責任編輯　林雪伶
裝幀設計　涂　慧
排　　版　周　榮
印　　務　龍寶祺

香港粵劇劇目初探 1750–2022 ——　創意與局限

作　　者：陳守仁

出　　版：商務印書館（香港）有限公司
　　　　　香港筲箕灣耀興道 3 號東滙廣場 8 樓
　　　　　http://www.commercialpress.com.hk

發　　行：香港聯合書刊物流有限公司
　　　　　香港新界荃灣德士古道 220–248 號荃灣工業中心 16 樓

印　　刷：美雅印刷製本有限公司
　　　　　九龍觀塘榮業街 6 號海濱工業大廈 4 樓 A 室

版　　次：2024 年 6 月第 1 版第 1 次印刷
　　　　　© 2024 商務印書館（香港）有限公司
　　　　　ISBN 978 962 07 6744 9
　　　　　Printed in Hong Kong

粵劇發展基金 資助

謹以此書紀念

蘇翁先生
（約 1925-2004）

黎鍵先生
（1933-2007）

葉紹德先生
（1930-2009）

梁漢威先生
（1944-2011）

陳劍聲女士
（1949-2013）

對香港粵劇的貢獻

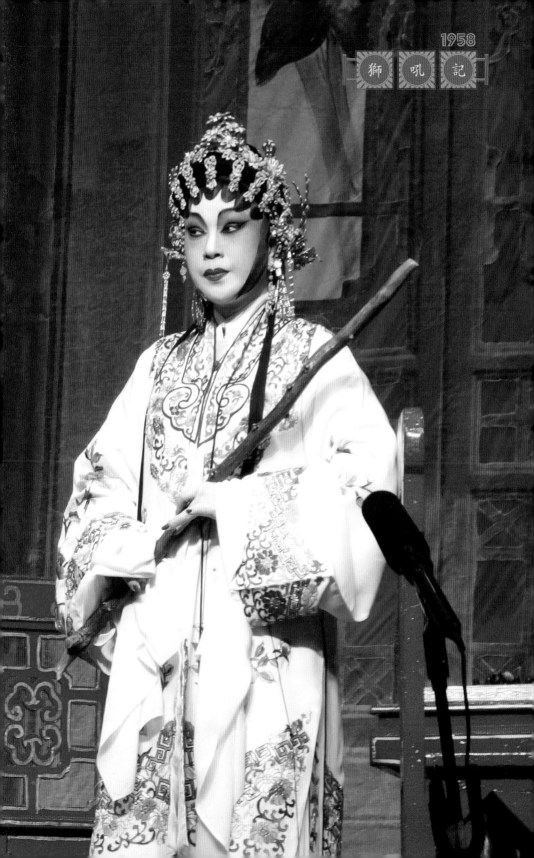

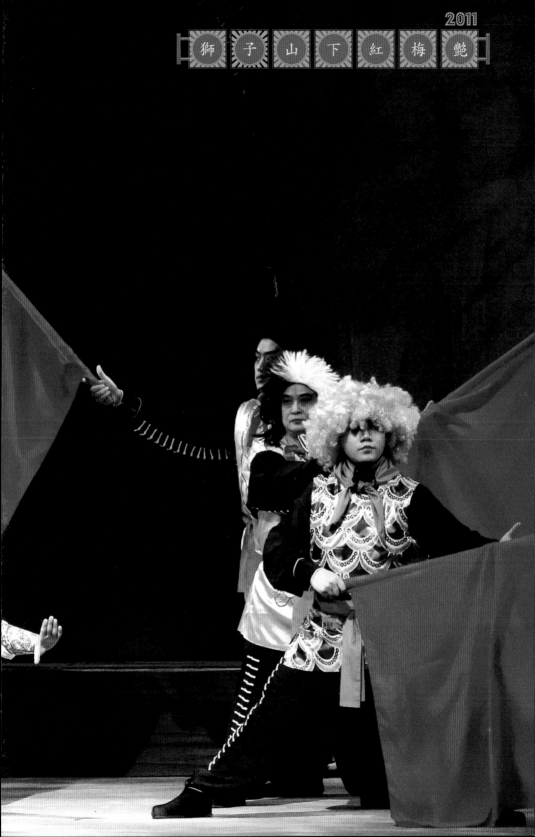

The 34th Cantonese Opera written by Edward

Chairman Mao ② Sunbeam Chinese Oper

粵劇特朗

Trump on show

Feel bored in Hong Kong?
It's about time to watch something new and incredible!
With "One country, two systems", we enjoy freedom of artistic creation!

- Romantic stories of contemporary political leaders with best selected music, arias and songs.
- Covering contemporary Chinese history, bizarre stories of the White House and secrets behind the US-China trade war, artistically performed as a Cantonese Opera, "Trump on Show" is definitely entertaining and enlightening...

Emily CHAN Wing Yee SUN Kim Long TANG Mi Ling WONG Chiu Kwan Roger CHAN Ryder CHAN LUI Hung Kwong Dennis Cheng

目　錄

第一部
十八世紀至當代香港粵劇速寫：
傳統至當代劇目的蛻變

第二部
香港粵劇劇目概說

前　言

　　本書在 2007 年出版的《香港粵劇劇目概說：1900–2002》的基礎上，從原先收錄的五十一個劇目增至八十二個，並擴闊和加深了「十八世紀至當代香港粵劇速寫」的探究和以「香港粵劇創作的未來」作為結論，目的是從香港粵劇歷年發展中具有代表性的劇目出發，探視香港粵劇的進程和展望未來，尤其盼望能為本港粵劇從業員和觀眾提供參考資料，藉以優化演出、啟發編劇創意、提升觀眾的欣賞水平，以至增強粵劇身處各種挑戰的競爭力。對從事話劇、舞蹈、電影、舞台劇、電視劇、流行曲、視覺藝術、跨媒體創作的藝術工作者，盼望本書亦能充當橋樑，便利創作者自傳統開發題材和靈感。

　　一定程度上，本書也是本人同期完成的《香港粵劇簡史 —— 社會文化變遷中的聲腔、劇目、藝人》（2024）的姊妹作，但把篇幅重點放在劇目上，而關於香港粵劇發展的一些課題，尤其神功戲、粵劇音樂、當代演員培訓等，基於篇幅有限，只作簡要論述。

　　本書的得以順利面世，首先感謝多位執筆為劇目撰寫簡介和提供相片和有關資料的編劇者和開山演員，他們包括龍貫天、新劍郎、張群顯、楊智深（1963–2022）、溫誌鵬、江駿傑、黎耀威、王潔清、謝曉瑩、廖玉鳳、文華、周潔萍、周仕深和梁智仁；本人同時感謝撰稿的黎鑑峰、唐詩和羅鳳華，感謝商務印書館張宇程先生和林雪伶小姐的幫忙和支持。

　　本書編者亦蒙阮兆輝、吳仟峰、梁森兒、何志成、郭鳳儀、黃葆輝、文華、羅家英、蓋鳴暉、康華、瓊花女和袁偉傑等紅伶、新秀和

粵劇導師提供劇本或研究資料，使研究工作得以順利進行。本人也感謝岳清、朱少璋、杜韋秀明、岑金倩、蔡啟光、沈思、阮紫瑩、陳劍梅、羅鳳華、吳詠芝、蘇寶萍、徐垣冰、廖儒安、余仲欣、杜詠心、岑美華和《戲曲之旅》在提供聯絡、供給資料和整理資料等方面的協助。本人尤其感謝粵劇研究者岳清先生和昔日中文大學音樂系「粵劇研究計劃」助理蘇寶萍女士慷慨抽空校閱書稿，更感謝香港本地史學者鄭寶鴻先生和岳清先生允許本書轉載他們的珍貴相片。

本書亦蒙「西九戲曲中心」批准轉載本人原先為西九「粵劇劇本資料庫」撰寫劇目簡介的部份內容，涉及《苦鳳鶯憐》、《漢武帝夢會衛夫人》、《萬世流芳張玉喬》、《榮歸衣錦鳳求凰》、《辭郎洲》、《戎馬金戈萬里情》、《福星高照喜迎春》和《孔子之周遊列國》八個劇目，謹此致謝。可惜「西九」戲曲主事者於 2020 年藉故終止「粵劇劇本資料庫」的研究工作，致令「資料庫」無疾而終。

已故的紅伶梁漢威和陳劍聲，以及編劇名家蘇翁和葉紹德在生時均曾經無保留地與我分享粵劇資訊和觀點；多年來四位對香港粵劇的付出和成就均有目共睹，毋庸多言。已故劇評人和研究者黎鍵多年來藉策劃粵劇演出來推動粵劇，多本著作、尤其是《香港粵劇敘論》為本書提供了不少資料[1]。是以本人謹藉本書紀念梁漢威、陳劍聲、蘇翁、葉紹德和黎鍵五位當代香港粵劇先賢對香港粵劇的貢獻[2]。

陳守仁

2024 年 1 月 1 日

灣仔分域街太平洋咖啡

1　儘管本人並不認同黎氏在治學和處事上的若干舉措。

2　已故先賢曾無私地為粵劇研究作出貢獻，盼望粵劇主事者能多鼓勵研究。

第一部

十八世紀至當代香港粵劇速寫：

傳統至當代劇目的蛻變

概覽

約 235 年前，香港第一台神功戲於 1786 年在元朗「大樹下」天后廟上演。1852 至 1870 年，香港出現了第一批演出戲曲的戲院，上演的很可能便是具備「近代粵劇」特色的「廣府大戲」。至 1925 年，粵劇戲院已增至約 10 間，是粵劇從農村擴展到都市，自此神功戲與戲院戲唇齒相依、共同進退、不時此消彼長的里程碑。1850 年代也是具有本土特色的「香港粵劇」的萌芽期，至 1930 年代，香港已出現本土劇作家、演員、唱腔流派及劇目。

1920 至 1940 年代，中國面臨被列強瓜分的危機，新文化運動展開，香港粵劇在改革、愛國、反腐敗、西化、現代化的洪流中創造了粵劇史上第一個高峰，舞台演出、粵劇電影、電台粵曲廣播與粵曲唱片業同時起飛，直至 1941 年底日軍突襲及佔領香港。然而，1940 年代粵劇在香港及內地仍然演出頻密，發展蓬勃。

1950 年代，新中國建立，廣州粵劇與香港粵劇這對孖生兄弟從此分家。在香港，唐滌生繼承了薛覺先的遺志，把粵劇從娛樂改造成藝術，擺脫作為政治宣傳的工具，力求劇情新鮮、曲折、緊湊、嚴謹，並吸收古典戲曲的題材、增加原創曲調來豐富唱腔音樂、把說白和唱詞精雕細琢、雅俗共賞，和把粵劇和電影與粵曲唱片、電台廣播並行發展，更彰顯新的道德價值觀，把粵劇推向第二個高峰。

經過「後唐滌生時期」的低谷，粵劇在 1980 年代中期開始復甦。這時平均每年約有 670 場演出，其中約佔百分之八十是神功戲，百分之二十是戲院和會堂的商業性演出[1]。到 1990 年代回歸中國的前夕，粵

1 據香港中文大學音樂系「粵劇研究計劃」的統計，1984 年 8 月至 1985 年 7 月共演出 306 天、538 場神功戲和 109 天、約 132 場戲院和會堂戲，共約 670 場。部份數字見陳守仁《香港粵劇導論》，1999:14。

劇成為港人追捧的「本土文化」，平均每年演出突破 1000 場，包括各佔約百分之五十的神功戲和戲院、會堂戲[1]。

粵劇從 1990 年代穩步走向千禧年代至 2018 年的蓬勃，雖然只有少數具規模的長期戲班，仍可以稱得上是粵劇史上的第三個高峰。估計這時期平均每年約有五十個粵劇戲班製作合共約 1200 場的演出，其中約 300 場屬神功戲，佔百分之廿五，其餘 900 場分別在社區會堂、商業戲院、高山劇場、香港大會堂及香港文化中心上演，佔百分之七十五[2]。劇目方面，戲班和演員演出的主要是 1950 年代及以後創作或改編自傳統劇目的劇本，估計屬於「流通劇目」的約有 220 個[3]，而當中只有一百個劇目屬「常演劇目」，見附錄（一）。「流通劇目」之外，還有不少是近廿年間推陳出新的原創劇作。

可是，到 2019 至 2020 年，受到社會事件和新冠病毒的沉重打擊，粵劇演出進入了冰河期，2021 年中雖然展示了復元的契機，至 2022 年初又再受到冰封。

估計粵劇自形成至 2020 年代共積存了約三千個劇目[4]，是珍貴的文化遺產。沒有「新戲」就不會有「舊戲」，一部粵劇史就是新劇目開山的歷史，期間受觀眾歡迎的劇目不斷重演，令藝人名聲大振、令戲班起死回生，劇本流傳後世；欠觀眾緣的劇目會被修改、優化，甚至被淘汰，否則被淘汰的會是藝人、戲班甚至整個劇種。本書從演出劇

1　據香港中文大學音樂系「粵劇研究計劃」的統計，1990 共演出 304 天、534 場神功戲和 410 天、估計約 492 場戲院、會堂戲，共約 1026 場。部份數字見《香港粵劇導論》，1999:14。

2　根據 2014 年《香港戲曲年鑑》和同年「山野樂逍遙」網站記載的神功粵劇演出數字，這年共演出 42 台、183 天、310 場神功戲，和 946 場戲院、會堂戲，包括 618 場全本和約 328 場折子戲，共 1256 場；粵曲演唱會夾雜的折子戲不計在內。

3　本書編著者初步按《香港戲曲年鑑》和神功粵劇台期加以估算。

4　梁沛錦《粵劇研究通論》指出，他搜集到的古今粵劇劇目名目多至一萬三千個（1982:317），其後他的《粵劇劇目通檢》(1984) 把古今劇目數目修訂為約五千個，估計當中有不少「同劇多名」的重複。

目管窺香港粵劇的發展，尤其注意時代的改變如何啟發編劇者發揮創意、突破局限。

粵劇的形成和發展：六個階段

下面【表一】勾劃戲曲聲腔及粵劇自明代到二十一世紀初的發展歷程，逐步從廣府大戲的萌芽、雛形發展成古代粵劇，再從近代粵劇、現代粵劇演化成當代粵劇。

【表一】粵劇形成和發展的六個階段

階段及年代	演變及發展
一、廣府大戲的「萌芽期」（1450-1550；明代正統至嘉靖年間）	1. 南戲（溫州雜劇）傳入廣東 2. 傳唱南戲的弋陽腔及官話傳入廣東 3. 廣東出現有本地藝人參與的戲班
二、廣府大戲的「雛形期」（1550-1750；明代嘉靖至清中葉）	1. 廣府大戲弋陽腔曲牌採用滾調（滾白及滾唱） 2. 滾調有簡單的字數、頓數、句數規格 3. 滾唱由散板或流水板發展成有板、有眼（叮）的規格 4. 既用曲牌，亦具備板腔體的雛形 5. 具有廣東特色的「廣班」和「廣腔」形成
三、「古代粵劇」（1750-1850；清代中葉至鴉片戰爭）	1. 崑山腔及崑曲曲牌傳入廣東 2. 「廣腔」兼唱崑、弋、湘劇高腔、板腔體的梆子腔 3. 本地藝人團隊壯大 4. 戲班使用「紅船」往返演出地點，成為「廣府班」的標誌 5. 用舞台官話演出「江湖十八本」

階段及年代	演變及發展
四、「近代粵劇」(1850－1920；清代道光、咸豐年間至民國初年)	1. 吸收徽劇二黃，與梆子並用 2. 間中使用廣府方言說白及演唱梆子、二黃 3. 藝人開始出國演出 4. 吸收廣東說唱曲種，並用廣東話演唱 5. 「新江湖十八本」、「大排場十八本」成為常演劇目 6. 志士班及理想班本的出現 7. 具有本土特色的「香港粵劇」開始萌芽
五、「現代粵劇」(1920－1950；民國初年至二次大戰後)	1. 在士工及合尺調式的基礎上，吸收反線及乙反調式 2. 多種因素引發廣府話全面取代「官話」，「古腔時期」結束 3. 生角「本嗓」平喉取代傳統生角「小嗓」 4. 產生多種唱腔流派，包括薛腔、馬腔、小明星腔 5. 省港大班帶動粵劇在 1920 至 1940 年代到達首個高峰 6. 六柱制取代十大行當 7. 新劇目、班本戲湧現取代「十八本」、「提綱戲」 8. 全面引用西方旋律樂器與傳統樂器並用 9. 男女同班，「男花旦時期」結束 10. 香港本土劇作家、演員、唱腔流派及劇目的出現
六、「當代粵劇」(1950－2022；二次大戰後至今)	1. 廣州粵劇和香港粵劇分道揚鑣 2. 唐滌生創作大量劇目，並革新粵劇 3. 香港粵劇在 1950 年代到達第二個高峰 4. 粵劇從「娛樂」蛻變成「通俗藝術」，並與政治分家 5. 當代常演劇目的誕生 6. 具有香港特色「小曲」的創作和曲牌的改編 7. 薛腔、小明星腔、凡腔、新馬腔、芳腔、女腔的保存和發揚 8. 把粵劇從「通俗藝術」提升至「精緻藝術」的嘗試 9. 觀眾和從業員教育水平的大幅提升 10. 一批新創作劇目的誕生 11. 香港粵劇在 2000 至 2018 年到達第三個高峰

南戲與廣府大戲的萌芽（1450–1550）

中國歌唱文化源遠流長，早見於《詩經》、《楚辭》、漢代《樂府》的優美篇章，抒情之外，當中也不乏故事的敘述。我們不難推想西周、春秋和戰國時期「唱故事」與「說故事」並行發展，《荀子》裏的《成相》便是用敲擊樂器「相」伴襯、述說古代聖人治國故事的「本子」[5]，反映這種表演形式在民間已有一定的普及性。

有了「唱故事」和「說故事」的基礎，「演故事」在漢代百戲中初露頭角，但亦只屬於片段性的「獨腳戲」，規模比「小戲」還要小，不能說是戲曲。由漢代到北宋，中間出現了不少「演故事」的嘗試，包括《東海黃公》、《代面》、《踏瑤娘》、「參軍戲」、《蘭陵王》等[6]，不少曾被納入百戲的演出項目。這些百戲項目在民間極受歡迎，一直流傳至北宋，但即使改稱「雜劇」，仍然與戲曲距離頗遠。

戲曲史上，第一個成熟的戲曲劇種是發源於約十一世紀北宋末，而盛行於南宋和明代的「南戲」，也稱戲文、南詞、永嘉雜劇、溫州雜劇，以之從「北宋雜劇」區分出來。

南戲匯聚了漢代百戲、唐代戲弄和北宋雜劇裏所有的項目，利用了這些如獨唱、對唱、合唱、器樂、扮官、女扮男、男扮女、扮神、扮鬼、扮野獸、扮物件、吞劍、噴火、走索、捽跤，以至漢樂府、唐詩、民歌、唐宋曲子詞、小說、話本、變文、鼓子詞等本來各自獨立運作的項目，運用多種角色和多名演員，作為搬演長篇、具時代性和社會性故事的手段。

早期搬演南戲的戲班雖然規模較小，成員可能不足十人，往往由一個演員兼演多個人物，具有「小戲」的特徵，但其後按搬演長篇劇情的需要而加以拓展，逐漸成為大戲。文獻記載早期南戲每每揭露文

5　見劉再生《中國古代音樂史簡述》，2006:137–138。
6　見中國戲劇出版社編委會編，陳守仁導讀及編審《中國戲曲入門》，2020:12–13。

人負心或官員、權貴恃勢凌人等故事，為無權無勢的平民百姓發聲，代表劇作有《王魁》、《趙貞女》、《祖傑》、《張協狀元》等[7]。

南戲採用流行於唐、宋都市的文人「曲子」和民間歌謠的「曲牌」作為唱腔的材料。曲牌是一首「曲調」（旋律）的名稱，「按譜填詞」是創作手段，性質屬「先曲後詞」。在南戲的影響下，本來傳唱南戲的弋陽腔、海鹽腔、餘姚腔和崑山腔都使用曲牌體，其後興起的元代雜劇和明、清「傳奇」也屬「曲牌體」。

由明代初年至中葉，南戲在粵東尤其是潮州地區非常流行，劇目包括《蔡伯喈琵琶記》和《劉希必金釵記》，相信傳唱南戲的弋陽腔也同時在廣東其他地區流行，而在正統年間（1435–1450[8]）也已經出現本地戲班。這時經已傳入珠江三角洲的外省戲曲正在急速地方化，粵中正在醞釀具有本地色彩的「廣府大戲」，也即今天粵劇的前身。

弋陽腔啟動廣府大戲的形成（1550–1750）

嘉靖年間（1521–1567），在廣東演出的戲班有更多由廣東人組成的本地「廣班」[9]，唱的是曲牌體的弋陽腔，其後接受曲牌體的崑腔，更後期又襲用湘劇「高腔」；湘劇高腔屬弋陽腔支派，又稱「大腔」[10]。

今天香港神功粵劇仍然不斷演出的《碧天賀壽》（又稱「封相賀壽」，於《六國封相》之前演出）、《六國封相》、《正本賀壽》（白天演出）

7　見錢南揚《戲文概論》，1981:21–28。

8　見余勇「淺談粵劇的起源與形成」，載《粵劇何時有 —— 粵劇起源與形成學術研討會文集》，2008:58–59 及 87。本書為勾劃粵劇發展的輪廓，只指出大約年份，以方便討論。

9　見賴伯疆《廣東戲曲簡史》，2001:57–58。

10　廣府戲班大概最遲於清乾隆年間接受湘劇高腔；乾隆年間湖南戲班在廣州的活躍情況見伍榮仲《粵劇的興起 —— 二次大戰前省港與海外舞台》，2019:43。

和《仙姬送子》等「例戲[11]」仍然保留着弋陽腔、湘劇高腔和崑曲的餘韻，包括大鑼大鼓、聲調高亢、舞台官話、曲牌和幫腔的使用[12]。

弋陽腔經歷廣東本地化形成的「廣腔」出現於康熙年間，特點包括使用一唱眾和的幫腔、聲調高亢、大鑼大鼓[13]。「幫腔」的本質是「合唱」，有多種形式的運用，常見的是「全曲幫腔」、一曲最後一句的「曲尾幫腔」(「一唱眾和」)、台前幫腔和幕後幫腔[14]。

時至 2022 年，《碧天賀壽》、《六國封相》、《正本賀壽》、《跳加官》、《天姬送子》等例戲劇目仍然經常在香港各地的神功粵劇中演出。2009 至 2018 年間，估計每年平均演出三十次《碧天賀壽 —— 六國封相》，一百五十次《賀壽 —— 加官 —— 送子》及一至五次《祭白虎》[15]。

為了使曲牌體唱腔產生變化，伶人加添「滾唱」，反覆用「依字行腔」方式演唱一些短句。「依字行腔」依據字的聲調來創作旋律，開發和釋放潛藏在漢語聲調中的豐富音樂性，使到「滾唱」不再受限於曲牌的既定旋律，從而加強敘事、寫景和表情，以配合新劇目的開發。

早期的滾唱可能用散板或流水板，一般篇幅較短、規範較少，在審美上沒有獨立的條件，只能依附在曲牌。到滾唱建立了每句字數、調式、節奏 (板、眼)、曲詞平仄和每句收音等規範，於是擺脫曲牌並演化為板腔曲式。

11　粵劇神功「例戲」詳見陳守仁《香港粵劇簡史 —— 社會文化變遷中的聲腔、劇目、藝人》第五章「粵劇的傳承：神功戲、新生一代及新創劇目 (2000–2022)」。

12　見陳守仁《香港粵劇簡史 —— 社會文化變遷中的聲腔、劇目、藝人》第一章「粵劇聲腔、劇目的源流 (1450–1900)」。

13　莫汝城引述《粵遊紀程》(1712 年刊刻) 的記載，見《粵劇聲腔的源流和變革》，1987:105–107。

14　見莊永平 (1945–)《戲曲音樂史概述》，1990:145；及見賴伯疆《廣東戲曲簡史》，2001:57–58。名伶阮兆輝認為「幫腔」只限於句尾的「一唱眾和」，指的是狹義的幫腔。

15　見陳守仁《香港粵劇簡史 —— 社會文化變遷中的聲腔、劇目、藝人》第七章「經典劇目中的香港故事 (1930–2022)」。

板腔梆子形成古代粵劇（1750–1850）

梆子腔也稱西秦腔、秦腔，在明代萬曆年間（1572–1620）仍屬曲牌體唱腔。由1550至1750年，經歷幾代戲曲伶人的努力，終於在乾隆年間創造了「梆子板腔」。

板腔不受曲牌旋律的限制，沒有固定的曲調旋律，唱腔由唱者按歌詞中每個字聲調的高低起跌來創作，每每包含高度的即興性和變化，唱段性質屬「先詞後曲」，創作手段屬「依字行腔」，唯須遵守每句字數、調式、節拍（板、眼）、曲詞平仄和每句收音等規範，在變化中尋求統一、在統一中顯現變化。

各地秦腔藝人於清代中葉雲集北京，與當時流行的「京腔」（即弋陽腔，也稱高腔）藝人競爭。乾隆四十四年（1779），秦腔名伶魏長生（1744–1802）入京演出，瘋魔了當時的觀眾，梆子腔自此取代「京腔」[16]。這種「秦腔」相信便是經歷了由明中葉至清中葉（約1550–1750）約二百年的發展，從曲牌體改造成的板腔體[17]。

清代乾隆年間（1735–1796），廣東本地班吸收崑腔及崑劇曲牌[18]，並進一步在弋陽腔、湘劇高腔和崑山腔的基礎上，吸收了已定形或正在定形為板腔體的秦腔（梆子腔），逐漸創作、發展各種梆子板腔曲式作為唱腔音樂的主體，形成「古代粵劇」[19]。

1750年代也是神功戲成為廣東省鄉鎮節慶的必備節目的年代，也可能是戲班開始使用「紅船」往返演出地點[20]，自此紅船成為「廣府班」的標誌。

16　見余從《戲曲劇種聲腔研究》，1990:133–136，及見莫汝城《粵劇聲腔的源流和變革》，1987:109。

17　見莫汝城《粵劇聲腔的源流和變革》，1987:16–18。

18　見謝小明「粵劇源流初探」，載《粵劇何時有 —— 粵劇起源與形成學術研討會文集》，2008:107。

19　把今天的粵劇梆子與1750年代的梆子拉上關係，是基於粵劇梆子至今仍保留「梆子不打嘴」的特徵，詳見陳守仁《香港粵劇簡史 —— 社會文化變遷中的聲腔、劇目、藝人》第二章「粵劇梆子與二黃板腔的基本對比」的論述。

20　見伍榮仲《粵劇的興起 —— 二次大戰前省港及海外舞台》，2019:45。

吸收二黃形成近代粵劇 (1850-1920)

「二黃」是湖北和安徽戲班藝人共同打造的另一種板腔體，形成於乾隆年間，最遲在道光年間 (1821-1850) 傳入廣東，有學者更相信二黃的傳入早在乾隆四十年 (1775) 前後，由安徽和江西戲班藝人帶入廣東[21]。然而，在太平天國之亂 (1851-1864) 爆發之前，「二黃」並未被廣東藝人普遍接受[22]。

十八世紀的廣州是外省商人和外省官僚雲集的大都會，「徽班」、「湘班」等來自多省的「外江班」雄踞廣州戲曲舞台，本地班備受歧視。但進入十九世紀中葉，本地班開始抬頭，外江班陸續退出廣府舞台，關鍵原因可能在於 1839 至 1842 年間爆發的「鴉片戰爭」導致的經濟衰退。

1851 年，洪秀全 (1814-1864) 在廣西金田村起義，爆發太平天國之亂。當時避亂人士和戲班伶人流遷香港，使香港人口從 1845 年的二萬三千八百多人增加到 1868 年的十一萬五千人，是本來人口的五倍[23]。

1854 年，粵劇名伶李文茂（？-1858）率領戲行子弟加入太平軍對抗清軍，最後戰死。清廷於 1854 年開始禁止本地班演出粵劇，並對粵班子弟報復，不只到處追捕他們，更焚毀粵伶的「瓊花會館」[24]。

據說「太平天國之亂」是中國歷史上規模最大的戰爭之一，亦是世界史上傷亡最慘重的內戰之一，它波及浙江、江蘇、江西、湖北、安徽、福建和湖南七省，導致死亡、失蹤、受傷、移民的人數多至七千萬[25]。加上戰亂對華南經濟做成的廣泛破壞，令生產和商業活動嚴

21　見劉文峰「試論粵劇的形成和改良」，載《粵劇何時有 —— 粵劇起源與形成學術研討會文集》，2008:13。

22　見莫汝城《粵劇聲腔的源流和變革》，1987:112 及 117。

23　早期香港人口數字，見網上資料，及見梁沛錦《粵劇研究通論》，1982:249-250。

24　見伍榮仲《粵劇的興起 —— 二次大戰前省港及海外舞台》，2019:49。

25　見網上「維基百科」。

重下滑，相信不少有經濟能力的人士持續流向上海、新加坡和香港；至 1900 年，香港人口已達到二十六萬二千[26]，是 1845 年人口的十倍有多。一方面，知識分子、中產階級和戲班伶人移居香港，觸發了 1852 至 1870 年間第一批香港戲曲戲院的建立。

另一方面，粵劇藝人開始到海外演出謀生，也是受到太平天國之亂後被追捕及華南經濟不景所致。1852 年十月，一個由一百廿三名成員組成的粵劇戲班到達美國三藩市巡迴演出，此後訪美的戲班和藝人不絕，促成了三藩市在 1868 年一月落成第一所由華人集資的戲曲戲院[27]。1857 年，粵劇藝人到達新加坡演出；翌年，也有戲班到達澳洲演出[28]。

粵劇被禁期間，部份廣東粵劇藝人為避清廷耳目，開始在原有弋陽腔、崑腔、湘劇高腔和梆子腔的基礎上，吸收徽班的二黃，形成了梆子、二黃並用的板腔體系，號稱是演出用西皮（即「梆子」）、二黃的「皮黃戲」，實際上已開始使用「現代粵劇」唱腔的「梆、黃」架構。

也有其他粵劇藝人到外江皮黃戲班搭班謀生的，由於當時的皮黃戲包括徽劇、湖北漢劇、湘劇、祁劇、廣西桂劇及京劇，故此粵籍藝人也在不同程度上吸收了這些劇種的影響[29]。例如，粵劇官話又稱「桂林官話」，足見曾受桂劇的影響；部份「嶺南八大曲」的曲目、曲詞和板式名稱與廣東漢劇極之接近，足見曾受漢劇影響。

粵劇更明顯的本土特徵也在 1850 年代出現，主要顯現在本地藝人和本地戲班的湧現、廣州方言的間中使用及藝人出國到新加坡和三

26　這些早期香港人口數字，見網上資料，亦見梁沛錦《粵劇研究通論》，1982:249-250。

27　見程美寶「淺談粵劇起源與形成的研究議題和方法」，載《粵劇何時有 —— 粵劇起源與形成學術研討會文集》，2008:122，及見伍榮仲《粵劇的興起 —— 二次大戰前省港及海外舞台》，2019:199-202。

28　本書著者蒙名伶阮兆輝教授提供資料，在此致謝。

29　見莫汝城《粵劇聲腔的源流和變革》，1987:120-121。

藩市演出。固然，梆子、二黃並用也是「現代粵劇」至「當代粵劇」的核心特徵。

身處海外演出，藝人首次被冠以「粵劇藝人」的標籤，他們演出的劇種也自此冠上「粵劇」作為品牌名稱，據說是文獻中首次使用「粵劇」一詞[30]。

十九世紀末葉至二十世紀初，粵劇在弋陽腔曲牌、崑山腔曲牌及梆子和二黃的基礎上，進一步吸收來自中國各地多個樂種的曲牌、廣東器樂合奏（「廣東音樂」）和西方曲調，更發展原創的曲牌，以及在辛亥革命前夕襲用南音、木魚、龍舟、板眼、粵謳等幾種民間說唱曲種[31]。自此，粵劇形成了說唱體系，與板腔、曲牌並列為三大唱腔體系，所有板腔曲式分別採用士工、二黃、反線、乙反四大調式，說唱則使用正調（俗稱「正線」）與乙反調式。

今天，香港當代粵劇、粵曲常用的是南音、木魚、龍舟、板眼四個說唱曲種、數以百計和多種類別的曲牌和五十六種板腔曲式，並用少量的「雜曲」唱腔[32]。

多種革新催生現代粵劇（1920−1950）

（一）行當的簡化

明代南戲已使用「生、旦、淨、末、丑、貼、外」七個行當[33]，廣東戲班約於 1750 年間開始使用「十大行當」，即是：「生」（正生、武

30　見程美寶「淺談粵劇起源與形成的研究議題和方法」，載《粵劇何時有 —— 粵劇起源與形成學術研討會文集》，2008:124。

31　見陳守仁《香港粵劇簡史 —— 社會文化變遷中的聲腔、劇目、藝人》第二章「粵劇唱腔音樂的定型（1890−1940）」。

32　見陳守仁《香港粵劇簡史 —— 社會文化變遷中的聲腔、劇目、藝人》第二章「粵劇唱腔音樂的定型（1890−1940）」。

33　見錢南揚校注《永樂大典戲文三種校注》，1979:1−217。

生）、「旦」（正旦）、「淨」（二花面）、「末」（扮演老年男性）、「丑」（男丑、女丑）、「貼」（貼旦、花旦、小旦）、「外」（大花面）、「小」（小生、小武）、「夫」（夫旦，即男人反串的老旦）、「雜」（多種扮演士兵、群眾等角色），其後演變成武生、正生、小生、小武、正旦、花旦、公腳（扮演髮、鬚、眉皆白的老年男性）、總生（扮演皇帝、王侯、宰相等人物類型）、淨、丑，也稱「十大行當」[34]。

到 1920 至 1930 年代，受到減少經營成本和西方電影的影響，產生以「男、女主角」和「男、女配角」主導、輔以「丑生」和「老生」的新制度，把十大行當歸納為文武生、正印花旦、小生、二幫花旦、丑生、老生，合稱「六柱」[35]，實在是六個「職位」。在演出上，每「柱」必須運用「跨行當藝術」，既減成本，也形成了吸引觀眾的新「噱頭」[36]。

在六柱制，「文武生」和「小生」均是「小武」和「小生」、甚至「丑生」的結合，兩者的分別只是前者演「男主角」，後者演「男配角」；「正印花旦」和「二幫花旦」均是「正旦」（「青衣」）、「花衫」、「玩笑旦」和「刀馬旦」的結合，兩者的分別只是前者演「女主角」，後者演「女配角」；「丑生」是「男丑」、「丑旦」、「老生」、「老旦」、「花臉」、公腳、總生的結合，甚至間中兼演「小生」類人物；「老生」也稱「武生」，是「老生」、「武生」、「老旦」、「花臉」、「公腳」和「總生」的結合，並一定程度上重複「丑生」的職能。下面【表二】載錄「六柱制」的「跨行當」制度。

34 見《粵劇大辭典》，2008:333，及見陳守仁編注《早期粵劇史 ──〈廣東戲劇史略〉校注》，2021:80。

35 見伍榮仲《粵劇的興起 ── 二次大戰前省港及海外舞台》，2019:91–94，及見賴伯疆（1936–2005）《廣東戲曲簡史》，2001:247。

36 見伍榮仲《粵劇的興起 ── 二次大戰前省港及海外舞台》，2019:94。

【表二】「六柱制」的「跨行當」制度

六柱	傳統行當演出藝術
文武生、小生	小武、小生、丑生
正印花旦、二幫花旦	正旦、貼旦、花衫、玩笑旦、刀馬旦
丑生	男丑、丑旦、老生、老旦、花臉、公腳、總生、小生
老生（武生）	老生、武生、老旦、花臉、公腳、總生、丑生

（二）白話、生角平喉、班本戲的興起

元代初年，華北逐漸興起一種跨越地區方言的「北方話」，有別於東南海岸的閩語、客家語、粵語，也與華中的吳語、贛語、湘語不同，並列為全國「七大方言」。這種「北方話」的特點之一，是把中古漢語多種方言原有的「入聲」字的短促「字尾聲母」（韻尾）取消，或淡化成「喉塞音」（塞音韻尾），而歸併入其他三種聲調，即所謂「平分陰陽、入派三聲」，形成現代版本的「四聲系統」。由於華北、中原的多個都會一向是政治中心甚至首都，這種「北方話」被採用為官方語言，因此稱為「官話」或「中州話」、「中州音」[37]。用於粵劇的官話也稱「戲棚官話」、「桂林官話」[38]，後者大概反映粵劇在清代太平之亂後被禁演期間曾受廣西桂劇的影響。

順應潮流的元代雜劇和散曲，是使用「官話」的第一批「演唱文藝」作品，因為入聲字的消失或簡化而使演唱時「拉腔」更加流暢。兩宋的南戲發源於浙江溫州，是中國戲曲的鼻祖，初時很可能是用吳語搬演，至弋陽腔興起於元代時，藝人可能改用「官話」來搬演南戲的劇目。明代興起的崑山腔、清代乾隆年間興起的梆子板腔和二黃板腔相信也接受了官話而各自產生地方化的變種。兼用西皮（即「梆子」）

37　見「維基百科」英文版。
38　見廣東省戲劇研究室編《粵劇唱腔音樂概論（增訂本）》，1999:3。

和二黃的多種「皮黃戲」，包括湘劇、桂劇、漢劇和京劇自然也使用官話，也各自產生地方化的變種。

若說弋陽腔早在 1450 年代傳入廣東，則相信「官話」亦於同時傳入。到「外江班」雄踞廣東的十八世紀，官話成為粵語地區演戲的「舞台語言」，卻並非戲班從業員日常溝通的語言，一直延續至 1920 年代。因此，官話的使用，是跨越「廣府大戲」的「萌芽期」、「雛形期」、「古代粵劇」和「近代粵劇」。「粵劇品種」的官話可能是形成於十九世紀本地班興起、漸次取代外江班的時期[39]。

把粵劇及粵曲從官話及古腔時期過渡到「白話」及「平腔」[40]的前驅伶人中，以朱次伯（1892–1922）及白駒榮（原名陳榮；1892–1974）的貢獻最大；其他還有金山炳（年份待考），曾於 1920 年演出《季札掛劍》時用了「本嗓」（自然發聲）。

朱次伯年少時曾參加「移風社」；該社標榜藉改良粵劇「移風易俗」及宣揚革命思想，屬「志士班」，即由革命志士組織的戲班或曲藝社。首創「志士班」是「優天影」，由黃魯逸（1869–1929）、鄭君可、姜魂俠及靚雪秋等於 1907 年在澳門創立，曾演出黃魯逸編的《虐婢報》、《黑獄紅蓮》、《賊現官身》、《火燒大沙頭》和《盲公問米》等反映和批判時弊的戲碼[41]，可惜只維持至 1908 年。

志士班主要以香港和澳門為根據地，劇作稱為「理想班本」，除宣揚革命及愛國思想外，也有反對異族入侵、揭露滿清政府貪官污吏、批判時弊、反對封建及迷信等題材。為了深入民心，志士班的粵劇一反傳統，採用當時稱「文明戲」的「話劇」形式搬演，並使用廣府方言說白及唱曲。理想班本的編劇者也擺脫傳統依賴提綱、排場和爆肚的演出形式，把所有曲詞和說白寫到劇本裏面，從此開了「班本戲」（劇本戲，與提綱戲相對）的先河。

39　本書蒙香港漢語學者張群顯教授提供意見，謹此致謝。
40　泛指生角及旦角的現代唱腔。
41　見黎鍵《香港粵劇敘論》，2010:176。

其後朱次伯躍升往來省、港、澳的省港大班「環球樂」的當紅「小武」（即「武小生」）。大概受到「志士班」革命性嘗試的衝擊，朱次伯在 1921 年演出傳統劇目《寶玉哭靈》時，放棄使用傳統俗稱「假聲」的「小嗓」，改以較低調門、接近日常說話自然發聲的「本嗓」，唱出《怨婚》及《哭靈》兩曲。這種新的唱法令觀眾耳目一新，其後被師事朱次伯的薛覺先（1904-1956）發揚光大，結果大受歡迎，廣被其他伶人採用，稱為「平喉」[42]。

著名小生演員白駒榮是香港名伶白雪仙（1928-）的父親。他繼承朱次伯的嘗試，努力以「平喉」取代傳統小生「小嗓」，也創設了新的板腔曲式「二黃八字句慢板」，用於他的首本戲《泣荊花》。此劇是駱錦卿（約 1890-1947）原著、李公健於 1920 年代改編的名劇，內容旨在揭露封建思想及制度的遺毒[43]。白駒榮在粵劇上的改革精神其後多少由粵劇名伶白雪仙繼承。

從劇目題材及內容來看，志士班的粵劇創作可統稱為「社會政治劇」。除上述針對社會時弊的題材外，不少作品以宣揚國民革命、反對日本侵略、推翻滿清政府、推翻帝制，以至批判共產主義為主題。這些劇目有直接表達的，如黃魯逸約 1907 年編的《火燒大沙頭》歌頌抗清女英雄秋瑾（1875-1907）；也有隱喻的，如《毒玫瑰》喻中國人勿再積病積弱；《石俠屠鵝》喻蔣介「石」清洗蘇「俄」思想[44]。如前所述，為了標榜革新及親民，也為了曲文易於被群眾理解，這些劇目全用廣府方言說白及演唱。

粵劇的官話時期使用的唱腔統稱「古腔」；至 1920 年代末葉，香港粵曲藝人和粵劇演員已普遍使用廣府方言取代官話，標誌「現代粵劇」的奠基。

42　見《中國戲曲志‧廣東卷》，1993: 507-508。
43　見《粵劇大辭典》，2008:115。
44　見林鳳珊「二、三十年代粵劇劇本研究」，香港大學中文系碩士論文，1997。

（三）腔喉的簡化

據陳卓瑩指出，在傳統十大行當的架構下，多種角色均在漫長的演出和實踐裏累積了自己獨特的腔喉風格，計有花旦喉、正旦喉、女丑喉、生喉、小武喉、武生喉、大喉、撇喉和公腳喉[45]。至1930年代六柱制當道，不少腔喉隨着角色的邊沿化而消失，今天香港粵劇、粵曲藝壇以平喉、子喉和大喉為主要腔喉，而子母喉、左撇、肉帶左[46]、公腳喉等只能有限度地使用和承傳。

不少粵曲導師甚至學者誤把「子喉」定性為「假聲」，其實「子」有「小孩子」的意思，「子喉」原意是指「小孩子」的發聲效果，與「小嗓」原意相同，本來是戲曲用來刻劃、象徵及表達劇中少男、少女人物的發聲方法，與平常發聲的「本嗓」相對。

（四）粵劇擴展至都市

19世紀中葉粵劇發展的里程碑，是戲班從農村進入都市演出[47]，自此開始了它接近一百七十年的都市化以至國際化歷程。雖然農村上演的神功戲並沒有因商業性戲院演出的崛起而消失，而且仍然是大部份粵劇從業員維生的主要演出形式，但由於神功戲只演舊戲而不「開山」（首演）新的劇目，加上不少名演員及樂手均在都市居住和參加社交活動，並參與新戲的宣傳活動，都市的戲院演出不免成為知識分子、傳媒及一般人所關注的中心，這種演出遂逐漸得到「典範性」的地位。

香港第一批戲院建於1852至1870年[48]，包括大來、昇平、同慶（後頁）和高陞戲園。由1900至1920年代，又增加了普慶、太平、九

45　見陳卓瑩《粵曲寫作與唱法研究》（合訂本下冊），約1960:6–7。

46　「肉喉」指平喉，結合左撇唱式稱為「肉帶左」，沒有「大喉」般高昂，多為武生使用；見《粵劇大辭典》，2008:276。

47　進入都市的新基地後，粵劇也並沒有離開農村，而是在都市和農村並行發展。

48　黎鍵指出「昇平戲院」早在1786年建成，待考；見《香港粵劇敘論》，2010:510。

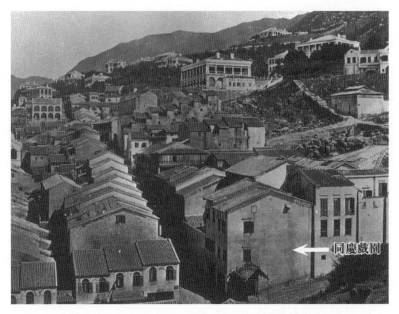

位於太平山區普慶坊的「同慶戲院」，約攝於 1870 年，
原載鄭寶鴻著《百年香港華人娛樂》(2013)，蒙鄭寶鴻先生允許轉載相片

如坊、和平等戲院，反映戲院因都市觀眾不斷增加而在都市裏穩步紮根。在 1920 年代，較大規模的幾間戲院相繼落成或重修完畢，包括香港大舞台 (1924)、利園 (1924)、利舞台 (1925) 及高陞 (1928)[49]。

自此，依賴「江湖十八本」、「新江湖十八本」或「大排場十八本」裏的幾十個首本劇目，及大量藉爆肚 (即興) 演出而缺劇本的提綱戲，來穿梭往來不同州府的模式，只能是「落鄉班」的經營方式。稱得上「省港大班」的都市戲班均須不斷發掘編劇家撰寫及改編推陳

49　見吳雪君「香港粵劇戲園發展 (1840–1940)」，載《戲園‧紅船‧影畫 —— 源氏珍藏「太平戲院文物」研究》，2015:98–117，及見鄭寶鴻《百年香港華人娛樂》，2013:1–31。

出新的劇目，以滿足居住在都市、經常觀看粵劇、教育程度較高的觀眾。

（五）全女班、省港大班、男女合班

約在 1906 至 1907 年，幾乎與「志士班」同時出現的「全女班」，反映了新時代男女平等的觀念已傳到粵劇圈。到 1910 年代，極受省港觀眾歡迎的全女班有蘇州妹（原名林綺梅）領導的「鏡花影」和李雪芳領導的「群芳艷影」，分別以太平戲院和高陞戲園為基地[50]。

「省港大班」約出現於 1919 年，是配合廣州與香港兩地陸續建成的戲園，需要聘請規模較大的戲班輪流演出，從售賣門券而謀取利潤。加上當時廣東省鄉鎮治安變壞，陣容鼎盛的大班擁有身價不斐的省港紅伶，為避免被綁票勒索，自然不輕易落鄉演出，轉而專為省港兩地的戲園提供服務[51]。

香港建成了第一批戲園後，廣州在 1891 年裏有廣慶、同樂和大觀園三間戲園啟業，公開給觀眾購票入場看戲。「戲園」是「戲院」的前身，民國後多改建成「戲院」，觀眾席設有行列齊整的座位，並且有一定的管理制度，最重要的是規定觀眾購票入場。至廿世紀，廣州又出現樂善、東關、廣舞台、海珠、太平、南關等戲院[52]。

戲班公司早在 1880 年代出現，當時「寶昌公司」經營「瑞麟儀」班，至廿世紀初業務蓬勃，增營人壽年、國豐年、周豐年等大班和另一些中小型班。香港商人源杏翹（1865–1935）經營的「太安公司」則擁有頌太平、詠太平、祝太平三班，並於約 1906 年買入香港太平戲

50　見伍榮仲《粵劇的興起 —— 二次大戰前省港與海外舞台》，2019:144–150。

51　見伍榮仲《粵劇的興起 —— 二次大戰前省港與海外舞台》，2019:63–64。

52　見黃偉《廣府戲班史》，2012:189。

院作為公司總部。其他主要戲班公司還有宏順、怡順和華昌[53]。

在戲班公司眼中，藝人是他們賺錢的工具，因此公司每每透過高薪、預支薪水（「班領」）和合約、師約等制度羅致、壟斷、剝削甚至買賣藝人。一些被公司吹捧的紅伶過着紙醉金迷的生活，或涉及桃色事件，或捲入非法勾當，或涉及各種私人、政治或商業恩怨，結果成為歹徒敲詐、勒索、綁架和襲擊的對象。當時治安不及香港穩定的廣州，便成為針對伶人的罪案溫床。

1920 至 1930 年是省港大班的全盛時期，反映戲院粵劇事業到達高潮，吸引了唯利是圖的商人，以企業模式經營戲班，從中獲取豐厚的利潤。據說當時在八和會館掛牌的省港大班有四十多班，每班足158 名成員，連同沒有資格在「八和」掛牌的中型、小型和業餘戲班，戲班總數以百計，粵劇從業員總數超過一萬[54]。

頂尖的省港大班中，擁有千里駒、白駒榮的「人壽年」一度成為班霸，與肖麗章和白玉堂領導的「新中華」、馬師曾和陳非儂領導的「大羅天」，和薛覺先領導的「新景象」四班並立，競爭劇烈[55]。

幾間省港戲班公司之間的惡性競爭很快促成「省港大班」事業急走下坡，當中原因亦與廣州政治形勢的混亂、嚴苛的戲劇審查、黑幫活躍、官黑勾結、治安轉差、藝人形象低落和劇本充塞陳腔濫調不無直接關係[56]。惡性競爭令戲班的經營成本不斷上升，更加上 1925 年六月發生「省港大罷工」令經濟收縮，以及來自有聲電影、收音機、留聲機等新媒體的挑戰，令省港戲曲市場於 1928 年起出現不景氣。1929 年開始，一些省港班停止運作，一些改組成「股份制」的「兄弟班」，另一些則兼演神功戲[57]。

53　見黃偉《廣府戲班史》，2012:191-192；見伍榮仲《粵劇的興起 —— 二次大戰前省港與海外舞台》，2019:74-75 及 81-88。

54　見黃偉《廣府戲班史》，2012:201。

55　見伍榮仲《粵劇的興起 —— 二次大戰前省港與海外舞台》，2019:103-104。

56　見黃偉《廣府戲班史》，2012:220-230。

57　見伍榮仲《粵劇的興起 —— 二次大戰前省港與海外舞台》，2019:109-114。

1932 至 1934 年省港粵劇市場全面收縮，為了挽救粵劇事業，除了如薛覺先、馬師曾等幾位紅伶頭頭發起多種改革外，1933 年香港一些紅伶與戲院東主發起向港督請願，結果在是年年底獲准男女同班演出，藉以吸引更多新觀眾，尤其是女性觀眾。1934 年，八和會館放寬每班演員 62 人的規定，開展了「自由組班」的年代[58]。

由於香港政治和治安相對穩定，儘管香港人口較少、觀眾量不及廣州，但已開始取代廣州成為粵劇事業發展的基地。1936 年底，即使廣州當局效法香港准許男女合班，但隨着日軍對中國虎視眈眈、中日戰爭一觸即發，粵劇重心轉移至香港已是大勢所趨。

（六）劇目題材的革新

省港大班時期，儘管商業掛帥，但透過戲班之間與藝人之間的競爭，最明顯的突破，是新劇目的大量誕生。根據麥嘯霞《廣東戲劇史略》記載，1920 至 1930 年代，粵劇新劇目在題材上作出多種革新及嘗試，包括：

（1）新創作的革命史劇，如《太平天國》、《溫生才打孚琦》[59]；
（2）改編世界名著，如《半磅肉》、《羅蜜歐與朱麗葉》等；
（3）改編外國歷史劇，如《拿破崙》、《賓虛》、《安重根刺伊藤侯》[60]等；
（4）改編著名電影，如《璇宮艷史》、《賊王子》等；
（5）原創的西裝新劇，如《慾魔》、《冷月孤墳》等；
（6）原創的時裝新劇，如《毒玫瑰》、《鬥氣姑爺》[61]。

58　見黃偉《廣府戲班史》，2012:195。
59　志士班演員馮公平等據真人真事改編，詳見陳守仁《早期粵劇史 ——〈廣東戲劇史略〉校注》，2021:45–46。
60　搬演朝鮮人安重根 (1879–1910) 於 1909 年刺殺時任朝鮮總監的日本政要伊藤博文 (1841–1909) 的真實事蹟，在當年算是大膽的舉措。
61　見陳守仁編注《早期粵劇史 ——〈廣東戲劇史略〉校注》，2021:45–46。

此外，1930 年代著名電影導演、粵劇編劇和史家麥嘯霞（1904–1941）的《廣東戲劇史略》也載錄了 1920 至 1930 年代七十三位編劇家的姓名及八百一十五個劇目，足見當時粵劇創作的盛況，可說是百花齊放、百家爭鳴[62]。

（七）粵劇的西化和現代化

除了上文提及的多種改革，由 1920 至 1930 年代，粵劇藝人從多方面吸收西方及其他地區表演藝術的靈感，觸發了新的習慣、觀念和體制，主要體現在：

（1）1933 年底香港男女演員合班後，女主角不再由被嘲笑為「落伍」、「過時」的男花旦反串，而由真正的女性扮演；

（2）由於全面使用廣府話取代官話，及受到「露字」審美觀念的影響，在曲牌填詞方面要求更嚴格。劇作家及作曲家首創使用「先詞後曲」的作曲方法。

（3）採用京劇鑼查樂器，並接受適應較快速度的京劇鑼鼓點和稱為「北派」的京劇武場身段，使之與傳統「南派」功架兼收並蓄；

（4）全面引進西方多種樂器，包括小提琴（梵鈴）、色士風（色士）、班祖、結他（吉他）等[63]；

（5）運用華麗戲服、現代化妝品和現代舞台美術[64]；

（6）反日本、反西方侵略、救國、反封建、反腐敗、追求民主、平等和自由等思想為粵劇劇目注入時代、社會和政治氣息。

62　見陳守仁編注《早期粵劇史 ── 〈廣東戲劇史略〉校注》，2021:126–129 及 131–166。

63　見陳守仁編注《早期粵劇史 ── 〈廣東戲劇史略〉校注》，2021:108–109。

64　見陳守仁編注《早期粵劇史 ── 〈廣東戲劇史略〉校注》，2021:118–119。

1920 至 1930 年代的粵劇也充份享受當時從西方傳來的科技和工業成果，包括：（1）在戲院的舞台上，使用電燈和機關佈景；（2）留聲機和唱片的發明和普及便利了粵劇、粵曲的傳播，也增加了伶人的收入；（3）默片電影和其後有聲片的發明和普及為粵劇劇目注入新的靈感、促進了粵劇的起飛；（4）藉雜誌、報紙、戲橋、海報、宣傳單張、書籍等印刷品的宣傳和報道，普及粵劇資訊和知識，並把伶人提升至「明星」和「偶像」的地位。

在上述種種因素的交叉影響下，粵劇在 1930 年代躍升為時尚的主流娛樂，令新一代的都市觀眾趨之若鶩。粵劇的成就充份反映於薛覺先在「南遊旨趣」表達對粵劇發展的憧憬：「覺先之志，不獨欲合南、北劇[65] 為一家，尤欲縱中西劇為全體，截長補短，去粕存精，使吾國戲劇成為世界公共之戲劇，使吾國藝術成為世界最高之藝術，國家因以富強，人類藉以進化，斯為美矣[66]。」

可惜的是，薛覺先把粵劇提升至藝術的努力，隨着 1941 年底日軍佔領香港及其後三年零八個月的暴政而中斷。

香港粵劇的形成

一些粵劇史學者把 1950 年定位為「省港澳粵劇一體化」的終結，並認為在此之前香港粵劇談不上具有自己的特色[67]。其實早在 1850 年代，當國內太平天國之亂導致平民百姓和戲班藝人遷徙到香港，率先催生第一批戲園的建設，具有本土特色的香港粵劇經已萌芽。

65　「南、北劇」分別指粵劇和京劇。

66　見薛覺先「南遊旨趣」（1936），載《香港戲曲通訊》第 14 及 15 期（合訂本），
　　2006:1。

67　例如，粵劇史學者伍榮仲教授是這種觀點的支持者之一。

戲園及戲院的建設標誌着粵劇在戲棚之外，新增一種演出場合，落地生根的粵劇藝人成為香港本土藝人，必須面對長駐都市及教育水平較高的觀眾，劇目自然需要推陳出新及不斷提升質素，班本戲續漸取代提綱戲和排場戲。自此，神功戲與戲院戲成為香港粵劇的兩大支柱，一直延續至當代。即使在目前資料有限的情況下，香港也可能見證了廿世紀初志士班在香港藉着粵劇、曲藝宣揚革命思想的活動。無疑，香港見證了 1930 年代後半期粵劇中心從廣州轉移至香港，粵劇流派的形成，和薛、馬爭雄等歷史發展。至 1930 年代後期，香港終於出現了一群本土劇作家[68]和一批具有本土特色的粵劇劇目，而《念奴嬌》（1937）、《胡不歸》（1939）和《虎膽蓮心》（1940）等劇便是當中的表表者[69]，三個劇目均收錄在本書中。此外，香港粵劇滲透至英語歌劇，因而產生了「英語粵劇[70]」，也是香港粵劇的一大特色。

1930 年代見證了香港粵劇的誕生，至 1950 年代出現香港當代常演劇目如《帝女花》、《紫釵記》、《鳳閣恩仇未了情》等，及具有香港特色「小曲」如《紅燭淚》、《絲絲淚》、《妝台秋思》、別鶴怨》和《撲仙令》等，香港粵劇的特色更加明顯。

粵劇的聲腔、語言、劇目、藝人

綜合上面的論述，以下【表三】從聲腔、語言、劇目、藝人四方面扼要地勾劃粵劇的形成和發展。

68 例如，麥嘯霞雖然並非在香港出生，但卻長駐香港及在香港殉難；容寶鈿在香港出生及渡過一生。

69 這些劇目的創作背景和劇情簡介詳見陳守仁《香港粵劇簡史 —— 社會文化變遷中的聲腔、劇目、藝人》第七章「經典劇目中的香港故事（1930–2022）」。

70 見陳守仁《香港粵劇簡史 —— 社會文化變遷中的聲腔、劇目、藝人》第三章「現代粵劇的奠基：由薛覺先至唐滌生（1900–1960）」。

【表三】粵劇發展：聲腔、語言、劇目、藝人

階段	聲腔	語言	劇目	藝人
一、萌芽期：1450–1550	傳唱南戲的弋陽腔	官話（中州音）	南戲劇目，如： 1. 《琵琶記》、《金釵記》 2. 《荊釵記》、《劉智遠》、《拜月亭》、《殺狗記》[71] 等	廣府本地藝人參與外來戲班
二、雛形期：1550–1750	1. 弋陽腔由曲牌採用滾白及滾唱 2. 滾唱使用簡單的字數、頓數、句數規格 3. 由散板或流水板發展成有板、有眼的規格 4. 既用曲牌，亦具備板腔體的雛形 5. 「廣腔」形成，屬廣東本地化的弋陽腔	官話（中州音）	南戲劇目，如： 1. 《琵琶記》、《金釵記》、《荊釵記》、《劉智遠》、《拜月亭》、《殺狗記》等 2. 《白兔記》、《西廂記》、《十五貫》等[72]	廣府本地藝人參與外來戲班
三、古代粵劇：1750–1850	使用「廣腔」，兼唱崑、弋、湘劇高腔、板腔體的梆子腔	官話（中州音）	1. 江湖十八本 2. 提綱戲	1. 本地藝人團隊壯大 2. 戲班使用紅船往返演出地點，成為廣府班的標誌 3. 戲班使用十大行當

71　本書著者在目前欠缺文獻資料的情況下，推斷當時的演出劇目。
72　見張力田、郭英偉、李鎮《粵劇尋源》——粵劇起源與形成學術研討會文集》，2008:100。

階段	聲腔	語言	劇目	藝人
四、近代粵劇：1850–1920	1. 吸收徽劇二黃，與梆子並用 2. 吸收廣東說唱曲種	由官話過渡至廣府話	1. 新江湖十八本 2. 大排場十八本 3. 《梁天來》、《山東響馬》、《王大儒供狀》、《蜑家妹賣馬騮》等具有地方色彩劇目 4. 提綱戲過渡至班本戲 5. 理想班本	1. 八和會館成立 2. 沿用十大行當 3. 志士班 4. 全男班、全女班 5. 戲班開始出國到新加坡、美國、澳洲演出
五、現代粵劇：1920–1950	1. 在士工及合尺調式的基礎上，吸收反線及乙反調式 2. 生角「本嗓」平喉取代傳統生角「小嗓」 3. 產生多種唱腔流派，包括薛腔、馬腔、星腔	全面使用廣府話	1. 理想班本 2. 大量新劇本、班本截湧現，取代「十八本」和提綱戲 3. 愛國劇目 4. 唐滌生在1940年代創作大量劇目	1. 省港大班的出現 2. 六柱制取代十大行當 3. 男、女主角主導形成「兩柱制」 4. 1933年底開始男女合班 5. 全面引用西方旋律樂器與傳統樂器並用
六、當代粵劇：1950至今	1. 唱腔三大體系、四種調式 2. 在神功戲的例戲保留區、心、湘劇高腔 3. 具有香港特色「小曲」的創作和曲牌的改編 4. 薛腔、小明星腔、凡腔、新馬腔、芳腔、女腔的保全及發揚	廣府話	1. 唐滌生一生創作432個「唐劇」 2. 當代常演劇目的誕生 3. 新世紀新創作劇目的誕生 4. 經典劇目創作的精簡	1. 從業員教育水平的不斷提升 2. 一批具備大專學歷的新秀於新世紀加入劇圈

古代、近代粵劇劇目

本書收錄的首三個劇目《七賢眷》、《斬二王》和《西河會妻》分別屬於「江湖十八本」、「大排場十八本」和「新江湖十八本」，均是「現代粵劇」形成前受歡迎和常演的劇目，一般透過英雄功績、愛情故事和人世間的悲歡離合宣揚忠君、孝親、愛國、節義、善有善報、惡有惡報、有情人終成眷屬等道德情操和信念，彰顯了傳統中國社會的核心價值觀。

麥嘯霞的《廣東戲劇史略》指出，雍正年間（1722–1735），祖籍湖北的名伶「張五」（即「攤手五」、「張師傅」）從北京到廣東佛山創立「瓊花會館」的初期，即把「漢劇」的「十大行當」和他的首本戲「江湖十八本」[73] 傳授給粵班子弟。這十八齣戲是雍正至乾隆年間（1736–1795）在北京和廣東省流行的一批劇目，作為「江湖十八本」的第七齣，目前香港仍然不時演出的《七賢眷》代表了流行於十八至十九世紀中葉的劇目，原本即使用板腔體的「梆子腔」演唱[74]。

太平天國之亂導致粵劇被禁，至同治七年（1868）禁令才得解除。經歷十年的集資和籌備，光緒十年（1884）粵劇伶人動工興建「八和會館」，至 1889 年落成[75]，標誌粵劇的中興。這時粵班除演出「梆子戲」外，也兼演「二黃戲」，亦盛行「十大行當」的「首本戲」，於是出現了「大排場十八本」和「新江湖十八本」取代「江湖十八本」，成為當時粵劇的主要劇目。

73　十八齣戲的劇名見本書《七賢眷》劇目概説。

74　由於這段時間也正是板腔體的梆子腔漸次取代「京腔」（曲牌體的弋陽腔）的時期，故此另一種假設是：張五從北京或湖北漢劇傳入廣東的「江湖十八本」本來是用「京腔」演唱，至弋陽腔、崑腔在 1750 年代漸追不上潮流，各地戲班普遍演唱板腔體的梆子腔後，「江湖十八本」改用「板腔梆子」演唱；見陳守仁編注《早期粵劇史：〈廣東戲劇史略〉校注》，2021：63–64。

75　麥嘯霞的《廣東戲劇史略》原文沒有指出「八和會館」建立的準確年份，這裏是根據黃偉的考證，見黃偉《廣府戲班史》，2012：290。本人的《早期粵劇史 ——〈廣東戲劇史略〉校注》誤印「八和會館」於 1884 年「落成」，謹此更正並致歉。

《斬二王》是「大排場十八本」的第十六齣[76]，使用的排場有《斬帶結拜》、《投軍》、《禾花出水》、《大戰》、《拗箭結拜》[77]、《點絳唇》、《柳營結拜》、《擘網巾》、《大排朝》、《拜印》等。《西河會妻》是「新江湖十八本」其中一齣，使用排場包括《大戰》、《遊街》、《亂府》、《會妻》、《問情由》、《寫狀》、《打閉門》、《碎鑾輿》及《比武》等。

「排場」是有特定劇情、人物、鑼鼓、曲牌、說白及身段功架的程式，經常移植到不同劇目。《斬二王》和《西河會妻》作為十九世紀末至廿世紀初的代表劇目，原本除唱曲牌外全劇使用梆子[78]，標誌着這時粵劇雖然已經兼用梆子、二黃，但仍處於不同劇目分別使用「全梆子」或「全二黃」的「梆、黃分家」情況[79]。

粵劇中興也標誌本地班的興起和外江班的退席。除兩種「十八本」外，本地班亦有搬演地方故事，如《梁天來》、《山東響馬》、《王大儒供狀》和《蜑家妹賣馬蹄》等劇目[80]。此外，戲班也經常演出「提綱戲」、「排場戲」或「爆肚戲」，亦即沒有劇本而只根據「提綱」上列出的「排場」名稱來「即興」演出的粵劇。[81]

76　見陳守仁編注《早期粵劇史 ——〈廣東戲劇史略〉校注》，2021:102–103。

77　也作《咬箭結拜》。相信這排場是源自南朝「拗箭訓子」的故事，故此應作「拗箭結拜」。

78　據說兩劇中少量二黃唱腔都是後來加入的。

79　《辨才釋妖》和《棄楚投漢》等屬二黃劇目，只含少量二黃以外的唱段。「辨才」亦作「辯才」。

80　見廣東省戲劇研究室編《粵劇唱腔音樂概論（增訂本）》，1999:5。

81　梁沛錦曾說他搜集到的古今粵劇劇目名目多至一萬三千個，見《粵劇研究通論》，1982:317，其後他的《粵劇劇目通檢》(1985) 把古今劇目數目修訂為約 5000 個。估計當中有不少「同劇多名」的重複。

薛馬爭雄與現代粵劇

1920 至 1940 年代產生了多種粵劇唱腔流派，是直接受晚清至民初文化革新和京劇改革影響的成果。當中，薛覺先的「薛腔」及「薛派」是集合改革大成、眾望所歸的新風格，「馬腔」及「馬派」則在改革的基礎上刻意獨樹一幟，女伶小明星創立的「星腔」則以行腔細膩見稱。

在香港出生[82] 和受教育的薛覺先於 1920 年代崛起於粵劇圈，1921 年被省港大班「環球樂」聘為「拉扯」，追隨名小武演員朱次伯，並仿傚朱氏以「本嗓發聲」、用稍低調門及採納廣府方言取代舞台官話的「生角平喉」唱法。

同年，朱次伯被暗殺後，薛覺先先後受聘於「新中華」及「人壽年」班，藉擅演丑生為觀眾樂道。1925 年 7 月，歹徒借故向他勒索，薛覺先被逼連夜從廣州逃到香港，再藉朋友的幫忙避難到了上海[83]。

薛覺先在上海從事電影拍攝，一次招考新演員時邂逅了在上海長大的唐雪卿 (1908–1955)，二人隨即共渡愛河。他努力學習和吸收京劇「海派」的戲曲改革，也注意電影製作的新技術，其後移植到他的粵劇和電影製作。

一定程度上，薛覺先和早年僑居上海、屬唐氏望族的唐雪卿及其堂弟唐滌生 (1917–1959)，以至唐滌生後來的配偶鄭孟霞 (1912–2000) 都是「海派」，富有革新精神，視改革為藝術家的使命[84]。

1929 年，薛覺先、唐雪卿創立「覺先聲劇團」，來往省、港演出。1929 年 12 月，薛覺先首演著名「開戲師爺」梁金堂（年份待考）編寫

82 關於薛覺先的出生地點，賴伯疆與李崢說法不同，前者認為是順德，後者認為是香港；見賴伯疆《薛覺先藝苑春秋》，1993: 1，及見李崢「薛覺先年表」，載李門主編《薛覺先紀念特刊》，1986:52。

83 見賴伯疆《薛覺先藝苑春秋》，1993:36–37。

84 見賴伯疆《薛覺先藝苑春秋》，1993:36–38，及見陳守仁「薛覺先、唐雪卿攜手尋突破、反壟斷」，載《香港電影資料館通訊》，第 78 期，2016:3–4。

的「西裝粵劇」《白金龍》。這劇改編自美國默片《郡主與侍者》(*The Grand Duchess and the Waiter*, 1926 年首映)，借風趣的愛情故事，呼籲廣東人識穿及打破被英國和美國控制的入口商對中國本土煙草業的抹黑和封殺，創下了連滿一年的空前賣座紀錄。

1930 年，薛覺先又藉《心聲淚影》和《璇宮豔史》兩劇瘋魔省、港、澳的觀眾。前者是南海十三郎 (即「江楓」；1909–1984) 的原創作品，後者是梁金堂 (年份待考) 改編自著名德國裔導演 Ernst Lubitsch (劉別謙；1892–1947) 的 *The Love Parade* (1929 年於紐約首映)[85]。

1933 年底，香港政府准許男女合班，薛覺先隨即組成「覺先聲男女劇團」，先後夥拍譚玉蘭 (年份待考)、蘇州麗 (年份待考)、上海妹 (1909–1954) 及唐雪卿等女性旦角演員[86]。同年，馬師曾由美國返回香港，組織以太平戲院為基地的太平劇團。1937 年抗戰爆發前夕，薛覺先帶領「覺先聲」舉班遷到香港。薛覺先創造的「薛腔」被奉為現代正宗的粵劇、粵曲的平喉唱腔，影響深遠；其簡潔、盡情和一絲不苟的唱、做、念、打藝術被尊稱為「薛派」。

馬師曾十七歲時自願賣身給戲館，翌年被轉賣給新加坡的戲班，自此展開他傳奇性的前半生。1918 至 1922 年，他反覆進出劇圈和到處流浪，曾任學校教員、店員、車伕、賣膏藥、礦工以至殯儀館屍體看守員。1922 年，他加入普長春班，拜著名小武靚元亨（1892–1966）為師，演藝猛進，並開始編劇，嶄露頭角[87]。

1923 年，馬師曾受省港大班「人壽年」的賞識，受聘擔演丑生。這時省、港、澳的觀眾正陶醉於美國諧星差利‧卓別靈（Charlie Chaplin；1889–1977）的默片，粵劇舞台上，不少丑生演員模仿卓別靈的諧趣舉動，贏得了不少掌聲。

85　見賴伯疆《薛覺先藝苑春秋》，1993:71–79。

86　見賴伯疆《薛覺先藝苑春秋》，1993:88–89。

87　見賴伯疆、潘邦榛《粵劇藝術大師馬師曾》，2000:28–29，及見《中國戲曲志‧廣東卷》，1993:525。

1924 年，馬師曾參演駱錦卿編劇的《苦鳳鶯憐》時，嫌自己戲份太少，融匯了卓別靈的詼諧身段、自度戲份加到劇中，也創造了獨特的唱腔和「連序唱梆子中板」，來刻劃劇中的乞丐「余俠魂」，瘋魔了觀眾。那自創的腔調被稱為「乞兒喉」，行腔粗獷、豪放、誇張，並常用 [aa] 發口來拉腔[88]。

粵劇史家慣稱 1933 至 1941 年代為「薛馬爭雄」時期，二人分別以高陞戲園和太平戲院作為基地，不斷推出新劇，在競爭的同時卻並肩藉粵劇鼓動香港人的愛國、反日情緒，直到日軍進攻和佔領香港才結束。

1955 年，馬師曾與夫人紅線女舉家移居廣州，參與新中國的戲曲改革事業。他在後期作品裏扮演文武生及老生時，把「乞兒喉」優化為「馬腔」。「馬腔」的首本有《苦鳳鶯憐》之《余俠魂訴情》、《審死官》、《搜書院》、《關漢卿》等。

與薛覺先一樣，馬師曾擅長以「文武丑」的跨行當藝術演繹粵劇和電影的男主角。1930 年代至香港淪陷前，馬師曾的首本戲還有改編自荷里活電影的《賊王子》（約 1925；麥嘯霞、陳天縱 [1903−1978] 合編）和暴露漢奸賣國的《洪承疇》（1940；馬師曾編劇）[89]。

1950 年代，馬師曾的首本戲是與紅線女主演的《搜書院》（1956）和《關漢卿》（1958）。紅線女以高亢、豪放、充滿花音的「女腔」名揚省、港、澳，首本戲《刁蠻公主戇駙馬》[90]（1982）和《王魁與桂英》（1982）至今在香港仍不時上演。紅線女的粵曲代表作有《昭君出塞》等。

88　見何建青（1927−2010）《紅船舊話》，1993:284−290。

89　見賴伯疆、潘邦榛《粵劇藝術大師馬師曾》，2000:41−43。相信此劇改編自京劇名伶周信芳（1895−1975）受 1931 年「九一八事變」激發而首演的同名京劇。見網上資料。

90　原稱《刁蠻宮主戇駙馬》；「宮主」的「宮」是錯字，今更正為「公主」。

1930 年代的編劇家

在 1930 年代，薛覺先先後起用的編劇家包括梁金堂、馮志芬 (1907–1961)、南海十三郎、江畹徵 (1904–1936；南海十三郎的胞姊)、李少芸 (李秉達；1916–2002)、麥嘯霞、容寶鈿（筆名容易；1910–1997）等人，首本劇目除了早期的《三伯爵》、《白金龍》、《心聲淚影》等外，還有《念奴嬌》(1937；容易、麥嘯霞合編)、《花木蘭》(1938；麥嘯霞、容易合編)、《嫣然一笑》(1938；馮志芬改編莎士比亞 [William Shakespeare, 1564–1616] 的《羅蜜歐與朱麗葉》)、《胡不歸》(1939；馮志芬編)、《西施》(1939，或說 1941；馮志芬編)、《王昭君》(1940；馮志芬編) 等。

南海十三郎本名江譽鏐，又名江楓，出身廣州望族，粵劇作品有《燕歸人未歸》(1930 年代)、《心聲淚影》(1930)、《女兒香》(1939) 等；他曾參與電影製作，也有多個劇作被改編成電影劇本。二次大戰後，他因精神出現問題而淡出劇壇，1984 年病逝於香港青山醫院[91]。

麥嘯霞是 1930 年代香港著名粵劇編劇家、電影編劇和導演，早年與陳天縱為馬師曾合編《賊王子》，聲名鵲起，其後移居香港，加入覺先聲任宣傳部主任及編劇，並曾與薛覺先合作多部電影。由 1934 至 1940 年，他總共參與了二十部電影的製作，執導的代表作是《血灑桃花扇》(1940；鄭孟霞主演)。他的粵劇作品數以百計，可惜多已佚失，今天只保存他與容寶鈿合編如《花魂春欲斷》(約 1933) 和《荀灌娘》(1939) 等約廿部劇本[92]。

容寶鈿出生於香港，是望族後人，家族中有幾位曾出任渣打銀行的買辦。她於 1932 年在機緣巧合下拜麥嘯霞為師，其後二人發生戀

91　見陳守仁《唐滌生創作傳奇》(增訂版)，2024:41。
92　見陳守仁編注《早期粵劇史 ——〈廣東戲劇史略〉校注》，2021:29–32；保存約廿個劇本中，有由麥、容合編，也有由容寶鈿獨力編寫的。

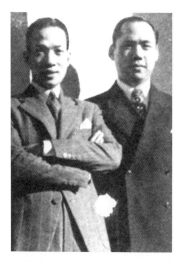
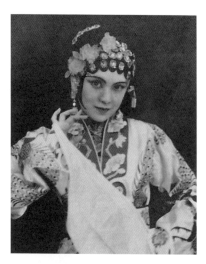

現代粵劇奠基人薛覺先與 1930 年
代著名電影導演及編劇麥嘯霞

1930 年代以筆名「容易」與麥嘯霞合作
為薛覺先編劇的容寶鈿

情[93]。1933 至 1941 年，他倆合作無間，今天仍保留的劇作約二十個，
代表作有《花魂春欲斷》、《念奴嬌》、《虎膽蓮心》等，使容寶鈿成為
大概是粵劇史上最多產的「巾幗師爺」。容寶鈿喜用女性人物作為劇
中主角，如《念奴嬌》的文翠翠，《虎膽蓮心》的瓊花公主和梨花公主。
她在麥嘯霞死後淡出粵劇圈，並抱獨身直至 1997 年逝世[94]。本書收錄
《念奴嬌》和《虎膽蓮心》，作為容寶鈿及麥嘯霞的代表作。

　　馮志芬出身於書香世家，1930 年代初任南海十三郎的編劇助手。
約 1933 年，十三郎淡出覺先聲，同時麥嘯霞專注於電影和粵劇史研
究，馮志芬遂成為覺先聲的主力。他曾改編「莎劇」《羅蜜歐與朱麗葉》
為《嫣然一笑》(1938)，其他名作無數，有《胡不歸》及合稱「四大美
人」的《貂蟬》(1938)、《西施》(1939 或 1941)、《王昭君》(1940) 和《楊

93　不幸的是，容、麥相戀時，麥氏早有妻子、兒子和女兒。

94　見陳守仁《唐滌生創作傳奇》，2016:18。

貴妃》（年份待考），戰後則有成為何非凡（1919–1980）首本的《情僧偷到瀟湘館》(1948)，曾創下連滿三百六十七場的佳績[95]。本書收錄《胡不歸》及《情僧偷到瀟湘館》作為他的代表作。

1930 年代為馬師曾編劇的編劇家有駱錦卿、陳天縱、盧有容（1889–1945）[96]、麥嘯霞等。

駱錦卿一生創作了數百部粵劇，可惜多佚失不存，今天有劇本或名目傳世的只有《苦鳳鶯憐》、《泣荊花》（後經李公健改編）、《龍虎渡姜公》（後經李公健改編）、《佳偶兵戎》（後經馬師曾、千里駒、白駒榮改編）及《三伯爵》等。

李少芸（1916–2002）活躍於 1930 至 1970 年代，是粵劇編劇、班政家、電影編劇和電影製片人，一生粵劇和電影作品無數，其妻是名伶余麗珍。他的粵劇代表作有《光緒皇夜祭珍妃》（1950）、《枇杷山上英雄血》（1954）、《王寶釧》（1957）、《龍鳳爭掛帥》（1967）和《春花笑六郎》（1973）等，均收錄在本書。

1930 年代，中國面臨被日本侵略和征服，香港人身處英國人的保護傘下，固然有不少人對當前的國難漠不關心，但也有不少文化工作者藉文藝企圖喚醒香港人的愛國情懷。但由於當時日本是英國的盟國，反日的文藝作品受到港英政府的嚴密審查，只能用象徵手法隱喻反日思想。

本書收錄的《心聲淚影》、《念奴嬌》、《胡不歸》和《虎膽蓮心》均把愛國情懷包藏在愛情故事裏，是 1930 年代愛國藝人為逃避港英政府政治審查的慣常做法。

95　見陳守仁《唐滌生創作傳奇》（增訂版），2024:41–42。

96　陳天縱傳記見《粵劇大辭典》，2008:892；盧有容傳記見張文珊「盧有容小傳」，載《香港戲曲通訊》，第 39、40 期合刊，2013:2–3。

香港一代編劇大師唐滌生

唐滌生開展當代粵劇（1950－2022）

　　第二次世界大戰結束後，曾經因逃難離開香港的藝人如薛、馬等陸續返回香港，粵劇在這個飽歷戰火和曾被日軍殘暴蹂躪的都市裏蓄勢待發。1950 年代初，除了李少芸、潘一帆 (1922－1985) 及其他幾位編劇家創作了不少劇目外，一直在淪陷期間緊守香港這個粵劇基地的唐滌生，成為班主及名伶爭相羅致的編劇家。

　　唐滌生由 1950 年至 1959 年創作了超過 210 齣粵劇，在質及量上均有驕人的成就，當中很多劇作至廿一世紀仍經常上演，不少甚至已成為香港粵劇的「核心劇目」。唐氏一生創作及參與了 432 部粵劇新作[97]，大概是中國戲曲史上最多產的劇作家。

[97]　這些數字是重新校訂唐滌生粵劇作品年表所得，與 2016 年出版的《唐滌生創作傳奇》所載略有出入。見陳守仁《唐滌生創作傳奇》（增訂版），2024:203－204。

在唱腔音樂方面，唐劇一方面沿用粵劇既有的傳統板腔及說唱曲式，另一方面經常在主要唱段（即主題曲）中加插悅耳的曲牌，不少小曲更是特別為劇目「度身訂造」。為此，唐滌生經常發掘作曲及編曲人材。1950年代活躍的音樂名家如王粵生(1919−1989)、朱毅剛(1922−1981)、林兆鎏(1917−1979)等，便曾多次為唐氏的劇目創作新曲及改編既有曲牌。

和平後至1950年代初粵劇演員人材濟濟，激烈的競爭使演員努力不斷提升個人的演藝質素，從而增加了演員與編劇之間的互相促進，致使劇目題材、表演方式及唱腔音樂各方面均推陳出新。這時演出唐劇的生、旦組合無數。

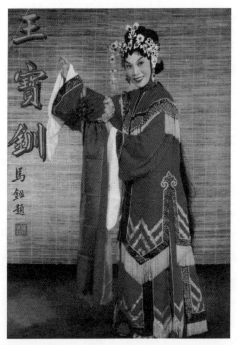

名伶芳艷芬在《王寶釧》演出特刊封面的造型，
原載岳清《新艷陽傳奇》(2008)，蒙岳清先生允許轉載相片

芳艷芬（原名梁燕芳；1929-）在 1940 年代以廣州為演出基地，1945 年 8 月日本投降後，她受聘於大龍鳳班，其後先後夥拍白玉堂、何非凡、新馬師曾等名伶，奠定大型班正印花旦的地位。1950 年，她與薛覺先首演唐滌生的力作《漢武帝夢會衛夫人》，成就空前。

她所領導的新艷陽劇團由 1954 年至 1956 年開山了不少名劇，當中不乏唐滌生的作品，較為著名的有《艷陽長照牡丹紅》（1954）、《程大嫂》（據說取材自魯迅短篇小說《祝福》）、《萬世流芳張玉喬》（1954）、《春燈羽扇恨》（1954）、《梁祝恨史》[98]（1955）、《西施》（1956）、《洛神》（1956）及《六月雪》（1956）等。本書收錄《漢武帝夢會衛夫人》、《艷陽長照牡丹紅》、《萬世流芳張玉喬》、《梁祝恨史》及《洛神》，作為芳艷芬的代表作。

新馬師曾（原名鄧永祥；1916-1997）早年情迷馬師曾，其後改習「薛派」，1936 年參加覺先聲班，年僅十七歲，在《貂蟬》中飾演呂布，備受讚賞。1939 年他在《西施》扮演越王勾踐，以一曲《臥薪嚐膽》[99] 搶盡薛覺先的風頭，此曲其後亦成為新馬師曾的首本名曲。他的戲路受到早期薛覺先和馬師曾「文武丑」合一的薰陶，更曾鑽研京劇和廣東南音演唱，大大豐富了他的唱腔[100]。新馬師曾同時亦效法和挑戰薛覺先「能生能旦」和「萬能泰斗」的形象，在麥嘯霞編的《穆桂英》（1941）中反串穆桂英，與陳錦棠（飾演楊宗保）和廖俠懷（反串飾演「木瓜」）演對手戲，令勝利年劇團賣座空前[101]。

1953 至 1954 年，白雪仙與陳錦棠及任劍輝組織鴻運劇團，先後開山了十二齣「唐劇」，包括《大明英烈傳》（1953）、《紅了櫻桃碎了心》（1953）及《英雄掌上野荼薇》（1954）等。1955 年，任、白組織的多寶

98　相信是潘一帆與唐滌生合編的作品。

99　有說此曲由新馬師曾自撰；見岳清《花月總留痕 —— 香港粵劇回眸》，2019:68。

100　見賴伯疆《薛覺先藝苑春秋》，1993:149-150。

101　見岳清《花月總留痕 —— 香港粵劇回眸》，2019:68。

劇團開山了八齣唐氏作品，包括《花都綺夢》、《李仙傳》、《胭脂巷口故人來》及《三年一哭二郎橋》等。

陳錦棠（1906-1981）是當年薛覺先一手扶掖的新進文武生，藝術生涯在 1950 年代到達頂峰，劇、影雙棲，享有「武狀元」美譽，夥拍名旦有陳艷儂（1919-2002）、羅麗娟（1917-1999）、秦小梨（1925-2005）、芳艷芬、白雪仙、吳君麗和羅艷卿（1929-）等。陳氏一生首演的「唐劇」超過 150 部，據說是首演「唐劇」最多的文武生演員[102]。

任劍輝（原名任麗初、任婉儀；1913-1989）十四歲師事女小武黃侶俠，並經常觀摩著名小武桂名揚的演出。1935 年，任劍輝在澳門清平戲院擔任正印文武生，被冠上「女桂名揚」的美號，極受歡迎。香港淪陷期間，任劍輝在澳門與陳艷儂、靚次伯（1905-1992）、歐陽儉等名伶組成新聲劇團，首本劇目有《紅樓夢》、《海角紅樓》等。

1950 年代，任劍輝的劇、影、唱三棲事業獨領風騷，粵劇方面曾夥拍所有當紅花旦，尤其與芳艷芬和白雪仙合作無間，開山了不少唐滌生的經典劇目；據說她曾經每月接拍三部電影，每部片酬高達一萬七千元[103]，並灌錄無數唱片。她的電影事業延續至 1960 年代中期，一生拍攝電影超過 300 部，最後一部是夥拍白雪仙的《李後主》（1968）[104]。

白雪仙（原名陳淑良；1928-）是 1930 年代名伶白駒榮的女兒。抗戰爆發，白雪仙舉家從廣州移居香港，曾在聖保祿中學唸書。她十三歲輟學，拜薛覺先、唐雪卿夫婦為師，故藝名包含父親的「白」、師母唐雪卿的「雪」和與師傅的「先」諧音的「仙」字。

白雪仙曾在覺先聲任梅香，後隨著名音樂家冼幹持習唱粵曲。香港淪陷期間，她曾在酒樓賣唱，其後到廣州加入由「薛派」師兄陳

102 見賴伯疆、賴宇翔《蜚聲中外的著名粵劇編劇家唐滌生》，2007:25。

103 見李鐵口述、李卓桃筆錄「戲曲與電影：李鐵話當年」，載《第十一屆國際電影節粵語戲曲片回顧》，1987:69。

104 見網上「維基百科」。

錦棠領導的錦添花劇團，很快升為正印花旦，一年後卻嫌自己功底未夠，自願退居二幫；這種「自量」的舉措在劇壇實屬罕見。

白雪仙後來加入日月星劇團，一次到澳門演出時遇上任劍輝，二人惺惺相惜。1943 年，白雪仙受新聲劇團聘為二幫花旦，夥拍正印陳艷儂，並得到與任姐合作的機會。白雪仙曾隨「新聲」到廣州演出，和平後隨班遷移到香港作基地。

吳君麗（原名吳燕雲；1934−2018[105]）在 1956 年組織的麗聲劇團也緊密地與唐滌生合作，開山了多部名作。吳君麗據說在上海出生和接受教育，1952 年隨家人搬到香港定居，翌年加入前輩名伶陳非儂創辦於 1952 年的非儂粵劇學院[106] 學習粵劇，其後又拜音樂名家林兆鎏為師，鑽研粵劇唱腔，開發了一副悅耳的「正宗子喉」[107]。

1956 年，吳君麗與陳錦棠首演唐滌生的《香羅塚》。1957 年吳君麗與麥炳榮首演唐劇《雙珠鳳》；1958 年，吳君麗又夥拍陳錦棠開山唐劇《醋娥傳》（即《獅吼記》）。其後吳君麗又先後與何非凡領導麗聲劇團首演了其他四齣唐氏名劇，包括 1958 年的《雙仙拜月亭》、《白兔會》、《百花亭贈劍》及 1959 年的《血羅衫》。

1950 年代也是以「凡腔」流傳後世的名伶何非凡藝術生涯的高峰，多少與唐劇的成就產生協同效應。何非凡（原名何康棋；1919−1980）早年落班任堂旦和拉扯，其後升任第二小生。香港淪陷期間他在澳門首次擔任文武生，曾與鄧碧雲合作，對「小明星腔」也產生了濃厚興趣。1945 年和平後，他拜薛覺先為師，鑽研「薛腔」。他於 1947 年創辦非凡響劇團，翌年與楚岫雲公演馮志芬編的《情僧偷到瀟湘館》，因連滿 367 場而聲名大噪[108]。何非凡藉着天賦的聲線（嗓音）和超卓唱功，逐漸建立獨特的「凡腔」。

105 另說吳君麗原名吳雲，出生於 1930 年。
106 另說這所學院名為香江粵劇學院。
107 見香港文化博物館編《文武兼擅 —— 吳君麗戲劇藝術剪影》，2004:8。
108 見王勝泉、張文珊《香港粵劇人名錄》，2011:70−71。

唐滌生在 1951 年為何非凡度身訂造了不少名劇，有夥拍紅線女的《玉女凡心》、《青磬紅魚非淚影》、《搖紅燭化佛前燈》和《蠻女催妝嫁玉郎》，及夥拍芳艷芬的《艷曲梵經》、《還君明珠雙淚垂》、《蒙古香妃》和《三十年梵宮琴戀》等。這十三部戲中不少其後拍成電影，令「凡腔」成為當年最時尚的生角唱腔流派。

歷年「凡劇」首本包括早期風靡一時的《情僧偷到瀟湘館》（1948）和《碧海狂僧》（1951），以及 1958 年的四齣「唐劇」：《雙仙拜月亭》、《白兔會》、《花月東牆記》和《百花亭贈劍》，均收錄於本書。

「仙鳳」的黃金歲月

1956 年六月，白雪仙與任劍輝以唐滌生兩齣力作《紅樓夢》及《唐伯虎點秋香》為號召，並且網羅了不少出色演員，創立「仙鳳鳴劇團」來推動粵劇的更新和改革。下面【表四】載錄仙鳳鳴劇團歷屆首演的唐滌生劇作。

【表四】仙鳳鳴劇團歷屆首演的唐滌生劇作

歷屆次序	首演日期	劇名
第一屆	1956 年 6 月 18 日	《紅樓夢》
	1956 年 7 月 4 日	《唐伯虎點秋香》
第二屆	1956 年 11 月 19 日	《牡丹亭驚夢》
	1956 年 12 月 3 日	《穿金寶扇》
第三屆	1957 年 1 月 31 日	《花田八喜》
	1957 年 2 月 15 日	《蝶影紅梨記》
第四屆	1957 年 6 月 7 日	《帝女花》
第五屆	1957 年 8 月 30 日	《紫釵記》
第六屆	1958 年 3 月 14 日	《九天玄女》
第七屆	1958 年 9 月 24 日	《西樓錯夢》
第八屆	1959 年 9 月 14 日	《再世紅梅記》

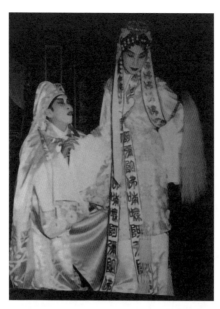

任劍輝、白雪仙《帝女花》之《庵遇》劇照

　　1959 年 9 月 15 日唐滌生英年辭世，香港劇壇痛失英才，「仙鳳」息演了近兩年，至 1961 年 9 月 19 日再度起班，首演由多位名士及文人集體創作，由葉紹德（1930－2009）執筆的《白蛇新傳》，作為「仙鳳」的第九屆演出。之後，「仙鳳鳴劇團」只間歇起班演出，以延續它的歷史任務。

　　1960 年代是香港粵劇「後唐滌生時代」的開始，但唐滌生、任劍輝、白雪仙及芳艷芬等人的造詣、創意、努力、執着與熱誠，時至 2022 年仍發揮着歷久不衰的影響力。

　　本書收錄多部唐劇，包括《漢武帝夢會衛夫人》（1950）、《紅了櫻桃碎了心》（1953）、《艷陽長照牡丹紅》（1954）、《萬世流芳張玉喬》（簡又文編劇，唐滌生參訂；1954）、《梁祝恨史》（與潘一帆合編；1955）、《三年一哭二郎橋》（1955）、《洛神》（1956）、《帝女花》（1957）、《紫釵記》（1957）、《紅菱巧破無頭案》（1957）、《雙仙拜月亭》（1958）、《獅吼記》（1958）、《白兔會》（1958）、《花月東牆記》（1958）、《百花

亭贈劍》(1958)和《再世紅梅記》(1959)。當中《紅了櫻桃碎了心》、《帝女花》、《紫釵記》、《再世紅梅記》也是作為任劍輝、白雪仙的代表作。

大龍鳳與頌新聲

1960至1970年代香港娛樂文化事業發展蓬勃，新媒體和新形式相繼興起，與粵劇產生激烈的競爭。商業電台（1959年啟播）、麗的呼聲電視（1957年啟播）、無線電視（1967年11月啟播）、陳寶珠、蕭芳芳的青春電影、粵語流行曲、國語電影、國語時代曲、歐美流行曲等媒體和形式爭相成為娛樂主流，不斷把粵劇甚至粵劇電影推向邊緣。尤其是1959年9月唐滌生猝然逝世後，粵劇圈失去高瞻遠矚和具有跨界別號召力的領袖人物，難免進退失據。與1950年代相比，1960至1970年代是香港粵劇的低潮。

任、白於1961年第九屆班演出《白蛇新傳》後，雖然仍間中演出，但沒有再開山新戲。由於芳艷芬也於1959年嫁夫育兒、告別藝壇，1959至1970年代成為麥炳榮及鳳凰女領導的「大龍鳳時代」。

麥炳榮（原名麥漢明，花名「牛榮」；1915–1984）師承著名藝人梁鍾（藝名「自由鍾」），早年曾在人壽年、覺先聲等大班演出，任正印小生。1960年代是麥炳榮演藝事業的高峰，除演出粵劇外，參與了接近120部電影的拍攝，並灌錄了不少唱片傳世[109]。

鳳凰女（原名郭瑞貞；1925–1992）據說自小喜愛粵劇，曾師事紅伶紫蘭女。香港淪陷後，她曾在廣東、廣西多處鄉鎮巡迴演出，戰後返回香港，加入馬師曾的勝利劇團任二幫花旦，至1954年在大春秋

109　見網上「維基百科」。

1970 年「大龍鳳劇團」戲橋

劇團升任正印花旦。鳳凰女與麥炳榮同樣劇、影、唱三棲,一生拍攝
超過 250 部電影[110]。

　　1959 至 1962 年,由何少保任班主、麥炳榮及鳳凰女領導的「大
龍鳳劇團」先後開山了《如意迎春花並蒂》(1959)、《百戰榮歸迎彩鳳》
(1960;潘一帆編)、《血掌殺翁案》(1960;潘一帆編)、《十年一覺
揚州夢》(1960;徐子郎 [1936−1965] 編)、《鳳閣恩仇未了情》(1962;
徐子郎編)等名劇。

　　1965 年大龍鳳改組成鳳求凰劇團,主要演員不變,先後開山了
《榮歸衣錦鳳求凰》(1965;勞鐸 [1926−?] 編)、《桃花湖畔鳳朝凰》
(1966;勞鐸編)、《梟雄虎將美人威》(1968;葉紹德、梁山人、方

110　見網上「維基百科」。

錦濤合編）、《蠻漢刁妻》（1971；潘一帆編）和《燕歸人未歸》（1974；潘一帆編）等名劇。

與唐劇不同，大龍鳳及鳳求凰劇目特點之一，是劇情大多沒有具體的歷史時代背景，其次是往往運用不少傳統排場和牌子音樂、傾向喜劇效果、文辭較為通俗、少用典故、少用新創作的小曲，以及故事多以大團圓結局。運用排場方面，以《十年一覺揚州夢》為例，便用上《仿碎鑾輿》、《走邊》、《困谷口》[111] 和《撐渡》等。

上述劇目中，本書收錄了《血掌殺翁案》、《十年一覺揚州夢》、《鳳閣恩仇未了情》、《榮歸衣錦鳳求凰》、《桃花湖畔鳳朝凰》、《梟雄虎將美人威》、《蠻漢刁妻》和《燕歸人未歸》，作為「大龍鳳」及「鳳求凰」時期及名伶麥炳榮、鳳凰女和羅艷卿的代表作。本書還收錄了較早期的《枇杷山上英雄血》（1954；李少芸編），作為麥炳榮、余麗珍的代表作。

在題材上，香港粵劇有如中國戲曲的縮影，當中「文雅類」與「詼諧類」分庭抗禮。在這兩類作品中，唐滌生的《帝女花》、《紫釵記》和《蝶影紅梨記》是文雅類的代表作；《鳳閣恩仇未了情》則是詼諧類的表表者，尤以劇中丑生扮演的倪思安為王爺《讀番書》一折即興的插科打諢深受觀眾歡迎。當中丑生訛以英文冒充番文，確實達到諷刺 1960 年代香港社會裏一群藉着略通曉英文而進行欺壓及欺騙的「假洋鬼子」。詼諧粵劇的代表作還有《榮歸衣錦鳳求凰》，也是典型的「身份劇」。

著名「薛派」演員林家聲（原名林曼純；1933–2015）早在 1949年加入薛覺先、上海妹領導的覺華聯合劇團，並曾與多位名伶如馬師曾、紅線女及余麗珍等合作。1950 年代，林家聲先後加入任劍輝及白雪仙的利榮華劇團、麥炳榮及吳君麗的麗聲劇團、麥炳榮及鳳凰女

111 莫汝城對《困谷口》的源流做過詳細的考證，見《粵劇聲腔的源流和變革》，1987:13–15。

的大龍鳳劇團及任、白的仙鳳鳴劇團，扮演小生角色，參與了多齣名劇的開山。

1960 年代，林家聲先後與李寶瑩組織家寶劇團、與陳好逑組織慶新聲劇團（1962–1965）及頌新聲劇團（1966–1993）。自 1962 年至 1980 年代，林家聲和陳好逑先後開山了《雷鳴金鼓戰笳聲》（1962；徐子郎編）、《無情寶劍有情天》（1963；徐子郎編）、《碧血寫春秋》（1966；葉紹德編）、《三夕恩情廿載仇》（1966；葉紹德、盧丹合編）及《龍鳳爭掛帥》（1967；李少芸編）。

1970 年代及以後，林家聲與吳君麗開山《春花笑六郎》（1973；李少芸編），又與李寶瑩開山《戎馬金戈萬里情》（1970；潘焯編）、《笳聲吹斷漢皇情》（1988；葉紹德編）等劇，至今仍經常為香港戲班演出。1990 年代初，林家聲以「宗師」輩份活躍粵劇舞台。1993 年，他在新光戲院作告別劇壇演出三十二日、三十六場，翌年宣告退出劇壇，其後在 2015 年辭世。

本書收錄的林家聲首本有《雷鳴金鼓戰笳聲》、《無情寶劍有情天》、《碧血寫春秋》、《龍鳳爭掛帥》、《搶新娘》、《春花笑六郎》、《戎馬金戈萬里情》和《笳聲吹斷漢皇情》。

名伶李寶瑩不只是「芳腔」的繼承人，更把它發揚光大，由她開山的粵劇代表作有《搶新娘》、《戎馬金戈萬里情》、《鐵馬銀婚》和《笳聲吹斷漢皇情》。此外，「寶姐」的藝術成就盡見於她演繹的《夢斷香銷四十年》。她於 1990 年結婚後淡出藝壇。

在 1971 年粵劇不景氣中，班政家何少保為了吸引觀眾入場，推出「雙班制」，在一晚或一個下午的四小時內，由兩個戲班和兩批演員分別各演一齣長約兩小時的戲。同時期，另一位班政家黃炎（1913–2003）亦籌組類似的「大會串」；例如，1971 年 11 月 20 至 28 日，由麥炳榮、鳳凰女、梁醒波（1908–1981）、劉月峰（1919–2003）領導的鳳求凰劇團與文千歲（1940–）、李寶瑩、梁醒波和靚次伯領導的寶鼎劇團同時在樂宮戲院起班，演出當時流行的戲碼。

【表五】：1971 年「鳳求凰」、「寶鼎」大會串演出劇目

日期	「寶鼎」	「鳳求凰」
20 日，星期六，晚上	《大明英烈傳》	《桃花湖畔鳳朝凰》
21 日，星期日，下午	《漢武帝夢會衛夫人》	《錯判香羅案》
21 日，星期日，晚上	《梁祝恨史》	《桃花湖畔鳳朝凰》
22 日，星期一，晚上	《大明英烈傳》	《金鳳戲銀龍》
23 日，星期二，晚上	《白兔會》	《金鳳戲銀龍》
24 日，星期三，晚上	《王寶釧》	《劍底娥眉是我妻》
25 日，星期四，下午	《洛神》	《寶劍重揮萬丈紅》
25 日，星期四，晚上	《龍城虎將振聲威》	《劍底娥眉是我妻》
26 日，星期五，晚上	《鴛鴦淚》	《三審武探花》
27 日，星期六，晚上	《梁祝恨史》	《三審武探花》
28 日，星期日，下午	《艷陽長照牡丹紅》	《金戈鐵馬擾情關》
28 日，星期日，晚上	《紅梅閣上夜歸人》	《琵琶山上英雄血》

　　滿懷壯志的阮兆輝、尤聲普（1934–2021）、梁漢威 (1944–2011)、楊劍華等演員建立香港實驗粵劇團是 1970 年 [112] 的盛事，當時演的是幾齣折子戲。至 1980 年，他們演出葉紹德改編的《趙氏孤兒》和《十五貫》，兩劇自此不時重演。本書收錄《十五貫》作為「香港實驗粵劇團」的代表作。

112　另說實驗粵劇團創立於 1971 年；見阮兆輝《弟子不為為子弟 —— 阮兆輝棄學學戲》，2016:185–186。

1971年「鳳求凰」、「寶鼎」劇團大會串戲橋，蒙資深文武生演員及班主何志成先生提供戲橋，謹此致謝

「雛鳳」與粵劇復甦

經歷了 1960 至 1980 年代初的低潮，1980 年代中期，香港粵劇在「雛鳳效應」的帶動下漸漸復甦。

早在 1965 年，任劍輝、白雪仙為門下徒弟組織「雛鳳鳴劇團」，成員包括陳寶珠、龍劍笙、李居安、謝雪心、梅雪詩、朱劍丹、言雪芬等年青演員，演出了三齣折子戲《碧血丹心》、《紅樓夢之幻覺離恨天》和《辭郎洲之賜袍送別》。1969 年的「第二屆」，「雛鳳」演出葉紹德編的《辭郎洲》。1972 年是「雛鳳」的「第三屆」，演出葉紹德編的《英烈劍中劍》。

1973 年，經歷八年的試煉，雛鳳鳴劇團改組，由龍劍笙擔任文武生；梅雪詩及江雪鷺輪流擔任正印花旦；朱劍丹、言雪芬分別任小生及第三花旦；夥拍資深前輩演員梁醒波、靚次伯、任冰兒分別擔任丑生、武生（老生）、二幫花旦。改組目的是為雛鳳鳴劇團正式獨立、自主地在香港戲曲市場「接戲」，與其他戲班作職業性的競爭。對梅雪詩和龍劍笙而言，這年才是「真正踏台板」，自主的創班劇目自然是唐劇經典《帝女花》，自此每台神功戲都少不了這個劇目[113]。1976 年，江雪鷺離開劇團後，梅雪詩成為唯一的正印花旦。

「新雛鳳」隨即拍攝了《三笑姻緣》（1975；李鐵導演）、《帝女花》（1976；吳宇森導演）和《紫釵記》（1977；李鐵導演）三部電影，藉着無限的朝氣，吸引了一批從來沒有看過粵劇、或以往對粵劇欠缺好感的香港人，成為「雛鳳迷」。

1980 年代是「雛鳳」的黃金歲月，除經常演出任、白的首本名劇外，也首演了葉紹德編的《俏潘安》（1982）、《李後主》（1982）及《紅樓夢》（1983）等劇。龍、梅每年平均演出超過 100 場，高峰期超越 150 場。1972 至 1985 年間，龍劍笙曾先後八次帶領戲班到越南、新

113 見馮梓《帝女花演記 —— 從任白到龍梅》，2017:55。

加坡、馬來西亞、美國、加拿大和澳洲演出，包括 1983 年到美國拉斯維加斯凱撒皇宮酒店演出，令龍劍笙留下深刻的回憶。

據說在 1990 年代初的高峰期，「雛鳳」戲迷多至一萬人，不只限於香港觀眾，而是遍佈世界各地。「雛鳳」彷彿是「仙鳳」的轉世，繼承「仙鳳」成為「班霸」，每次起班演出時觀眾一票難求，經常導致戲迷在戲院外通宵輪候購票。

從 1980 年代至 1992 年散班[114]，「雛鳳」的台柱也曾經歷多次改組，但一直由龍劍笙、梅雪詩擔任主角。例如，約 1980 年代初，綽號「丑生王」的梁醒波於 1980 年底發病，其後辭任，「雛鳳」改聘朱秀英（1921-2003）反串擔任正印丑生；1989 年二月阮兆輝加入，取代朱劍丹出任小生；同時尤聲普成為正印丑生；同年 11 月，廖國森取代身體狀況欠佳的名宿靓次伯成為正印武生。

龍劍笙（原名李菩生，花名「阿刨」；1944-）在粵劇圈的成功故事充滿傳奇。1960 年，仙鳳鳴劇團招考年青舞蹈員參與《白蛇新傳》中《水鬥》（即傳統《水漫金山》一折）的演出，在超過一千名報考者中，李菩生成為入選廿二名學員的其中一人。經過八個月的嚴格粵劇基本功和舞蹈培訓，在 1961 年 9 月於利舞台參與《白蛇新傳》的首演[115]。

1964 年李菩生再度參與「仙鳳」的演出，還正式起藝名龍劍笙。自 1965 年雛鳳鳴劇團成立，她即出任劇團的文武生，一度與陳寶珠輪流擔正。1972 年，龍劍笙鋒芒初露，與南紅、江雪鷺、言雪芬等到越南演出四十多場，期間每天一邊演戲，一邊學習新戲，並隨學隨演[116]。

1973 年「雛鳳」獨立，龍劍笙成為劇團的決策者，至 1990 年代初因為與師傅白雪仙產生意見分歧，終於導致一代班霸解體。龍劍笙於 1992 年移居加拿大，完全脫離粵劇，回復李菩生的凡人身份，閒時當

114　據說「雛鳳」的最後一次演出是 1992 年 3 月 10 日的《再世紅梅記》。
115　見廖妙薇《脂粉風流 —— 香港當代粵劇名伶錄》，2019:370-379。
116　見龍劍笙、梅雪詩口述，徐蓉蓉筆錄《龍梅情牽五十年》，2012:73-76。

義工服務社區。她於 2004 年復出，其後十多年間歇回到香港起班演出唐、任、白的首本戲，每次都瘋魔香港觀眾。

梅雪詩（原名馮麗雯，花名「阿嗲」；1941－）也是 1960 年入選「仙鳳」廿二位舞蹈員的其中一人，在 1965 年又成為「雛鳳」的主力之一。在 1980 年代「雛鳳」的黃金歲月裏，梅雪詩與龍劍笙共同領導「雛鳳」。

龍劍笙在 1992 年移民加拿大後，梅雪詩走出短暫的徬徨，翌年與名伶林錦堂 (1948－2013) 組織慶鳳鳴劇團，努力不懈地研習多部過去未演過的劇目，光彩不減。「慶鳳」於 2002 年結束後，她又與李龍組織「鳳和鳴」班，曾首演葉紹德為她們度身訂造的《丹鳳情牽飛虎將》。

2005 年梅雪詩曾經與龍劍笙再度攜手演出《西樓錯夢》，2006 至 2007 年又合作演出《帝女花》。2014 年龍劍笙拒絕再參與「仙姐」主導的演出後，梅雪詩改與陳寶珠合作，在師傅白雪仙的策劃下演出《再世紅梅記》、《牡丹亭驚夢》和《蝶影紅梨記》等劇，同樣受到戲迷熱烈的支持[117]。

本書收錄了《辭郎洲》、《李後主》和《紅樓夢》作為「雛劇」的代表劇目。

身份劇

利用人物身份的相似、混淆和突變來製造劇情衝突，也是傳統戲曲的慣用手法。例如，宋代南戲《張協狀元》敘述張協上京考試遇劫，垂死時被「貧女」救活；他高中後欲殺死妻子，其後「貧女」因「人有相似」被宰相王德用收為養女，因而搖身變成千金小姐；張協向宰相千金求親，洞房時竟見新娘原來就是老妻[118]。

117 見廖妙薇《脂粉風流 —— 香港當代粵劇名伶錄》，2019:204–213。
118 見中國戲劇出版社編委會編、陳守仁導讀《戲曲知識》，2020:15–16。

麥炳榮、鳳凰女的首本戲《鳳閣恩仇未了情》可算是「身份劇」的經典。劇中，男、女主角都曾經歷身份的劇變。男主角耶律君雄因年幼時與家人失散，致流落番邦被認作番人，投軍後出任將軍，與郡主相戀，其後二人失散，他假扮漢人到中原尋找，高中武科狀元，被誤認作登途浪蝶，被王爺指派為主審官，其後又被指正是番邦將軍，卻被郡主確認是自己的愛人，最後更憑隨身玉珮與父親相認及回復漢人身份，在全劇變了十次身份。

女主角紅鸞郡主本是漢人，但寄居番邦作人質，其後因失憶而「失去」了自己的本來身份，最後被確認為郡主，全劇身份十二變。

男女主角之外，劇中男、女配角也有多重身份；前者曾改名換姓和假扮窮家子弟，後者因投江而被救，又被誤作「紅鸞郡主」。此外，扮演倪思安的丑生因欲騙財和應付王爺而教唆假的女兒假扮兒子，以致「假上加假」。假兒子被逼與假郡主洞房，其後雙雙產子，導致尚書夫人與倪思安被逼扮作「姦夫淫婦」，全劇倪思安六變其身份。總括而言，全劇由「六柱」扮演的六個主要人物身份多變，共改變了四十一次，使劇情錯綜複雜、高潮疊起、笑料頻生，卻難得的是劇情不違常理[119]。

麥炳榮、鳳凰女的其他身份劇還有《榮歸衣錦鳳求凰》(1964)和《十年一覺揚州夢》(1960)。前者利用人有相似、名有相近、服藥沉睡、變身公主等元素來製造身份混亂和劇情的衝突；後者使用失明、治癒、高中、變身郡主、假扮失明，一邊製造笑料，一邊推展劇情[120]。

不少任劍輝、白雪仙的劇目也運用了身份元素，包括《花田八喜》和《再世紅梅記》。芳艷芬、任劍輝的身份劇代表作是改編自身份劇「鼻祖」的《梁祝恨史》。吳君麗夥拍何非凡的身份劇有《雙仙拜月亭》和《百花亭贈劍》。

119 見陳守仁《粵劇簡明讀本》，2023:137-143。

120 見陳守仁「電影對粵劇教育和傳承的貢獻：《十年一覺揚州夢》保存的唱腔和排場」，2019:84-93。

悲劇與喜劇

無疑，把粵劇故事「兩極化」地分為「悲劇」與「喜劇」並不能反映粵劇故事的複雜性。悲劇過後、團圓結局畢竟並不等同「喜劇收場」，只能說是雨過天青、苦盡甘來。

分析本書收錄八十二個劇目題材，發現屬於喜劇或鬧劇的只有十三部，分別是《苦鳳鶯憐》、《念奴嬌》、《艷陽長照牡丹紅》、《獅吼記》、《鳳閣恩仇未了情》、《榮歸衣錦鳳求凰》、《桃花湖畔鳳朝凰》、《龍鳳爭掛帥》、《搶新娘》、《戎馬金戈萬里情》、《春花笑六郎》、《福星高照喜迎春》和《粵劇特朗普》。其餘七十部戲均有鮮明的悲劇主題，運用悲劇主線而以悲劇結局作收場的佔三十三齣，其餘三十六齣雖然運用悲劇主線，卻以有情人終成眷屬、合家團圓或事過境遷作「雨過天青」的結局。

以香港經典劇目《帝女花》為例，男、女主角分別扮演的周世顯和長平公主雙雙服毒殉國、殉情，是可歌可泣的悲劇結局，其後他們雖然「孽滿歸天」回到天庭，卻絲毫沒有削弱全劇彌漫的悲劇情緒，也沒有做就人世間的團圓或「苦盡甘來」，故此仍屬「悲劇結局」。同樣，《梁祝恨史》的結局也沒有因為山伯和英台死後雙雙化蝶而變成「苦盡甘來」。

另一方面，《紫釵記》以小玉「論理爭夫」和得到四王爺的幫助與李益再續前緣，是「雨過天青」的經典例子。《再世紅梅記》以李慧娘借屍還魂死而復生，得與裴禹有情人成眷屬，也屬「雨過天青」的結局。

本書收錄的十五齣「唐劇」中，喜劇只有兩齣，「悲劇主線、悲劇結局」的有五齣，其餘屬於「悲劇主線、雨過天青」，共有八齣，足以窺見「唐劇」對事過境遷、雨過天青的偏好，也在一定程度上反映1950 年代主要紅伶和主流粵劇觀眾的口味 [121]。

121　詳見陳守仁《香港粵劇劇目概説 —— 1900–2002》，2007:x–xi。

任劍輝、白雪仙《帝女花》之《香夭》劇照，攝於 1957 年

劇情中的刻板公式

上文提及清代同治七年（1868）粵劇中興，出現了「大排場十八本」和「新江湖十八本」作為戲班上演的新劇目，三十六齣戲均使用大量「排場」。如上文所說，「排場」是有特定劇情、人物、鑼鼓、曲牌、說白及身段功架的程式，經常調用到不同劇目。

早在 1940 年，麥嘯霞在《廣東戲劇史略》已批評一些粵劇劇目的排場「結構盲目仿傚其他，依樣葫蘆，角色造型流於刻板可笑」，並列出「凡書生必落難」、「凡小姐必多情」、「凡師爺必扭計」、「凡公子必花花」、「凡君主必昏庸好色」、「凡貴妃必奸險弄權」、「凡和尚必淫」、「凡盜首必俠義」、「凡僕必忠義」、「凡官必貪贓」、「凡太師必奸」和「凡後母必毒」等「刻板可笑的排場橋段」[122]。

122　見陳守仁《早期粵劇史 ——〈廣東戲劇史略〉校注》，2021:120–121。

已故廣州著名編劇家和學者何建青（1927–2010）在《紅船舊話》也批評說：「架虛梯空，不問歷史如何，在粵劇來說其源也古。『新江湖十八本』以至某些排場戲，無一例外。必然是『番兵入寇』發端，不問他是唐是宋 [123]。」

其實，「番兵入寇」成為 1930 至 1940 年代不少粵劇劇作的「共同主題」，是由於這時的劇作家出於愛國情操，借「番邦」比喻「日本」或其他侵略中國的國家，藉劇作引起觀眾「同仇敵愾」，這種「公式情節」在當時固然沒有被觀眾「唾棄」。

縱觀 1950 年代至當代的粵劇，「刻板公式」情節仍然充斥，「苟且因襲」的劇作家既運用它們來製造劇情衝突，也運用它們來解決衝突。後頁 83 至 88 列出本書收錄八十二個劇目題材的初步分析，其中採用了犯駁或刻板公式的有廿七部。作為「禍端」的「刻板公式」包括：（一）隱瞞真相：當事人基於某種理由不肯把關鍵性的真相說出，致令自己或其他無辜者受罪；（二）所託非人：當事人託咐傳話或送信的人既非可靠、也沒有履行責任或承諾，致令誤會產生；（三）貪官誤判：官員受賄，令無辜者蒙冤；（四）輕信謠言：當事人憑一面之辭相信謊話，而採取極端的行動；及（五）難違父母：當事人基於孝順，絕對服從父、母之命，被逼與愛人分手。

作為「解決衝突」的「刻板公式」有：（一）高中封官：書生高中狀元，被封「巡按」或「知府」等要職，為蒙冤的家人或愛人平反；（二）立功封王：當事人因「救駕」或「平亂」立功，被皇上封王，營救受冤的人；（三）榮升公主：平民女子因功勳、才學或姿色被皇上冊封「公主」，或被王侯封為「郡主」，或因被高官收為「養女」而變身千金小姐；和（四）外敵入寇：因外敵突然進犯，對立的人暫時放下爭端，有罪的人得到「帶罪立功」的機會。

123　見何建青《紅船舊話》，1993:294。

今天劇作家遇到有必要使用上述「刻板公式」時，必須遵守「偶一為之」和具有說服力的原則，以免削弱劇情。

1990 至千禧年代

1993 年，紅伶阮兆輝和尤聲普等演員、班政家黃肇生、劇評人和學者黎鍵（1933–2007）合力創辦「粵劇之家」，假座高山劇場開幕，演出了《六國大封相》；同年為香港藝術節統籌了實驗粵劇團名劇《十五貫》；翌年再度為香港藝術節製作原屬「大排場十八本」的《醉斬二王》。

其後幾年，粵劇之家的製作包括原屬「新江湖十八本」和葉紹德為實驗粵劇團改編的《趙氏孤兒》（1995）、葉紹德編的《霸王別姬》（1995）、阮兆輝編的《長坂坡》（1996）、《玉皇登殿》（1997）、《香花山大賀壽》（1997）、葉紹德據「新江湖十八本」改編的《西河會妻》（1997）、阮兆輝編的《呂蒙正・評雪辨蹤》（1998）和《三帥困崤山》（2000）[124]。

據香港中文大學戲曲資料中心統計，自 1995 年至 2003 年 2 月，香港不同戲班共「開山」了 144 個新編或新創粵劇劇目，當中不少是由「香港藝術發展局」和「康樂及文化事務署」資助或委約的。當時活躍的編劇者有蘇翁（約 1925–2004[125]）、葉紹德、新劍郎、阮兆輝、楊智深（1963–2022）、區文鳳及溫誌鵬等[126]。

124 見黎鍵著、湛黎淑貞編《香港粵劇敘論》，2010:470–478。
125 另說蘇翁出生於 1928 年或 1932 年。
126 見嚴小慧整理「香港首演的新編及改編粵劇劇目（1995 年 6 月至 2002 年 3 月）」，載《戲曲資料中心通訊》，2002 年第 5 期，2002: 7–12，及「香港首演的原創及改編粵劇資料（2002 年 4 月至 2003 年 2 月）」，載《香港戲曲通訊》，2003 年第 6 期，2003:10。

1990 年代至 21 世紀初，香港活躍的主角演員有林錦堂和梅雪詩，二人領導慶鳳鳴劇團（1993-2002）；羅家英、汪明荃，二人領導福陞粵劇團（1987-）；蓋鳴暉、吳美英，二人領導鳴芝聲劇團（1990-）；阮兆輝領導春暉劇團；梁漢威領導漢風粵劇研究院及漢風粵劇團（1981-2011）；李龍、南鳳領導龍嘉鳳劇團（2003-）；文千歲、梁少芯，二人領導千歲粵劇團及富榮華劇團；龍貫天、陳咏儀，二人領導天鳳儀劇團（2003-2005）；陳劍聲 (1949-2013)，領導劍新聲劇團和新麗聲劇團；還有尹飛燕、新劍郎、陳好逑、王超群、尤聲普、廖國森、任冰兒等。

本書收錄「福陞」的首本《福星高照喜迎春》（1990）；阮兆輝編、阮兆輝和陳好逑主演的《呂蒙正‧評雪辨蹤》（1998）；區文鳳編、梁漢威領導「漢風」演出的《熙寧變法》（2002）；和葉紹德為「天鳳儀」編的《花蕊夫人》（2005），作為這時期的代表劇目。

粵劇大師阮兆輝年幼家貧，被逼於七歲輟學，1953 年考入永茂電影企業公司擔任童星，1960 年拜名伶麥炳榮為師，自此伶、影雙棲，一邊拍電影，一邊參加了大龍鳳或鳳求凰劇團的不少演出。1970 年，他與志同道合的梁漢威、尤聲普等創立香港實驗粵劇團，力圖改革粵劇，1980 年演出了葉紹德編的《趙氏孤兒》和《十五貫》，引起了香港文化界人士的廣泛關注。

1975 年，阮兆輝擔正文武生，與南紅首演蘇翁編的《虹橋贈珠》。阮兆輝於 1987 年編寫了他的第一部粵劇《花木蘭》。1993 年，他與名伶新劍郎、尤聲普、班政家黃肇生和劇評人、學者黎鍵創辦「粵劇之家」，歷年製作了不少有影響力的劇作。

阮兆輝亦曾應邀到多間院校出任導師和客席教授，對大專教育貢獻良多 [127]。他的著作有《弟子不為為子弟 —— 阮兆輝棄學學戲》（2015）、《生生不息薪火傳 —— 粵劇生行基礎知識》（梁寶華編；

127　見阮兆輝《弟子不為為子弟 —— 阮兆輝棄學學戲》，2016:365-381。

當代粵劇大師阮兆輝在衣箱幫忙下穿着大靠準備《六國封相》的演出，
陳守仁攝於 2017 年 12 月 7 日石澳天后誕開台

2017）、《此生無悔此生》（2020）和《此生無悔付氍毹》（2023）；創作粵劇代表作品有《狸貓換太子》（上、下卷；1987、2009）、《文姬歸漢》（1997）、《呂蒙正·評雪辨蹤》（1998）和《大鬧廣昌隆》（2002）等。

本書收錄阮兆輝編劇或首演的多齣代表作，包括《十五貫》、《七賢眷》、《西河會妻》、《斬二王》、《呂蒙正·評雪辨蹤》、《德齡與慈禧》和《孔子之周遊列國》。

「革新派」名伶梁漢威早年曾參加雛鳳鳴、大龍鳳、慶新聲、慶紅佳和新馬等劇團的演出，於 1980 年創辦漢風粵劇學院，培育粵劇新秀；1981 年創辦漢風粵劇研究院，開始製作重視嚴謹情節、舞台美術、服裝、唱腔設計、導演、排演的革新性的粵曲和粵劇演出，尤其承襲唐滌生的意念，但更嚴謹地把戲曲與文學和歷史結合。他歷年首演的作品有《血濺烏紗》（1997[128]）、《戊戌政變》（1987）、《虎符》（2000）、《淝水之戰》（2001）、《熙寧變法》（2002）、《胡雪巖》（2004）

128　此劇早在 1983 年由廣東粵劇團作香港首演；梁漢威領導香港本地戲班首演此劇是
　　 1997 年。

革新派名伶梁漢威在《虎符》中與名伶南鳳分別扮演信陵君及如姬，
蒙「梁漢威餘韻」網站及「漢風粵劇研究院」提供相片，謹此致謝

和《秦燕風雲》(2007)等 [129]。他不幸於 2011 年因病辭世，本書收錄《血濺烏紗》和《熙寧變法》作為梁漢威的代表作。

　　1990 年代其他較具代表性的新編劇目有羅家英(1946-)、秦中英 (1925-1915) 及溫誌鵬聯合改編「莎劇」*Macbeth* 的《英雄叛國》(1996)；曾文炳(1938-)編、慶鳳演出的《莫愁湖》(1996)；葉紹德編、慶鳳演出的《碧玉簪》(1997)；楊智深編、龍貫天和南鳳主演、號稱「大型詩化傳奇粵劇」的《張羽煮海》(1997)；和蘇翁編、尤聲普和南鳳主演的《李太白》(1997)。以上劇目均收錄本書之中。2002 年，羅家英和秦中英又合作改編「莎劇」*King Lear* 為《李廣王》，由尤聲普、尹飛燕、羅家英、阮兆輝、新劍郎等首演。

　　羅家英是當代香港備受敬重的粵劇名宿，活躍於粵劇舞台、電視、電影和話劇圈。他生於粵劇世家，1973 年他與名伶李寶瑩組織英華年劇團，演出了多齣蘇翁的作品，包括《章台柳》和《鐵馬銀婚》。

129　見岳清《如此人生如此戲台 —— 粵劇文武生梁漢威》，2007:10-12；122-131。

1988 年他與汪明荃創辦福陞粵劇團,一直合作至今[130]。本書收錄羅家英編寫或首演的劇作包括較早期的《鐵馬銀婚》和較近期的《福星高照喜迎春》、《英雄叛國》和《德齡與慈禧》作為他的代表作。

受歡迎的劇目

統計 2009 年至 2018 年的神功粵劇演出劇目,發現共演出了 155 個不同劇目,十年內演出了十次(即平均每年一次)或以上的有 57 個,當中演出次數最多的首十齣戲分別是《征袍還金粉》(185 次)、《獅吼記》(159)、《紫釵記》(141)、《鳳閣恩仇未了情》(130)、《燕歸人未歸》(128)、《雙仙拜月亭》(122)、《帝女花》(114)、《雙龍丹鳳霸皇都》(110)、《白兔會》(104)和《火網梵宮十四年》(103)。

然而,若撇除主要由「二步針」演出的日戲次數,估計演出次數最多的二十齣戲分別是《紫釵記》、《鳳閣恩仇未了情》、《雙仙拜月亭》、《帝女花》、《白兔會》、《龍鳳爭掛帥》、《無情寶劍有情天》、《洛神》、《雷鳴金鼓戰笳聲》、《花田八喜》、《蝶影紅梨記》、《再世紅梅記》、《唐伯虎點秋香》、《牡丹亭驚夢》、《福星高照喜迎春》、《搶新娘》、《春花笑六郎》、《白龍關》、《胭脂巷口故人來》和《蓋世雙雄霸楚城》,既反映了當代觀眾和演員的口味,亦反映了任劍輝、白雪仙、麥炳榮、鳳凰女、何非凡、吳君麗、林家聲、芳艷芬等前輩紅伶首本劇目對當代粵劇的影響,也一定程度反映了佔超過半數的唐滌生劇作那歷久不衰的魅力。初步分析顯示,戲院及會堂經常演出的主要劇目與上述劇目分別不大。

神功戲例戲劇目方面,2009 至 2018 年間,估計每年平均演出三十次《碧天賀壽》和《六國封相》[131],以及一百五十次《賀壽、加官、

130 見王勝泉、張文珊合編《香港當代粵劇人名錄》,2011:366-367。
131 按香港粵劇戲班體制,《碧天賀壽》常用作《六國封相》的「前奏」。

送子》，包括三十五次《大送子》。此外，估計每年演出一至五次的《祭白虎》。

資深編劇的代表作

本書收錄的八十二個劇目簡介分別出於三十九位不同時代香港編劇家和五位國內編劇家的手筆，即涉及四十四位編劇家的改編或創作。他們包括駱錦卿[132]、馬師曾、南海十三郎、麥嘯霞、容寶鈿、馮志芬、李少芸、唐滌生、簡又文、潘一帆、徐子郎、勞鐸、梁山人、葉紹德、方錦濤、潘焯、蘇翁、溫誌鵬、楊智深、阮兆輝、區文鳳、羅家英、謝曉瑩、文華、周潔萍、尹飛燕、吳國亮、張群顯、周仕深、胡國賢、廖玉鳳、黎耀威、李居明、王潔清、毛俊輝、江駿傑、梁智仁、新劍郎、廖儒安、陳冠卿、陳晃宮（1912－1994）、楊子靜（1913－2006）、秦中英和曾文炳。

與唐滌生合編《萬世流芳張玉喬》的簡又文是美國芝加哥大學碩士，也是1930至1970年代的著名歷史學者，尤其專研清代歷史，曾任香港大學東方文化研究院名譽研究員，著有《太平天國史》等書[133]。約1940年，他向麥嘯霞介紹張玉喬和李成棟的史料，其後載於麥氏的《廣東戲劇史略》[134]。十四年後，簡氏終於在1954年把這個故事編成《萬世流芳張玉喬》，並由唐滌生參訂劇本和撰寫全劇唱段的曲詞[135]。

潘一帆（1922－1985）的成名作是1949年為新馬師曾和羅麗娟編寫的《一把存忠劍》。他其後又為新馬師曾編寫多部名劇，包括《朱買臣》（1950；新馬師曾、紅線女首演）、與李少芸合編《萬里琵琶關外

132 嚴格而言，駱錦卿是當年的「省港編劇家」。
133 見岳清《新艷陽傳奇》，2008:60。
134 見陳守仁編注《早期粵劇史──〈廣東戲劇史略〉校注》，2021:63。
135 關於此劇於1957年改編電影時引起的法律訴訟，詳見本書此劇的「開山資料」。

月》（1951；新馬師曾、芳艷芬首演）以及《玉龍彩鳳度春宵》（1952；新馬師曾、上海妹、芳艷芬首演）。

1953年，潘一帆與梁山人合編《光棍姻緣》，很受歡迎。他其後的作品有為芳艷芬、任劍輝編的《梁祝恨史》（1955；與唐滌生合編），為鳳凰女、麥炳榮編的《金釵引鳳凰》（1958）、《血掌殺翁案》（1960）、《百戰榮歸迎彩鳳》（1960）、《雙龍丹鳳霸王都》（1960）、《寶劍重揮萬丈虹》（1966），和較後期的《蠻漢刁妻》（1971）、《癡鳳狂龍》（1972）、《燕歸人未歸》（1974）、《一曲琵琶動漢皇》（1975）及《征袍還金粉》（1975）[136]。本書收錄《梁祝恨史》、《血掌殺翁案》、《燕歸人未歸》和《征袍還金粉》作為潘一帆的代表作。

徐子郎據說本是戲班的「拉扯」演員，成名作是1960年為鳳凰女、麥炳榮、劉月峰編的《十年一覺揚州夢》，劇情據說由熟識戲場的劉月峰策劃。徐、劉這種合作關係其後打造了多齣名劇，包括鳳、麥主演的《鳳閣恩仇未了情》（1962）；林家聲和陳好逑主演的《雷鳴金鼓戰笳聲》（1962）和《無情寶劍有情天》（1963）。本書把這四齣「後唐滌生」時期的作品收錄，作為徐子郎和這時期的代表作。

1965年徐子郎逝世後，劉月峰改與勞鐸（1926-？）、梁山人及潘一帆等合作編劇。勞鐸本來在廣州從事編劇，約1960年代初移居香港後，成為戲班拍和樂隊的成員，擅長彈奏琵琶，其後參與編劇，作品主要由麥炳榮、鳳凰女等紅伶開山，包括《榮歸衣錦鳳求凰》（1964）、《劍底娥眉是我妻》（1965）、《金鳳銀龍迎新歲》（1965）和《桃花湖畔鳳朝凰》（1966）等；此外，由鄧碧雲、吳君麗首演的有《金枝玉葉滿華堂》（1965）。據說他約於1970年代移民美國芝加哥，其後約於2010年代辭世[137]。本書收錄《榮歸衣錦鳳求凰》和《桃花湖畔鳳朝凰》作為勞鐸的代表作。

136 見網上「大龍鳳講古‧香港粵劇點滴」網站「粵劇編劇潘一帆」一文；見岳清《大龍鳳時代 —— 麥炳榮、鳳凰女的粵劇因緣》，2022:63–65。

137 本書蒙資深音樂領導麥惠文老師提供資料，謹此致謝；又見麥惠文《麥惠文粵曲講義 —— 傳統板腔及經典曲目研習》，2023:264。

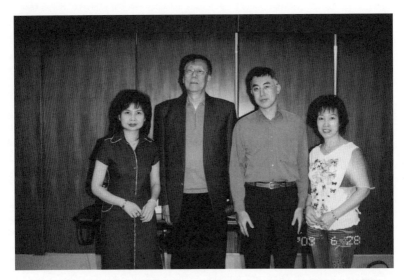

左起：著名唱家及粵曲導師黃綺雯、編劇家蘇翁及本書編著者陳守仁，攝於
2003 年 6 月 28 日

　　梁山人（1920-約 1991）初期加入 1950 年代唐滌生編劇團隊，也是「唐哥」喪禮中唯一執弟子禮帶孝的圈中人。梁山人的作品不少，包括與潘一帆合編《光棍姻緣》（1953）、《梅開二度笑春風》（1967）和《打金枝》（1981）等。本書收錄了他 1968 年與葉紹德和方錦濤合編的《梟雄虎將美人威》。

　　潘焯（1921-2003）早期為粵曲唱片和粵劇電影作曲，其後曾為真善美、新馬、大龍鳳、慶紅佳及慶新聲等大型劇團編劇，代表作有《林沖》、《戎馬金戈萬里情》、《蓋世雙雄霸楚城》、《烽火擎天柱》等 [138]，本書收錄《戎馬金戈萬里情》。

　　蘇翁（原名蘇炳鴻）約於 1947 至 1948 年在廣州拜名伶何非凡為師，參加非凡響劇團任拉扯，其後隨劇團的「開戲師爺」梁夢學習

138　見王勝泉、張文珊合編《香港當代粵劇人名錄》，2011:326-327。

編劇 [139]。他於 1954 年移居香港，其後寫了不少時代曲和粵曲。蘇翁歷年的粵劇作品共有約二十個 [140]，包括《章台柳》（1973）、《蟠龍令》（1973）、《鐵馬銀婚》（1974）、《虹橋贈珠》（1975）、《白龍關》（1975）、《摘纓會》（1978）、《活命金牌》（1986）、《楊枝露滴牡丹開》（1991）和《李太白》（1997）。本書收錄《鐵馬銀婚》（1974）和《李太白》（1997）作為蘇翁的代表作。2005 年，龍貫天、陳咏儀首演的《花蕊夫人》（葉紹德編劇）是根據蘇翁為愛徒龍貫天和著名歌星甄秀儀創作、其後廣泛傳唱的粵曲《花蕊夫人》，可以說是紀念蘇翁的劇作。

葉紹德的成名作是 1956 年為林家聲改編的「薛派」名劇《花染狀元紅》，其後於 1960 年代主持把《帝女花》、《紫釵記》和《再世紅梅記》改編成唱片版的工作。他同期的代表劇作是為何非凡、吳君麗編寫的《紅樓金井夢》（1960）、為任白領導仙鳳鳴主編的《白蛇新傳》（1961）、為任白創作的折子戲《李後主之去國歸降》（1964）、為林家聲編的《碧血寫春秋》（1966）和《三夕恩情廿載仇》（1968；與盧丹合編），及為雛鳳鳴劇團編寫的《辭郎洲》（1969）。

1970 至 1990 年代，「德叔」一邊為林家聲領導的頌新聲劇團編寫新戲，一邊為雛鳳鳴劇團編劇和優化、改編唐哥的名作，其後更為香港所有具規模的戲班，包括林錦堂和梅雪詩領導的慶鳳鳴劇團和無數名伶編寫新劇。

歷年葉紹德的代表作品為數不少，有《碧血寫春秋》（1966）、《搶新娘》（1968）、《梟雄虎將美人威》（1968；與梁山人及方錦濤合編）、《十五貫》（1980）、《李後主》（1982）、《紅樓夢》（1983）、《笛聲吹斷漢皇情》（1988）、《斬二王》（1994）、《碧玉簪》（1997）、《七賢眷》（1997）、《西河會妻》（1997）和《花蕊夫人》（2005）等，均收錄本書中。

139　據名伶阮兆輝指出，蘇翁也曾師事廣州著名編劇家「望江南」。
140　見王勝泉、張文珊合編《香港當代粵劇人名錄》，2011:382-383。

新時代的編劇者及新創劇作

千禧年香港粵劇的特色之一是湧現了一批高學歷的年青藝人，包括演員、樂手及編劇，當中既有土生土長，也有來自廣東省各地。不少年青藝人身兼編劇及演員，較特出的有黎耀威、梁煒康、謝曉瑩、文華、王潔清、杜詠心等。

由 2006 年至 2020 年，新劇作在題材上繼續做了不少嘗試。移植其他劇種的劇目方面，溫誌鵬據湯顯祖的《牡丹亭還魂記》編寫了《還魂記夢》（2006）；羅家英、謝曉瑩合作移植了話劇《德齡與慈禧》為同名粵劇（2010），甚獲好評，至 2013 年九月第七度公演，至 2019 年已最少是第八度公演；周仕深分別把京劇《灰蘭記》和崑劇《玉簪記》移植為粵劇《灰蘭情》（2013）和《玉簪記》（2016）。改編外國名著方面，新秀演員兼編劇黎耀威（1984–）改編了「莎劇」*Hamlet*（《哈姆雷特》）為《王子復仇記》（2015）。

重新包裝或改寫傳統粵劇劇目的有楊智深（1963–2022）編的《桃花扇》（2001 / 2018）和毛俊輝、江駿傑（1990–）合編的《百花亭贈劍》（2018 / 2019）。此外，屬原創的劇目有文華和周潔萍（1965–）合編的《獅子山下紅梅艷》（2011）、吳國亮和張群顯合編的《拜將台》（2011）、胡國賢（1946–）的《孔子之周遊列國》（2012）、廖玉鳳編的《李治與武媚》（2013）、周潔萍和尹飛燕合編的《武皇陛下》（2015）和梁智仁編的《木蘭傳說》（2019）。既屬原創而又屬自編自演的有黎耀威編的《王子復仇記》（2015）、謝曉瑩編的《宋徽宗‧李師師‧周邦彥》（2018）、王潔清編的《西域牽情》（2018），和文華編的《醫聖張機》（2020[141]）等。以上劇目均收錄於本書。

活躍於香港當代粵劇壇的編劇家為數不少，下面簡要介紹較為年青及近年冒起的一輩。

141 基於新冠病毒疫情嚴峻，《醫聖張機》於 2020 年網上首演，舞台首演於 2021 年 10 月 30 日舉行。

溫誌鵬早年獲香港珠海書院頒授文史碩士，粵劇和粵曲方面師從李居安、吳聿光、楊子靜、黃柳生、江平和葉紹德，1986 年為芳艷芬撰寫粵曲《洛水恨》和《王寶釧》，開始了粵劇和粵曲的創作事業。至今，他的粵曲作品超過一百首，粵劇作品約有三十部，包括《嫦娥奔月》（1992）、《陳世美不認妻》（1996）、《雪嶺奇師》（1999）和《還魂記夢》（2006）等。

　　楊智深畢業於香港中文大學中文系，早年發表專著《唐滌生的文字世界 —— 仙鳳鳴卷》和「姹紫嫣紅開遍 ——《再世紅梅記》中紅梅意象」和「芳艷芬藝術初探」等論文，並曾出任香港中文大學音樂系粵劇研究計劃的研究助理。1996 年，他創立「穆如室」以推動香港的京劇和粵劇。他的粵劇作品有《張羽煮海》（1997）、《陰陽判》（1999）、《桃花扇》（2001 / 2018）、《乾坤鏡》（2005；李龍、陳好逑首演）和《捨子記》（2016；尤聲普、陳好逑首演）。他 2022 年六月不幸因病辭世，享年五十九歲。

　　周潔萍 2008 至 2010 年入讀香港八和粵劇學院主辦、香港大學教育學院中文教育研究中心協辦的粵劇編劇班，隨葉紹德、阮兆輝、新劍郎等導師學習。她的主要作品有《碾玉緣》（2009）、《郵亭詩話》（2009）、《武皇陛下》（2015）、《杜十娘》（2020）和《紅樓彩鳳》（2020），未公演的作品有曾獲 2020 年八和會館舉辦新編粵劇創作比賽優勝劇本獎的《夢瑣陰陽》。

　　黎耀威 2006 年於香港城市大學中文系畢業後，即全職投入粵劇演出。2007 年，他拜紅伶文千歲為師，2012 年開始編劇，先後編寫了《青蛇》（2012）等多個劇本。2015 年，他與幾位年青演員包括梁煒康等創辦「吾識大戲」，首演了自編的《三姑六婆賀新春》，成為極受歡迎的賀歲劇目；同年自編、自演《王子復仇記》。他近年的粵劇作品有《奪王記》（2017）、《絕代雙嬌》（2020）、《三姑六婆遊十殿》（2021）、《繁華三夢》（2021）、《鄭和・情義篇》（2021）等。編劇之外，黎耀威也活躍於粵劇舞台，擔當文武生、小生、老生及武生。

　　王潔清於香港理工大學社會工作學系畢業後，起初投身社會工

年青演員及編劇黎耀威在《忽必烈大帝》中飾
演謝枋得，黎耀威提供相片

作，後毅然放棄社工專業，入讀香港演藝學院四年制粵劇文憑課程，
畢業後加入「香港青苗粵劇團」，並參與其他戲班的演出。她 2006 年
組織「青草地粵劇工作室」，除製作演出外，也經常帶領團隊到長者院
舍演出粵劇，也曾連續六年統籌「青草地關愛行動」，組織戲班成員及
其他界別的義工到內地災區、山區探訪兒童及長者，透過戲曲、文化
傳遞愛心與關懷。2017 年再訪絲路後，她被「樓蘭美女」的傳奇故事
深深吸引，2018 年編寫了她首部粵劇作品《西域牽情》，由自己夥拍
黎耀威、梁煒康和阮德鏘等首演。

　　謝曉瑩於 2001 年獲「香港學校粵曲推廣計劃」粵曲歌唱比賽公開
獨唱組冠軍，2005 年畢業於香港大學中文系，2009 年完成論文「當
代粵劇對傳統戲曲之傳承 —— 從唐滌生劇本看行當藝術的意義」，獲
香港大學頒授碩士學位。她在粵曲、粵劇方面師承梁素琴、阮兆輝和
丈夫高潤鴻等名師，亦曾隨越劇名家史濟華和崑劇名家王芝泉習藝。

　　謝曉瑩於 2014 年創辦香港靈宵劇團，其後易名金靈宵，曾與多
位名伶演出多齣自編劇目，包括《穆桂英》（2014）、《牛郎與織女》
（2016）和《宋徽宗·李師師·周邦彥》（2016）等。謝曉瑩的粵劇作品
為數不少，其他主要的有《風塵三俠》（2017）、《穆桂英下山》（2018）、
《魚玄機與綠翹》（2019）、《畫皮》（2020）、和《西河救夫》（2022）等。

年青演員及編劇謝曉瑩在《宋徽宗‧李師師‧周邦彥》
中扮演李師師，謝曉瑩提供相片

　　文華（原名李曄）是女文武生兼編劇，出身音樂世家，母親是著
名桂劇生角演員，父親是著名音樂家，都給她很大的啟發。她於香港
中文大學中文系畢業後初時從事教學，1999 年入讀香港演藝學院戲
曲表演課程。

　　文華於 2000 年與旦角演員靈音和生角演員文軒等創立天馬菁莪
粵劇團，2001 年演出自編《梁山伯與祝英台》。2008 年她修讀由香
港八和粵劇學院主辦、香港大學教育學院中文教育研究中心協辦的粵
劇編劇班；2012 年起參加八和會館和康文署合辦的「粵劇新秀演出系
列」。歷年自編、自演的粵劇作品不少，代表作有《獅子山下紅梅艷》
（2011）、《醫聖張機》（2020 / 2021）、《東龍傳》（2022）和《潘安》（2022）
等。其中《醫聖張機》於 2021 年的「第二屆粵劇金紫荊頒獎禮」中獲
頒「優秀新編劇演出獎」。

　　除羅家英和阮兆輝之外，另一個自編、自演的是名伶新劍郎，作
品有《荷池影美》（2001）、《蝴蝶夫人》（2003）、《碧玉簪》（2004）、《山

東響馬》(2004)、《大唐風雲會》(2007)、《搜證雪冤》(2014)、《情夢蘇堤》(2017)、《媚香留情》(2019)和把古腔「嶺南八大曲」之一的《辨才釋妖》改編為同名粵劇(2017)等[142]。

吳國亮早年畢業於香港演藝學院的粵劇課程,現時主持「桃花源粵劇工作舍」製作和推廣粵劇的工作並擔任編劇和導演。張群顯畢業於香港中文大學英文系,其後獲倫敦大學頒授博士學位,現任香港理工大學首席講師,也是專研粵語與粵曲演唱的學者。

胡國賢是本港著名的教育工作者和詩人(筆名「羈魂」),繼《孔子之周遊列國》(2012)後,2021年編寫《桃谿雪》,2022年編寫《揚州慢》(龍貫天、鄧美玲首演),並獲頒粵劇金紫荊獎。

江駿傑2018年畢業於香港演藝學院戲曲學院,粵劇作品有曾六度公演的《英雄罪》(2012)、《十二道金牌》(2014)和《百花亭贈劍》(2018/2019)等。

廖玉鳳曾師從已故廣州粵劇名宿秦中英和已故香港名伶林錦堂。周仕深先後畢業於香港中文大學和浸會大學,以專研戲曲改編的論文獲頒博士學位,現時任教於香港演藝學院戲曲學院。

梁智仁自幼在父母薰陶下愛上粵劇,2007至2010年在工餘參加香港八和粵劇學院主辦、香港大學教育學院中文教育研究中心協辦的粵劇編劇班,2013年在名伶李奇峰指導下完成首個粵劇作品《江山遺恨》。他的其他劇作有《花木蘭》(2016)、《明末遺恨》(2019)、《戰濮陽》(2021)和《還恩再世情》(2023)等。

區文鳳早年先後在廣州暨南大學和香港中文大學中文系攻讀,1997撰寫第一部粵劇《刺秦》,其後編寫了《杜蘭朵》(2000)、《淝水之戰》(2001)、《熙寧變法》(2002)、《薛覺先戲劇人生》(2006)和《聊齋新誌》(2010)。至2011年,她共創作了五十五部、改編了八部粵

142　見廖妙薇《脂粉風流 —— 香港當代粵劇名伶錄》,2019:274-280。

劇[143]，可謂多產。她曾任八和粵劇學院與香港演藝學院合辦粵劇課程的課程主任，近年仍然活躍於香港粵劇圈，任劇團班主籌辦演出。

廖儒安早在十三歲跟隨著名粵曲唱家廖志偉（1900－1977）學藝，1979 年加入「屯門文藝協進會粵劇團」，其後出任導師和編劇，與妻子文禮星拍檔培育年青演員。他的早期代表作有《大明謳歌之建文帝》（2008）及《巧結鐵弓緣》（2009）；近年作品有《百花記之恩怨情仇》（2016）、《夜鬧廣昌隆》（2016）、《西遊記之盤絲洞》（2017）和《白蛇傳》（2022）等，不少由他的女兒、新秀演員康華首演。

此外，近年活躍於香港劇壇的編劇者還有阮眉、徐毅剛和杜詠心等。阮眉（1926－）是資深撰曲家，粵劇代表作有《唐宮恨史》（1982）、《李仙刺目》（1986）、《芙蓉配》（約 1995）等。徐毅剛生於粵劇世家，1960 年由國內偷渡到達香港，其後成為著名的中醫師；粵劇作品有《開叉》（2014）、《心窗》（2015）和《三界》（2018）等二十多部，主題均有「度脫劇」的影子，並且大多由他的女兒、年青演員御東昇和御玲瓏首演。杜詠心是生角演員兼編劇，粵劇作品有《御前神騙》（2016）、《夜光杯》（2018）和《鬼谷門生》（2019）。

新光戲院與李居明

1990 年代初，隨着利舞台戲院於 1991 年拆卸後變成地產發展項目，「百麗殿」戲院又於 1992 年結束營業，新光戲院成為唯一上演粵劇的商業戲院[144]。2003 年，「新光」業主「僑光公司」決定收回物業作

143 見王勝泉、張文珊合編《香港當代粵劇人名錄》，2011:186－187。

144 香港另一所粵劇戲院是 2012 年 7 月重修後啟用的「油麻地戲院」，但屬康文署轄下場地，並非商業戲院。換言之，除新光戲院外，目前香港所有演出粵劇的劇場均屬政府管理。

位於銅鑼灣中心地區的利舞台戲院，約攝於 1990 年，原載鄭寶鴻著《百年香港華人娛樂》(2013)，蒙鄭寶鴻先生允許轉載相片

其他商業用途，粵劇業界頓時面臨失去「新光」的危機。幾經八和會館的主席和多位理事與業主交涉，業主答應續約兩年，卻隨即把業權轉售給羅守輝家族經營的「尖東廣場投資公司」。

　　由 2011 年起，李居明（1956－）在新光戲院開展他的「粵劇新浪潮」和「復興粵劇」，至 2023 年的《小平你好》，共創作了三十八齣原創新戲，參演的全是香港當代著名的一線演員，包括阮兆輝、陳好逑、蓋鳴暉、吳美英、龍貫天、新劍郎、呂洪廣、王超群、陳咏儀、鄧美玲、陳鴻進、鄭詠梅等。當中獲好評的有《蝶海情僧》(2011 年 2月) 及《金玉觀世音》(2011 年 12 月) 等，而得到國際性關注的是《毛澤東》(2016)、《粵劇特朗普 —— 毛澤東虛魂三夢之二》(2019) 和《毛澤東之四 —— 智擒四人幫》(2022 年 11 月 13–14 日首演，2023 年農曆新年期間重演)。本書收錄《毛澤東之虛魂三夢》和《粵劇特朗普》作為李居明大師的代表作。

當代粵劇演出的生態

若說 2010 年代至今[145] 每年約有 1200 場粵劇在全港各地的戲棚、戲院、會堂上演,則平均每天有超過 3 場粵劇的演出。1200 場當中,以商業性質運作、發售門票、以賺取利潤為目標的約有 950 場。演出盛況空前的背後,是激烈的競爭。由於捧場觀眾數目始終有限,一些中、小型戲班放棄「牟利」目標,改以「贈票」甚至「派飛」以維持上座率。觀眾入座率方面,成功的演出每每高至全院滿座;但若遇上多個戲班同時演出,每個戲班只能維持六至七成的觀眾,而較不受歡迎的戲班最低則只有一成觀眾入座。

對大額投資於新劇目製作的戲班,不同戲班之間上演的「觀眾爭奪戰」無疑帶來了巨大的衝擊,難怪面對粵劇演出的蓬勃,不少班主和資深名伶卻表示對香港粵劇前景的憂慮。名伶阮兆輝指出,目前不少演出單位獲得資助後卻疏於練習,演出欠缺專業水平,衝擊了優秀的演出,令班主和投資者卻步,直接打擊了優秀演員的演出機會和收入,長遠而言,形成了香港粵劇發展的隱患。

麥嘯霞在《廣東戲劇史略》曾指出:「粵劇的優點在於善變,但它的危機亦正正在於多變。多變易成濫用,難免產生流弊;若本質欠穩固,則基礎容易動搖[146]。」這大概也正反映了上述阮兆輝的觀點。

八和會館的角色

十九世紀中葉爆發太平天國之亂,導致清廷禁演粵劇、到處追捕粵劇戲班子弟,並焚毀作為行業組織的「瓊花會館」;1868 年粵劇

145 扣除 2019 至 2020 年因各種社會運動和疫情導致的演出取消。
146 見陳守仁編注《早期粵劇史:〈廣東戲劇史略〉校注》,2021:116。

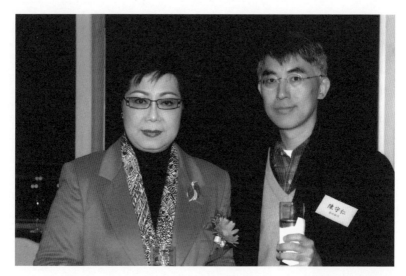

已故紅伶及前八和會館主席陳劍聲博士（左），攝於 2006 年

解禁，業界子弟合力出錢出力興建「八和會館」作為同業工會，並於
1889 年落成。

今天，「八和」仍然是香港粵劇界從業員的總工會，在維護會員
利益和推動粵劇發展等方面都一直發揮領導的角色。粵劇由 1990 年
代至當代的蓬勃演出、高山劇場成為粵劇基地、新光戲院的保留、與
香港演藝學院合辦粵劇證書課程，以至西九文化區戲曲中心的建立，
八和歷屆主席和理事功不可沒；尤其，汪明荃和陳劍聲兩位主席功績
卓著。

汪明荃由 1992 至 1996 年擔任主席，陳劍聲的主席任期由 1997
年延續到 2007 年，之後汪明荃連番連任，直至 2023 年 [147]。陳劍聲出任
八和主席期間，曾積極推動八和與香港演藝學院合辦的粵劇課程，對
培育粵劇接班人貢獻良多。

147　見網上資料。

電視藝員出身的汪明荃早在 1970 年代已享譽電視圈和流行曲樂壇。她於 1983 年「跨界」進入粵劇圈，與著名「薛派」傳人林家聲演出《天仙配》，藉極高的「顏值」和努力不懈的健康形象贏得不少觀眾的掌聲。1988 年，她夥拍名伶羅家英組成「福陞粵劇團」，首演《穆桂英大破洪州》，此後一直活躍於粵劇舞台，同時在電視和流行曲壇享有極高的榮譽。

2023 年八和改選，由龍貫天出任主席。龍貫天早年一邊在銀行工作，一邊學戲及落班，由他老師、著名編劇家蘇翁安排他到啟德遊樂場的粵劇場演出。1986 年他破釜沉舟，辭去正職，藉着到馬來西亞演出六個月，轉為全職粵劇演員，並起藝名「龍貫天」。1980 年代後期，乘着粵劇開始受港人追捧，龍貫天一邊當中型班的文武生，一邊在戲院的大型班任小生。至 1994 年，他終於在大型班出任文武生，並參與電視劇的演出[148]。

2003 至 2005 年，他曾夥拍陳咏儀組織「天鳳儀劇團」，一度極受歡迎。他歷年開山的代表作有《張羽煮海》（1997；夥拍南鳳）、《花蕊夫人》（2005；夥拍陳咏儀）、《李後主》（2011；毛俊輝導演）、《揚州慢》（2022；夥拍鄧美玲）及多齣由李居明新編的現代劇，包括《毛澤東》（2016）、《粵劇特朗普》（2019）、《智擒四人幫》（2022）和《小平你好》（2023）。龍貫天憑藉出色的「聲、色、藝」被公認是當代香港粵劇的首席文武生，同時活躍於戲院、戲棚、傳統劇目和實驗性的新作。

香港粵劇的第三個高峰：2000－2018

至 2019 年的社會事件及其後爆發新冠疫情的前夕，2010 年代粵劇演出數字迅速增加，估計達到平均每年 1200 場，再加上另外估計

148 龍貫天傳記資料見廖妙薇《脂粉風流 —— 香港當代粵劇名伶錄》，2019:358－369。

約 1000 場的粵曲演唱會，即每天平均有六場粵劇、粵曲的演出，可為異常蓬勃。

此外，一批年青演員、樂師及編劇湧現；藝人教育水平的大幅提高；粵劇接班人培訓踏上軌道；把粵劇建構成精緻藝術的努力；一批具代表性劇目的誕生，均見證這粵劇史上的第三個高峰。

2000 至 2020 年誕生的優秀或具有影響力的劇目包括上文提及的《還魂記夢》、《德齡與慈禧》、《王子復仇記》、《毛澤東》、《西域牽情》、《粵劇特朗普》、《獅子山下紅梅艷》及《醫聖張機》等。

2020 至 2022 年，當代香港粵劇在歷史高峰急轉直下，原因在於一場蔓延全球的新冠肺炎疫情。然而由於戲班從業員教育水平的普遍提升，他們在「失業」期間自強不息，有些勇於嘗試其他職業、有些進修、有些努力練功、有些從事網上教學、有些從事粵劇和粵曲的創作或研究、有些鑽研電腦及媒體科技、有些靜心思考改良粵劇，展示了靈活變通、令人鼓舞的應變能力。八和會館在疫情期間亦一直扮演積極和主導的角色，向政府有關部門爭取發放給戲班從業員的援助及為成員創造就業機會，其中主席汪明荃、總幹事岑金倩、幾位副主席和一眾理事居功至偉[149]。

如前所述，至 2023 年中，香港的戲院戲、神功戲和粵曲演唱會已經大致回復盛況，然而由於 2000 開始的移民潮嚴重打擊香港各行各業，各種演藝事業面臨觀眾大量流失，粵劇也不能倖免。據說，演出場數仍然蓬勃的背後，不少大型戲班在戲院演出也往往只能售出五成戲票[150]。

149 見鍾明恩著《粵劇與新冠肺炎 —— 香港粵劇在危機中的傳承》，2023:59-91。

150 據著名班主杜韋秀明於 2023 年 11 月 29 日假座香港科技大學粵劇公開論壇提供的資料。目前杜太同時出任香港粵劇商會會長及八和會館副主席。

香港當代一百齣常演粵劇

[排列次序按 (1) 劇名首字筆劃、(2) 劇名字數、(3) 劇目開山年份]

次序	劇名	開山年份	編劇	首演主要演員	備註
1.	《一樓風雪夜歸人》	1952	唐滌生	芳艷芬、任劍輝	
2.	《九天玄女》	1958	唐滌生	白雪仙、任劍輝	
3.	《十奏嚴嵩》	1972	李少芸	麥炳榮、鳳凰女	又名《大紅袍》
4.	《七步成詩》	1977	葉紹德	林家聲	「鳴芝聲劇團」的演出版本稱《洛水夢會》；由葉紹德根據唐滌生《洛神》改編，在尾場加入葉紹德撰曲的《洛水夢會》
5.	《十年一覺揚州夢》	1960	徐子郎	麥炳榮、鳳凰女	
6.	《刁蠻元帥莽將軍》	1961	徐子郎	麥炳榮、鳳凰女	
7.	《刁蠻公主戇駙馬》	1982	秦中英	紅虹、紅線女	又名《公主刁蠻駙馬驕》；1940 年馬師曾、盧有容原著，由馬師曾、譚蘭卿主演；另有「福陞粵劇團」演出版本
8.	《三年一哭二郎橋》	1955	唐滌生	白雪仙、任劍輝	又名《二郎橋》

次序	劇名	開山年份	編劇	首演主要演員	備註
9.	《三夕恩情廿載仇》	1968	葉紹德 盧丹	林家聲	另說 1966 年開山
10.	《三看御妹劉金定》	1980	葉紹德	羅家英、李寶瑩	又名《三看御妹》
11.	《六月雪》	1956	唐滌生	芳艷芬、任劍輝	又名《竇娥冤》、《六月飛霜》
12.	《月老笑狂生》	1989	葉紹德	林家聲	根據唐滌生《雙珠鳳》改編
13.	《火網梵宮十四年》	1950	唐滌生	芳艷芬、陳錦棠	
14.	《白兔會》	1958	唐滌生	吳君麗、何非凡	又名《井邊會》、《劉知遠》
15.	《白蛇傳》	1958	唐滌生	芳艷芬、新馬師曾	
16.	《白龍關》	1975	蘇翁	文千歲、吳美英	
17.	《玉龍彩鳳度春宵》	1952	潘一帆	芳艷芬、新馬師曾	
18.	《西樓錯夢》	1958	唐滌生	白雪仙、任劍輝	
19.	《再世紅梅記》	1959	唐滌生	白雪仙、任劍輝	
20.	《血雁重歸燕未歸》	1953	李少芸	余麗珍、何非凡	
21.	《百戰榮歸迎彩鳳》	1960	潘一帆	麥炳榮、鳳凰女	
22.	《江山錦繡月團圓》	1967	葉紹德	陳寶珠、羅艷卿	
23.	《戎馬金戈萬里情》	1970	潘焯	林家聲、李寶瑩	又名《戎馬春風萬里情》

次序	劇名	開山年份	編劇	首演主要演員	備註
24.	《李後主》	1982	葉紹德	龍劍笙、梅雪詩	
25.	《牡丹亭驚夢》	1956	唐滌生	白雪仙、任劍輝	又名《牡丹亭》
26.	《孟麗君》	待考	黎鳳緣	新馬師曾	又名《風流天子》；1951 電影《多情孟麗君》由任劍輝、白雪仙主演；1955 電影《孟麗君與風流天子》由新馬師曾、吳君麗主演；1958 電影《風流天子與多情孟麗君》由新馬師曾、芳艷芬主演
27.	《花田八喜》	1957	唐滌生	白雪仙、任劍輝	又名《花田八錯》、《花田錯》
28.	《花染狀元紅》	1956	葉紹德改編	林家聲、羅艷卿	廖俠懷、謝唯一原著，1937 年由薛覺先、唐雪卿、廖俠懷開山
29.	《金釵引鳳凰》	1958	潘一帆	麥炳榮、鳳凰女	
30.	《征袍還金粉》	1975	潘一帆	文千歲、李香琴	又名《情淚灑征袍》；1940 年代譚蘭卿、廖俠懷主演的《不堪重睹舊征袍》故事與《征袍還金粉》不同
31.	《枇杷山上英雄血》	1954	李少芸	麥炳榮、余麗珍	原名《英雄碧血洗情仇》，又名《枇杷山上英雄漢》
32.	《金鳳銀龍迎新歲》	1965	勞鐸	麥炳榮、鳳凰女	
33.	《狀元夜審武探花》	1968	潘一帆	文千歲、任冰兒	又名《狀元三審武探花》

次序	劇名	開山年份	編劇	首演主要演員	備註
34.	《林冲雪夜上梁山》	1974	李少芸	林家聲、吳君麗	又名《林冲》
35.	《紅白牡丹花》	1951	李少芸	馬師曾、紅線女、任劍輝、白雪仙	鳴芝聲劇團演出版本稱《天賜良緣》
36.	《洛神》	1956	唐滌生	芳艷芬、陳錦棠	又名《洛水神仙》
37.	《胡不歸》	1939	馮志芬	薛覺先、上海妹	
38.	《香羅塚》	1956	唐滌生	吳君麗、陳錦棠	
39.	《紅鸞喜》	1957	李少芸	芳艷芬、新馬師曾	鳴芝聲劇團曾把《紅鸞喜》改名《龍鳳配》
40.	《帝女花》	1957	唐滌生	白雪仙、任劍輝	
41.	《俏潘安》	1983	葉紹德	龍劍笙、梅雪詩	
42.	《紅樓夢》	1983	葉紹德	龍劍笙、梅雪詩	
43.	《柳毅傳書》	1981	葉紹德	龍劍笙、梅雪詩	又名《柳毅奇緣》、《花好月圓》
44.	《活命金牌》	1986	蘇翁	羅家英、李寶瑩	
45.	《英烈劍中劍》	1972	葉紹德	龍劍笙、江雪鷺	
46.	《春花笑六郎》	1973	李少芸	林家聲、吳君麗	
47.	《紅了櫻桃碎了心》	1953	唐滌生	陳錦棠、白雪仙	

次序	劇名	開山年份	編劇	首演主要演員	備註
48.	《香銷十二美人樓》	1953	唐滌生	芳艷芬、陳錦棠	
49.	《英雄掌上野荼薇》	1954	唐滌生	白雪仙、任劍輝	
50.	《紅菱巧破無頭案》	1957	唐滌生	陳錦棠、鳳凰女	又名《對花鞋》
51.	《英雄兒女保江山》	1962	徐子郎	羽佳、南紅	「慶紅佳劇團」第一屆演出於香港大會堂
52.	《唐宮恨史》	1987	阮眉	文千歲、盧秋萍	又名《唐明皇與楊貴妃》
53.	《唐伯虎點秋香》	1956	唐滌生	白雪仙、任劍輝	又名《三笑姻緣》
54.	《胭脂巷口故人來》	1955	唐滌生	白雪仙、任劍輝	
55.	《桃花湖畔鳳朝凰》	1966	勞鐸	麥炳榮、鳳凰女	又名《桃花湖畔鳳求凰》
56.	《哪吒》	2002	葉紹德	阮兆輝、尹飛燕	
57.	《販馬記》	1956	唐滌生	白雪仙、任劍輝	又名《桂枝告狀》、《桂枝寫狀》
58.	《梁祝恨史》	1955	潘一帆 唐滌生	任劍輝、芳艷芳	
59.	《情俠鬧璇宮》	1966	葉紹德	林家聲、陳好述	
60.	《曹操與楊修》	1994	秦中英	羅家英、尤聲普	
61.	《情僧偷到瀟湘館》	1947	馮志芬	何非凡、楚岫雲	鳴芝聲劇團的演出版本稱為《怡紅公子祭瀟湘》，是在《情僧偷到瀟湘館》的基礎上加入葉紹德《紅樓夢》的片段

次序	劇名	開山年份	編劇	首演主要演員	備註
62.	《梟雄虎將美人威》	1968	葉紹德 梁山人 方錦濤	麥炳榮、羅艷卿	
63.	《紫釵記》	1957	唐滌生	白雪仙、任劍輝	
64.	《隋宮十載菱花夢》	1950	唐滌生	芳艷芬、陳錦棠	
65.	《無情寶劍有情天》	1963	徐子郎	林家聲、陳好逑	
66.	《喜得銀河抱月歸》	1985	李少芸	林家聲	改編自 1963 年徐子郎編《眾仙同賀慶新聲》
67.	《獅吼記》	1958	唐滌生	陳錦棠、吳君麗	原名《醋娥傳》，又名《碧玉錢》
68.	《搶新娘》	1968	葉紹德	林家聲、李寶瑩	原名《搶錯新娘換錯郎》
69.	《跨鳳乘龍》	1956	唐滌生	任劍輝、白雪仙	
70.	《雷鳴金鼓戰笳聲》	1962	徐子郎	林家聲、陳好逑	
71.	《福星高照喜迎春》	1990	秦中英	羅家英、汪明荃	
72.	《煙雨重溫驛館情》	待考	葉紹德	林家聲、陳好逑	相信根據唐滌生《西施》改編，後改名《煙波江上西子情》；另有由徐小明編、新劍郎和李鳳主演的同名粵劇
73.	《愛得輕佻愛得狂》	2004	葉紹德	龍貫天、陳咏儀	
74.	《摘纓會》	1978	蘇翁	李龍、謝雪心	

次序	劇名	開山年份	編劇	首演主要演員	備註
75.	《碧血寫春秋》	1966	葉紹德	林家聲、陳好逑	
76.	《鳳閣恩仇未了情》	1962	徐子郎	麥炳榮、鳳凰女	
77.	《旗開得勝凱旋還》	1964	李少芸	麥炳榮、鳳凰女	
78.	《榮歸衣錦鳳求凰》	1964	勞鐸	麥炳榮、鳳凰女	
79.	《蓋世雙雄霸楚城》	1966	潘焯	麥炳榮、羅艷卿	
80.	《夢斷香銷四十年》	1985	陳冠卿	羅家寶、白雪紅	
81.	《樓台會》	1987	葉紹德	林家聲、李寶瑩	
82.	《醉打金枝》	1981	梁山人	吳仟峰、羅艷卿	電影《醉打金枝》(1955)由黃千歲、羅艷卿主演
83.	《蝶影紅梨記》	1957	唐滌生	白雪仙、任劍輝	
84.	《劉金定斬四門》	1950	陳冠卿	楚岫雲、呂玉郎	《紮腳劉金定斬四門》由李少芸編劇,余麗珍、譚蘭卿等主演
85.	《劍底娥眉是我妻》	1965	勞鐸	麥炳榮、鳳凰女	又名《劍底娥眉》
86.	《龍鳳配》	2009	葉紹德	蓋鳴暉、吳美英	按《紅鸞喜》改編;粵劇《金釧龍鳳配》由李少芸編劇,新馬師曾主演,與《龍鳳配》是完全不同劇目
87.	《龍鳳爭掛帥》	1967	李少芸	林家聲、陳好逑	
88.	《燕歸人未歸》	1974	潘一帆	麥炳榮、鳳凰女	又名《春風帶得歸來燕》

次序	劇名	開山年份	編劇	首演主要演員	備註
89.	《龍城虎將震聲威》	1965	方圓	林家聲、陳好逑	
90.	《穆桂英大破洪州》	1988	葉紹德	羅家英、汪明荃	
91.	《雙珠鳳》	1957	唐滌生	吳君麗、麥炳榮	葉紹德 1989 年改編成《月老笑狂生》，由林家聲主演
92.	《蟠龍令》	1973	蘇翁	羅家英、李寶瑩	
93.	《雙仙拜月亭》	1958	唐滌生	吳君麗、何非凡	
94.	《雙龍丹鳳霸王都》	1960	潘一帆	麥炳榮、鳳凰女	
95.	《辭郎洲》	1969	葉紹德	龍劍笙、江雪鷺	
96.	《癡鳳狂龍》	1972	潘一帆	麥炳榮、鳳凰女	
97.	《寶蓮燈》	1956	潘山	吳君麗、麥炳榮	
98.	《鐵馬銀婚》	1974	蘇翁	李寶瑩、羅家英	
99.	《艷陽長照牡丹紅》	1954	唐滌生	芳艷芬、黃千歲	
100.	《蠻漢刁妻》	1971	潘一帆	麥炳榮、鳳凰女	

資料來源：「香港中文大學戲曲資料中心網頁」、《粵劇大辭典》(2008)、《香港戲曲年鑑》(2009–2016)、《香港粵劇劇目概說：1900–2002》(2007)、《唐滌生粵劇劇目概說：任白卷》(2015)、《唐滌生創作傳奇》(2016)、「山野樂逍遙」網站載 2009–2019 年神功粵劇台期、岳清「麥炳榮、鳳凰女粵劇作品年表」和岳清「麥炳榮 1950 年代粵劇作品年表」

鳴謝：阮兆輝教授、吳仟峰先生、岳清先生、岑金倩女士、杜韋秀明女士、廖玉鳳女士、蘇寶萍女士、蓋鳴暉女士、康華女士、廖儒安先生、瓊花女女士、朱少璋博士、袁偉傑先生

本書收錄劇目題材的初步分析

劇目名稱	具體歷史背景和人物	悲劇主線／悲劇結局／雨過天青	喜劇／詼諧情節	犯駁情節／刻板公式	題材來源
1.《七賢眷》（1880 年代 / 1997）	X	悲劇主線、雨過天青	X	忠僕阻止男主角回家質問後母、詐說男主角已死；知縣受賄，冤枉好人；以「生死牌」斷案；男主角兄弟分別高中狀元和封侯	傳統劇目
2.《斬二王》（1880 年代 / 1994）	X	悲劇主線、雨過天青	X	太子拜「新丁」為帥；鄺瑞龍過份魯莽；結尾草草收場	傳統劇目
3.《西河會妻》（1880 年代 / 1997）	X	悲劇主線、雨過天青	X	皇上以比武勝負決定誰是誰非	傳統劇目
4.《苦鳳鶯憐》（1924 / 1957）	X	少量悲劇情節	✓	馬元鈞與馬老太過於魯莽；歌妓榮升「乾郡主」，得賜「尚方寶劍」	原創
5.《心聲淚影》(1930)	X	悲劇主線、雨過天青	少量詼諧情節	女主角沒有對男主角道出真相和處境；男主角高中狀元	原創
6.《念奴嬌》(1937)	X	X	✓	X	原創
7.《胡不歸》(1939)	X	悲劇主線、雨過天青	X	男主角對母親絕對孝順服從	日文小說《不如歸》、《蠻娘恨史》
8.《虎膽蓮心》(1940)	X	悲劇主線、悲劇結局	X	X	原創
9.《情僧偷到瀟湘館》(1947)	X	悲劇主線、悲劇結局	X	X	小說《紅樓夢》
10.《光緒皇夜祭珍妃》(1950)	✓	悲劇主線、悲劇結局	X	X	電影《清宮秘史》
11.《漢武帝夢會衛夫人》(1950)	✓	悲劇主線、雨過天青	X	X	原創

劇目名稱	具體歷史背景和人物	悲劇主線／悲劇結局／雨過天青	喜劇／詼諧情節	犯駁情節／刻板公式	題材來源
12.《碧海狂僧》(1951)	X	悲劇主線、悲劇結局	X	關鍵人物突然奉命出征，一去十八年；擺佈婚姻的人已死，女主角卻不推翻婚約	原創
13.《紅了櫻桃碎了心》(1953)	X	悲劇主線、悲劇結局	X	X	原創，參考電影 *Pygmalion*
14.《艷陽長照牡丹紅》(1954)	X	X	✓	X	原創
15.《枇杷山上英雄血》(1954)	X	悲劇主線、悲劇結局	X	X	原創
16.《萬世流芳張玉喬》(1954)	✓	悲劇主線、悲劇結局	X	X	原創，根據史料
17.《梁祝恨史》(1955)	X	悲劇主線、悲劇結局	X	山伯曾懷疑英台的性別，但對她後來的多番暗示卻毫不會意	
18.《三年一哭二郎橋》(1955)	X	悲劇主線、雨過天青	X	女主角拜堂後錯失當面與男主角相認的機會，致引起連串誤會；全劇充斥「刻板公式」	原創
19.《洛神》(1956)	✓	悲劇主線、悲劇結局	X	多處有違常理；宓妃錯失說出真相的機會	小說《洛神》
20.《帝女花》(1957)	✓	悲劇主線、悲劇結局	X	X	清代《帝女花》、《長平公主曲》
21.《王寶釧》(1957)	✓	悲劇主線、雨過天青	X	X	京劇《紅鬃烈馬》
22.《紫釵記》(1957)	✓	悲劇主線、雨過天青	X	X	蔣防《霍小玉傳》、湯顯祖《紫釵記》
23.《紅菱巧破無頭案》(1957)	X	悲劇主線、雨過天青	X	X	原創，參考偵探故事
24.《雙仙拜月亭》(1958)	X	悲劇主線、雨過天青	X	X	宋元南戲《拜月亭》
25.《獅吼記》(1958)	✓	X	✓	X	明代傳奇《獅吼記》
26.《白兔會》(1958)	✓	悲劇主線、雨過天青	X	X	宋元南戲《白兔記》
27.《花月東牆記》(1958)	✓	悲劇主線、雨過天青	X	關鍵人物錯失說出真相的機會	明代傳奇《飛丸記》

劇目名稱	具體歷史背景和人物	悲劇主線／悲劇結局／雨過天青	喜劇／諧諧情節	犯駁情節／刻板公式	題材來源
28.《百花亭贈劍》(1958)	X	悲劇主線、雨過天青	X	結局草草收場	明代傳奇《百花記》
29.《再世紅梅記》(1959)	✓	悲劇主線、雨過天青	X	X	明代傳奇《紅梅記》、元代雜劇《迷青瑣倩女離魂》
30.《血掌殺翁案》(1960)	X	悲劇主線、雨過天青	X	全劇多處有違常理；女主角在關鍵時刻拒絕說出真相；兇手百密一疏，留下罪證	原創，參考偵探電影
31.《十年一覺揚州夢》(1960)	X	悲劇主線、雨過天青	X	女主角突然榮升「郡主」	原創
32.《鳳閣恩仇未了情》(1962)	X	X	✓	X	原創，參考多部西方電影
33.《雷鳴金鼓戰笳聲》(1962)	X	悲劇主線、雨過天青	X	女主角錯失說出真相的機會	原創
34.《無情寶劍有情天》(1963)	✓	悲劇主線、雨過天青	X	所託非人	原創
35.《榮歸衣錦鳳求凰》(1964)	X	X	✓	女主角之一因軍功被封公主；兩個女主角原來都是公主	原創
36.《桃花湖畔鳳朝凰》(1966)	X	X	✓	英明女王所託非人；英明王子糊塗遺下訂情信物	原創
37.《碧血寫春秋》(1966)	X	悲劇主線、雨過天青	X	男主角隱瞞自己真正打算，致引起家人誤會；男主角的父親身為父帥，卻不辨是非、衝動魯莽；結局草草收場	原創
38.《龍鳳爭掛帥》(1967)	X	X	✓	女主角被皇上冊封「御妹」；情節僵持之際，外敵突然犯境	原創
39.《搶新娘》(1968)	X	X	✓	女主角的父親為貪圖豐厚禮金，竟容許自己女兒嫁給「宿敵」；男主角的父親榮升欽差，擺平亂局	原創

劇目名稱	具體歷史背景和人物	悲劇主線／悲劇結局／雨過天青	喜劇／詼諧情節	犯駁情節／刻板公式	題材來源
40.《梟雄虎將美人威》(1968)	X	悲劇主線、雨過天青	X	X	唐滌生《胭脂淚灑戰袍紅》
41.《辭郎洲》(1969)	✓	悲劇主線、悲劇結局	X	X	潮劇《辭郎洲》
42.《戎馬金戈萬里情》(1970)	✓	X	✓	機靈的女主角竟輕信謠言，而不加查證便追殺愛郎	國內電影《烽火姻緣》
43.《蠻漢刁妻》(1971)	X	悲劇主線、雨過天青	X	男主角救駕有功封王	原創
44.《春花笑六郎》(1973)	X	X	✓	X	原創
45.《鐵馬銀婚》(1974)	✓	悲劇主線、雨過天青	X	X	原創，參考唐劇《百花亭贈劍》
46.《燕歸人未歸》(1974)	X	悲劇主線、雨過天青	少量詼諧情節	男主角一再向妻子隱瞞真正身份	1930 年代同名粵劇
47.《征袍還金粉》(1975)	X	悲劇主線、雨過天青	X	男主角對母親絕對孝順服從；男主角因救駕有功封王	原創，參考唐劇《三年一哭二郎橋》
48.《十五貫》(1980)	X	悲劇主線、雨過天青	X	X	崑劇《十五貫》
49.《李後主》(1982)	✓	悲劇主線、悲劇結局	X	X	《五代十國志》及電影《李後主》
50.《血濺烏紗》(1983)	X	悲劇主線、悲劇結局	X	X	原創
51.《紅樓夢》(1983)	X	悲劇主線、悲劇結局	X	X	越劇《紅樓夢》、唐滌生《紅樓夢》
52.《夢斷香銷四十年》(1985)	✓	悲劇主線、悲劇結局	X	X	越劇《釵頭鳳》
53.《笳聲吹斷漢皇情》(1988)	✓	悲劇主線、悲劇結局	X	X	傳統劇目《昭君出塞》
54.《福星高照喜迎春》(1990)	X	X	✓	X	原創
55.《英雄叛國》(1996)	X	悲劇主線、悲劇結局	X	X	莎劇《馬克白》、崑劇《血手印》、日本電影《蜘蛛巢城》

劇目名稱	具體歷史背景和人物	悲劇主線／悲劇結局／雨過天青	喜劇／詼諧情節	犯駁情節／刻板公式	題材來源
56.《莫愁湖》(1982/1996)	X	悲劇主線、悲劇結局	X	「心上人一雙眼睛」作藥引，屬罕見藥方	越劇、關於「莫愁湖」的民間故事
57.《碧玉簪》(1997)	X	悲劇主線、雨過天青	X	女主角從沒有察覺玉簪不知所蹤；男主角從沒有考慮何以情書會落在門前，也沒有核對妻子筆跡；女主角寧受委屈，卻不肯向母親坦告實情；男主角行為魯莽，但高中狀元	越劇《碧玉簪》
58.《李太白》(1997)	✓	悲劇主線、悲劇結局	X	X	李白傳記資料、白居易《長恨歌》
59.《張羽煮海》(1997)	X	神話悲劇主線、悲劇結局	X	X	元雜劇《沙門島張生煮海》
60.《呂蒙正·評雪辨蹤》(1998)	✓	悲劇主線、雨過天青	X	X	元雜劇《呂蒙正風雪破窰記》、潮劇《呂蒙正》、粵劇《王寶釧》
61.《熙寧變法》(2002)	✓	悲劇主線、悲劇結局	X	一面倒刻劃變法帶來的惡果	原創，參考史料
62.《花蕊夫人》(2005)	✓	悲劇主線、悲劇結局	X	X	原創，參考史料、粵曲《花蕊夫人》
63.《還魂記夢》(2006)	✓	跨越時空的悲劇主線、雨過天青	X	X	湯顯祖《牡丹亭還魂記》、湯顯祖傳記資料
64.《德齡與慈禧》(2010)	✓	悲劇主線、悲劇結局	X	X	話劇《德齡與慈禧》
65.《獅子山下紅梅艷》(2011)	X	神話悲劇主線、悲劇結局	X	X	有關香港八仙嶺的民間傳說
66.《拜將台》(2011)	✓	悲劇主線、悲劇結局	X	X	原創，參考史料
67.《孔子之周遊列國》(2012)	✓	悲劇主線、悲劇結局	X	X	原創，參考史料
68.《李治與武媚》(2013)	✓	悲劇主線、悲劇結局	X	X	原創，參考史料

劇目名稱	具體歷史背景和人物	悲劇主線／悲劇結局／雨過天青	喜劇／詼諧情節	犯駁情節／刻板公式	題材來源
69.《灰闌情》(2013)	X	悲劇主線、雨過天青	X	X	京劇《灰闌情》、布萊希特《高加索灰闌記》
70.《搜證雪冤》(2014)	X	悲劇主線、雨過天青	X	X	傳統劇目《西河會妻》
71.《王子復仇記》(2015)	X	悲劇主線、悲劇結局	X	X	莎劇《王子復仇記》
72.《武皇陛下》(2015)	✓	悲劇主線、悲劇結局	X	X	原創，參考影視評論、電視劇、史料
73.《毛澤東》(2016)	✓	悲劇主線、悲劇結局	X	X	原創，參考史料
74.《宋徽宗・李思思・周邦彥》(2016)	✓	悲劇主線、悲劇結局	X	X	原創，參考史料
75.《玉簪記》(2016)	X	悲劇主線、悲劇結局	X	X	崑劇《玉簪記》
76.《西域牽情》(2018)	✓	悲劇主線、雨過天青	X	X	原創，根據實地考察，並參考史料
77.《桃花扇》(2001/2018)	✓	悲劇主線、悲劇結局	X	X	崑劇《桃花扇》
78.《百花亭贈劍》(2018/2019)	X	悲劇主線、雨過天青	X	X	唐劇《百花亭贈劍》
79.《粵劇特朗普》(2019)	✓	X	鬧劇主線、鬧劇結局	X	原創，受《甘地會西施》及國際政壇時事引發，並參考史料
80.《木蘭傳說》(2019)	✓	悲劇主線、雨過天青	X	男主角扮作倒戈相向，欠合理解釋	參考北魏史料、粵語電影的花木蘭故事
81.《醫聖張機》(2020/2021)	✓	悲劇主線、雨過天青	X	X	原創，參考新冠病毒疫情時事
82.《白蛇傳》(2022)	X	悲劇主線、雨過天青	X	X	參考多種粵劇版本及京劇版本

香港粵劇劇目概說

（一）

《七賢眷》（1750 年代 / 1997）

開山資料

清代雍正年間（1722–1735），祖籍湖北的名伶「張五」（即「攤手五」、「張師傅」）從北京到廣東佛山創立「瓊花會館」，把「漢劇」的「十大行當」和他的首本戲「江湖十八本」傳授給粵班子弟。這十八齣戲是《一捧雪》、《二度梅》、《三官堂》、《四進士》、《五登科》、《六月雪》、《七賢眷》、《八美圖》、《九更天》、《十奏嚴嵩》、《十一輛鐵鎝車》、《十二金牌》、《十三歲童子封王》、《十四國臨潼鬥寶》、《十五貫》、《十六面銅旗陣》、《十七年馬上王》及《十八路諸侯》，是目前所知最早的粵劇劇目[1]。文獻也記載清代乾隆年間（1735–1796），廣東本地班在弋陽腔和崑山腔的基礎上，吸收了已定型為板腔體的秦腔，也即梆子腔，故「江湖十八本」很可能用梆子腔和「官話」演出[2]。

《七賢眷》原屬「江湖十八本」中第七本，1997 年香港著名編劇家葉紹德把它改編，由多位紅伶攜手於同年七月七日首演，作為「香港八和會館」慶祝香港回歸祖國的特別節目。當時參與演出的演員包

1 見《粵劇大辭典》，2008:56–57；見陳守仁編注《早期粵劇史 ——〈廣東戲劇史略〉校注》，2021:99–101。

2 如前所述，另一種假設是：「江湖十八本」本用「京腔」（屬曲牌體的弋陽腔）演唱，後來才改用「梆子」；見陳守仁《香港粵劇簡史 —— 社會文化變遷中的聲腔、劇目、藝人》第一章「粵劇聲腔、劇目的源流（1450–1900）」。

括羅家英（飾演劉全義）、阮兆輝（黃英才）、新劍郎（劉炳）、蓋鳴暉（劉金童）、尤聲普（劉全定）、陳好逑（王氏）、陳咏儀（劉玉女）及賽麒麟（姚氏）等。

早在 1958 年，潘一帆及粵劇名宿黃鶴聲（1913–1994）曾改編《七賢眷》成電影，由黃鶴聲導演，潘一帆作曲；主要演員包括芳艷芬、何非凡、梁醒波及半日安[3]。

主要角色及人物[4]

小武	劉全定
小生	劉全義，劉全定同父異母的弟弟
正旦	王氏，劉全定的妻子
夫旦	姚氏，劉全定的繼母，劉全義的親母
娃娃生	劉金童，劉全定的長子
小旦	劉玉女，劉全定的幼女
末[5]	黃英才，知府
第二小生	劉炳，獄中禁子
第二末	劉唐，劉府僕人，忠於姚氏
第三末	劉程，劉府僕人，忠於劉全定

故事背景

姚氏嫁入劉府為繼室，丈夫的正室在死前育有一子劉全定，姚氏後來亦產下劉全義。全定與王氏成婚，生下兒女劉金童及劉玉女。

3　見余慕雲《香港電影史話（第五卷）—— 五十年代（下）：1955 年–1959 年》，2001:141–142。

4　由本書編著者按劇中人物年齡和性格特點推斷。

5　今天演出由「武生」或「老生」擔演；兩者本屬不同行當，自從「六柱制」於 1930 年代通行後，「武生」演員須兼用「老生」行當藝術演繹人物。

劇情大要

第一幕 [6]《殺機萌生》[7]

姚氏於丈夫死後，欲將所有產業歸其親子全義所有，苦思計策陷害全定。全義到來向母親請安，說兄長全定正執拾行裝預備上京赴考，並透露自己亦有意考武舉，擬與考文舉的兄長一同上京。

姚氏聽聞全定上京，盤算於途中將他殺害，故不准全義與全定一起上京，並囑全義來年才赴考。全義為孝順親娘，亦不知親娘心懷不軌，無奈應允。

全定執拾好行裝，到來向姚氏辭行。全義說因要照顧娘親，未能一同赴京應試。全定安慰說「兄弟不同場」，又着妻子王氏小心照料姚氏。

全定起程，王氏、金童和玉女送行。全義因怕阻礙全定一家話別，故留於府中。姚氏吩咐全義返回書房勤讀兵書。

全義離開大廳後，姚氏回憶全定剛才說「兄弟不同場」，誤會「兄弟不同腸」是指兩兄弟同父異母，因而十分氣憤，鼓動了殺害全定的決心，便命令僕人劉唐往殺全定。全定忠僕劉程偷聽得知，即趕往救主。

第二幕《禍不單行》

全定與家人難捨難離，再三囑咐妻子今後須悉心照顧姚氏及一雙兒女。金童和玉女安慰母親，並着父親安心上路。王氏、子女三人見全定遠去後便回府。

全定路經山崖，突見劉唐舉刀相向，危急之際，劉程趕來殺死劉唐，地上遺下劉唐的血跡。劉程坦告全定，是姚氏教唆劉唐殺害全

6　傳統粵劇慣稱起幕與落幕之間的演出時段為「場」；然而考慮到「場」有多重意義，本書統一稱「幕」，而每幕的題目則稱「場目」。

7　全劇場目由本書編著者加入。

定。全定欲回家質問姚氏，劉程阻止，怕姚氏再加害全定，着他繼續上京赴試，自己則回府假傳全定死訊[8]。

王氏驚聞全定死訊，即帶同金童、玉女往祭亡夫，全義亦同行悼念亡兄。到達全定遇害之地，王氏悲痛欲絕，決意殉夫。全義苦勸，並應允照顧她們母子三人。王氏感激不已，與金童、玉女跪下叩頭致謝。

突然叢林中跳出一頭猛虎，直撲向王氏；全義徒手與老虎搏鬥，不知不覺鬥至崖邊，全義與老虎瞬間消失。王氏、金童、玉女以為全義墮崖而死，深感禍不單行，悲慟不已，唯有回府告知姚氏。

第三幕《人亡家散》

姚氏以為全定已死，在家中一邊慶幸奪產在即、一邊等候全義拜祭歸來。王氏帶金童、玉女回府，道出全義死訊。姚氏悲痛不已，誣告王氏因誘姦二叔不遂而施毒手。知縣到來查問，姚氏暗中賄賂，知縣即將王氏帶返府衙發落。

姚氏見王氏被捕，即把金童、玉女趕出家門。兄妹不知內裏，四處打聽母親下落。

第四幕《報恩救子》

金童、玉女途中捱飢抵餓，抵受不了飢寒交逼，在雪地上暈倒。

王氏被收監，幸得獄中禁子劉炳照顧。王氏得聞兒女被逐，懇求劉炳代她找尋並加以照料。原來劉炳於多年前曾受全定救命之恩，今聞全定慘死、妻被監禁、兒女被逐，故冒着艱辛找尋金童和玉女，終於見到二人倒臥雪地，便把他們救醒。

第五幕《母子重逢》

劉炳將金童、玉女帶到獄中，母子三人見面恍如隔世，相擁痛哭。王氏坦告各人她已被判死罪，囑咐劉炳於她死後照料金童和玉女。

8　劉程阻止全定回家質問姚氏和詐說全定已死，是劇情後來發展的關鍵，動機不無牽強之處。

母子三人訴說離情之際，知縣回衙，劉炳即着王氏回返獄中，並勸金童和玉女離開。金童求劉炳幫助王氏脫離險境，劉炳着他到知府衙門擊鼓鳴冤，並要求代母受罪。

第六幕《生死由天》

劉炳帶金童到知府衙門前，教他擊鼓，自己則躲到一旁暗地察看。知府名叫黃英才，為官清廉，聞鼓聲即傳令升堂開審。英才見金童年少，以為他一時貪玩擊鼓，故示之以威。豈料金童道出「代父鳴冤，還母清白」八字。

金童述說父親上京途中被賊人所殺，冤案未破；母子三人和全義到山上祭父時，因全義不准他吃饅頭，他憤怒下將全義推下山崖，故殺全義者不是母親，希望知府大人還她清白。

英才不信金童的供詞，但明白金童自首是出於一片孝心。金童堅持全義是他所殺，英才沒法，只好命人帶出王氏與金童對質。怎料王氏堅稱自己才是殺人兇手。英才雖然憐惜母子二人，唯已定罪，鐵案難翻，只有寫下生死牌，讓天意決定哪一個生、哪一個死。

金童原執得生字牌，但自己卻換了死字牌。王氏抽得生字牌，心中擔憂，欲搶回死字牌，但金童卻緊握不放。英才見金童執得「死牌」，即判王氏無罪釋放[9]。而因金童未成丁，有例不能受斬刑，只判充軍三年。英才又體念金童父親冤案未破，故代寫狀詞，着他凡遇上官員，便「大官要告，小官要訴」。英才又命劉炳把金童送往邊關。

第七幕《攔馬告狀》

王氏得知判決，即趕往送別金童，並帶了飯菜親自餵他。母子分離之苦，聞者心酸。劉炳答應王氏小心照顧金童，之後母子離別。

9　古代官員用「生死牌」來斷案，今天看來有兒戲之嫌，但戲曲劇目中並非罕見，著名湘劇《生死牌》便是例子；見盛巽昌《毛澤東與戲曲文化》，1998:90。

全定高中狀元，而全義當日與神虎搏鬥墮崖，不但不死，更得神虎授予武功。全義與全定後來平亂立功，兄弟同時位列王侯，獲皇上恩准回鄉。

全定、全義於回鄉路上遇小童攔馬告狀，二人讀狀詞時，覺得冤情竟然與自己境遇相似，追問下得知告狀人正是金童，又得知王氏、金童和玉女的不幸遭遇。全義不齒自己親母所為，即釋放了金童，着他回家與母親團聚。

全定感謝劉炳照顧王氏、金童和玉女，對他賜以厚賞。全定及全義即起行回家。

第八幕《既往不咎》

王氏和玉女見金童回家，又得聞全定和全義即將衣錦還家，高興不已，即更衣恭候。姚氏聞得全定未死，懼怕他回來追究自己；隨後她喜聞全義未死，即趕往見全義。

全定見到姚氏，欲下馬相迎，怎料全義把他的馬趕走，馬兒更險些撞倒姚氏。姚氏呼喚全義，但他不顧而去。忠僕劉程見狀，認為姚氏罪有應得，加以奚落。全定、全義、王氏、金童、玉女團聚，全定席上不見姚氏，劉程告知她正在後堂唸佛懺悔，全定着劉程請她出來。

姚氏到來，上前叫喚全義，全義不加理睬；她又叫喚全定和王氏，也沒有回應。姚氏欲與金童和玉女親近，怎料被二人責備。全定和王氏雖然痛恨姚氏，但不准子女責備祖母。劉程同情姚氏，着她佯作撞牆自殺，果被眾人勸止。姚氏見全定一家既往不咎，答應痛改前非 [10]。全定、全義、王氏、金童、玉女、劉程及姚氏七位劉家賢士及家眷終於團聚，共享榮華。全劇告終。

10　作為全劇「邪惡軸心」的姚氏間接害死了劉唐，還差點害死繼子、繼媳、兩個繼孫和親生子，但為了遷就團圓結局，所得的懲罰不重，也沒有充份反映幾個受害人所受的痛苦。

（二）

《醉斬二王》（1880 年代 / 1994）

開山資料[1]

目前香港所演出的粵劇《醉斬二王》或《斬二王》是「粵劇之家」成員合力根據粵劇古本《斬二王》修復、由葉紹德執筆編訂，於 1994 年 9 月 15 日及 16 日分別假座香港沙田大會堂及香港荃灣大會堂首演的[2]。當時參與演出的主要演員有阮兆輝、羅家英、尤聲普、尹飛燕、李龍、陳嘉鳴、廖國森和白玉玲等。

清代太平天國戰亂平息後，粵劇一度被禁，至同治七年（1868）解禁，粵劇藝人復組戲班，更開始在省城、香港及澳門等城市演出。光緒十年（1884），伶人合資動工興建「八和會館」，至 1889 年落成。這時出現了「大排場十八本」和「新江湖十八本」取代「江湖十八本」，成為當時粵劇的主要劇目。「大排場十八本」包括《寒宮取笑》、《三娘教子》、《三下南唐》、《沙陀借兵》、《六郎罪子》、《五郎救弟》、《四郎探母》、《酒樓戲鳳》、《打洞結拜》、《打雁尋父》（即《百里奚會妻》）、《平貴別窰》、《平貴回窰》、《李忠賣武》（即《魯智深出家》）、《高平關取級》、《高望進表》、《斬二王》（即《陳橋兵變》）、《辨才釋妖》及《金蓮戲叔》（即《武松殺嫂》））[3]。

1 劇目簡介蒙唐詩女士撰寫、陳劍梅博士校訂，謹此鳴謝。
2 見陳劍梅《南派傳統粵劇藝術 —— 經典粵劇古本〈斬二王〉》，2019:176。
3 見陳守仁編注《早期粵劇史 ——〈廣東戲劇史略〉校注》，2021:102。

粵劇古本《斬二王》屬「大排場十八本」的第十六本，相信是 1880 年代至 1930 年代在省、港、澳流行的劇目。雖然這時期粵劇已經並用梆子和二黃唱腔，但《斬二王》仍以梆子為主，只夾雜少量二黃唱段。

據說粵劇《斬鄭恩》是《斬二王》的「原型」，由戲班成員口傳身授，完整劇本現今已失傳。《斬二王》較《斬鄭恩》古本而言，對人物形象與故事進行調整，使得人物關係更加錯縱複雜，戲劇性更強，並在原先基礎上添加《斬帶結拜》、《投軍》、《禾花出水》、《大戰》、《拗箭結拜》、《點絳唇》、《柳營結拜》、《擘網巾》、《大排朝》、《拜印》等眾多排場[4]，令粵劇南派藝術的傳統排場得以保存，並使粵劇古老戲重新散發活力。

據陳劍梅的《南派傳統粵劇藝術 —— 經典粵劇古本〈斬二王〉》搜集的口述資料指出，早期粵劇與至今仍流行於廣東省「福佬」（即海豐、陸豐、汕尾一帶）地區的「西秦戲」和流行於廣東客家地區的「漢劇」有一定程度的淵源關係[5]。

主要角色及人物[6]

武生	司馬揚，先為太子，後登基為皇
正印小武	張忠，出身草莽的勇士
第二小武	酈瑞龍，落草二龍山的勇士
正旦	張氏，酈瑞龍的妻子
丑	李龍，奉承皇上的奸臣
末	苗信，軍師
花旦	李素梅，皇妃，李龍的妹妹

4　見陳劍梅《南派傳統粵劇藝術 —— 經典粵劇古本〈斬二王〉》，2019:16。「排場」是有特定劇情、人物、鑼鼓、曲牌、說白及身段功架的傳統程式。

5　見陳劍梅《南派傳統粵劇藝術 —— 經典粵劇古本〈斬二王〉》，2019:4–5；14–15。

6　本書編著者按人物年齡和性格特點推斷。

劇情大要

第一幕《義救孤女》[7]

張忠出身草莽，卻練得一身武藝。一天，他在打獵途中救下欲自盡的女子張氏。原來張氏因奸人所害，弄得家破產銷、夫妻失散、走投無路，才有企圖輕生。張忠深受張氏的貞烈感動，與她結義為兄妹。

第二幕《壯士投軍》

二龍山的反賊作亂，朝廷下旨廣招英雄好漢，以剿賊平亂。張忠有志憑一身本領報國，乃決定投軍。

第三幕《喜得猛將》

當今太子司馬揚在營中等候英雄投軍，盼早日除暴安民。軍師苗信帶張忠參見司馬揚並接受考核，張忠對文韜武略和行兵作戰都對答如流，司馬揚大喜，拜張忠為帥[8]，命令他領軍討伐二龍山的反賊。

第四幕《並肩報國》

張氏失散的丈夫酈瑞龍為山賊所救後，也落草為寇，在二龍山聚眾起義，對抗朝廷。張忠奉命前來討伐反賊，叫陣一番，三戰酈瑞龍，施神槍把酈瑞龍挑落馬。張忠見瑞龍一表人材，乃勸他歸降。酈瑞龍見張忠高義，也願接受收編。張忠喜得賢將，與酈瑞龍結拜，張忠為弟、瑞龍為兄，二人決志並肩報效朝廷。

第五幕《斬斷情份》

張氏於營中等候張忠凱旋。未幾，張忠攜酈瑞龍回營，瑞龍見到張氏，誤以為妻子與張忠有染，滿心憤怒之下留書一封，表明同時斬斷兄弟與夫妻情份，之後自行歸家。

7　全劇場目由本書編著者加入。
8　太子拜尚未有戰功的「新丁」為帥，略嫌欠說服力。

第六幕《兄妹追賢》

張氏告訴張忠,他帶回來的將軍正是自己失散的夫君鄺瑞龍。家僕將方才鄺瑞龍所留書信交予張忠;張忠讀信,方知鄺瑞龍誤會,急忙前去追趕,張氏也一同追上。

第七幕《冰釋前嫌》

張忠和張氏追上鄺瑞龍,瑞龍誤會二人是「姦夫淫婦」,怒火中燒,出言指責。張氏含淚下跪,告訴丈夫與他失散後的經過。鄺瑞龍聽後依然不信,提刀欲斬張氏。張忠阻止,陳述真相,但鄺瑞龍堅持唯有兩人命斷,方可證明清白[9]。

張忠氣極,正要離去,心又不忍,再自陳清白。瑞龍大怒,與張忠大戰,張氏苦苦攔止。

家僕忠伯趕到,向鄺瑞龍敘述情況。鄺瑞龍終於明白真相,羞愧不已,向張忠和妻子賠罪。

第八幕《三王結拜》

太子司馬揚詢問軍師苗信戰情,得知張忠不但大勝,更得能人歸順。張忠帶鄺瑞龍前來陳功,司馬揚見張忠、瑞龍都是英雄豪傑,願與結拜。三人發誓今後福患同享;司馬揚為長兄,瑞龍為「二王」,張忠為「三王」。

第九幕《太子登基》

司馬揚班師回朝,兄弟三人上朝面聖。皇上論功行賞,封瑞龍為「平西王」,賞賜可打無道君臣的黃金寶鐧;張忠被封「平南王」,得賜先斬後奏的尚方寶劍。皇帝隨即禪位太子;司馬揚登基,大宴群臣。

9　鄺瑞龍的魯莽和執着似乎不合常理,也削弱了他為人的正義感。

第十幕《國舅弄權》

奸臣李龍把妹妹素梅獻給新帝，素梅憑幾分姿色得封貴妃。李龍榮封國舅後，奉旨鳴鑼遊街，自以為權勢滔天，故意違反御旨，下令在平西王府外鳴鑼喝道。

第十一幕《針鋒相對》

酈瑞龍在王府內聽得鳴鑼喝道，得知李龍遊街至此。瑞龍出來，譏諷李龍依靠獻妹得寵，李龍亦鄙視瑞龍出身草莽。兩人針鋒相對，瑞龍怒摑李龍，李龍悻悻然離去。瑞龍餘怒未息，持鐗進宮，欲向聖上告發國舅仗勢凌人。

第十二幕《誤打昏君》

寵妃李素梅知道兄長受打，向君皇訴苦，乘機撒嬌。司馬揚帶着醉意，答應為愛妃和國舅出頭。

酈瑞龍持鐗上殿，勸諫君皇莫因女色誤國。瑞龍欲鐗打李素梅，卻誤打司馬揚。李龍與李素梅又進讒言，司馬揚怒上心頭，下旨處斬瑞龍，命李龍監斬。

張忠聞訊，進宮懇求司馬揚赦免瑞龍。司馬揚不從，命張忠退下。張忠遞保本欲保瑞龍，司馬揚酒意更盛，決心斬殺義弟，不看保本，擺駕而去。張忠氣急回府取尚方寶劍，披甲趕往午門營救瑞龍。

第十三幕《紅顏一怒》

張氏見瑞龍許久不回家，打聽下，才知夫君已被皇上處斬。她怒火中燒，披甲率兵往皇城，聲言要殺昏君為夫報仇[10]。

10　張氏在第一幕曾企圖輕生，這裏領兵圍城，性格上的突變有違常理。

第十四幕《兵臨城下》

　　張忠怒問司馬揚為何處決瑞龍，適逢司馬揚酒醒，急忙下令赦免瑞龍。

　　李龍攜瑞龍首級上殿覆命。司馬揚一怪李龍不保奏，張忠立時出手斬殺國舅。司馬揚二怪軍師苗信不保奏，張忠出手欲斬，司馬揚攔止，命苗信辭官歸里。司馬揚三怪張忠不保奏，張忠稟明早已保奏。

　　宮人報說張氏帶兵圍困皇城。司馬揚認錯，求張忠勸張氏退兵，張忠念在兄弟情份，答應所求。

　　張氏催軍，逼問司馬揚為何殺死瑞龍。張忠勸君皇認錯，司馬揚歸還瑞龍玉帶蟒袍，求張氏退軍。張氏開出退軍條件：一要皇上拜祭瑞龍，二要皇上戒酒、戒色，三要皇上殺死奸妃。

　　司馬揚只答應首兩條件，張氏以進攻要脅，司馬揚三次欲將素梅殺死，卻始終不忍下手。最後，他答應冊立瑞龍與張氏之子為太子，懇求張氏退兵[11]。全劇終結。

11　有草草收場之嫌。

《西河會妻》（1880 年代 / 1997）

開山資料

　　光緒十五年（1889）「八和會館」落成，粵劇踏入「中興」期，同時出現了「新江湖十八本」及「大排場十八本 1」兩批新劇目。「新江湖十八本」是由粵劇藝人創作的一批「正本戲」，包括《西河會》、《黃花山》、《雙劫緣》、《和為貴》、《金葉菊》及《鬧揚州》等，均有濃厚的廣府地方色彩，並以官話及古腔的梆子和二黃演出 2。

　　《西河會妻》又名《西河會》，是屬於「新江湖十八本」的傳統劇目，以「小武」行當扮演趙英強演出的武場功架為全劇的高潮。這些功架包括用於《會妻》一折的「大翻」、「雙飛腿踢趙崇安落河」及「一連四個大翻下河救妻」。傳統劇目《西河會》的劇情敘述：獵戶趙英強、趙英俊兄弟投軍，英強陣前斬殺番王，國舅郭崇安貪功，向英強施冷箭；英俊與父前往責罵崇安，卻反遭慘殺，英強的妹亦被崇安搶去；英強大難不死，傷癒回家，途經西河，遇到妻王氏被崇安追殺；英強打敗崇安，決心上京告狀；西宮娘娘袒護弟弟，幾經周折，後得知府鄺瑞龍、國公劉國瑞相助，皇帝終於把崇安處死 3。

1　見上文《醉斬二王》的「開山資料」。

2　見《粵劇唱腔音樂概論（增訂本）》（1999），頁 1-4。

3　見《中國戲曲志·廣東卷》（1993），頁 122-123；前輩名小武演員靚少佳（1907-1982）口述、林涵表筆錄的「粵劇小武表演藝術漫談」（1960）詳述《會妻》一折的武場身段。

1997 年葉紹德重編《西河會妻》，由「粵劇之家」於 2 月 24 日及 25 日在香港演藝學院歌劇院首演，作為是年「香港藝術節」節目之一。當時參與開山的主要演員包括李龍（飾演趙英強）、尤聲普（護國公馬如龍）、南鳳（西宮娘娘郭秀蘭）、龍貫天（郭崇安）、敖龍（趙大年）、陳咏儀（趙英強妻王氏）、鄧美玲（趙英娥）、阮兆輝（李攀桂）、蔣世平（1943－2015；皇帝）、賽麒麟（太師）、文禮鳳（趙英傑）及新劍郎（酈瑞龍）等。以下的劇情簡介是根據 2 月 24 日的演出。據演出場刊指出，此劇原屬「排場戲」[4]，所用排場包括《大戰》、《遊街》、《亂府》、《會妻》、《問情由》、《寫狀》、《打閉門》、《碎鑾輿》及《比武》等。

主要角色及人物 [5]

正印小武	趙英強，趙大年的長子
第二小武	郭崇安，趙英強的師弟
正旦	王氏，趙英強的妻子
花旦	郭秀蘭，郭崇安的妹妹，後被封西宮娘娘
小旦	趙英娥，趙英強的妹妹，李攀桂的未婚妻
小生	李攀桂，趙英娥的未婚夫，賣字畫維生的書生
第二小生	趙英傑，趙英強的弟弟
末	趙大年，趙英強及趙英傑的父親
淨	馬如龍，護國公
總生	皇帝
第二末	酈瑞龍，平陽知府

4　沒有劇本而只運用「排場」演出的粵劇稱「排場戲」。
5　本書編著者按人物年齡和性格特點推斷。

故事背景

西涼王入侵中原，皇帝領兵御駕親征，可惜兵微將寡，落敗而逃，被西涼王乘勝追擊。皇帝下詔徵求勇士解圍，聲言救駕者可獲黃金萬両，並賜封為王。趙英強、郭崇安、趙英傑三人均隨趙大年習武，份屬同門師兄弟，剛巧路過此地，遂趕往救駕。

劇情大要

第一幕《大戰建功、同門輕義》

西涼王與皇帝對陣，皇帝敗陣而逃。趙英強、趙英傑及郭崇安三人路過此地，並合力援救皇帝。趙英強獨戰西涼王獲勝，並取下西涼王首級，準備領功。郭崇安不甘心趙英強奪下功勞，向趙英強施暗箭。各人見英強中箭墮崖，以為必死，趙英傑乘亂逃走。

郭崇安帶着西涼王首級進見皇上，得皇上厚賞。皇上知崇安妹妹郭秀蘭待字閨中，乃冊封她為西宮娘娘，郭崇安搖身一變為國舅[6]。

第二幕《含血噴人、遊街施暴》

趙英強及英傑父親趙大年得知趙英強被郭崇安暗箭所殺，悲憤莫名，決定到公堂告發郭崇安。

郭崇安今貴為國舅，遊街巧遇趙大年、趙英傑及妹妹趙英娥。趙家各人責罵郭崇安殺人及欺君，郭崇安則聲稱趙英強為西涼王所殺，他殺西涼王為英強報仇，並指責趙英傑誣告他殺人，才是真正的罪犯欺君。

趙大年不信郭崇安所言，郭崇安惱羞成怒下殺死趙英傑、打傷趙大年。崇安更貪戀趙英娥美色，強搶英娥回府。

6　奸臣向昏君獻上妹妹，搖身變成「國舅」，接近《醉斬二王》第十幕的橋段。

第三幕《知府仗義、沉冤待雪》

趙大年及趙英強妻王氏逃往神廟，雖得廟祝照顧，無奈趙大年傷重不治。

平陽知府酈瑞龍到廟拜神，見王氏無錢為家翁辦身後事，願意俠義相助。

王氏向知府哭訴郭崇安恃勢凌人及趙家一門血案，瑞龍為人正直清廉，決定助她申冤。

第四幕《國舅驕橫、小吏亂府》

國舅府中，正當郭崇安欲調戲趙英娥之際，知府酈瑞龍及趙英強的妻子王氏求見。郭崇安恃位高權重，並不理會知府的質詢。

崇安見王氏頗有姿色，又欲強搶。知府阻止他，二人發生糾纏，崇安殺死知府，而趙英娥則乘亂抱着王氏的兒子與王氏分頭逃出國舅府。

第五幕《西河會妻、共議雪冤》

趙英強原來並未死去，並為一位「異人」所救。「異人」照顧英強，並教他武功[7]。英強傷癒，回家途中路過西河。

英強妻王氏被郭崇安家丁追殺至西河，在走投無路下，跳下西河自盡。危急之際，趙英強打退眾家丁，並跳下河中救起妻子。

趙英強向妻子訴說他被害、被「異人」拯救及「異人」教他武功的經過，王氏哭訴與郭崇安的血海深仇。趙英強氣憤難平，說要往國舅府殺郭崇安報仇。王氏勸英強不要衝動，兩人從長計議，決定先向護國公告狀。

7　趙英強的遭遇與《七賢眷》第七幕敍述劉全義的遭遇相若。

第六幕《情由細問、攀桂寫狀》

趙英娥的未婚夫李攀桂一向以賣字畫維生，兩人卻素未謀面。英娥抱着英強妻王氏的兒子到達此地，向賣字畫的書生借水。李攀桂得知眼前女子乃他的未婚妻，但見她手抱嬰兒，不敢相認。

趙英娥向李攀桂訴說郭崇安恃勢凌人及趙家的血案，李攀桂得知嬰兒乃趙妻王氏的兒子，便與英娥相認。

趙英強和王氏路過，與趙英娥及李攀桂相遇，英強夫婦喜與孩兒團聚。四人商議報仇計策，決定由李攀桂寫狀詞向護國公告狀。

四人向護國公告狀，護國公決定揭發郭崇安所犯罪行。

第七幕《國公設阱、計打閉門》

護國公宴請郭崇安，欲灌醉他以套問真情，可惜被郭崇安識破圈套。護國公決定先鎖起郭崇安，再向皇上御前告狀。郭崇安的妹妹貴為西宮娘娘，聞訊趕忙前來護國公府營救崇安。

西宮娘娘欲接崇安回府，護國公不允，西宮娘娘擾亂護國公府，並碎珠冠、毀蟒袍，圖嫁禍護國公對她施虐。

皇上駕到，西宮娘娘、郭崇安、護國公等各人力陳是非恩怨，可惜皇上三心兩意，不能決定誰是誰非，最終命崇安與英強比武，以勝負決定誰是誰非[8]。

第八幕《校場比武、沉冤終雪》

郭崇安與趙英強奉旨比武三個回合。第一回合由郭崇安勝出，趙英強在第二回合運用當日「異人」所教刀法把郭崇安打敗，兩人一勝一負。

趙英強化悲憤為力量，終於在第三回合殺死郭崇安。趙家沉冤得雪，全劇終結。

8　今天看來，皇上以比武勝負來決定誰是誰非，有兒戲之嫌，但在崇尚武藝的古代社會，是可以理解的。

（四）

《苦鳳鶯憐》（1924 / 1957）

開山資料[1]

　　《苦鳳鶯憐》原是省港大班第一班「人壽年」在 1924 年首演的名劇，由省港名編劇家駱錦卿（約 1890-1947[2]）編劇，由名伶千里駒（飾演崔鶯娘）、嫦娥英（馮彩鳳）、新細倫（馬元鈞）、陳醒威（巫實學）、馬師曾（余俠魂）、靚新華（李世勛）、靚榮（張國忠，後改名「錦卿侯」）、騷韻蘭（馬素英）和玉生香（朱氏，即「馬老太」）等領導演出[3]。

　　據說當年身兼「人壽年」司理（即「經理」，俗稱「督爺」）、開戲師爺和畫部主管[4]的駱錦卿輕視馬師曾，在《苦鳳鶯憐》裏原先派他擔演戲份甚少和形象不討好的「巫實學」。胸懷大志的馬師曾並不服氣，以二十元代價與陳學威交換角色[5]，使自己扮演「余俠魂」。馬師曾為增加自己戲份和表演機會，得千里駒同意讓他額外「爆肚」十分鐘，其中把差利卓別靈的詼諧身段加到劇中，並把原劇本的大段口白轉為唱段，也創造了新板腔曲式「連序唱梆子長句中板」和後世尊稱

1　此劇的「劇目簡介」原是本書編著者受「西九文化區戲曲中心」委約撰寫，蒙「戲曲中心」批准本書轉載部份內容，特此鳴謝。

2　駱錦卿傳記見何建青《紅船舊話》，1993:283-296，和《香港戲曲通訊》，第 36 期，頁 2-4。

3　見何建青《紅船舊話》，1993:290-291。

4　彭俐《千年一遇馬師曾》（2020:262-263）說駱氏乃「人壽年」的「老闆」是不對的；何建青（1993:285）指出「人壽年」班主是何萼樓，對駱氏「絕對信任」。

5　見《粵劇藝術大師馬師曾》，2000:41。然而此書沒有提及「二十元的代價」之說；此說資料來源待考。

「馬腔[6]」的「乞兒喉」。駱錦卿與馬師曾的不和[7]令馬師曾於 1925 年轉投「大羅天」班。

　　1957 年，馬師曾在原劇的基礎上加以改編，把本來超過二十場戲濃縮為五場，劇情重點突顯余俠魂和崔鶯娘的俠義，由他自己、紅線女、李翠芳、李飛龍和何劍秋領導「廣東粵劇團」首演[8]，自此成為「馬派」首本，馬師曾亦被誤認為此劇的原創者。廣州著名編劇家和粵劇史學者何建青（1927−2010）認為《苦鳳鶯憐》的基本情節、劇名和寓意「合群則外侮可禦，家和萬事可興」的劇旨都是駱錦卿的原創，故此「應該說是駱著、馬改編的劇本」[9]。由於駱錦卿的原版本經已散失，本書的劇情簡介是根據馬師曾的改編版本。

主要角色及人物

文武丑生	余俠魂，正義的乞丐
正印花旦	崔鶯娘，「棲鳳樓」的花魁
小武	馬元鈞，三關統帥
二幫花旦	馮彩鳳，馮大戶的姪女
第三旦	馮二奶，馮大戶的妾侍
丑生	巫實學，馮二奶的情夫
小生	李世勛，縣令
武生（老生）	錦卿侯，鍾愛崔鶯娘的年老侯爺
老旦	馬老太，馬元鈞的母親、馮彩鳳的家婆
第四旦	余阿三，余俠魂的姐姐
第五旦	馬素英，彩鳳與元鈞的女兒

6　彭俐《千年一遇馬師曾》（2020:259）說「『馬腔』突起而萬籟俱寂」有言過其實之嫌。

7　據說馬師曾其後改編《苦鳳鶯憐》時，刻意把「張國忠」改名「錦卿侯」，正為影射「錦卿」權高勢大但貪戀美色；見何建青《紅船舊話》，1993:295。

8　見《粵劇大辭典》，2008:116。

9　見何建青《紅船舊話》，1993:292−295。

劇情大要

第一幕《陷鳳》

清明節前夕，行乞度日的余俠魂打算於翌日往山墳拜祭亡父。由於身無分文，他決定前往馮府，向做侍婢的姐姐余阿三借錢。俠魂找到阿三，但阿三以俠魂長貧難顧，拒絕借錢。俠魂說借錢只為存孝道，與姐姐爭論起來。

馮府的妾侍馮二奶聽聞吵架聲，知道俠魂來借錢，便交錢給阿三，着她交給俠魂。俠魂離去後，二奶叫阿三往請巫實學前來見面，並叮囑阿三不要讓別人看見巫實學入馮府。

原來馮府的戶主馮大戶正抱病在牀，妾侍二奶欲把他殺害，以謀奪馮家的家產，卻礙於他的姪女馮彩鳳經常在他身旁侍候，使二奶無從下手。巫實學是二奶的情夫，到來後即與二奶親熱一番。情婦、情夫正商議如何剷除馮彩鳳之際，剛巧余俠魂折返，無意中窺見二人的私情，並聽到二人打算偽造一封情書，以誣告彩鳳勾引情夫，藉口把彩鳳驅逐，之後再用毒酒害死馮大戶。俠魂不值二人的奸計，但為怕打草驚蛇，先不動聲色。

適值彩鳳的家婆馬老太到訪馮家，表示欲見彩鳳。巫實學假裝是彩鳳的情夫，又冒認是馬老太的姪兒，被老太當堂識穿，慌忙逃去。馮二奶向馬老太出示巫實學寫給彩鳳的情書，老太大怒。

馬老太見到彩鳳，先按住怒火，叫彩鳳隨她回到馬府。二奶見奸計得逞，一時興奮莫名。

俠魂在馮府找到阿三，向他敘述二奶、實學的奸計。阿三怕惹禍上身，拒絕為彩鳳洗脫罪名，更收拾行李，辭工避禍。俠魂從姐姐口中得知彩鳳的丈夫正是三關統帥馬元鈞將軍，決定前往將軍府向馬老太稟明真相，使好人不致蒙冤。

第二幕《逐鳳》

將軍府裏，馬元鈞將軍從母親口中得知妻子私通情夫，登時大

怒，質問彩鳳。彩鳳極力否認，無奈馬老太說曾親眼看見彩鳳的情夫，並有情書為證[10]，逼兒子驅逐媳婦離家。

彩鳳有口難辯，欲闖死於石階，被女兒素英阻止。老太堅持驅逐媳婦，彩鳳含淚帶素英離開。

彩鳳、素英離去後，俠魂到達將軍府外，請軍校通傳。軍校見俠魂的乞丐身世，拒絕通傳。俠魂靈機一觸，訛稱是馬老太的姪兒，並裝出闊少的架子、大搖大擺地走路。軍校雖有懷疑，無奈入內通報。馬老太聽言，以為是剛才遇到的姦夫，乃命軍校把門外人帶入來，加以教訓。

俠魂不知身分敗露，大搖大擺地進府，卻被埋伏兩旁的軍校打至昏厥，再被拋出府外。俠魂甦醒時發覺周身疼痛，才知好人難做。

第三幕《訪鶯》

縣令李世勛與馬元鈞將軍是知己之交，這晚聯袂到「棲鳳樓」飲酒作樂。世勛知道元鈞發生家變，欲介紹花魁崔鶯娘給元鈞為妻。

鴇母出來接待兩位貴賓，並賠罪說鶯娘先前應「錦卿侯爺」之邀請，到了王府作客，很快便會回來。她招呼二人進入鶯娘的香閨，向他們介紹鶯娘所作的詩和畫。這時王府軍校又捧上侯爺送給鶯娘的禮物，並說鶯娘已在歸來途中。

頃刻間，佳人飄然而至，向兩位貴客施禮、賠罪。世勛稱讚鶯娘才貌雙全，說她與文武雙全的元鈞是天造地設的一對。元鈞隱瞞曾把嬌妻驅逐，說妻子先前因病離世。

原來今天正是鶯娘的壽辰，鶯娘打開侯爺送的禮物，與兩位大人一起賞玩。元鈞知道侯爺鍾愛鶯娘，乃嘲笑侯爺枉作多情，並以「侯爺老尚多情，可憐鬢邊塗粉漬」為上聯，請鶯娘作下聯。

鶯娘見元鈞恃才傲物，又不便反唇相稽；她看見世勛唇邊有粒小

10　此人證和物證略嫌薄弱，不免削弱了劇情的說服力。

痣，文思頓生，說「縣尊生來輕薄，難怪口角印脂痕」。元鈞會意，知道鶯娘指桑罵槐。

元鈞被鶯娘的才貌吸引，向世勖表明欲娶鶯娘。世勖代表元鈞向鶯娘提親，鶯娘說需要詳加考慮。

第四幕《廟遇》

彩鳳與素英無家可歸，來到觀音廟，向觀音訴苦，祈求沉冤得雪。

鶯娘恰巧也來到觀音廟祈福，聽到彩鳳說丈夫正是馬元鈞將軍，頓生好奇。追問之下，鶯娘推斷彩鳳是受奸人所害，乃自告奮勇，願意替彩鳳出頭。她給彩鳳一些銀兩，叮囑母女二人先到客店暫住。

鶯娘離去後，一直匿藏在神壇底下的流氓突然衝出，搶去彩鳳的銀兩。千鈞一髮之際，余俠魂到來，打退了流氓。

彩鳳道明身世和遭遇，俠魂才知眼前人原來就是馮二奶與巫實學合謀陷害的人。俠魂建議彩鳳到公堂告狀，到時有他為證，冤案自可水落石出。

第五幕《審官》

鶯娘曾修書向元鈞說明彩鳳受冤的經過，無奈無法送到元鈞手上。鶯娘轉求侯爺，侯爺認她作乾女兒，更交尚方寶劍給她，使她以「乾郡主」之尊銜[11]到縣衙主持公道。世勖不敢直視郡主芳容，郡主斥責世勖勾結馬元鈞，訛稱元鈞妻子去世，圖騙「棲鳳樓」的崔鶯娘下嫁。世勖無奈，只得傳元鈞到公堂對質。

彩鳳、素英、俠魂到公堂告狀，俠魂詳述事情發生的始末。世勖心知不妙，下令退堂，卻被俠魂阻止。世勖惱羞成怒，下令向俠魂用刑，但被鶯娘喝止。

11 嚴格而言，這裏情節近乎兒戲；按道理只有朝廷才有冊封郡主的權力，侯爺把「尚方寶劍」賜給風塵女子更是不可思議。

元鈞抵達衙堂，一見彩鳳，掉頭欲走，卻被鴛娘喝止。鴛娘下令傳馬老太帶同情書上堂，又命衙差拘捕馮二奶和巫實學歸案。

衙差把馮二奶和巫實學帶上，馬老太認得巫實學便是當日所見的「情夫」。巫實學否認曾見馬老太，世勛命令巫實學寫下自己姓名、地址；實學照辦，卻被認出他的字跡與情書的筆跡相同。二奶、實學無辭以對，不得不招供認罪。馬老太、馬元鈞知因魯莽鑄成大錯，忙向彩鳳認錯。彩鳳與丈夫和好如初，二人向鴛娘和俠魂謝恩。全劇結束。

<div align="center">

（五）

《心聲淚影》（1930）

</div>

<div align="center">

《心聲淚影》鉛字排印本封面

</div>

開山資料

　　《心聲淚影》是著名粵劇編劇家南海十三郎編寫的名劇，由薛覺先領導的「覺先聲劇團」於 1930 年首演。「覺先聲劇團」創立於 1929年，屬「全男班」；至 1933 年底政府准許男女合班後，劇團才改稱「覺先聲男女劇團」，故 1930 年參與《心聲淚影》開山的仍是「全男班」演員，有薛覺先（飾演秦慕玉）、李翠芳（著名男花旦；呂秋痕）、子喉七（著名男頑笑旦，也演老旦及小生；張玉成）、陳錦棠（呂少慧）、

李艷秋（崔冰心）、葉弗弱（張子良）、何湘子（張才）、黃鶴聲（梁兆榮）及大夫松（宋皇）等。劇中第十二幕男女主角秦慕玉與呂秋痕重會時對唱的一曲《寒江釣雪》一直被視為「薛派」粵曲經典唱段。1933年，薛覺先在上海把《心聲淚影》灌成唱片[1]。

據粵劇史學者賴伯彊（1936−2005）指出，當時廣州名媛江畹徵曾為薛覺先編寫多部劇作，卻託其弟江譽鏐（即南海十三郎）抄寫曲文及以他名義發表，故《心聲淚影》大概是江畹徵的作品。然而，南海十三郎的姪女江獻珠（1926−2014）在1998年向本書編著者指出南海十三郎的劇本確是出於他自己的創作[2]。

主要角色及人物

文武生	秦慕玉，呂秋痕的戀人
正印花旦	呂秋痕，秦慕玉的戀人
小生	張玉成，張子良的兒子
二幫花旦	崔冰心，風塵女子，單戀秦慕玉
第三生	呂少慧，呂秋痕的弟弟
丑生	張子良，呂家的親戚和世交，張玉成的父親
老生	張才，張家僕人
第四生	梁大雄，韃靼國派往宋朝的密探
第五生	鍾掌政，宋朝大臣，效命韃靼國的奸細

故事背景

宋朝飽受外敵侵擾，志士秦慕玉與呂秋痕相戀，秋痕及弟弟少慧的父母早喪，遺言囑姐弟投靠表親張子良。

1　見賴伯彊《薛覺先藝苑春秋》，1993:98。
2　見賴伯彊《薛覺先藝苑春秋》，1993:96；見江獻珠《〈蘭齋舊事〉與南海十三郎》（1998）。

劇情大要 [3]

第一幕《寄人籬下》[4]

張玉成是張子良的獨生子,因父親往杭州辦事,玉成在寂寞無聊中興起成家之念。

玉成收到父親信件,知道杭州的表伯夫婦已先後身死,留下弱女及孤兒,臨終時更將所有產業交託子良代理,子良即將帶秋痕、少慧回張家居住。在信中,子良囑咐玉成要對秋痕表示愛意,以求秋痕下嫁,藉以吞併呂氏的產業。

張子良帶秋痕、少慧及呂家婢女雪梅到達張家。玉成向子良表示他不在乎秋痕的財產,只希望秋痕真的喜歡自己。子良訛稱呂父在死前已曾答允秋痕和玉成的婚事。

秋痕因為從來沒有聽到父親在生時提及配婚玉成,況且早與師兄秦慕玉相戀,便託辭說喪服在身,不能即時成親。

第二幕《愛侶重逢》

原來張家隔壁正是秋痕的戀人秦慕玉的居所。這夜,慕玉因慨嘆懷才不遇,在花園對月沉思。他想起昔日在杭州曾與師妹呂秋痕訂下婚盟,可惜別後無期再見。

張子良提親令秋痕滿懷不樂,獨自往花園散心,自憐孤零無託,不禁落淚。秋痕的弟郎少慧看見姊姊偷偷飲泣,便加以安慰,並勸她答應張家婚事。

秋痕聞言痛哭起來,給隔壁的慕玉聽到,兩人重逢。秋痕將別後情況詳告慕玉,慕玉答應作護花使者,並期望早日考取功名迎娶秋痕。時已夜深,兩人相約翌日再見,但不知兩人的會面竟被子良窺見。

3　此劇「劇情大要」由梁森兒女士撰寫,並經本書編著者校訂,特此致謝。
4　全劇場目由本書編著者加入。

第三幕《被逼拒愛》

翌日，秋痕滿心歡喜準備到後園見慕玉，子良出言威脅，說如果秋痕不拒絕慕玉婚事，他便逐她姐弟離家。秋痕擔心若遭驅逐，子良會乘機吞併家財，唯有假裝依從子良。

慕玉赴約前來拍門叫喚秋痕，秋痕卻忍心堅決閉門不見[5]。慕玉遭拒，誤會秋痕變心。原來子良一直暗中監視秋痕，慕玉當然毫不知情。

子良拉玉成到後園，假說秋痕為愛玉成而拒絕隔壁師兄的癡纏，着玉成安慰秋痕以博好感。玉成信以為真，便向秋痕慰問。

第四幕《冰心慕玉》

情場失意的慕玉上京應考，怎料名落孫山、囊空如洗，更不幸在旅館病倒。店主向慕玉追討房租，驚動了隔壁的女客崔冰心。冰心同情慕玉的困境，代慕玉繳付欠租。

一向飄零無依的冰心見慕玉俊俏不凡，向慕玉表白愛意。慕玉自覺仍心愛秋痕，加上功名未遂，婉拒了冰心。冰心傷心不已，無奈目送慕玉遠去。這時客店來了兩位稀客找冰心商量密計：梁大雄是韃靼國派來宋朝的間諜；鍾掌政身為宋朝大臣，卻充當韃靼國的奸細。

原來冰心自少與父母失散，身世孤零，長大後更淪落風塵，輾轉成為韃靼國舞伎。是次她奉了狼主之命與梁大雄一同混入宋境，配合早為內奸的鍾掌政，乘宋皇挑選宮女，混入宮中暗為接應，意圖合力傾覆宋朝。

三人正在密議之際，慕玉折返，無意中在窗外聽到冰心與兩名男子密謀滅宋，便暗中離去，再圖謀對策。

第五幕《匆匆一見》

秋痕在張家百無聊賴，便拈簫吹奏、對月遣愁。失意科場的慕玉

5　按常理，秋痕可以將子良的要脅坦告慕玉，請慕玉幫忙解決。

回到舊居，忽聞月夜簫聲，想必是秋痕借簫寄意，便揚聲要求隔壁人開門一見。

秋痕幾番掙扎，終開門相見，得知慕玉因名落孫山而意志消沉，便鼓勵他憑毅力再接再厲，以慰自己期望。慕玉矢誓名題金榜，兩人之後忍痛再別。

第六幕《智退蠻使》

宋朝殿上，因韃靼國兵臨首都，更遣使來索取宋國御璽，文武百官惶恐非常。宋帝一向重文輕武，到此危急關頭，悲見群臣束手無策。大臣劉元亮想起新科武狀元有蓋世才華，便請求宋皇召他上殿，以聽他的退敵良策。

原來秦慕玉高中武舉狀元，這番奉召上朝，便向宋皇陳言，說韃靼軍勞師遠襲，必定兵疲馬倦，諒無可為。慕玉請宋皇召韃靼使臣上殿，讓他應付。

慕玉斥責韃靼狼主多年不朝宋國，說今日韃靼若不收兵，必招滅族災禍。韃靼使臣不知宋朝虛實，一時無辭以對，慕玉隨即驅逐他離境。

宋皇喜見秦慕玉嚇退韃靼使臣，下令設宴慶賀。早為內奸的鍾掌政不甘計謀失敗，乃另想一計，擬利用混進宮中的崔冰心在是夜歌舞之時，趁機暗殺慕玉，以除心腹大患。

第七幕《圖窮匕現》

是夜，宋皇在宮中鋪排盛筵，大宴群臣，更召歌舞助慶。慕玉在席上欣賞歌舞，忽見其中一位舞伎似曾相識，細想之下，憶起旅館窺探到女子通敵之事。一曲既終，慕玉請宋皇再召剛才獻舞的舞伎上殿查問。

冰心一見慕玉不禁大驚，慕玉坦言已識穿韃靼陰謀，說若冰心能助他消滅外患，當保證冰心安全。冰心也坦言自己為環境所逼淪為內應，正欲供出宋朝內奸時，鍾掌政拔刀欲殺慕玉，冰心以身遮擋而受重傷，慕玉拔劍殺死掌政，冰心亦傷重身亡。

慕玉向宋皇進言，說這時韃靼將軍未知內奸事敗，必仍在敵營等
候消息，加上他們以為宋皇仍在宮宴，軍心必然鬆懈。慕玉請宋皇派
他率精兵五千夜襲敵營，宋皇接納慕玉計策。

第八幕《突襲韃靼》

慕玉領兵突襲韃靼軍營，大勝而回[6]。

第九幕《成人之美》

秋痕為避子良逼婚，訛稱有病，但卻被子良識穿。子良要脅秋痕
早日答應婚事，否則驅逐她和弟弟。

秋痕向玉成求助，坦言她早與師兄秦慕玉訂婚，不能另嫁，希望
玉成本着「愛人以德」的精神，幫助她與弟郎前去找尋慕玉。玉成甘
願成人之美，乘着父親離家，暗中放走秋痕和少慧。

第十幕《衣錦還鄉》

慕玉因一戰功成，晉封「定國侯」，今日奉旨還鄉，回到家中即
向老僕查問秋痕姐弟下落，得知他們下落不明。慕玉欲往張家查問二
人消息，老僕唯恐張子良拒絕合作，建議二人喬裝易容前去張府暗中
打探。

第十一幕《喬裝易容》

自從秋痕姐弟逃去，子良已乘機霸佔呂家財產。這晚子良與玉成
對飲，忽聽到門外有賣唱之聲，便命僕人請賣唱者入園。

子良是好色之人，見慕玉假扮的賣唱女頗有姿色，欲借酒留人。
慕玉與老僕互通眼色，老僕即扮作飲醉；子良先扶老僕入房，留下玉
成及賣唱女在園裏。

6　現存劇本欠第八幕的曲文，此處劇情是本書著者所推斷。原劇本可能在這幕戲使用
《大戰》排場。

慕玉見玉成悶坐不語，便唱南音以吸引玉成注意。玉成聞曲，一時感觸，傾訴自己雖愛秋痕，可惜她深愛秦氏慕玉，更遠去找尋他的下落。

慕玉故意稱讚秦氏慕玉才華絕世，不只貴為武狀元，更因平蠻有功被賜封為定國侯。玉成自責曾資助秋痕姐弟往尋慕玉，擔心他們若遇不上慕玉，孤兒弱女必定無援。

慕玉情急，不覺以男聲表露了真正身份，玉成才知眼前人竟是秋痕的未婚夫。慕玉感謝玉成大義成全，決定前去尋找秋痕姐弟，即向玉成告別。

子良折返，欲找賣唱女，才知「她」原來是定國侯秦慕玉所喬裝。子良怕奪產陰謀敗露，甘願獻出呂家財產給慕玉處置，並請老僕安排。但老僕說他不能作主，一切有待慕玉回來決定。

第十二幕《寒江釣雪》

秋痕、少慧及婢女雪梅為尋找慕玉，經過不少艱辛，到達寒江暫歇。寒江漫天風雪，人跡稀少，除了海鷗和經過的漁船，只有秋痕冒雪垂釣。

慕玉為尋找秋痕，乘船到了寒江，眼見茫茫白雪，不禁感嘆連聲。秋痕忽聞哽咽之聲，疑是慕玉，便以歌聲回應。

兩人相見，恍如隔世，悲喜交集。慕玉欲試探秋痕，假說自己連年落第，有負她的厚愛。秋痕安慰慕玉，說富貴並不重要，着愛郎樂天知命。頃刻間，秋痕突然不支暈倒，慕玉焦急大叫，少慧聞聲到來。

慕玉坦言自己因功被封定國侯，願與秋痕共諧連理。秋痕得知真相，埋怨慕玉先前對她試探，決定獨自到深山避世。慕玉懇求秋痕原諒，少慧也幫忙求情，秋痕終被兩人打動，答應隨慕玉、少慧回去，迎接美好將來。全劇結束。

（六）

《念奴嬌》（1937）

開山資料

　　《念奴嬌》是麥嘯霞與容寶鈿（筆名「容易」）合編，1937年由「覺先男女劇團」開山，當時由薛覺先扮演華楚峰、唐雪卿扮演文翠翠、廖俠懷扮演龍雲王子、梁國風扮演蘇亮節、小非非扮演陽春國女王祈鳳珠。據容寶鈿憶述，劇團的正印花旦上海妹在首演《念奴嬌》前突然感到不適，文翠翠遂由時任二幫花旦的唐雪卿頂替；雪卿自此升任正印花旦，與上海妹輪流出任「覺先聲」的女主角。

　　據說此劇的編寫原意是諷刺當時的政局。劇中，霸道並肆意侵略鄰邦的「晴曦國」象徵日本，屈辱的「和風國」象徵中國；生性怯懦的龍雲王子像徵蔣介石；高高在上的女王祈鳳珠代表英國；縱情於歌舞和男歡女愛，並滿足於暫時歌舞昇平的「陽春國」象徵香港。

　　據容寶鈿憶述，劇中第三幕由正印花旦扮演文翠翠唱的主題曲《念奴嬌》，是麥嘯霞特別為此劇創作的小曲。

　　題材上，前面《七賢眷》、《斬二王》、《西河會妻》、《苦鳳鶯憐》和《心聲淚影》在1930年代屬於傳統「省港澳」劇目，但《念奴嬌》則開創以香港的獨特政治形勢作為隱喻的主題，可以說是「香港本土粵劇」的先驅。

主要角色及人物

文武生	華楚峰，陽春國將軍，官拜「九門提督」
正印花旦	文翠翠，陽春國女樂官、女王的心腹
二幫花旦	祈鳳珠，陽春國女王
小生	雷霆，晴曦國國王
丑生	龍雲王子，和風國太子
老生	蘇亮節，和風國太傅
第二老生	龍潛王，和風國國王
第三生	周成功，和風國將軍
第四生	夏連，晴曦國將軍

故事背景

「晴曦國」是蠻邦，恃勢入侵鄰邦「和風國」，「和風」軍不敵，國勢岌岌可危。

劇情簡介

第一幕《戰敗乞降》[1]

和風國軍隊戰敗，國王龍潛率領太傅蘇亮節及周成功將軍出城，向晴曦國國王雷霆乞降。雷霆嫌棄龍潛所獻珠寶太少，要求割讓九州和十縣、今後納貢稱臣，並由龍潛的后、妃侍候他飲宴。雷霆訂下限期，帶領手下夏連將軍等暫時退兵。

龍潛不願接受屈辱，但又自知國衰力弱，無法扭轉乾坤。龍潛欲自殺，被亮節阻止，亮節建議向陽春國借兵。太子龍雲昔日曾與陽春國女王祈鳳珠為同窗，願意負責遊說。龍潛因龍雲生性怯懦，命令太傅蘇亮節隨太子出使陽春國。

1 全劇場目由本書編著者加入。

第二幕《情陷陽春》

陽春國的御花園裏，女王愛寵的女樂官文翠翠率領眾文、武官員恭候女王大駕。女王祈鳳珠到來，下旨擺宴與文、武百官同樂，又命令翠翠獻上新作的樂曲《陽春樂》。

「九門提督」華楚峰將軍到來御園，說和風國太子即將到來借兵，並會向女王求婚。楚峰一向暗戀女王，乃反對鳳珠接見龍雲。鳳珠得到翠翠的支持，以「唇寒齒亡」的道理說服了楚峰，遂宣召龍雲的隨員蘇亮節到御園。

亮節代表龍雲太子向鳳珠獻上寶釵為聘禮；鳳珠喜上眉梢，不理楚峰的反對，收了聘禮，並宣召龍雲到御園來，希望一睹太子的翩翩風采。楚峰不悅，藉辭出關巡營，先行告退。

御園外，龍雲羞怯，不敢入見鳳珠，卻被亮節強行拉進御園。龍雲在鳳珠面前表現愚笨、問非所答，鳳珠大失所望，乃請二人先去客館休息。

鳳珠被龍雲的愚笨嚇倒，把龍雲所贈寶釵轉贈翠翠，以獎賞她撰寫新曲有功。女王與文、武官員離去後，翠翠暗自思量。原來她一直暗戀華楚峰，無奈楚峰眼中只有鳳珠。翠翠心生一計，決定在晚上假扮鳳珠出關，向楚峰唱出陽春國秘傳的催情歌曲《念奴嬌》，圖把心上人打動。

第三幕《一唱一和》

華楚峰將軍帶同玉簫在王城門外巡察，突然聽到歌聲由遠漸近。這時絕世佳人身穿宮裝、斗篷，手拈寶釵，一邊唱起《念奴嬌》[2]，一邊蓮步姍姍地來到。楚峰被這情歌深深打動，情不自禁地吹奏玉簫，與佳人一唱一和。佳人以眉目傳情，表示對他傾慕。一曲終結，伊人遺下寶釵，瞬即消失。

2　如前所述，據說是麥嘯霞特別為此劇而作。

楚峰仍陶醉未醒，自思剛才美人酷似鳳珠，又見地下寶釵，深信剛才是鳳珠憑曲寄意和贈他寶釵作訂情信物。楚峰拾起寶釵，心花怒放，以為與女王佳期將近。

第四幕《翠戲龍雲》

翌日黃昏時分，亮節強推龍雲入宮見鳳珠，自己在宮門外等候。龍雲愚笨，不知方向，適逢翠翠到來，龍雲見倩影，以為是鳳珠，長拜不起。翠翠要他下跪，龍雲才知被女樂官作弄。龍雲說欲進見女王，翠翠亂點方向。

龍雲既去，楚峰拈寶釵行至，翠翠向他搭訕，楚峰說正去見女王，叫翠翠不要多問。翠翠說他不能擅闖宮禁，楚峰坦告昨晚與鳳珠已情訂終生。翠翠大失所望，深感楚峰辜負了她情深一片。翠翠有意作弄楚峰，叫他把寶釵給她，由她向女王轉達他的愛意。

龍雲折返，怪責翠翠累他行了不少冤枉路。楚峰見情敵出現眼前，難掩怒火，出言辱罵龍雲。龍雲離去後，翠翠叫楚峰先回府，耐心等候她傳送消息。

第五幕《情傾女王》

鳳珠設宴款待龍雲，翠翠借意避席。龍雲上殿途中遇到楚峰，被楚峰撞跌倒地。殿上，鳳珠命楚峰向龍雲敬酒，龍雲怕醉拒飲，被楚峰強灌。龍雲醉倒地上，被侍衛送回賓館休息。

楚峰向鳳珠說他最近新作一曲，邀請鳳珠駕臨將軍府賞曲。鳳珠答應，但說為免群臣話柄，將在翌日晚上三更過後微服應約。

第六幕《自薦赴約》

第二天晚上，鳳珠在宮裏更衣，準備往將軍府賞曲，翠翠遊說她不要赴約，免招口舌。翠翠自薦由她代表鳳珠到將軍府，鳳珠賜翠翠金牌傍身。

第七幕《廬山真面》

是晚初更剛過，楚峰在府中等候鳳珠來儀[3]。頃刻間，佳人以羽扇掩面前來。楚峰以為是鳳珠駕到，連忙下跪，既見竟是翠翠，乃怪責翠翠，二人爭吵一番。三更將至，楚峰以為鳳珠快到，催促翠翠離開。二人爭持不下之際，翠翠取出金牌，並宣讀聖旨，說奉女王命代表聖駕前來賞曲。楚峰無法，只有請翠翠進府。

楚峰向翠翠坦言愛慕鳳珠，並說那夜鳳珠曾對他唱出《念奴嬌》和以寶釵相贈，足見鳳珠對他有意。翠翠直指楚峰愛的不是鳳珠，而只愛王位，說到底是虛榮心作祟。楚峰自辯，說確是受鳳珠的歌藝和儀態所吸引。翠翠乃唱出《念奴嬌》，並剖白愛慕之心。楚峰頓釋疑團，與翠翠互訂三生之約。

第八幕《龍潛殉國》

客館裏，龍雲王子不堪多番受人戲弄，搞氣向亮節嚷着要回國。這時和風國將軍周成功尋至，報稱晴曦軍再犯和風，龍潛王已經戰敗殉國。成功又呈上國太的詔書，囑他向陽春國借兵復仇。在亮節和成功的催促下，龍雲雖然知道鳳珠不會答應借兵，無奈答應再去懇求鳳珠。

第九幕《闖死求援》

楚峰及翠翠上殿，奏知鳳珠二人已訂終生。鳳珠大喜，恩准二人休假一個月，往度蜜月，楚峰及翠翠謝恩離宮。翠翠一直嚮往平民的生活，擬在漁舟上暢度佳期。

龍雲率領亮節和成功到鳳珠殿上，懇求鳳珠借兵。鳳珠猶豫，龍雲下跪，更欲闖死[4]殉國。鳳珠可憐他一片丹心，乃答應借出軍隊；唯是兵權仍在楚峰手上，龍雲遂出發前往尋找楚峰。

3　扮演華楚峰的文武生演員在這裏唱出小曲《踏月行》（調寄《夜盜美人歸》），之後接梆子慢板、梆子七字句中板及梆子滾花，是全劇主要唱段之一。

4　意即衝向一棵大樹或牆壁，並把頭撞向樹幹或牆壁，以結束生命。

第十幕《不識泰山》

　　楚峰和翠翠打扮成漁夫、漁婦，在泊岸的漁舟上共享溫馨。這時天色漸晚，龍雲和亮節來到岸邊，見漁舟上的漁夫在釣魚。龍雲態度囂張，喝問漁夫客店在哪裏。楚峰不加理會，龍雲揮拳打楚峰，卻反被楚峰制服。龍雲認錯，坦言因國破父崩，欲求華楚峰將軍幫忙救國。楚峰存心戲弄，亂指方向，打發了龍雲等人。

　　龍雲不久折返，大罵漁夫錯指方向。這時翠翠和楚峰正吃晚飯，把飢餓的龍雲譏諷一番。亮節和龍雲漸覺眼前的漁夫面熟，才知他就是華楚峰將軍，乃下跪懇求楚峰。楚峰、翠翠故意不理龍雲，龍雲一時氣憤，投身江中。楚峰受龍雲感動，救起龍雲，並答應領兵與和風聯軍抵抗晴曦。

第十一幕《蠻敵就擒》

　　和風國的城門外，晴曦國國王雷霆率軍攻城。危急之際，楚峰殺到，與雷霆交戰，雷霆不敵，束手就擒。雷霆答應交還先前奪取的土地和珠寶，並承諾永不再犯和風國境。全劇結束。

（七）

《胡不歸》（1939）

名伶新馬師曾、芳艷芬《胡不歸》劇照，攝於 1950 年代

開山資料

《胡不歸》被譽為 1930 年代粵劇經典劇目，直至今天仍不時為國
內及香港戲班上演。據粵樂名家王粵生指出，《胡不歸》自開山以來
一直備受觀眾歡迎，任何受觀眾冷落而瀕於散班的戲班，只要搬演
《胡不歸》，必定「起死回生」，故此劇有「還魂丹」的美譽。

《胡不歸》由名編劇家馮志芬編劇，1939 年 12 月 2 日由「覺先聲
男女劇團」假座高陞戲園首演，參與開山的主要演員有薛覺先（飾演

文萍生）、上海妹（趙顰娘）、半日安（文方氏）、麥炳榮（方三郎）、
錦雲霞、阮文昇、靚榮、陸飛鴻及呂玉郎（1919-1975）等。

　　據說粵劇《胡不歸》故事情節是改編自日本小說家德富蘆花
（1869-1927；原名德富健次郎）的小說《不如歸》（1900）及它的話劇
版本（1903）。《不如歸》話劇由留學日本的中國學生帶到中國，在
1920年代的上海成為名劇。1930年代，薛覺先曾登報徵求劇本及故
事，一位署名「望江南」的戲曲愛好者把《不如歸》情節概要寄給薛覺
先，並稱此故事為《顰娘恨史》，薛覺先請馮志芬據此情節概要編成
《胡不歸》一劇[1]。「望江南」本名張式蕙（1918-1979），後來也成為著
名的女編劇家[2]。

　　1940年，由馮志剛（1911-1988）導演的《胡不歸》電影首映，在
《哭墳》中新加的「三拍子」（仿「華爾茲」圓舞曲）小曲《胡不歸》，據
說是由梁魚舫按馮志剛所作的曲詞而撰曲[3]，屬「按詞作曲」。

　　《胡不歸》一方面歌頌新時代的「自由戀愛」，卻也有政治寓意：
困擾於「孝親」和「愛妻」的文萍生其實是象徵身處「港英政府」和「中
國」之間的香港人。

主要角色及人物

文武生	文萍生，趙顰娘的戀人
正印花旦	趙顰娘，文萍生的戀人
丑生	（反串）文方氏，文萍生的母親
二幫花旦	方可卿，萍生的表妹
小生	方三郎，可卿的哥哥，萍生的表哥
老生	趙父，顰娘的父親
第三旦	春桃，顰娘的丫鬟

1　參閱賴伯疆《薛覺先藝苑春秋》，1993:92-95；鄧兆華《粵劇與香港普及文化的變
　　遷——〈胡不歸〉的蛻變》，2004:2-9。
2　「望江南」的傳記見《中國戲曲志・廣東卷》，1993: 542。
3　見余慕雲《香港電影史話（第三卷）——三十年代：1930年-1939年》，1998:14；
　　見粵語歌曲和粵樂研究者黃志華的網上文章「《胡不歸》小曲勝似先曲後詞」。

劇情大要

第一幕《母許成婚》[4]

文萍生自幼喪父，由母親文方氏獨力撫養成人，故此對母親十分孝順。文方氏的姪女可卿一向暗戀萍生，但萍生卻鍾情於趙鞏娘。可卿經常對文方氏曲意逢迎，致使文方氏答應會利用萍生的孝心，使他放棄鞏娘和接受可卿。

鞏娘親父遠行，被後母驅逐離家。萍生帶鞏娘回家見文方氏，請求母親答應他們成婚。文方氏初時反對，後經萍生苦苦懇求，終於勉強准許他們如願。

第二幕《兄妹合謀》

鞏娘新婚不久即臥病。可卿的哥哥方三郎對鞏娘有非份之想，便與可卿合謀設計，買通一名醫生，假說鞏娘患上肺癆病，必須隔離休養，企圖使夫婦二人分開，以便兄妹有機可乘。

文方氏既不滿萍生婚後只關心妻子、對自己疏加孝順，也討厭鞏娘終日纏綿於病榻、浪費了不少金錢治病。文萍生到房中安慰妻子，叫她不要見怪母親喜怒無常，並要靜心養病。

文方氏帶醫生進房為鞏娘診斷。醫生被三郎及可卿暗中收買，訛稱鞏娘患上高度傳染的肺癆病，囑文方氏把她隔離。文方氏命令鞏娘即時搬往庭院小屋獨自居住，萍生懇求無效。為免萍生染病會影響文家的香燈繼後，文方氏禁止萍生在鞏娘病癒前與她見面。

第三幕《慰妻遇母》

鞏娘獨居庭院，經常思念萍生。三郎到來探望鞏娘，乘機挑逗，卻被她嚴詞責罵，只有悻悻然離去。

4　全劇場目由本書編著者加入。

萍生瞞着母親，偷往庭院，與顰娘互訴離情、情話綿綿[5]。文方氏撞破二人偷會，責罵二人一番，強帶萍生離去。

第四幕《奸人擺佈》

文方氏原希望萍生與顰娘婚後早日添丁，使文家後繼有人；今顰娘患上肺癆，文方氏唯有接受三郎及可卿的建議，盤算找機會逼令萍生與顰娘離婚並另娶可卿。

外敵犯境，萍生帶兵出戰在即，文方氏命令萍生先與顰娘離婚。萍生懇求待戰事完畢再作打算，文方氏假意答應，卻決定乘萍生離家後即驅逐顰娘。

第五幕《逼媳離婚》

萍生偷會顰娘辭別，心裏既知母親逼令離婚的主意，卻不敢向顰娘直告，只有強忍酸淚。

文方氏到來庭院，叫顰娘收拾行李，假意說容許她搬回家裏，藉以瞞過萍生。萍生離去後，文方氏逼令顰娘離家，並與萍生離婚，好待他能另娶，為文家繼後香燈。顰娘在無可奈何之下，只得帶同侍婢春桃離開文家[6]。

第六幕《肝腸欲斷》

飽受家事困擾的萍生在戰場上奮勇殺敵，帶兵凱旋歸來。萍生回家，知悉母親意欲他娶可卿為妻，並知顰娘已被逐離家，頓時肝腸欲斷。他憤而離家，到處訪尋顰娘下落。

第七幕《墳前慟哭》

萍生在路上哭喚顰娘，巧遇丫鬟春桃；春桃告知顰娘已死，並帶

5　此折即著名的《胡不歸之慰妻》。
6　此折即著名的《胡不歸之逼媳離婚》。

萍生到墳前哭祭。萍生見碑上刻着「愛女顰娘之墓」，憤而拔劍把「女」字改為「妻」字[7]。

其實顰娘未死，只假託夭亡避世，希望萍生另娶繼室。她躲在一旁，見萍生情深不渝，深受感動，出來向萍生坦告一切。

文方氏，可卿及三郎追蹤而至。文方氏知道顰娘為成全文家而假託夭亡，又見萍生、顰娘果然真心相愛，同時知悉顰娘經已病癒，乃准許二人再續夫妻之情。三郎及可卿坦白承認收買醫生陷害顰娘的經過，得到各人原諒。前事不提，一家團聚。全劇結束。

7　此折即著名的《胡不歸之哭墳》。

<div align="center">

（八）

《虎膽蓮心》（1940）

</div>

《虎膽蓮心》造型照，右起：麥嘯霞（飾演衛國華）、劉靜儀（金貴妃）、韋伯益（龍貞皇）及陳嘉芙（瓊花公主），攝於 1940 年

開山資料

《虎膽蓮心》由麥嘯霞與容寶鈿合編，由容氏負責執筆，並由「中國閨秀青年戲劇慈善會」於 1940 年 1 月 4 日於香港太平戲院首演，為「香港新生活運動促進會」籌募經費。是次參與演出者全是業餘票友，不少更是當時香港名門閨秀及公子哥兒，文武生則由麥嘯霞擔任，飾演衛國華將軍。其他主要的開山演員包括張婉慧（飾演梨花公主）、

劉靜儀（金貴妃）、韋伯益（龍貞皇）、陳嘉芙（瓊花公主）及容寶鈿（冷香）等。

　　據演出場刊所載，是次演出的拍和樂隊由當時頂尖樂手組成，包括梁以忠（1905-1974；演奏梵鈴及大笛）、馮維祺（二弦及二胡）、甘時雨（掌板）、何大傻（1894-1957；琵琶）、崔蔚林（結他）及丘鶴儔（1880-1942；沒有注明演奏哪種樂器，估計是洋琴）等。據容寶鈿說，「中國閨秀青年戲劇慈善會」及「香港新生活運動促進會」均有濃厚的國民黨背景。

主要角色及人物

文武生	衛國華，南山國將軍
正印花旦	梨花公主，龍貞皇與金貴妃所生
武生（老生）	龍貞皇，南山國的國皇
二幫花旦	瓊花公主，龍貞皇與劉皇后所生
小生	唐劍波，梨花的愛人
第三旦	劉皇后，南山國龍貞皇的皇后
丑生	李文，南山國的叛臣
第四旦	皇姨，劉皇后的妹妹，封「泮國夫人」
老生	冷冰壺，原為南山國三朝元老，後告老歸田
第二老生	徐廷，南山國戶部尚書
第五旦	冷香，冷冰壺的孫女
第二丑生	薩星球，東海國王
第六旦	孫大娘，瓊花公主的護駕侍衛
第七旦	孫三娘，瓊花公主的護駕侍衛
第八旦	金貴妃，梨花公主的母親，龍貞皇的貴妃
第九旦	白英公主，東海國王的女兒

劇情大要

第一幕《兵臨城下》[1]

東海國軍隊圍困南山國皇城，南山國危在旦夕。南山國金殿上，龍貞皇、劉皇后、瓊花公主、戶部尚書徐廷、大夫李文等在議論對策。徐廷主張背城一戰，李文主張投降保命。龍貞皇不願投降，把李文逐出金殿。

第二幕《爭權奪利》

大將軍衛國華奉命勤皇，在宮中遇上劉皇后及瓊花公主，知悉龍貞皇已出城殺敵。未幾，有人報稱皇上為敵兵圍困，衛將軍趕忙前去救駕。不久，軍士攙扶帶箭傷的龍貞皇上殿。衛將軍見皇上傷重，請皇上決定由誰人繼位。原來瓊花公主雖為龍貞皇及劉皇后所生，但龍貞皇寵愛的金貴妃十八年前因龍貞皇誤信讒言被貶為庶民，當時已懷身孕。衛將軍請求追尋金貴妃及所生孩兒的下落，才決定由誰繼承皇位。龍貞皇及皇后均同意，但皇姨唯恐金貴妃回宮令自己失勢，心存反對。

龍貞皇自知大限在即，下旨遷都避敵及繼續頑抗，並命令衛將軍與瓊花公主成親及主持朝政。瓊花一向討厭衛將軍貌醜，拒絕下嫁。

龍貞皇駕崩，皇姨慫恿瓊花公主先下手為強爭奪皇位，以免金貴妃及孩兒回朝後生枝節。瓊花不置可否，皇姨坦言當年是她陷害金貴妃，因此決意阻止貴妃回朝。

皇姨召見瓊花公主的護駕侍衛孫大娘及孫三娘，訛稱有人假扮皇親意圖不軌，差遣二人跟蹤衛國華，以便找尋及誅殺假扮者。孫大娘、三娘不知皇姨奸計，領命離宮。

1　全劇場目由本書編著者加入。

第三幕《梨花冷香》

原來當日金貴妃被貶為庶民，得冷冰壺收留。冷氏原任尚書，因不值奸黨當道而辭官歸里。其後金貴妃產下公主，取名「梨花」，與冷氏的孫女冷香年紀相若、情同姊妹，四人居於梨花莊。

梨花莊外，冷香與梨花起程到墟市賣花，不禁憐花傷感。才子唐劍波素與梨花互相傾慕，這日前來會面，二人互道衷情，並私訂婚盟。之後，劍波回家裏告家人。

衛國華將軍前來訪尋老尚書冷冰壺，巧遇梨花及冷香，但二女不加理會，速速回莊。國華懷疑二女與金貴妃有關連，連忙追蹤前去。孫大娘、三娘這時也跟蹤衛將軍而至。

第四幕《冰釋前嫌》

衛國華來到梨花莊，見冷冰壺，告知皇上經已駕崩，他奉命迎金貴妃及所生帝裔回宮。冷氏初時不信衛氏所言，後衛將軍敍述其父當年曾拯救金貴妃一事，才得冷冰壺及金貴妃信任。

冷冰壺說出梨花身世，她才知自己原來是公主。衛國華囑金貴妃及公主收拾行李準備明天起程回宮。眾人相繼離去，梨花私語冷香，託她帶信給唐劍波，請他前來話別。這時孫大娘及孫三娘在旁埋伏，因怕不敵衛國華而不敢輕舉妄動。

第五幕《捉放刺客》

梨花到釣魚磯等候唐劍波到來話別；孫大娘及孫三娘在山林中埋伏，伺機刺殺梨花。唐劍波前來，梨花告知自己原為帝裔，明天即起程回宮。劍波雖有心救國，慨嘆進身無路，梨花承諾回朝後為他安排為國效命。

這時孫大娘及孫三娘撲出，欲殺劍波及梨花。危急之際，衛國華到來，先擊傷三娘並與劍波合擒大娘，三娘乘亂負傷逃去。大娘初誓

不招供，後衛國華告知真相，大娘招認受皇姨擺佈。衛國華請大娘暫且歸去，將來伺機揭發皇姨的奸計[2]。

第六幕《設計挑撥》

東海國軍營裏，國王薩星球升帳，與將官討論併吞南山國的大計。南山國大臣李文進營，坦言自收取東海國的賄款後，一直在南山國力主和議，無奈國皇決心抗敵，李文被逐，唯有投靠東海國。李文並說他有皇姨及皇后為內應，裏應外合襄助東海國征服南山國。

李文獻計，謂將利用皇姨挑撥兩位公主，使她們爭奪皇位和內鬨，以便東海軍隊個別擊破。薩星球接納此「以華制華」妙計，並稱讚李文，謂「十萬精兵不如一個漢奸走狗[3]」。

第七幕《瓊花登基》

南山國金殿上，衛國華迎金貴妃及梨花回朝，冷冰壺及唐劍波也跟隨上殿。瓊花公主見劍波一表人才，頓生愛意。皇姨見此，心生一計。梨花拜見劉皇后及瓊花，才知自己比瓊花年長一歲。長、幼、嫡、庶頓成殿上各人爭議繼位的理據。衛國華為顧全大局，同意由瓊花繼任皇位。

眾人去後，瓊花告知皇姨，她既不願下嫁衛國華，對唐劍波亦已萌愛意。皇姨獻計，謂可把先皇遺詔曲解，使大公主梨花配婚衛國華，瓊花便可冊立劍波為皇夫。

午時三刻，百官及眾皇親迎瓊花公主登基，劉皇后被冊封太后。

2　現存劇本此處缺頁，劇情據演出場刊所載「曲選」寫成。

3　諷刺敵國「以華制華」和譴責「漢奸賣國」是 1930 年代不少粵劇劇目的共同主題。

第八幕 [4]《讒言誤國》

瓊花貴為女皇，謂梨花年長，應比她先出嫁，故應配婚衛將軍。梨花說她與唐劍波訂情在先，力拒瓊花命令。衛國華建議先息國難，再議婚事。這時東海軍分兩路來犯，瓊花乃命衛將軍與梨花率一軍、自己與劍波率另一軍，分兵抗敵。其實瓊花醉翁之意不在拒敵，而志在近水樓台、霸佔劍波。

皇姨暗中受李文指使，密告瓊花女皇，說衛將軍心懷叛意。瓊花誤信，下令斷絕衛將軍糧餉及援兵。衛國華軍隊陷於苦戰，被困多天，軍情危在旦夕。

梨花深明大義，決定捨身犯險。她獻酒給衛國華，更為他舞劍，至國華醉倒，她偷得軍令，隻身逃離軍營，回朝進見女皇。

第九幕 [5]《梨花自刎》

瓊花女皇借故命劍波隨她回宮，邀他對飲，意在向他挑逗。劍波不為所動，一時說身體抱恙，一時又說憂心國難，借故迴避。

梨花回宮，皇姨及李文命孫大娘及孫三娘阻擋梨花前路。梨花曉以大義，大娘及三娘識破皇姨及李文的賣國奸計，毅然倒弋相向，打退李文及皇姨，護送梨花入宮見駕。

梨花力陳當前形勢危急，並說甘願讓出唐劍波與瓊花成婚，只求瓊花發兵援助衛將軍，更囑她勿墮東海國反間之計。瓊花猶豫之際，梨花下跪，用所佩寶刀自刎以表忠貞。

瓊花覺悟，命大娘及三娘擒拿李文及皇姨，可惜二人早已遁走。瓊花下旨召集將官，星夜發兵援助衛將軍。

4　由於現存的劇本自第七幕後殘缺不全，第八幕劇情根據演出場刊所載「本事」。
5　此幕劇情是根據演出場刊所載「曲選」，注明是「第十一幕」；劇情上，梨花獻刀卻並無自刎，這裏自刎情節是按「場刊」所載「本事」。

第十幕 [6]《護國雪仇》

　　援軍趕到，但衛國華因孤軍作戰多時，身罹重創，奄奄一息。瓊花引咎自責，誓言護國雪仇。全劇結束。

6　劇本缺此幕，這裏劇情根據「本事」。

《情僧偷到瀟湘館》（1948）

開山資料

　　《情僧偷到瀟湘館》由馮志芬參考《紅樓夢》故事編劇，於 1948 年由何非凡及楚岫雲領導的「非凡響劇團」首演。

　　「非凡響」創班於 1947 年底，正值戰後粵劇的鼎盛期，由何非凡夥拍芳艷芬和鳳凰女，陣容強勁。翌年初第二屆起班，正印花旦由楚岫雲取代芳艷芬。作為第二屆重點劇目，《情僧偷到瀟湘館》的開山是經過精心的策劃，除了由馮志芬編劇，陳冠卿負責小曲填詞，戲班並特別聘請上海畫師設計立體佈景、重新設計附閃亮小電燈泡的「寶玉裝」和「黛玉裝」、通宵達旦地排演，和聘請曲藝名家廖了了給何非凡傳授主題曲《偷祭瀟湘》[1]。

　　此劇首演獲得空前成功，創連滿 367 場的歷史紀錄，令這兩位原籍東莞的演員聲名大噪。楚岫雲原名譚耀鸞，1937 年加入「覺先聲」及「太平」等劇團，初任第三花旦，後升任正印花旦；1941 年底香港被日軍佔領後，她往越南演出，至 1947 年回廣州加入「非凡響劇團」。

　　1956 年，《情僧偷到瀟湘館》由秦劍（1926-1969）執導拍成電影，由何非凡及鄭碧影（1931-2011）分別飾演男、女主角。

1　　見黃偉《廣府戲班史》，2012:265。

主要角色及人物

文武生	賈寶玉,「榮國府」老爺賈政 [2] 的兒子
正印花旦	林黛玉,賈政的妹妹所生的獨女
武生 (老生)	賈政,「榮國府」的老爺
老旦	王夫人,賈政的妻子
丑生	(反串) 賈母,賈政的母親
小生	賈璉,賈政的姪兒
二幫花旦	薛寶釵,王夫人親姊妹薛姨媽的女兒
第三旦	鳳姐,賈璉的妻子
第四旦	襲人,賈寶玉的近身侍婢
丑旦	石春,榮國府的傻婢女

劇情大要

第一幕《驟失通靈》[3]

賈家榮國府的大觀園裏,傻婢石春奉命指揮幾個小丫頭在園中預備酒席,好待寶玉、寶釵及黛玉等人前來喝酒及賞花。寶玉的近身侍婢襲人到來,見石春單是指揮而不動手,與石春發生口角。石春指襲人只識巴結寶釵,又一口咬定寶玉將來娶的是黛玉而非寶釵。

寶釵到來,責怪石春,以黛玉和自己相比,說自己寄住賈府並非依賴「人養」。豈料黛玉剛到,聽到這番說話,不禁自愁自怨。

寶玉到來,喜見黛玉,對寶釵較為冷淡,令寶釵對黛玉生了妒意。侍婢紫娟與幾個小丫頭陪伴賈母到園中,眾人邊喝酒邊讚賞芙蓉盛開,猜想不久賈府必有喜事,又對寶玉的婚事談論一番。

2 小說《紅樓夢》以賈赦為「榮國府」的大老爺,其弟賈政是二老爺。改編《紅樓夢》的粵劇劇目多把賈赦刪去,以賈政為「榮國府」的主人。

3 全劇場目由本書編著者加入。

一陣風突然刮起，把芙蓉花打到眾人衣襟，眾人愕然之際，發覺寶玉神色有異和不斷顫抖，似被風寒所傷。賈母、寶釵、黛玉等慌張起來，卻又發現寶玉身上所掛「通靈寶玉」不知所蹤。賈母大為着急，命人速扶寶玉回房，又派人在府內各處找尋通靈寶玉。

第二幕《嚴父慨嘆》

寶玉父親賈政在房裏慨嘆寶玉無心詩書功名，卻終日與姊妹及丫鬟流連。石春向賈政報訊，謂寶玉因風寒得怪病，連通靈寶玉也失掉。賈政愛子心切，即隨石春往怡紅院探望寶玉。

第三幕《金玉姻緣》

寶玉於怡紅院臥病，神智半醒，不時叫着黛玉，一直侍候左右的紫娟和襲人速去向黛玉、寶釵報訊。

黛玉持雪褸到來，為寶玉披上。寶玉見到黛玉，精神一振，二人互道心事。黛玉知道寶玉在病榻上曾多番呼喚她，知道寶玉對自己情深一片，但卻擔心賈府早已決定「金玉姻緣」，恐怕與寶玉有緣無份。寶玉安慰黛玉，發誓若娶不到她，寧願削髮為僧。

寶、黛二人情話纏綿之際，寶釵聞訊到來，多番問候寶玉，寶玉卻冷淡迴避。這時賈母、賈政、賈璉、鳳姐及眾侍婢到來怡紅院，豈料寶玉一見眾人，頓時回復癡迷，並胡言亂語。賈母緊張，命寶釵、黛玉扶寶玉到牀上休息。

眾人議論寶玉病情，賈政見通靈寶玉仍然失落，十分擔心。鳳姐建議為寶玉娶妻，藉以沖喜，賈母贊同。眾人雖知寶玉情鍾黛玉，但賈政、鳳姐均嫌黛玉身體單薄多病，主張以寶釵配寶玉，以成就「金玉姻緣」。眾人又怕寶玉不肯迎娶寶釵，鳳姐答應妥善安排婚事，使寶玉無法反對，並囑咐各人保守秘密。

第四幕《腥紅口吐》

翌日，黛玉往園中葬花，遇見石春，石春一時口快，說「快有喜

酒飲」。黛玉追問下，石春直言寶玉將與寶釵成親，黛玉聞言悲痛欲絕。

紫娟為黛玉帶來手絹，見黛玉黯然神傷，又似魂不附體，便攙扶她回瀟湘館歇息。黛玉一時間感到心痛如焚，隨即口吐鮮血。

第五幕《如癡如狂》

寶釵聞說自己將配寶玉，乃往怡紅院探望寶玉。寶玉似醒未醒，口邊叫着「林妹妹」，說要與妹妹雙雙出家為僧為尼。不久寶玉甦醒，既見眼前人不是黛玉，即怒逐寶釵，並大哭大笑、如癡如狂，更云今生不娶。

鳳姐到來，見寶玉如癡如迷，詐說他將與黛玉成婚。寶玉欣喜，神智恢復，要去找黛玉告知喜訊。鳳姐、賈璉加以阻止，說寶玉在婚禮前不應與黛玉會面。寶釵見鳳姐對寶玉隱瞞真相，雖感不快，但亦只能聽從擺佈。

第六幕《拜堂驚變》

賈母、賈政、鳳姐、賈璉在大廳裏等候寶玉、寶釵拜堂。石春到來報訊，謂黛玉病重。鳳姐怪責石春洩露寶玉與寶釵的婚訊，致令黛玉積怨成病。

吉時到，寶玉與新娘拜堂，見新娘子外形不似黛玉，早已生疑。一待揭起羅紗，寶玉驚見新娘竟是寶釵，遂質問各人內裏究竟。寶玉不理各人，憤然衝出大廳，返回怡紅院。

第七幕《黛玉焚稿》

黛玉在瀟湘館臥病，紫娟加以侍候和安慰。一陣鼓樂聲傳來，黛玉知是寶玉、寶釵拜堂，更生怨恨及妒意。她叫紫娟取出她的詩稿及寶玉題詩的手絹，逐一放到火盆中燒掉。焚稿既畢，黛玉叫紫娟扶她往怡紅院見寶玉。

第八幕《黛玉離魂》

怡紅院裏，寶玉嗟怨被鳳姐作弄擺佈，致令無法與心愛的黛玉成婚 [4]。

寶玉癡迷之際，見黛玉到來質問他何以負心。寶玉解釋自己從未變心，只因臥病時被鳳姐詭計擺佈。不知不覺間，黛玉已去。石春慌忙報上，謂林姑娘經已身亡。寶玉極度悲傷，欲前去瀟湘館一睹黛玉遺容，卻被各人阻止。賈政命襲人強扶寶玉回房。

襲人匆忙報上，謂寶玉飛奔往花園，之後失去蹤影，賈政即命各人分頭尋找寶玉。寶玉決定皈依佛法，從此不再留戀凡塵俗世。

第九幕《偷祭瀟湘》

寶玉身穿法衣，在出家前乘夜回瀟湘館追憶前塵舊事，並哭悼黛玉 [5]。黛玉幽魂現身，述說已清還淚債，請寶玉忘卻舊情及今後保重，之後消失。

寶玉見黛玉的魂魄已逝，正欲離開，卻被石春看見。石春欲阻止寶玉離去，但被寶玉擺脫。賈母、賈政、鳳姐等人聞聲趕來，寶玉早已不知所蹤。全劇結束。

4　這裏文武生演員演唱取材自古腔粵曲《寶玉怨婚》的主題曲；據說《寶玉怨婚》原是粵劇《寶玉哭靈》中的一折，流行於 1920 至 1930 年代。1921 年，武生演員朱次伯首創用帶「小生腔」的平喉演唱此曲，大受歡迎，自此奠定「平喉生腔」。

5　這裏文武生演員演唱《情僧偷到瀟湘館》主題曲。

（十）

《光緒皇夜祭珍妃》（1950）

開山資料

　　《光緒皇夜祭珍妃》是名伶新馬師曾的首本戲，由李少芸編劇，由「大鳳凰劇團」首演於 1950 年 5 月 14 日。當時參與開山的演員包括新馬師曾（飾演光緒皇帝）、余麗珍（珍妃）、石燕子（1920－1986；左宗棠）、秦小梨（1925－2005；晉豐）、謝君蘇（李蓮英）、廖俠懷（1903－1952；慈禧太后）、少崑崙（袁世凱）、尹少卿（春艷）及黃少伯（王商）等。劇中光緒皇帝在第七場「夜祭珍妃」時所唱的主題曲一度十分風行，其後灌成唱片，銷量很高，是「新馬腔」的代表作之一。

　　此劇於 1952 年拍成電影，由劉芳導演，陳雲、李少芸編劇；主要演員包括梁無相（飾演光緒皇帝）、余麗珍（珍妃）、林妹妹（慈禧太后）、半日安（榮祿）、許英秀（李蓮英）及何少雄（袁世凱）等。

　　據說當年此劇舞台版首演後受到觀眾空前歡迎，新馬師曾擬繞過李少芸，籌備把它拍成同名電影，豈料李少芸聞訊捷足先登，以梁無相取代新馬，拍成同名電影，新馬只得把他的電影版本易名《光緒皇新傳》，兩部電影同日公映，一時傳為佳話 [1]。

　　粵劇版《光緒皇夜祭珍妃》可能是取材自 1948 年由姚克（1905－1991）編劇、朱石麟（1899－1967）導演、周璇（1920－1957）主演的國語電影《清宮秘史》。

1　見香港電影資料館網上資料。

主要角色及人物

文武生	光緒皇，清末的傀儡皇帝
正印花旦	珍妃，光緒的寵妃
小生	左宗棠，清朝大將軍
二幫花旦	晉豐，光緒的皇后
丑生	（反串）慈禧太后，清末掌權的皇太后
武生（老生）	李蓮英，慈禧太后寵信的侍監
第三生	袁世凱，清兵將領
第三旦	春艷，慈禧的親信宮女
第四生	王商，光緒的心腹侍監

劇情大要

第一幕《曲意逢迎》[2]

一天早上，宮女春艷與侍監李蓮英趁慈禧太后未醒，商量如何向老佛爺曲意逢迎，以博取歡心。慈禧醒來，二人一邊替慈禧梳洗、一邊不斷讚美，令她心花怒放。

慈禧的姪女晉豐捧上參茶，欲博取太后偏寵，見侍監和宮女正為慈禧梳頭，便盛讚慈禧是凡間仙女。慈禧大悅，答應在光緒選后妃之時，命他選晉豐為皇后。

晉豐退下，慈禧傳光緒到來，謂他已屆十七歲，應是大婚之年。光緒坦言喜歡珍兒，欲立她為后。慈禧對光緒訓斥一番，命令他選晉豐為后，珍兒只可為妃。

2　全劇場目由本書編著者加入。

144

第二幕《荷池出浴》

　　光緒大婚後已過一年。在皇后宮中，晉豐自嘆一年以來，光緒寵愛珍妃而把自己冷落。李蓮英、春艷向皇后獻計，謂皇后若乘皇上到來時在荷池出浴，必可吸引皇上回心轉意。

　　光緒與珍妃把臂同遊御花園，珍妃屢勸光緒勤政以挽救國勢。光緒請珍妃為他彈奏琵琶，豈料弦斷；珍妃驚恐，怕是不祥之兆。

　　光緒及珍妃步經荷池，見晉豐皇后在沐浴。光緒不加理會，正欲與珍妃離去，卻遇慈禧駕到。晉豐埋怨珍妃媚惑光緒，憤而打她，光緒則打晉豐報復。慈禧偏袒晉豐，命李蓮英向珍妃施以掌嘴。光緒力保珍妃無效，自嘆自怨，悲極吐血。

　　大將軍左宗棠奏上，力勸慈禧停建頤和園，改以國資營建軍艦，又請慈禧停止縱容義和團仇殺外國人。慈禧不只拒諫，更對左宗棠嚴厲訓斥。

第三幕《密詔勤皇》

　　光緒到珍妃宮中慰問珍妃，自嘆身當傀儡天子，雖然國勢日危，卻無力扭轉乾坤。珍妃知左宗棠忠肝義膽，促光緒與他謀圖良策。光緒乃遣侍監王商召見左宗棠。

　　左宗棠建議光緒命袁世凱將軍秘密帶詔書出京城，以召集義軍入京勤皇，逼慈禧交出政權。袁世凱到來，矢誓即使粉身碎骨，也必執行皇上密令。

第四幕《傀儡天子》

　　袁世凱接過光緒密詔，逕往頤和園覲見慈禧，圖藉告密博取慈禧厚賞。慈禧閱過密詔，怒極之下命宮人召光緒、珍妃前來責問。

　　慈禧責光緒竟欲發動政變驅逐母親[3]，實屬不孝，並追問誰是主

───────────

3　史載慈禧並非光緒的親母，只是嗣母。

謀。珍妃欲救光緒，承認自己是主謀人。慈禧決定廢黜光緒，把他囚於瀛台，把珍妃囚於冷宮。

眾人去後，左宗棠怒責袁世凱賣主求榮。

第五幕《八國圍城》

珍妃被囚冷宮，終日愁眉不展，自嘆既不能侍奉光緒，也不能助他重振國勢。晉豐皇后到冷宮，假意探訪珍妃，實則前來打探消息。皇后一向恨珍妃奪去光緒，今聞珍妃懷孕多時，唯恐她產下龍裔會得到赦免，便假意安慰珍妃，以示籠絡。

左宗棠奉慈禧命賜毒酒給珍妃，以殺害她腹中所懷骨肉。宗棠雖忠心於光緒，不忍加害珍妃，無奈只能奉命行事。珍妃以為慈禧藉酒賜死，不假思索取酒欲飲，宗棠卻受良心驅使，加以阻止。

珍妃突然腹痛難支，隨即產下女兒。李蓮英及春艷到來，蓮英見珍妃手抱女嬰，責左宗棠違抗太后命令，左宗棠怒打蓮英及春艷。蓮英惱羞成怒，搶過珍妃手中女嬰並把她扼死。珍妃悲極暈倒。

光緒逃出瀛台，扮作太監到冷宮探訪珍妃，二人久別重逢，互訴離愁別緒。珍妃為免光緒傷心，不敢道明產下女兒及女嬰被李蓮英殺害。光緒請珍妃為他彈奏一曲琵琶，可惜再度弦斷，二人預感大難將至。

光緒心腹侍監王商報上，謂八國聯軍圍困京城，形勢危急。光緒返回瀛台後，慈禧太后到冷宮，命令珍妃自盡，珍妃答應，只求見光緒最後一面。慈禧詐說光緒已離皇城避禍，命李蓮英等人把珍妃擠進井裏殺害。

慈禧傳召光緒，叫他隨皇室離京城避禍，並訛稱珍妃與其他妃嬪早已登程。光緒信以為真，隨慈禧離開紫禁城。

第六幕《平亂求和》

左宗棠帶清兵擊潰義和團，清廷與八國聯軍簽訂和約，戰事平息。

第七幕《哭祭珍妃》

　　八國聯軍退兵後，清室返回紫禁城。這晚李蓮英及春艷因懼怕珍妃鬼魂報仇，在宮外井旁拜祭珍妃。

　　光緒到來，哭祭珍妃，既怨慈禧心狠，也自怨雖貴為天子，卻如傀儡，既無力護花，也無力救國。全劇告終。

（十一）

《漢武帝夢會衛夫人》（1950）

開山資料 [1]

　　《漢武帝夢會衛夫人》是一代粵劇宗師薛覺先戰後的首本，也是他辭世前的其中一個名劇，由尊稱他為「老師」的唐滌生於 1950 年創作，6 月 12 日以「覺先聲」班牌首演於普慶戲院。當時參與開山的主要演員有薛覺先（飾演漢武帝）、芳艷芬（衛紫卿）、陳錦棠（衛青）、梁素琴（陳皇后）、白龍珠（竇太后）、李海泉（東方朔）和車秀英（1919−1986；平陽公主）。唐滌生擅長營造的緊湊劇情令此劇深受當時香港觀眾歡迎，先後於 1954 年和 1959 年拍成電影；前者由吳楚帆、白燕、張活游、容小意等主演，後者由任劍輝、芳艷芬、半日安、林家聲等主演 [2]。

1　此劇的「劇目簡介」原是本書編著者受「西九文化區戲曲中心」委約撰寫，蒙「戲曲中心」批准本書轉載，特此鳴謝。

2　見陳守仁《唐滌生創作傳奇》（增訂版），2024:73−75。

主要角色及人物

文武生	漢武帝
正印花旦	衛紫卿，本是歌姬，後封「衛夫人」
小生	衛青，衛紫卿的弟弟
二幫花旦	陳皇后，漢武帝的皇后
武生（老生）	（反串）竇太后，漢室皇太后
丑生	東方朔，衛紫卿的老師
第三旦	平陽公主，漢武帝的皇妹

劇情大要

第一幕《虎落平陽》[3]

　　姑蘇城「平陽府」裏，當今聖上漢武帝的皇妹平陽公主聘用了衛青為馬伕。衛青胸懷大志，但感時不我與，難免不時發點牢騷。他的姐姐紫卿是才貌雙全的歌姬，與老師東方朔時常勉勵衛青力爭上游。原來紫卿母親守寡後，與情夫產下私生子青兒，故此青兒與紫卿屬同母異父的姐弟。母親死前，把青兒交給紫卿，改姓「衛」，囑她把弟郎撫養成人。

　　平陽公主到來，即被衛青借故怪責。原來公主也是守寡，並因竇太后弄權而被排斥至姑蘇城。三年來，她與衛青相戀，時常鼓勵他熟讀兵書，無奈衛青生性魯莽，從來不解公主的苦心。

　　公主知道漢武帝將微服到訪，心生一計，打算不動聲色，為紫卿、武帝製造巧遇的機會，讓兄皇賞識紫卿。武帝果然鍾愛紫卿才貌，乃表露帝皇身份。這時東方朔和平陽現身，介紹二人認識。武帝大喜，把紫卿封為「衛夫人」。紫卿下跪擬受封之際，衛青突然闖出阻

3　全劇場目由本書編著者加入。

撓，叫紫卿切勿接受。各人向武帝謝罪，武帝卻明白箇中理由，遂把冊封一事暫時擱置。

第二幕《春宵一渡》

紫卿的閨房裏，衛青對姐姐曉以大義，謂深宮險惡，太后與皇后專權，而武帝軟弱，若姐姐隨武帝進宮等於送死。他把姐姐鎖在房內，囑她切勿讓武帝親近。

衛青去後，平陽公主和東方朔帶武帝來訪紫卿。武帝情不自禁，紫卿請聖上提攜愛弟衛青，武帝答允。紫卿欲拒還迎，與武帝春宵一渡。

衛青折返，責東方朔與公主為私利而出賣紫卿的終生幸福，又責紫卿不聽他話，致令恨錯難翻。眾人追問下，衛青終於把理由說出：原來漢文帝駕崩後，武帝依賴陳氏兵權才得繼位。自從陳亞嬌被冊立為皇后，與竇太后恃勢專權，甚至凌駕武帝。衛青說假若姐姐入宮，必被折磨至死。武帝聽言，承認衛青所說不無道理，一時不知所措。

武帝心生一計，謂可把紫卿暫寄宮中「椒房」，以避過太后和皇后耳目；他先封衛青為將軍，待他建立軍功後，到時姐憑弟貴，武帝才冊立紫卿為妃。眾人同意此權宜之計，武帝起駕，帶各人入宮。

第三幕《亞嬌一笑》

紫卿已進宮三個月，武帝仍然懼怕陳皇后和竇太后，因而舉棋不定。平陽公主為紫卿抱不平，冒險入告兩后，謂武帝欲立才人，卻不敢向兩后坦言。陳皇后聽言，轉怒為笑，叫公主請武帝來，商量立寵一事。公主以為皇后寬容大量，馬上回報武帝。

公主去後，陳皇后自言「亞嬌一笑後，處處伏殺機」。她命國舅陳亞夫領兵四處埋伏，伺機把才人殺死。武帝到來，不知皇后詭計，坦言欣賞紫卿才貌雙全，尤其是她頭上的青絲髻。皇后故作大方，請傳紫卿上殿。

東方朔伴隨紫卿衣冠上殿，拜見武帝、太后和皇后娘娘。皇后見紫卿果然貌似天人，妒意油生，即轉笑為怒，對紫卿評頭品足，更說要剃光紫卿的頭和斬掉她的十指，使她無從媚惑君皇。武帝、東方朔、公主為紫卿求情，皇后大怒，擲杯為號，陳亞夫殺出，幸得衛青趕到，擊退亞夫。皇后無計，雖免紫卿一死，但命她削髮並貶入長門冷宮。

太監報上，謂匈奴入寇，皇后命衛青領兵抵禦。衛青與紫卿互祝珍重；太后和皇后囑咐武帝今後小心行事。武帝無辭以對，只能低首慨嘆。

第四幕《班師回朝》

戰場上，衛青勇猛，殺死了匈奴王，班師回朝。

第五幕《弒姐封侯》

長門宮裏，紫卿自嘆命薄。武帝瞞着兩后，偷偷來探望紫卿，兩人道不盡相思之苦。紫卿告知武帝她已荳蔻胎含，說話卻被躲在門外的陳皇后聽到。

陳亞夫受皇后命令，到來佈置伏兵，擬殺紫卿和衛青，卻又被勝利回宮的衛青偷聽到他的奸計。衛青心生一計，入見紫卿，假裝怒責姐姐不聽他的警告，又說要打掉她腹中的胎兒。紫卿不知內裏，既驚又恐，平陽公主、東方朔異口同聲怪責衛青狠心魯莽。衛青不只不聽勸告，還怒打東方朔、怒罵公主、追殺紫卿。這一切經過，都被躲在窗外的陳亞夫偷偷看到。

衛青先驅逐公主和東方朔，然後把沙泥擲向窗外，乘窗外的亞夫一時不察，殺死宮娥，並把她的衣裙與紫卿對調，以移花接木之計，着紫卿逃命。

武帝到來，衛青詐說已把紫卿殺死，屍首已投到井裏。武帝怪罪衛青，衛青請求賜死。太后、皇后駕到，認為衛青擊敗匈奴有功，請武帝封他為「西域侯」。武帝無奈，只有遵從。

第六幕《夢會紫卿》

　　武帝以為紫卿已死，悲痛不已，設靈位於倚蘭殿，哭祭憑弔。他自怨無力護花，悲極而入睡。

　　如夢似幻的情景中，武帝見紫卿抱着嬰孩到來，向他歸還漢家帝裔。武帝這時才知紫卿未有死去，公主、東方朔和衛青到來，說今天衛青兵權在握，請武帝不須再受制於太后和皇后。皇后無奈，默許武帝冊立紫卿為妃，太后亦作主把平陽公主許配衛青。全劇告終。

（十二）

《碧海狂僧》(1951)

開山資料

　　《碧海狂僧》是著名編劇家陳冠卿的作品，首演於 1951 年 11 月 16 日，是何非凡早期代表作之一。當時參與開山的「非凡響劇團」成員包括何非凡（飾演伍小鵬）、余麗珍（葉飄紅）、歐陽儉（伍大成）、鳳凰女（柳秋嬋）及黃千歲（凌天雁）等。此劇分別於 1953 年及 1958 年拍成電影，均由何非凡及鄧碧雲主演；前者由周詩祿導演，羅寶生撰曲；後者由黃鶴聲及趙樹燊導演。

　　此劇鮮明的「劇旨」是反對封建社會的盲婚啞嫁、指腹為婚和童養媳制度，也反映「惡母敗兒」的惡果；結局裏男主角因萬念俱灰而藉出家為僧作控訴，也恍如《情僧偷到瀟湘館》的賈寶玉。劇中主題曲《碧海狂僧》一直公認是「凡腔」的經典。

主要角色及人物

文武生	伍小鵬，伍家公子
正印花旦	葉飄紅，孤女
丑生	伍大成，小鵬的父親，軍中參謀
老生	（反串）伍何氏，小鵬的母親
二幫花旦	柳秋嬋，小鵬的愛人
小生	凌天雁，富家公子
第二老生	柳魚，柳秋嬋的父親

故事背景

伍何氏嫁給伍大成，藉娘家家勢為大成在軍隊謀得參謀一職，自此大成對她極之遷就，家裏大小事均由她作主。大成夫婦曾與好友葉氏夫婦指腹為婚；後者誕下女兒飄紅，不久雙雙過身，孤苦伶仃的飄紅交由伍氏夫婦撫養。十五年後，伍氏夫婦誕下兒子小鵬，但小鵬出生後身體一直欠佳。飄紅雖尊稱伍氏夫婦為「伯父、伯母」，但實際上成為了伍氏的「童養媳」。

劇情大要

第一幕《一意孤行》[1]

伍家侍婢秋菊見小鵬病危，連忙稟告伍大成夫婦。伍何氏向大成重提小鵬與飄紅「指腹為婚」一事，希望藉婚事「沖喜」。大成以二人年齡相差十五年，為飄紅之終身幸福着想，反對婚事。伍何氏自私地希望飄紅與小鵬成婚，一可以依賴飄紅照顧小鵬，二則自己可以名正言順地享受飄紅的服侍[2]。

大成反對無效，伍何氏命令飄紅與小鵬即時拜堂成婚。飄紅驚詫萬分，苦苦哀求伍何氏取消婚約。大成亦企圖說服妻子，可惜伍何氏堅持飄紅父母生前已立婚約，更作勢把小鵬擲到地上為要脅，幸被阻止。

大成叫飄紅不要理會伍何氏，擬給她白銀三百兩，囑她馬上離開伍家。但飄紅既無家可歸，又擔心伍何氏會薄待小鵬，只得接受伍何氏的擺佈，先與小鵬拜堂，待十八年後才與小鵬正式結婚。伍何氏又吩咐各人，在小鵬十九歲之前不能告訴他與飄紅的夫妻關係。大成雖同情飄紅，但忽然接到軍令，只得離家隨軍北去[3]。

1　全劇場目由本書編著者加入。
2　伍何氏的動機不無牽強。
3　女主角的守護人奉命上戰場而離開家園，致令她孤立無援，恍如《胡不歸》的轉折。

十八年後，被伍何氏寵壞了的小鵬長大成人，終日吃喝玩樂、花天酒地，與鄰家的柳秋嬋兩情相悅。其時他的生母伍何氏已死去五年，父親出征未歸，由飄紅一手照顧，以為她是「家姐[4]」。一天，秋嬋到小鵬家，含淚訴說她父親因無力償還千兩白銀，逼她下嫁凌家公子凌天雁。

小鵬為幫助秋嬋父親還債，向飄紅敘述秋嬋的遭遇。時年三十四歲的飄紅知悉小鵬竟欲與秋嬋結婚，不禁悲痛欲絕。她堅拒借錢給柳家還債，也反對小鵬與秋嬋結合，更逐秋嬋離開伍家。

小鵬欲搶奪飄紅手上鎖匙，圖自取銀兩，與飄紅糾纏起來。時凌天雁到柳家下聘禮，知秋嬋在伍家，乃帶領家丁到來。小鵬與天雁發生爭執，但寡不敵眾，被天雁及家丁搶走秋嬋。小鵬責打飄紅，隨後前去拯救秋嬋。

柳秋嬋的父親柳魚到來伍家，叫飄紅跟他馬上前去凌府營救小鵬及秋嬋。

第二幕《自願獻身》

凌家山莊裏，家丁奉命挾持秋嬋。小鵬到來，雖打傷幾名家丁，卻遭天雁伏擊，受了重傷。飄紅到來，懇求天雁釋放小鵬及秋嬋。

天雁雖知小鵬父親當官，卻因小鵬打傷他的家僕，要脅把小鵬送官究治。天雁垂涎飄紅美色，飄紅向天雁自願獻身，請他放過秋嬋及小鵬。天雁見飄紅屈服，得寸進尺地先索取五千兩，才答應飄紅的要求。

第三幕《跳出情關》

小鵬及秋嬋被釋放回家，等了一夜，翌日仍不見飄紅回來。小鵬埋怨飄紅，更懷疑她想霸佔伍家財產。

4　既然伍何氏已死、伍大成出征一去十八年生死未卜，飄紅大可推翻婚約，以恢復自己自由，而不必與小鵬維持夫妻關係。

飄紅衣衫不整及顏容憔悴地返家，不願向小鵬訴說遭遇，卻請求小鵬原諒。儘管秋嬋力勸小鵬，小鵬仍對飄紅多番奚落及責罵。

飄紅受到刺激，不支暈倒，被剛剛返家的伍大成叫醒。飄紅說小鵬即將與秋嬋結婚，大成遂責罵小鵬，怪他辜負了飄紅的照顧，大成更直言飄紅與小鵬的夫妻關係。小鵬既不相信，也斥責飄紅昨夜離家私會情郎。

大成質問飄紅，飄紅道出犧牲色相贖回小鵬及秋嬋的經過，被秋嬋暗中聽到。大成知飄紅含冤，聲言要小鵬娶飄紅為妻，逕往小鵬房間找他理論。飄紅不願破壞小鵬與秋嬋的婚事，留書一封，離家出走。

第四幕《色即是空》

小鵬不理父親反對，私約秋嬋在客店相會，打算與她遠走高飛。秋嬋偷聽大成與飄紅的說話後有愧於心，與凌天雁前來客店，假意已與天雁訂情，使小鵬對她死心及與飄紅和好。

小鵬怒火中燒，打了秋嬋一掌。天雁護花，狂打小鵬。小鵬受刺激過度，體悟到「色即是空」的道理，瞬間瘋狂地跳過窗門離開客店。

秋嬋見小鵬遠去，不禁悲傷；天雁乘機調戲她，秋嬋拔出小刀阻止。天雁狂性盡露，秋嬋高呼求救，嚇退天雁。

大成追蹤小鵬至客店，聽到呼叫聲，來到秋嬋的房間，知悉小鵬已走。二人正欲追趕之際，侍婢秋菊到來，說飄紅留書出走。大成拆閱書函，知道飄紅有意殉身。這時外面傳來叫聲，說有人蹈海自殺，眾人乃走往海邊看過究竟。

第五幕《縱身碧海》

飄紅感懷身世，既恨指腹為婚之害，也欲成全小鵬及秋嬋，便縱身跳到海中。有艇家剛巧划船經過，把飄紅救起。伍大成、秋嬋聞聲而至，叫醒飄紅；秋嬋告訴飄紅她已與小鵬斬斷情絲，又說小鵬不知所蹤。

飄紅已奄奄一息,仍盼望小鵬回家與秋嬋結合。這時秋嬋的父親柳魚找尋秋嬋而至,說小鵬去了「通靈寺」削髮為僧。大成囑秋嬋在小艇上照顧飄紅,自己趕忙前去阻止。

第六幕《懺悔狂僧》

通靈寺內,通靈和尚怕小鵬凡心未盡,勸告他先當帶髮頭陀。其時小鵬仍不明真相,對飄紅、秋嬋心懷怨懟。

伍大成抵達通靈寺,責備小鵬錯怪飄紅及秋嬋,也道出飄紅原是小鵬指腹為婚的妻子及她犧牲色相贖回小鵬及秋嬋的經過。小鵬知錯怪飄紅及秋嬋,即衝往海邊尋找飄紅及秋嬋。時風雨驟作,小鵬一邊尋找飄紅、一邊回想飄紅對自己的恩情,及自己魯莽地錯怪好人。他百感交集,瘋狂地呼喚飄紅[5]。

秋嬋、小鵬、大成合力把飄紅扶到岸上。只餘一口氣的飄紅要求小鵬與秋嬋和好,在她死前握手訂婚,並囑咐他們二人將來「為社會謀幸福,反對指腹為婚、盲婚啞嫁、強逼婚姻」。

凌天雁被官府查處惡行,由衙差押解路過。飄紅聞天雁被判充軍十八年,不禁感懷過去十八年的辛酸,隨即氣絕身亡,大成、小鵬、秋嬋懊悔不已。全劇結束。

5 扮演小鵬的文武生演員在這裏演唱「主題曲」。

<p style="text-align:center">（十三）</p>

《紅了櫻桃碎了心》（1953）

開山資料[1]

　　此劇是唐滌生為第三屆「鴻運劇團」撰寫的第一部「文藝劇作」，於 1953 年 12 月 21 日在普慶戲院首演。當時參與開山的主要演員有陳錦棠（飾演孔桂芬）、白雪仙（先飾蕭桃紅，後飾孔小紅）、任劍輝（先飾趙珠璣，後飾趙繼珠）、鳳凰女（孔艷芳）、梁醒波（蕭懷雅）、靚次伯（蕭亞梓）、任冰兒（孔艷娥）、陳好逑（孔艷城）及李學優（傻福）。

　　以劇情而言，此劇很有話劇味道，甚至可以作為時裝粵劇演出。前半部描述趙珠璣對蕭桃紅的栽培，近似英國劇作家蕭伯納（George Bernard Shaw, 1856–1950）的 *Pygmalion*（1938 年被拍成電影；再先後於 1956 及 1964 年改編成歌舞劇及拍成電影 *My Fair Lady*，中譯《窈窕淑女》）的橋段，反映唐滌生「西為中用」的嘗試。

　　此劇的正印花旦擔戲甚重，要從十來歲的窮丫頭演至風華絕代的佳人，再成為古板嚴蕭的小姑媽，最後扮演小姑娘。演員必須掌握女性處於不同年紀的心態特徵，並要恰如其份地演繹劇中人物性格的變化。據說，「蕭桃紅」一角是唐滌生刻意為白雪仙度身訂造的。

　　至劇中第四及第五幕，飽歷人情冷暖和悲歡離合的蕭桃紅多少看破繁華，感觸極深。當她知道趙珠璣堅持要她下嫁以報答栽培之

1　此劇的開山資料蒙資深粵劇導師梁森兒女士撰寫，並經本書編著者校訂，謹此致謝。

恩時，她用「梆子滾花」唱了很精警的兩句：「我都知道天下男兒無慾念，我哋啲婦人女子又點會有前途。倘非佔有早心存，斷唔會心血枉抛嚟製造。」

劇中文武生的演技亦受到考驗：前半部戲扮演溫文爾雅的樂師兼孤雛之父，後半部戲則扮演不通世務的傻小子。兩個人物在年紀、性格及處世方面都有很大分別，年輕演員可能演不出趙珠璣的心境及受創的苦味，年長演員又可能外貌不夠年輕。

全劇除了着重以口白交代各人物內心感受外，更於第三幕選用小曲《滿場飛》及《上花轎》(尾幕重唱，作為呼應)、第五幕用小曲《花間蝶》作主角向女主角表達埋怨痛恨的心聲。其後一段《賽龍奪錦》表達女主角願以物質換取自由，但遭男主角拒絕，很有戲劇效果。尾幕趙繼珠所唱主題曲《紅了櫻桃燕子歸》中用了小曲《旱天雷》及《杭州姑娘》，後者即民謠採集者及作曲家王洛賓 (1913–1995) 據維吾爾族民歌改編的《達坂城馬車伕之戀》，更為全劇增添現代感。

主要角色及人物

文武生	(先飾) 趙珠璣，著名樂師 (後飾) 趙繼珠，乳名「細珠」
正印花旦	(先飾) 蕭桃紅，賣唱歌女 (後飾) 孔小紅，孔桂芬和蕭桃紅的女兒
小生	孔桂芬，富家公子
二幫花旦	孔艷芳，孔桂芬的妹妹，嫁給蕭懷雅
丑生	蕭懷雅，蕭桃紅的哥哥
老生	蕭亞梓，蕭懷雅及蕭桃紅的父親
第三旦	孔艷娥，孔桂芬的妹妹，孔家五小姐
第四旦	孔艷城，孔桂芬的妹妹，孔家六小姐
老旦	孔老夫人，孔桂芬的母親

劇情大要[2]

第一幕《親上加親》[3]

蕭亞梓早年喪妻，育子懷雅及女桃紅，一家三口於湖湘鄉間經營樂器店，女兒桃紅則兼職賣唱及賣欖。亞梓與桃紅喜聞懷雅曾因營救一名富家子孔桂芬，得娶桂芬的妹艷芳為妻。亞梓、桃紅及懷雅心想藉着裙帶關係，必能擺脫窮困。

蕭桃紅雖然相貌娟好、心地善良，然而因家境貧困和未受教育，致不識大體、舉止言行粗鄙。早年喪偶和育有一子的名樂師趙珠璣剛巧到樂器店欲買玉簫，桃紅見珠璣一表人材，生仰慕之心；珠璣亦喜歡桃紅率直嬌憨。珠璣須回家取銀兩，答應桃紅瞬間回來付款。

蕭懷雅攜同妻子衣錦還鄉，大舅孔桂芬亦同來。蕭氏一家團聚，懷雅一朝發達得意，不期然露出暴發戶的囂張態度。桂芬對懷雅的妹妹桃紅亦有好感，亞梓乘機推波助瀾，欲成其好事。桃紅想到下嫁孔桂芬便有幸福日子，對婚事亦不反對。懷雅計劃做生意，要求桂芬出資作擔保。桂芬有感與懷雅將親上加親，是以勉強答應。

第二幕《送走冤鬼》

孔艷娥與孔艷城是孔桂芬的妹妹，認為懷雅及桃紅態度及行為惡劣，不配高攀孔門。其時桃紅嫁入孔家雖已一年並生下女兒「小紅」，但始終不脫鄉愚本性，經常隨地吐痰、舉止粗魯，使桂芬不時遭人譏笑。

艷芳到來向桂芬跪地哭訴，說因懷雅欠下巨債，已被拉去坐牢，希望桂芬出資將懷雅贖回。桂芬對懷雅頓生痛恨，一邊把錢交給艷芳、一邊不停咒罵懷雅。桃紅不滿桂芬責罵兄長和嫌棄她兄妹窮困，

2　此劇「劇情大要」由梁森兒女士撰寫，並經本書編著者校訂，特此致謝。

3　全劇場目由本書編著者加入。

與桂芬爭吵起來，一怒之下脫去身上的錦衣，誓言今後不沾桂芬的庇蔭。桂芬怒極，掌摑桃紅。

懷雅獲釋，與艷芳回來，竟責備桂芬忘恩負義。桃紅與艷芳在罵戰中只偏幫兄長，懷雅與桂芬同感妻子心中只有外家人，亦見自己的親妹被人薄待，決定寫休書離婚。休書寫畢，桃紅與艷芳把休書搶去撕毀。懷雅與桂芬再寫休書，桃紅與艷芳淚流滿面，後悔莫及。

孔老夫人一向嫌棄蕭家兄妹，命艷城與艷娥馬上撒元寶、溪錢送走兩隻「冤鬼」。桃紅原本仍有不捨之情，唯自尊心極度受創下要求父親與她離去。誰料亞梓貪圖富貴，不肯離開；桂芬應允讓他留在孔府，但不准桃紅帶走女兒小紅，也不准她再見小紅一面。桃紅萬分悲憤，離去前揚言他日必定要出人頭地，不會被孔家小覷。

第三幕《打回原形》

趙珠璣走遍湖湘地區，仍找不到心目中的可造之材，惆悵之際，再遇上闊別一年的蕭桃紅。桃紅此時已打回原形，依舊是一名衣衫襤褸的賣唱女。珠璣發現桃紅聲線不俗，表示願教她詩書、禮樂、歌唱和儀態，將她塑造成歌台紅星。桃紅喜不自勝，拜謝珠璣。

珠璣要桃紅搬進他的房子，以方便習藝。桃紅為求名利，詐說自己是未嫁姑娘，成名後便以身相委。珠璣把栽培桃紅的大計告知懷雅，懷雅想到桃紅成名會令自己「兄憑妹貴」，忙向珠璣連番叩頭。桃紅一心盤算成名後便向孔家報復，一洗當年下堂的恥辱。

第四幕《舊愛新歡》

經歷一年，桃紅已被珠璣改造成材。是日，珠璣為慶祝桃紅成名及婚事在即，在府裏設宴款待股商巨賈。珠璣四出邀請賓客，懷雅與丫鬟則在園內招呼賓客。艷芳碰巧路過，重遇懷雅，互訴離愁別緒，決定重續前緣。懷雅告訴艷芳，桂芬與桃紅已復合無望，囑她別把桃紅的近況告知桂芬。

珠璣積勞成疾，但見到桃紅今日成就，及想到今夜將與她洞房成

親，才稍覺寬慰。瓊樓內，賓客濟濟一堂，欲一睹桃紅風采。桃紅風姿綽約地登場獻藝，令眾生為之傾倒。

豈料艷芳帶桂芬到來請求桃紅回家復合，卻遭桃紅冷言譏諷。桂芬說要將他們的女兒小紅抱來，桃紅想起當日被逐離孔家時，桂芬鐵石心腸不准她看小紅一眼，因此難抑怒火，三番掌摑桂芬。桂芬跪於桃紅跟前，苦苦哀求她回家。珠璣無意中看到此情此景，對桃紅的過去已有所悟。他妒意頓生，幾乎暈倒，負創黯然回房。

蕭亞梓到來，怒斥桃紅忘恩負義，更訴說自從懷雅與桃紅離去後，桂芬對他殷勤盡孝，對小紅亦愛護備至。桃紅受到感動，加上難抗父命，便答應翌日隨桂芬回家。桂芬欣喜萬分，桃紅心情紊亂，不知如何向珠璣表白。

第五幕《桃紅鮮血》

珠璣在新房內等候桃紅到來洞房，一邊喃喃自語，渴望剛才所見的景象只是幻覺，不願相信桃紅竟是已婚婦人。當他看着兒子「細珠」，更覺未盡父責，深感內疚。

桃紅進房，見珠璣面如死灰，大吃一驚，原本準備要說出真相，也變得吞吞吐吐。珠璣找到當年桂芬給桃紅的一紙休書，桃紅只得說出真相，並說如果當日坦告已婚，珠璣必定拒絕把她栽培。

桃紅告知珠璣要與前夫復合，珠璣更覺心痛委屈。桃紅深感內疚，自知欠珠璣太多恩情，問心有愧，勉強答應留在他身邊作報答。然而珠璣已心灰意冷，且身心受創，致令不能言語。他回到書房，欲寫一封信向桃紅說明心意。

懷雅到來，不明白珠璣為何要以筆代口。未幾，珠璣神智模糊拿着信箋出來，更吐血不止。桃紅欲讀珠璣的信箋，見紙上並無一字，只有櫻桃般紅的鮮血。珠璣奄奄一息，臨終前以手勢示意桃紅照顧兒子「細珠」，使他有出人頭地之日；桃紅答允除非「細珠」成名，否則她永不返回孔家，以報答珠璣扶植之恩。珠璣終含恨而逝。

桃紅外出替珠璣打點身後事。桂芬到來，欲接桃紅回家，看見死

去的珠璣，驚覺巨變。懷雅看着「細珠」，只盼望他乖巧生性，早日成名。

第六幕《苦了桃紅》

　　轉眼已過十六年，「細珠」到樂府學藝已三年，今日將畢業回家。桃紅身為細珠的小姑媽，設宴廣邀親朋細聽「細珠」彈奏。然而十八歲的「細珠」仍是一副傻分分的模樣，雖學藝三年，但水平極低。懷雅生怕「細珠」氣壞桃紅，打算助他瞞天過海。

　　桃紅喜見「細珠」回家，要他彈奏《錦城春》。「細珠」乘桃紅不覺，讓躲在櫻桃樹後的懷雅代他彈奏。桃紅受騙，讚賞「細珠」學有所成。豈料懷雅因事離開後，「細珠」只能敷衍亂彈。桃紅心痛，責罵「細珠」把自己十六年的心血付諸流水。「細珠」反駁，問桃紅何以逼死父親後，還不放過他。桃紅怒不可遏，欲舉鞭責打，但一念珠璣死前託孤而不忍下手。「細珠」跪下認錯，桃紅萬念俱灰，回房寫信向「細珠」解釋「櫻桃的故事」。

　　桂芬、懷雅與艷芳到來，斥責「細珠」苦了桃紅。「細珠」埋怨小姑媽管束太嚴，令他對音樂提不起興趣。桂芬靈機一觸，要帶女兒小紅到來引導「細珠」。小紅到來，「細珠」頓時心情輕鬆，與小紅開懷唱和。桂芬大喜，認為「細珠」有救，叫懷雅進房請桃紅出來。

　　懷雅進房，發現桃紅已自殺，眾人大為悲痛。「細珠」與小紅看到桃紅手執信箋，上無一字，只有片片櫻桃似的血點，大惑不解。桂芬遂向二人訴說往事，解釋血點乃桃紅的心血。他想到自己當日因一時意氣與桃紅離異，倍感懊悔與唏噓。全劇結束。

（十四）

《艷陽長照牡丹紅》（1954）

開山資料

　　唐滌生的力作《艷陽長照牡丹紅》由「新艷陽劇團」於1954年2月5日（農曆正月初三）首演，以「賀歲喜劇」為號召。當時參與開山的主要演員有芳艷芬（飾演沈菊香）、黃千歲（李翰宜）、陳錦棠（桂守陵）及鳳凰女（桂艷裳）等。1955年此劇拍成電影，由盧雨岐（1914-1981）改編唐氏原著，由芳艷芬及張瑛（1919-1984）主演。

　　此劇以暴露懶惰苟且、心存僥倖的禍害為劇旨，卻不流於陳腔濫調的說教；劇情緊湊而不違常理，運用喜劇情節而避免胡鬧，是此劇至今仍被不斷搬演的因素。

主要角色及人物

文武生	李翰宜，貧窮舉人
正印花旦	沈菊香，賣花女
小生	桂守陵，鎮守長安的成親王，
二幫花旦	桂艷裳，桂守陵的妹妹
丑生	吳中庸，桂守陵的隨從
老生	（反串）李三娘，教坊主事，吳中庸的姨媽
第三生	謝寶童，蘇州巡按，桂守陵的門生
第三旦	翠環，賣花女
第四旦	杜鵑紅，教坊歌姬

劇情大要

第一幕《否極泰來》[1]

　　時值除夕，長安市成親王府外有不少賣花女擺賣鮮花，當中沈菊香與翠環相熟；窮舉人李翰宜也在此擺檔賣揮春及為人占卜問卦。翰宜與菊香傾談投契，說菊香相貌不凡，斷定她今晚即開始鴻運當頭，但不久將轉行惡運，之後又會否極泰來，又說自己運程與菊香一模一樣。翰宜坦言自己已中舉人，可惜無錢赴鄉試，以致斷了進身之路。菊香同情翰宜，說自己若有能力，定必出資襄助。二人互相勉勵之際，有人找翰宜到府寫揮春，翰宜叫菊香等他，以為一息間仍可見面。

　　鎮守長安的成親王桂守陵有妹桂艷裳，因好讀詩書，致患上深度近視，需要配戴厚厚的眼鏡。這時艷裳到來買花，菊香欲賺快錢幫助翰宜，游說艷裳脫去眼鏡，以枯枝賣給艷裳。親王隨從吳中庸見艷裳被騙，責罵菊香，艷裳威嚇說要逮捕菊香。

　　成親王桂守陵路經，嘲笑艷裳終日讀書，以致患上近視，又自誇從不讀書仍能日理萬機。他見菊香頗有姿色，頓生愛意，卻又嫌菊香身份寒微及舉止粗魯。隨從吳中庸建議親王先出資送菊香入教坊學習禮儀及歌舞，待她成名後才迎娶。菊香一心想着他朝成名便可以襄助翰宜赴考，乃暫且答應。守陵為菊香起名「牡丹紅」，又命艷裳以後監視「牡丹紅」一舉一動。

　　吳中庸的姨媽李三娘是教坊主事，這時到來帶菊香到教坊去。菊香詐謂欠姊妹錢，要守陵給她一筆錢來還債，實則暗地吩咐翠環把錢轉送翰宜，又叫各賣花女切勿張揚她進教坊習藝一事。

　　守陵、菊香及眾人離去後，翰宜折返市集欲找菊香。翠環詐說菊香已隨舅父回鄉過年，並把錢交給翰宜。翰宜以為翠環慷慨贈資，向她一再道謝，但翰宜最掛念的，仍是適才間與他互相關懷和互相勉勵的菊香。

1　全劇場目由本書編著者加入。

第二幕《名姬名士》

　　菊香進入教坊習藝一年，已經成為一名紅歌姬，「牡丹紅」一名亦不脛而走。除獻唱外，菊香每天寄情於寫詞，並時刻掛念翰宜。翰宜得到翠環資助，考畢鄉試，還未放榜，已成為長安名士，當然不知資助他的原來是菊香。

　　教坊主事李三娘及桂艷裳來到菊香房間，說親王即將到來迎娶菊香。菊香自知愛慕翰宜，矛盾之際，只能借故拖延婚事。

　　艷裳對菊香說自己喜歡當今才子李翰宜，一會將帶他來相見，以後好利用教坊作為與翰宜會面之地。剛巧艷裳眼鏡些微破損，請菊香代為修復，隨即外出帶翰宜到來。菊香與翰宜分別一年，今聞他竟拋低書卷到教坊揮霍金錢，不免有點生氣。她戴起艷裳的眼鏡，又在面頰貼上大墨，使翰宜不察她是菊香，以便試探翰宜。

　　艷裳帶翰宜到來後，被親王傳令回府，留下翰宜與菊香單獨相對。菊香故意對翰宜冷淡，翰宜也不知眼前的名歌姬「牡丹紅」就是菊香，二人互相嘲諷。翰宜終於識穿菊香，即斥責她貪慕虛榮投身教坊。菊香道出投身教坊是為賺錢暗裏接濟翰宜，翰宜悲咽認錯，二人冰釋前嫌。

　　外面傳來人聲，謂親王將到。菊香大驚，叫翰宜藏身桌下。李三娘、吳中庸、艷裳及桂守陵到來迎娶菊香。艷裳因除下了眼鏡，誤把滾水倒到桌下，翰宜被逼現身。翰宜直言與菊香兩情相悅，親王聽後大怒，菊香懇求親王放過翰宜。親王命人把翰宜囚禁於別墅的柴房，並答應與菊香結婚三天後才釋放他。

　　親王決定改天迎娶菊香，命令吳中庸搜索菊香房間，看翰宜有沒有留下情書。中庸搜得菊香詞作一首，云「眉似新月一彎，獨餘星眼，三分貴，眼波橫。唇似櫻桃紅破，逢人笑，蓮步姍姍。侍兒扶起嬌無力，行一步，甚艱難。是花中王，人中辦，卓絕人寰。」菊香辯稱此詞是刻劃歌姬杜鵑紅的美態。中庸把詞箋收起，與親王等人離去。

第三幕《乘機出走》

翰宜在柴房裏聽聞外面傳訊謂自己高中解元，艷裳帶酒菜來探望翰宜，對他大獻殷勤，卻不知菊香在門外徘徊。翰宜見到菊香在門外，不動聲色，說若艷裳想顯露花容美貌，必須除下眼鏡。艷裳脫去眼鏡，菊香乘機走進柴房坐到艷裳後面。翰宜乘着艷裳出外取酒，與菊香逃離別墅，菊香在慌忙間卻遺下雪褸。

親王與吳中庸到柴房，見失去翰宜蹤影，又見菊香雪褸，知道必是菊香帶翰宜逃走。守陵被氣得七竅生煙，命人馬上追捕菊香及翰宜。

第四幕《借刀殺人》

親王府裏，守陵因連番受戲弄，氣極生病。吳中庸報訊謂菊香及翰宜已被捕獲，又向親王獻計，說牡丹紅曾有詞作歌頌歌姬杜鵑紅，足見杜鵑紅姿色過人，請守陵改娶杜鵑紅為妻。

菊香到來，請親王與她馬上成婚，以便早日釋放翰宜，又請守陵封翰宜一官半職，使他遠去。其實守陵正盤算如何對付翰宜，既然知悉翰宜已高中，當然不敢公然加害。守陵聽到菊香的話，決定派翰宜到蘇州黃泥涌任府尹，暗中叫蘇州巡按謝寶童把他殺害。為了表示大方，守陵更准許牡丹紅送翰宜往蘇州[2]。原來謝寶童是守陵門生，一向對他唯命是從。

守陵擬修書吩咐寶童行事，自知屬文盲，只得叫吳中庸執筆。中庸其實也識字不多，為怕守陵責備，勉為其難。守陵口述，謂「寶童手足如見。新科解元李翰宜，乃手足之情敵，與我好好待為刻薄，不能放縱，派往蘇州黃泥涌，使其受苦致命。牡丹紅乃是小王愛侶，萬勿與解元同行，歸返便結婚，不勝急切之至。桂守陵書。」然而吳中庸寫不出「敵」、「刻薄」、「放縱」，只用圓圈代替；他並誤寫「侶」為

2　這決定略嫌過於大方。

167

「女」，及用圓圈代替「萬勿」兩字。牡丹紅未知守陵信裏內容，只見守陵、中庸二人不懷好意，猜想翰宜到蘇州後定必凶多吉少。

第五幕《信裏圈圈》

姑蘇巡按府裏，謝寶童收到桂守陵的書函，云：「寶童手足如見。新科解元李翰宜，乃手足之情○與我好好待為○○不能○○派往蘇州黃泥涌，使其受苦致命。牡丹紅乃是小王愛女○○與解元同行，歸返便結婚，不勝急切之至。桂守陵書。」寶童以為牡丹紅是守陵的乾女、翰宜是守陵的結義兄弟，又以為守陵囑咐他為翰宜及牡丹紅主持婚禮，滿以為報恩邀功時機已到，乃更衣及囑咐賓客守候新科解元及郡主到府。

牡丹紅、翰宜抵達巡按府，深感大難臨頭，不禁焦慮萬分，豈料謝寶童率領眾人出來相迎。牡丹紅聽到寶童稱她為「郡主」，翰宜聽到寶童稱呼他為親王的「手足」，又見官員賓客爭相揖拜，不禁大惑不解。寶童不忘攀附權貴，請求與牡丹紅結為姐弟。寶童出示親王書函，翰宜及牡丹紅讀畢，以為守陵真的胸襟廣闊、有意成全。

寶童謂將派翰宜出任姑蘇府台，又請翰宜與牡丹紅立即在府內拜堂成婚，並親自主婚。翰宜及牡丹紅有情人得成眷屬，喜出望外。

第六幕《移愛杜鵑》

守陵臥病，艷裳掛念翰宜已被押往黃泥涌受苦，乘守陵入睡，欲偷取寒衣往送翰宜。守陵驚醒，罰艷裳跪地。二人打賭：若翰宜能安全歸來，守陵便須代替艷裳長跪地上。

謝寶童到府，向守陵報告已辦妥各事以報提攜之恩。未幾，牡丹紅與翰宜華服攜手到堂上拜見守陵。守陵驚見翰宜，艷裳請他履行諾言下跪，守陵氣得面紅耳熱。牡丹紅高聲朗讀書函，守陵聽到自己本意被中庸改得面目全非，不禁大怒，欲殺中庸。

翰宜及牡丹紅向守陵謝恩，願意尊他為乾爹。艷裳願嫁翰宜為妾，守陵遂成翰宜舅台，親上加親。守陵知自己枉作小人，如今賠了

夫人又受辱，欲舉刀自刎，卻被寶童阻止。守陵猛然想起當日在牡丹紅房間所得詞章，遂命艷裳把杜鵑紅請來與他成親。

　　艷裳再次丟失眼鏡，帶着杜鵑紅入堂拜見守陵。守陵見眼前佳麗竟是單眼、跛足、兔唇、哨牙及滿面豆皮，質問牡丹紅何以把他作弄。牡丹紅解釋詞中「眉似新月一彎」及「獨餘星眼」已說佳人「單眼」；「三分貴」是指她生豆皮；「眼波橫」是形容「鬥雞眼」；「唇似櫻桃紅破」是指「兔唇」；「逢人笑」是指「哨牙」；「蓮步姍姍」至「甚艱難」是指「跛足」，故詞句全屬實話。守陵無可奈何，只怨自己從未讀書致成文盲。全劇告終。

（十五）

《枇杷山上英雄血》（1954）

開山資料

　　《枇杷山上英雄血》又名《枇杷山上英雄漢》、《英雄碧血洗情仇》、《打死不離親兄弟》，是粵劇名宿李少芸的劇作，由「新景象劇團」於1954 年 7 月 5 日在高陞戲園首演。當時參與開山的主要演員有麥炳榮（飾演關文虎）、余麗珍（程小菊）、譚蘭卿（關夫人）、許卿卿、陳斌俠、衛明心、黎浩聲、衛明珠及盧海天。此劇特色在文武生須採用「小武」行當藝術扮演屬反派人物的主角關文虎。到結局，關文虎發現一生「幻想的幻滅」（disillusionment）也酷似英國著名劇作家莎士比亞筆下悲劇英雄的遭遇，尤似名劇 *Macbeth* 的男主角[1]。

主要角色及人物

文武生	關文虎，關大朋的長子
正印花旦	程小菊，本是關文虎的愛人，後嫁給關文舉
小生	關文舉，關大朋的次子，文虎的弟弟
二幫花旦	趙冰霞，關大朋的姨甥女，鍾情文舉
丑生	（反串）關夫人，關大朋的妻子
武生	關大朋，山海關主帥

1　參閱本書《英雄叛國》的「開山資料」。

第三旦	關靜宜，關大朋的幼女
第三生	匈奴大將
第二丑生	匈奴王
第二武生	欽差
第四旦	惠蘭，關家侍婢

劇情大要[2]

第一幕《蓋世才華》[3]

山海關主帥關大朋壽辰之日，關府闔家鋪排酒席款待到賀的親朋。關大朋的姨甥女趙冰霞及世侄女程小菊聯同大朋第三女靜宜先向大朋祝賀，並等候因公幹外出的長子文虎及次子文舉回家團聚。

為人忠孝的文舉帶備賀儀回家，代兄向父祝壽。各人在言談間談及文虎性格剛愎，常令父母失望，但弟妹仍對他十分尊敬，文舉對他亦諸多忍讓。小菊與文虎相戀，常對他多番勸導。冰霞雖對文舉有意，可惜文舉卻未有求凰之心。

文虎被擢升威勇將軍，回家向各人炫耀，並揚言自己有蓋世才華而非靠父蔭。大朋不滿文虎氣燄囂張，當眾教訓文虎。

忽有急報說匈奴王正領兵攻打山海關，請大朋出兵抗敵。文虎為逞英雄，請纓單騎上陣，聲言假若戰敗，今後誓不回家。文舉提出回京求朝廷派遣援兵，以解危急。

第二幕《奪兄所愛》

舉兵南下的匈奴王素聞山海關守將關家父子驍勇善戰，遂佈下火陣，以謀勝利。文虎單騎帶兵與匈奴軍隊對陣，遇到火攻，全軍盡墨。文虎僥倖殺出，脫去盔甲詐死，再借機逃亡。

2　此劇「劇情大要」由梁森兒女士撰寫，並經本書編著者校訂，特此致謝。
3　全劇場目由本書編著者加入。

大朋及文舉帶救兵趕至，殺死了匈奴王及擊退敵兵。他們眼見文虎遺物，以為他已殉難。悲痛之餘，大朋決定將小菊配婚文舉，使她終身有託。文舉原不願奪兄所愛，但為遵從父命，答應迎娶小菊。

第三幕《猛虎回巢》

一年後，正值文舉及小菊的新生兒子彌月，眾親友相繼到賀，冰霞卻在花園自怨自艾。文舉上前慰問，才知冰霞對己癡心不息。文舉加以安慰，冰霞一時感觸，拂袖離去。

文虎忽然闖入花園，說當日在猛虎林誤中陷阱，逼得詐死逃亡，今日回家正想帶走心愛的小菊離開避世。文舉聞言驚震，不敢向文虎明言真相。大朋、關母、靜宜及冰霞來到花園，見文虎仍然生還，大喜不已。大朋責罵文虎因生性囂張而令猛虎林一役全軍覆沒。文虎受責，按不住怒氣。正值父子爭執，欽差前來宣讀聖旨，謂文舉剿滅匈奴有功，接任威勇將軍。文虎聞旨更覺氣憤，欲離家，卻被各人勸阻。

文虎要求見小菊，小菊抱着剛滿月的嬰兒到來，稱呼他為「大伯」，文虎大怒，揮拳打父母及文舉，被各人勸阻。文虎要求文舉讓出將印及小菊，文舉表白將軍職位可讓，但小菊絕不能轉讓。

文虎坦言他已淪為江洋大盜，更有數百手足追隨，如文舉翌日不將小菊交出，他便回來拆毀家園。文虎離去後，關家各人商議對策，關母請大朋與文舉先回軍營，留下她來應付文虎，希望文虎體念親情、息事寧人。

第四幕《怒踢靈牌》

翌日，關家上下均為擔心文虎重來而提心吊膽，關母命婢女惠蘭將祖先靈牌列於堂前桌上，準備借列祖遺訓教誨文虎。

午時，文虎持刀盛怒回家，關母上前相勸，細數關家各祖先如何以「孝悌」傳世，希望文虎不要背倫常、違義理。但文虎不聽勸告，踢毀祖先靈牌後，衝入後堂找尋小菊。關母見勸阻不來，只得速去軍營找大朋及文舉回家。

文虎逼小菊隨他離家，但小菊表明他倆已份屬叔嫂，決不能破壞倫常。文虎大發狂性，追殺小菊[4]。危急之際，大朋、關母及文舉及時趕到制止。文虎約文舉往「枇杷山」上決鬥，以了斷恩怨。文舉亦痛恨文虎無理無義，決定赴約，關家各人均力勸無效。

第五幕《光明磊落》

小菊背着小兒趕往枇杷山，欲阻止文虎、文舉兄弟決鬥。文虎、文舉在枇杷山上決一生死，打得難解難分，而關家上下到處尋找，也未見二人蹤影。

二人打得天昏地暗，大將來報，謂匈奴殘兵混入關前，聲言要為匈奴王雪恨報仇。文虎與文舉合力出戰匈奴殘兵，文虎為救文舉，不幸身中槍傷。

各人趕來，見文虎已奄奄一息。文虎懺悔自己因好勝邀功而貽誤軍情，後悔不該自以為是、違背人倫道義，今為救弟而殉身，總算死得光明磊落，無愧於關家列祖列宗。全劇結束。

4　這裏採用粵劇傳統《殺嫂》排場；文武生及正印花旦演員須演出高難度的武場身段。

（十六）

《萬世流芳張玉喬》（1954）

新秀演員（左起）文華、宋洪波、李沛妍在《萬世流芳張玉喬》中分別扮演王壽、李成棟、張玉喬，攝於 2016 年高山劇場

開山資料 [1]

　　《萬世流芳張玉喬》由著名歷史學者簡又文編劇，由唐滌生參訂和撰寫全劇唱段的曲詞，在 1954 年 4 月 12 日由「新艷陽劇團」假座高陞戲園首演，參與的主要演員有芳艷芬（飾演張玉喬）、陳錦棠（李

1　此劇的「劇目簡介」原是本書編著者受「西九文化區戲曲中心」委約撰寫，蒙「戲曲中心」批准本書轉載部份內容，特此鳴謝。

成棟）、黃千歲（先飾陳子壯，後飾王壽）、鄭碧影（瑞梅）、梁醒波（伯卿）、靚次伯（佟養甲）及蘇少棠（陳上圖）。

1957 年，此劇拍成同名電影，由龍圖（1910-1986）導演、唐滌生編劇和撰曲，並由鄧碧雲、關德興（1905-1996）和陳錦棠等主演，卻引起簡又文入稟法院控訴唐滌生和「永溢」電影公司侵犯他的版權，獲法庭頒令「凍結」放映 [2]。據說最後庭外和解，影片延至 1958 年 1 月 30 日公映。

下面的劇情大要是根據今天一些戲班用的改編版本，當中改寫及刪去原劇不少細節。

主要角色及人物

文武生	李成棟，本是明將，後降清軍
正印花旦	張玉喬，原是青樓女子，嫁陳子壯為妾侍，後被逼改嫁李成棟
小生	（先飾）陳子壯，南明東閣大學士兼兵部尚書 （後飾）王壽，戲班伶人
二幫花旦	瑞梅，陳子壯的正室 [3]
第三生	陳上圖，陳子壯的幼子
丑生	伯卿，陳子壯的家僕
武生	佟養甲，清軍統帥，兩廣總督兼兵部尚書
第三旦	皎月，張玉喬的侍婢
老旦	太夫人，陳子壯的母親

2　見 1957 年 9 月 8 日香港《工商晚報》的報道。

3　在開山本中，瑞梅是陳子壯的「弟婦」。

劇情大要

第一幕《叛將倒戈》[4]

明朝末年，清兵入關，連取多省，明官兵望風而逃，唯獨廣東一帶尚有義師反抗。清軍統帥佟養甲（？–1648）命明軍降將李成棟（？–1649）先攻陳邦彥，次取張家玉。南明東閣大學士兼兵部尚書陳子壯（1596–1647）領兵抵禦清軍，經慘烈一戰，受創而逃。

第二幕《忍辱負重》

青樓女子張玉喬原先因愛慕陳子壯為人忠義，委身作妾；玉喬向來憂國憂民，經常勉勵丈夫盡忠報國。戰火遍南天，自從子壯帶同長子領軍出戰，一直音訊全無，玉喬為此日不思食、夜不安寢。

陳子壯的妻子瑞梅與幼子陳上圖來看玉喬。上圖問玉喬何以父、兄都可以上前線殺敵，獨留他在家裏。玉喬囑他努力讀書，將來必定有殺敵報國的機會。豈料瑞梅見兒子不聽自己而獨聽玉喬的勸解，深感不快。

子壯負傷回府，把家中老幼交託玉喬，囑他們馬上逃走。瑞梅聽到，對玉喬更添怨懟。家僕伯卿入報，說廣州城已被清兵攻破，叛將李成棟快將殺到。子壯叫家人分頭逃亡，留下自己應付李成棟。

李成棟率兵殺入陳府，但子壯視死如歸，痛罵李成棟為求富貴、出賣大明江山。未幾，李成棟手下於後門捕獲陳家老少，成棟命人把子壯和他的家人一同押返督帥府。

然而陳家老少之中，獨缺一個張玉喬。原來玉喬先前被逃亡的人潮衝散，今折返陳家。成棟早慕玉喬的美貌，乘機威逼玉喬改嫁；玉喬為保老夫人和陳家老少的性命，無奈應允。

4　全劇場目由本書編著者加入。

第三幕《忠臣殉國》

　　佟養甲自掃平南方四省，更得李成棟之歸降，如虎添翼。但養甲深知成棟雖然勇武，仍需預其反噬，不可不防。養甲遊說子壯歸降大清，卻遭子壯嚴斥。養甲命人把子壯家人帶上，用他們的性命來要脅子壯。瑞梅勸夫歸降以自保，太夫人與幼子上圖則勸子壯堅保清操。

　　這時李成棟也來到督帥府，說服養甲「格外施仁，廣招賢路」。養甲將陳家老少釋放，獨是不放子壯，並要他受鋸割極刑。

　　養甲向成棟坦言，說他之所以殺死陳子壯，是為使成棟獨佔玉喬而無後顧之憂。成棟聽此，向養甲表示今後必盡忠報答他的大恩。

第四幕《假戲真做》

　　張玉喬自從嫁予李成棟後，終日悶悶不樂、愁眉深鎖。成棟雖貴為提督，但為博玉喬一笑，花盡了幾許心機，仍無法奏效。

　　成棟生辰將至，聘請戲班到提督府演戲慶祝，也會邀請佟養甲到來觀賞。玉喬問伯卿戲班演的是甚麼戲碼，伯卿答道是《岳飛傳》。

　　戲台上演出的《岳飛傳》竟觸怒了佟養甲。養甲嚴斥成棟，說大金是大清的祖先，搬演「岳飛抗金」的故事分明是是指桑罵槐。成棟頓時嚇得抖震不已，慌忙懇求督帥包涵。養甲卻瞬間把「白臉」轉為「紅臉」，說會勉為其難代他隱瞞，但要脅成棟以後必須唯命是從，不可再行差一線。成棟對養甲卑躬屈膝，儼如奴才。

　　養甲走後，玉喬命伯卿把演岳飛的王壽帶來相見。玉喬讚賞王壽和一眾戲班子弟膽敢保存大明衣冠，希望他們他日俟機起義，光復大明山川。王壽也欽敬玉喬身縱蒙污，但心存大義。玉喬給王壽五千兩銀，用以收集大明衣冠，留待後用。

第五幕《勸夫起義》

　　玉喬自那晚看戲後，一改往日鬱鬱不歡，換上了新裝，向成棟奉上香茶，對他溫柔體貼，令成棟喜出望外。

成棟追問玉喬因何有此改變，玉喬說是因看戲之時，看到戲服鮮明，而劇本更引人入勝。成棟為博取紅顏一笑，竟穿上舊日的明朝衣冠。玉喬趁機勸成棟不應再作清廷鷹犬，應籌劃起義、重復大明江山。成棟感到左右為難，猶豫不決。

第六幕《節婦死諫》

成棟壽宴之日，玉喬吩咐伯卿將陳家眾人送出提督府。瑞梅因惱恨玉喬當日令子壯把她冷落，準備鬧到壽宴中羞辱玉喬。

佟養甲到賀，玉喬與皎月等出迎。養甲見玉喬等人身穿明服，已感不悅，復見成棟竟也穿上明將盔甲，大為震怒。

成棟宣佈棄暗投明，誓言要將清奴趕出關外，恢復明室江山。養甲仍故作鎮定，警告成棟不要貪戀溫柔，否則不只自己性命難保，連九族也難倖免。瑞梅突然走出，盡數玉喬如何狠毒，叫成棟切勿受她迷惑，令成棟一時間舉棋不定。

玉喬擲杯為號，王壽及眾義士撲出，擒着了佟養甲。玉喬為逼成棟起義，取出短劍自殺，以死相諫。全劇在淒美中終結。

《梁祝恨史》（1955）

1955 年《梁祝恨史》公演時的戲橋

開山資料

　　此劇由「新艷陽劇團」於 1955 年 11 月 3 日於利舞台戲院首演，所用劇本封面上注明是「新艷陽劇團劇務委員會參訂潘一帆編撰」。據本港紅伶阮兆輝說，唐滌生原本參與了此劇的編寫，卻因特別理由不便「出名」，假託由「新艷陽劇團劇務委員會」及潘一帆編撰。但據粵劇研究者岳清親自向名伶芳艷芬求證，「芳姐」認為《梁祝恨史》確

實是潘一帆的作品[1]。今天，把《梁祝恨史》視為潘、唐合作的成果，似乎更為合理。

1955 年參與開山的主要演員包括任劍輝（飾演梁山伯）、芳艷芬（祝英台）、蘇少棠（馬文才）、譚倩紅（1931–；人心），梁醒波（士九）、白龍珠（祝公遠）及英麗梨（？–2011；祝夫人）等。

此劇於 1958 年拍成彩色電影，由李鐵導演及編劇；主要演員包括芳艷芬（祝英台）、任劍輝（梁山伯）、靚次伯（祝公遠）、陳好逑（人心）及周海棠（士九）等。

下面的劇情簡介是根據開山劇本，但在實際演出時，一些片段可能會被刪去。

主要角色及人物

文武生	梁山伯，書生
正印花旦	祝英台，祝家女兒
小生	馬文才，英台嫂嫂的表弟，太守的公子
二幫花旦	人心，祝英台的侍婢
丑生	士九，梁山伯的書僮
老生	祝公遠，英台的父親
老旦	祝夫人，英台的母親
第三旦	英台的嫂嫂

劇情大要

第一幕《女扮男裝》[2]

祝家莊裏，年屆十八的祝英台好讀詩書，更因仰慕杭州名儒孟繼軻老師的學問，渴望到他的書院求學。然而祝家老爺以英台為大家閨

1　見網上「大龍鳳講古　香港粵劇點滴」網站「潘一帆」。
2　全劇場目由本書編著者加入。

秀，理應三步不出閨門。侍婢人心建議英台嘗試女扮男裝，看看老爺會否因此改變主意。

英台的嫂嫂引領表弟馬文才探訪英台。文才欲娶英台，祝嫂嫂也貪慕文才是太守的公子，極欲撮合二人婚事，但英台見文才行為猥瑣及才疏學淺，對他十分冷淡，並借故迴避。

祝嫂嫂代文才向祝老爺提親，老爺同意婚事，但祝夫人以英台好學不願早婚，請把婚議擱置。老爺及夫人又因英台欲往杭州讀書一事各執己見，夫人知英台因心願未遂而抑鬱成病，一再懇求老爺批准，但祝嫂嫂加以反對。

人心謂有占卦先生在祝家莊門外經過，祝老爺乃命人心帶占卦先生入堂，請他占卜英台赴杭州讀書是吉是凶。

占卜過後，英台除下假鬚，祝家上下才知占卜先生原是英台假扮。英台既證明她改扮男裝毫無破綻，借此懇求父親准她扮男裝赴杭州讀書。祝老爺被英台苦心感動，但要求英台答應三個條件：若母親抱病，英台須立即返家侍候；不能放蕩形骸及玷辱門庭；必須攜帶紅羅於身，倘貞節不保，須自行了斷，以保祝家名聲。英台答應三約，遂收拾行裝準備啟程。祝嫂嫂存心挖苦英台，送她祳帶一條，請英台以它警惕保存貞節。

第二幕《八拜之交》

書生梁山伯與書僮士九赴杭州途中，到路邊小亭休息。已改扮男裝的英台及人心剛到小亭，人心欲把馬韁繩縛好，與士九發生碰撞，一時爭吵起來。

山伯、英台分別叫士九與人心向對方致歉。前嫌既釋，山伯與英台互通姓名，更知二人同往杭州求學於孟繼軻老師。四人結伴同行，山伯、英台言談投契，結為八拜之交。山伯年十九，比英台長一歲，故山伯為兄，英台為弟。

第三幕《雌雄莫辨》

轉瞬間山伯和英台已同窗三載，士九見人心及英台十指纖纖、腰肢細細，一向懷疑他們其實是女兒。一天，士九在英台行李中發現一條猲帶，更確信人心及英台均是女子。士九借打油詩向人心示愛並加以試探，人心卻矢口否認是女子。

人心發覺失去猲帶，遂出外找尋。士九向山伯出示猲帶，二人決定借機試探英台及人心。

英台到來，士九交還猲帶，以看英台如何自圓其說。英台早有準備，謂猲帶是她母親所贈，囑「他」睹物思人、勿忘母命，並否認是女子。

山伯仍然懷疑英台，乃對英台說若英台是女子，他定必向她提親，藉以窺看英台反應。英台心知自己三年來一直傾慕山伯，卻因害羞不便直言，一再否認本是女兒。

山伯仍未心息，遂在晚上邀英台游泳，英台託詞傷風，推辭不去。山伯見技窮，唯有叫英台上牀就寢。英台含羞，堅持要在兩人被鋪中間放一碗水。三更時份，英台未能入睡，獨自起來，欲向山伯表白衷情，可惜山伯正呼呼大睡。英台欲靠近山伯加以親近，但一想到兄嫂所送猲帶，猛然醒悟應保存貞節，乃回牀安寢。

翌日早上，孟老師的妻子把家書交給英台，信中謂英台母親因掛念英台成病，促英台馬上回家。英台、人心連忙收拾行李，山伯及士九準備送兩人登程。

第四幕《十八相送》

送別路上，士九與人心並肩同行。二人三年結伴，已生感情，但儘管士九一再試探，人心始終堅稱自己是男子。

山伯與英台同行，英台見田基的小洞有一對小蟹，借機問山伯能否分辨雌雄，山伯卻不會意。英台見一對蝴蝶在飛舞，以雙蝶比喻他們二人，可是被離愁困擾的山伯仍不會意。

二人見河中有一小舟，又見舟子無法把船開動，英台靈機一觸，謂舟子愚笨不懂乘風駛艇，以之比喻山伯的愚矇。山伯依然不明所指，只叫英台別後強飯加衣及保重身體。

山伯與英台行到橋上，見橋下一對鴛鴦游過，英台又以鴛鴦比喻他們兩人，山伯慨嘆「鴛鴦戲水惹人愁」，英台則嘲笑他「人不如鳥」。二人進入一間廟宇，內有月老神像手持紅絲一縷。英台祈求月老撮合她與山伯的姻緣。山伯仍蒙在鼓裏，說英台才貌雙全，不必擔心將來無淑女相配。

二人經過一口井，不約而同望向井裏。英台又再暗示自己是女子，山伯沒有會意。二人又見河中有白鵝一對；其時山伯在前，英台在後，英台又借機問何以鵝乸常跟鵝公。他們又見一墳塚葬了夫妻二人；英台說盼望一天能與山伯同葬鴛鴦塚，山伯則反駁，謂兄弟絕無同葬鴛鴦塚之理[3]。

英台技窮，但心生一計，對山伯訛稱家有未嫁的妹妹，願意充當月老，促成妹子下嫁山伯。英台更給山伯一隻玉蝴蝶作訂情信物，並囑他於學期結束後盡快趕到祝家莊下聘。四人抵達渡頭，臨別相約三個月後在祝家莊再會。

第五幕《文才作弄》

三個月後，馬文才與家僕正在趕赴祝家莊。文才帶備多種聘禮，為將與英台成親喜不自勝。山伯與士九也在趕路往祝家莊下聘禮，二人迷路，向馬文才問路。文才嫌士九無禮，故意指點士九相反方向。山伯、士九走了好一段路，得樵女相告，始知被剛才的公子愚弄，遂馬上登程加快趕路。

3　第四幕英台多番暗示其實是女子，但山伯全不會意，沒有呼應第三幕敍述山伯曾懷疑及反覆試探英台的真正性別；這兩幕戲出現的矛盾是全劇美中不足之處。

第六幕《遲來三日》

　　祝家莊裏，英台父親不顧英台反對，答應了馬家婚事，令英台積怨成病。這晚，人心在花園裏為英台準備香燭拜月，盼望山伯早日到來下聘。祝老爺及夫人來到園中，英台一再懇求父親推翻馬家婚約，人心也直言英台已與山伯私訂白頭。祝老爺聽此大怒，謂私訂白頭是玷辱家門。

　　翌日早上，山伯及士九抵達祝家莊，人心把他們迎入後院，再請英台到來相見。梁山伯以為眼前人是祝賢弟的妹妹，英台則坦言自己並無妹妹，只是當初女扮男裝以便求學。山伯以為英台將與自己成親，雖怪責英台改裝戲弄，也難掩興奮的心情。英台悲咽，說父親逼她嫁入馬家，明天便要過門。英台怨山伯遲來三日，山伯則怨英台違反諾言，悲痛之餘，交還玉蝴蝶。英台請山伯保存玉蝴蝶作紀念，並請山伯到樓上小飲，共話衷情。二人慨嘆雖情投意合，也曾私訂白頭，最終仍眷屬難成。

　　英台的兄嫂、馬文才、祝老爺及祝夫人前來，把山伯奚落一番，並逼英台奉上禮餅給山伯品嚐。山伯手執龍鳳餅悲極吐血，最後由士九攙扶離開。英台欲以身殉，卻被馬文才及人心攔止。祝老爺見英台對山伯如此癡情，也以死作威脅，英台被逼答應明天就親。

第七幕《梁祝化蝶》

　　山伯一病不起，英年早逝，更被草草埋葬。這天士九在山伯墳前上香及哭祭。英台的出嫁行列途經山伯墳墓，英台身穿孝服下轎拜祭山伯。

　　英台正在哭祭山伯，山伯的魂魄徐徐出現，怪責英台無殉愛的勇氣；魂魄瞬間消失，英台難辨剛才真的是山伯幽魂現眼，還是她心中幻想。

　　英台悲哀自責，矢誓願化作蝴蝶長伴山伯的孤墳。其時突然風雲變色，雷電大作，把墳墓劈開。英台馬上跳入墓穴裏，墳墓隨即關上。

眾人大驚，來不及阻止，一刻間見蝴蝶一雙在墳頭飛舞。士九用手撫摸蝴蝶，心知山伯、英台從此一對一雙永不分離。

山伯魂魄再現於墳頭，自嘆當初愚笨，不懂英台多番示愛，後又被馬文才愚弄，致遲來三日，不能與英台成親。祝家上下聞訊而至，馬文才聽說英台跳落山伯墓穴，故持鋤頭到來掘塚。突然天上雲散，露出月殿，眾人抬頭，看見山伯及英台變成蝴蝶在月殿裏與眾仙女載歌載舞。全劇至此終結。

（十八）

《三年一哭二郎橋》（1955）

開山資料

唐滌生編的《三年一哭二郎橋》由任劍輝、白雪仙領導的「多寶劇團」在 1955 年 9 月 21 日假座利舞台首演，當時參與開山的主要演員有任劍輝（飾演江謝祖）、白雪仙（楊春香）、梁醒波（江耀祖）、靚次伯（李桐軒）、陳燕棠（張彥修）、黃金愛（1938–；李媚珠）、英麗梨（芙蓉）及李學優（賈華）等。此劇其後於 1959 年拍成電影，由俞亮（？–1971）導演，羅寶生編劇，任劍輝、白雪仙、梁醒波及任冰兒等主演。

大概由於劇情細節存在不少問題，「仙鳳鳴劇團」由 1956 年成立至 1961 年第九屆均沒有重演《三年一哭二郎橋》。此劇其後經葉紹德稍加整理[1]，於 1987 年由「雛鳳鳴劇團」在新光戲院重演，之後亦間中演出。本書的劇情簡介是參照林錦堂及梅雪詩領導的「慶鳳鳴劇團」的演出及唐滌生的原著劇本。

1　主要是加入第一幕。雖經整理，本書編著者認為此劇在劇情上仍有不少犯駁之處。

主要角色及人物

文武生	江謝祖，因排行第二，人稱二郎
正印花旦	楊春香，謝祖的愛人
小生	張彥修，謝祖的同窗
二幫花旦	李媚珠，謝祖的表妹
丑生	江耀祖，謝祖的長兄
老生	李桐軒，謝祖的姨丈，彥修的老師
第三旦	芙蓉，李桐軒府中的侍婢
第三生	賈華，居住李府對面的賈家公子
第二老生	賈仲聲，賈華的父親
第四旦	白梅，李桐軒府中侍婢
第五旦	春鶯，李桐軒府中侍婢

故事背景

　　戰亂中，寡婦江夫人與兩個兒子相依為命。江家長子名「耀祖」，天生力大能舉鼎，當木工維持一家生活；次子名「謝祖」，人稱二郎，為人聰明好學。謝祖自小認識鄰村女子楊春香，但兩村被河阻隔，只靠一條殘舊木橋連接。謝祖鍾情春香，每晚必橫過殘橋往對岸與她相會。

劇情大要 [2]

第一幕 [3]《兄弟情深》[4]

　　時值中秋節，江夫人買了一個月餅給耀祖，以慰他工作辛勞。耀祖向來愛惜弟弟謝祖，乃留下月餅給他。謝祖深感耀祖愛護之情，對兄長更加添敬重。

2　此劇「劇情大要」由梁森兒女士撰寫，並經本書編著者校訂，特此致謝。

3　如前面指出，唐滌生原著並無此幕；葉紹德加寫這幕戲後，同時把其他各幕的情節略作改動，以便啣接。

4　全劇場目由本書編著者加入。

江夫人謂她的妹夫李桐軒偕同女兒李媚珠將造訪江家，謝祖表示要外出，心想一來要趕往見春香，二來欲逃避媚珠癡纏。

桐軒與媚珠抵達江家，媚珠既知謝祖外出，感到十分失望。原來江夫人的妹妹已去世，臨終前囑託桐軒接江夫人一家到西莊李府居住，一來便於照顧，二來方便提攜耀祖和謝祖。江夫人覺得有理，便答允到李府居住。桐軒與媚珠先行離去，說改天再來接他們到李府。

第二幕《橋折情斷》

這晚，春香獨自於木橋旁一邊等候謝祖，一邊彈奏琵琶，因遲遲未見謝祖出現，開始焦急。

謝祖雖心急想見春香，但因木橋日久失修，仍須小心步過。謝祖見春香，說母親因擔心謝祖步過殘橋會生危險，故答允一旦儲蓄足夠銀兩，便叫耀祖重修殘橋，並會將新橋命名為「二郎橋」，以誌耀祖和謝祖兄弟情深。

春香大喜，深感江家母慈子孝，將來若嫁入江家，定必十分幸福。每年中秋節春香都送一份禮物給謝祖，過往便曾經送他一個玉環。這時春香取出香囊相贈，又說因家境日益艱難，故以後要改為三年才送禮物一次。

謝祖誓言他日高中狀元，即親捧鳳冠瑕帔迎娶春香。春香卻怕謝祖一旦顯貴便會將她拋棄。謝祖幾番勸解不下，便揚言要弄盲雙目，終身不爭功名顯貴。春香感激謝祖的誠意，疑心頓息。謝祖取出月餅與春香分甘同味。至天色漸晚，春香要回家，謝祖便送她一程。

耀祖路經殘橋，好奇欲一睹謝祖情人的樣貌，便躲於林中。突然雷電交加，耀祖見謝祖將過橋，怕他遇險，故急步上前欲扶謝祖，豈料殘橋突然折斷，耀祖墮橋重傷。

第三幕《兄奪弟愛》

轉眼六年，期間流寇四起，謝祖與春香失散，江夫人亦已患病身

故，耀祖和謝祖已到西莊投靠李桐軒。江夫人知耀祖立志投身軍旅，故臨終時囑咐桐軒於耀祖投軍前，先為他娶妻成家。但當年耀祖為救弟而慘被毀容，一手亦殘廢，故難以覓妻。

春香母親病重，不得已在街上賣身籌錢為母治病。李桐軒為完成江夫人遺願，買了春香作耀祖之妻。另一方面，住在桐軒對面的賈華一向垂涎春香美色，卻被桐軒先買得春香，唯有賄賂李府的艷婢芙蓉，以安排機會接近春香、一親香澤。

媚珠因見竟有女子不嫌殘缺下嫁耀祖，好奇心起，問於桐軒。桐軒告知原委，媚珠心愛謝祖，欲與謝祖結成夫婦。桐軒答應待他日謝祖得志，便會撮合二人婚事。

耀祖與買來女子成婚當日，賓客陸續到李府致賀。桐軒的門生張彥修高中，被派往謝祖家鄉為知府，順道到李府恭賀。謝祖見與彥修份屬同窗，便請求彥修給他一職，以便回鄉尋覓春香。彥修因急往向桐軒賀喜，說於耀祖婚事後才再商議。

新娘乘花轎入府，耀祖與她拜堂後，掀開她的頭蓋巾並介紹與謝祖認識。謝祖赫然發覺新娘正是春香，即口呆目瞪[5]。春香驚見情人變作二叔，為向謝祖解釋，向他暗示三更相會，隨後被送往新房。耀祖不知新娘便是愛弟情人，只見她對謝祖神色有異，直覺認為她非賢淑女子，要謝祖小心。謝祖安慰耀祖，心中則決意與春香斷情，以免傷害手足之情。

第四幕《所託非人》

耀祖被送入新房，見新娘美色，不禁自慚形穢，欲遮掩破面及廢手。春香為求脫身往見謝祖，假獻殷勤，欲灌醉耀祖。耀祖見春香態度有異，便佯裝酒醉，暗中窺探動靜。春香決定向謝祖表白後殉情，但遍尋房中不見有刀劍，乃拔下髮釵備作自殺之用。

5　按常理，這時春香應該與謝祖相認，並向各人解釋她原本與謝祖有婚約在先。

謝祖往赴三更之約，決定與春香決絕。春香向謝祖解釋自己並非負心，乃是現實所逼。謝祖表示諒解，唯已成叔嫂，希望春香日後安份守己，並好好照顧耀祖。

謝祖不理春香而去，春香傷心欲絕，回到新房欲以釵殉情。耀祖起來，質問她何故離開新房。春香直認往見謝祖，耀祖大怒，威脅要殺春香，春香卻欲奪刀自殺。耀祖大驚，只求春香放棄謝祖。春香聞他重提舊事，一時感觸，乃告知真相。耀祖驚聞春香剖白，瘋狂驅趕她入偏廳。

耀祖細心考量，覺得不能奪謝祖所愛，決意立即登程投軍。他因怕損害桐軒家聲，便寫下辭別書函，囑謝祖與春香遠走高飛，託媚珠把書函交給謝祖。媚珠偷偷拆閱，為怕謝祖與春香復合，即撕毀書函[6]。

由於耀祖離家投軍及春香的母親病危，桐軒清早到新房告知春香，着她趕回家中。鑑於由李府到春香的娘家須經荒山野嶺，桐軒命謝祖送嫂至十里亭，但聲明不能多送一步。媚珠告知謝祖其兄臨行時愁容滿面，囑他送嫂時要份外小心，免招人話柄。

第五幕《奸人奸計》

送行途中，謝祖及春香不勝感慨。春香希望謝祖相認，謝祖卻不敢越禮，又不願步近春香，以免被人非議。二人來到十里亭時，天色已暗，春香請求謝祖多送一程，不要棄她於山野不顧。謝祖怕招人話柄，即推開春香，急步離去。

李府艷婢芙蓉帶賈華到十里亭，賈華欲侵犯春香，春香拔釵亂刺賈華。賈華重傷呼救，他的父親賈仲聲、賈家師爺及街坊到來，賈華

6 耀祖為免影響他人家聲，錯失當面與謝祖和春香和解的機會，其後「所託非人」，同屬「刻板公式」。

詐說因識破謝祖和春香姦情，被她意圖滅口。芙蓉得賈華利誘，亦指證春香，眾人遂將春香送官究治[7]。

第六幕《簽供畫押》

春香被送往張彥修的府衙審訊，彥修知道此案涉及謝祖，乃命人通知桐軒帶同謝祖前來問話。春香怕損害謝祖名聲，自認勾引謝祖，並謂謝祖不顧而去，她則被賈華侵犯而用釵自衛，並立即簽供畫押。

桐軒帶謝祖到府衙，彥修告知春香已招認此案與謝祖無關。桐軒痛罵春香，春香不發一言。謝祖不忍春香蒙冤，欲說出實情，卻被春香阻止[8]。彥修相信叔嫂二人應無通姦之嫌，奈何春香已招認[9]，只得命人將春香收押。

謝祖目瞪口呆，雖經桐軒幾番催促，仍未肯離開，桐軒唯有先行回府。彥修安慰謝祖，謝祖決定上京尋找耀祖。

第七幕《遇劫失明》

耀祖投軍，因救駕有功，封平南侯。他曾多次寄書信給謝祖，但皆魚沉雁渺，故準備上奏聖上請求御准回鄉探親。

謝祖得彥修幫助，到軍營尋找耀祖，卻因耀祖外出巡營，未能一見。謝祖不幸遇山賊洗劫，更被推落山崖[10]。

耀祖回營，喜聞謝祖曾到訪，但未能相見。媚珠因一己之私而累及春香，心中不安，更知賈華傷重而死，春香亦因而被判死罪。媚珠收到耀祖的信，知他貴為王爺，故即趕來見他。

7　唐滌生的原著裏，知府張彥修路經十里亭，賈仲聲向他攔路告狀；春香其後怕連累謝祖，當場以血書寫供詞認罪。

8　這裏謝祖被春香阻止，以致不能說出實情，略嫌牽強。

9　身為知府而草草了案，有點犯駁。

10　唐滌生的原著裏，賈仲聲為怕謝祖替春香翻案，指使師爺及打手在耀祖的王府門前向謝祖施襲。

媚珠見耀祖，謂謝祖已失蹤，春香亦被判死刑[11]。耀祖大惑不解，即問媚珠曾否把辭別書函轉交謝祖。媚珠怕耀祖責怪，不敢吐露真相，支吾以對，只着他儘快趕回家鄉，之後便離去。耀祖為救春香，向皇上請求還鄉。

第八幕《禍首伏法》

謝祖獲救，但雙目失明，對世情亦心灰意冷，只想回返二郎橋悼念往事。他慨嘆當日竟因自己執着禮教，而使春香陷入困境。為悼此情，他將春香多年中秋所贈的金鎖、玉環及小金瓜埋於橋下[12]。但謝祖見泥土太鬆，擔心容易惹人注意，於是往摘花草來掩蓋。

適值李府侍婢白梅、春鶯路過二郎橋，見失明的謝祖重臨，春鶯即回府稟告桐軒，白梅則留於橋上守候。

恰巧此日正是春香受斬之日，她求彥修准她哭別二郎橋。彥修同情春香，故陪伴她到來橋畔。這時春香披枷帶鎖、背插斬簽，重臨舊地，無限感慨[13]。

春香哭別二郎橋之際，白梅謂謝祖剛才曾到二郎橋及埋下一些物件。春香翻開泥土察看，見是她送予謝祖之物，又得知他已雙目失明，即請求彥修讓她與謝祖相會，以息謝祖癡心。

謝祖回來，春香詐說她即將坐花轎嫁入「幽州閻府」，請謝祖對她死心。謝祖無意中摸到春香手上的枷鎖，又摸到她背上的斬簽，才知道她即將受斬刑。他悲痛不已，要與春香雙雙殉情。

耀祖趕來，要求彥修釋放春香，但彥修謂春香已認罪，論法當不

11　春香被判死刑，但張彥修沒有找謝祖來對質，也沒有為春香翻案，於理不合。

12　扮演謝祖的文武生演員在這裏獨唱主題曲《夢斷殘橋》，全曲由南音（正線轉乙反）、二黃慢板、小曲《雨打芭蕉》頭段、反線中板、二黃慢板、小曲《夢中人》、梆子慢板、小曲《滿江紅》、二黃流水板及滾花等唱段組成。

13　扮演春香的正印花旦演員在這裏獨唱主題曲《三年初哭二郎橋》，全曲由小曲《白頭吟》、乙反二黃長句慢板、乙反木魚、小曲《雨打芭蕉》中段、乙反中板、二黃慢板及《戀檀郎》（連序）等唱段組成。

能釋放。耀祖見謝祖雙目失明，不勝悲痛，問他曾否收到辭別書函，謝祖說媚珠從未交書信給他。

桐軒帶媚珠及芙蓉到來，告知眾人此案乃因芙蓉貪財而誣告春香，並有賈府黃金為證。彥修即釋放春香，而拘囚芙蓉 [14]。媚珠也向耀祖謝罪，說出自己因暗戀謝祖而毀信，後悔險害了春香性命。謝祖與春香幾經波折，終成眷屬。耀祖決定遍尋名醫醫治謝祖雙目，耀祖、謝祖及春香得以團聚、共享榮華。全劇結束。

14　在唐滌生原著中，芙蓉坦告各人，說她在誣告春香後被賈華收為妾侍，卻常受打罵；芙蓉認錯後即自殺身亡。

（十九）

《洛神》（1956）

開山資料

粵劇《洛神》又名《洛水神仙》、《七步成詩》、《曹子建七步成詩》，由唐滌生編劇，由芳艷芬（飾演宓妃）、陳錦棠（曹植）、黃千歲（曹丕）、梁醒波（陳矯）、譚倩紅（德珠）及白龍珠（王后）等名伶領導的「新艷陽劇團」開山於 1956 年 4 月 25 日。1957 年此劇拍成電影，由羅志雄（1912–1991）編劇及導演，芳艷芬（飾演宓妃）、任劍輝（曹植）、麥炳榮（曹丕）、半日安（王后）及劉克宣（曹操）等擔任主角。

據葉紹德說，唐滌生曾在 1955 年為「新艷陽劇團」改編自己幾個舊劇，第一個是《董小宛》，接着是《西施》，但兩齣戲均不賣座。唐氏其後編寫《洛神》，公演時令觀眾驚奇的是陳錦棠扮演曹植、黃千歲扮演曹丕。由於兩人均演得十分出色，加上芳艷芬的唱工和魅力，令《洛神》深受觀眾歡迎。

此劇主題及情節主線大概是取自歷史小說家南宮搏（1924–1983）的同名小說，並參考曹植的《洛神賦》。

主要角色及人物

文武生	曹植,字「子建」,曹操的幼子
正印花旦	甄宓[1],又名「婉貞」,後封「宓妃」
小生	曹丕,曹操的長子
二幫花旦	陳德珠,大臣陳矯的女兒
丑生	陳矯,魏國大臣
老生	(反串)王后,曹操妻,曹操死後封為太后
第二丑生	曹操,魏王
第三旦	梨奴,宮女
第三生	柳忌,曹丕的心腹
第四生	盛戎,曹丕的心腹

故事背景

　　東漢末,曹操(155–220)被封魏王,權傾朝野,挾天子以令諸侯。他有多子,次子曹丕(187–226)為人陰險,三子曹植(192–232)富於才學,備受寵愛。漢獻帝延康元年(220年),曹操死,曹丕繼位,不久篡漢自立為帝,國號「魏」,改元黃初,即後世所稱魏文帝,追尊曹操為魏武帝。其後兩年劉備及孫權先後稱帝,開始三國時代。粵劇《洛神》以曹丕為曹操長子,其餘三子依次為曹熊、曹彰及曹植,與史實不符。史載曹丕的妻子「甄氏」(183–221;諡號「文昭皇后」)才貌雙全,曾使曹植為之傾倒,但二人年紀相差近十年,故不肯定曾否發生戀情。傳說中「宓妃」是「洛水神仙」,是曹植《洛神賦》歌頌的對象,本與「甄氏」無關[2]。

1　粵音[復]。
2　見網上資料。

劇情大要 [3]

第一幕《青梅竹馬》[4]

魏王府「梨香苑」裏，甄宓（又名婉貞）擁着親手為世子曹植縫造的「金帶枕」，向宮女梨奴訴說她與曹植青梅竹馬的韻事。二人正值適婚年齡，且情投意合，甄宓希望可以早日與曹植成婚。曹植到來，喜獲愛人贈送「金帶枕」，與婉貞互訴衷情。

這時大臣陳矯的女兒陳德珠奉父親之命尋找曹植。德珠一向暗戀曹植，今見他與甄宓言笑親密，不禁黯然垂淚。

陳矯到來安慰女兒，並說魏王曹操將於「銅雀台」論婚；因曹植貴為世子，但甄宓乃被擄回來的女子，將來不能登儲后之位，故魏王必立德珠為曹植的妻子 [5]。

第二幕《銅雀配婚》

曹植一向備受曹操寵愛，自知將繼承王位，是以滿心歡喜到銅雀台，以為父王將把甄宓許配給他。當他得悉曹操命他迎娶德珠，頓感晴天霹靂，幾欲暈倒。

曹丕凱旋班師，曹操為獎勵他的軍功，許他挑選妻子。曹丕一向妒忌曹植得寵，雖知甄宓為曹植的愛人，為求打擊曹植，故意橫刀奪愛，請求父王恩准他與甄宓成婚。

曹操准許曹丕所求，並命四人即時舉行大婚。在舉國歡騰慶祝銅雀台「雙喜臨門」之際，一對情人卻遭拆散，痛苦萬分。

第三幕《託詞取信》

王后素來知道曹植與甄宓原本心心相印，恐怕是次婚配日後將觸

3　此劇「劇情大要」由梁森兒女士撰寫，並經本書編著者校訂，特此致謝。
4　全劇場目由本書編著者加入。
5　這個以婚配為主的劇情關鍵是以現代一夫一妻制為基本思維。

發兄弟相殘，因此在洞房夜到新房告誡甄宓，謂曹植與她已成叔嫂，以後應保持距離。

王后離去後，曹丕大醉歸來，並着宓妃與他對飲及碎杯以表忠心。甄宓含淚依言而行，曹丕大喜。他一向知道曹植將繼承王位，竟向甄宓吐露自己一直伺機殺害曹植，好讓自己奪取王位。宓妃聞言大驚，乘曹丕入睡，寫信警告曹植。

在對面另一新房內，曹植心念婉貞，對德珠冷語嘲諷，德珠只得獨自就寢。

宓妃把信寫好，避過門外的森嚴侍衛，把信交予曹植。此時德珠起來，曹植慌忙把信夾於書內[6]，隨即去睡。生性多疑的曹丕原來假裝入睡，卻窺見曹植在對面房裏的一舉一動[7]。他到德珠房中，託詞把書取去，並把夾在書中的信細讀，得知宓妃相約曹植於「梨香苑」見面，乃心生一計。

第四幕《叔嫂幽會》

宓妃藉口拜祭花神，約曹植到「梨香苑」，把曹丕的奸計告知曹植，並着他趕快離開京城。

正當此際，曹丕藉口觀賞梨花，引領父王、母后、二弟曹熊和三弟曹彰到梨香苑。宓妃怕引起誤會，慌忙躲於樹後[8]，可惜被曹丕察覺，強拉出來審問。

曹操有感曹植、宓妃叔嫂幽會，有辱家門，把立下的草詔作廢。曹植情急之下，告知眾人宓妃知道曹丕有殺他之心。眾人向宓妃追問，宓妃左右為難，不敢披露真相[9]。曹操盛怒下把曹植貶去臨淄，改立曹丕為世子。

6　這大意的舉措略嫌有違常理。

7　這情節欠說服力。

8　在另一些演出版本裏，宓妃躲在樹後的破轎裏。

9　一如《三年一哭二郎橋》，知情者在關鍵時刻拒絕吐露真相，成為不少戲曲故事犯駁之處。

第五幕《宓妃修書》

曹操死，曹丕繼位魏王，不久篡漢稱帝，是為魏文帝，曹操被追尊「武帝」，皇后被封太后。曹丕為剷除異己，不惜誅殺元老功臣及二弟曹熊。曹植雖遠封臨淄，然而曹丕仍懷恨在心，以十二金牌召曹植回京，但曹植始終置之不理。

太后一向疼愛曹植，以自己年事漸高，恐怕今生不能再見愛兒，悲痛非常。曹丕以骨肉團圓為藉口，逼宓妃去信曹植着他回京。宓妃恐怕曹植回京會遭曹丕毒手，堅決不寫。太后念子心切，傷痛之下，跪地求宓妃修書；宓妃不忍，勉強提筆寫信。寫畢之際，傳來曹彰無故暴斃的消息，宓妃知曹彰是被曹丕謀害，欲撕毀信箋，卻被曹丕搶去，並馬上遣人送出。

宓妃與太后回寢宮休息，曹丕與心腹大臣柳忌商量於「銅雀台」命曹植賦詩；他們深信曹植因失去宓妃，文思一定大不如前，到時便可以指他「文章騙世」，將他治罪和剷除。

第六幕《語帶相關》

曹植接到宓妃的信，偕同德珠與陳矯起程回京。途中，陳矯恐怕曹植此行九死一生，勸他折返臨淄。曹植為見宓妃，早已置生死於事外。他把書函朗讀出來，書云：「婉貞百拜於子建之前，自君別後，依然故我，望勿以蒲枝為念。新君雖痛改前非，懷念手足憐弟寂寞，要歸藩承命排紛解難，保平安。婉貞擲筆[10]。」然而陳矯一聽，卻指出信中語帶雙關，應讀作「新君雖痛改，全非懷念手足。憐弟植，莫要歸藩承命。排紛解，難保平安。」曹植大驚，但仍堅持回京，只盼能見宓妃，一切在所不計，並着德珠回驛館為他焚香求佑。

到京後，曹植與宓妃見面，二人心裏雖念往日情，卻只能以叔嫂相稱。宓妃把曹丕「銅雀台」設文壇以陷害曹植的奸計說出，謂深

10　一些版本作「謫筆」，意思不明。

憂曹植的文思今非昔比。然而曹植認為只要能感受到宓妃的「淺笑橫波」，有信心自己的文采絲毫不減。

「銅雀台」上，曹丕命令曹植以「兄弟」為題，在行七步內賦詩一首。曹植眼望宓妃，憶起昔日之情，終在七步內賦詩一首[11]，詩曰：「煮豆燃豆萁。豆在釜中泣。本是同根生。相煎何太急。」詩作暗喻兄弟相殘的悲哀，贏得各人讚賞，曹丕也誠心折服，無奈只好賜封曹植為「安鄉侯」，放他返回臨淄。

宓妃唯恐曹丕以後仍會再找藉口殺害曹植，乃命陳矯用刀把宮中寶鼎的兩耳及一隻腳斬去，暗喻曹丕一人難治天下，故不應殘害兄弟。正當曹丕覺悟前非之際，宓妃借口欲登高遠眺，縱身投下洛水自盡。

第七幕《洛川神女》

曹植路過洛水江邊，見到祭品及香燭，又見陳矯痛哭，才知婉貞已投河自盡，登時傷心欲絕。他抱着「金帶枕」悲泣，不覺睡着。夢裏，曹植聽見洛水波濤洶湧，見婉貞化身「洛川神女」回返人間見他最後一面。她囑咐曹植與曹丕兄弟相和，以國為重。

曹丕、陳矯、太后與德珠眾人到來江邊，知悉宓妃的犧牲化解了曹氏兄弟相殘，均敬佩宓妃功德無量。全劇結束。

11　一般演出以曹植在踏七步之內完成詩句；名伶阮兆輝指出踏步者應為曹丕，否則有違情理及削弱了劇力。

（二十）

《帝女花》（1957）

開山資料

　　《帝女花》是唐滌生為任劍輝、白雪仙領導的「仙鳳鳴劇團」編寫的「第四屆」新劇，於 1957 年 6 月 7 日於「利舞台」首演，參與開山的主要演員有白雪仙（飾演長平公主）、任劍輝（周世顯）、蘇少棠（周寶倫）、任冰兒（周瑞蘭）、梁醒波（周鍾）、靚次伯（先飾崇禎，後飾清帝）、英麗梨（昭仁公主）、歐偉泉（王丞恩）及朱少坡（1921－1998；張千）等。

　　此劇又先後於 1959 及 1960 年被改編拍成電影及灌成一套四張的唱片。唐滌生本人指出他曾參考清代黃韻珊（1805－1864）的崑劇《帝女花》的部分情節。粵劇研究者林英傑指出從唐氏《帝女花》的內容來看，它的劇情主線是根據清末民初詩人楊圻（1875－1941）的《長平公主曲》[1]。

　　在黃韻珊的《帝女花》裏，崇禎帝的長女「朱徽婥[2]」的封號是「坤興公主[3]」，而「長平」是死後清帝追贈的諡號，劇情敘述「坤興」避亂於維摩庵，上表清帝，請求御准削髮；清帝不允，訪尋周世顯，賜第宅及命二人成婚；「坤興」雖感激清帝大恩，卻因病而死，獨留駙馬嗟

1　《長平公主曲》亦載於 1957 年《帝女花》的首演特刊。
2　唐氏《帝女花》作「朱徽妮」；「妮」可能是「婥」（粵音［促］）之誤。
3　《帝女花》的首演特刊作「坤輿公主」，相信是印刷錯誤。

嘆不已。據說黃韻珊之創作《帝女花》，是為頌揚清室厚待「坤興」及「恩禮勝國」，以之為自己仕途鋪路。

1957年，唐滌生得著名樂師王粵生的協助，在《帝女花》音樂上花了不少心思。此劇在傳統板腔的基礎上配以多段旋律優美的曲牌如《紅樓夢斷》及《撲仙令》（第二幕）、《雪中燕》（第四幕）、《秋江別》（第四幕）及《妝台秋思》（第六幕）。其中《雪中燕》是王粵生特別為此劇創作，《秋江別》及《妝台秋思》也由王氏改編；《紅樓夢斷》及《撲仙令》兩曲則是林兆鎏原為《紅樓夢》而作。這些曲牌悅耳動聽，加上唐氏講究「露字」及「文采」的曲詞，令《帝女花》廣為傳誦。曲牌之外，唐滌生亦為《帝女花》撰寫了多段精彩的板腔唱段。

1930年代著名編劇梁金棠也曾編寫同名粵劇《帝女花》，由廖夢覺、楚賓及林少梅等領導的「散天花劇團」首演於1934年10月25日。由於梁金棠的版本今天只餘報紙上刊載的殘篇，故難以判斷唐氏版本與它的關係。

唐滌生《帝女花》於1976年再度拍成電影，由著名導演吳宇森（1946－）執導，龍劍笙和梅雪詩主演。

2007年，香港中文大學音樂系粵劇研究計劃為紀念《帝女花》五十週年，籌辦《帝女花（青年版）》的演出，這個版本亦成為今天香港戲班常用的藍本。

2022年是《帝女花》六十五週年，多個香港戲曲團體安排了《帝女花》的演出作為紀念。但由於當時新冠疫情尚未完全受控，部份演出延至2023年演出。一向活躍於創新粵劇的「桃花源粵劇工作舍」在2023年籌辦九個跨界項目，當中較為矚目的有：由台灣作曲家李哲藝作曲、香港管弦樂團演出、輔以《帝女花》電影片段播放的「落花滿天管弦光影之旅」；「帝女花學生戲台版」和動員多位專業演員、分演十七場的《帝女花（65週年）專業版》。較受爭議的是「專業版」的演出，有評論員指出加入的新片段令到劇本變成「添足版」。

2023年五月香港科技大學藝術中心籌辦了《帝女花（精緻版）》的演出，把原劇本刪節成兩小時，由名伶阮兆輝擔任藝術指導、陳守仁

改編劇本及翻譯成英語字幕，並由年青演員千珊和靈音領導幾位專業、業餘及科技大學初踏台板的學生演員演出。有評論認為這個「濃縮版」精簡，適合用作教育和推廣工作。

主要角色及人物 [4]

文武生	周世顯，太僕的兒子
正印花旦	長平公主，崇禎皇帝的長女
武生	（先飾）崇禎皇帝，明末皇帝 （後飾）清帝 [5]
丑生	周鍾，明廷大臣
小生	周寶倫，周鍾的兒子，紫禁城守將
二幫花旦	周瑞蘭，周鍾幼女，寶倫的妹妹
第三旦	昭仁公主，崇禎皇帝的幼女
第三生	王丞恩，明宮太監
第二丑生	張千，周鍾的家僕

劇情大要

第一幕《樹盟》

崇禎皇帝的幼女昭仁公主述說大明雖受內憂外患困擾，皇姐長平公主在父皇的催促下，今夕在御花園設鳳台接見周世顯，測試他能否中選駙馬。昭仁又說長平一向自恃才高，因而無法選得合意的配偶。

4 以下角色、人物及劇情大要均根據陳守仁、張群顯合編《帝女花讀本》（2022）的校訂。

5 唐滌生的《帝女花》並無交代此「清帝」究竟是誰人。據黎東方的《細說清朝》所載，此時清世祖順治（1638–1661；1644–1661在位）雖已登極，但由於年幼，清廷大權落於擔任「輔政」的多爾袞（1612–1650）；多爾袞其後自稱「皇父攝政王」（1994：54, 81）。故此，在劇中第六幕把持朝政的「清帝」大概應稱「輔政」或「攝政王」。

大臣周鍾引領周世顯進見公主，世顯以文才、言詞和瀟灑的儀容打動長平芳心。長平矜羞，吟詩一首表達情意，詩云：「雙樹含樟傍鳳樓。千年合抱未曾休。但得連理青蔥在。不向人間露白頭。」眾人會意，周鍾連忙祝賀世顯。

突然狂風大作，打熄所有彩燈，昭仁和周鍾都請長平仔細考慮是否委身於世顯。世顯吟詩一首表明心跡，詩云：「合抱連枝倚鳳樓。人間風雨幾時休。在生願作鴛鴦鳥。到死如花也並頭」。長平深被世顯熱誠所動，許以芳心。

第二幕《香劫》

金殿上，崇禎皇帝慨嘆過去因重文輕武致令今天國勢危在旦夕。他得知長平願委身於世顯，即把世顯賜封駙馬。李闖率領賊兵攻破皇城，崇禎皇帝為免后、妃及公主受賊兵污辱，先賜死皇后及妃子，再召長平上殿。崇禎一向疼惜長平，幾經折騰，終於拋下紅羅，叫長平自行了斷。長平決心殉國，世顯卻緊拉紅羅不放，兩人依依不捨。

崇禎驅逐世顯離殿，追殺長平，卻誤殺昭仁公主；他再用劍刺傷長平的手臂，以為長平就此死去。

長平為大臣周鍾所救，世顯得宮女告知，以為周鍾把長平屍首抱走，決定找周鍾乞取公主屍骸。

第三幕《乞屍》

皇城被攻陷後十日，長平在周鍾父子及女兒瑞蘭的悉心照料下漸漸康復。周寶倫及周鍾知悉明太子已被清人俘擄，認為明室氣數已盡，商議把公主獻給清帝，求取厚賞。父子二人的密謀被長平及瑞蘭無意中聽到，長平欲自殺殉身，但被瑞蘭阻止。瑞蘭想出權宜之策，乘周鍾父子外出，用移花接木之計，詐說長平公主不甘被出賣，毀容自殺，實則匿居於維摩庵裏。

世顯到訪周家，欲取回公主屍首，得悉公主本來在世，卻又自殺

死去。世顯欲自殺殉情，卻被周鍾阻止及驅逐。瑞蘭安慰世顯，暗示他與公主倘真有緣，仍將有相聚的一天。

第四幕《庵遇》

一年以來，十六歲的長平棲身於維摩庵，化名慧清。她雖有瑞蘭暗中照料，但老住持死去後，新住持不知她的真正身份，常加薄待。這天雪停後不久，長平奉命出外拾取山柴 [6]。

世顯剛巧經過，見道姑貌似長平，上前追問。長平心裏已無俗念，不願與世顯復合，否認是長平公主。幾經哀求，長平仍不為世顯所動，直至世顯欲以身殉，長平才與他相認 [7]。

周鍾與家丁追蹤世顯到來維摩庵，長平只有暫避，約世顯晚上二更在紫玉山房相會。

周鍾知世顯與公主仍有聯繫，遂奉承世顯，計劃把公主及駙馬獻給清帝，以博取俸祿。世顯心生一計，假意說若清廷答應他列出的條件，他便帶同長平入朝投靠清帝。

第五幕《上表》

世顯、周鍾及十二宮娥往紫玉山房進見長平，長平誤會世顯已經歸降清廷，悲痛欲絕。

周鍾與宮娥退下後，長平痛斥世顯把她出賣，拔出髮釵欲自刺雙目。世顯向公主坦告假意投清之計，以換取清帝釋放太子及把先帝崇禎屍骸厚葬於皇陵。長平發覺錯怪世顯，但表明即使清帝答應釋弟、葬父，她亦絕不會投靠清朝。二人遂相約在計成之後，雙雙於含樟樹下殉國。長平含淚寫表，由世顯帶呈清帝。

6　扮演長平公主的正印花旦演員在這裏獨唱小曲《雪中燕》和反線二黃慢板，屬全劇「主題曲」之一。

7　分別扮演周世顯及長平公主的文武生及正印花旦演員在這裏對唱大調《秋江哭別》，屬全劇「主題曲」之一。

第六幕《香夭》

周世顯帶長平公主表章上朝，清帝不滿世顯頌揚長平，威脅殺害世顯。世顯聲言不怕身殉，並堅持在朝上朗讀表章。周鍾及寶倫不知表章內容，警告世顯慎言，以免觸怒清帝，致令他們烏紗以至性命不保。世顯朗讀長平表章，朝中遺臣知悉公主要求釋放太子及厚葬崇禎。清帝聽表大怒，並欲撕毀表章。朝臣見此暗起鼓噪，清帝為取悅群臣，心生一計，詐稱答應公主所有要求。世顯遂傳旨請長平上殿。

長平再度踏足昔日的明宮，一時百感交集，彷彿仍見當年血跡在地上留下黃色斑痕。她無限感觸地吟詩一首，詩云：「珠冠猶似殮時妝。萬春亭畔病海棠。怕到乾清尋血跡。風雨經年尚帶黃。」

長平入宮拜見清帝，強忍淚水，且轉愁為笑。清帝及百官見長平嫣然一笑，如釋重負；清帝更答應把她終身撫養。

其實清帝欲借重新賜婚以博取「仁政」美譽，使前朝遺臣效忠清廷。他見公主及世顯均已入朝，竟違反承諾，不肯釋放太子及厚葬崇禎。長平在朝上痛哭，觸發遺臣對清帝產生怨懟，清帝在投鼠忌器的形勢下，唯有釋放太子和下令厚葬崇禎。

世顯及長平得清帝所准，在御花園含樟樹下拜堂，之後雙雙服毒殉國[8]。

周鍾、寶倫及清帝到花園祝賀一雙新人，才知二人已死。這時天上傳來歌聲，迎接金童及玉女返回天廷，眾人才醒覺原來公主及駙馬本是玉女及金童。周鍾及寶倫自慚不已，請求罷官回鄉。全劇告終。

8　男女主角在這裏演唱小曲《妝台秋思》，把全劇推向高潮。

（二十一）
《王寶釧》（1957）

開山資料

　　《王寶釧》為芳艷芬領導的「新艷陽劇團」於 1957 年 7 月 20 日首演，也即劇團自 1954 年成立以來第十二屆的演出。此劇由著名編劇家李少芸編寫，開山演員包括芳艷芬（飾演王寶釧）、新馬師曾（薛平貴）、譚倩紅（先飾春梅，後飾代戰公主）、少新權（1904-1966；王允）、蘇少棠（蘇龍）、半日安（王夫人）、歐陽儉（朱義盛）、艷桃紅（王金釧）、余蕙芬（王銀釧）及歐家聲（魏虎）等。

　　據《新艷陽劇團第十二屆演出特刊》說，李少芸為編寫此劇，曾參考六十多種關於王寶釧的書籍、劇本及文獻。音樂方面，當時有「琵琶聖手」綽號的著名樂手王粵生受聘為此劇撰寫小曲多首，包括《寒窰怨》、《逍遙曲》、《採桑曲》及《綵樓怨》。「特刊」還指出，新馬師曾及芳艷芬在《別窰》一折參考了京劇《紅鬃烈馬》的演出，並以粵劇古腔演唱。據說在 1950 年代，用古腔演唱粵劇並不常見，當時「新艷陽」也藉此「發揚粵劇優良傳統藝術」。著名演員梁漢威曾於 2002 年 3 月 26 日在香港新界河上鄉為洪聖誕演出此劇，也保留了新馬師曾的演法。

　　此劇於 1959 年拍成彩色電影，由左几導演，李願聞（1912-1997）撰曲；主要演員包括芳艷芬、羅劍郎（約 1922-2003）、胡笳、劉月峰、半日安、余蕙芬及劉克宣等。

主要角色及人物

文武生	薛平貴，落泊壯士
正印花旦	王寶釧，宰相王允的第三女兒
小生	蘇龍，寶釧的姐夫，姐姐金釧的夫婿
二幫花旦	(先飾) 春梅，寶釧的侍婢 (後飾) 西遼代戰公主
丑生	朱義盛，平貴的義兄
武生 (老生)	王允，寶釧的父親，官居宰相
老旦	王夫人，王允的夫人，寶釧的母親
第三旦	王金釧，王允的長女
第四旦	王銀釧，王允的次女
第三生	魏虎，銀釧的夫婿

劇情大要

第一幕《繡球選婿》[1]

　　宰相王允家有三女，長、二女已出嫁，只剩幼女寶釧待字閨中。這天，王允派人在街上張貼告示，謂寶釧將以拋繡球方式選婿，誰人拾得繡球，不論貧富，即成為寶釧夫婿。

　　時辰到，王允、王夫人、大小姐金釧及夫婿蘇龍、二小姐銀釧及夫婿魏虎等人齊集綵樓上。寶釧拋下繡球，樓下雖有不少王孫公子，繡球卻落在落泊壯士薛平貴手上。平貴拿着繡球，與義兄朱義盛進相府拜候王允，寶釧暫時往內堂迴避。王允及魏虎嫌平貴一身寒酸，拒絕履行諾言。蘇龍及金釧則促王允納平貴為婿，並謂平貴相貌堂堂，他日定能顯貴。

1　全劇部分場目是本書編著者所加。

王允堅持不納平貴，給他十兩銀加以打發。平貴向重氣節，拒收白銀換取緣分和婚姻。朱義盛責王允嫌貧愛富，被王允家人棒打，與平貴同被逐出相府。

王允見平貴已走，欲把寶釧許配武狀元周德。寶釧得侍婢春梅報訊，來到堂上才知平貴已離去。寶釧相信平貴拾得繡球是上天注定，認為父親不應逆天行道，自己也不會介意平貴出身寒微。

寶釧以平貴為夫郎，決不改嫁，寧願與平貴同甘共苦。王允威脅與她斷絕父女關係，寶釧脫下羅衣及釵環，與王允擊掌斬斷親情。王允不准寶釧拜別母親，要她立刻隻身離家。

第二幕《紅鬃烈馬》

土地廟裏，平貴及義盛慨嘆天不造美，令他們方才在相府受辱。夜深，二人相繼入睡。

寶釧隻身離家，春梅擔心寶釧安危，陪伴她找尋平貴。這時風雨交加，二人到達破廟稍歇。

廟內漆黑一片，春梅睡在一角，寶釧在土地神前祝禱。義盛發夢，夢中咒罵王允，寶釧及春梅這時才知廟裏有人，不知如何是好。義盛點燈，發現寶釧及春梅。平貴及義盛責備寶釧悔婚，經春梅解釋後，才知寶釧因守諾，已經與王允斷絕關係。

平貴及寶釧在廟裏洞房，義盛到廟外睡覺。忽有乞兒來報，謂皇榜招才。原來西涼向大唐獻上一匹凶猛的紅鬃烈馬，皇上下詔徵求身手不凡的壯士把牠馴服。義盛一向知平貴武藝非凡，心想平貴顯達機會已到，囑他前去應詔。

第三幕《馬步先行》

平貴及寶釧在破窰雙宿雙棲。先前平貴應詔降服了紅鬃烈馬，被封為後營都督，卻被王允參奏他初進朝堂不曉禮儀，被貶為馬步先行。今西涼興兵犯唐，平貴奉命隨軍征剿。出發之前，平貴先回破窰與寶釧道別。

朱義盛知平貴被封馬步先行，到破窰向寶釧報訊。寶釧請義盛到街上買些酒肉回窰拜神，以謝神恩保佑。

平貴回窰，向寶釧敘述降馬、被封都督、被岳父參奏、被貶及奉命隨軍征伐西涼的經過。寶釧聞知，悲從中來。時軍校持大令到，謂元帥登壇點將，促平貴回營，若頭通鼓打起時仍未回營，便要重打四十大板。

寶釧捨不得夫郎，執手問他歸期何日，又問他如何安家。平貴謂已準備了銅錢二百、乾柴十擔及老米八斗。平貴又給寶釧糧單兩張，叫她在需要時回娘家換糧，寶釧卻說誓死不回娘家。

平貴知道可能一去不回，叮囑寶釧若抵不住艱難生活，便應改嫁。寶釧說她誓死守節，甘願在寒窰餓死也不改嫁。此時軍校又來催促平貴回營，謂若二通鼓打響仍不回營，將被打八十大板。

寶釧無酒，只有以清水與平貴餞別。二人依依不捨之際，忽聽三聲炮響。軍校又至，謂平貴若仍不回營報到，元帥便會把他殺頭。平貴匆匆拜別寶釧而去；朱義盛買了酒肉回窰才知平貴已回軍營報到。

第四幕《鴻雁傳書》

第一景

平貴出征西涼，一去十八年全無音訊。一天白雪紛飛，王夫人與大女婿蘇龍及家人攜帶金銀珠寶及綾羅綢緞往破窰探訪寶釧。夫人既到破窰，蘇龍先回王府。

第二景

原來王夫人之前曾多次遣侍婢請寶釧返回王府居住，但均被寶釧婉拒。適值王允赴長安，夫人親自到訪，見愛女比前消瘦，不禁心痛。寶釧謂當日矢誓甘為平貴食貧，絕無反悔之理，故不願接受王夫人帶來的物資，也不肯回王府。

王夫人進窰，見窰裏破落不堪，慨嘆愛女嚐盡苦頭。寶釧謂十四年前早得人報訊說平貴在征戰中失蹤，其父曾多次勸她改嫁，但她以嫁平貴及守寡既屬天意，十四年來一直沒有怨言，只存一絲希望，盼平貴平安歸來。寶釧又說除非平貴一天位居將帥，否則今生不會再踏足王府。夫人見寶釧意決，懇求女兒許她在寒窰共住，好待母女互相照顧。寶釧不肯讓母親與她捱苦，夫人則不肯離去。

　　寶釧見母親堅持不走，詐稱同意回府，與母親一起踏出窰外。王夫人囑人備車，寶釧假意說回窰取拜堂穿的衣服作為紀念，卻關上窰門不肯出來。王夫人見此，只有傷心回府。

　　朱義盛到訪寶釧，說查探得知平貴在西涼失蹤，恐怕已凶多吉少。寶釧悲極，取清水一碗、清香一炷及溪錢三張，在窰外哭祭平貴，頃刻間不支暈倒。義盛急往窰裏取藥油。

　　這時一隻鴻雁飛來，叫醒了寶釧。寶釧問鴻雁平貴的生死，鴻雁叫了三聲以示平安。寶釧咬破指頭，以血寫信，託鴻雁帶給平貴。

第三景

　　西涼營帳裏，平貴追憶往事。原來平貴當日出戰西涼，被魏虎灌醉，再被縛在馬上，幸得西遼代戰公主所救，更被招贅為駙馬。平貴本不願有負寶釧，但以此為權宜之計，伺機逃走。其後西遼王駕崩，平貴便繼承了王位。

　　這時鴻雁飛至，平貴驚見血書，拆閱得知寶釧促他早日回窰。平貴灌醉代戰公主，偷得軍令，離營遠去。西遼大將叫醒代戰公主，一起前去追趕。

第五幕《採桑如夢》

第一景

　　寶釧與十多個村女在大路上一邊採桑，一邊歌唱，怡然自得。她想到薛郎未有音訊，不禁悲哀；但想到人生如夢，自己甘願守節，

心境又平靜下來。她既在大路上採桑完畢，正擬轉去馬家坡繼續採桑。

這時平貴來到大路上，得村女告知薛大嫂已往馬家坡，平貴趕忙前去。

第二景

平貴與寶釧在馬家坡相遇，但二人隔別十八年，一時認不出對方。平貴欲試寶釧，詐稱是平貴軍中同營士兵，今受平貴所託帶來家書，唯家書已失，又說平貴因欠他二十両銀而願賣妻還債。寶釧力拒，逃返破窰。

平貴追上，在窰外叫寶釧，並認自己就是平貴。寶釧初不相信，但見平貴交上她所寫的血書，乃出窰相認。平貴向她敍述被魏虎陷害及灌醉代戰公主盜取軍令的經過，謂公主雖追來把他攔截，但諒解平貴早娶寶釧，囑他接寶釧到西遼一起生活。二人遂馬上登程。

第六幕《封賞恩人》

王允知平貴在西遼封王，並接寶釧到西遼，特地率王夫人、蘇龍、金釧、魏虎、銀釧等人到來西遼金殿拜謁。平貴感謝王夫人及蘇龍等人一直照顧寶釧，又責備王允及重打魏虎四十大板。

朱義盛謁見平貴，因無錢備禮，只帶來兩埕水。平貴感激義盛關懷及照顧寶釧，把義盛帶來的水分給眾人品嚐。

平貴封贈他的恩人：寶釧及代戰公主分別封正宮娘娘及西宮娘娘；王夫人封「國太」；朱義盛封「享福王」；蘇龍封「威勇侯」；金釧封一品夫人。王允欲求封贈，遭平貴嚴詞拒絕。全劇終結。

（二十二）
《紫釵記》（1957）

1959 年電影《紫釵記》特刊封面

開山資料

　　《紫釵記》是唐滌生第二部根據明朝湯顯祖（1550－1616）的劇作改編的粵劇劇目，於 1957 年 8 月 30 日在利舞台首演，為「仙鳳鳴劇團」第五屆新劇。當時參與開山的主要演員有任劍輝（飾演李益）、白雪仙（霍家小玉）、蘇少棠（韋夏卿）、任冰兒（浣紗）、梁醒波（先飾崔允明，後飾黃衫客）、靚次伯（盧太尉）、白龍珠（鄭氏）、英麗梨（盧

燕貞）、歐偉泉（侯景先）、朱少坡（王哨兒）、李錦帆（年份不詳；道姑）及陳鐵善（年份不詳；尼姑）等。

湯顯祖的《紫釵記》原名《紫簫記》，編寫於 1577 至 1579 年，卻始終未能完成；1587 年，他參考唐代才子蔣防（792–835）的傳奇小說《霍小玉傳》，終於寫成《紫釵記》。蔣防的原作，是基於小玉淪落為妓、唐代良民與賤民不可通婚的現實[1]，譏諷李益薄倖、始亂終棄，小玉斥罵和詛咒他後悲憤而亡，反映了唐代女子的癡情和士人貪色、狎妓、負心等浮習。湯顯祖的改編則把小玉淨化為閨女，規避了「良賤不婚」的律令，並以李益對小玉從一而終、拒絕太尉脅逼，最後在黃衫豪士的幫忙下與小玉團圓，成功為李益翻案。

唐滌生改編的《紫釵記》基本上沿襲湯顯祖的主要情節，只稍作改動。這些改動包括把小玉還原成《霍小玉傳》中的歌妓，用自由戀愛包裝了小玉與李益在元宵夜的邂逅[2]，把崔允明描寫為勸誡、提醒李益從一而終、拒絕為盧太尉作媒人、守護小玉的正義力量，把「黃衫豪士」改為力壓盧太尉的關鍵人物四王爺，和把李益化身成從一而終的情聖等。然而，尾幕《論理爭夫》卻是唐滌生的原創。

《紫釵記》劇中有多段唱腔廣為傳誦，包括第一幕的小曲《漁村夕照》和《小桃紅》、第二幕的《紅燭淚》、第三幕的南音及小曲《斷橋》、第六幕的《寡婦彈情》、第七幕的古曲《潯陽夜月》及第八幕的大段「七字清中板」及小玉唱的兩段「快中板」。其中《紅燭淚》是王粵生早在1951 年的作品，《潯陽夜月》一曲是由王氏建議唐滌生採用，並由王氏編曲。

《紫釵記》先後於 1959 年和 1977 年拍成電影，前者由任劍輝、白雪仙主演，後者由龍劍笙、梅雪詩主演。

1　見劉燕萍「蔣防傳奇《霍小玉傳》與粵劇《紫釵記》之比較」，1996:331–332。

2　有如《帝女花》中長平公主設鳳台選偶，突顯當時香港人崇尚新世代的自由戀愛價值觀。

主要角色及人物 [3]

文武生	李益，才子，應考儒生
正印花旦	霍家小玉，本霍王女兒，後淪落為歌妓
小生	韋夏卿，應考儒生
二幫花旦	浣紗，小玉的侍婢
丑生	（先飾）崔允明，應考儒生 （後飾）黃衫客，四王爺
武生（老生）	盧杞，大唐宰相，加封太尉
老旦	鄭氏，小玉的母親
第三旦	盧燕貞，盧杞的第五女兒
第二老生	侯景先，老玉工
第二丑生	王哨兒，宰相太尉府的堂後官
第二老旦	道姑
第三老旦	尼姑

劇情大要

第一幕《墜釵燈影》

　　大唐帝國的首都長安裏，「勝業坊」是高官貴冑聚居的區域，當中與宰相太尉府只是相隔幾條街、位處曲巷裏的「梁園」住着才、貌雙全的歌女小玉和她的母親鄭氏。這晚適值元宵佳節，鄭氏追憶往事。原來她本是霍王的婢女，卻因出身寒微，十二年前在霍王死後被驅逐出王府，落戶「梁園」。鄭氏與霍王所生女兒「小玉」一向從母姓，今年十八歲，盼望能嫁得才郎，好待他日夫郎顯貴，朝廷會恢復她的霍王千金身份和冊封她為郡主。

3　以下角色、人物和劇情大要均根據陳守仁、張群顯、何冠環合編《紫釵記讀本》（2021）的校訂。

鄭氏取出當年霍王買給小玉作出嫁時上頭的「紫玉釵」，交侍婢浣紗，叫她為小玉插到頭上。之後，向來仰慕長安才子李十郎的小玉辭別母親，與浣紗到勝業坊街上觀賞渭橋燈飾。

街上來了三位秀才，都是剛剛應考，正在等待放榜，趁元宵外出觀燈。李益、崔允明、韋夏卿情同手足，號稱「歲寒三友」。李益曾聽媒人婆鮑四娘說長安有位才貌雙全、不攀權貴的霍家小玉，並對他的文才一向傾慕，所以十分渴望能在是夜邂逅佳人。

突然，在鳴鑼喝道聲中，當今權傾朝野、加封太尉的宰相盧杞與女兒盧燕貞在前呼後擁下到街上來。驀地，命運之力驅使狂風刮起，把燕貞的絳紗吹去，恰好撲到李益面上。李益把絳紗交回燕貞，婉拒說出姓名便辭別。豈料燕貞對這個不攀權貴的神秘儒生卻一見鍾情，囑父親打探他的身份。盧杞查問在旁的崔允明，得知剛才拾巾的秀才乃是李益，決定提拔他為新科狀元，並吩咐隨從傳語禮部，凡應試後獲選的考生先要拜謁宰相太尉府堂，方准註選[4]，希望藉此招贅李益為婿。

盧杞一行人去後，小玉與婢女浣紗在歸家路上經過。剎那間，緣份之手把她頭上的紫釵扔到地上，這一次落在李益的跟前。李益拾起紫釵，正在賞玩間，浣紗回轉，問他曾否見到紫釵。李益為了使開浣紗，故意說紫釵落在橫巷。浣紗去後，李益遇上到來找尋紫釵的佳人，懷疑這位紫衣美女便是霍家小玉，便乘機與她搭訕。二人互道姓名後，李益喜見對方正是自己的夢中人。

李益向小玉求婚，小玉坦言自己本為霍王千金，但已淪落為歌妓，自覺配不起李益。李益答應將來會使小玉「妻憑夫貴」，小玉又推說需要侍奉母親，之後回頭嫣然一笑，步進家門。

在允明的鼓勵下，李益推門而進，到「梁園」向小玉的母親提親。

4　唐朝科舉制度，凡應試獲選的人，須在尚書省把姓名和履歷註在冊上，再經考詢才可獲授官職。

第二幕《花院盟香》

李益入梁園，見鄭氏正在敲經念佛，便向她表明對小玉的愛意，並承諾他高中後會為小玉恢復霍王千金的尊銜。鄭氏被李益的真誠打動，准許二人當夜成婚洞房。

李益為小玉插上紫釵，小玉突然悲從中起，說害怕一天華落色衰，會被拋棄。李益為表示自己並非薄倖，以紫釵刺指，滴血和墨，在綢緞的烏絲欄[5]上書寫盟心句，矢誓與小玉「日夜相從，生死無悔……生則同衾，死則同穴」。情到濃時，二人共渡春宵。

第三幕《折柳渭橋》

李益高中狀元，卻在新婚翌日被派往涼州，出任河西節度使劉公濟的參軍。啟程當天，浣紗陪同小玉來到西渭橋畔送行。原來事因李益高中的消息傳出後，適值剛與小玉成親，李益沒有即時到宰相府拜謝宰相太尉提攜大恩；盧杞盛怒下，為求拆散李益、小玉，強把李益調派到塞外。

李益、小玉道盡情話，李益誓言對愛妻永不變心。河西節度使劉公濟屬下都押衙到來迎接新科狀元兼參軍李益，卻認得狀元妻子曾是勝業坊梁園的歌姬；小玉羞慚之際，崔允明挺身為她解圍。臨行時，李益說夏卿雖已當官，但俸祿微薄，也許未能照顧考試落第的允明，囑咐小玉對允明多加關照。

小玉感懷身世，囑咐李益到她年華老去時另娶名媛；李益一再重申對小玉之情至死不渝。夫妻之後含淚告別。

第四幕《圓夢賣釵》

李益一去三年，音訊全無。小玉思郎心切，單思成病，並且經常求神拜佛，致令經濟陷入困境。浣紗慨嘆已經典賣小玉所有首飾，只

餘當年用作訂情信物和上頭的紫玉釵。小玉病情嚴重，卻拒絕對症下藥，只吩咐浣紗給她服用「當歸」，以取夫郎「當即歸來」的好意頭。

這天早上，小玉對浣紗說昨夜夢見黃衫大漢送她一對花鞋，認為寓意「魚水重諧」，深信夫郎很快便歸家。

經濟拮据的另一個原因，是小玉三年來一直對落第及久病的允明給予援助。這時允明到訪，說宰相太尉爺爺請他到相府出席「招賢宴」，但他卻無錢置裝。小玉吩咐浣紗把她們僅存的金錢送給允明，以圓允明進身之夢。

為了應付日後的生計，小玉忍痛吩咐浣紗取出紫玉釵，並叫她把玉工侯景先帶來，請他代為出賣。

第五幕《吞釵拒婚》

三年來，盧杞指使劉公濟帳下的都押衙暗中監視李益，並把李益寄返家的書函沒收。盧杞又收到都押衙派人送來一首李益寫的感恩詩，見可以利用當中「日日醉涼州，笙歌卒未休，感恩知有地，不上望京樓」四句，要脅告發李益迷醉歌舞、縱情酗酒、疏忽職守、怨恨朝廷、存心作反，逼他拋棄小玉和迎娶自己的女兒。盧杞已下令調派李益回長安向宰相府報到，李益正在途中，一旦到埗，將被羈留在相府，不准回家。為了要脅李益，他也吩咐下屬把李益的母親接到相府居住。

盧杞為招李益為婿，請允明與夏卿為媒，但遭允明嚴辭拒絕。盧杞以重金及五品官位利誘，允明依然不為所動。盧杞技窮，威脅向允明動武。允明說欲把四個妹妹許配宰相太尉四個女兒的夫婿、使四個女兒感受到被奪去夫郎之痛。盧杞惱羞成怒，用白梃把允明打死，更警告夏卿不能洩露半句風聲。

玉工侯景先向宰相太尉呈上紫釵，說物主願意用九百兩銀出賣。盧杞追問下，知道紫釵原來是小玉三年前新婚上頭之物，馬上買下。

盧杞教唆王哨兒，叫他的妻子稍後在李益到埗後，假扮鮑四娘的姐姐鮑三娘到來相府，把紫釵獻上，並要訛稱小玉經已改嫁，才有出賣紫釵。

李益到來，對允明的死及盧杞的奸計全不知情，唯對不許他回家大惑不解。假冒的鮑三娘到相府，假裝知悉燕貞將出閣，獻上紫釵一支，並訛稱小玉已於上月改嫁，因而把紫釵棄賣。盧杞責小玉無情，勸李益迎娶他的女兒燕貞。李益自責、心如絞碎，欲吞釵自盡，被夏卿制止。

盧杞見奸計不得逞，怒不可遏，揚言要向皇上告發李益的詩句有疏忽職守、叛國之意。李益恐連累母親，無奈就範，但請求把婚事延後舉行。盧杞命令李益此後住在相府，不能自由走動。

侯景先登堂領錢，盧杞借機對景先說李益便是新姑爺。景先步出相府，把賣釵得來的銀兩交給小玉，並說宰相太尉女兒將嫁李益、紫釵乃宰相太尉買給女兒作上頭之用。小玉聞言，悲痛欲絕，要闖進相府質問李益，幸被浣紗拉住、帶返梁園。

夏卿懇求宰相太尉准許他與李益到慈恩寺賞花和拜謝禪師。盧杞命令軍校緊緊跟隨二人，並吩咐若有人提起「霍家小玉」，便把他亂棒打死。

第六幕《花前遇俠》

豪傑裝扮的黃衫客到慈恩寺，擬到西軒飲酒和賞花，禪師告訴他西軒已被韋主簿預訂，用作宴請參軍李益。黃衫客追問下，禪師把李益拋棄小玉、入贅宰相太尉府之事告知。黃衫客為小玉憤憤不平，怒責李益薄倖。

小玉與浣紗在路上遇上一位道姑和一位尼姑，被遊說藉求神問卜探問李益的歸期。浣紗知道她們家財只餘變賣紫釵得來的九百両銀，但阻止不到小玉；道姑和尼姑為小玉占卜後，各取去三百両銀。

小玉又到慈恩寺拜佛，再付香油錢三百両。浣紗見錢財盡散，不禁失聲痛哭。黃衫客見狀，上前問個究竟。小玉本不欲提起傷心事，但記得昨夜夢中曾見黃衣大漢，所以向黃衫客細訴自己的身世，和與李益邂逅、結合、分離、音信隔斷，及她單思臥病、經濟拮据、李益薄倖負情的經過。黃衫客聽罷，痛罵李益無情。他贈小玉一錠金，答

應是夜將會到訪梁園。

李益與夏卿到達慈恩寺的西軒，但礙於被盧杞的手下嚴密看守，不能暢所欲言。夏卿以詩寄意，透露小玉並未改嫁。李益會意，夏卿欲進一步說出小玉近況，卻被王哨兒喝止。

黃衫客上前與李益搭訕，並邀李益到他家飲酒。王哨兒與軍校阻止，均被黃衫客打退。李益與黃衫客素不相識，本想推辭，卻被黃衫客強拉而去。

第七幕《劍合釵圓》

黃衫客把李益帶返梁園與小玉團聚。臥病在床的小玉見李益回來，感到恍如隔世。她怨恨李益一去三年音訊全無，更痛斥他另娶宰相太尉之女。李益遂把自己受宰相太尉要脅及欲吞釵拒婚的經過告知小玉，並拿出紫釵作證。

二人和好如初，小玉病情不藥而癒。但好景不常，王哨兒帶領軍校強搶李益回相府，說宰相太尉命令李益即時與燕貞成婚。臨行前，王哨兒更奪去小玉頭上的紫釵。喝得半醉的黃衫客目睹李益被挾走，卻沒有加以阻止。

浣紗懇求黃衫客主持公道，黃衫客說既然李益沒有變心，小玉才是狀元妻，他日朝廷大有可能會恢復她霍王千金的身份和賜封郡主，囑小玉戴鳳冠、穿瑕帔，到宰相太尉府據理爭夫，說罷離去。

儘管母親力勸小玉切勿到相府自尋死路，小玉已立定主意。

第八幕《論理爭夫》

盧杞在府中逼李益與女兒燕貞即時拜堂成婚，李益不從，堅持不會拋棄病重的妻子，又推說因母親不在場，不能成婚。盧杞指李益三年前與小玉成婚時，也是未經父母之命，故屬苟合。李益辯稱他與小玉是天賜的拾釵奇緣、義重情真。盧杞指李益欠他提攜之恩，須娶燕貞作償還。李益辯稱他會用功勳報答提攜恩典，並堅稱倘若小玉遇到不測，他寧願削髮出家也不會另娶。

盧杞無辭以對，唯有再用疏忽職守、叛國罪名要脅李益。李益百辭莫辯，在驚恐中暈倒。

宰相太尉府門外，戴鳳冠、穿瑕帔的小玉命浣紗代她報門。王哨兒入堂報訊，謂霍家小玉以「霍王女、狀元妻、李小玉」的身份請求拜見宰相太尉。盧杞明白朝廷有例，不可無故棒打穿蟒袍的人，打算先拒絕小玉進門，而虛動拜堂鼓樂以逼她闖席，到時可借「闖席」罪名把她打死。

小玉聽見鼓樂，果然在正義和妒意驅使下闖上府堂。盧燕貞面對膽敢冒死到來爭夫的小玉，但見她大義凜然，被嚇得退回父親身邊。眾軍校在兩旁高舉白梃，卻被小玉一股正氣所震懾。盧杞嘲笑小玉並非霍王女而是歌妓，小玉並不退縮，叫李益證明她的身份。李益直認小玉是結髮妻子，小玉直斥宰相太尉恃勢弄權；盧杞惱羞成怒，要誣告李益瀆職、叛國。李益大驚，小玉見此，不禁萬念俱灰。

這時盧杞聞得鳴鑼喝道，知道有權貴到訪。黃衫客到府，隨員捧着皇上聖旨，盧杞連忙出迎。黃衫客原來是四王爺，他指斥盧杞壓逼李益拋棄妻子、逼令他娶自己女兒，又把允明打死。盧杞欲狡辯，但夏卿挺身指證。四王爺更直認小玉是他的族妹，並宣讀聖旨，說朝廷革除盧杞宰相太尉官職、恩准小玉恢復霍王千金的身份、重新賜姓「李」，並賜李益、小玉成婚。

四王爺親自為媒，讓李益與小玉再拜花燭、重續紫釵緣。全劇終結。

（二十三）

《紅菱巧破無頭案》（1957）

開山資料

　　《紅菱[1]巧破無頭案》是唐滌生的劇作，於 1957 年 11 月 14 日由陳錦棠及羅艷卿領導的「錦添花劇團」開山。當時參與開山的主要演員有陳錦棠（飾演左維明）、鳳凰女（楊柳嬌）、半日安（秦三峰）、蘇少棠（柳子卿）、羅艷卿（蘇玉桂）及少新權（知縣）。此劇於 1959 年拍成電影，由珠璣導演，李願聞編劇；主要演員包括陳錦棠（飾演左維明）、鳳凰女（楊柳嬌）、羅劍郎（柳子卿）、區鳳鳴（蘇玉桂）及半日安（秦三峰）等。

主要角色及人物

文武生	左維明，臨安府縣令
正印花旦	楊柳嬌，蘇家寡婦
二幫花旦	蘇玉桂，楊柳嬌的小姑
小生	柳子卿，蘇玉桂的未婚夫
丑生	秦三峰，楊柳嬌的姦夫
武生（老生）	楊崧，都堂大人
第三生	左魚，左維明的家僕
第二丑生	史孟松，蘇州縣令

1　「紅菱」是「繡花鞋」。

故事背景

蘇州有寡婦楊柳嬌與小姑蘇玉桂住在蘇家相依為命。楊柳嬌因不甘寂寞，勾搭上在衙門任管事[2]的秦三峰。可惜秦三峰已有妻子，楊柳嬌與秦三峰只能過着偷偷摸摸的日子。

劇情大要

第一幕《無頭冤案》[3]

秦三峰在蘇家門外等候情婦楊柳嬌到來。由於他須跟隨縣太爺調任臨安，故前來與楊柳嬌話別。楊柳嬌要求跟隨秦三峰到臨安，又埋怨他只關心他病重的妻子而冷落她。秦三峰捨不得楊柳嬌的美色及她的首飾珠寶，心生一計，約定楊柳嬌在入黑時再見面，並吩咐她準備一套常穿的衣服、一對繡花鞋和一對襪。

剛巧蘇玉桂出門，原想迎候愛郎柳子卿，無意中聽到柳嬌和三峰的對話，被楊柳嬌發覺。楊柳嬌斥責蘇玉桂故意偷聽，而蘇玉桂斥責楊柳嬌不守婦道。

蘇玉桂的未婚夫柳子卿應考落第回來，探訪蘇玉桂，兩人互訴相思之苦。子卿並說臨安府縣令左維明是他的恩師，答應引薦他到臨安出任幕僚，此刻前來，是與她話別。子卿盼望不久即可與玉桂成婚，玉桂亦答應下嫁。

楊柳嬌偷聽玉桂與子卿的說話，要脅玉桂把她的姦情保守秘密，又藉故阻撓子卿與玉桂的婚事。柳子卿與楊柳嬌爭論起來，被經過的官差張忠及王橫見到。柳嬌高叫即使子卿要殺死她，她也不會贊成他與玉桂的婚事。

蘇玉桂向楊柳嬌賠禮，楊柳嬌怒氣稍息，允許玉桂與子卿到小橋對岸遊玩。柳嬌仍恨子卿，決定找機會對付他。

2　劇本第三幕說他任「簿政」。

3　全劇場目是本書編著者所加。

入夜，秦三峰殺死妻子，將人頭割下，埋在衙門庭院的白楊樹下。他往找楊柳嬌，將她的衣服、繡花鞋、襪換在他妻子屍體上，把屍體草草埋在橋畔，並把兇刀丟到草叢，佈下看似小姑殺嫂的局。豈料天網恢恢，楊柳嬌匆忙間在橋畔遺下她新造的一隻繡花鞋。

臨安府縣令左維明坐轎路過，家僕左魚見橋破爛，請維明下轎步行過橋。維明在橋畔發現一隻嶄新的花鞋，以為是過路者無意中遺下，便將花鞋放回原處以便物主回來拾取。

打更佬在橋畔發現無頭女屍，官差張忠、王橫及蘇州縣令史孟松到來查看。孟松詢問蘇家小婢小曼及兩名官差，憑他們所聞所見斷定是蘇玉桂殺了嫂嫂，便着官差先行埋伏兩旁，等待兇手返回凶案現場。孟松拾到一隻花鞋並收起來。

剛好蘇玉桂及柳子卿遊玩回來，子卿一邊行、一邊答應把玉桂帶往臨安。柳子卿欲拾乾柴焙乾剛才被雪弄濕了的衣服，無意中拾得一把刀。玉桂拿了包袱從家門走出，史孟松的手下撲出包圍二人。孟松發現柳子卿身上有一件白玉及黃金五兩，認定二人謀財害命後準備潛逃。

孟松將兩人押返縣衙，用嚴刑逼令兩人認罪，宣佈在後日天明五鼓時份把二人處斬。

第二幕《越衙翻案》

臨安府縣令左維明往臨安途中路過一間小酒樓，聽見客商談論無頭兇案，有人更說女屍赤足，令維明想起昨夜路經蘇堤殘橋時所見花鞋，並懷疑花鞋與兇案有關。客商又說兇手已經捕獲，名叫柳子卿及蘇玉桂，並定於天明五鼓時份處斬。維明聽到自己門生柳子卿涉案，立即騎馬趕回蘇州。

蘇州縣衙裏，衙差把蘇玉桂及柳子卿帶上公堂，縣令史孟松令人打開枷鎖，好待二人在斬首前享用飯菜。子卿、玉桂不禁相擁並抱頭痛哭。

史孟松命手下替兩個犯人披上「五花大袍」，再把玉桂、子卿押

到衙外法場。五鼓已到，孟松拋下斬簽，刀斧手舉刀等候鳴炮之際，維明策馬抵達法場。子卿見恩師到來，連呼冤枉，向維明陳述當晚懷中白玉及黃金乃維明贈他，並非贓物。玉桂說案發時她與子卿正在蘇堤破廟裏避雪，有廟祝為證。

維明見斬簽已下，恐難翻案，又知自己官封臨安，不便插手蘇州兇案；但想到為官須為民請命，遂命人把犯人押回衙門開堂重審。史孟松指維明不應「越衙審犯」，維明認為尚未尋獲女屍人頭，既難斷定死者身份，也不能指證蘇、柳二人便是兇手。

維明問子卿何以被捕時手拿兇刀，子卿說原想檢拾山柴，未知曾發生血案，好奇之下執起兇刀。玉桂辯說酉時遇見兩位官差，酉時一刻入廟避雪，直至初更過後離廟。張忠、王橫及廟祝均證實子卿及玉桂所言無誤，維明向史孟松指出三個疑點：兩犯人於一刻時間內難以殺人、分屍及埋屍；在兇案現場拾得的花鞋底一塵不染，不似死者曾經穿着；從子卿身上搜出的白玉及黃金確是維明所贈，足見子卿未有謀財。維明命手下把兩名疑犯收監，以待偵訊後再審。

其時鳴炮三響，表示斬首時辰已到。都堂大人楊崧不見史孟松呈上「詳文」銷案，來到衙門查問。楊崧責怪維明越衙審案，命令維明十日內查明真相，謂到時假若未能緝捕真兇，玉桂及子卿仍須處斬，維明將被貶官、史孟松也須斬首。楊崧授令箭給維明以便查案；維明心生一計，命令各人向外宣揚兩個犯人經已處斬。

第三幕《冤魂不息》

左維明及家僕左魚在衙舍旁的驛館暫住。一晚深夜，二人難以入睡，左魚坐在驛館門外石凳上喝酒，維明思索案情，既知女屍人頭是辨別死者身份及為她昭雪的重要關鍵，但無奈不知人頭落在何處。維明喝了幾杯酒，漸有醉意，突然風起雲湧，驟見一披頭散髮及七孔流血的女鬼在白楊樹後閃出，左魚嚇得逃返驛館。維明以為妖怪出沒，上前拔劍撲殺，但女鬼瞬間消失在白楊樹後。狂風過後，維明發覺自

己劍劈在白楊樹上，俯視樹腳，發覺泥土鬆浮，便命人發掘，果然尋得人頭。

維明命人帶蘇玉桂到來問話，玉桂表示以前從未到過衙舍，也從不認識衙舍中人。維明叫她察看人頭，玉桂憑人頭口中幾顆金牙斷定人頭並非她的嫂嫂楊柳嬌。維明懷疑案中有案，向玉桂查問楊柳嬌的為人。玉桂述說柳嬌守寡後不甘寂寞，私通衙門簿政秦三峰，維明因而懷疑秦三峰及楊柳嬌涉案，決定不動聲色把秦三峰調返蘇州。他命左魚帶信給秦三峰，又命人把人頭小心重新埋在白楊樹下。

第四幕《調虎回山》

左魚奉命帶信到臨安，秦三峰拆信，知悉因蘇州文卷無人執掌，左維明欲以加薪三倍及官陞三級的優厚條件把他調返蘇州。三峰從左魚口中得知柳子卿及蘇玉桂經已處斬，以為兇案已了結，決定與楊柳嬌回蘇州。柳嬌初不肯答應隨三峰同行，但想到怕三峰拈花惹草，最後還是答應，兩人並隨左魚立刻起程。

秦三峰到蘇州縣衙拜見左維明，左維明堅持要見他的妻子，三峰乃帶楊柳嬌來相見。楊柳嬌見左維明年青英俊，便向他屢拋媚眼。維明會意，對柳嬌亦份外殷勤。三峰見二人眉來眼去，大為不悅。左維明命他們先到衙舍休息，再作打算。

蘇玉桂躲在屏風後見到三峰妻子竟是她的嫂嫂，以為鬼魂出現，驚慌過度而暈倒，不能當時指證三峰妻子的真正身份。左維明見限期快滿，決定利用在兇案現場檢到的一隻繡花鞋查明楊柳嬌的身份。

第五幕《春心再動》

在二號衙舍內，楊柳嬌春心動，坐立不安，時刻掛念那年青、英俊又位高權重的左維明大人，盼望能與他締結良緣。

秦三峰回到衙舍，告訴柳嬌他剛到白楊樹查看人頭，發覺它原封

不動，證明案情真相未被發現，叫柳嬌安心。柳嬌聽到左維明在門外叫人掌燈，促三峰離家，自己走上八角亭倚欄等候左大人。

維明見到柳嬌，問她與秦三峰以前居住在哪間衙舍，柳嬌當然不知，誤說四號衙舍。維明又問她知否「九曲蓮塘」在何處，柳嬌也說不知，維明因而斷定她對衙舍周圍十分陌生。維明遣退左魚，與柳嬌對飲。

維明說他的妻子已死，為遵守亡妻臨死時的囑咐，他正要物色一位與她妻子一樣擅於刺繡的女子，以圓續弦之願。維明又多番讚賞柳嬌，令她心花怒放。

左維明謂他妻子曾造一隻上好的繡花鞋，又問柳嬌有沒有繡好的花鞋以證明她的手工。柳嬌不知就裏，果然拿出花鞋。左維明拿着那隻花鞋與在屍體旁拾得的另一隻相比，發覺正是一對，斷定楊柳嬌必與兇案有關。維明先行回驛館休息，臨行前囑咐柳嬌翌日帶着花鞋來見他以訂姻緣。

原來三峰一直躲在一旁偷聽，維明離去後，他埋怨柳嬌見異思遷。柳嬌辯稱勾引左大人是為三峰鋪墊進身之路。

第六幕《紅菱證兇》

十日限期已到，玉桂及子卿被劊子手押上公堂，二人慨嘆冤案難翻、難逃一劫。都堂大人楊崧到來，追問左維明是否已查出真兇。

維明審問玉桂，玉桂說當日所見秦三峰妻子實即她的嫂嫂楊柳嬌。左維明審問楊柳嬌，以口內金牙作為鑑別憑證，又讓玉桂及子卿指證柳嬌身份，並在楊柳嬌身上搜出花鞋。

維明又命手下捧上白楊樹下掘起的人頭，證實遇害者正是秦三峰的妻子，三峰無法不如實招認。

左維明判柳子卿及蘇玉桂無罪釋放，並促成二人婚事。楊柳嬌因知情不報而判終身發配、永不還鄉，而秦三峰則判斬首。全劇終結。

（二十四）

《雙仙拜月亭》（1958）

開山資料

　　《雙仙拜月亭》是唐滌生據南戲《拜月亭》改編，於 1958 年 1 月 8 日由何非凡及吳君麗領導的「麗聲劇團」於東樂戲院首演，作為第五屆重頭戲，並於同年拍成電影。當時參與開山的主要演員有何非凡（飾演蔣世隆）、吳君麗（王瑞蘭）、麥炳榮（秦興福）、鳳凰女（蔣瑞蓮）、梁醒波（王鎮）、白龍珠（反串飾王夫人）、林錦堂（六兒）、歐家聲（卞柳堂）及陳皮梅（1908–1993；卞夫人）等。

　　《拜月亭》是宋元「四大南戲」之一，與《荊釵記》、《劉知遠》及《殺狗記》合稱「荊、劉、拜、殺」。據俞為民的《宋元南戲考論》指出，南戲《拜月亭》是元代施惠（即施君美，生卒年份待考）據元代雜劇大家關漢卿（年份無可考，活躍於約 1230–1310）的同名雜劇改編，但關氏及施惠的原作今已分別散佚。今存八個版本的《拜月亭》也稱《幽閨記》，均是經明代人士改編[1]。據說《拜月亭》故事原發生於金朝（1115–1234）末年。

1　見俞為民《宋元南戲考論》，1994: 121 - 125。俞為民校注的《宋元四大戲文讀本》（1988）收錄的《拜月亭》劇本，是按「汲古閣」本、「世德堂」本及其他文獻考訂。

主要角色及人物

文武生	蔣世隆，出身寒微的才子
正印花旦	王瑞蘭，兵部尚書王鎮的千金
小生	秦興福，蔣世隆的摯友
二幫花旦	蔣瑞蓮，蔣世隆的妹妹
丑生	王鎮，王瑞蘭的父親，官居兵部尚書
武生（老生）	（反串）王夫人，王鎮的妻子
第三生	六兒，王鎮的養子
老旦	卞夫人，王夫人的姐姐
第四生	卞柳堂，卞夫人的兒子

劇情大要

第一幕《奇逢》

宋代，蒙古兵入寇，攻陷中都，皇帝被逼遷都。蔣世隆、瑞蓮兄妹在逃避戰亂，途中瑞蓮告知兄長，她曾與秦侍郎的兒子秦興福私訂終身，唯怕戰亂所阻，難成連理。時值黃昏，兄妹二人擬在驛館度宿。

秦興福到來，乘瑞蓮不在，告知世隆秦家慘遭奸臣陷害被誅，自己也被追捕；為免連累瑞蓮，他會獨自匿居「蘭園」，待亂平之後才與瑞蓮成親。秦興福其後先行離去，世隆、瑞蓮亦進入驛館度宿。

兵部尚書王鎮帶同夫人及女兒瑞蘭逃難，途經驛館。王鎮急往軍營，臨行前囑瑞蘭須守身如玉，以保家聲。王鎮與養子六兒先行上路後，宋兵及番兵殺至驛館，這邊廂蔣世隆與瑞蓮失散，那邊廂王夫人亦與女兒瑞蘭失散。

瑞蘭、世隆分別尋找母親及妹妹，剛巧碰在一起。二人互訴身世，一併同行，權宜以夫妻相稱，藉此避免在關津路口惹上官非。二

人情愫漸生，互相試探。瑞蘭把金釵放在地上，假意說遺失金釵，請世隆代為找尋。世隆拾得金釵，瑞蘭以之相贈，作為委身憑證。其後二人繼續登程趕路[2]。

王夫人、瑞蓮分別找尋女兒及兄長，巧遇一起，互訴身世，二人認作母女，同行上路。

第二幕《婚配》

秦興福隱居「蘭園」，時刻掛念瑞蓮，乃派家丁張千出外打探世隆、瑞蓮的下落。

世隆與瑞蘭到來「蘭園」，興福吩咐家丁打掃房間，瑞蘭認為二人名份未定，不能同宿一房。興福自薦為媒，說服瑞蘭與世隆即時拜堂成婚，並暫住於西樓。

尚書王鎮成功游說番兵議和，與六兒途經「蘭園」，欲借宿並上表向宋帝邀功。興福安置他們暫住東樓。

第三幕《分釵》

六兒雖被王鎮認作親生，但其實是王鎮買來的養子。這晚六兒遙望西樓，發現內有男女人影，十分好奇。王鎮猜想西樓裏必是無媒苟合的男女，並慨嘆世風日下。

翌日早上，瑞蘭巧遇六兒及王鎮。王鎮得知瑞蘭昨晚在西樓度宿，勃然大怒，正欲責打，世隆上前阻止。王鎮怒斥瑞蘭未有父母之命、媒妁之言而與人私訂終身，更嫌世隆寒酸，命瑞蘭隨他回府。

興福到來，力證他是媒人，可是王鎮未能息怒，堅決逼瑞蘭隨他回府。瑞蘭進退兩難，苦不堪言，又經六兒苦言相勸，最後還是從嚴

2　在今天香港常演的《雙仙拜月亭》中，分別扮演蔣世隆及王瑞蘭的文武生及正印花旦演員在這折裏合演《搶傘》；據葉紹德指出，唐滌生原著並無《搶傘》一段，此段是後來演員按國內演出版本加工而成。《搶傘》一折又名《踏傘》、《走雨錯認》。

親之命。世隆悲極吐血，興福急忙去延請大夫。王鎮命世隆勿將此事張揚，拋下黃金，之後離去。

世隆生無可戀，抱石投江，適值王夫人的姐姐卞夫人及兒子卞柳堂坐船經過，命船家救起世隆。卞夫人的亡夫在生時原是當地知縣，但一向被王鎮輕視。

世隆感卞氏救命之恩，認卞夫人為母，改姓「卞」，取名「雙卿」。興福亦為避過緝捕，改名「徐慶福」，二人相約於三年後於科場奪魁。興福為免王鎮日後加害世隆，決意修書告知王鎮世隆已投江自盡。另一方面，世隆亦聞說瑞蘭已殉情而死。

第四幕《高中》

王鎮因議和有功，官拜宰相。這時正是放榜之期，王鎮擬在三元中為瑞蘭及乾女瑞蓮挑選女婿。

王鎮到來東侯府，觀看三元遊街的盛況。卞柳堂、秦興福及蔣世隆高中三元遊街，剛巧不為王鎮所見。王鎮拜別東侯，在街上觀榜，得知新科狀元卞雙卿竟出身於自己一向輕蔑的卞家。王鎮雖知難為，仍決定向卞氏提親。

第五幕《拜月、逼婚》

王鎮的相府裏，瑞蓮與瑞蘭一直以姐妹互稱。一晚，新月高掛，瑞蘭在園中亭裏拜月，把與蔣世隆的離合經過告訴瑞蓮，瑞蓮始知瑞蘭即自己嫂嫂，並誤以為兄長已死，悲哀不已。瑞蓮亦坦告與興福相戀及失散的經過，今在金榜上不見其名，且音訊全無，恐怕興福已逢不幸。二人互相安慰，相約從一而終，誓死不另嫁。

王鎮及夫人來到園裏，欲說服瑞蘭、瑞蓮二人與狀元、榜眼配婚，瑞蘭、瑞蓮同時堅拒。

王夫人苦勸下，瑞蘭假意答應婚事，但請求准她在成婚前先去「玄妙觀」拜祭世隆的亡魂，心中決意到時以身殉愛。

第六幕《勸婚》

　　王夫人受王鎮所託，到來卞府求親。雙卿（即世隆）、慶福（即興福）均不願意別娶。卞夫人受姊妹親情所動，亦勸世隆、興福答應迎娶宰相千金。世隆念及卞夫人養育三年之恩，但又不能忘懷舊愛，託詞成婚前先去「玄妙觀」附薦瑞蘭亡靈，其實存心殉愛。

第七幕《悼亡、重會》

　　玄妙觀裏，住持在「拜月亭」為相國千金設壇附薦亡靈。瑞蓮及瑞蘭欲先祭愛人亡魂，再行殉愛。及後，瑞蓮讓瑞蘭在亭畔獨祭亡魂。

　　興福及世隆到來，二人也決意殉愛。其後，興福讓世隆在「拜月亭」畔獨祭亡魂。

　　世隆驚見瑞蘭於「拜月亭」裏拜月，以為是道士招魂有術使瑞蘭魂魄現身，二人瞬即相認。這時觀內人聲嘈雜，瑞蘭知王鎮到來，與世隆合計應付。瑞蘭先躲起來，世隆扮作一副寒酸相；王鎮不知世隆即狀元郎，欲棒打他。這時卞夫人、卞柳堂及興福等人到來，證實世隆即「卞雙卿」。王鎮認錯，准許瑞蘭與世隆拜堂成婚；瑞蓮亦與興福成親。雨過天青，全劇團圓結局。

（二十五）

《獅吼記》（1958）

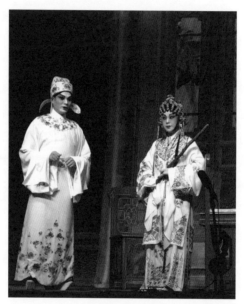

名伶（左起）李秋元、鄧美玲在《獅吼記》分別扮演陳季常和柳玉娥，周述良攝於
2017 年 6 月 2 日大埔元洲仔大王爺誕正日

開山資料

　　《獅吼記》開山時原名《醋娥傳》[1]，其後有戲班改稱《碧玉錢》，
由唐滌生編劇，於 1958 年由陳錦棠和吳君麗領導的「錦添花劇團」首

1　葉紹德指出開山時此劇名《醋娥怨》。

演，其他主要演員有半日安、蘇少棠及胡笳等。據葉紹德說，名伶白雪仙雖非開山演員，但對此劇甚感興趣，並於 1959 年購得版權拍成電影《獅吼記》，由她及任劍輝擔任主角；然而任、白始終沒有在粵劇舞台演出《獅吼記》，但「雛鳳鳴劇團」曾於 1973 年演出此劇。

當年唐滌生編寫此劇時，相信是參考明代與湯顯祖同時期的戲曲家汪廷訥（1573–1619）編撰的傳奇《獅吼記》。

主要角色及人物

文武生	陳季常，黃州太守
正印花旦	柳玉娥，黃州才女，陳季常的妻子
小生	（先飾）柳襄，柳玉娥的老僕 （後飾）桂玉書，刑部尚書，柳玉娥的姑丈
二幫花旦	蘇琴操，蘇東坡的堂妹
丑生	蘇東坡，大學士，陳季常的好友
武生（老生）	宋帝
老旦	桂老夫人，衡陽郡主，桂玉書的妻子，柳玉娥的姑母
第三旦	皇后，宋帝的妻子
第二老旦	三娘，蘇東坡的嬸母，蘇琴操的母親

劇情大要

第一幕《借花報怨》[2]

宋帝於五鳳樓前設宴慶賀新年，衡陽郡主桂老夫人陪伴皇后到來，黃州太守陳季常與妻子柳玉娥前來，大學士蘇東坡亦隨後而到。宋帝酒後詩興大發，打兩燈謎，云「水向石邊流出冷」及「觀音未有世家傳」，命東坡分別猜出人名及《四書》中的一句話。

2　全劇場目是本書編著者所加。

東坡帶着幾分醉意，未能猜中。宋帝改命季常猜，季常無奈試猜，亦猜錯了。宋帝請桂老夫人試猜，桂老夫人以年邁婉拒，卻推薦她的姪女玉娥一試。其實玉娥早已猜到，即答「山濤」、「止於至善」。東坡妒忌玉娥猜中，也不屑她的傲態，心中不服。

　　宋帝讚許玉娥，將隨身佩戴的「碧玉錢」作為賞賜，但宋帝以玉錢價值微薄，問玉娥有何所愛，另行再賞。玉娥說只愛季常一人，欲將碧玉錢轉贈季常，宋帝允許。玉娥一邊為季常佩戴碧玉錢，一邊不禁露出傲態。

　　宋帝傳諭歌舞，季常見宮女貌美如花，不禁目瞪口呆。宮女離開時，最後一人竟向季常拋媚眼，令季常意亂情迷，欲跟着她去，卻被玉娥喝止。

　　東坡素知季常懼妻，趁玉娥前去陪伴桂老夫人與皇后，約季常出外尋香訪艷。季常大喜，怎料玉娥偷聽，即怒喝季常，又怪責東坡。東坡指責玉娥於猜燈謎時令季常出醜，有違婦道。玉娥大怒，即向宋帝投訴，要求懲罰東坡。皇后與桂老夫人同時袒護玉娥，宋帝無奈只有輕罰東坡。東坡因此對玉娥更添怨恨。

　　宋帝見酒過三巡，便着皇后回宮休息，玉娥和桂老夫人相陪。宋帝訓示東坡和季常今後切勿再招婦人妒忌，致自取其辱。

　　玉娥折返，着季常同行。二人離去後，宋帝想起曾命禮部往黃州挑選美女，故向東坡查詢進展。東坡說美女早已送到京師，礙於皇后善妒，未能獻入宮廷。宋帝不禁慨嘆，只能徐圖後計。

　　皇后遣宮女請宋帝前去陪伴，宋帝本不願意，但怕皇后不悅，唯有應允，卻不禁搖頭嘆息。

　　東坡正要離開，遇見他的嬸母三娘，說她的女兒蘇琴操被逼選入宋宮，但琴操不願作宮人，要找東坡謀對策。東坡認出琴操正是剛才對季常拋媚眼的宮女，靈機一觸，將她介紹給季常為妾，作為對玉娥的報復。

第二幕《蘭亭有約》

　　玉娥責備季常在宮中露出貪色之相，晚上罰他頂燈。至早上，季常趁玉娥不在，坐下歇息。

　　季常的老僕人柳襄向來貪財，每受錢財，有求必應。這時他接受了東坡打賞，奉上請帖請季常到蘭亭賞春，還說席間將有美女琴操奉陪。

　　玉娥剛巧在房中偷聽到老僕說話，即呼喚季常。季常大驚，先着柳襄回覆東坡自己將依期赴約，然後往見玉娥。玉娥問琴操是何人，季常佯說玉娥聽錯「陳慥」為「琴操」，而「陳慥」正是季常的書名。玉娥准許他赴約，但聲明若席上有女子相伴，必對他嚴施閨訓。季常為求脫身，無奈呈上青藜杖，揚言若有美相伴，甘受棒打。玉娥着他早去早回，並遞上雨傘，顯露萬般關懷。

　　玉娥見季常離去後，即喚出柳襄，欲索請帖來看，柳襄佯說請帖已掉到池中。玉娥知他有心袒護季常，便命他跟蹤季常，若見席間有美相伴，便立刻回報。柳襄領命。

第三幕《欲拒還迎》

　　蘭亭裏，東坡一心要使玉娥難堪，囑琴操必須設法取得季常腰間佩戴的碧玉錢，之後先行迴避。

　　忽然下雨，季常撑着雨傘前來，琴操故意走出蘭亭、站到雨中。季常欲用傘遮着眼前美女，但想到青藜杖之誓言，便把雨傘讓給女子。琴操叫季常與她共用一傘，季常見是琴操，即露出貪色之相，琴操也願委身為妾，着季常贈她碧玉錢作訂情信物。

　　東坡折返，佯責季常挑逗他的堂妹。季常揚言對琴操有真情，並應允另謀金屋藏嬌，三人便到蘭亭暢飲。

　　柳襄到來，見季常把碧玉錢贈送美女，趁機勒索。季常給他花銀，着他保守秘密，之後與東坡及琴操四處遊玩，琴操無意中遺下素巾於椅上。

玉娥跟蹤柳襄前來，發現女子素巾，要柳襄說出實情。柳襄受不住金錢引誘，把剛才所見和盤托出。玉娥怒氣沖沖地回府，柳襄自知貪財惹禍，決定辭工回鄉。

第四幕《寫下休書》

玉娥回府，想起季常的誓言，便手執青藜杖等候季常。

季常回府，遇見背着包袱的柳襄準備離開，得知他已對玉娥說出一切。季常心驚膽顫，柳襄登程回鄉。

季常為玉娥搬椅奉茶、大獻殷勤，玉娥質問蘭亭伴席女子是何人，季常佯說女子只因避雨而來，二人互不相識。玉娥着季常交還碧玉錢，季常佯說碧玉錢已丟失。玉娥執青藜杖怒打季常，季常求情，玉娥罰他跪於柳池邊思過。

東坡到府，見季常跪在柳池邊，建議季常根據「黃州鄉例」，用玉娥嫁夫六年無所出為由，理直氣壯地納妾。

季常向玉娥揚言要納琴操為妾，玉娥先是裝傻，繼而大怒，並要求季常寫下休書。

東坡到來，出言挖苦玉娥。玉娥指出鄉例規定若「夫無叔伯子侄」，始可休「五年無所出」的妻子，今季常子侄成群，故玉娥未有犯七出之條。玉娥手持休書，揚言要到刑部告發季常和東坡，季常與東坡大驚，即緊隨玉娥往刑部去。

第五幕《難為尚書》

玉娥到刑部擊鼓，自稱是尚書桂玉書的姪女，要告發陳季常和蘇東坡。玉書勸她回府，但玉娥誓不罷休，玉書唯有傳三人到府堂審訊。

東坡訴說玉娥濫用私刑，罰季常頂燈跪池，故替季常呼冤。原來桂玉書也是怕妻之人，多年來亦飽受妻子衡陽郡主所施的閨訓，深感其苦，故對季常多方維護，更將休書暗中交還季常。玉娥發難，揚言要闖進二堂求姑母作主。

衡陽郡主桂老夫人出來喝止玉書，玉娥向桂老夫人訴苦，桂老夫

人罰玉書跪下思過。玉娥亦要季常下跪，自己與桂老夫人到後堂飲酒談天。

東坡見狀，十分憤怒，嘆道「三十三天天上天，莫道有冤無路訴」，隨即離去。玉書與季常同病相憐，明白東坡其實暗示他們到金殿求聖上作主，即往見宋帝。

第六幕《呷醋明志》

金殿上，季常向宋帝述說玉娥如何對他虐待及琴操如何溫柔體貼，宋帝着季常傳琴操上殿。季常知宋帝是好色之徒，怕他奪去琴操，便提示琴操須小心應對。

宋帝問琴操是否願嫁畏妻如虎的季常作妾，她答甘願作妾。宋帝恩准婚事，並命玉娥上殿觀禮。

玉娥悲憤，指出皇后雖十年並無所出，宋帝亦未曾納妾。宋帝、玉書、東坡、琴操和季常即同聲指責玉娥。玉娥欲打季常，被眾人喝止。宋帝更命十二宮娥持棒杖站立御階兩旁，傳諭若玉娥不依，便受棒打。

玉娥傷心大哭，揚言寧願死於夫前也不願見夫納妾。宋帝乃傳諭遞上砒霜，命玉娥同意納妾或以死明志。玉娥萬念俱灰，搶去砒霜並一飲而盡。季常上前擁着玉娥，玉娥以為自己命不久矣，着季常今後要獨愛琴操一人，切勿三心兩意。琴操聞言，對玉娥衷心敬佩，對此收場亦深感後悔。

皇后與桂老夫人前來，先責宋帝，再責琴操。琴操內疚，坦言因懼怕被選入宮，才願意嫁給季常為妾。皇后責備宋帝好色，玉娥勸皇后原諒宋帝，並說自己曾罰夫頂燈跪池，今時罪有應得。季常感自己罪無可恕，求賜砒霜與玉娥一同殉身[3]。皇后告知眾人她早前已把砒霜換作白醋，故玉娥剛才只是「呷醋」，自然不會死去。

3　「鳴芝聲劇團」在 1997 年 6 月 7 日演出此劇時，刪減了季常要求飲砒霜殉情及三娘上殿欲領回琴操等情節。

宋帝封玉娥為「古今呷醋第一人」，並恕琴操無罪，准她回鄉。

　　蘇東坡的嫡母三娘上殿，說其實琴操既非她親生，亦非東坡的堂妹，可以配婚東坡。各人喜見東坡紅袖添香，季常與玉娥亦和好如初。全劇結束。

（二十六）

《白兔會》（1958）

開山資料

粵劇《白兔會》由唐滌生編劇，於 1958 年 6 月 6 日由何非凡和吳君麗領導的「麗聲劇團」在東樂戲院首演，作為第六屆的重點劇目。當時參與開山的主要演員有何非凡（飾演劉智遠）、吳君麗（李三娘）、麥炳榮（李洪信）、鳳凰女（李大嫂）、梁醒波（李洪一）、靚次伯（先飾李大公，後飾賽火公）、阮兆輝（咬臍郎）及英麗梨（岳繡英）等。1959 年此劇拍成電影，改由任劍輝和吳君麗主演。

《白兔記》又名《劉知遠》，是宋元「四大南戲」之一，與《荊釵記》、《拜月亭》及《殺狗記》合稱「荊、劉、拜、殺」。粵劇《白兔會》以殘唐五代中後漢（947–950）高祖劉知遠[1]（895–948）由寒微至顯貴的故事為骨幹。相信劉知遠故事源自民間，其後宋代話本及金代諸宮調中均有以劉知遠與李三娘為題材的作品；元雜劇中也有《李三娘麻地捧印》一劇，惜今已散佚。除了粵劇版本《白兔會》，現今保全完整《白兔記》的編者已無法考證，只知是宋代「永嘉書會」的「才人」。《白兔記》今存三種版本均多少經過明代戲曲家改編[2]；劇本收於俞為民校注的《宋元四大戲文讀本》（1988）[3]。

1　不少粵劇版本作「劉智遠」，也有一些版本作「劉知遠」。
2　見俞為民校注《宋元四大戲文讀本》，1988: 177–178。
3　關於粵劇《白兔會》的專著，參閱朱少璋《井邊重會 —— 唐滌生〈白兔會〉賞析》，香港：匯智出版有限公司，2019。

《白兔會》除使用板腔外，所用曲牌多屬既有舊曲，包括《貴妃醉酒》（第一幕）、《到春來》（第一、六幕）、《訴冤頭》（第三幕）、《鳳凰分飛》（第四幕）、《拷紅》（第四幕）、《雙聲恨》（第五幕）、《白牡丹》（第六幕）、《仙女牧羊》（第六幕）、《陳姑追舟》（第六幕）及《香山賀壽》（第六幕）；但第五幕的《智遠歸家》則是著名樂師陳文達（1900－1982）特為此劇創作。

主要角色及人物

文武生	劉智遠，李家的馬伕，被人戲稱「劉窮」
正印花旦	李三娘，李洪一及李洪信的妹妹
小生	李洪信，李三娘的二兄，李洪一的二弟
二幫花旦	李大嫂，李洪一的妻子
丑生	李洪一，李三娘及李洪信的長兄
老生	（先飾）李大公，洪一、洪信及三娘的父親 （後飾）賽火公，李家的忠僕，駐守瓜園
第三生	咬臍郎，劉智遠及李三娘的兒子

劇情大要

第一幕《入贅李家》[4]

沙陀村李三娘一日到園中遊玩，不料疾風把她手上的絲巾吹到正在酣睡的馬伕劉智遠的面上，將他弄醒。三娘趁機向智遠表達愛意，智遠感懷身世，佯作不懂三娘的意思。

三娘強拉智遠到父母面前提親，兩人拉扯之際，三娘的長兄李洪一及妻子李大嫂到來，反對婚事，並責怪及追打智遠。剛巧三娘的父親李大公及二子李洪信經過，便加以制止。

4 全劇場目由本書編著者加入。

大公感到三娘與智遠是真心相愛，且覺得智遠樣貌非凡，將來必定能出人頭地，決定讓智遠、三娘成親，並允許智遠入贅李家。

第二幕《繼承瓜田》

三娘與智遠成親一個月後，父母因病先後逝世，洪一及李大嫂乘機誣指智遠尅死父母，逼智遠寫休書及離開三娘。

智遠經不起洪一及李大嫂的再三嘲諷，寫下休書，印上指模之際，三娘到來撕毀休書。她怪責洪一及大嫂無情無義，表示自己已懷有智遠骨肉，更有權利分享父母的遺產。

洪一及大嫂為怕事情鬧大，答應將相傳有妖怪作祟的六十畝瓜田分給智遠及三娘。智遠不知內情，欣然接受。

第三幕《寶劍除妖》

三娘得知智遠接受了瓜田，十分悲憤，告知瓜田有妖怪出沒，任何進入瓜田的人必招殺身之禍。但智遠憧憬能憑自己苦幹養活妻兒，故決定瞞着三娘去瓜田斬除瓜精。

智遠不理駐守瓜園的賽火公勸阻，硬闖瓜園，與瓜精展開激戰，初時不敵，但無意中於黃石嶺發現一把龍泉寶劍，又於黃沙井發現教授陣法的天書，終把瓜精打敗。

智遠頓悟天賜天書和寶劍，乃示意他去投軍，乃立下誓言，謂「不發跡不回、不做官不回、不報李洪一夫婦冤仇不回」，並着三娘他朝產後必定要把嬰孩撫養成人，以留劉門血脈。三娘哭着答允，智遠立即登程。

智遠離去後，洪一夫婦逼三娘交還瓜田及改嫁。三娘不從，洪一夫婦罰她「每日擔水三百擔，夜夜捱磨到天明」，並要她與賽火公搬到磨房生活。

第四幕《咬臍產子》

三娘雖腹大便便，但仍要每日擔水、每夜磨米。一日，李大嫂又

來嘲諷三娘,又逼她改嫁。三娘不從,李大嫂用藤條打她,觸動了三娘的胎氣。

三娘臨盆在即,李大嫂竟不施援手,也不肯幫她取盆和剪刀,三娘唯有獨力接生嬰孩,並用口咬斷嬰孩的臍帶,故把孩子取名「咬臍郎」。李大嫂恐怕三娘藉子奪產,與洪一計劃將孩子殺死。

賽火公和洪信得知洪一夫婦奸計,洪信連夜抱着咬臍郎離家,往汾陽找尋智遠。洪信路上歷盡風雪,為乞乳活兒,把雙膝跪至紅腫;幾經辛苦,終於找到已升任將軍的智遠。洪信把咬臍郎交給智遠,又告知三娘苦況。智遠憤怒,但又礙於誓言未達,只能請洪信立即投軍,希望早日一戰功成,回鄉與三娘團聚。

第五幕《白兔引線》

咬臍郎與洪信離家後,三娘獨自生活,十五年來仍是每日擔水磨米。一日,三娘倦極,在井邊打瞌睡,十五歲的咬臍郎剛巧在附近打獵,因追趕白兔,不經不覺來到三娘身邊,驚醒了三娘。

咬臍郎不知三娘是生母,言談間得知三娘淒涼景況,便仗義答應為她訪尋丈夫和兒子的下落。三娘跪下向眼前小哥道謝,咬臍郎頓感一陣暈眩。

咬臍郎回到家裏,向智遠稟明遇上不幸婦人。這時智遠已被擁立為王,認定兒子遇到的婦人便是三娘,即親自前去沙陀村與她團聚。

第六幕《懲惡懲奸》

智遠與三娘重聚,三娘得知當日找尋白兔的小兒郎正是兒子咬臍郎。智遠把黃金印交給三娘,謂先回王府取珠冠霞帔,隨後即遣寶馬香車來接三娘。

洪一夫婦來看三娘有否躲懶,卻發覺三娘手執金印,即起貪念。剛巧洪信衣錦歸來,兩人以為金印是洪信所贈,即好言相向。洪信坦言金印非他所贈。適值智遠回來,洪信着二人向智遠查詢金印的來源。

洪一夫婦向智遠前倨後恭，希望得他提攜。智遠欲為三娘取回公道，乃假意答允，但列出條件：洪一須「一夜打魚三百網，戽 [5] 乾河水來種禾秧，去西天搵個唐三藏，屍沉東海見龍王」，李大嫂須「捱磨一晚三千趟，擔水一晝擔完八十缸，不用剪刀把兒生養，造件棉衣用草行」。洪一夫婦向智遠求情，智遠下令將二人斬首治罪；三娘寬宏大量，加以勸止。最後洪一夫婦被罰財產充公，落得一無所有。

　　咬臍郎與三娘相認，與智遠和洪信一家團聚。全劇結束。

5　「戽」粵音 [富]，即汲水灌田。

（二十七）
《花月東牆記》（1958）

開山資料

 《花月東牆記》是唐滌生的劇作，於 1958 年 6 月 25 日由「牡丹紅劇團」首演，參與開山的主要演員有何非凡（飾演易弘器）、羅麗娟（嚴玉英）、麥炳榮（仇惜剛）、譚倩紅（秋波）、梁醒波（嚴世蕃）及靚次伯（先飾周松，後飾仇嚴）。據說唐氏編寫此劇時，曾參考明代傳奇《飛丸記》。

主要角色及人物

文武生	易弘器，家道中落的書生
正印花旦	嚴玉英，嚴世蕃的女兒
小生	仇惜剛，弘器的友人，仇嚴的兒子
二幫花旦	秋波，嚴玉英的近身侍婢
丑生	嚴世蕃，玉英的父親
老生	（先飾）周松，嚴府的忠僕 （後飾）仇嚴，惜剛的父親

故事背景

 明世宗嘉靖年間（1521–1567），嚴嵩（1480–1567）任「內閣首輔」，位高權重，恃權逼害忠良，兒子嚴世蕃（1513–1565）充當爪牙，橫行霸道。易弘器的父親被誣遇害，致家道中落。其後嚴嵩年事漸

高，世蕃襲權，號稱「小丞相」，獨操朝政。窮書生易弘器為報父仇，決定上京赴考，卻因錢財耗盡，滯留桃花庵。

劇情大要

第一幕《桃花庵遇》[1]

桃花庵一名和尚準備出門遠行，暫將包袱放在神壇下面。時近歲晚，民眾爭買桃花，致道路阻塞。仇惜剛路經桃花庵，便入庵裏稍作休息。

易弘器苦無路費赴試，滯留桃花庵，卻巧遇好友惜剛。惜剛告知因奸臣嚴嵩及嚴世蕃父子控制科場，着弘器忍辱負重，暫且投靠世蕃，得志後才伺機報仇雪恨。惜剛送銀兩給弘器，並說他準備聯同御史海瑞向皇上彈劾嚴嵩及世蕃，倘若事敗，便請弘器繼承其志。

惜剛離去後，弘器將銀兩放入包袱，又把包袱藏在神壇下面。及後他想起要往酒館償還賒下的酒錢，遂於神壇下取回包袱，怎料卻取錯了和尚的包袱。

嚴世蕃的女兒嚴玉英帶近身侍婢秋波到街上賞花，因人多擠逼，故進入桃花庵暫避。玉英的裙被泥沾污了，於是秋波到神壇下尋找抹布，卻無意中拾得弘器的包袱。玉英估計包袱應是貧困書生之物，打算待他回返時歸還。秋波入內倒茶給玉英。

弘器發現取錯包袱，即折返尋找。玉英譏諷他怨神怨佛，弘器加以反駁。玉英見他頗具才華，亦很誠實，故將包袱歸還。二人驚見對方美貌，情由心生。秋波回來，為免玉英惹上麻煩，着她趕快回家。

弘器以為玉英嫌他寒微，一時感觸，大發牢騷，痛罵嚴嵩父子弄權、壟斷科場，致令士子苦無進身之階。玉英深明嚴氏聲名欠佳，不願表露身份，但叮囑弘器慎言免禍，及聲言今生不願再見弘器。

1 全劇場目由本書編著者加入。

第二幕《忍辱負重》

易弘器拜上嚴府，心裏緊記惜剛的叮囑，縱使世蕃出言嘲諷，甚至唾面羞辱，弘器亦笑面奉承，終博得世蕃歡心，得許暫留府中，住於西廂。

弘器被領往西廂後，世蕃的七姨太警告世蕃不應養虎為患。世蕃覺得有理，即命家僕周松深夜三更往殺弘器。周松為人正直，不想殺人，但被世蕃相逼，無奈應允。

第三幕《東牆和詩、驚聞家變》

玉英自從遇見弘器，心中念念不忘，只恨無力改變父親作風，故不敢再見弘器。秋波見玉英心神恍惚，知她心意，便帶她到園裏觀賞燕子，藉以慰解。

弘器受世蕃侮辱，心中怨憤，又念玉英還金之義，不禁以詩寄意，並無意中把詩箋投過了西廂的東牆。玉英拾箋，暗慕題詩人的才華，於是和詩一首投向隔牆。

弘器朗讀和詩，驚嘆閨閣女兒竟是絕世詩才。弘器、玉英起初隔牆交談，其後玉英指引弘器到來園中相會。

周松來到後園，告知玉英世蕃命他於三更殺死弘器，並着她先回返閨房。玉英雖不值父親所為，無奈不能違逆父意。周松離去後，玉英正欲回閨房之際，弘器到來，玉英唯有表明身份，並說父親即將派人把弘器殺害。

弘器懇求玉英助他脫險，玉英放走弘器。世蕃到西廂遍尋弘器不獲，趕往玉英房間找尋，懷疑玉英收藏弘器，威脅若不把他交出，便將她殺死。

周松到來，因感激玉英曾救他的子孫，承認釋放了弘器。世蕃大怒，隨即打死周松，並着人棄屍荒野。這時嚴府僕人報知嚴府已被抄家，家眷均被發放到功臣府中為婢。世蕃即往接聖旨。

玉英不願為婢，欲自殺。秋波加以阻攔，願身代玉英，並着玉英

趕去與弘器會面。世蕃被發配往邊疆，臨行得知玉英被發配入仇府為奴。

第四幕《巧遇惜剛》

玉英遍尋弘器不獲，為求生計，以賣詩維生，卻惹來不少狂蜂浪蝶。剛巧仇惜剛乘坐的船泊岸休息，見女子被戲，即施以援手。

玉英不敢實告與秋波互調身份之事，便欺瞞惜剛，說自己便是「秋波」。玉英詩才令惜剛心生愛慕，但惜剛不敢向她示愛，先把她帶回家中暫住，使她安穩度日。

第五幕《冤家路窄》

易弘器高中狀元，世蕃被押往邊疆，二人於路中相遇。弘器一心想念玉英，即問玉英所蹤。世蕃感弘器不記前嫌及以禮相待，便告知玉英已被發配入仇嚴之家為婢，並希望與愛女再見一面。弘器想起仇嚴乃是好友惜剛之父，即修書函求娶玉英，隨即趕往仇府，臨行答允會為世蕃請求緩刑。

第六幕《鴛鴦錯配》

秋波代玉英發放到仇府為奴，仇嚴以為秋波是嚴家小姐，因念她為權臣之後，不忍視作奴婢，更收她為乾女。此日仇嚴收到弘器的書信，即告知秋波。秋波喜聞弘器有意迎娶玉英，但又不敢向人吐露她的真正身份，唯有佯作答允下嫁弘器。

惜剛帶玉英假扮的「秋波」歸家，仇嚴喜見惜剛有助人之舉，即許女子住於仇府。玉英被領入房休息，仇嚴向惜剛說出弘器求娶玉英之事，惜剛聞言，高興不已。

弘器抵達仇府，仇嚴請他在府中住下，並即為他及乾女舉行婚禮。弘器發覺新娘竟是秋波而非玉英，大惑不解，欲加追問，卻被秋波強拉入新房。

惜剛見弘器有情人終成眷屬，羨慕不已。仇嚴知他心意，教他晚上往找「秋波」，趁機向她示愛。

第七幕《真假玉英》

是晚，玉英獨自在嚴府園中徘徊，想起弘器，不勝掛念。而東牆之另一面，弘器本以為與玉英成親，但娶得的卻是秋波，不明真相，心中滿懷疑惑[2]。

弘器聽見東牆另一面的女子聲音與玉英相似，為試是否玉英，即用小石擲向隔鄰。玉英見狀，驚喜非常，為確定隔牆人是否弘器，即以手巾拋向隔鄰。弘器肯定是玉英，即由牆的缺口攀爬過去。

惜剛本欲往見玉英假扮的「秋波」，卻見弘器與她相擁一起，即往找秋波假扮的「玉英」。弘器與玉英終得相見，不勝感慨，互訴衷情。

惜剛拉秋波於隔鄰窺視，秋波喜見小姐得與弘器團聚，惜剛大惑不解，又因情人被奪，憤怒莫名，即與秋波攀牆過去質問弘器和玉英。

弘器、玉英與秋波均未有向惜剛詳釋原委，只表示一切是為報恩的權宜安排，把惜剛氣得惱怒莫名。

適值仇嚴帶世蕃前來探望他的女兒，世蕃與玉英相擁而泣。仇嚴和惜剛大惑不解，後經玉英解釋，二人明白秋波與玉英對掉了身份。弘器與玉英終成眷屬，秋波亦配與惜剛。嚴世蕃深悔昔日恃權謀私，弘器與惜剛遂答允為他向皇上求情。全劇終結。

2　上一幕說拜堂後秋波強拉弘器入新房，卻沒有向他說出真相，有違常理。

（二十八）
《百花亭贈劍》（1958）

1958 年《百花亭贈劍》演出特刊封面名伶吳君麗（飾演百花公主）、何非凡（江六雲）的造型照

開山資料

　　《百花亭贈劍》是唐滌生按崑劇劇目改編而成，於 1958 年 10 月 20 日由何非凡及吳君麗領導的「麗聲劇團」於九龍新舞台首演，作為

第七屆的重頭戲。當時參與開山的主要演員有何非凡（飾演江六雲）、吳君麗（百花公主）、麥炳榮（鄒化）、鳳凰女（江湘卿，即江花右）、梁醒波（八臘）、靓次伯（安西王）及英麗梨（田翠雲）等。

當年唐滌生編寫此劇時，相信亦曾參考明代傳奇《百花記》。

主要角色及人物

文武生	江六雲，十二路御史之一，化名「海俊」
正印花旦	百花公主，安西王的愛女
小生	鄒化，十二路御史的統領，江六雲的姐夫，江湘卿的丈夫
二幫花旦	江湘卿，化名「江花右」，江六雲的姐姐
丑生	八臘，安西王寵信的內侍
武生	安西王，百花公主的父親
第三生	田連御，田弘的兒子
第三旦	田翠雲，田連御的妹妹，百花公主的近身侍婢

故事背景

安西王是當今皇上的皇叔，坐擁重兵、廣招賢士，有謀反之心，朝廷乃派鄒化率大軍在安西王府外駐紮，並統領十二路御史加以監視。安西王府內，掌權太監八臘對安西王忠心耿耿，而安西王的愛女百花公主掌握軍權。

劇情大要

第一幕《混進王府》[1]

田弘的女兒田翠雲為報答太后相救之恩，在安西王府當宮女，忠心侍奉安西王及百花公主。安西王與八臘聞知朝廷派十二路御史到來

1　全劇場目由本書編著者加入。

查探，暗加提防。八臘更命手下倘見陌生人前來，即加殺害。

安西王擔心百花公主的終身幸福，希望她早日找到意中人，唯是百花公主終日專注練武和軍務，無心求偶。

鄒化是朝廷派來征討安西王的元帥，統領大軍及十二路御史。江六雲是十二御史之一，與鄒化更是丈舅關係。六雲奉命混入安西王府探察軍情，改名為「海俊」，更裝瘋扮傻、大罵八臘。八臘不堪受辱並識穿海俊是奸細，正想殺掉之際，安西王到來，見海俊氣宇不凡，覺得他必成大器，故釋放海俊，並任他為參軍。

第二幕《因禍得福》

八臘為了置海俊於死地，設宴將他灌醉，然後把他送入百花宮，臥睡於百花亭。百花亭是百花公主的閨閣，一向不許任何男子進入，違者必被處斬。

江花右本名江湘卿，是鄒化的妻子，也即六雲的姐姐。花右因五年前路過衡山，被百花公主誤為奸細逮捕，自此與鄒化及六雲失去聯繫。後公主查知花右無辜，更賞識她的才華，便許花右跟隨左右，與百花公主情若姐妹。

花右發現有人擅闖百花亭，查問下才知海俊正是她的胞弟六雲。兩人互道近況時，花右聞百花公主即將前來操練兵士，遂叫海俊藏於麒麟石後。

百花公主操練兵士完畢，察覺花右的神色有異，知道必有內情，向花右相試，赫然發現石後有人，即命他現身。

百花公主發覺海俊是一位美男兒，又文武雙全，便饒恕他誤闖百花宮之罪。她為免人疑，叫花右急速帶海俊離開，但心裏卻想海俊留下。花右知曉公主的心意，叫海俊借意留下，自己先行離去。公主不知海俊仍在外面徘徊，把愛慕心聲盡訴，也不自覺地叫着海俊的名字。海俊瞬間現身，並說已聽見公主心聲。

海俊誓言與公主共效鴛鴦，公主以鴛鴦寶劍相贈。

安西王知悉百花公主破例允許海俊進入百花亭，猜想百花公主必

然鍾愛海俊，遂許兩人成親。八臘仍恨海俊，對婚事力加反對，但安西王不納。

田翠雲與身處安西王府外的哥哥田連御暗通消息，告知他新來的海俊將與百花公主成親。

第三幕《反間之計》

田連御是安西王及百花公主的心腹，為了查探朝廷動向，假意投到鄒化營下。鄒化派連御追隨六雲左右，藉以監視六雲的舉動。

海俊與百花公主成親後到軍營見鄒化，說為了答謝百花公主的癡情，不能再暗通消息，並懇求鄒化在攻打安西王府時放公主一條生路。鄒化詐說將不在百花宮南面駐兵，好讓公主逃脫。其實鄒化欲施反間計，馬上告訴田連御他即在百花宮南面駐紮重兵。

花右到軍營與夫相見，鄒化見花右腰間有令箭，遂灌醉花右，偷取令箭。

第四幕《情陷兩難》

田連御跟隨海俊到百花宮，暗藏字條於茶杯內，告知公主海俊本名「江六雲」，是花右的弟郎，也是朝廷十二路御史之一，與公主成親只是為了刺探軍情；又說百花宮南將有鄒化的重兵駐守。

百花公主多番套問海俊，海俊不得已承認真正身份，並請公主在鄒化進兵時，必須往南方逃走。公主大怒，以為海俊不只騙情，也有意把她置諸死地。

八臘追殺海俊，百花公主不忍見海俊遇害，阻止八臘，並放走海俊。

鄒化偷得花右的令箭，攻陷安西王府及百花宮。百花公主無力還擊，正想輕生之際，田連御叫田翠雲與百花公主調換衣服，由田連御接應公主逃出百花宮。鄒化入宮，逮捕翠雲，以為她是百花公主，過後才知公主經已逃脫。鄒化並捕獲安西王及八臘。

第五幕《冰釋前嫌》

花右因鄒化偷了她的令箭才得攻陷安西王府及百花宮，怪責鄒化利用夫妻情陷她於不義。

鄒化升堂審問安西王及八臘，逼令安西王修書促百花公主投降。鄒化下令斬殺安西王及八臘之際，六雲進見，求鄒化放過二人，鄒化不肯。六雲內疚，引公主所贈寶劍殉情，卻被鄒化阻止。

百花公主與田連御會合江湖義士向鄒化挑戰，鄒化以安西王的性命相逼，百花公主唯有棄劍投降。公主以為六雲騙婚及出賣她，嚴詞斥責六雲。安西王告訴公主六雲曾試圖自刎殉情，公主遂原諒六雲。

鄒化突然請安西王上座，並表明自己無意加害，只想安西王放棄謀反之心，以免自相殘殺；安西王為顧全大局，答應鄒化所求[2]。百花公主得與六雲再訂白頭，花右亦與鄒化和好如初。全劇終結。

2　這個結局有草草收場之感。

（二十九）

《再世紅梅記》（1959）

1959 年《再世紅梅記》演出特刊的封面

開山資料

　　《再世紅梅記》是唐滌生根據明代周朝俊（萬曆人士，年份待考）
的劇作《紅梅記》改編，並參考元代鄭光祖（1260–約 1320）的雜劇《迷
青瑣倩女離魂》，於 1959 年 9 月 14 日在利舞台首演，為「仙鳳鳴劇
團」第八屆新劇。當時參與開山的主要演員有任劍輝（飾演裴禹）、白

雪仙（先飾李慧娘，後飾盧昭容）、朱少坡（賈麟兒）及林家聲（賈瑩中）。首演當晚，唐滌生在觀眾席上因腦充血被送入醫院，延至 9 月 15 日逝世，享年 43 歲。

此劇於 1968 年拍成電影，由黃鶴聲導演，由陳寶珠（1947－）、南紅（1934－）及梁醒波等主演。

《再世紅梅記》的唱腔音樂十分豐富，除一般板腔及說唱外，也用了多首曲牌，包括《蕉窗夜雨》（第一幕；由朱毅剛 [1922－1981] 編曲）、《漢宮秋月》（第二幕）、《銀台上》（第二段；第三幕），《未生怨》（第四幕；朱毅剛作曲）、《霓裳羽衣十八拍》（第四幕；朱毅剛作曲）、《墓門鬼泣》（第五幕；朱毅剛作曲）、《蕉林鬼別》（第六幕；朱毅剛作曲）及《罵玉郎》（第六幕）。

主要角色及人物

文武生	裴禹，太學員生
正印花旦	（先飾）李慧娘，賈似道的新妾 （後飾）盧昭容，盧桐的獨生女，貌似李慧娘
小生	賈瑩中，賈似道的侄兒，太師堂總領
二幫花旦	吳絳仙，賈似道的愛妾
丑生（淨）	賈似道，左丞相，加封太師
老生	盧桐，曾任總兵，已退隱田園
第二丑生	賈麟兒，賈似道的僕人
第二老生	江萬里，右丞相，九十高齡

故事背景

李慧娘因家貧，雖已賣身給賈似道為妾，但尚未成親。一日，她隨賈似道遊西湖，邂逅乘小舟追蹤而至的太學員生裴禹。慧娘雖拒愛，別後卻不能忘懷裴禹的俊俏及癡情，終招致殺身之禍。

255

劇情大要

第一幕《觀柳還琴》

賈太師攜同三十六名姬妾乘畫舫到西湖欣賞美景。太學生裴禹是山西人士，遊湖偶見賈似道姬妾李慧娘，因愛慕她的容貌，乘小舟追蹤數日。

某日，畫舫泊岸，賈似道上岸狩獵，慧娘奉命置酒船頭，忽見裴禹在岸邊橋上抱琴眺望。裴禹上前懇求一見，以慰癡心，慧娘經不起癡纏，終上岸許裴生所願。裴禹欲贈琴作訂情信物，慧娘婉拒，並告知裴禹她已是官家妾。裴禹失意萬分，碎琴後離去。

慧娘目送裴禹遠去，不自覺自語「美哉少年」，適逢賈似道狩獵完畢折返畫舫，聞語妒意油生，探問究竟。慧娘不願委曲求全，言語間三番四次衝撞賈似道，更指責他不忠誤國。似道怒不可遏，棒殺慧娘，更命人割下慧娘頭顱，藏於錦盒，以儆效尤。

賈似道怒氣稍平，後悔辣手摧花，更嫌姬妾數目不足三十六。他的侄兒賈瑩中說繡谷有女名盧昭容，貌美如慧娘，建議賈似道納她為妾。賈似道聞言，即命瑩中帶金銀珠寶往繡谷下聘。

第二幕《折梅巧遇》

繡谷之內，是退隱的盧桐與女兒昭容的居處。盧桐曾官居總兵，為國效命三十年，惜因賈似道當權，盧桐不肯同流合污，逼得退隱，與女昭容在繡谷賣酒維生。

裴禹自從離開西湖，一直思念慧娘，偶然行至繡谷，見紅梅盛放，欲折一枝回家供奉案頭，以解相思。他正欲折梅，一不小心跌進盧家，遇上回家的盧昭容。

裴禹誤以為昭容是慧娘，心中大喜。昭容忽見有陌生人闖園，誤以為裴禹是踰牆浪子，正欲請出父親，把裴禹鎖上杭州府。但她看見裴禹俊俏，芳心暗許，追問之下，得知裴禹誤認她為畫舫上的

佳人。兩人互生情愫，盧桐看見愛女與才子眉目傳情，便允許二人
婚事。

　　喜事盈門之際，賈瑩中攜同金銀珠寶到來，裴禹連忙迴避。瑩中
謂賈太師要納昭容為妾，盧桐託辭說昭容伴膝終身不嫁，昭容也說自
己體弱多病，非福澤之相。瑩中對二人說話充耳不聞，放下聘物便離
去。裴禹一時大意，被瑩中窺見。

　　盧桐與昭容不知如何應付，裴禹獻計，着昭容在相府派人迎娶她
時扮作瘋女，使似道打消納她為妾的念頭。裴禹並決定先行入相府，
以作內應。

第三幕《倩女裝瘋》

　　太師府裏，家僕賈麟兒回報，謂剛才奉命到繡谷迎娶盧昭容，卻
見昭容舉動瘋癲，唯有空轎而回。賈似道聞訊不悅，瑩中則懷疑昭容
裝瘋，命麟兒先把昭容迎回相府，以細察她是否裝瘋。

　　裴禹到太師府拜門求見，道出遲遲不來拜謝太師，是因三月前其
兄名落孫山，在長安沉溺於瘋女美色，其後性轉瘋狂，墜崖而死，故
裴禹須守孝三月。似道愛才，允他留府作客。

　　花轎回府，盧昭容假裝瘋癲，與父盧桐在太師府內大鬧一番。
昭容言詞中更指桑罵槐，斥責似道不忠不義。似道氣得暴跳如雷，
三番四次相試，以察看昭容是否裝瘋。昭容憑機警避過測試，似道
願放她離去，着裴禹送她出門，豈料昭容忍不住流露真情，與裴禹
細語情話。盧桐帶女離開賈府，卻恐終被識破裝瘋，速帶昭容直往
揚州。

　　似道感激裴禹剛才提點他瘋女之害，又對裴禹有憐才之意，着裴
禹留居府內，以候薦賢。

　　原來剛才瑩中一直在旁留心觀察細節，懷疑何以昭容突然瘋癲病
發，又想起在繡谷彷彿曾見裴禹一面。他推測兩者甚有關連，便提議
賈似道先殺裴禹，再捕捉昭容。

第四幕《脫阱救裴》

賈府內，似道愛妾吳絳仙為悼慧娘，身穿紅衣到紅梅閣拜祭。裴禹因好奇上前向絳仙查問，得知紅梅閣藏棺一事，正欲追問詳細，絳仙卻怕招人話柄，急急離去。裴禹不禁驚疑，回到書齋，不一會即矇矓入睡。

忽然風沙四起，慧娘的魂魄到來。裴禹得知慧娘已死，解釋因愛慧娘容貌而情託昭容。慧娘坦言賈似道將派人前來暗殺裴禹，並說會挺身助他脫險。

三更時份，瑩中手持利劍到書齋欲殺裴禹，但為慧娘所阻。

賈似道到來，問瑩中何以不殺裴禹，瑩中告知有紅衣婦人前來把裴禹帶走。麟兒說剛才曾目睹絳仙與裴禹細語，似道大怒，命人拉絳仙到半閒堂審問。

第五幕《登壇鬼辯》

半閒堂上，似道審問絳仙是否偷放裴禹，慧娘現身，說放裴禹者是她，着似道把絳仙釋放。似道見慧娘鬼魂，大驚失色，慧娘命似道進半閒堂面壁思過，不許抬頭，趁機帶裴禹離府遠去。

麟兒回報，謂他聞說昭容果然是假裝瘋癲，並早已隨父逃到揚州。賈似道驚魂稍定、色心又起，決定親到揚州奪昭容回府。

第六幕《蕉窗魂合》

盧桐父女到達揚州，投靠右丞相江萬里，得知新帝即位，已下聖旨緝捕賈似道。江、盧二人並訂下捉捕賈似道的計策。昭容病危，盧桐憂心，怕她一旦夭亡，自己不只失去愛女，也無法引賈似道自投羅網。

逃亡路上，慧娘寄語裴禹帶她魂魄到揚州找盧桐父女，使兩人再續情緣，並約定以「三笑、三哭」為回生之證。裴禹到達揚州江府之時，正值昭容逝世，慧娘借屍還魂重返陽世，並向盧桐說明情況，更認盧桐為義父，答應侍奉餘生。

賈似道率眾趕到揚州江府欲強奪昭容，正中江丞相與盧桐之圈套。江丞相宣讀新帝聖旨，責似道擁姬妾旦夕荒淫，通敵國存心叛亂。賈似道及一眾爪牙終於伏法，唯獨絳仙因慧娘求情獲免罪。裴禹及慧娘終有情人成眷屬。全劇結束。

（三十）
《血掌殺翁案》（1960）

開山資料

　　《血掌殺翁案》又名《三司大審血掌案》，由潘一帆編劇，並由「大龍鳳劇團」在 1960 年一月至二月於香港大舞台和高陞戲園首演。當年參與開山的主要演員有麥炳榮（飾演古家賢）、鳳凰女（馮小燕）、譚蘭卿（胡三姑）、少新權（古靈貞）、林家聲（徐劍琴）和陳好逑（楊寶蝶）。從劇情來說，此劇酷似荷李活式的兇殺奇情電影。在 1950 至 1960 年代的香港，採用這種題材編寫粵劇，可算是突破性的 [1]。

主要角色及人物

文武生	古家賢，馮小燕的愛人
正印花旦	馮小燕，古家賢的愛人
小生	徐劍琴，貧寒書生，與楊寶蝶相戀
二幫花旦	楊寶蝶，窮家女子，與徐劍琴相戀
丑旦	胡三姑，媒人婆
老生	古靈貞，古漢卿的弟弟，古家賢的四叔
第二老生	古漢卿，古家賢的父親，古靈貞的哥哥
第三生	胡浪萍，江湖俠士

1　美中不足的是劇情充滿犯駁的細節。

劇情大要

第一幕《錯上花轎》[2]

馮家與楊家為鄰，前者薄有資產，後者家道貧困。馮家主人夫婦俱早逝，遺下女兒小燕，賴馮二叔照料成人。二叔好賭，終日志在謀奪小燕父母留下的家資。

馮小燕與古家賢相戀，但怕二叔反對婚事。媒人胡三姑答應為她倆作媒，但要求二人婚後把她照料。三姑向二叔說親，說服了二叔答應二人婚事。

楊寶蝶與書生徐劍琴相戀，並暗結珠胎。二人貧窮，擔心負擔不起婚事的開支，三姑答應為他們安排與馮小燕、古家賢一起成婚，以省金錢，囑劍琴在十日後準備青衣轎迎娶寶蝶。

俠士胡浪萍曾於去年端午節拯救小燕，因與母親失散，到來馮家，欲向小燕提親。二叔開門，嫌浪萍寒酸，假說小燕已婚並已上京，浪萍遂失意離去。

十日後，婚期至。花轎及青衣轎相繼抵達馮家及楊家門前，但適值狂風大作，小燕攜珠寶一盒，錯上青衣轎，寶蝶亦誤上花轎。

第二幕《天降橫財》

劍琴在涼亭等候青衣轎到臨，卻見轎中新娘並非寶蝶而是另一位新娘。小燕下轎，見自己坐的竟是青衣轎，一時嬌嗔大作，怒責三姑糊塗。

劍琴扶寶蝶出來，把花轎讓給小燕，寶蝶則改坐青衣轎。劍琴在青衣轎內尋得珠寶一盒，以為是天降橫財[3]，打算利用橫財上京赴考。

2　全劇場目由本書編著者加入。

3　劍琴不知珠寶屬於小燕，有違常理。

第三幕《移屍嫁禍》

馮小燕嫁入古家三個月以來，得老爺古漢卿信任，委以管理古家財政的重任。古靈貞是古漢卿的四弟，一手天生有六指，人稱「孖指四」。他妒忌小燕獲老爺信任，懷恨在心。其時家賢赴京任官在即，與小燕依依不捨，漢卿叫家賢馬上起程，免耽誤時光。

家賢離家後，晚上小燕獨自在房中睡覺，被夜盜驚醒，見夜盜竟是去年向她施援的胡浪萍。小燕囑浪萍改過自新，交還他所贈的紅鸞帶，並向他贈金。這時門外傳來人聲，浪萍匆忙離開，竟遺下紅鸞帶。

古靈貞到小燕房間擬向她借錢，見浪萍逃去，硬說是小燕的姦夫，並執紅鸞帶要脅小燕交出夾萬鎖匙，否則告發她偷漢通姦。小燕不肯屈服，靈貞呼喚家人到來，漢卿見紅鸞帶，質問小燕。小燕不願累及浪萍，不敢把實情相告[4]。漢卿大怒，要小燕交還夾萬鎖匙及限五更前離開古家。小燕往睡房收拾行李，打算往三姑家暫住，再作打算。

漢卿悲遇家變，借酒消愁，喝得大醉，靈貞乘機將他刺死。靈貞見小燕悲傷過度昏倒，便把屍首移放小燕房間，並將血掌印上她的白裙[5]、把匕首放在她手中，再去報官。

三姑到房間找小燕，目睹古靈貞嫁禍過程，乃叫醒小燕，吩咐小燕脫下染血的白裙，收藏於床下箱內暗格。二人改扮男裝潛逃，小燕卻在匆忙間遺下金釵。

靈貞帶領知縣、官差及一眾街坊、地保到來小燕房間，見小燕已逃，但拾得兇刀和刻着「馮小燕」的金釵。知縣誤信小燕是殺翁兇手，下令緝捕她歸案。

4　這裏女主角使用「不肯說出真相」的老套橋段，寧願自己受屈並被逐出家門，不合常理。

5　兇手印血掌時，竟然用了自己「天生六指」的一隻手掌，從而暴露了自己是真兇，是有違常理的。

第四幕《夫捕妻兒》

　　京城裏，一年前徐劍琴拾得珠寶箱，自此平步青雲，官至翰林編修，並被委任為金陵府尹。他與寶蝶成婚剛好一年，時刻念記天降寶箱之恩，並希望一朝答謝箱主。夫婦向寶箱焚香供奉，又憶記媒人三姑撮合他們。

　　小燕及三姑穿上男裝，自南昌潛逃到京師，遇到風雪大作，二人飢寒交逼，在一間屋前簷下稍歇。三姑不敵飢寒暈倒，小燕大呼救命，驚動劍琴、寶蝶及家人出來。

　　劍琴命丫鬟扶三姑入府，又請小燕入府。交談之中，小燕說與劍琴、寶蝶同鄉，與寶蝶更原是鄰居。劍琴坦言幸得媒人義助，又在青衣轎裏尋得珠寶箱，才能平步青雲。小燕及三姑表露真正身份，小燕說出在古家被移屍誣告的經過，請求劍琴幫忙洗脫嫌疑。劍琴初有猶豫，謂怕自己位微言輕，但想到小燕珠寶之恩，終於想出計策以報答小燕。

　　劍琴恭請貴為兵部侍郎的古家賢到府，安排小燕在後堂唱起悲歌；家賢好奇，欲見歌者，劍琴乃請小燕到堂前與家賢相見，自己借醉先行離去。小燕仍穿男裝，自稱「馮未晚」，說與家賢同住一村。家賢問起媳婦殺翁一案，小燕表示同情媳婦，家賢頓起疑心，以為眼前人即涉案的姦夫，乃揮拳相向。三姑到來，與小燕表露身份，家賢不信二人解釋，決定逮捕小燕證法，為父親申冤。

　　家賢帶走小燕後，三姑連忙找劍琴、寶蝶設法營救小燕。

第五幕《媒憑子貴》

　　小燕被押往刑場途中，劍琴及三姑趕往營救。三姑聞得八省巡按路經，急忙攔路呼冤。原來當日胡浪萍得小燕贈金，仕途順利，輾轉升任八省巡按，喜見呼冤人竟是失散母親。三姑向浪萍述說小燕含冤，又不被夫婿諒解，今已解往法場候刑。浪萍聞言，即與三姑趕往刑場。

第六幕《血掌證奸》

　　刑場上，浪萍要求開堂重審小燕殺翁一案，家賢反對；浪萍謂家賢身為兵部侍郎，不應凌駕金陵府尹向疑犯濫用私刑。劍琴也責家賢為報私仇而違公義，家賢反指劍琴窩藏犯人。二人互相指責，浪萍勸止，傳令開堂審訊。

　　公堂上，小燕道出嫁入古家後，古家四叔時常覬覦古家老爺的家財，視小燕為眼中釘；及後丈夫上京，遂發生殺翁和移屍嫁禍一案。浪萍為小燕辯護，謂新婚少婦斷無在丈夫離家之日即偷會情郎之理。家賢呈上家書及紅鸞帶，意圖證實小燕偷漢姦情。浪萍見紅鸞帶，知是自己相贈小燕，怕百辭莫辯，一時不知如何應對[6]。家賢乘機要求浪萍用刑逼供，劍琴則奮力阻止。浪萍怕有徇私之嫌，逼得下令向小燕用刑。

　　小燕受刑，仍不肯招認，請求傳召三姑作證。三姑謂親眼目睹古家四叔移屍小燕房間，請求傳召四叔上堂。浪萍下令把小燕房內有關證據及四叔帶上公堂。古靈貞矢口否認謀殺親兄，請求打開小燕床下的小箱，看當日小燕所穿血衣是否在內。小燕及三姑大驚，怕血衣一旦呈堂，會更難洗脫嫌疑。

　　家賢把箱弄開，並把血衣呈交浪萍察看。靈貞、家賢均以為血衣可使小燕伏法，不禁沾沾自喜。浪萍細察血衣，見上面血掌竟有六指，赫然又見古靈貞一手有六隻手指，立時判定靈貞殺人嫁禍。家賢知錯怪賢妻，又喜真兇落網，一家人團圓結局。劇終。

6　這裏一再運用「不肯說出真相」橋段，屬「刻板公式」，並有違常理。

（三十一）
《十年一覺揚州夢》（1960）

開山資料

《十年一覺揚州夢》首演於 1960 年，由劉月峰策劃劇情，徐子郎執筆編劇，是麥炳榮及鳳凰女領導的「大龍鳳劇團」名劇之一，開山主要演員有麥炳榮（飾演柳玉龍）、鳳凰女（程麗雯）、林家聲（宋文華）、譚蘭卿（程母）、陳好逑（程倩雯）、劉月峰（柳玉虎）、少新權（魏忠賢）、李奇峰 (1935–；廉御史) 及賽麒麟（1933–2016；李貴生）等。

此劇並於 1961 年由馮峰（1916–2000）導演、何少保監製、李願聞改編拍成電影。電影版除保留幾位前輩藝人如麥炳榮、鳳凰女、林家聲、劉月峰和譚蘭卿等的獨特風采、唱功和做功外，也紀錄了幾個傳統排場和牌子的運用，包括第四幕的「仿《碎鑾輿》」、第五幕的《走邊》、《困谷口》和「仿《撐渡》」，對粵劇傳統的承傳作出很大的貢獻。

主要角色及人物

文武生	柳玉龍，曾為俠士，今雙目失明
正印花旦	程麗雯，曾為樂府歌姬，今雙目失明
小生	宋文華，魏忠賢部下將領
二幫花旦	程倩雯，程麗雯的妹妹
丑生	（反串）程母，人稱「八姑」，樂府主持
老生	魏忠賢，藩王
第三生	柳玉虎，柳玉龍的弟弟
第二老生	廉御史

故事背景

程母是一名貪財勢利的寡婦，在揚州主持一所樂府。她與亡夫育有親女倩雯；另一女兒麗雯則是亡夫與前妻所生。程麗雯才貌出眾，曾吸引了不少王孫公子到樂府流連。但麗雯性傲剛直，因開罪權貴，被人用毒藥弄瞎雙眼，令程母的樂府生意一落千丈。自此，程母對麗雯常生怨懟。倩雯與麗雯為同父異母的姊妹，二人感情和睦。某日，程母因小故責罵一班貪玩的歌姬，倩雯便上前規勸母親。

劇情大要[1]

第一幕《鴛侶相分》

程母向倩雯埋怨，說因她的姊姊麗雯昔日孤芳自賞，錯過嫁入豪門的機會，現在雙目失明，恐怕出嫁無期。倩雯提議為麗雯醫治雙目，但程母不肯出資延請名醫。

宋文華一向追隨藩王魏忠賢，今奉命率領軍隊押送貢品，路過揚州，順道到程家探訪。程母得知文華當了將軍，高興不已，欲將倩雯下嫁。唯是文華一向愛慕麗雯，縱然知道她雙目失明，仍願意以重金禮聘。怎料麗雯拒絕婚事，囑咐文華迎娶倩雯。

柳玉龍原是一名俠士，專殺貪官，唯遭仇家下毒，致雙目失明，隱居揚州。他自從認識麗雯，每晚必由他的弟弟玉虎攙扶往樂府花園與麗雯相會，但程母及倩雯均不知情。玉虎得知魏忠賢護送貢品中的天山雪蓮可醫好玉龍雙眼，決定當晚盜取雪蓮。

玉龍與麗雯相會，互相感懷身世，並私訂終身。麗雯以一對金釵為訂情信物，一支相贈玉龍，自己保留另一支，玉龍則回贈金鏢[2]。

玉虎盜取了天山雪蓮，被魏忠賢部下追捕。匆忙中，玉虎把一枝天山雪蓮交給玉龍，又把另一枝給予麗雯，之後逃去。

1　此劇「劇情大要」由梁森兒女士撰寫，並經本書編著者校訂，特此致謝。
2　在電影版本中，玉龍以古玉贈予麗雯作為訂情之物。

文華因保護貢品不力而被緝捕，唯有帶麗雯、倩雯及程母逃走。混亂中，玉龍不幸與麗雯失散，決定先用天山雪蓮醫好雙眼，然後改名換姓[3]、修文棄武，希望考取功名，為國效勞。

第二幕《絕處逢生》

麗雯離開揚州三年，已用天山雪蓮把雙眼醫好，常對金釵憶念玉龍。程母不堪捱貧，見麗雯常手拈金釵，欲奪去變賣。麗雯拒絕，程母憤怒，倩雯及文華出來相勸，反被程母辱罵。爭執間，程母叫文華去搶劫以解貧困。文華憤然離去。

文華果然一怒下往搶劫，並將財物交給倩雯，之後逃去。官差到來，見到贓物，誤以為倩雯是盜賊而把她逮捕。程母與麗雯分頭設法營救倩雯。

藩王魏忠賢出巡，巧遇麗雯，得知她為名滿揚州的才女，欲借她的才貌達成篡位圖謀，故把麗雯認作乾女，着她易名「鳳萍郡主」[4]，並恩准她帶同家人住進王府。

程母喜知麗雯貴為郡主，乃請她速往衙門營救倩雯。

第三幕《闖衙、收買、定計》

這時玉龍亦已醫好雙眼，並考得功名、當了知府，為官公正嚴明。一天，廉御史到訪，要求玉龍暗中協助他調查魏忠賢的篡位陰謀，玉龍答允。

玉龍開堂審理程倩雯搶劫一案，以為證據確鑿，先判倩雯收監，再候發落。其後程母與鳳萍郡主（即麗雯）先後趕到，麗雯與玉龍不知對方本來身份，在公堂上針鋒相對，互不相讓。

魏忠賢知道麗雯到了衙門，亦趕來查探究竟，發覺玉龍為官剛

3 在電影版本中，玉龍沒有改名換姓。

4 論理只有朝廷才有冊封「郡主」的權力，由王侯自行把「乾女兒」擢升為「郡主」，一如《苦鳳鶯憐》中的情節，有兒戲之嫌。

正，決定招為心腹，並着玉龍隨他乘官船上京。玉龍因受廉御史所託，便假意答允，以便暗中蒐集魏忠賢的篡位罪證。

第四幕《渡江結拜》

文華為逃命而四海為家，某日渡江時巧遇劫富濟貧的玉虎。玉虎欲劫去文華的財物，文華奮力反抗。二人對打間，互相欣賞對方武藝非凡，乃結義為兄弟，並相約當晚合力打劫一艘泊岸的官船[5]。

第五幕《官船巧遇》

深夜，文華與玉虎分頭伺機打劫官船。文華巧遇麗雯和倩雯，各人才知彼此近況。麗雯願助文華洗脫罪名，並託他尋找玉龍下落。

玉虎亦於官船遇上玉龍，玉龍告知近況，着他協助搜集魏忠賢罪證，為國效命，並託他尋找麗雯。

文華曾見玉虎保存麗雯的訂情金釵，以為他就是麗雯的情人。玉虎告知他的兄長才是麗雯朝思暮想的人，玉虎與文華決定約玉龍及麗雯到樂府團聚。

第六幕《重續前緣》

玉龍與麗雯在舊地重逢，為免令對方自卑，二人同時詐稱自己仍是雙目失明。當時天色昏暗，二人都看不清楚對方容貌，故不察曾與對方對簿公堂。

天色漸明，二人赫然發現對方就是當日公堂對罵的郡主和知府[6]，也喜知對方亦已雙目復明。麗雯告知玉龍魏忠賢逼她入宮作妃嬪。

魏忠賢得知麗雯私會情人而趕來，並逼麗雯隨他回府。此時，廉

5　此折採用了粵劇傳統排場《王彥章撐渡》的部份情節，據說原由劉月峰口述，徐子郎筆錄。

6　電影中，玉龍與麗雯是在言談中知道對方當時的身份。

御史已掌握魏忠賢罪證，與程母、倩雯、文華、玉虎趕來捉拿魏忠賢。文華因立了大功，得以復職將軍。程母見玉龍和文華都做了官，而又與麗雯、倩雯情投意合，故准許兩對情人成眷屬。全劇終結。

《鳳閣恩仇未了情》（1962）

開山資料

　　《鳳閣恩仇未了情》由粵劇名伶劉月峰策劃故事大綱，由徐子郎執筆，由麥炳榮、鳳凰女、梁醒波及劉月峰等領導的「大龍鳳劇團」於 1962 年首演，作為象徵香港「文化殿堂」的「香港大會堂」開幕節目之一。劇中主題曲《胡地蠻歌》是著名樂師朱毅剛的作品。自開山後，此劇經常在香港上演，備受觀眾歡迎，並於開山同年拍成電影。一套製作年份不詳的現場錄音亦曾作商業性發行。

　　此劇以南宋時代宋金對峙時期為故事背景，劇中所有人物以至故事情節均屬虛構。但劇中的主線以女主角受創失憶，及後由一首歌曲勾起她的回憶等情節與荷李活電影 *Random Harvest*（1942；中譯《鴛夢重溫》）有相似之處；劇中一些情節亦酷似另一部荷李活電影 *Anastasia*（1956；中譯《真假公主》[1]）。

主要角色及人物

文武生	耶律君雄，番邦將軍
正印花旦	紅鸞郡主，南宋狄親王的妹妹
小生	尚全孝，尚精忠的兒子，倪秀鈿的愛人
二幫花旦	倪秀鈿，倪思安的女兒
丑生	倪思安，倪秀鈿的父親
老生	尚精忠，夏氏的丈夫，官居尚書
第三生	狄親王，紅鸞郡主的兄長

1　見陳守仁《粵劇簡明讀本》，2023:131-134。

故事背景

　　南宋與金邦南北對峙期間，狄親王所治封土與金邦相鄰；為息戰火，狄親王送妹妹紅鸞郡主到金邦為人質。十多年後，郡主入質期滿，即將返回宋土。

劇情大要

第一幕《郡主失憶》[2]

　　一班流寇知悉護送南朝郡主返國的官船將停泊河邊，乃商量在兩旁埋伏，待入夜後洗劫官船。

　　紅鸞郡主在金邦為質期滿，由耶律君雄將軍以官船送返中原。二人早已兩情相悅，而且更曾一夕纏綿，這時唱起一曲《胡地蠻歌》互訴離情。原來君雄自幼與家人失散，流落番邦，孤苦伶仃，每遇失意，必唱此曲遣愁。船遇風浪，二人見女子在海中飄浮，郡主命人救起，並把自己斗篷給女子穿上。未幾船遇賊人洗劫，君雄、紅鸞及被救起的女子各自逃亡而失散。

　　節度使劉汝南奉狄親王之命接待郡主，在岸邊久候而不見官船，但見一女子在海中浮沉，乃叫船家把她救起。汝南見她穿郡主斗篷而上有玉珮，身上並有書函一封，斷定她是郡主，遂接她回狄親王府。

　　耶律君雄遍尋郡主不見，決定化名「陸君雄」到中原訪查紅鸞的下落。

　　平民倪思安手執女兒遺書，知道女兒倪秀鈿因自己反對她與愛人成親而情困投海，在岸邊哀傷不已。他見有女子在海飄浮，以為是秀鈿，乃叫人救起，卻發覺不是自己女兒。女子患失憶症，前事盡忘。思安以為親生女兒已死，遂帶此失憶女子回家，當作自己女兒。原來此女子實即紅鸞郡主。

2　全劇場目由本書編著者加入。

劉汝南報告王爺已接得郡主,並呈上郡主所攜書函。由於書函用番文寫成,王爺無法明白。

第二幕《大鬧尚府》

尚精忠的尚書府中,精忠的妻子夏氏喜見兒子全孝回家。全孝高中文舉狀元,告知母親他與民女相愛,並曾一夕風流和私訂終生。

倪思安與夏氏早年相約子女成婚,這時帶失憶和腹大便便的紅鸞往尚府,以她冒充自己女兒來就親,意圖騙取禮金。夏氏嫌思安家貧,又厭棄其女兒腹大便便,與思安為婚事爭執不已。思安教唆紅鸞大吵大鬧,全孝到來調停,准許思安及紅鸞暫居尚府。

當日耶律君雄化名為「陸君雄」混入中原,赴考並中了武舉狀元。他得尚精忠賞識,帶返尚府作客。

第三幕《戲讀番書》

在尚府花園,君雄巧遇紅鸞,但紅鸞失憶,反責他是狂蜂浪蝶。尚府各人及思安以為君雄調戲紅鸞,君雄百辭莫辯,憤然離府。

親王駕臨尚府,找人翻譯郡主攜回宋土的番書,尚精忠、夏氏及尚全孝等人不懂番文,乃請倪思安相助。思安貪財,假意通曉,卻被王爺識穿[3]。為求拖延時間免被王爺處分,思安叫女兒假扮男裝讀信。紅鸞見番文,失憶症稍癒,果然讀通內容。王爺大喜,要封紅鸞為郡馬,並命夏氏為媒。

第四幕《產下孖胎》

原來當日倪秀鈿被救上岸及送抵王府後,一直被王爺認作親妹紅鸞郡主,今天與女扮男裝的紅鸞郡主成婚。在洞房夜,秀鈿在新房內

3　此折即著名《讀番書》,據說原本由梁醒波即興地開山。《讀番書》的劇本曲白及丑生演員陳志雄(1935–2012)演出版本的曲白載陳守仁《粵劇簡明讀本》,2023:148–161。

自嘆與愛人（即尚全孝）失散，更被逼假扮郡主。

仍然失憶的紅鸞怕洞房時會被識穿女扮男裝，在倪思安及夏氏的教唆下，把瀉藥放到酒中，圖使郡主腹瀉不能洞房。

尚全孝到來鬧新房，見新房內的女子原來即自己失散的愛人，二人喜得重聚。秀鈿突感腹痛，產下孩子；為怕王爺降罪，倪思安教唆夏氏訛稱孩子為自己所生。未幾，紅鸞亦腹痛，又產孩子，思安又叫夏氏認作親生。此時嬰孩的哭聲驚動了王爺到來新房，與尚精忠一起質問夏氏何以丈夫別家一年卻誕下孖胎。夏氏無辭以對，王爺下令連夜開堂審訊。

第五幕《曲牽前事》

王爺任命君雄主審。公堂上，夏氏說孩子是思安「教」她「生出」，各人遂以為思安即夏氏的姦夫。君雄仍痛恨尚府各人曾把他羞辱及驅逐，並懷疑思安何以只暫居尚府而夏氏竟能為他產下孖胎，乃下令向思安及夏氏用刑。

秀鈿及紅鸞及時趕到公堂，分別認回自己孩子。紅鸞仍然失憶，未能與君雄相認。君雄的番將身份也被秀鈿識穿。

王爺到來，知悉一切，要殺君雄。君雄於絕望之際唱出《胡地蠻歌》，紅鸞聽曲，聯想起往事，失憶痊癒，即為君雄向兄王求情。王爺饒了君雄死罪，但驅逐他返胡邦。君雄無奈，以隨身玉珮贈紅鸞作紀念；思安見玉珮，發現君雄是自己多年前失散的兒子。王爺知悉君雄本是漢人，乃恩准他留中原與紅鸞成婚。全劇結束於大團圓的歡笑聲中。

（三十三）

《雷鳴金鼓戰笳聲》（1962）

開山資料

　　《雷鳴金鼓戰笳聲》是香港著名粵劇紅伶林家聲於 1962 年開山的首本劇目，其後成為多位演員及多個戲班的常演劇目，備受觀眾歡迎。此劇由劉月峰策劃，徐子郎執筆編撰，於 1962 年 11 月 7 日由「慶新聲劇團」在東樂戲院首演；劇團其後移師中央戲院，全台戲共演十四天。當年參與首演的主要演員有林家聲（飾演夏青雲）、陳好逑（翠碧公主）、關海山（1924–2006；馬如龍）、任冰兒（落霞王妃）、半日安（馬行田）及靚次伯（秦莊王）等。1963 年，此劇拍成同名電影，由潘焯改編劇本，仍由林家聲、陳好逑擔任主角。

主要角色及人物

文武生	夏青雲，馬行田的養子
正印花旦	翠碧，攝政的趙國公主
小生	馬如龍，馬行田的親生兒子
二幫花旦	落霞，秦莊王的寵妃
丑生	馬行田，趙國司馬
武生（老生）	秦莊王
第二武生	傅大夫，秦國三朝元老[1]
第三生	長安君，趙國儲君

1　此人物也可由第二丑生扮演；今天很多演出版本把他刪去。

故事背景

《雷鳴金鼓戰笳聲》以戰國時代為背景，但劇情和劇中人物均屬虛構。其時秦國勢大，為各國諸侯之首，與趙國結為兄弟之邦。趙王駕崩，儲君「長安君」因年幼未能親政，暫由其姐翠碧公主攝政。齊國乘人之危，興兵攻趙；趙國勢弱，求助於秦。秦莊王遣派愛妃落霞為密使，到趙國商議借兵條件。

劇情大要 [2]

第一幕《三擢良才》[3]

趙王駕崩，儲君長安君年幼，暫由翠碧公主攝政。齊國乘機興兵攻打，趙國勢危，朝中群臣議論紛紛。為振國勢，翠碧設「聚英台」招納賢士。

翠碧公主先前已派司馬馬行田出使秦國，欲說服秦莊王派兵相助。秦使落霞王妃到趙，氣燄囂張，並傳達秦莊王開列的三個借兵條件：（一）趙國獻上十乘珠寶；（二）趙國割讓三座名城；及（三）趙國儲君入質秦國。翠碧愛弟情深，甘願獻出珠寶、名城，但不容許長安君淪為人質，深怕他性命不保。翠碧與落霞因此反目，落霞悻悻然離趙返秦。

馬行田向翠碧引薦救國良才，帶着義子夏青雲及親生子馬如龍到聚英台拜謁翠碧公主。

夏青雲文武雙全，惜天生傲骨，不喜功名，唯欲報馬行田撫養之恩、兄弟結義之情，無奈應允隨義父及義弟到聚英台。青雲為布衣之士，不能隨便見駕，故馬行田請求翠碧先賜青雲一官半職。翠碧封青雲為「執戟郎」，青雲嫌職位低微，仰天狂笑，更在台前引吭高歌及彈動佩劍和唱。

2　此劇「劇情大要」由梁森兒女士撰寫，並經本書編著者校訂，特此致謝。

3　全劇場目由本書編著者加入。

翠碧覺得夏青雲口出大言必有大用，破例擢升他為「都騎尉」。但青雲仍嫌職位不夠尊貴，再次舞劍高歌，更揚言有還鄉之意。如龍見義兄態度傲慢，便上前薄責。

翠碧愛才，聞得青雲仍然不滿，再次破例擢升他為「參偏將」。誰知青雲仍然不屑一顧，三度彈劍狂歌，說自己空有救國之心而未遇明主。翠碧紆尊降貴，親自上前向青雲徵詢富國強兵的高見；青雲明白翠碧有禮賢下士之心，答應入朝效命。翠碧封青雲為「驃騎上將軍」，與他商討國策。

青雲請翠碧允許長安君入質秦國，先借秦兵對抗齊國，以解燃眉之急。長安君雖年少，也願冒險出質秦國。趙國文武百官表示效忠報國，翠碧於是放下心頭大石，準備答允秦國借兵條件。

第二幕《暗訂白頭》

趙軍即將與秦兵會師抗齊，翠碧到城門送青雲率師出發，以劍、琴贈送青雲，表示芳心暗許。馬行田囑咐翠碧與青雲握手為盟，先訂婚約。青雲、如龍及眾軍士高歌一曲以壯聲威。

秦莊王親率落霞及傅大夫到趙國，見翠碧容貌出眾，驚為天人，欲一親香澤，幸好被落霞及傅大夫勸止。青雲問兩國合兵出發之期，秦莊王怒斥他身份不配。如龍見秦莊王態度囂張，言語之間與他發生衝突；青雲亦上前對抗，但終被勸止。翠碧顧全大局，接待莊王及隨員到趙邦賓館休息。經此一事，翠碧向青雲表白心跡，謂「願化陌頭相思鳥，方證地久天長」。

第三幕《三貶良將》

經過半年戰事，秦、趙聯兵已將齊兵擊退，但秦兵仍留守趙國邊境，未有退兵之意。一日，翠碧正準備設宴款待秦莊王，以催促他早日釋放長安君回國，誰料秦莊王的來信使翠碧憂心不已，便宣召馬行田到聚英台商議。

馬行田到來聚英台，知悉秦莊王對翠碧心生愛意，欲與趙國結為

秦晉之邦，並以長安君的生死存亡作要脅。馬行田提醒翠碧，說她與青雲已暗訂婚盟，若她答應下嫁秦莊王，恐怕會令青雲意志消沉，致延誤國事。翠碧唯有暗自思量對策。

秦莊王帶同侍衛到聚英台與翠碧賞雪飲酒。席間，莊王漸露急色之相，但翠碧無奈礙於權勢，只有強顏歡笑，更借彈奏琵琶一曲以抒己怨。

二人對飲正酣，青雲趕來，質問翠碧為何夜宴秦莊王而忘記國恥。秦莊王見興緻被青雲打斷，勃然大怒。翠碧假裝不滿青雲，更假作負情，三貶青雲官職。青雲不知內裏，極度受創。秦莊王亦以為翠碧應允下嫁，滿心歡喜。翠碧為找機會向青雲表白，命他準備儀仗隊送自己出嫁。青雲飽受刺激，帶恨離去。

秦莊王滿心歡喜之際，身為秦國三朝元老的傅大夫聞訊趕來，勸秦莊王不要迷戀美色而耽誤國事。秦莊王聞諫惱羞成怒，下令把傅大夫處決。

落霞王妃驚聞莊王下令斬殺傅大夫，到聚英台請莊王憐念老臣忠言諫主[4]，無奈苦諫無效。落霞見莊王已有新歡，更以為翠碧橫刀奪愛，只能失意回國。

第四幕《雄心再振》

漫天風雪中，青雲帶着破碎的心，率領儀仗隊送翠碧登程往秦邦就親。翠碧乘香車到來，眼望國土，內心悽然。青雲對她冷言譏諷，翠碧告知真相，並交出秦莊王信件。青雲讀信恍然大悟，深悔誤會翠碧負情。翠碧囑咐青雲守土護國，可惜青雲心碎，鬥志全失。翠碧以琴寄意，豈料琴弦突然斷裂，二人更添傷感。

青雲目送翠碧離去，心痛之餘又遭行田、如龍大義責難；父子二人不惜以割斷情誼來逼使青雲再振雄心。翠碧既入秦，長安君被釋放

4　這裏運用傳統《三奏》排場。

回趙，得知青雲喪失鬥志，加以責斥。青雲被各人多番嚴詞指責，終決定領兵伐秦，營救翠碧。

落霞經趙境回國，偶遇長安君、馬行田及馬如龍；行田將秦莊王書信交與落霞，她得知奪人愛者原是秦莊王而非翠碧，遂決定回秦幫助翠碧解圍。

第五幕《戰勝莊王》

秦莊王來至趙、秦邊界，欲接翠碧回秦。忽聞探報，謂秦妃山前罵戰，指明要與趙公主對決。翠碧聞訊，亦願出戰秦妃。兩人大戰一輪，落霞詐敗逃亡，原以為翠碧會追來，但翠碧沒有會意，竟與莊王回營祝捷。

青雲趕來，獨力奮戰秦莊王，翠碧與落霞亦趕來觀戰助威。青雲戰至筋疲力盡，兩次被莊王打敗。翠碧以琵琶彈出定情曲，助青雲雄心重振，終於力挫莊王。莊王答應秦、趙兩國言好，不再興兵。青雲得與翠碧成親，秦莊王亦重回落霞懷抱，全劇團圓結局。

（三十四）
《無情寶劍有情天》（1963）

開山資料

　　《無情寶劍有情天》是紅伶林家聲的首本劇目，由劉月峰策劃，徐子郎編劇，於 1963 年 10 月由「慶新聲劇團」於東樂戲院首演，其後移師高陞戲院繼續演出。當時參與開山的主要演員有林家聲（飾演韋重輝）、陳好逑（呂悼慈）、關海山（冀王）、任冰兒（桂玉嫦）、半日安（胡道從）及靚次伯（呂懷良）等。此劇於 1964 年拍成彩色電影，由黃鶴聲導演、潘焯編劇，主要演員不變，但加入李龍（飾少年韋重輝）及李鳳（少年呂悼慈）等。

主要角色及人物

文武生	韋重輝，呂悼慈的愛人
正印花旦	呂悼慈，呂懷良的女兒
小生	冀王
二幫花旦	桂玉嫦，韋氏家人
丑生	胡道從，呂家的僕人
武生（老生）	呂懷良，呂悼慈的父親
第二武生	韋承業，韋族的元老
第三武生 [1]	韋明忠，韋族的元老
第三旦	小翠

1　一些劇團提場指派第三生（即「二式」）扮演韋明忠。

故事背景

漢朝，因高祖的皇后呂氏（呂雉；前 241－前 180）誅殺韓信（前 231－前 196）一族，致令韓氏後人為保命而改姓「韋」。呂懷良奉命到處圍剿「韋」氏，族人爭相逃命。桂玉嬋本為韋氏歌姬，在逃亡中救得幼主韋重輝，自此匿藏紫竹林中，轉眼度過了十八年光景。

劇情大要 [2]

第一幕《所託非人》[3]

韋重輝與呂悼慈青梅竹馬，十多年來都在紅梅谷紫竹林相聚，一同吹簫、弄琴，以「簫郎」、「琴娘」互稱。他倆雖情根深種，卻一直不知對方的身份及姓名 [4]。

重輝自幼由桂玉嬋照顧，卻埋怨「嬋姐姐」對他過份嚴屬，幸得悼慈常加開解。這時重輝忽聞「嬋姐姐」叫他，便急急離開，悼慈則在林中等候。

呂家僕人胡道從醉昏昏到來紫竹林，對悼慈說他曾把她的畫像獻給她父親呂懷良為壽禮，不料冀王看見，色心頓起。加上懷良欲借機會高攀王侯，所以決意將悼慈嫁給冀王。

悼慈不願下嫁冀王，即寫下兩封信，一封是給冀王的絕情信，另一封則向重輝表明愛意，囑道從分別交給二人。道從昏醉中在路上滑倒，誤把兩封信對調 [5]。

重輝在紫竹林等候琴娘，道從錯把悼慈寫給冀王的信件遞上，並說琴娘將下嫁冀王。重輝讀信，面色大變，惱恨琴娘見異思遷 [6]。

2　此劇「劇情大要」由梁森兒女士撰寫，並經本書編著者校訂，特此致謝。

3　全劇場目由本書編著者加入。

4　兩人交往及相戀多年，但從不過問對方身世和姓名，劇本欠缺合理的解釋。

5　女主角把傳話及送信重任交託做事糊塗的僕人，略嫌大意；信封上沒有收信人姓名、信箋上沒有「上款」或「下款」，也較牽強。

6　傳話人喝醉了和說話含糊，男主角對他卻深信不疑，難有說服力。

冀王親到紅梅谷迎接悼慈，巧遇重輝，得知眼前人正是自己的情敵，便大肆侮辱重輝，然後遠去。桂玉嬋到紅梅谷尋找重輝，見他手持書信呆立，知道重輝是為情所困，勃然大怒，怒斥他沉迷溫柔鄉。重輝認錯，但玉嬋卻又不許，說鐵血男兒即使有錯也要錯到底[7]。重輝無奈只好遵從。

韋族元老韋承業與韋明忠到來，說出重輝的身世。原來重輝的先祖韓信被呂后降罪誅殺，禍延三族，韓氏族人為避難改姓「韋」。當年重輝的父親一心扶漢，奸臣呂懷良怕他代祖報仇，先向韋家下毒手。玉嬋本為韋家一名歌姬，乘亂抱着年幼的重輝衝出重圍，隱居紫竹林，十八年來，一直伺機復仇。

承業、明忠及玉嬋把一柄「無情寶劍」交給重輝，囑他報韋族之仇，以「重輝韋氏」。

第二幕《美人刺客》

重輝率領韋氏子弟兵攻打呂懷良的營寨，節節得勝。懷良求冀王出兵相助，但冀王也不敵重輝。冀王心生一計，要懷良派女兒悼慈混入韋營，伺機暗殺重輝。

悼慈被父親逼作刺客，無奈懷着短劍前去韋營。胡道從在旁相勸無效，唯有追趕悼慈作為照應。

第三幕《愛恨交纏》

韋族軍營中，重輝細想往事，赫然見悼慈及胡道從到來，大為錯愕。悼慈喜見重輝，重輝則滿臉怨恨，更冷言嘲諷悼慈貪慕虛榮，及累他給冀王侮辱。

道從向重輝解釋，並出示仍未交予冀王的信。重輝讀信後恍然大悟，與悼慈和好如初。一語未終，二人隨即發現情人竟是世仇的後

7 「男兒」即使有錯也要「錯到底」意思含糊。

人，頓時陷入痛苦與矛盾。

重輝曾答應殺盡呂氏來為韋族報仇，悼慈是奉冀王之命來暗殺重輝，但二人都不忍心殺死對方，寧願犧牲自己。道從建議悼慈回家，期望以父女親情，使懷良改變初衷。重輝、悼慈含淚告別。

玉嬙、明忠及承業到來，玉嬙痛斥重輝只顧兒女私情，把國仇家恨全拋腦後。重輝有感天意弄人，悲從中來，欲刎頸自盡。承業、明忠跪下，欲以死諫勸止重輝，玉嬙更大義凜然以韋氏祖宗血債教誨。重輝終感家仇比愛情更重，答應領兵攻打呂營。

第四幕《引狼入室、圖窮匕現》

悼慈及道從回家，懷良得悉女兒未把重輝殺死，勃然大怒。冀王更煽風點火，說悼慈與重輝必是舊情復熾，致遺忘任務。懷良聽後更怒，掌摑悼慈。

探子報上，說韋重輝領兵於營外喝罵請戰。冀王心生一計，打算以悼慈性命威脅重輝投降。

重輝過呂營，得悉悼慈將被治罪。冀王謂若重輝願寫降書，便能與她相依到老。

悼慈勸重輝拒絕投降，寧願自己犧牲。重輝不忍看着悼慈受害，寧願回去向族人請罪，遂簽降書。

重輝欲帶悼慈離去之際，懷良阻擋，悼慈離去之心已決，懇求父親恕她不孝。道從亦不欲逗留呂家，隨悼慈及重輝離去。

冀王打算奪得韋氏兵權，增加勢力，以便謀朝篡位。他命令懷良交出兵權，否則把他殺害。懷良此時才知引狼入室，惜為時已晚，只能盤算如何自保。

第五幕《叛徒逆賊、帶罪立功》

玉嬙與韋氏族人聞知重輝簽了降約，無不悲慟怨恨。重輝、悼慈、道從回到韋氏營房向他們請罪。玉嬙嚴責重輝貪戀兒女私情、愧對祖宗族人。重輝自知罪大惡極，盼得族人諒解。悼慈、道從亦替重

輝向玉嫦求情。

玉嫦慨嘆「韋氏重輝」無望，韋氏族人更將淪為冀王部屬，更感自己對重輝十八年來的教誨付諸流水，堅稱重輝罪無可恕。玉嫦一心只為報仇，認為一切罪孽皆由愛情而起。重輝反駁，說玉嫦不了解世間情愛，又說十八年來與她共處全無溫情。

重輝與悼慈兩心相印，至死不渝，此生不忘「紫竹紅梅」之約，面對生離死別，相對涕淚漣漣。重輝自知死罪難免，拜託道從照顧悼慈；悼慈則哀求玉嫦赦免重輝，寧願代他受刑。

部將報上，謂冀王已帶兵闖進韋氏軍營，但韋氏族人寧死不屈，奮起抵抗。玉嫦請明忠及承業監視重輝與悼慈，自己領兵出戰冀王。玉嫦去後，重輝懇求兩位元老讓他以待罪之身，前去剷除敵人。二人答允讓他將功贖罪。

第六幕《天降甘霖、仇怨化解》

冀王與玉嫦在戰場廝殺，玉嫦不敵，身受重創，幸重輝與悼慈及時趕到助陣，玉嫦得保性命。

冀王佈下陷阱，誘韋氏兵將進入骷髏谷，然後在四邊縱火。重輝與悼慈被困火燄，心想必死無疑，不支暈倒。忽然天降甘霖，將火撲滅，道從到來救醒他們。

冀王到來，發現重輝仍未死去，誓要取他性命，舉劍之際，道從奮不顧身，上前以身體擋劍，被冀王刺傷手臂。懷良、承業、明忠、玉嫦趕來，懷良痛恨冀王圖利用韋、呂兩家兵力達到篡位陰謀，如今覺悟前非，遂率領呂氏軍隊營救韋家子弟，誓要同心協力對付冀王。懷良自背後刺死冀王，但亦被冀王斬傷。

玉嫦受了重傷，心知命不久矣，寄望重輝與悼慈以後長相廝守。道從慨嘆人世間太多恩怨，而冤冤相報無了時，理應化敵為友。明忠亦感激呂氏救命之恩，願與呂族化解仇怨。懷良與玉嫦允許重輝與悼慈結合，玉嫦感死而無憾，隨即氣絕。全劇終結。

（三十五）

《榮歸衣錦鳳求凰》(1964)

開山資料 [1]

此劇由勞鐸編劇，於 1964 年 6 月 13 日假座香港大會堂首演，由名伶麥炳榮（飾演黃子英）、鳳凰女（先飾林冷鳳、兼飾柳小鳳）、黃千歲（王志鷹）、梁素琴（王愛琴）、譚蘭卿（陳氏）和劉月峰（林宗傅）等領導的「龍鳳劇團」演出。

此劇運用劇中人物的「身份對調」和「錯認」來產生戲劇效果，兼且男主角憑唱起一曲《竹枝歌》而與女主角重逢，和女主角未婚產子，均有《鳳閣恩仇未了情》的影子。但此劇需要正印花旦演員同時兼演兩個樣貌相同但性格各走極端的不同人物，難度頗高。

主要角色及人物

文武生	黃子英，家貧的儒醫
正印花旦	林冷鳳，林宗傅的女兒，與黃志英相戀 （同時兼飾）柳小鳳，江湖俠盜
小生	王志鷹，九門提督
二幫花旦	王愛琴，王志鷹的妹妹，單戀黃子英
老生	林宗傅，林冷鳳的父親
丑生	（反串）陳氏，王志鷹的母親
第三生	柳雲峰，御林軍總領

1　此劇的「劇目簡介」原是本書編著者受「西九文化區戲曲中心」委約撰寫，蒙「戲曲中心」批准本書轉載部份內容，特此鳴謝。

劇情大要

第一幕《此鳳不同彼鳳》[2]

儒醫黃子英與洛陽才女林冷鳳相戀，但冷鳳的父親林宗傅嫌棄子英家貧，不喜歡女兒與子英來往。皇后染上惡疾，朝中太醫推薦子英上朝為太后治病。

子英上京在即，欲找冷鳳道別，但未見冷鳳，卻遇上九門提督王志鷹的妹妹愛琴。愛琴一向暗戀子英，說她的母親現正執掌天朝兵馬，子英若肯與她成親，保證可平步青雲，卻遭子英拒絕。

愛琴走後，冷鳳到來，為子英唱罷一曲《竹枝歌》，告知子英自從那晚與他一夕纏綿後，已懷有子英的骨肉。冷鳳久被失眠困擾，子英給她「寧神藥」，謂服後即可熟睡。

冷鳳的父親林宗傅到來，見子英和冷鳳親密，大表不滿。宗傅告知子英，說冷鳳已經許配給九門提督王志鷹。這時王志鷹來訪，向冷鳳示愛，但遭冷鳳拒絕。志鷹說他的母親亦患失眠，冷鳳遂把部份「寧神藥」轉贈。時已夜深，冷鳳吞下「寧神藥」，果然沉睡不起。

與冷鳳樣貌相同的女盜柳小鳳盜得御寶，卻為擺脫御林軍總領柳雲峰的追蹤，偷偷躲進林家，換上了冷鳳的衣服。柳雲峰追到，見牀上沉睡的冷鳳，誤以為是小鳳，便把冷鳳抱了返山寨。

對冷鳳死心不息的志鷹折返，以為小鳳乃是冷鳳，再向她求婚；小鳳見志鷹容貌俊俏，更覬覦他價值連城的玉戒指，遂應允了婚事。

第二幕《錯把賊鳳迎娶》

王志鷹的王府裏，上下各人一向崇尚武藝。這天，志鷹的妹妹愛琴在華堂上舞劍。是日正是王志鷹母親陳氏的生辰；陳氏早年曾當山賊首領，現已改邪歸正、受朝廷收編並統領官兵。愛琴向母親祝壽，

2　全劇場目由本書編著者加入。

吐露春心早動，有思嫁之意。

志鷹捧禮物到來向母祝壽，又說今日所以遲歸，乃因突厥犯境，需在軍營商議征彎之計。志鷹又說愛上林冷鳳，一向「重武輕文」的陳氏誤以為冷鳳既是「林中虎」之女，武藝定必精湛，便把御賜的「黃金印」交志鷹，囑他給冷鳳作訂婚信物，並命志鷹前往迎親。

志鷹走後，愛琴告知陳氏，說冷鳳是弱不禁風的洛陽才女，而她父親是「林宗傳」而非「林中虎」。陳氏頓感懊悔。志鷹把冷鳳迎返家堂，陳氏悔婚，志鷹卻道「黃金印」已送交新娘，再難反悔。

大妗姐把假扮「冷鳳」的「小鳳」扶上堂中，陳氏不忿，向媳婦宣示王氏家訓：欲當王家媳婦者，一須門戶相當，二須扳開堂上的鐵弓，三須舉起堂上的銅鼎。小鳳為隱藏身分，假裝為難。

子英前來，見小鳳已嫁入王府，以為「冷鳳」別嫁，甚為激憤，乃斥罵「冷鳳」，引起志鷹的怒火，兩人幾乎打起上來。愛琴攔阻，向母親說她的意中人就是眼前的子英。子英見愛侶變心另嫁，不理愛琴，失意而去。

欽差捧聖旨到王府，宣旨說突厥犯境，皇上決定御駕親征，命志鷹任先鋒，陳氏押糧殿後。志鷹走後，陳氏立刻取回小鳳手上的「金印」，並趕她離家。小鳳見脫身時機已到，乃趁機離開王家。

第三幕《睡鳳終於甦醒》

雲峰以為自己找到小鳳，便把她抱返山寨。冷鳳醒來，既不知身在何處，也不知眼前是何人。雲峰以為「冷鳳」乃是「小鳳」，逼她交出盜去的珠鏈，才知是抓錯了人。冷鳳不願歸家，雲峰答允帶她入宮找尋子英。

第四幕《天降綠林飛鳳》

成德皇御駕親征，不料先鋒王志鷹冒進，弄得受敵包圍，志鷹部隊受困於「鷹愁澗」。

成德皇本欲親往援救志鷹，卻遇上小鳳。小鳳稟告成德皇，說自

已出身綠林，熟識此處的地形；身困「鷹愁澗」本是插翼難飛，但其實有小路可通，若能施用突襲，便可制肘敵兵解圍。成德皇乃交御令與小鳳，命她領軍往救志鷹。

第五幕《金鳳配婚志鷹》

小鳳奇兵解圍，刺死了蠻王。成德皇乃封小鳳為「鳳翔公主」，賜婚志鷹[3]。

陳氏及愛琴到來，成德皇宣旨，說公主將下嫁志鷹。陳氏大喜，二話不說，一口謝恩。

第六幕《英鳳憑曲相認》

宮裏，秋菱及一班宮女唱罷一曲《花燭照人》，又唱《鴛鴦共唱》。如今貴為「鳳翔公主」的小鳳憶起當日陳氏態度囂張，決定今日報仇。

陳氏強拉志鷹往新房，志鷹推說與冷鳳已成親，不能再娶。一旦進入新房，志鷹見「公主」之長相竟如冷鳳一樣，頓感疑惑。

小鳳對陳氏說公主乃是金枝玉葉，要當「公主的家婆」者，必須符合三項條件：第一，每日須唸一篇聖賢書；第二，每日起牀須寫三千字；第三，每日須劃眉、搽粉、紮腳；最後還須看陳氏是否有文人的傲骨。陳氏感覺為難，志鷹同情母親，認為公主態度專橫。

雲峰與子英同到新房，向公主及駙馬祝酒後告退。新房內，志鷹見眼前的所謂公主既無學問，又舉止粗魯，竟不如冷鳳。小鳳則指責志鷹，說他當日身為征蠻主帥，卻幾弄至全軍覆沒，又說若非有她，志鷹難以贖罪。

志鷹無心乘龍，乃在合歡酒中混入了冷鳳所贈的「寧神藥」，把小鳳灌醉後，便離開新房。原來志鷹的一舉一動，盡為躲在暗處的雲峰窺悉。雲峰乘機喚出冷鳳，替換了醉倒牀上的小鳳。

3　把立下大功、榮封公主的巾幗英雌配婚敗軍之將，略欠合理。

子英與愛琴到來，愛琴指責子英，怪他如木塑泥雕，對她全無反應；子英卻道今日到來，非想續愛，志在問冷鳳如何安排她腹中骨肉。愛琴離去，子英一時感觸，唱起《竹枝歌》；冷鳳聞曲走出來，與子英團聚，二人抱頭痛哭。

子英始知所謂公主，原來便是小鳳，而不是冷鳳。冷鳳也知為駙馬者不是子英而是志鷹。兩人冰釋前嫌，正欲雙雙逃出宮牆。愛琴折返，撞入新房，見狀大聲呼叫。志鷹、陳氏及一眾文武官員趕到，要把事情鬧上金殿。

第七幕《兩鳳都是公主》

文官、大將、志鷹、陳氏、雲峰、愛琴同上朝房。志鷹奏明聖上，說公主已有愛人，黃御醫昨夜到後宮，還想帶公主逃走。愛琴亦奏，說此事有柳雲峰可以作證。

成德皇宣子英及冷鳳上殿，問冷鳳何故於洞房之夜偷會黃御醫。冷鳳表明真正身份，說自己是「林冷鳳」，而不是「柳小鳳」，並說自己一向與黃御醫相愛。

眾人不信冷鳳所說，愛琴乃想出考驗冷鳳之計。冷鳳乃是洛陽才女，曾作一首詠「牡丹」詩，頭兩句是「春魁佔盡冠芳叢，阿房脂艷灌園中」，愛琴要冷鳳唸出下面兩句，以證真正身份。冷鳳不假思索，唸出「只為御園春不發，貶向洛陽曲巷中」，眾人皆感驚異。

子英向成德皇要求還他冷鳳，志鷹卻道冷鳳曾與他拜堂，故應要歸他為妻。但冷鳳卻道當日吃了子英的藥後，一直沉睡，未曾出嫁。雲峰啟奏，說當日攜錯了冷鳳，後因錯把王志鷹誤為黃子英，昨夜才把冷鳳帶至宮中。冷鳳取出自少佩戴在身的「彩菱鳳」玉牌，成德皇發現是當年兵敗時，他給失散女兒佩戴的信物。

成德皇召林宗傳上殿，宗傳說冷鳳是十八年前戰亂之時，他在長江口拾得的棄嬰。成德皇認定冷鳳確是公主無疑，並說公主乃屬孖生，應該共有兩人。

冷鳳忽然腹痛，被宮女扶進後宮，子英認定此子當是黃家骨肉。

志鷹無奈，不知他的妻子去了哪裏。雲峰說他的蘭妹柳小鳳身上亦有一塊玉牌，而小鳳是他的先父當年在長江收養的，現正在藏書閣沉睡。成德皇認定小鳳也是失散了的公主，忙宣召小鳳上殿。小鳳上殿，取出了玉牌，證明她也是成德皇的女兒。

這時宮女從寢宮出來，說公主已在後宮產下麟兒，而且皇后聽見兩位公主均已回朝，其病不藥而癒，乃請主上封黃子英為大駙馬，王志鷹則可配婚二公主。成德皇聽從皇后，並把愛琴配與雲峰。有情人終成眷屬，喜氣遍溢皇宮。全劇終結。

（三十六）

《桃花湖畔鳳朝凰》（1966）

開山資料

《桃花湖畔鳳朝凰》又名《桃花湖畔鳳求凰》，由麥炳榮及鳳凰女領導、黃炎任班主的「鳳求凰劇團」開山，於 1966 年 1 月 21 日（正月初一）在九龍佐敦道「佐治五世紀念公園」的戲棚首演。據說這劇的劇情由劉月峰和鳳凰女構思及策劃，劇本則由勞鐸編寫。當時參與開山的主要演員有麥炳榮（飾演任金城）、鳳凰女（朱丹鳳）、黃千歲（林甘屏）、劉月峰（柳錦亭）和譚蘭卿（任寶瓊）等。今天仍然活躍於香港粵劇圈的旦角演員高麗其時初踏台板，並剛開始隨鳳凰女習藝，在劇中扮演女兵[1]。

此劇有如《榮歸衣錦鳳求凰》，使用劇中人物「名有相似」以製造身份混淆。

主要角色及人物

文武生	任金城，東齊國王子
正印花旦	朱丹鳳，南屏國尚書的長女，後被冊立為女王
二幫花旦	朱彩鸞，丹鳳的妹妹
小生	林甘屏，西蜀國王子

1　部份開山資料蒙名伶高麗女士提供，在此致謝。

第三生	柳錦亭，北冑國王子
丑生	(反串) 任寶瓊，東齊王姑，即任金城的姑姐
武生 (老生)	朱天賜，南屏國尚書，彩鸞的親生父親
第三旦	姚靜儀，南屏王后，後被冊立為太后

劇情大要

第一幕《暗訂終身》[2]

南屏國境內，百姓為慶祝儲君即將登基及選王夫而載歌載舞，更聞說多國王子即將前來求婚，一時傳為佳話。

南屏尚書的幼女朱彩鸞獨自往桃花湖畔遊玩，並自嘆情郎難覓。適值東齊王子任金城及王姑任寶瓊往南屏求婚，路經湖畔，彩鸞躲在桃林，暗觀王子風采，心生愛慕。金城原不願高攀強國，寶瓊卻欲借婚事重振東齊弱勢，多番催促金城求婚。二人巧遇同時往南屏求婚的西蜀王子林甘屏及北冑王子柳錦亭，寶瓊、甘屏及錦亭三人為向南屏女王求婚一事爭論不休，各不相讓。

甘屏及錦亭繼續趕路，寶瓊及金城則紮營休息。南屏尚書的長女朱丹鳳因打獵而到桃花湖畔，遇上妹妹彩鸞，責備她終日貪玩而四處流連。彩鸞被責，甚感不悅。

丹鳳以銀鏢獵得麻鷹，欲上前拾取之際，被金城阻止。原來金城同時以金鏢擊中麻鷹，遂與丹鳳爭執起來。二人不敢把本來身份相告，丹鳳自認是村女，金城則自認是東齊國王子的侍衛。丹鳳譏笑東齊王子欲借婚事高攀南屏，以扭轉國家的頹勢。金城雖氣憤，但為息爭執，願獻出麻鷹。丹鳳感動，二人化敵意為愛慕，交換金、銀鏢，暗訂終身。

寶瓊找尋金城而至，知道丹鳳為普通村女，反對金城與她接近。

2　全劇場目為本書編著者加入。

丹鳳不滿，與寶瓊發生口角。金城左右為難，被寶瓊強行拉走。

丹鳳及彩鸞的父親朱天賜官居尚書，這時為丹鳳帶來喜訊，說原來丹鳳本是先帝與宮女所生，一直寄養於尚書府，丹鳳今日已成儲君，即將被擁立為女王。其實天賜心中有數，自知彩鸞才是帝裔，只因她放任不羈，而丹鳳文武全才，天賜故意調換二人身份。

第二幕《春宵暗渡》

南屏御園裏，彩鸞雖喜知自己即將被冊立為「乾公主」，卻向太后靜儀抱怨出嫁無期，太后則答應為她安排婚事。

天賜此時已官拜太傅，呈上東齊、西蜀及北胄向儲君求婚的國書。靜儀知悉北胄王子是她姨甥，早生偏幫之意。但天賜因知西蜀國強兵壯，主張南屏應與西蜀聯婚。丹鳳到御園，被太后及太傅問及擇夫意願，自知已許身桃花湖畔邂逅的東齊侍衛，只有支吾以對。

太后及太傅去後，東齊王子任金城及王姑拜上御園，丹鳳以為金城當日偽稱身為侍衛是存心欺騙，加上對寶瓊仍懷怨懟，乃否認曾在桃林邂逅金城，反責金城信口雌黃。

金城、寶瓊去後，丹鳳未忘當日與金城互訂終身，便寫詩一首，約金城於三更見面，並命彩鸞把詩呈遞給金城。彩鸞偷看詩句，知丹鳳屬意金城。彩鸞自那天於桃花湖畔暗窺金城後，早已對他暗戀，她見詩箋並無署名，遂擅把詩中「三更」改為「二更」，擬捷足先登[3]。

時屆二更，金城持銀鏢到御園餞約，彩鸞熱情邀他對飲，結果彩鸞醉倒。金城不知所措，北胄王子柳錦亭到來，金城怕惹誤會，匆匆離去，慌忙中遺下丹鳳送給他的銀鏢[4]。彩鸞醉眼昏花，誤把錦亭當為金城，向他投懷送抱。錦亭見飛來艷福，與彩鸞春宵一度後，偷偷離去。

3　這裏有如《無情寶劍有情天》和《三年一哭二郎橋》，使用「所託非人」帶信，以製造劇情衝突，屬常用「刻板公式」。

4　以王子之英明，卻糊塗地遺下訂情信物，略嫌欠說服力。

三更時分，丹鳳到來赴約，卻不見金城。太后及太傅尋至，再追問丹鳳的決定。丹鳳說欲選金城王子，豈料二人竟分別錯聽是「錦亭王子」及「甘屏王子」，各自喜極離去。丹鳳再召寶瓊前來，宣告已決定選金城為夫。

第三幕《回國起兵》

丹鳳登基，吩咐太監傳召金城上殿冊封王夫，天賜及太后則分別吩咐太監傳召「甘屏」及「錦亭」。太監左右為難，假裝「漏口」（即「口吃」），傳諭「金、錦、甘、城、亭、屏」王子上殿。

三位王子上殿，各自以為自己雀屏中選，爭論不休。丹鳳雖怕開罪太后及太傅，唯終身大事不容妥協，遂下旨冊封金城。

彩鸞持銀鏢衝上金殿，指稱金城與她曾春宵一度。丹鳳知彩鸞生性放任，對她所說半信半疑，但彩鸞以金城的銀鏢為證。金城百辭難辯，丹鳳大怒，收回冊封金城的主意。金城怨恨丹鳳出爾反爾，決定回國起兵，在沙場上一雪此恨。

丹鳳餘怒未息，囑甘屏及錦亭回國起兵，在沙場一較高下，承諾戰勝南屏者便可為王夫。甘屏及錦亭決定聯兵對抗丹鳳。

第四幕《南屏兵敗》

甘屏及錦亭聯兵上陣，不敢輕視丹鳳率領的南屏軍隊，乃設下伏兵，夾擊丹鳳。丹鳳果然中計，大敗而逃，卻遇上金城及寶瓊所領大軍。丹鳳再戰金城，又敗[5]，逃返宮中，金城、寶瓊、甘屏及錦亭在後追趕。

第五幕《水落石出》

南屏宮中，天賜、靜儀及彩鸞聽聞丹鳳戰敗，驚慌萬分。丹鳳負

5　劇中丹鳳與金城對陣、戰敗一折用了粵劇傳統《蘆花蕩》排場。

傷回宮，自嘆為情弄得國破家亡，無面目見家人及百姓，想先質問金城何以負情，然後自刎。

金城搜索丹鳳蹤跡而至，二人互相譏笑。丹鳳剖白原對金城情深一片，責他忘情。金城否認負心，追問之下，才知原來情詩上「三更」與「二更」之誤。

寶瓊到來，反對金城原諒丹鳳，更欲殺死丹鳳。丹鳳自知難挽狂瀾，欲自刎之際，甘屏加以阻止，請丹鳳下嫁。金城不服甘屏，與他爭論起來。

靜儀、天賜、彩鸞及錦亭到來，錦亭站於甘屏一邊欲與金城及寶瓊一決高下。丹鳳見此再圖殉國，卻被天賜制止。天賜說出彩鸞及丹鳳本來身世，各人才知本來彩鸞才是南屏儲君，但因她秉性不羈，天賜以自己親女丹鳳充當儲君。

彩鸞驚喜，請金城與她結為夫婦，但金城堅決否認與彩鸞曾有一夕之情。丹鳳追問下，彩鸞坦白招認當日遞詩之前，把詩中「三更」改為「二更」，擬先向金城示愛，但酒醉之後，卻不知與誰共度春宵[6]。

金城猛然記起當晚離去時正見錦亭前來，錦亭被逼直招曾與彩鸞一夕風流。甘屏發覺丹鳳對金城一往情深，自願放棄爭婚。金城與丹鳳、彩鸞與錦亭雙雙結成夫婦，全劇大團圓結局。

6 這折戲的演出詳見陳守仁《香港粵劇導論》，1999:109、118-121、190-191、200-205；演出的實況錄音亦載錄於隨書的鐳射唱片。

（三十七）

《碧血寫春秋》（1966）

開山資料

　　《碧血寫春秋》由葉紹德編劇，1966年3月28日由「頌新聲劇團」於普慶戲院首演，參與開山的主要演員有林家聲（飾演鍾孝全）、陳好逑（陸紫瑛）、李奇峰（陸劍英）、任冰兒（鍾慕蘭）、譚定坤（國丈）及靚次伯（鍾于君）等。

　　此劇特點在文武生演員同時兼演兩個樣貌相同的不同人物，很有《榮歸衣錦鳳求凰》的影子。

主要角色及人物

文武生	鍾孝全，鍾于君的兒子，鍾孝義的孖生兄長 （同時兼演）鍾孝義，鍾孝全的孖生弟弟
正印花旦	陸紫瑛，鍾孝全的愛侶
小生	陸劍英，陸紫瑛的兄長，任軍隊先鋒
二幫花旦	鍾慕蘭，鍾于君的幼女
武生	鍾于君，邊關元帥
丑生	國丈
第二武生	西遼王
第三旦	惜花郡主，西遼軍統帥

劇情大要 [1]

第一幕《權裝怯戰》[2]

明朝帝主昏庸，舉國飽受內憂外患困擾。身為邊關元帥的鍾于君，一家都是忠孝之士，甚得朝中同儕敬重。于君雖年事已高，兼臥病在牀，仍終日不忘國事。幼女慕蘭巾幗不讓鬚眉，有意效木蘭孝行，代父領兵抵抗外族。

于君的長子孝全兼擅文武，次子孝義離家學藝未返。于君本有意讓孝全執掌兵權以效命朝廷，無奈孝全近日沉醉於溫柔鄉，因難捨未婚妻陸紫瑛而不願領兵出戰。陸劍英是紫瑛的兄長，這時前來報告軍情危急，眾人皆認為孝全應該馬上披甲上陣。

通敵賣國的國丈到鍾府，欲試探鍾家父子及刺探軍情。原來孝全早懷疑國丈通敵，乃故作怯懦，令國丈減少戒心。國丈離去後，于君直斥孝全令鍾家丟臉，命他馬上領兵出發。紫瑛及家人均怪責孝全，孝全欲言又止，似有難言之隱 [3]，央求翌日才起行。其實孝全一心等待其弟孝義回來密報敵情，但于君不知內裏，命人為孝全立即備馬，孝全無奈上馬與劍英出發。

孝全的孖生弟弟孝義一向藉習武為名，與江湖豪傑結義保衛朝廷。他本約孝全是夜見面，奉上機密錦囊，但回家後發現孝全已領軍出發。紫瑛初見孝義，誤會是孝全怯戰返家，後經慕蘭解釋，才知孝義是孝全孖生弟弟，不禁驚嘆二人樣貌竟完全一樣。孝義、慕蘭、紫瑛打開錦囊，知道有奸人將會暗算孝全，乃決定連夜趕路，圖助孝全脫險。

第二幕《救兵解圍》

西遼軍營裏，西遼王手執國丈密函，依他所說派兵埋伏，圖伏擊

1　此劇「劇情大要」由梁森兒女士撰寫，並經本書編著者校訂，特此致謝。
2　全劇場目由本書編著者加入。
3　這裏使用劇中關鍵人物「不肯說出真相」的刻板橋段，有欠說服力。

孝全及他的軍隊。西遼王祭旗誓師，祈願一舉殲滅孝全的軍力，進而吞併中原[4]。

孝全和劍英帶兵力戰，但不敵遼軍，軍士更被衝散，二人被引到三岔路口。孝全、劍英以為小路會有伏兵，正打算走大路時，早在大路埋伏的遼兵殺出，孝全、劍英墮入重重包圍[5]。情勢危急之際，慕蘭、紫瑛趕到，合力擊退敵人。

西遼王大為震驚，怪責國丈辦事不力，誓要剷除孝全。國丈盤算着向皇上進讒，妄加罪名於孝全，期盼皇上將他處斬。

第三幕《國丈圈套》

軍營中，孝全與劍英正在商量軍情之際，紫瑛送寒衣給孝全。劍英借意迴避，好待二人一訴相思之情。

孝全突然接到聖旨，着他即時返京。眾人均感事出突然，恐怕孝全一旦回京，遼人必乘機進攻。慕蘭驟見烏鴉飛過，感到不祥預兆，恐怕孝全返京會凶多吉少。孝全正感徬徨之際，黑詔送到，謂若孝全不從，即依軍法問斬。紫瑛記起孝義曾說國丈有篡位之心，相信是他在皇上面前挑撥離間，故勸孝全切勿墮入圈套。

孝全一向忠君愛國，明知各人所言有理，但因不願違抗聖命，決定回京請求聖鑑。眾人擔心孝全的愚忠只會徒然斷送性命。爭議間，國丈帶金牌到來，命孝全立即起程，否則不但身受凌遲，還要全家抄斬。慕蘭、紫瑛與國丈理論起來，國丈輕蔑二人，謂國家大事不容婦人干預。孝全一則不欲違抗聖旨，二則不欲連累家人，是以答應回朝，臨行再三叮囑各營軍士要合力守護邊關。

慕蘭有感孝全此去九死一生，紫瑛決定先趕回帥府，請于君到金鑾揭發國丈奸計，以保孝全性命。

4　此處採用粵劇傳統《祭旗》排場。
5　此處文武生及小生演員合作演出「雙甩髮」排場。「甩髮」俗寫「水髮」，即搖動演員頭上的假髮。

第四幕《捨子除奸》

孝全回京上朝面聖，紫瑛與慕蘭在鍾府內心急如焚，盼于君能助孝全脫離險境。孝全歸來[6]，愁眉深鎖，述說剛才國丈在殿上進讒，皇上竟昏庸誤信，責孝全違抗君命，是以罷免孝全官職，其父亦保奏無效。

劍英到來，說剛才在宮門外見國丈面露奸笑，于君則怒氣沖沖提刀回府，恐怕于君誤信奸臣所言，會對孝全不利，是以勸孝全趕快離家暫避。但孝全認為自己無愧於心，拒絕迴避。

于君進門，不由分說便要取孝全人頭，幸被眾人制止。于君怪責孝全當日原奉命守關，卻妄動干戈，致觸怒遼人決意聯合入侵，並誓言要取孝全首級，否則誓不罷休。孝全把自己當日中伏之事告知父親，望父親能明辨是非，並力陳國丈通敵叛國，請嚴父切勿墮入圈套。

于君責孝全砌詞狡辯，舉刀便斬。劍英、慕蘭及紫瑛合力制止，並怪于君不明忠奸、愚忠誤國。于君說要斬子存忠，卻不忍下手，一時老淚縱橫[7]。這時國丈領着聖旨到來鍾府，謂聖上御賜錦盒載盛孝全的人頭，並說孝全一旦捨身成仁，將被追封「威勇侯」。國丈隨即命人把孝全綑綁，準備行刑。于君愛子情切，為孝全求情。國丈反指責于君曾奉聖旨斬子，今時卻違抗君命。

于君左右為難，眾人雖痛恨國丈，卻不敢輕舉莽動，孝全終於難逃一死。孝義回家，得知兄長死去，悲痛不已。他手執國丈通敵書函，舉刀斬殺國丈[8]。全劇終結。

6　孝全離開邊關，回京面聖，之後回府，論理不可能於短時間內完成旅程。其後劍英、于君來往於邊關及京城，也欠合理交代。

7　身為父帥的鍾于君竟不辨是非、衝動魯莽，有欠說服力。

8　據葉紹德說，此劇開山時原有《金殿殺奸》一幕，敍述國丈把孝全帶回金殿行刑，及其後孝義上殿把國丈斬殺。為了精簡劇情，葉氏後來把這幕戲刪去。

（三十八）

《龍鳳爭掛帥》（1967）

開山資料

　　《龍鳳爭掛帥》是著名編劇家李少芸的作品，首演於 1967 年 2 月 9 日（正月初一），由「頌新聲劇團」在九龍城開山，參與開山的主要演員有林家聲（飾演上官雲龍）、陳好逑（司徒文鳳）、李奇峰（漢顯帝）、任冰兒（司徒美）、靚次伯（上官維國）及譚定坤（上官夢）等。

主要角色及人物

文武生	上官雲龍，漢朝平定南蠻的大將
正印花旦	司徒文鳳，漢朝平定西遼的大將
小生	漢顯帝
二幫花旦	司徒美，司徒文鳳的侍從
丑生	上官夢，上官雲龍的侍從
武生（老生）	上官維國，上官雲龍的父親，漢廷大臣
第二武生	司徒衛君，司徒文鳳的父親，漢廷大臣
第三旦	皇后，漢顯帝的妻子

劇情大要

第一幕《逢官下馬、逢民下拜》[1]

金殿上，漢顯帝與眾大臣期待年青有為的大將軍上官雲龍與司徒文鳳凱旋回朝。雲龍先上殿，因征戰南蠻三年立功，得顯帝冊封為「平南侯」，賜座「金交椅」，並准還鄉與母親團聚；侍從上官夢則冊封為「都騎侍衛」。為表揚雲龍勞苦功高，顯帝下旨在雲龍還鄉途中「逢官下馬，逢民下拜」，更賜他一柄上方寶劍，可憑它先斬後奏，官民不得抗命。

未幾，司徒文鳳亦上殿，因剿滅西遼有功，被封為「平西侯」，也賜座「金交椅」，亦獲准衣錦回鄉侍奉母親；侍從司徒美則被封為「護侯侍衛」。顯帝又賜文鳳「免死金牌」，下旨在還鄉途中同樣「逢官下馬，逢民下拜」，以表揚她的功績。

第二幕《冤家路窄、各不相讓》

雲龍、文鳳還鄉途上相遇，互不讓路，因而起了爭執。雖然二人均對對方心懷愛慕，但各自認為自己功績較高，不肯下馬讓路。

雲龍一怒之下取出上方寶劍，文鳳亦出示免死金牌；二人僵持不下，決定回金殿奏明皇上，請求皇上作主。

第三幕《御妹配婚、化敵為偶》

金殿上，雲龍的父親上官維國與文鳳的父親司徒衛君爭辯雲龍與文鳳的功勞何者較高。顯帝與皇后上殿，同樣讚賞二人的兒、女。

雲龍與文鳳同時上殿，分別向顯帝述說爭執的始末。雲龍認為自己平蠻有功，文鳳卻不下馬讓路，是以顯帝應該懲罰文鳳；文鳳則認為自己征西有功，雲龍卻不放她在眼內，所以請求顯帝命雲龍向她賠罪認錯。

1　全劇場目由本書編著者加入。

顯帝左右為難，雲龍、文鳳分別堅持皇上封賜給自己的官位必定要比對方高，否則辭官歸里。維國、衛君、夢、美有見及此，亦同時揚言辭官相隨。

顯帝心生一計，命一干人等先行退下，只留維國與衛君在殿上。顯帝把文鳳封為「御妹」，雲龍封為「一字並肩王」，然後讓他們成婚，但叮囑維國與衛君保守秘密。

雲龍、文鳳分別被傳召上殿，欣然受封，並奉命即時舉行婚禮。他們二人只知分別配婚於御妹及並肩王，卻不知御妹及並肩王的真正身份。

第四幕《互不理睬、校場選帥》

新房裏，雲龍揭開文鳳頭巾，二人同時大驚且怒，馬上再起爭端，並同往進見顯帝尋求解決。顯帝心意已決，不准他們離異，否則不只把他們一同治罪，維國與衛君也須一同問斬。雲龍與文鳳唯有悻悻然回到新房。

文鳳睡在牀上，雲龍睡在地上，互不理睬。三更時分，文鳳起來，眼見夜涼如水，不忍雲龍着涼，欲替他蓋被，卻又怕因示弱而被取笑，還是回牀邊睡。

四更時分，雲龍起來，見文鳳在牀邊睡，起了憐惜之心。其實他早鍾情文鳳，但礙於面子，才有借故生端。他忽覺寒風驟起，欲替她蓋被，又怕被誤會向她低頭，仍是置她不理，獨自席地而睡。

五更時分，上官夢與司徒美匆匆到來，稟告北狄興兵犯境及顯帝將於校場選帥，雲龍、文鳳即換上征袍前去校場爭奪帥印。

第五幕《強敵當前、御駕親征》

校場上，顯帝下令將官比武選帥，惜無人回應。顯帝失望之際，雲龍、文鳳同時趕到，爭着要掛帥領兵。顯帝命令他們比武，但二人旗鼓相當，不分勝負，顯帝唯有下旨以抽籤來決定帥位誰屬。文鳳抽得正籤，顯帝委為主帥。雲龍被委副帥，因敗於運氣而不服文鳳。

身為主帥的文鳳登壇點將，雲龍遲遲未到；雲龍既到，又態度傲慢，於是文鳳罰他單騎匹馬出擊敵營，同時又命上官維國與上官夢同行。雲龍欲領頭功，先行出發。顯帝以強敵當前，不敢怠慢，亦御駕親征。

第六幕《聯手殲敵、共訂白頭》

雲龍單人匹馬與北狄王決戰，處於下風，更被拋下馬，情況危險。維國趕來協助，力戰北狄王，雖把他擊退，自己亦痛失良駒，最後更不支暈倒。維國醒來，見到上官夢，亦尋得雲龍，卻知道若不向文鳳請兵，必死無疑。

雲龍打算拚死殉國，無奈不忍見老父戰死沙場，唯有寫血書向文鳳請兵。一瞬間，文鳳率兵到來，與雲龍聯手打敗北狄王。

顯帝駕到，文鳳為表揚雲龍，假說自己誤中伏兵，幸得雲龍到來相救。雲龍爭着說出真相，坦言是自己中伏寫書求救，二人差點又再起爭執。顯帝生怕他們再爭吵不休，忙嘉獎二人對國家同有功勞。雲龍受文鳳感動，終與文鳳和好，共訂白頭。全劇結束。

（三十九）

《搶新娘》（1968）

開山資料

葉紹德編寫的《搶新娘》原名《搶錯新娘換錯郎》，由林家聲及李寶瑩領導的「家寶劇團」於 1968 年 1 月 30 日（正月初一）在灣仔修頓球場戲棚首演，參與開山的主要演員有林家聲（飾演桂南屏）、李寶瑩（余潔貞）、文千歲（楚鐵豪）、靚次伯（桂承勳）、梁醒波（余友才）及任冰兒（余潔冰）等。

主要角色及人物

文武生	桂南屏，桂承勳的兒子
正印花旦	余潔貞，余友才的長女，余潔冰的姊姊
小生	楚鐵豪，宰相的公子，號「太保」
二幫花旦	余潔冰，余友才的女兒，余潔貞的妹妹
丑生	余友才，南通縣首富
武生	桂承勳，欽差大人，桂南屏的父親
第二丑生	畢守法，南通縣知縣

故事背景

桂承勳本為南通教頭，後上京投身仕途，十多年後晉升為欽差，並帶兒子南屏重返南通。承勳經常在南通微服出巡，一為體察民情，二欲尋訪多前與他承諾子女通婚的姻親。一別十八年，這位姻親已

改名為余友才，並成為南通縣的首富，在縣裏經營放債業務，一向斂財奸詐。他育有兩女潔貞及潔冰，均正待字閨中。

劇情大要

第一幕《懲奸救美》[1]

余友才的長女潔貞及婢女秋香於年三十晚夜遊花市，被宰相的公子楚鐵豪調戲，適逢桂南屏亦夜遊花市，遂懲奸救美。

潔貞及南屏一見鍾情。南屏為掩飾身份，以假名「魏蘭亭」相告，而他亦不知自己的未婚妻名余潔貞。臨行前潔貞約南屏翌日到「聽濤靜苑」的後園相見。

余友才追討夙債不果，命爪牙鞭韃債仔。南屏路過加以阻止，與友才及余家爪牙發生打鬥。友才不敵，被逼焚毀所有借據。

桂承勳在花市找到南屏，說已尋得余友才一家的下落。南屏因鍾情於潔貞，欲取消與余氏的婚約。承勳決定先借拜年為名，查探友才的近況後，再作打算。

第二幕《悔婚解約》

時值正月初一，潔貞和潔冰向父親拜年，得知父親被人痛毆以及損失所有借據。潔貞亦告知父親昨晚遇到一位英雄少年及情愫已生，請求父親取消與桂家的婚約。友才應允視情況而考慮如何應付。

南屏和承勳到友才家拜年，承勳故意隱瞞官職，友才厭棄承勳並未顯達，而怒見其子南屏正是昨日毆他之人，一怒之下與桂家解除婚約。

太保楚鐵豪以為昨晚遇上的女子是潔冰，遂到友才家提親。鐵豪見到潔冰貌醜，才知昨晚所遇的是潔貞，於是應允以雙倍禮金迎娶潔貞。

1　全劇場目由本書編著者加入。

第三幕《靜苑論婚》

友才貪慕太保是宰相的公子，答應他與潔貞的婚事，故阻撓潔貞往見「魏蘭亭」（即「桂南屏」）。潔貞不顧父命，逕自前去與心上人會面。

友才到「聽濤靜苑」，認出潔貞所鍾情的英雄少年原來是南屏，盛怒難下。但為了羞辱南屏，友才戲言謂南屏若於三日內呈上一份豐厚禮金，便可迎娶潔貞[2]。

第四幕《兩家茶禮》

南屏與承勳到友才家呈上聘禮及迎娶潔貞，適值楚鐵豪也來迎娶潔貞，友才收了兩家聘禮，三方爭持不下。

友才發現南屏奉上的禮金正是他家失竊的財富，於是趕走南屏及承勳，並答應把潔貞下嫁太保鐵豪。

第五幕《真假新娘》

初四晚上，潔冰假扮成潔貞，身穿吉服與鐵豪拜堂，潔貞則假扮成喜娘。南屏偷進新房，本想帶潔貞出走，卻誤將身穿吉服的潔冰擄走。

鐵豪進入新房，發覺喜娘乃是潔貞。南屏和潔冰亦於此時折返新房，鐵豪拒認潔冰為妻子，與眾人爭論不休，最後眾人決定上公堂告狀。

第六幕《交叉控訴》

眾人到南通縣公堂告狀，縣令畢守法開堂審訊。太保鐵豪控告南屏搶走他的新娘，及控告友才騙取他的雙份禮金；友才控告南屏盜去他的家財；南屏控告太保既與潔冰拜堂，卻逼潔貞與他成婚，又告友才恃勢欺負百姓；潔貞控告太保逼婚；潔冰則控告太保不認妻。

2　女主角的父親為貪圖豐厚禮金，竟容許自己女兒嫁給「夙敵」，有違情理。

各方爭論不休，畢守法亦無法判案。太保鐵豪自恃是宰相公子，威逼縣令偏幫。畢守法懾於太保，判南屏監禁五年及受杖一百；友才則須歸還聘禮；潔冰被判二十年內不准嫁人；潔貞則判嫁太保為妻。

　　這時欽差大人桂承勳趕到，責備縣令草率判案。友才知道承勳已貴為大官，允許南屏迎娶潔貞，鐵豪亦勉強答應與潔冰結合，全劇大團圓結局。

（四十）

《梟雄虎將美人威》（1968）

開山資料

《梟雄虎將美人威》由葉紹德、梁山人及方錦濤合編，於 1968 年假座北角皇都戲院首演；當時參與開山的「鳳求凰劇團」主要成員有麥炳榮（飾演衛干城）、陳錦棠（梁文勇）、羅艷卿（銀屏郡主）、任冰兒（謝雙娥）、新海泉（1930-2008；柳六壬）、賽麒麟及梁鳳儀等。據葉紹德說，《梟雄虎將美人威》是按唐滌生劇作《胭脂淚灑戰袍紅》（1954）改編，特點之一是運用傳統《斬二王》排場。《胭脂淚灑戰袍紅》由陳錦棠及陳艷儂（1919-2002）領導的「錦城春劇團」開山，據說原已襲用《斬二王》排場。

主要角色及人物

文武生	衛干城，銀屏部下勇將
正印花旦	獨孤銀屏，丹陽郡主
小生	梁文勇，梁王次子
二幫花旦	謝雙娥，梁國宮人，後封西宮娘娘
丑生	柳六壬，文勇及銀屏郡主的老師
武生	趙繼光，梁國元老
第二丑生	謝嵩，雙娥的兄長，後封國舅
第三生	梁文恭，梁王的三子
第四生	梁文儉，梁國儲君

故事背景

梁王有三子，長子「文儉」習文，性良善；二子「文勇」習武，性兇狠；三子「文恭」心懷大志，更洞悉世情，故深得老元戎趙繼光喜愛。梁王駕崩，繼光唯恐三位世子爭位鬩牆，故帶同三世子文恭前往丹陽向深得臣民愛戴的銀屏郡主求助，希望藉她勢力擁立大世子文儉登基。銀屏部下勇將衛干城一向愛慕銀屏，無奈她傾心於二世子梁文勇。

劇情大要 [1]

第一幕《勇者為王》[2]

梁國三世子文恭及元老趙繼光為大世子文儉繼位一事帶同文儉書函前往丹陽，向表親銀屏郡主求助，由銀屏的心腹大將衛干城接見二人。衛干城說二世子文勇及老師柳六壬早已向銀屏求助，希望她匡扶文勇登基。文恭及繼光知銀屏與文勇一向感情深厚，擔心銀屏因情誤事。干城勸他們暫且放下書函，回去等候回音。

衛干城入見銀屏，說因先王懦弱，遼蠻早有意入侵，如果銀屏不支持新君，遼人必乘機入寇，又說若銀屏輔助文勇必導致苛政害民，必須三思。銀屏仰慕文勇能握管成謀、執戈能戰，表明必協助文勇登位。干城言語之間暗示一向對銀屏鍾情，無奈銀屏表示對他無意。

柳六壬與文勇在趕路，六壬不斷向文勇提點，着他小心應對。文勇表示他與銀屏早種情根，加上自己擅長以情制人，所以有十足把握把銀屏擺佈。

文勇、六壬入見銀屏，文勇見銀屏與干城交談，心起妒意，但礙於曾與干城結義為兄弟，故假意上前向二人問好，並向銀屏表明此行

1　此劇「劇情大要」由梁森兒女士撰寫，並經本書編著者校訂，特此致謝。
2　全劇場目由本書編著者加入。

為求她以丹陽軍力協助自己登基。四人商議之際，文勇的心腹謝嵩匆忙報上，說他的妹妹謝雙娥已偷取先王遺詔，並已帶來給文勇。文勇欣喜若狂，欲前往相迎，但被銀屏阻止。銀屏追問何故雙娥竟獲得文勇重用，文勇不敢向銀屏表白雙娥是新寵，詐稱只是「心腹宮女」。

雙娥在書房久候不見文勇前來相迎，又聽郡主宣召，便怒氣沖沖進堂質問文勇。銀屏責罵雙娥無禮，命人將雙娥綑綁。文勇、六壬及謝嵩為雙娥求情，銀屏赦免雙娥，但雙娥卻懷恨在心。

擾攘一番，有女將來報三關主帥趙繼光已興兵調將，聲言為民請命討伐丹陽。銀屏聞訊大惑不解，干城相信趙繼光因聞得郡主匡扶文勇，故起兵以示擁護文儉繼位。銀屏決意興兵對抗繼光、文恭及文儉。

第二幕《決戰沙場》

文恭及繼光領兵與丹陽軍對陣，衛干城、謝雙娥率領丹陽軍隊應戰。陣上文恭指責文勇竄改遺詔意圖奪位。雙娥力證先王賞識文勇能文能武，故早立文勇為嗣。干城也不相信文勇膽敢竄改遺詔，勸文恭等退兵，但文恭、繼光要求決戰沙場。

兩軍交戰，文恭、繼光及文儉軍隊被殺得無力招架，傳令速速撤兵。雙娥在陣中槍殺大世子文儉，文儉臨終時寄語文恭、繼光投靠唐王李源，希望可藉李源兵力捲土重來。

第三幕《新主招風》

文勇即將登基，朝中群臣及百姓議論紛紛，不信先王遺詔立二世子繼位。文勇寵臣柳六壬及謝嵩則意氣風發，為爭認功高互不相讓。文勇即位，沒有按例封賞群臣，反先冊封雙娥為西宮娘娘、封謝嵩為西宮國舅，令群臣大表不滿。雙娥恃寵，為報當日被銀屏羞辱之恨，說道朝中有人譏笑文勇藉裙帶關係奪得王位。文勇自尊受創，心中暗訂對策。

文勇為遏止謠言，先誅殺恃功群臣，後宣召銀屏。銀屏滿心歡喜，盛裝配劍上殿，以為文勇冊封她為后，言語間常以新后自居，又

提及新主繼位有賴她的兵力，令文勇大為不悅。雙娥推波助瀾，請文勇命令銀屏除去鳳冠蟒袍、解下配劍，跪在殿前請罪。銀屏掌摑雙娥，文勇棒打銀屏，銀屏負傷還擊文勇。

文勇見心愛人被打，自己也被擊傷，大為震怒，下旨即時處斬銀屏。銀屏經六壬相勸，暫時忍氣吞聲，願以蟒袍代刑，求文勇赦罪[3]。文勇仍念舊情，正想把銀屏從輕發落，但雙娥得勢不饒人，說若不解除銀屏軍權及治罪，將來她必會叛變，全國上下、千秋萬世也會嘲笑文勇為「裙帶君主」。

文勇被雙娥一言驚醒，即時反悔，下旨以「解散丹陽軍隊」為條件換取銀屏生死，並囚禁她在冷宮，給她三天為考慮期限。六壬暗中將郡主被囚消息通知干城。謝嵩恐怕銀屏部下興兵聲討，趁文勇與雙娥於桃花宮設宴，假宣聖旨處決銀屏。

干城驚聞新君殺害功臣又囚禁郡主，帶劍入朝質問文勇，遇上帶着假聖旨的謝嵩，便直斥他蒙蔽聖上。謝嵩雖素懼干城忠烈，但自恃兄憑妹貴，揚言手上有將銀屏賜死的聖旨，不許干城違旨妄動。干城不信謝嵩所言，更聞內宮傳出鼓樂嬉戲之聲，便用劍擊打「景陽[4]」，驚醒文勇，催促他上朝議政[5]。

文勇帶醉上朝，干城質問文勇有否叫國舅代傳聖旨將銀屏賜死。文勇發覺謝嵩果然假傳王命，本想加罪，唯在愛屋及烏情況下欲用計拖延。干城不耐，揮劍劈下謝嵩人頭，聲言代王執行國法[6]。干城再追問文勇剛才與何人共飲而錯下聖旨，文勇招認伴酒者乃新寵西宮娘娘。干城即請文勇宣雙娥上殿。

雙娥入殿，文勇假意對她斥責幾句。干城拔劍欲殺雙娥，文勇為雙娥擋駕；雙娥嚇得半死，埋怨文勇將她送死。文勇為雙娥求情，但

3　現存《梟雄虎將美人威》的不同版本在細節上均有不同的安排。

4　「景陽」指宮內鐘鼓。

5　此處細節與其他版本有少許出入。

6　此處運用《斬二王》排場。

干城要求縱使不殺雙娥，也要將她趕出宮幃。文勇不忍，利用身上所穿的先王遺服阻擋干城劍鋒，促雙娥乘機逃脫。

干城向文勇請罪，求他釋放銀屏。文勇說因銀屏氣傲犯上，故借意挫她銳氣，非有心誅殺，又謂早知干城對銀屏有愛慕之意，願代為撮合，封干城為「一字並肩王」及「丹陽郡馬」，着他與銀屏成婚後即返丹陽，依例享用朝廷俸祿。干城感謝文勇厚愛，卻不知已墮入調虎離山之計。

第四幕《捲土重來》

銀屏與干城成婚後回返丹陽已有多時，心中仍不忘那位負情負義的文勇，對干城的愛意只基於感恩而已。

一日，干城匆匆回府，告知銀屏道路傳聞因文勇荒淫暴政，使民不聊生、怨聲載道，更有豪傑聚眾起義，準備推翻文勇。銀屏表示心靈已死，不欲再捲入朝政風波。干城謂三世子文恭一向深得民心，為免外敵乘內亂入侵，銀屏應發兵協助文恭奪位。

干城帶文恭到來，文恭直言百姓深受暴政摧殘，各地義民紛紛起來對抗，唐王李源也願以兵力協助，並希望得到銀屏揮軍支持。銀屏在各人懇求下終決定領丹陽軍討伐文勇，並協助文恭登基。

第五幕《自刎謝罪》

舉國討伐昏君聲中，各地義軍把文勇的部隊打得潰不成軍，文勇及六壬倉惶逃命。銀屏軍隊節節取勝，干城等人請銀屏鎮守丹陽關口，以防文勇及餘黨逃脫。

文勇、六壬行至丹陽關口，為求生路，求見銀屏。銀屏一見文勇，即揮刀欲斬，卻為六壬所擋。六壬為文勇求情，但為銀屏拒絕。文勇厚顏認錯，更欲以前情打動銀屏。

銀屏經不起文勇的苦纏，決定對文勇網開一面，着他離境。干城上前追殺文勇，卻被銀屏、六壬阻止。干城對文勇深惡痛絕，謂若想平息民怨、回復太平，必須割下文勇人頭。文勇聞言大驚，乘機反擊

干城，奈何反被干城制服。文勇思前想後，漸覺有愧於民，願以一死謝罪。

文勇欲自刎之際，雙娥率眾前來阻止，着文勇不用懼怕，因她昨夜已過遼營，答應讓遼人共管文勇的國土，得遼王借兵解圍。各人責備雙娥賣國，文勇揮劍殺死雙娥洩憤。

文勇自責錯行霸道、縱情色酒、誤信權奸，導致苛政橫施和引起民怨，隨即自刎謝罪。文恭、繼光及李源率領兵馬到來，宣佈已擊退遼兵。文恭登位，下旨赦免文勇舊臣，並承諾施行德政惠及萬民。全劇終結。

（四十一）

《辭郎洲》（1969）

1969 年《辭郎洲》演出特刊的封面

開山資料

1969 年 8 月 14 日，「雛鳳鳴劇團」於太平戲院演出《辭郎洲》，作為第二屆的新劇。此劇由葉紹德據潮劇《辭郎洲》改編，當時參與首演的主要演員有龍劍笙（飾演張達）、江雪鷺（陳璧娘）、言雪芬（許

大娘）、蓋劍奎（雷俊）、呂雪茵（蕊珠）、朱劍丹（孟忠）、梅雪詩（秀姑）、謝雪心（翠姑）、朱少坡（欽差）、梁漢威（張宏範）、賽麒麟（孟昭）、陳鐵善（孟妻）和黃君林（元軍副將）等。

主要角色及人物

文武生	張達，南宋大將
正印花旦	陳璧娘，張達的妻子
小生	孟忠，張達的軍士
二幫花旦	蕊珠，許大娘的女兒
丑生	孟昭，孟忠的父親
武生（老生）	欽差，王大人，其後降元
第三生	雷俊，蕊珠的愛人
第三旦	許大娘，畬族首領
老旦	孟妻，孟昭的妻子，孟忠的母親
第四生	張宏範，降元的明將

劇情大要

第一幕《定盟》

南宋末，元兵步步進逼，陸秀夫保宋帝昺南逃「崖山[1]」，海上憑舟固守。畬族首領許大娘嘆息山河之巨變，但慶幸還有前「潮洲」統領張達堅決保護鄉土，令元兵不敢輕舉妄動。

大娘的女兒蕊珠及愛人雷俊到來向大娘請安。蕊珠與雷俊自少青

1 「崖山」在「崖門」的東面，位於廣東新會，兩者可以説是同一個地點。1278 年五月，未到十歲的宋端宗病死後，年僅七歲的宋帝昺在香港大嶼山梅窩登基，其後逃至崖山。南宋覆亡的關鍵戰役發生於 1279 年三月十九日，史稱「崖門海戰」，也稱「崖山海戰」。見網上資料。

梅竹馬、情愫早生。欽差王大人到來,表示奉朝廷之命,欲召張達前往勤皇。

　　張達和妻子陳璧娘應大娘的邀請前來。王大人道出朝廷意旨,張達因曾被貶,心裏對朝廷仍懷怨恨,乃憤然抗命。經過陳璧娘和許大娘對他曉以大義,張達終於慷慨領命,答允率領八千子弟兵前往勤皇。

第二幕《送別》

第一景

　　孟忠知道張達起兵勤皇,便帶劍和包袱前往投軍。孟忠的父親和母親從後趕到,父親孟昭勸勉忠兒,並安慰妻子,說道兒子去投軍後,田園由孟昭自己主持,家舍則由孟妻看管;他日若孟妻先行離世,孟昭會為她蓋棺;若他自己先死,孟妻則為他入殮;到時一同不食陽間米,更可樂得乾乾淨淨。他囑咐兒子不須擔心父母,只須盡忠報國。

第二景

　　眾人齊集江邊送別張達率領的義軍。璧娘及大娘等唱出《萬里行》,以壯張達及大軍行色。張達用箭射樹幹明志,璧娘從頭上剪下青絲,以贈夫郎。

　　雷俊也決志隨張達上戰場。張達復應大娘之邀,為雷俊和蕊珠先行完婚,大軍之後起行。

第三幕《勢危》[2]

　　自從張達率義師出發,數月來杳無音訊,璧娘、蕊珠每日躑躅江頭,欲盼歸鴻。

　　這日,眾人目睹有扁舟由遠而至,來人竟是孟忠。孟忠呈上告急

2　第三幕及以後場目由本書編著者加入。

文書，說帝舟受降元大將張宏範所困，今營內糧空，孤軍無助，危在旦夕。

璧娘立即召集一眾女兵，並收集軍糧，準備前往救援。

第四幕《失利》

張達、雷俊領宋舟師划船渡江，欲偷襲「崖山」的元軍據點。降將張宏範率領元軍戰船到來，元、宋兩軍於海上對壘，宋軍失利，張達戰敗被擒。

張宏範再用火攻，殺往帝舟。時孟忠駕小舟至，於海中救起雷俊，報與璧娘。

璧娘驚聽君臣慘遭浩劫，傷心不已，及知元兵在「崖山」東西兩岸紮營，擬趁敵兵祝捷時疏於防範，乘機夜襲，希望能闖入敵陣營救張達。

第五幕《殉國》

元軍營中，兩個負責守夜的元兵帶醉對話。他們知道張宏範曾命令他們必須小心戒備，但二人還是偷偷地喝酒。

二人忽見海上有多艘船隻順風而來，急忙返營稟報。璧娘、蕊珠、雷俊和孟忠等人率領一眾女兵登岸，尋至元兵軍營，欲覓張達。

元兵與歸降的欽差王大人到來，謂張達已經歸降，出示璧娘贈與張達的一縷青絲為證，但璧娘堅持不信。

元兵復推出張達，要脅璧娘歸降。璧娘、張達夫妻相見，慟哭一番。張達叮囑璧娘必須保存實力，再圖義舉，並拼死掩護璧娘率領眾人撤退。豈料這時張弘範突然撲出，刺死張達。

第六幕《就義》

陳璧娘率娘子軍突圍而逃，退守「海洲」。張宏範引兵十萬圍攻，璧娘拒絕投降，堅守陣地。因援兵不繼，璧娘矢志孤身斷後，掩護義軍撤退。海洲陷，璧娘自刎，壯烈殉國。全劇告終。

（四十二）
《戎馬金戈萬里情》(1970)

開山資料

《戎馬金戈萬里情》由潘焯編劇，1970 年 2 月 6 日（正月初一）由林家聲和李寶瑩領導的「家寶劇團」於九龍佐敦道「佐治五世紀念公園」的戲棚 [1] 作賀歲首演，參與的主要演員有林家聲（飾演楊繼業）、李寶瑩（佘賽花）、文千歲（楊祿）、任冰兒（排雲）、靚次伯（佘洪）和新海泉（楊袞）等。

本劇劇情和人物姓名與國內電影《烽火姻緣》(1965；李萍倩導演，夏夢等主演）十分吻合，大概是根據它的改編。

主要角色及人物

文武生	楊繼業，麟州守將楊袞之子
正印花旦	佘賽花，佘塘關守將佘洪之女
小生	楊祿，楊繼業的書僮
二幫花旦	排雲，佘賽花的婢女
丑生	楊袞，麟州守將
武生	佘洪，佘塘關守將
第二丑生	崔應龍，通敵奸臣
第二武生	孫建，大臣
第三生	孫炎，孫建的兒子

1　另說當時戲棚搭建在油麻地佐敦道的一個球場；待考。

故事背景

楊繼業（929－986）又名楊業，與包括楊延昭（958－1014）的多名兒子和孫兒楊文廣（？－1074）均是北宋抗遼名將，史稱「楊家將」。史料記載楊繼業娶妻「折氏」（934－1010），據說其後改姓「佘」，也即後世演義故事所稱「佘賽花」、「佘太君」或「楊令婆」[2]。此劇敍述年少時楊繼業與佘賽花從認識到結合期間遇到的波折。

劇情大要

第一幕《冰釋前嫌》[3]

佘塘關守將佘洪與女兒佘賽花鎮守邊關，有北遼興兵來犯，幸得救兵援助，得化險為夷。佘洪以為是朝廷派兵來助，佘賽花告知，是她修書請麟州守將楊袞發兵相救。佘洪自從往年與楊袞意見不合，便斷了往來，心裏雖慶幸女兒當機立斷，卻假意責怪她自作主張。楊家將官即將到來，佘洪自感無顏面見楊袞，囑咐賽花代為接待。

佘賽花的婢女排雲引領楊家將官到來，告知賽花，原來幸得楊袞的兒子楊繼業幫忙勸說，楊袞方肯發兵救援。

繼業與賽花久別重逢，有說不盡的千言萬語，但繼業奉楊袞之命先行拜見佘洪。佘洪有感楊袞情重，安排迎接事宜。楊袞到來，與佘洪冰釋前嫌，二人又對繼業與賽花稱讚一番。

第二幕《先訂鴛盟》

排雲帶領女兵為賽花遊獵作先導；楊祿也帶領手下為繼業作先行。楊祿拾得排雲所射大雁，誤以為是自己獵得，與排雲一番打鬧。

2　史載楊文廣娶擅戰的妻子「慕容氏」，可能即《殘唐五代演義》裏「穆桂英」的「原型」。據說，穆桂英嫁夫楊宗保、育子楊文廣等事蹟均非史實，而穆桂英和楊宗保更是虛構的人物；見網上「維基百科」。

3　全劇場目為本書編著者加入。

賽花與繼業同遊，借機互表愛慕之心。楊袞與佘洪打獵到來，見子女感情融洽。楊袞向佘洪提親，佘洪雖然贊成，但說賽花乃太后義女，婚事需由太后安排。楊袞深信太后必將嘉許，與佘洪決定先訂駕盟，方向太后請求賜婚。

第三幕《奸臣誤事》

通敵奸臣崔應龍聞得楊袞與佘洪重修舊好，欲使計分化二人，方便遼國乘亂進犯。崔應龍心生一計，充當媒人，請太后恩准佘賽花下嫁大臣孫建之子孫炎；太后不知內裏，應允所求。

佘洪拜見太后，求賜婚賽花與繼業，被太后責備擅作主張。佘洪感到為難之際，應龍意圖離間佘、楊二家感情，建議命令繼業與孫炎比武，打勝者方可迎娶賽花。

第四幕《勢成騎虎》

繼業在家等候佘洪喜訊，楊祿來報賽花即將過門拜訪。

賽花告知太后將她配婚孫炎，繼業不滿佘洪沒有當面盡力反對，懷疑佘家因欲高攀孫建勢力而悔婚。賽花表明不願意下嫁孫炎，繼業欲拉賽花同見太后理論，被賽花勸阻。

楊袞到來，指收到佘洪來信，要求楊、孫兩家比武招婿。楊家父子不滿佘洪安排，但無奈勢成騎虎。賽花不願見比武有傷和氣，但亦無計可施。

第五幕《比武招親》

崔應龍偕孫建、孫炎到達比武校場，揚言孫炎必勝。佘洪與楊袞趕往比武校場路上，楊袞責怪佘洪臨事張惶。佘洪解釋事出無奈，但相信繼業定能得勝。眾人齊集，比武開始。

賽花趕來，阻止繼業與孫炎比武，並對孫家父子言明既不願嫁入孫家，也反對以比武定婚姻。孫炎指比武招婿乃太后御旨，賽花建議兩人分別與她比武，以分高下。

賽花迅速打敗了孫炎，但故意輸給繼業，孫建不滿賽花偏幫繼業。孫炎、賽花與繼業離開後，崔應龍煽風點火，楊袞與孫建發生爭執，繼而打傷孫建。佘洪與楊袞擔心太后降罪，決定返回邊關。

佘洪之子佘勛聞得父親與人起了紛爭，帶手下前來探看。崔應龍訛稱佘洪被楊袞打傷，佘勛急忙追去。佘勛遇上同來查看的繼業，欲報父仇，追殺繼業，反被繼業拿下。賽花亦趕來查看究竟，崔應龍又訛稱佘勛已被繼業殺死，賽花誤以為真 [4]。賽花遇上繼業，不由分說把他追殺。楊祿與排雲亦打起上來。

孫建捕獲通番奸細，從他身上書信得知崔應龍暗通北遼和挑撥眾人不和。

第六幕《重修舊好》

崔應龍得知報訊奸細被捉，深知事敗，躲到七星廟，偽裝為七星神像。楊祿被排雲追殺，亦逃到七星廟，偽裝為金童神像。排雲追楊祿到來，又見繼業在後面追來，亦偽裝為玉女神像。

賽花追殺繼業到來，繼業躲進廟裏，關門隔擋賽花。繼業使計誘使賽花進廟，乘機把她綁起，詢問追殺緣由。賽花言明是報殺弟之仇，經繼業解釋方知誤會。賽花假意不服，繼業假意要殺，引得楊祿、排雲表露身份阻止。賽花、繼業一番打鬧，再盟舊誓，重修舊好。

孫建、佘洪、楊袞等人到來，說明真相。扮作七星神像的崔應龍因驚怕而暴露身份，被眾人擒下。孫建向太后陳明真相，成就繼業與賽花婚事。全劇在大團圓和歡樂中結局。

4　以女主角的機靈，竟輕信出自曾經煽風點火的崔應龍的一面之詞，而不加查證便追殺愛郎，有欠說服力。

（四十三）
《蠻漢刁妻》（1971）

開山資料

　　《蠻漢刁妻》由潘一帆編劇，並由麥炳榮及鳳凰女領導的「大龍鳳劇團」於 1971 年在利舞台戲院首演。當時著名班政家何少保發起「雙班制」，每晚由兩個戲班演出兩齣短劇；是屆由「慶紅佳劇團」及「大龍鳳劇團」合演。《蠻漢刁妻》原為短劇，約演兩小時，其後被改編為長劇。

主要角色及人物

文武生	洪天寶，落泊青年
正印花旦	葛靜娘，葛大雄的女兒
小生	（先飾）陸志剛，葛大雄的部下 （後飾）宋帝
二幫花旦	小蘭，葛靜娘的侍婢
丑生	黎德如，本任職收數，後投洪天寶帳下
武生（老生）	葛大雄，朝廷重臣

劇情大要 [1]

第一幕《落泊賣劍》[2]

　　黎德如外出替僱主收數（即「追債」）時，碰上落泊青年洪天寶。天寶本為名將之後，因家道中落，逼得要出賣家傳寶劍換取盤纏上京赴考。

　　德如生性樂於助人，將收來的兩錠金贈予天寶，自己再謀方法還債給僱主。天寶正婉拒之際，忽有山賊竄出把銀兩搶去，二人遂一同前去追趕山賊。

　　時值春分，葛靜娘與侍婢小蘭郊遊撲蝶，靜娘盡興之餘，有感春色雖好，自己身旁卻欠護花使者，因此微感神傷。

　　天寶、德如未能擒獲山賊，見銀兩盡被搶去，天寶唯有忍心出賣手中寶劍。靜娘聽到賣劍叫聲，派小蘭上前查看。小蘭回來說有一位氣宇不凡的少年在賣劍，靜娘心想英雄失意，應助一臂之力，遂吩咐小蘭帶天寶到來呈劍細看。

　　靜娘對天寶一見傾心，奉上銀兩，卻把劍贈還。德如、小蘭看出靜娘傾慕天寶，從旁作媒。原來靜娘是朝廷重臣葛大雄的女兒，天寶原可以夫憑妻貴，但卻感到有損他的丈夫氣慨。

　　葛大雄到來，知悉靜娘對天寶傾慕。誰料天寶年少氣傲，不參不跪，遂招大雄不滿。但大雄亦賞識天寶膽識過人，遂招為婿，打算日後委以重任。

第二幕《折服群雄》

　　大雄校場點將，部下陸志剛擊敗眾將，態度傲慢，認為自己天下無敵。天寶不服志剛，二人誓要一較高下，遂簽下生死狀。連番激戰

1　此劇「劇情大要」由梁森兒女士撰寫，並經本書編著者校訂，特此致謝。

2　全劇場目由本書編著者加入。

後，志剛不敵，被天寶刺死。大雄賜天寶先鋒令，眾將誠心折服，德如亦轉投天寶帳下。

第三幕《借刀殺人》

　　天寶與靜娘成親後，領兵征戰已有兩年多，今派德如向大雄呈上文書，打算班師回歸。大雄不忍他們夫妻聚少離多，遂答允請求。

　　德如剛出營房，無意聽到大雄與人密謀篡位，更有意命天寶弒君。大雄又說如有誰人違抗，一概格殺勿論。

第四幕《痛裝出牆》

　　德如把消息告知靜娘，靜娘正感驚惶失措之際，侍婢小蘭情急智生，建議靜娘裝作刁蠻淫蕩，扮作與德如私通，好把天寶趕出葛府，藉以避過殺身之禍。靜娘、德如為解燃眉之急，唯有依計行事。

　　天寶一心回家與愛妻團聚，誰知靜娘不瞅不睬，更責他回家太遲，因她早已寂寞難耐、紅杏出牆。天寶又聞德如在帳內連聲咳嗽，便把他拉出痛毆。靜娘多番侮辱天寶，指他夫憑妻貴，要他交出官袍和官印，更逼他寫下休書。天寶悲憤交集，寫了休書，離家策馬絕塵而去。

　　靜娘心如刀割，失聲痛哭。大雄到來，知道失去天寶，乃怒斥靜娘及德如，並把靜娘、德如、小蘭三人驅逐離府。

第五幕《榮封威勇》

　　天寶策馬，靜娘、小蘭、德如在後追趕，希望坦告事情真相。然而天寶深信靜娘與德如私通，更罵靜娘為「賤婦」，之後遠去。靜娘傷心欲絕，打算一死了之，幸德如與小蘭及時制止。德如提議帶靜娘及小蘭到他的故鄉會稽棲身，再謀打算。

　　宋帝帶同皇后到山野狩獵，大雄早已部署伏兵，伺機放火燒營。宋帝及皇后慌忙逃命，近身侍衛雖頑強抵抗，卻不能以寡敵眾。千鈞

一髮之際，天寶路過，奮力把伏兵打退，拯救了宋帝及皇后。宋帝讚賞天寶護駕有功，封他為「威勇王」，賜他先行衣錦還鄉，然後入宮伴駕。

第六幕《天公動容》

時值嚴冬，霜飄雪舞，德如帶靜娘及小蘭回到會稽，卻苦無生計，景況淒涼，德如與小蘭逼得到街上叫賣。

蓬頭垢面的靜娘穿着粗衣麻布，與眾樵婦往山上採柴。天寶還鄉途中，一行人浩浩蕩蕩路過會稽，剛巧靜娘擔柴阻路，侍衛怪責她阻擋王爺去路，要重打四十板。靜娘大叫饒命，天寶下令釋放樵婦。

靜娘上前謝恩，天寶驚覺樵婦竟是靜娘，立刻怒火沖天，要她下跪。靜娘認為她與天寶應再續夫婦恩情，不願下跪。天寶想起當日靜娘對他不忠，更為掩飾自己的放蕩行為而誣陷父親背叛朝廷，如今又厚顏無恥地要求復合，盛怒之下，掌摑靜娘。德如、小蘭到來，合力制止天寶。

天寶見德如為靜娘求情，更加深誤會，命人重打德如四十板。靜娘與小蘭指責天寶以怨報德；靜娘呼冤，說事情真相及自己的一片苦心唯有天知地知。天寶說若靜娘想再續前緣，除非「滿山積雪盡溶」、「一輪紅日照山上」，及「枯樹花朵盛放」。豈料一語未畢，奇蹟突然出現，眾人看到天寶所言一一實現，均感詫異。天寶此際才覺悟可能錯怪賢妻。

皇上侍衛捕獲大雄，指他火燒營帳，圖謀弒君篡位。靜娘終於沉冤得雪，天寶無地自容，向靜娘認錯。靜娘原諒丈夫，並為父親向皇上求情。宋帝感她孝順，赦免大雄死罪。全劇結束。

（四十四）

《春花笑六郎》（1973）

開山資料

《春花笑六郎》由著名編劇家李少芸編劇，由「覺新聲劇團」於1973年2月3日（正月初一）在灣仔修頓球場戲棚首演。當時參與開山的主要演員有林家聲（飾演孟益）、吳君麗（葉秋萍）、譚定坤（焦大用）、靚次伯（孟懷穆）、任冰兒（紅梨）及阮兆輝（阿里汗）等。

主要角色及人物

文武生	孟益，孟懷穆的第六子，人稱「六郎」
正印花旦	葉秋萍，綠林女首領，化名「春嬌」
小生	阿里汗，匈奴王
二幫花旦	紅梨，秋萍的侍婢
丑生	焦大用，孟懷穆的部下
武生	孟懷穆，元帥，孟益的父親
第三旦	阿里芙，匈奴王的妹妹

故事背景

葉秋萍原是宰相的千金，因父被誣，全家抄斬，秋萍走脫，在江湖混跡，成為綠林女首領。她才、貌、武功俱全，因伺機報父仇，化名「春嬌」，在孟懷穆的帥府內易容假扮嬌癡侍婢。元帥府內家將焦大

用一向愛慕秋萍，但秋萍傾心於懷穆第六子孟益。然而孟益不知秋萍的真正容貌，不只嫌她貌醜，更常加嘲弄。

劇情大要

第一幕《賭注婚姻》[1]

孟懷穆元帥府內，貌醜的家將焦大用自言對傻婢春嬌癡情，但一年來未見她動情。這天，他又趁公子孟益外出未返，向她求婚。春嬌詐作「撞聾」[2]，又叫大用下跪讓她慢慢考慮。其時孟益回府，大用以為是春嬌走近，牽着孟益衣裳不放，被孟益責罵。

焦大用出外為孟益準備兵器，春嬌乘機向孟益大獻殷勤。孟益對她多番揶揄，又叫她不如早日下嫁與她「天生一對」的焦大用。春嬌自言有「三不嫁」，即「非蓋世英雄」不嫁、「非系出名門」不嫁、「非英俊瀟灑」不嫁，更坦言情鍾孟益。自負不凡的孟益嚴詞拒絕並再番嘲諷春嬌，又說匹配他者，必須「系出名門」和「才貌雙全」。

這時大用搬出銀槍及弓箭，孟益舞槍及射雁，自鳴得意。春嬌嘲笑他武藝未精，令孟益十分氣憤。

孟益父親孟懷穆回到府中，說匈奴入寇，朝廷命令他統軍出戰，正欲物色先鋒。孟益請纓，懷穆怕他年少衝動未能勝任。孟益為逞英雄，自誇必能立功，否則願意接受軍法懲處。春嬌斷言孟益必然戰敗，孟益遂與她打賭：若孟益戰勝，春嬌須與大用成親；若然戰敗，孟益則須娶春嬌為妻。

第二幕《唇脂粉帕》

匈奴王阿里汗駐大軍於紅梅谷，妹妹阿里芙打探漢軍軍情回來，謂漢軍先鋒兵馬快到山前。阿里汗成竹在胸，命令軍隊四邊埋伏。

1 全劇場目由本書編著者加入。
2 接近「間歇性失聰」。

焦大用擔當先鋒引路，卻不熟地勢，正在焦急之際，有一樵夫路過，告知大用往臥龍山的方向。焦大用乃引孟益及部隊前進，豈料中伏，全軍潰散。孟益及大用均被擊倒，危急之際，一名蒙面女將殺出，擊退匈奴兵將並救醒大用及孟益。原來這女將軍名叫「葉秋萍」。

孟益感激女將軍救命大恩，猜想她相貌艷麗，頓生傾慕之情，即時向她求婚。秋萍侍婢紅梨說小姐有「三不嫁」，即「非蓋世英雄」不嫁、「非貌似潘安」不嫁，及「非書香世代」不嫁。孟益自誇完全符合這三項條件，秋萍則逐一反駁，令孟益卑羞不已。女將軍不留姓名，只給孟益一方印上唇脂的羅帕，之後與侍婢及手下策馬離去。

第三幕《轅門待斬》

軍營裏，孟懷穆一直在等候孟益軍情消息。焦大用倉惶報上，謂孟益所領三千軍士潰敗。孟懷穆大怒，下令先打大用八十板，再收押在監房等候懲處。孟益回營請罪，懷穆忍心執行軍令，判孟益於午時三刻處斬。

孟益被縛在轅門，背插斬簽，等候行刑時刻。秋萍及紅梨路經，孟益向紅梨訴苦，並請她懇求小姐營救。秋萍入帥營，坦告孟懷穆她的身世。原來秋萍父親原官宰相，卻因被太師誣陷獲罪，致全家抄斬；秋萍得以逃脫，其後落草為綠林首領。秋萍說她願意歸順朝廷，盼望一天昭雪父仇。懷穆喜得豪傑歸順，請秋萍留在軍營效命。秋萍請懷穆暫緩孟益及大用的死刑，並命他們帶罪立功，與她並肩帶兵迎擊匈奴。

第四幕《願賭服輸》

阿里汗與阿里芙率匈奴軍勢如破竹，直逼江南。紅梨引兵前來，擊敗及擒獲阿里芙。孟益、大用與阿里汗大戰，秋萍擊鼓助威，孟益及部下士氣大振，終擒阿里汗。孟懷穆稱讚孟益及大用，並赦免他們死罪。

紅梨呈上秋萍信箋，懷穆得知秋萍本鍾情孟益，惜孟益早已訂下

婚盟。孟益猛然醒悟曾與傻婢春嬌以婚姻輸賭，卻辯稱是當時玩笑，並非認真。然而懷穆為維護家聲，命孟益履行諾言迎娶春嬌，否則以家法懲處，孟益只得遵命[3]。

第五幕《恨錯難返》

孟益被逼與春嬌拜堂後，新娘在新房內等候孟益到來洞房。孟益以為所娶的是傻婢春嬌，心生一計，叫大用假扮他入新房，並教他先灌醉春嬌，然後洞房。大用以為天賜機緣，豈料新娘洞悉孟益移花接木，先行灌醉大用。

時近清晨，孟益折返新房欲窺究竟。新娘在鏡中看到孟益，但假裝不知，獨自梳妝。未幾，她突然掉頭過來，嚇得孟益大驚。孟益見眼前人似曾相識，不辨是春嬌抑或秋萍，辯稱所愛的是秋萍，無奈嚴父逼他迎娶春嬌。新娘表露身份，說自己既是春嬌，也是秋萍，可惜已與大用一夕纏綿。孟益自責恨錯難返，掌摑大用洩憤。

秋萍向孟益坦言，當初混入孟府是為伺機為父昭雪，一直以來見孟益自負過甚，乃伺機加以教訓。這時大用把孟懷穆請來，秋萍坦言昨夜未曾與大用共枕。懷穆請孟益及秋萍再行拜堂，日後共商良策為秋萍昭雪父仇家恨。全劇終結。

3　自 1930 年代開始，香港的粵劇編劇家為順應社會「一夫一妻制」的法例和道德觀，把它移植到粵劇情節，並善用「一男兩女」的三角戀情作為劇情衝突的元素。其實，在容許一夫多妻的古代，孟懷穆在不知「春嬌」即「秋萍」的情況下，大可容許孟益娶「秋萍」為妻，並納「春嬌」為妾。

（四十五）

《鐵馬銀婚》（1974）

開山資料

名編劇家蘇翁於 1974 年編寫《鐵馬銀婚》，由「英華年劇團」首演於利舞台，作為劇團第三屆演出的重頭戲。當時參與開山的主要演員有李寶瑩（飾演銀屏公主）、羅家英（華雲龍）、任冰兒（華雲鳳）、李龍（張玉琦）、梁醒波（張定邊）、賽麒麟（先飾陳友諒、後飾劉伯溫）、朱少坡（胡藍）及馬師鉅（陳友傑）等。

據名伶羅家英指出，「英華年劇團」於 1973 年創辦，第一屆演出《蟠龍令》，第二屆演出《章台柳》及《活命金牌》，第三屆演出《鐵馬銀婚》，四劇均是蘇翁的作品。劇團於演出第三屆後解散。

此劇採用了間諜、反間、騙婚、國仇、家恨、父女情、姐弟情、夫妻愛等元素來推動劇情，相信曾參考唐滌生的《百花亭贈劍》。此劇劇情雖然奠基於具體歷史背景和真實人物，情節及結局更加緊湊和完整，但由於酷似《百花亭贈劍》，反而削弱了它的原創性。

主要角色及人物

文武生	華雲龍，朱元璋旗下猛將
正印花旦	銀屏公主，北漢王陳友諒的愛女
小生	張玉琦，北漢將軍，元帥張定邊的兒子
二幫花旦	華雲鳳，朱元璋旗下猛將，雲龍的姊姊

丑生	張定邊，北漢元帥，張玉琦的父親
武生	（先飾）陳友諒，北漢王 （後飾）劉伯溫，朱元璋的軍師
第三生	胡藍，北漢將軍
第四生	陳友傑，陳友諒的弟弟
第五生	常遇春，朱元璋旗下大將

故事背景

　　元末群雄蠭起，徐壽輝（1320–1360）據漢陽，旗下有胡藍及陳友諒（1320–1363）等謀臣及大將。壽輝後來被毒殺，部眾推陳友諒為首領。陳友諒其後佔領武昌，自稱「北漢王」，國號「北漢」，以張定邊（1318–1417）為帥，旗下有胡藍、張玉琦及陳友傑等將領。朱元璋（1328–1398）得軍師劉伯溫（1311–1375）及大將常遇春（1330–1369）、華雲龍（1332–1374）、華雲鳳等扶助，佔據金陵。張士誠（1321–1367）則佔據姑蘇，與北漢、朱元璋成鼎足之勢。

劇情大要

第一幕《計設反間》[1]

　　北漢王宮御花園裏，兩個宮女談論北漢王的女兒銀屏公主，說她雖年屆十八，卻無心婚嫁，終日潛心武藝及兵書，儘管大元帥張定邊的公子張玉琦將軍多次向她表達愛慕，她亦不為所動。

　　兵馬大元帥張定邊往御園觀見公主，欲與公主商討北漢與姑蘇結成秦晉，合兵抵抗朱元璋。公主未到，張定邊心想北漢王派往姑蘇的特使胡藍與朱元璋的軍師劉伯溫份屬同鄉，怕胡藍會受劉伯溫利誘，背叛北漢。

1　全劇場目由本書編著者加入。

銀屏駕到，張定邊坦言北漢王決定把公主許配姑蘇王子張仁，以促成北漢與姑蘇合兵對抗朱元璋。銀屏怒從中起，怪責父王利用她的婚事成就軍機計策。定邊又擔心胡藍變節，或會帶來奸細冒充張仁與公主成親，囑公主小心應對，並說會在金殿埋伏重兵，倘有事故，即把姑蘇王子斬殺。

北漢王陳友諒上殿，傳諭請張仁及胡藍進見。原來胡藍果如張定邊所料經已變節，朱元璋已斬殺張仁，更命手下猛將華雲龍冒充張仁隨胡藍到北漢與公主成親，好待裏應外合，殲滅北漢。上殿之前，胡藍囑華雲龍小心應對。

陳友諒以為進見者是張仁，命人賜酒。銀屏上殿，對父王利用她的婚事達到合兵計策大表不滿，豈料與雲龍四目交投後，驚見眼前人俊俏非凡，馬上奉酒，並答應婚事。

華雲龍的姐姐雲鳳也是朱元璋手下勇將，這次隨行保護雲龍。雲鳳原在殿外守候，見金殿外埋伏重兵，乃衝進殿內，告知雲龍。雲龍質問銀屏為何伏兵，銀屏怪責張定邊擅作主張，定邊懷疑雲龍並非張仁而是奸細，遂對他嚴加盤問，卻被雲龍及胡藍巧語應付過去。友諒、銀屏沒有半點疑心，反怪責定邊語多無禮，友諒遂許銀屏與雲龍成親。

第二幕《情陷進退》

雲龍與銀屏成婚後居住北漢宮內，雲龍對銀屏情深一片，沉醉於甜蜜婚姻生活之中，忘記了身負任務。

雲鳳乘銀屏公主前去向陳友諒請安，暗訪雲龍，催促他實行劉伯溫所訂的計策，引北漢軍到黎山，詐稱與姑蘇軍合兵，實則伏兵殲滅。雲龍擔心此舉令銀屏與他勢成水火，稍有猶豫。雲鳳責之以國家大義，及以斷絕姐弟之情相要脅，雲龍無奈答應實行計策。

銀屏公主回宮，見雲龍滿臉愁思，加以勸慰，雲龍卻不肯吐露原委。銀屏三次猜測雲龍心事，三次落空，雲龍借機說自己憂心天下為朱元璋獨佔，並謂主張北漢與姑蘇軍合師於黎山，以壯聲勢。銀屏不虞有詐，答應游說父王與姑蘇訂下「黎山合兵」的盟約。

第三幕《倒戈相向》

雲鳳奉命帶兵在黎山埋伏，伺機殲滅北漢軍。陳友諒率領其弟陳友傑、元帥張定邊、女婿華雲龍及大軍到黎山山前，張定邊見前面地勢險要，疑有伏兵，囑友諒止步。友諒不聽定邊警告，遣友傑領軍繼續進發。

雲鳳與伏兵殺出，雲龍亦表露真正身份，二人合力與友諒軍大戰。未幾，雲龍與雲鳳詐敗，率兵退入黎山，友諒不知陷阱在前，領軍追趕。

入夜時份，雲龍指揮兵分兩路，一支埋伏在前路旁，另一支伏兵於山後小道。其時大將常遇春領兵到來增援，雲龍命他伏兵於九江河畔，自己另率軍隊埋伏在黎山絕嶺，並準備兩行燈球：左邊五個燈籠上各書「生擒陳友諒」，右邊五個燈籠各書「活捉張定邊」。雲龍估計陳友諒見字必大怒，並會以箭把它射落，那時一眾軍士便以燈球熄滅為訊號，從四邊殺出。

陳友諒、張定邊、張玉琦、陳友傑率兵長驅直入黎山，卻失去敵兵蹤影。定邊擔心倘遇伏兵即難抵禦，奏請友諒沿路退兵，友諒不納。張玉琦奏請在此地安營稍息，友諒仍不納，傳令繼續前進。

未幾，友諒驟見燈籠兩行，上書「生擒陳友諒、活捉張定邊」。友諒大怒，搭箭拉弓擬射滅燈球，定邊洞悉危在旦夕，請友諒勿輕舉妄動。友諒不納，把燈籠射落，瞬間伏兵四路殺出，北漢軍被重重圍困。雲龍斬殺友諒，北漢軍潰敗，定邊、玉琦及友傑乘亂殺出重圍。

銀屏在北漢軍後方營帳等候消息，定邊倉惶返營，述說北漢軍中伏和駙馬爺倒戈相向的經過，銀屏才知夫婿原來是朱元璋派來的奸細華雲龍。玉琦及友傑返營，說北漢王已被華雲龍斬殺。銀屏飽受兵敗、父亡、夫君背叛之痛，矢誓殺死雲龍報仇，否則自願奉上人頭。銀屏即傳令三軍向金陵進發。

第四幕《痛翻血賬》

　　銀屏公主率大軍抵達金陵城外，劉伯溫及華雲鳳在城牆上勸她歸順大明，好待山河一統。銀屏說自己忠義不事二朝，要求劉伯溫交出雲龍，否則誓不退兵。

　　雲龍單人匹馬出城，向銀屏述說自己情深一片，卻因難違軍令致把岳丈斬殺，請求銀屏原諒。銀屏欲殺雲龍，雲龍招架不住，銀屏卻不忍下手。張玉琦到來欲殺雲龍，銀屏阻止。雲龍自知難敵銀屏，甘願死於銀屏槍下，以謝殺岳丈及騙婚之罪。

　　雲鳳護弟心切，出城與銀屏交戰並刺傷銀屏，銀屏與玉琦引兵敗走。雲龍見愛妻負創，上前追趕；雲鳳見愛弟前去，恐他遭遇伏兵，也前去追趕。

　　銀屏因傷無法趕路，與玉琦逃到破廟。銀屏舉劍欲自刎，玉琦阻止，囑銀屏在破廟暫避，自己回營請兵援救。

　　雲龍隨血跡追至破廟，見愛妻躺臥血泊中，乞求銀屏原諒，願以身殉謝罪，銀屏也願以身殉讓雲龍博取封賞。雲龍與銀屏互訴衷情，相擁一起，並欲拋棄國事，天涯遠去。豈料這時張定邊追至，欲殺雲龍。

　　瞬間雲鳳及胡藍押着玉琦到來，叫定邊手下留人，否則殺他兒子償命。定邊見勢孤力弱，不敢妄動，卻質問胡藍何以出賣北漢王。胡藍述說他與陳友諒原效力徐壽輝的往事，指友諒毒殺壽輝稱王，強奪壽輝妻女；胡藍出示壽輝妻血書為證，銀屏才知自己本是徐壽輝的女兒。

　　張定邊明白陳友諒才是叛賊，深悔過去自己竟為虎作倀，欲自刎殉節。雲龍勸阻，並請定邊父子和銀屏改為大明效力。眾人相約協力統一江山，使黎民不再受兵災之苦。全劇結束。

<div align="center">

（四十六）

《燕歸人未歸》（1974）

</div>

開山資料

　　《燕歸人未歸》原是南海十三郎於 1930 年代的創作，由靚少鳳、千里駒（1888-1936）、葉弗弱及羅品超等著名演員首演。1974 年，劉月峰根據南海十三郎的原作重新策劃，由潘一帆執筆編寫，並由「大龍鳳劇團」於同年 12 月 31 日在九龍青山道大舞台首演。當時參與開山的主要演員有麥炳榮（飾演魏劍魂）、鳳凰女（白梨香）、劉月峰（蔡雄風）、任冰兒（珊瑚公主）、梁醒波（白志成）及賽麒麟（東齊王）等。劇中男女主角在第一幕及第三幕對唱的主題曲是當時任「大龍鳳劇團」頭架的著名樂師麥惠文（1935-）的作品。

主要角色及人物

文武生	魏劍魂，西梁太子
正印花旦	白梨香，西梁雙燕村村女
小生	蔡雄風，東齊將軍
二幫花旦	珊瑚公主，東齊王的女兒
丑生	白志成，西梁雙燕村村夫，白梨香的兄長
武生	東齊國王
第三旦	惜花，東齊宮女
第三生	徐先鋒，蔡雄風的部下

故事背景

西梁國與匈奴為鄰，屢被侵犯，並失去半壁江山。西梁王派遣太子魏劍魂領兵偷襲胡營，但事敗負傷逃至雙燕村，為村女白梨香及兄長白志成所救。劍魂與梨香兩情相悅，結為夫婦，梨香懷有身孕。劍魂怕行蹤被匈奴所知，一直向梨香及志成假說自己是西梁將軍。

劇情大要

第一幕《雙燕訂情》[1]

西梁雙燕村裏，兩個村女在橋下一邊浣紗、一邊談論白梨香在三個月前救助將軍並與他相戀、結成夫婦的經過。梨香欲往田間工作，但因腹大便便，被兄長志成阻止，叫她留家休息。志成其後往墟場做買賣。

劍魂練劍完畢回家，教梨香讀書認字。未幾，西梁欽差到訪，帶來西梁王的詔書，劍魂叫梨香迴避。詔書叫劍魂往東齊，答應與珊瑚公主成婚，以謀求與東齊合兵驅逐匈奴，收復失地。欽差與劍魂的對話被志成聽到，志成建議二人同往東齊，用身份互調之計，盼能瞞過東齊公主。梨香仍未知劍魂是西梁太子[2]，二人含淚告別，相約明年春天燕子歸來之日，便是劍魂回家之時。

第二幕《恃勢逼婚》

東齊將軍蔡雄風命部下徐先鋒在宮殿伏兵，伺機殺害到訪的西梁王子。蔡將軍向來暗戀珊瑚公主，但公主不為所動。

白志成假扮西梁王子，魏劍魂裝作護駕將軍，一同到達東齊宮殿，與珊瑚公主商議成婚及借兵的細節。志成的言語及舉措露出破綻，被公主識穿身份，被逼說出劍魂與梨香已經成婚，梨香並快將產子。公主堅持劍魂拋棄梨香，否則拒絕借兵。

1　全劇場目由本書編著者加入。
2　既然志成已知劍魂的真正身份，劍魂不必隱瞞妻子。

第三幕《奪夫騙兒》

　　劍魂離家不久，梨香產下孩兒，日夕抱兒等候愛郎歸家。

　　東齊珊瑚公主帶惜花宮女往訪梨香，詐說是劍魂的姐姐，為求劍魂專心殺敵，叫梨香暫別劍魂，把兒子交給她帶返宮中撫養，並要梨香告訴劍魂兒子經已夭亡。珊瑚又把一塊玉珮交給梨香，詐說日後憑玉珮可以隨時入宮探望孩兒。

　　公主去後，劍魂及志成回家探望梨香。劍魂知道與梨香行將分手，對她依依不捨，但又不忍說出事情真相[3]。梨香依珊瑚所囑詐說愛兒經已夭折，令劍魂十分痛心。未幾，軍校到來催促劍魂回營，梨香和劍魂再度含淚告別。梨香不知愛郎被逼與東齊公主成婚，囑咐劍魂於明春燕子重來時回家團聚。

　　蔡雄風奉珊瑚公主命，以為梨香是通敵奸細，往殺梨香。梨香求饒，訴說公主剛剛到訪並取去孩兒。雄風恍然大悟，知珊瑚設計騙夫奪兒，遂不殺梨香，且與她結為兄妹，準備設法揭穿珊瑚的奸計。

　　惜花受珊瑚之命，要把梨香的兒子殺死。惜花不忍，把嬰孩放在路旁。志成折返欲送銀兩給梨香，見路上棄嬰，遂抱回家中撫養，準備日後交給梨香，以慰她喪子之痛。

第四幕《金殿證奸》

　　東齊殿上，西梁及東齊兩國國王慶祝合兵大敗匈奴。雄風有功，被賜在殿上與西梁女子成婚。劍魂同時被逼履行諾言，與珊瑚公主在殿上拜堂。雄風揭開新娘頭蓋，劍魂發覺竟是梨香，梨香遂在殿上訴說珊瑚騙兒奪夫的經過，並取出珊瑚公主給她的玉珮作證。

　　東齊王袒護女兒，不信梨香所言，幸得惜花宮女證明梨香所說屬實。志成把拾取的棄嬰抱到殿上，珊瑚公主無法自圓其說。梨香與劍魂及愛子團聚，珊瑚承認過錯，願與雄風成婚；東齊王亦賜惜花宮女為志成妻子。三對新人在殿上拜堂，全劇大團圓結局。

3　　這裏男主角一再錯失坦白說出真相的機會，略嫌有違情理。

（四十七）

《征袍還金粉》（1975）

開山資料

《征袍還金粉》由潘一帆編劇，於 1975 年 12 月 6 日由文千歲領導的「黃金劇團」假座新舞台戲院首演，參與開山的演員有文千歲（飾演司馬仲賢）、李香琴（柳如霜）、梁醒波（司馬伯陵）、任冰兒（李媚珠）、尤聲普（將軍的繼室）和艷海棠。劇情上，此劇有不少酷似《三年一哭二郎橋》的情節。

主要角色及人物

文武生	司馬仲賢，司馬伯陵同父異母的弟弟，已故司馬夫人的親兒
正印花旦	柳如霜，柳孟雄的妹妹，與仲賢相戀
小生	柳孟雄，如霜的哥哥，司馬仲賢的軍中同袍
二幫花旦	李媚珠，司馬夫人的姨甥女，伯陵的表妹，一向單戀仲賢
老生	（反串）伯陵的細媽，仲賢的親母，媚珠的姑媽
丑生	司馬伯陵，仲賢同父異母旳哥哥，媚珠旳大表哥

劇情分場大要

第一幕《簫袍互贈》[1]

一個秋夜，李媚珠虔心上香頂禮，祈求月老牽線，使她與二表哥司馬仲賢同諧淑眷。仲賢的同袍柳孟雄接到營中急令，知道即將出征。他躡足躲在媚珠身後，掯眼情挑媚珠，但媚珠不為所動。孟雄知道媚珠傾心仲賢，故意透露仲賢正與他妹妹柳如霜熱戀。孟雄對媚珠癡心一片，勸媚珠勿因單戀仲賢而葬身愛海。媚珠不理孟雄勸告，反譏孟雄單戀成狂，必將身溺情河。

其實孟雄此行是來告別，明早將與仲賢領大軍出發，往邊關抵抗外敵。孟雄、媚珠互道心事，願為月老，互相穿針引線。

秋月掛天，仲賢急步至隔院與如霜會面。如霜縫製征袍一襲送給仲賢，仲賢回饋訂盟簫，二人雙雙跪拜嫦娥，盟言永不變心。

媚珠到來，擬贈仲賢家傳寶劍，以壯行色，卻被仲賢婉拒。仲賢直言征袍是如霜親手縫贈，自己亦贈如霜一管鳳簫作訂婚信物。媚珠妒火頓生，心裏密謀拆散鴛鴦，說寶劍配俠士，堅持要仲賢接受。如霜勸仲賢不應拒絕，仲賢無奈接受。

第二幕《兄奪弟愛》

戰事結束，是夕司馬府結彩張燈，賓客滿門，喜氣洋洋，期待婚事即將舉行。仲賢、孟雄凱旋歸來，孟雄越俎稟告夫人（即「細媽」），說仲賢愛人是如霜。仲賢求母成全他與如霜，細媽支吾以對。

未幾，仲賢的大哥伯陵和新娘拜堂。伯陵揭開新娘面紗，仲賢赫然發現竟是愛人如霜。眾賓客交頭接耳之際，伯陵、媚珠相繼警告仲賢，要他今後須界限分明，不得含糊叔嫂關係。

1　全劇場目由本書編著者加入。

338

喜堂上，伯陵、仲賢舌劍唇槍，辯論如霜誰屬。細媽指示伯陵不須理會仲賢，並催促伯陵與如霜馬上洞房。孟雄斥責細媽虛偽，怪她袒護伯陵，是因期盼世人讚美她是慈祥後母。仲賢不料有此婚變，心碎難補。夫人老淚縱橫，解說苦衷，猶望親兒見諒。仲賢以孝親為重，無奈接受。

媚珠見到此時此景，芳心暗喜，以為仲賢會移愛於她。

第三幕《孝親為重》

新房內，如霜面對駝背、腳跛的伯陵，不斷垂淚。伯陵喜見娶得玉人，已經半醉。如霜乘機向他灌酒，希望拖延時間。

孟雄難忍愛妹鮮花插在牛糞上，明白妹妹是為報恩，才把幸福犧牲。如霜趁伯陵醉臥帳裏，央求哥哥安排她與仲賢見面。

仲賢到來，向如霜歸還征袍。如霜埋怨仲賢沒有反對婚事，建議二人私奔；仲賢以孝親為重，拒絕私奔。如霜拉着仲賢不放，糾纏一會，其後飛奔入房，取剪自戕。

原來伯陵一直詐瞇，此際出來斥責如霜和仲賢是淫婦姦夫。如霜坦言自已心屬仲賢，仲賢自問光明磊落，此來是為歸還征袍，之後留書離去。如霜掌摑伯陵，斥他跛扈囂張、遊手好閒、十足蛀米大蟲、離家門半步即會餓死。伯陵不堪辱罵，搶拆仲賢留書，知道仲賢重上征途。伯陵宣稱要離家闖一番事業，誇口他日必將吐氣揚眉、衣錦還鄉。

第四幕《榮封威勇》

漢皇踐約到邊關，與匈奴可汗共商和議。孟雄、仲賢隨行護駕，緊守崗位，擔憂胡人狡詐。可汗到來，漢皇備酒接風，細談秘要。豈料可汗突然反目，迫漢皇割地，否則淪為俘虜，難返天朝。

仲賢心生一計，假意向可汗獻上地圖，指點如何吞併漢土，趁機與孟雄綑綁可汗。可汗求保命，答應歲歲來朝。漢皇喜見不戰而勝，冊封仲賢為「威勇侯」；眾將救駕有功，亦賜高升。

第五幕《怒責母害》

時光匆匆，庭院依舊，抱病的細媽穿起雪褸，與媚珠坐在涼亭裏，等待愛兒仲賢凱旋歸家，並求神庇佑伯陵。

伯陵不幸淪為乞兒，飢寒交迫，閃縮經過司馬家大門。他慨嘆昔日被細媽寵縱，致今日到了末路窮途。徘徊不前之間，伯陵撞跌了表妹媚珠，被逼下跪叩頭認錯。瞬間，媚珠認得伯陵，勸他入門探望抱恙的細媽。伯陵不肯，寧願浪跡天涯。

媚珠不肯讓伯陵離開，向院內大叫。夫人與如霜等人出來，勸伯陵歸家重聚天倫。伯陵不肯，不斷怪責細媽。這時仲賢與孟雄回家，要求伯陵向夫人認錯。伯陵反駁孟雄、仲賢，說細媽過去對他的溺愛，不是母愛，而是母害；又責細媽自私、沽名釣譽，為爭取別人讚美為賢良後母而把他縱壞。

仲賢坦言功高封侯，願與兄長共享榮華。伯陵希望合浦珠還，讓如霜和仲賢再續前緣。細媽認錯，仲賢與如霜有情人終成眷屬，孟雄亦與媚珠共諧莫雁。全劇告終。

（四十八）

《十五貫》（1980）

（上）香港實驗粵劇團於 1980 年首演《十五貫》場刊封面；（下）2000 年重演的
宣傳單張；（左起）阮兆輝（飾演婁阿鼠）、尤聲普（況鍾）

開山資料

　　《十五貫》由葉紹德編劇，於 1980 年由提倡「革新粵劇」的「實
驗粵劇團」在香港大會堂首演，當時吸引了不少香港文化界人士的注
意，亦掀起了討論改革粵劇的熱潮。當時參與開山的主要演員阮兆輝

（飾演熊友蘭）、新劍郎（夏總甲）及尤聲普（況鍾）均是 1993 年創辦「粵劇之家」積極創新粵劇的主要成員。其他參與開山的主要演員有李奇峰（婁阿鼠）、廖國森（過於執）、敖龍（周岑）、李鳳（蘇戍娟）、李龍、許堅信（1935-2007；秦古心）等。此劇又分別於 1993 年「香港藝術節」及 2000 年 12 月底的「港藝匯萃：千禧頌」中重演，仍由阮兆輝、尤聲普、新劍郎、廖國森、李龍、李鳳及敖龍等演員組成的「實驗粵劇團」演出。「實驗粵劇團」的演出風格以精簡、爽快為主，並突出傳統戲曲抽象特徵，以配合現代化的燈光及佈景效果。

據說現存《十五貫》的最早版本是清初朱㿟 [1] 編的傳奇《十五貫》。 1956 年，陳靜改編此劇為崑劇，由浙江崑蘇劇團首演，擔綱演出的主要演員有周傳瑛（1912-1988；飾演況鍾）、王傳淞（1906-1987；婁阿鼠）、朱國梁（過於執）及包傳鐸（周忱）[2] 等。當時演出極受觀眾歡迎，掀起了一陣全國性的崑劇熱潮，故《十五貫》被譽為「一出戲救活了一個劇種」[3]。粵劇版本《十五貫》採用的行當並非慣用的粵劇「六柱制」，而是較接近古典戲曲和崑劇的行當。

主要角色及人物

丑	婁阿鼠，無錫縣不務正業的賭徒
副末	夏總甲，無錫縣衙門捕快及地保
小生	熊友蘭，商人
閨門旦	蘇戍娟，尤葫蘆的繼女
副丑	尤葫蘆，豬肉店東主，蘇戍娟的繼父
末	秦古心，尤葫蘆的老友
老外	過於執，無錫縣令
官生	況鍾，蘇州知府

1　粵音 [鵠]（[hok6]）。

2　粵劇版本把「周忱」改為「周岑」。

3　見錢法成「十五貫」，載《中國大百科全書・戲曲、曲藝》，1983:353。

劇情大要

第一幕《鼠禍》

　　無錫縣豬肉店東主尤葫蘆一晚喝得半醉，由老友秦古心攙扶回家。葫蘆曾娶繼室，繼室死後，與繼女蘇戍娟同住。他經營的豬肉店曾因虧本而停業，他剛向大姨借得十五貫錢，準備重整店務。

　　二更時份，秦古心送葫蘆到達尤家肉店門前，與他道別。葫蘆入門，戍娟問他十五貫錢從何而來；葫蘆半醉，又欲捉弄繼女，戲言已把她賣作奴婢，十五貫錢是賣身錢，說罷上牀便睡。戍娟信以為真，悄悄離家往找姨母相助，慌忙中忘記關上家門。

　　四更時份，一向偷呃拐騙及嗜賭如命的婁阿鼠路經尤家肉店，見大門虛掩，遂走入肉店圖偷肉裹腹。阿鼠見尤葫蘆醉臥牀上，枕頭下有一包銅錢，遂伸手欲取。這時葫蘆醒來，與妻阿鼠糾纏，阿鼠以肉斧劈死尤葫蘆，取過銅錢，掉頭欲走，卻聽到打更佬（即「更伕」）在肉店門外經過及打響五更。阿鼠怕被發現，乃吹熄油燈，躲在牀後，待打更佬遠去才匆忙逃離尤家，豈料無意中掉下了一些銅錢及裝着骰仔的小布袋。

　　翌日早上，秦古心到尤家，驚見葫蘆滿身鮮血死在牀上，葫蘆繼女戍娟則不知所蹤。他又見葫蘆的錢袋也不翼而飛，認定葫蘆被謀財害命，便到門外高呼求助。眾街坊、百姓和捕快夏總甲聞聲而至，婁阿鼠也躲在人群中。眾人議論紛紛，但對兇手是誰莫衷一是。

第二幕《受嫌》

　　戍娟在往皋橋找姨母途中遇上三岔路口，不知應走哪邊。剛巧出外辦貨的熊友蘭路過，戍娟向他問路，友蘭說自己正赴常州，恰好順路，二人乃一起趕路以互相照應。

　　捕頭夏總甲與公差追蹤戍娟而至，以為友蘭與戍娟有私情，斷定二人謀害尤葫蘆、奪去金錢，然後私奔。公差又在友蘭身上搜出十五貫錢，友蘭百辭莫辯。總甲與公差把戍娟及友蘭押返衙門。

第三幕《被冤》

　　無錫縣衙裏，一向自詡執法如山、鐵面無私的縣令過於執以尤葫蘆被謀財害命一案經已人贓並獲，乃傳令升堂盤問兇案證人。秦古心述說案發前一晚知悉尤氏從親戚借來十五貫錢，及他發現尤氏屍體，而十五貫錢及尤氏繼女戍娟均不知所蹤。夏總甲又敍述在往常州路上逮捕蘇、熊二人，及在熊友蘭身上搜出十五貫錢的經過。過於執聞言，斷定蘇、熊合謀殺害尤氏、奪錢私奔。他命秦古心、鄰居及婊阿鼠等證人先行離去，再命公差押蘇、熊上堂。

　　蘇戍娟向過大人奏知她是尤葫蘆的繼女，故不姓「尤」。過於執見戍娟相貌娟好，又非尤氏親女，斷定蘇、熊二人同謀害命。戍娟力陳離家出走是因繼父聲言已把她出賣為婢，以換得十五貫錢。過於執認為戍娟砌辭狡辯，傳令用刑，戍娟不支暈倒。過於執命衙差強行為戍娟打了認罪指模，先行收監，再傳姦夫熊氏上堂。

　　友蘭力陳自己帶着十五貫錢自蘇州往常州辦貨及巧遇蘇戍娟的經過，並說他的僱主陶復朱現居蘇州悅來棧，可以為他作證。過於執不信友蘭所言，下令用刑，友蘭不支暈倒。過於執命衙差強行執友蘭手簽供認罪，再行收監。過於執以為自己明察秋毫、精明結案，不禁沾沾自喜。

第四幕《判斬》

　　半年已過，這天蘇州知府況鍾奉命監斬蘇戍娟及熊友蘭。蘇、熊二人聽聞況大人愛民如子，乃高呼冤枉，請況鍾明察案情。況鍾翻閱案卷，相信並無錯判，且他們也曾簽供認罪，乃傳令公差呈上斬簽。蘇、熊二人高呼從未認罪，只是屈打成招，況鍾乃准他們陳言。

　　友蘭述說他家住淮安，原奉僱主陶氏之命帶十五貫錢往常州買貨，途中巧遇蘇戍娟向他問路，又說案發後衙差到悅來棧找不到陶氏，可能是因陶氏已先行離去。況鍾仔細思量，認為戍娟家住無錫、友蘭家住淮安，並無實據證明二人相識在先，自不能斷定二人有私情。他為了查證十五貫錢是否貨款，決定找悅來棧的店主到來問話。

店主坦告記得友蘭曾與僱主陶復朱到店投宿，並呈上「循環簿」為證。況鍾認為友蘭與案無關，改向戌娟查詢。戌娟說因不願為奴婢才有離家出走，況鍾不禁懷疑無錫縣令草率判案不只冤枉好人，更令真兇逍遙法外。但他想到自己身為蘇州知府，原只奉命監斬，恐怕並無翻案之權，頓覺左右為難。他既提筆欲簽發斬簽，卻又住筆躊躇，終命衙差再把蘇、熊二人收監。時屆二更，況鍾策馬前去進見都堂大人周岑。

第五幕《見都》

況鍾到都堂府求見都堂大人，夜巡官拒絕通報，說都堂大人早已就寢。況鍾以人命關天，遂自行擊鼓。中軍到來，請況鍾內進稍候，並通報都堂大人。

三更過後，都堂大人周岑出堂。況鍾述說悅來棧店主的證供及蘇、熊二人遭用刑逼認經過，請周岑頒下暫緩令，再行追查真兇。然而周岑力挺無錫縣及常州府並無誤判，反責況鍾越權翻案。況鍾願以官職及生命作抵押，請求周岑寬限數月，好待他親往常州及無錫查出真兇。周岑終答應以半月為期讓他翻案，並賜況鍾令箭一支，以便他查案。

第六幕《查勘》

數日後，捕頭及地保夏總甲到尤家肉店門前宣佈蘇州知府況大人即將到來實地查勘尤葫蘆被殺一案，命令街坊聽候大人問話。婁阿鼠聽此宣佈，為怕被查問時露出破綻，決定走為上着。

況鍾及無錫縣太爺過於執帶領軍校、師爺及夏總甲到來兇案現場。過於執自信並無錯判，多番質疑況鍾翻案是枉費功夫。況鍾則堅持己見，並一邊察看現場、一邊仔細詢問夏總甲有關屍體、兇器、現場血跡及疑兇蘇戌娟平日行為等細節。未幾，況鍾發現牀下有不少銅錢，計算起來，足有半貫。他又得知尤氏死前經濟拮据，斷無理由隨屋散落銅錢而不理，乃斷定此半貫銅錢是兇手臨走時慌忙遺下。夏總

甲想起逮捕熊友蘭時，在他身上搜到是足足十五貫錢，並無欠漏，各人遂推斷熊氏可能並非真兇。

公差又在地上發現一個小布袋，內藏骰仔一副。況鍾發覺骰仔異常地重，推斷內裏灌鉛，並相信是兇手慌忙間遺下，而兇手必定是一名常施騙術的賭徒。況鍾遣退街坊，詢問夏總甲當地有否賭徒。夏總甲坦言婁阿鼠既是賭徒，並曾與尤葫蘆結怨，況鍾乃鎖定婁阿鼠是此案疑兇。

第七幕《訪鼠》

幾天後，官差查悉婁阿鼠原來在城隍廟匿藏。秦古心與官差假扮農夫在廟外監視，等待況鍾到來。

婁阿鼠回到城隍廟，知悉況鍾一直在追查血案的真兇，十分擔心自己最終伏法，乃在神前上香請求庇佑，並欲求簽以占吉凶。這時況鍾假扮測字先生到來，自言神通廣大、所占必靈。阿鼠請先生以「鼠」字測官司結果，並聲言是代人問卜。況鍾謂「鼠」字共十四劃，且「鼠」屬陰性，可見此官司仍未有結果。阿鼠覺得先生所言靈驗，乃追問如何避過官司。況鍾謂「鼠」常涉偷搶，是萬惡之首，恐怕不易逃避官司。阿鼠大驚，況鍾追問牽連官司的人是否姓「尤」，更嚇得阿鼠大跳起來，反問先生何以能靈驗至此，並擔心被揭穿廬山真面。況鍾安撫阿鼠，說因老鼠每喜偷「油」，故想到官司涉及「尤」氏[4]。阿鼠心情稍為平定，懇求先生指點迷津。況鍾以「鼠」字上半是「臼」，合起來是「日」字，意即「今日」，乃建議阿鼠即時起程逃竄；他又謂「鼠」屬「巽」，「巽」屬「東」；「鼠」屬「子」，「子」屬「水」，乃建議阿鼠從水路向東南走。阿鼠沒有半點懷疑，即決定依先生所說先回家收拾行李，再坐先生的船往杭州暫避。

婁阿鼠既去，況鍾吩咐公差尾隨阿鼠返家，把他家裏可疑物件帶

4　扮演婁阿鼠的小丑演員每每在這折運用長木凳表演靈巧的身段。

回衙門偵訊。他又命夏總甲把所有涉案證人及蘇、熊等人帶往無錫縣衙等候審訊，之後往渡口船上等候婁阿鼠自投羅網。

第八幕《審鼠》

　　無錫縣衙公堂上，夏總甲、秦古心、街坊、鄰居等人奉命侍立兩旁。無錫縣令過於執及常州府太爺孟崷也奉命到來，孟崷擔心一旦況大人破案，會累及自己仕途，但過於執自信此案鐵證如山，並無枉判。

　　師爺奉命羅列血衣、肉斧、銅錢及錢袋等證物於公案上，校尉把蘇戌娟及熊友蘭押上。況鍾開堂，命衙差把婁阿鼠帶上。況鍾以兇案現場檢獲的灌鉛骰仔為證，阿鼠故作鎮定，否認骰仔為他所有。況鍾命阿鼠抬頭一看，阿鼠赫然發現座上大人原來就是當晚指點迷津的測字先生，登時顫抖。公差曾隨阿鼠返家並搜得血衣、十貫銅錢及錢袋等證物，但阿鼠辯稱曾殺狗以致衣衫染血，而十貫銅錢則是賭博贏取。況鍾檢起錢袋，街坊及地保立時認出是尤葫蘆生前所用，秦古心及蘇戌娟也認得錢袋曾被燒穿，其後經戌娟補布及繡上花朵。阿鼠無辭以對，只能畫押認罪。過於執及孟崷同向況鍾致歉，戌娟及友蘭喜得嫌疑洗脫，並感謝況鍾公正無私、愛民如己。全劇結束。

（四十九）
《李後主》（1982）

開山資料

　　由任劍輝及白雪仙主演、白雪仙監製、李兆熊及葉紹德編劇、李晨風（1909－1985）導演的電影《李後主》自 1964 年開始攝製，終於在 1968 年 1 月 30 日（正月初一）首映，但其後任、白從沒有演出粵劇舞台版本的《李後主》。現存粵劇《李後主》是葉紹德據《五代十國志》及電影版《李後主》編寫，於 1982 年由「雛鳳鳴劇團」在利舞台首演。當時參與開山的主要演員有龍劍笙（飾演李煜）、梅雪詩（小周后）、朱劍丹（先飾林仁肇、後飾胡則）、任冰兒（黃保儀）、靚次伯（陳喬）及朱秀英（徐鉉）等。

　　電影《李後主》由于粦（1925－2017）作曲，主要按李煜的詞作譜出「小曲」音樂。據葉紹德說，粵劇版《李後主》只保留了電影中《祝壽》的小曲，其他情節及唱段均經過全新安排。下面的劇情簡介是根據 1997 年 10 月 4 日「慶鳳鳴劇團」的演出。

主要角色及人物

文武生	李煜，南唐後主
正印花旦	小周后，陳喬的甥女，南唐皇后
小生	（先飾）林仁肇，南唐杭州節度使 （後飾）胡則，金陵守將
二幫花旦	黃保儀，教坊歌妓
丑生	徐鉉，南唐大臣
武生（老生）	陳喬，南唐國老
第三生	曹彬，宋將

故事背景

公元 907 年，朱溫（852-912）建立「後梁」取代唐朝，是「五代十國」的開始。960 年，宋太祖趙匡胤（927-976）即位，卻並未即時統一全國。「南唐」（937-975）立國於 937 年；961 年，南唐中主李璟（916-961）因年邁讓位，由於不信任嫡長子李弘冀，最終把皇位傳給六子李煜（937-978），即後世稱為「李後主」。李煜本無心為帝，只愛舞文弄墨、度曲填詞、敲經念佛，常感身不由己[1]。

劇情大要

第一幕《冊立周后》[2]

公元 961 年七月廿九日，李煜在南唐京城金陵登基為帝，是為後世所稱的「李後主」。是夜，他沒有因登上皇位而高興，反獨自回憶昔日喪妻及家中的不幸遭遇，及憂心強鄰宋國虎視眈眈。

國老陳喬覲見，謂他的甥女生性聰穎，如後主能迎立為后，想必會助他圖強振作。後主雖與陳喬的甥女早生情愫，但自感福薄，怕有負紅顏，未敢輕談續弦，對陳喬支吾以對，意圖推搪了事。

陳喬的甥女深夜入宮與後主相會，並勉勵他勵精圖治。後主被她誠意感動，視她為紅顏知己，遂冊立她為皇后，人稱「小周后」。

第二幕《宋使勸降》

大婚之日，群臣遵照後主的命令，一切從簡。後主更下令今後全國禁絕管弦，發奮圖強。杭州節度使林仁肇回朝，向後主及小周后恭賀，並匯報長江防務穩固。

大臣徐鉉出使宋國後回朝，稟報說後主之弟鄭王已降宋。宋使亦至，並咄咄逼人，要求後主早日入宋歸降。後主驚惶失措，小周后與

1　見網上「維基百科」。
2　全劇場目由本書編著者加入。

眾大臣勸後主勿輕易答允，宋使暫退。

第三幕《宋主反間》

後宮裏，徐鉉稟報後主，說鄭王只是詐降，並呈上一封密函，說大將林仁肇已叛變投宋，卻假裝仍然忠於南唐。後主信以為真，盡削林仁肇兵權。然而密函一事，其實是宋主的離間計，最終害得林仁肇以死明志。南唐頓失名將忠臣，軍心不振。

第四幕《全軍盡墨》

宋將曹彬得南唐叛將皇甫繼勳引領，率兵渡江偷襲。南唐官兵雖力戰，終因腹背受敵，全軍盡墨。宋軍乘勢直逼金陵。

第五幕《負隅頑抗》

是日七夕，適逢後主生辰，小周后安排梨園子弟重響笙歌，為後主慶壽。宮中上下歡娛之際，國老急報江防失守，宋軍旦夕便會兵臨城下。後主震驚，徐鉉勸後主忍辱歸降，圖謀後計。但小周后則鼓勵後主親自督師，負隅頑抗。

第六幕《督師徒勞》

後主接納小周后的建議親自督師，南唐軍民苦守金陵。數月後，南唐終不敵宋軍，城破。

第七幕《帝后自焚》

城破之際，後主自感有負先帝所託及辜負臣民厚望，於後宮欲自焚殉國，小周后亦願相隨。宋將曹彬及時趕到，帝、后自盡不果。後主不忍臣民再受戰火之苦，願親呈降表入宋。

第八幕《去國歸降》

　　啟程之日，一眾臣民送別，後主與小周后揮淚回首。眾大臣力勸後主保重，留身圖謀復國，然而後主自感力有不逮，怕再負臣民厚望。在教坊歌姬的送別笙歌中，帝、后與隨行官員黯然上路，去國歸降。全劇終結。

<div align="center">

（五十）

《紅樓夢》(1983)

</div>

開山資料

曹雪芹（1715-1763）及高鶚（1738-1815）原著的《紅樓夢》故事屢次被改編成戲曲劇本，較為香港觀眾熟悉的是何非凡主演的《情僧偷到瀟湘館》(1947)及上海越劇《紅樓夢》(1957)。1956年，唐滌生為「仙鳳鳴劇團」第一屆演出編寫《紅樓夢》，於6月18日在「利舞台」首演。

根據「雛鳳鳴劇團」《紅樓夢》演出場刊，任劍輝及白雪仙於1962年為東華三院義唱籌款時，葉紹德曾為她們把唐氏《紅樓夢》的尾場改編成粵曲《紅樓夢之幻覺離恨天》。1983年，葉紹德參考原著小說及根據上海越劇和「唐劇」《紅樓夢》，為「雛鳳鳴劇團」編寫全新版本的《紅樓夢》。新版本的尾場只保留了「唐劇」版本的《紅樓夢斷》(林兆鎏作曲)、《撲仙令》(林兆鎏作曲)及《絲絲淚》(王粵生作曲)等小曲，並加入新的唱段，最終成為主題曲《幻覺離恨天》。1983年「雛鳳」首演《紅樓夢》時，參與開山的主要演員有龍劍笙（飾演賈寶玉）、梅雪詩（林黛玉）、朱秀英（賈太夫人）、靓次伯（賈政）、任冰兒（王熙鳳）、朱劍丹（琪官）、言雪芬（王夫人）、朱少坡（長府君）、吳美英（薛寶釵）及尹飛燕（紫鵑）等。

本書的「劇情大要」是根據「慶鳳鳴劇團」於1997年的演出。

主要角色及人物

文武生	賈寶玉，榮國府賈政的兒子
正印花旦	林黛玉，賈政的妹妹所生的獨女
小生	琪官，忠順親王寵愛的伶人
二幫花旦	王熙鳳，人稱「鳳姐」，賈政的姪兒賈璉的妻子
丑生	（反串）賈太夫人，賈政的母親
武生（老生）	賈政，賈太夫人的幼子，寶玉的父親
第二丑生	長府君，忠順親王的親信
第三旦	薛寶釵，王夫人親姊妹薛姨媽的女兒
老旦	王夫人，賈政的妻子，賈寶玉的母親
第四旦	紫鵑，林黛玉的近身侍婢
第五旦	雪雁，林黛玉的近身侍婢
第六旦	晴雯，賈寶玉的近身侍婢
第七旦	襲人，賈寶玉的近身侍婢

故事背景

林黛玉父母雙亡，孤苦無依。黛玉的外祖母賈太夫人為方便照顧黛玉，派人接她到榮國府居住。

劇情大要

第一幕《一見如故》[1]

榮國府上下各人聞得黛玉將到，歡喜不已。賈太夫人的媳婦王夫人陪同賈太夫人到堂前，賈太夫人一見黛玉便摟在懷抱中愛惜一番。王熙鳳聽見黛玉已到，亦趕來相見，並囑黛玉安心在榮國府住下來。

賈太夫人見跟隨黛玉而來的侍婢雪雁年紀太小，便把自己隨身丫

1　全劇場目由本書編著者加入。

鬟紫鵑給予黛玉，以便服侍，並安排黛玉住於「碧紗櫥」。剛巧太夫人的孫兒賈寶玉從外回來，與黛玉一見如故，並幫黛玉起別字「顰顰」。黛玉喜見多位長輩及親人關懷，對風度翩翩的寶玉亦另眼相看。

由於寶玉出世時口啣「通靈玉」，賈太夫人視這塊玉為寶玉的命根，要他經常佩戴頸上。寶玉問黛玉是否亦啣玉而生，黛玉自慚出身寒微，說未有佩戴任何玉器。寶玉聽見黛玉身上無玉，發狂把通靈玉擲到地上，嚇得各人連忙拾起通靈玉，並佯說黛玉因痛失慈母，已將自己佩戴的玉給母親陪葬。賈太夫人見寶玉和黛玉十分投契，着他們日後一同生活、互相愛護。

第二幕《釵分寶黛》

黛玉自從入住榮國府後，終日與寶玉結伴，漸覺生活愉快。一天，王夫人的親姊妹薛姨媽帶同兒子薛蟠、女兒薛寶釵到榮國府寄居。寶釵因性格開朗及善解人意，深得賈家上下各人鍾愛，致令多愁善感的黛玉感到被冷落。

某日，寶玉被父親責罵後，被罰於「怡紅院」內閉門讀書。寶玉正讀得納悶，寶釵到訪，一心為他解悶。原來寶釵對寶玉亦暗生好感，得知寶玉啣玉而生，故向他取通靈玉來欣賞。寶玉亦聽聞寶釵是啣「金鎖」而生，亦向寶釵借金鎖一看。寶釵以金玉相配暗示愛意，但寶玉不懂弦外之音。寶玉命侍婢煮酒，與寶釵把酒閒談。

黛玉得知寶玉受責，特來怡紅院探訪，欲慰知心。寶玉侍婢晴雯因寶釵遲遲未離開，令她不能休息，心中惱恨，竟不問叩門者是誰，便饗以閉門羹。黛玉既被冷待，又聽到怡紅院內寶玉與寶釵談笑甚歡，誤會寶玉移情寶釵，便羞恨離去。

第三幕《感懷葬花》

寶玉的姊姊元春被皇帝選為貴妃，賈府得到豐厚賞賜，乃在榮國府的園中建築「大觀園」。一日，寶釵、熙鳳陪伴賈太夫人遊大觀園，賈太夫人自嗟年老，但被善解人意的寶釵、熙鳳逗得滿心歡喜，賈太

夫人對寶釵漸生好感。

自從那晚黛玉被丫鬟閉門不納，不禁終日發愁。她見大觀園內落紅片片，悲紅顏一朝老死便與殘花落紅一樣無人理會，於是帶了鋤頭，在園中掘泥葬花，更吟誦《葬花詞》寄意。

寶玉來到園中，聽到《葬花詞》，便懇切的安慰黛玉。黛玉說出被侍婢拒之門外的事，寶玉便向黛玉致歉並剖白對她的感情。黛玉聽了寶玉的甜言蜜語，含羞返回瀟湘館。

寶玉的摯交琪官來訪。琪官原是忠順親王寵愛的小旦，因不甘受辱，潛出王府歸隱，特來向寶玉道別，並贈以香囊作紀念。

第四幕《嚴父棒責》

忠順親王因琪官失蹤，又知琪官與寶玉素有來往，便命親信長府君前來賈府向寶玉的父親賈政查問。賈政命寶玉出來答話，長府君見寶玉腰間繫有琪官的香囊，逼他說出真相。寶玉見不能隱瞞，便道出琪官藏身之所。

長府君離去後，賈政責備寶玉與戲子為伍，寶玉出言頂撞，賈政一怒之下拈棍痛打寶玉。王夫人、賈太夫人及熙鳳聞訊趕至，賈太夫人責罵賈政，以離開榮國府為要脅，賈政不敢背負忤逆不孝之罪，終於放過寶玉。

第五幕《香帕題詩》

寶玉受棍傷未癒，留於怡紅院休養。寶釵聞訊，即親自送來藥丸，唯言語間卻有責備寶玉之意。寶玉討厭寶釵趨炎附勢，着侍婢將她打發離去。

黛玉亦到來怡紅院，見寶玉傷勢嚴重，不禁坐在牀沿痛哭。寶玉被哭聲驚醒，與黛玉互訴衷情。黛玉聽見有人來訪寶玉，急忙返回瀟湘館。寶玉見黛玉哭至雙目紅腫，乃命晴雯送手絹到瀟湘館給黛玉。黛玉感激寶玉對自己關懷備至，於手絹上題詩以表心跡。

第六幕《擺佈婚姻》

　　寶玉與黛玉同時病倒，寶玉的母親王夫人提議為寶玉配婚沖喜，以寶玉與黛玉青梅竹馬、情投意合，欲將二人撮合。然而賈太夫人卻嫌黛玉多愁善病、身體單薄，又見寶釵善解人意，既想把寶釵許配給寶玉，又恐怕寶玉拒絕接受。熙鳳為討賈太夫人歡心，提出「移花接木」之計，對寶玉詐說是迎娶黛玉，實為迎娶寶釵；熙鳳更指明要黛玉隨身侍婢紫鵑陪伴新娘，以免寶玉疑心。賈太夫人決定後，熙鳳即吩咐各侍婢不可洩露實情。

第七幕《傻婢洩機》

　　黛玉病情稍有好轉，前去向賈太夫人請安，途中遇見府中傻大姐石春。石春無知，竟道出寶玉將與寶釵成親的消息。黛玉頓覺心如刀割、天旋地轉，瞬間暈倒地上。紫鵑趕來，將黛玉送返瀟湘館。

第八幕《淚盡離魂》

　　黛玉臥病瀟湘館，以為寶玉負心，悲痛欲絕，更感世態炎涼、知音難求，乃命紫鵑端來火盤，把昔日與寶玉共相唱酬的詩稿及詩帕焚化。

　　賈太夫人派人到來叫紫鵑速往準備婚禮事宜，紫鵑堅決要留於瀟湘館陪伴黛玉，但雪雁則被強拉去代替紫鵑。

　　黛玉忽聞鼓樂喧天，猜想必是寶玉、寶釵在交拜天地。她悲憤交纏，吩咐紫鵑在她死後，把她的屍首運回故鄉，不要葬於此炎涼污穢地。其後，黛玉靜悄悄地告別塵世。

第九幕《移花接木》

　　新房內，寶玉以為自己娶了黛玉，心情興奮，病也不藥而癒。賈太夫人及賈府各人都非常欣慰，並着他要好好對待妻子。

　　寶玉掀起新娘的紅頭蓋，赫然發現新娘不是黛玉，卻是寶釵。他

狂態大作，痛罵寶釵橫刀奪愛，又痛恨眾人將他擺佈和欺騙。寶玉欲往瀟湘館找黛玉，寶釵攔阻，並說黛玉已死。寶玉聞言，暈倒地上。

第十幕《幻覺離恨》

寶玉來到黛玉靈前痛哭，痛恨被眾人蒙蔽，致令黛玉含恨而終。寶玉在靈壇前入睡，夢見黛玉已羽化成仙，回來與他話別。黛玉告知寶玉草木不能與金石相配，故與寶玉不能成眷屬，況且淚債已還，囑寶玉參透色空，莫再癡迷不醒[2]。寶玉夢醒後，深惡豪門黑暗、世態炎涼，遂拋棄通靈玉，決定離家不返。全劇完結。

2　分別扮演黛玉及寶玉的正印花旦及文武主演員在這裏對唱主題曲《幻覺離恨天》。

（五十一）
《夢斷香銷四十年》（1985）

年青演員瓊花女在《夢斷香銷四十年》中演出《唐琬絕命》一折，
攝於 2017 年高山劇場

開山資料

　　《夢斷香銷四十年》由廣州著名編劇家陳冠卿編劇，於 1985 年由
「廣東粵劇團」到香港首演[1]，參與開山的主要演員有羅家寶（飾演陸
游）、白雪紅（唐琬）、岑海雁（王春娥）及白超鴻（趙士程）等。

1　據說來香港演出前，此劇在 1984 年於廣州首演。

據廣州粵劇學者羅麗指出，1953 年楊子靜及莫汝城為廣東粵劇團編寫《釵頭鳳》時，曾參考同名上海越劇，以陸游及唐琬的愛情故事為主題。1957 年香港導演蔣偉光也曾編寫電影劇本《釵頭鳳》，並由任劍輝及吳君麗主演。唯上述兩齣《釵頭鳳》的主線均與陳冠卿的《夢斷香銷四十年》不盡相同。陳氏早前先為紅伶羅家寶創作了粵曲《再進沈園》，由於好評如潮，陳氏進而構思整個劇本大綱，最後完成了《夢斷香銷四十年》一劇 [2]。在第二幕，四位主角演員對唱由《雙聲恨》譜成的主題曲《怨笛雙吹》，當中陳冠卿巧妙地運用時空的抽象交錯，充分發揮中國戲曲的風格特點。

此劇以南宋著名詩人陸游（1125–1210）與表妹唐琬（字「蕙仙」；1128–1156）的結合、離異、思念、重遇、永別、懷念、唏噓為劇情主線，據說故事梗概原載南宋陳鵠的《耆舊續聞》及宋元周密（1232–1298）的《齊東野語》等文獻。

主要角色及人物

文武生	陸游，南宋名士、詩人
正印花旦	唐琬，陸游的表妹、妻子
小生	趙士程，望族後人
二幫花旦	王春娥，王家閨秀
老生	（反串）唐夫人，陸游的母親，唐琬的姑媽
丑生	鄧哥，沈園的園丁
第三旦	鄧嫂，鄧哥的妻子
第四旦	鄧翠花，鄧哥的孫女
第五旦	秋蘭，唐琬的侍婢
第六旦	夏荷，王春娥的侍婢
第三生	趙仁，趙府的西賓

2　見羅麗「《夢斷香銷四十年》二三事：開山資料訪尋」，載《故紙尋芳‧銀幕覓蹤》，北京：學苑出版社，2017，頁 3–7。另唐滌生編撰的同名粵劇，以梁夢環及虞小清的愛情故事為主題，內容與陳氏版本完全不同；唐氏版本於 1952 年開山，由任劍輝及芳艷芬分飾男女主角。

故事背景

陸游與表妹唐琬夫婦深深相愛，但陸母對唐琬抱有成見；二人被逼分離後，陸游另娶，唐琬也改嫁趙士程。一次春日，二人在沈園相遇，唐琬以酒餚殷勤款待，陸游卻傷感地在園壁上題了《釵頭鳳》。據說唐琬和了一首詞，其中有「世情薄，人情惡」之句，不久抑鬱而死。四十年後，陸游舊地重遊，不勝感慨，寫了兩首《沈園》詩，其一曰：「城上斜陽畫角哀。沈園非復舊池台。傷心橋下春波綠。曾是驚鴻照影來。」其二曰：「夢斷香銷四十年。沈園柳老不吹綿。此身行作稽山土。猶弔遺蹤一泫然[3]。」

劇情大要[4]

第一幕《鸞鳳分飛》

暮春時節，唐琬在丈夫陸游家中愁眉不展，知到即將要被家姑強送往妙善庵帶髮修行，自此與愛夫緣盡。唐琬本為陸游的表妹，自幼孤苦無依，幸得唐夫人（也即她的姑媽）收養。然而唐夫人埋怨唐琬婚後三年無所出，而愛子陸游成婚後仕途亦不如意，深感對唐琬已仁至義盡，決定把她逐出家門。唐夫人得知陸游即將回府，叮囑唐琬不可告知陸游她是被逼到妙善庵修行。

陸游回家，見愛妻面容慘淡，又見花瓶插上新栽的鮮花，便問此花喚作何名，唐琬答道是「斷腸紅」。陸游認為此名太淒涼，應改作「相思紅」，比喻兩人情重。唐琬一時感觸哀嘆，陸游追問之下，唐琬哭訴箇中原委。

陸游即向母親求情，但唐夫人心意已決，而妙善庵的尼姑亦已到來接唐琬出家。唐夫人並說已替陸游託媒人娶閨秀王春娥，更要兒

3　見網上資料。

4　此劇「劇情大要」由梁森兒女士撰寫，並經本書編著者校訂，特此致謝。

子摘下唐琬頭上陸家家傳鳳釵轉贈新婦。陸游認為鳳釵屬於唐琬，決不聽從母命。唐琬不願見丈夫與家姑為她爭執，速速含淚隨尼姑離去[5]。

趙士程與趙家西賓趙仁於山野間忽聞有女子投水，上前查看，見一名帶髮修行的女尼投水自盡，便把女尼救起，知悉她正是唐琬。侍婢秋蘭告知唐琬被家婆藉故逼走的苦況。士程對陸游及唐琬的戀情早有所聞，更一向傾慕唐琬。眾人先扶唐琬到趙家暫住，再圖打算。

第二幕《怨笛雙吹》

唐琬感激趙士程救命大恩，答應與他成親。是日，陸游與春娥、士程與唐琬同時分別在陸、趙兩家成婚、洞房。然而新婚之夜陸游及唐琬心懷故愛，春娥與士程眼見身邊愛侶沉思無語，早猜想到他們心中另有所屬，只能無奈地慨嘆。這邊廂，唐琬在趙家撫摸頭上鳳釵，不禁淒叫「表哥」；那邊廂，陸游在陸家見春娥頭上的鳳釵，也不禁叫聲「表妹」。二人的舉動分別令士程及春娥十分難過。

突然風雨大作，陸游及唐琬二人均醒悟自己緬懷舊情對配偶有愧，分別拿寒衣替春娥及士程披上。兩對夫妻、四個錯配的人無言相對。

第三幕《沈園題壁》

三年後的春天，沈園春色如畫，園丁鄧哥及妻子鄧嫂正為將到來遊園的趙士程與唐琬準備菜餚，二人知道這位趙老爺對妻子百般呵護體貼。剛巧陸游前來沈園，發現地上一片紅花似曾相識，便問鄧哥，鄧哥說是「斷腸紅」，令陸游不期然想起往事。

士程攜唐琬到亭中坐下，準備用膳之際，陸游亦進亭遇上唐琬，二人欲言又止。士程明白二人心事，着鄧哥加添碗筷，邀陸游同坐。

5　劇中男主角因孝順而絕對服從母親，在宋代而言，是可以理解的。

陸游、唐琬相對無言，士程欲打破悶局，着唐琬向表哥敬酒。二人相逢咫尺，儘管內心有千言萬語，卻默默無言。

士程惟恐自己有礙二人傾訴，借故離座迴避。二人眼見士程遠去，禁不住內心抑結，互訴三年來的相思苦況。然而二人都明白此生難再破鏡重圓，彼此只能一再互勉，並寄望今後於夢魂相會。唐琬忍痛離去，陸游目送她身影漸遠。

陸游一腔哀愁，為誌是次與愛妻重會及抒發對世情的無奈，寄曲《釵頭鳳》，在壁上題詞，曰：「紅酥手，黃藤酒，滿城春色宮牆柳。東風惡，歡情薄。一懷愁緒，幾年離索。錯錯錯！春如舊，人空瘦，淚痕紅浥鮫綃透。桃花落，閒池閣。山盟雖在，錦書難託，莫莫莫！[6]」

陸府的家丁到來沈園，給陸游送上朝廷書函。原來陸游早前曾上書丞相，請纓統兵出戰，今朝廷命他到西川，準備領兵北伐中原。陸游深感收復中原有望，馬上回家收拾行裝。

未幾，士程陪伴唐琬折返沈園，鄧哥說陸游曾在壁上題《釵頭鳳》兩闋。唐琬讀畢淚如雨下，不支暈倒。

第四幕《劍閣悲歌》

數年後的深秋，陸游與一眾南宋將領於川北宋營盤算如何驅逐胡蠻，眾人敵愾同仇，準備隨時進攻。虞丞相到來宣讀聖旨，謂皇上已與金人達成和議，北伐之事作罷，下令眾將撤返。陸游及眾將不敢違抗聖旨，卻感悲憤及失望。

第五幕《殘夜泣箋》

春娥得知唐琬在趙府臥病在牀，與侍婢夏荷同去探望。趙府中，唐琬已病入膏肓、奄奄一息，士程出外替她配藥，尚未回家。唐琬心

6　《釵頭鳳》曲牌特點是押仄聲韻，且上、下闋末三字均使用疊韻，格律見龍榆生編《唐宋詞格律》，1978: 87–88。「錯錯錯！」、「莫莫莫！」也可標點成「錯！錯！錯！」、「莫！莫！莫！」。

知命不久矣，此刻仍是想念在遠方的陸游，又覺經年有負士程的厚愛。

春娥慰問唐琬，唐琬欲託春娥把釵頭鳳還與陸游，但春娥認為釵屬唐琬，堅決不接。春娥替唐琬整理雲鬢，重把釵頭鳳插上。唐琬見釵無語，心內鬱結難開，終抱憾而逝。士程回來見狀，極度悲痛，恨自己來遲一步，致不能見愛人最後一面。

第六幕《再進沈園》

四十年後，朝政日衰，民生困苦，沈園雖依舊春色如畫，但遊人已杳。這時的鄧哥已是白髮蒼蒼的老人，正與小孫女翠花栽種花木。翠花一向好學，特別鍾愛園中陸游題的《釵頭鳳》，深受詞中的淒傷感動。鄧哥亦感嘆人生變幻，悲見壁上留詞而人不在。

陸游再進沈園，想起愛妻早逝，喟然長嘆，更感慨歲月催人，自己兩鬢斑白，卻依然未能一遂壯志。他眼看沈園景致如舊，但人面全非，深感若非自己心懷國恨，也許早已輕生，伴唐琬共赴黃泉。

陸游與鄧哥碰面，依稀記得四十年前曾有一面之緣。翠花喜見眼前老者乃是當年題詞壁上的人，便把當年陸游用來題詞的筆與硯奉上。陸游見物勾起無限愁思，更見路邊的「斷腸紅」，不禁心如刀割、眼淚漣漣。他反覆唸着《釵頭鳳》詞句，撫今追昔，唏噓不已，卻只能盼望與唐琬在夢中相見。全劇在哀愁中結束。

（五十二）

《笳聲吹斷漢皇情》(1988)

開山資料

　　《笳聲吹斷漢皇情》是葉紹德於 1988 年據傳統劇目《昭君出塞》（又名《一曲琵琶動漢皇》）重新編寫，由林家聲領導的「頌新聲劇團」於 7 月 15 日在「百麗殿舞台」開山，當時參與首演的主要演員有林家聲（飾演漢元帝）、李寶瑩（王昭君）、林錦堂（文龍）、南鳳（冷鳳姬）、賽麒麟（毛延壽）及吳漢英（元伯）等。劇中王昭君多次勸諫漢皇切勿妄動干戈、須與胡人和平共存，明顯是注入了現代追求和平的新思維，較之《燕歸人未歸》(1974) 或其他傳統劇目偶爾強調「殺盡胡兒」[1] 有明顯的不同。

主要角色及人物

文武生	漢元帝
正印花旦	王昭君
小生	文龍，漢朝將軍
二幫花旦	冷鳳姬，待選宮人
丑生	毛延壽，宮廷畫師
武生（老生）	元伯，漢朝大臣
第二丑生	呼韓邪，胡王
第三旦	孫美人，待選宮人

1　也有學者相信不少香港粵劇編劇者筆下的「胡人」及「番邦」是比喻英國或日本軍隊，而藉「殺盡胡兒」、「驅逐胡兒」等意念抒發對殖民地政權及侵略者的不滿。

故事背景

漢代元帝（前75-前33；前48-前33在位）時，胡人勢大，覬覦漢土。王昭君（本名「王嬙」；前51-前15）天生麗質，奈何家境清貧，適值漢元帝選妃，先納各地佳麗入宮候選，昭君亦待選宮中。漢廷有例，宮廷畫師先為各佳麗畫成丹青，獻與漢帝挑選，因此不少佳麗賄賂畫師毛延壽（？-前33），以求脫穎而出。

劇情大要

第一幕《孤芳自賞》[2]

孫美人在宮中待選三十載仍未得漢皇垂青，常被其他年青貌美的佳麗嘲笑，獨昭君厚道，對她常加安慰。孫美人告知昭君，因自己不肯賄賂畫師毛延壽，才有在宮中虛度光陰。孤芳自賞的昭君不屑延壽貪財，聲言誓不向小人屈服。

候選佳麗冷鳳姬自知樣貌不及昭君，乃重金賄賂延壽，延壽遂將冷鳳姬的丹青加以美化。延壽因恨昭君不給他分毫，故將昭君的丹青塗上污點。結果，漢元帝納鳳姬為妃，而將昭君冷待。

昭君遇上延壽和鳳姬，得知底蘊，更遭二人嘲諷。昭君憤無可洩，彈奏琵琶泣訴。適逢漢元帝來到御園，被琵琶的悽怨深深感動，又驚見昭君美若天仙，估道可能是延壽畫功所限，未能描畫出昭君的艷色。怎料昭君奏知元帝，說因延壽索賄被拒，故意塗污她的丹青。漢元帝下令擇吉納昭君為妃，並命人把延壽治罪。

第二幕《索美和番》

群臣素恨延壽索賄，喜悉聖上主持公道，奈何毛延壽狡詐，喬裝易服，避過緝捕，逃至塞外。元帝傳鳳姬問話，鳳姬承認曾賄賂延壽，

2　全劇場目由本書編著者加入。

又坦告昭君丹青被塗污的真相。元帝憤怒，欲賜死鳳姬，幸得昭君規勸。元帝貶鳳姬為庶民，着她回鄉。昭君奏知宮中仍有很多候選佳麗與家人分離，景況淒涼，元帝乃下旨允許佳麗回返家鄉。

匈奴呼韓邪王因得延壽獻上的昭君畫像，深慕昭君美色，故前來漢廷向元帝索取昭君為妻。原來漢高祖曾與匈奴有約，每隔一段時間便獻公主和戎，是以呼韓邪來討婚，元帝本亦樂意答允。怎料元帝聞悉呼韓邪欲得昭君，即說昭君是自己所愛，將被冊封為妃。呼韓邪認為元帝存心作對，限三個月內獻出昭君，否則攻打漢邦。

將軍文龍見呼韓邪蠻不講理，自薦帶兵出戰，以保漢邦聲威。元帝大喜，不理大臣元伯的勸諫，命文龍帶兵征討匈奴。

第三幕《兵臨長安》

文龍帶兵與呼韓邪作戰，卻因陣前輕敵及軍力懸殊，不敵撤退。呼韓邪乘勝揮軍圍困長安皇城，並限漢元帝十日內獻出昭君，否則攻城、玉石俱焚。

第四幕《忍辱和戎》

胡軍兵臨城下，元帝奈何不忍獻出昭君，終日借酒消愁。昭君自感禍及國邦，欲一死以解困。元帝阻止，認為自己無力護紅顏，應該以死酬謝紅顏。

二人糾纏之際，元伯進見，奏知限期將至，希望元帝以國家為重，把昭君獻給呼韓邪。元伯更帶領群臣下跪，呈上表章，苦勸元帝「若要江山，則捨美人；若要美人，則捨江山」。元帝左右為難，不肯接閱表章。昭君決定犧牲自己，即接過表章，呈與元帝。元帝無奈答允獻出昭君。

元帝與昭君依依不捨，元帝自愧無能，昭君勉他勤於國政，藉以富國強兵，也須與胡人和平共處，切勿妄動干戈。元伯到來奏知限期已到，着昭君立即起行。元帝不勝離別之苦，頃刻暈倒，昭君忍痛登程。

第五幕《投崖墜江》

　　元帝改封昭君為公主，又封文龍為御弟，命他護送昭君過江。文龍恨自己無力打敗呼韓邪，致累昭君忍辱和戎。他暗中告知昭君會促請元帝修軍練武，待他朝打敗呼韓邪後，即親去接昭君回國。昭君曉以大義，着文龍要時刻提醒元帝不要妄動干戈。文龍敬重昭君深明大義，答應會盡忠佐輔元帝治國安邦。

　　昭君及隨員渡江到了大漠，呼韓邪親來迎接，毛延壽亦隨行。延壽出言嘲諷昭君，昭君忍怒，請求呼韓邪應允三事：讓她在崖邊泣別故國；承諾以後不再兵犯漢土；處決叛臣毛延壽。呼韓邪為討昭君歡心，即時答應第一、二事。延壽怕死，下跪求情，呼韓邪念到延壽既可背叛漢邦，將來亦可背叛自己，即命人處決延壽。

　　昭君獨自於崖上泣別漢家，無限傷感。她為保貞節，投崖墜江而死。

第六幕《哭祭昭君》

　　元帝驚聞噩耗，悲痛不已，於江邊設壇哭祭。夢中，元帝與昭君在江裏相會，二人訴不盡分離之苦，昭君勉勵元帝以國家為重，不要為她悲傷。元帝醒來，才知與昭君共聚竟是夢境。文龍奏知昭君的屍首隨江水漂浮回漢土，元帝及群臣見遺體安詳地於江水上浮動，不勝哀慟，更對紅顏為國壯烈犧牲而肅然起敬。全劇終結。

（五十三）

《福星高照喜迎春》（1990）

開山資料 [1]

　　《福星高照喜迎春》是廣州著名編劇家秦中英為「福陞粵劇團」編寫的賀歲喜劇，1990年春節期間在利舞台首演，於1月27日（正月初一）至2月5日（初十）連演十日，主要演員包括羅家英（飾演沈小福）、汪明荃（孟迎春）、賽麒麟（孟君祿）、蕭仲坤（1929–2005；沈益壽）、梁少芯（柳飄飄）及龍貫天（孟如玉）。此劇原名《福陞高照喜迎春》，既套用了劇團名稱，亦有吉祥賀歲的意思。

　　《福星高照喜迎春》與《獅吼記》同是今天香港經常上演的「畏妻戲」，但有別於《獅吼記》中的宋帝、桂玉書與陳季常，此劇主角沈小福雖畏懼妻子，卻從無異心；《獅吼記》的陳季常懼內卻慕琴操美色欲納為妾，此劇卻是沈小福的岳丈孟君祿迷戀青樓女子柳飄飄而引起誤會，而沈小福妻子的弟弟和父親同時是柳飄飄的「裙下之臣」，可見角色設定和人物關係比《獅吼記》更加複雜。尾幕文武生扮演的沈小福、丑生扮演的孟君祿和老生扮演的沈益壽改裝女兒身來慰解出走的妻子，當中男扮女裝和恍似「男花旦」的子喉唱腔均帶出很強的喜劇效果。

1　此劇的「劇目簡介」原是本書編著者受「西九文化區戲曲中心」委約撰寫，蒙「戲曲中心」批准本書轉載部份內容，特此鳴謝。

主要角色及人物

文武生	沈小福，孟迎春的丈夫
正印花旦	孟迎春，沈小福的妻子
小生	孟如玉，新科武狀元，孟迎春的弟弟
二幫花旦	柳飄飄，枇杷苑的花魁
丑生	孟君祿，孟迎春、孟如玉的父親
老生	沈益壽，沈小福的父親
老旦	孟妻，孟君祿的妻子
第二老旦	沈妻，沈益壽的妻子
第三花旦	香香，飄飄的丫鬟
第四花旦	玲玲，迎春的丫鬟

劇情大要

第一幕《風塵奇女》[2]

　　長安風塵地「枇杷苑」的門前掛着一串珍珠鏈和一邊的門聯，正是花魁柳飄飄的主意，目的是只款待能射下珠鏈並對通上聯、也即文武全才的尋芳客。可是過去一年來，並無客人能通過這兩項測試。

　　孟如玉一向鍾情飄飄，今天高中武狀元，即前來枇杷苑欲討佳人芳心，惟因文思不濟，未能對通上聯，飄飄下令送客。

　　在衙門任職、已娶妻的沈小福經過枇杷苑門前，因鄙視妓女出賣色相，並欲為男人爭一口氣，故射低了珠鏈，也對通了門聯。他對香香說鄙視妓女、無意尋芳，之後匆匆趕回家去服侍夫人。

　　香香進去請姑娘出來與公子相見，但飄飄遲來一步，小福已去。飄飄聽香香說小福看不起風塵女子，故發誓要找機會向他施以教訓。

2　全劇場目由本書編著者加入。

她在門前再掛上珠鏈，又寫出新的上聯。

兒、女已長大成人的孟君祿也對飄飄傾心，這時帶弓、箭來到枇杷苑，欲把珠鏈射下。香香告知剛才有一個名叫「沈小福」的公子已通過兩項測試，卻匆匆離去。君祿坦言小福是他的女婿，一向怕妻，故不敢在煙花地流連。君祿心生一計，向香香賄以金錢，打算在飄飄面前冒充是文武雙全的沈小福。

第二幕《沈家奇妻》

沈小福家裏，小福的妻子孟迎春因丈夫遲返大半個時辰而大發嬌嗔，並下令丫鬟到外面尋找少爺。小福的父親沈益壽為兒子講好說話，請迎春息怒。原來益壽早年因老婆而發達，故也是懼內之人。這時他一見夫人到來，馬上慇勤侍候，卻被夫人借故責罵一番。

小福回家，迎春責他遲歸，問他是否有不可告人的理由。小福否認，並答應今後若果真有行差踏錯，便甘願下跪接受懲罰。迎春叫丫鬟迴避，命小福下跪。

原來迎春的弟弟便是戀慕柳飄飄的武狀元孟如玉。這時如玉出來，企圖為小福解圍，目的是暗裏請小福幫他對通飄飄的上聯。豈料兩個男人的說話卻被丫鬟玲玲聽到，並告知迎春。

如玉外出後，迎春向小福問罪。小福坦言方才路經枇杷苑，把上聯對通，目的不在會見花魁，只欲為天下男子爭一口氣。迎春不信，向小福施行家法。小福無意中弄翻了茶杯，被熱水燙傷了手。迎春心痛，頓時息怒，夫婦和好如初。

迎春的父親孟君祿到沈府，向女兒訛稱需要小福救命，強拉小福離府。丫鬟玲玲偷聽二人的說話，入告迎春，說二人正去枇杷苑。迎春哭起來，驚動了小福的父母。沈妻與迎春率領一眾丫鬟娘子軍，帶同掃帚和地拖，去枇杷苑捉拿小福。

第三幕《怒打老坑》

枇杷苑的客房裏，如玉因小福的幫助對通了上聯，得到飄飄的青

睞。她叫如玉先上牀就寢，說自己一會便來。

孟君祿強拉沈小福到來枇杷苑，君祿自稱是「沈小福」，飄飄遂在另一間客房接待他們。她見眼前的「沈小福」年紀老邁，頓起疑心。真的「沈小福」坦言自己鄙視青樓妓女，因而觸怒了飄飄。小福去後，君祿向飄飄求愛，飄飄存心戲弄，囑他先行就寢，說自己出去一會，馬上便回來。

在牀上等得不耐煩的如玉起來找尋飄飄，飄飄對如玉說有個「老坑」到來騷擾她。如玉大怒，聲言要把「老坑」教訓。豈料二人的說話被隔壁的君祿聽到，知道兒子如玉正身處隔壁。如玉不知隔壁的「老坑」便是他的父親，衝入君祿房間，不由分說便把「老坑」壓在地上亂打。飄飄勸如玉住手，如玉才知打倒的正是老父。君祿責罵兒子，逐他離開。飄飄識穿了君祿並非「沈小福」，把君祿灌醉後，扶他上牀，然後回自己房間收拾金銀。

迎春和沈妻率領的娘子軍殺到，四處找尋小福。丫鬟香香不知君祿身份已被識穿，說睡在帳裏的便是「沈小福」。迎春把帳中人揪出來，眾人不由分說便打，好一會才知被打者是君祿。迎春向飄飄質問丈夫的行蹤，飄飄不甘示弱，與迎春唇槍舌劍。這時枇杷苑的打手出來，打退迎春和沈妻的娘子軍。

飄飄為君祿療傷之際，孟妻和如玉尋至，孟妻見丈夫與花魁親近，又打君祿一番。如玉說他出戰在即，請求父母准許他凱旋歸來後迎娶飄飄。君祿當然反對婚事，但孟妻為使君祿對飄飄死心，答應如玉所求。飄飄亦欲從良，也答應了婚事。

第四幕《三妻離家》

小福回家，既不見妻子、也不見父母，不知發生何事，不禁着急起來。不久，迎春回家，怪責丈夫曾踏足枇杷苑。小福解釋，說是岳父逼他做「槍手」，自己並無尋花問柳。迎春不信，叫君祿出來對質。君祿怕妻子責難，否認小福所說，反指小福有意尋芳，並找他陪伴壯膽。君祿和孟妻離去後，迎春大發嬌嗔，小福百辭莫辯。

飄飄因小福鄙視青樓女子，一直懷恨在心，這時到沈府，對迎春詐說與小福相好，並已有了身己。迎春信以為真，受刺激過度而暈倒，飄飄乘亂離開。小福把迎春救醒後，迎春氣極，帶着丫鬟玲玲離家。

益壽與沈妻因迎春離家出走而吵鬧起來，進而大打出手。沈妻氣極，也離家出走。君祿到來，說自己的妻子也已離家。

第五幕《害人害己》

小福、益壽和君祿各自找尋妻子，在路上巧遇，慨嘆同病相憐，互訴思妻之苦。三人遇上丫鬟玲玲，得知三位妻子現正於白衣庵棲身。玲玲說三位夫人怒氣未消，而少夫人迎春又剛誕下嬰孩，正想找尋三個侍婢，建議三人改扮女裝，權充婢女，以接近三位夫人。

飄飄聞得愛郎如玉班師回來，在路上守候，豈料如玉已聽得姐姐出走、飄飄懷有姐夫骨肉的傳言，把飄飄責罵一番，並推翻婚約。飄飄有口難言，自嘆害人終害己。她見走投無路，決定往白衣庵暫住。

第六幕《福祿壽全、迎春接福》

玲玲帶已改女裝的小福、君祿和益壽回庵，拜見迎春、孟妻和沈妻。三個男人詐說分別名叫「阿俏」、「阿妙」和「阿嬌」。迎春叫「她」們分別服侍自己、孟妻和沈妻。

眾人離去，「阿俏」語帶相關地引導迎春思念丈夫，說自己曾經有個好丈夫，卻被鄰村的壞女人陷害，自己又一時糊塗，不聽丈夫解釋，並離家出走。迎春慨嘆與阿俏遭遇相同，哭了起來。小福乘機表露身份，迎春仍不肯與他和好。君祿與孟妻、益壽與沈妻到來，說他們已冰釋前嫌，但迎春仍不相信小福。

飄飄來白衣庵投靠，玲玲帶她來見三位夫人和少爺、老爺。小福怪責飄飄陷害，飄飄坦白認錯，在觀音像前求恕。如玉到來，知道了真相，願意與飄飄成婚。四對夫婦團圓結局，全劇在「福祿壽全、迎春接福」中結束。

（五十四）

《英雄叛國》（1996）

金英華粵劇團於 1996 年首演《英雄叛國》場刊封面；（左起）尹飛燕（飾演藍英玲）、羅家英（婁思好）

開山資料

《英雄叛國》故事取材自英國劇作家莎士比亞的悲劇 *Macbeth*（《馬克白》；首演於 1606 年），由秦中英、羅家英、溫誌鵬合編[1]。金英華

1　崑劇《血手印》及日本電影《蜘蛛巢城》均改編自 *Macbeth*。據紅伶羅家英指出，他們編寫《英雄叛國》時，主要以上述兩個版本作藍本。

粵劇團於 1996 年 12 月 25 日在屯門大會堂演奏廳首演此劇時，開山的主要演員包括羅家英（飾演婁思好）、尹飛燕（藍英玲）、尤聲普（杜仲遠）、蕭仲坤（高琳）、新劍郎（梁羽風）、陳嘉鳴（山巫）、敖龍（杜威）及溫玉瑜（北齊太子）等。

莎士比亞的 *Macbeth* 以中世紀蘇格蘭皇位的爭奪為主題，劇中蘇格蘭皇鄧肯一世（Duncan I, 1001－1040）被王侯馬克白（Macbeth）行刺，之後馬克白又被鄧肯的兒子米路金（Malcolm, 1031－1093）等人殺死，最後米路金繼位為皇。此劇首演時，正值英格蘭女皇伊莉莎伯一世（Elizabeth I, 1533－1603）逝世後，蘇格蘭皇帝詹姆斯一世（James I, 1566－1625）剛繼位為「英格蘭皇兼蘇格蘭皇」。研究「莎劇」的學者尤其注意劇中第二幕第三景裏，莎士比亞借「門子」的說話批評「說話含糊的人」（equivocators）那些模稜兩可的言論，正好說明了此劇是 1605 年 11 月轟動倫敦政壇的「炸藥陰謀」（Gunpowder Plot）被揭發後的作品。當時詹姆斯一世及所有國會議員均避過意圖炸死他們的陰謀，而被指控策劃和參與暗殺的一批天主教士以「他們發誓下的供詞既是、也不一定是真相」作辯護的理據，但最終仍被判叛國罪名成立而處死。劇中莎士比亞借門子的話嘲諷這些「說話含糊的人」，是反映了作者的「時事觸角」。

此外，*Macbeth* 也有不少情節與當時政局及詹姆斯一世有關。例如，全劇以「巫術」（witchcraft）作主線，學者相信是莎士比亞刻意投皇帝所好，因為詹姆斯一世違反傳統天主教信仰，曾對巫術作深入研究，甚至在 1597 年出版了一本名為 *Daemonology*（《巫術學》）的專著。另一方面，劇中第一幕女巫第三個預言謂賓高（Banquo, 相當於《英雄叛國》的杜仲遠）的後代也將登極為皇，是由於當時一些歷史學家相信詹姆斯一世的世系與賓高相連。而作者選擇以蘇格蘭皇朝為此劇故事背景，相信也是刻意為歌頌詹姆斯一世的故國及遠祖。詹姆斯一世一如伊莉莎伯一世般嗜愛戲劇，故有學者相信此劇是莎士比亞特意為他創作，而同時藉刻劃馬克白及妻子弒君後的下場而警惕世人「叛君」

所帶來的惡果。然而，*Macbeth* 也並非全據史實。根據歷史文獻，鄧肯一世於 1039 年在戰役中被馬克白所殺，而歷史上被大臣及妻子合謀刺殺的蘇格蘭皇實在是杜夫（King Duff）而非鄧肯一世。正因這樣，*Macbeth* 屬「悲劇」而非「歷史劇」[2]。

因此，在十七世紀初的英格蘭，*Macbeth* 一劇吸引人之處不盡在劇情的發展及人物的心聲，也在於劇中反映與歷史、政治及時事有關的課題及意念。儘管把 *Macbeth* 改編成中國戲曲時，上述的歷史、政治及時事意念無法保全，但卻把劇中刻意描繪的人性、善惡、心魔、背叛、謀殺、罪惡等意念及有關情節移植到中國戲曲，為粵劇注入新的血液。「莎劇」中常用「內心獨白」（soliloquy）作劇中人物向觀眾表達心聲的形式也酷似戲曲中的「撞場[3]」形式。

編劇分工方面，據說第一至六幕由秦中英編寫，溫誌鵬負責第六幕《洗手》，羅家英負責尾幕《償命》[4]。

2　見 Leslie Dunton-Downer 及 Alan Riding 合編 *Essential Shakespeare Handbook* (2004); John Cannon 編 *The Oxford Companion to British History* (2002)；Germaine Greer 著 *Shakespeare: A Very Short Introduction* (1986)；及 Richard Huggett 著 *The Curse of Macbeth, With Other Theatrical Superstitions and Ghosts* (1981)。Huggett 的著作更指出自 *Macbeth* 首演開始，任何劇團演出此劇均每每為成員及觀眾帶來惡果，故 *Macbeth* 被公認為戲劇界的「詛咒」；故此，不少戲劇界人士平時絕口不提此劇、不引用此劇任何說話、不使用曾用於此劇的道具及佈景，甚至推辭演出此劇（1981: 141–215）。Huggett 的研究指出，關鍵之處是莎士比亞在劇中借用了當時女巫所確實運用的「咒語」（1981:143）。

3　也稱「令場」、「台口白」或「背供」。

4　根據秦中英的弟子、編劇者廖玉鳳的口述資料，特此致謝。

主要角色及人物

文武生	婁思好，北齊大將軍，因軍功賜姓「高」
正印花旦	藍英玲，思好的妻子
小生	梁羽風，思好手下軍隊統領
二幫花旦	山巫，北辰谷女巫
丑生	杜仲遠，北齊大將
武生（老生）	高琳，北齊國皇
第三生	杜威，杜仲遠的兒子
第四生	北齊太子

劇情大要

第一幕《遇巫》

北辰谷的山巫知悉北齊大將婁思好及杜仲遠平定叛亂，二人正在班師回朝，將途經此處山林。她惟恐戰事平息後無甚樂趣，聲言將利用婁思好的權力慾挑起血雨腥風。

山巫請兩位將軍聽她預言，杜仲遠加以拒絕，婁思好則被山巫甜言所動，願意細聽。山巫說思好將被封「一字並肩王」，若有膽量，還可登上皇帝寶座。山巫又說杜將軍的後代也可登極為皇，令婁、杜二人不禁又喜又疑，也不知山巫現身是真是幻。

北齊皇帝高琳前來山林迎接兩位將軍，即時封思好為「一字並肩王」，賜姓「高」；杜仲遠被封「西平侯」。仲遠察覺山巫預言果然應驗，對日後事情不免有點惶恐。

第二幕《弒君》

封王後，高思好夫婦過着奢華生活。思好妻藍英玲知悉曾有「仙姑」預言思好將一天登極為君，引起無限遐想。英玲素知思好心存異

志，乃遣退侍女家僕，勸思好弒君奪位，以免他日鳥盡弓藏，被皇帝冷落甚至治罪。

探子回報，謂皇帝高琳帶領御林衛士到北原狩獵，今夜將在思好城中歇息。英玲慫恿思好在三更時份刺殺君皇，思好猶豫不決，英玲下跪，高呼「萬歲」，令思好興奮不已。

高琳就寢於思好王府，由兩名衛士護駕。英玲放迷藥到酒中，先迷暈兩名衛士，再取去衛士的劍交給思好。思好膽怯，英玲以龍座、龍袍、玉璽、兵權誘惑他。思好鼓起勇氣，用衛士的劍刺死熟睡的高琳，登時血噴如泉湧。夫婦二人弒君功成，卻活在驚恐中。

眾大臣及太子知悉君皇被弒，相繼前來。杜仲遠以為是衛士行兇，馬上追問主謀。思好惟恐衛士告知英玲奉酒一事，即時殺死兩名衛士。仲遠懷疑思好心存不軌，催促太子先行離開，思好乘機誣告太子是弒君主謀。仲遠不信，假意前去追捕太子，再作打算。

杜仲遠離城追捕太子，思好在手下及妻子的擁戴下登上皇位，既實現了篡位稱皇的夢想，也應驗了山巫的預言。

第三幕《殺將》

梁羽風是高思好手下的統領，此際接到新君命令追殺杜仲遠。他與仲遠曾共事多年，於心不忍，但想到君命不可違，惟有趕路前去執行命令。

侯府裏，仲遠嘆息世事無常，知太子並非弒君主謀，已暗中把他放走，並懷疑思好才是弒君篡位的主謀人。

梁羽風到達侯府，說奉新主命帶來書函一封。仲遠拆信，信中思好謂自己無嗣，欲立仲遠兒子杜威為太子，以實現「仙姑」之預言。仲遠半信半疑，一不留神，被梁羽風暗刺一劍。杜威聞聲前來，卻不敵羽風。仲遠為救兒子，以身擋劍，促杜威逃命，後自刎身亡。

第四幕《鬧殿》

翌日是高思好登基之日。金殿上群臣高呼萬歲,思好改國號為「建元」,卻不敢宣佈經已誅殺杜仲遠,只說他因身體欠安致不能上朝。

思好瞬間見仲遠鬼魂出現,嚇至目瞪口呆,卻又疑真疑幻。未幾鬼魂折返,思好拔劍刺去,群臣爭相走避,思好亦嚇至魂不附體。

群臣散去,思好驚魂稍定。梁羽風上殿,呈上杜仲遠首級,並說杜威已逃脫。英玲為求滅口,乘羽風不察,在背後刺他一劍。羽風垂死仍緊執英玲之手,令英玲滿手染血,不禁驚恐高叫。

第五幕《訪巫》

思好軍士中間不斷談論一些傳言,謂皇上狂性大發殺死了西平侯及梁羽風統領,令不少大臣託詞有病不敢上朝,而前朝太子與杜威又合兵進逼皇城,更有軍士聽聞淒厲的鬼哭聲。

思好騎馬出城,見風淒雨飄,頓感江山將難安穩。他策馬到山林,呼喚山巫,問她如何處理國事。山巫叫他不要擔心,向他保證:除非與他為敵者並非婦人腹生,也除非樹林移動向皇城進發,否則他可永統天下。思好聽言,頓解心頭憂慮。山巫敦促思好先下手為強,把敵人誅殺,並要殺到血流成河、屍橫遍野。

杜威與前朝太子悄悄到皇城下窺探形勢,杜威靈機一觸,獻計太子,謂先把樹枝釘在雲梯外作掩飾,再由軍士緩慢抬往城牆作攻城之用。

第六幕《洗手》

英玲晚上在寢宮裏極度惶恐,知道自己肚裏孩兒夭折,又彷彿看見自己滿手鮮血,怎樣都無法洗淨。她既怕仇家鬼魂復仇,又怕思好殺她滅口。思好回到寢宮安慰英玲,並發誓患難相扶,決不會殺她。

衛士報訊,謂杜威及前朝太子列兵於皇城對面的樹林,思好馬上前去督師。思好既去,杜仲遠、梁羽風及高琳鬼魂到來向英玲索命。英玲走避不及,終被三鬼合力把繩圈套在頸上吊死。

第七幕《償命》

思好登上城樓督師，不少軍士怯戰而逃，被思好就地處決。思好為定軍心，向軍士敍述山巫的預言，謂除非敵人並非婦人所生，又除非樹木能移動逼向城牆，否則天注定他穩統江山，敵人必被擊退。眾軍士相信思好所說，一時士氣高昂。

宮女倉惶報上，謂英玲皇后已懸樑自盡。思好大受打擊，憤而斬殺宮女。軍士報知樹林正迎城牆而來，不少士兵棄甲而逃，其他士兵倒戈相向，向思好射箭。思好雖突圍，卻遇上已攻入城的杜威和太子，聲言要他償命。

思好負隅頑抗，故作鎮定，並高呼只有非婦人所生者才能殺他。杜威答謂他正是母親死後剖腹而生，瞬即刺中思好。思好垂死，怪責山巫騙他，山巫否認，說他是受自己的心魔及慾念欺騙。仲遠、羽風、高琳及英玲鬼魂出現，思好在絕望中從城樓上跌下。全劇終結。

（五十五）

《莫愁湖》（1982 / 1996）

開山資料

　　《莫愁湖》原名《鴛鴦淚灑莫愁湖》，是廣州編劇家曾文炳（1938–）於 1982 年的創作，由紅伶馮剛毅、吳瓊玉、朱麗蓮等領導的「深圳市粵劇團」首演，據說極受歡迎，連演數百場，其後並贏得多個獎項。本書的劇情簡介是根據 1996 年 2 月 29 日「慶鳳鳴劇團」於沙田大會堂的演出，相信屬香港首演。當時參與的主要演員有林錦堂（飾演徐澄）、梅雪詩（莫愁）、阮兆輝（大夫）、尤聲普（老太君）、任冰兒（邱彩雲）及廖國森（老師）等。

主要角色及人物

文武生	徐澄，中山王府少主
正印花旦	莫愁，中山王府的燒火丫頭
小生	相府大夫
二幫花旦	邱彩雲，邱丞相的女兒
丑生	（反串）老太君，徐澄的祖母
武生（老生）	徐澄的老師
第三旦	銀鳳，中山王府侍婢
第四旦	春梅，中山王府侍婢
第三生	徐康，中山王府僮僕

故事背景

明初永樂年間，莫愁本出身官宦之家，奈何被邱丞相陷害，全家慘遭抄斬，莫愁則被發配入中山王府為婢。慘遇家變的她終日愁眉不展、沉默寡言。

劇情大要

第一幕《伴讀丫頭》[1]

中山王府裏，幾個侍婢在園中撲蝶為樂。侍婢春梅以紙扇撲蝶，屢撲不中。僮僕徐康奪去了春梅扇子，卻無意中發現扇面畫有一對鴛鴦，而且畫工非凡。

恰巧少主徐澄到來，見紙扇上的鴛鴦，大為讚賞，追問下，得知乃出自燒火丫頭的手筆。徐澄認為此丫頭定非常人，剛巧丫頭挑水路過，徐澄即細問她的身世，但她反應冷漠，不願多說，掉頭便離去。

徐澄深慕燒火丫頭天生麗質、知書識禮及談吐溫文，決意請求祖母老太君准許她作「伴讀」。剛巧太君由眾侍婢陪伴遊園，見徐澄在園中玩耍，擔心徐澄荒廢學業，便命他返回書房讀書。徐澄乘機要求一名伴讀侍婢。侍婢銀鳳一向鍾情少主，即自薦伴讀。徐澄拒絕，屬意燒火丫頭。燒火丫頭奉召到來，太君卻嫌她滿面愁容。徐澄靈機一觸，為丫頭起名「莫愁」，說她以後一定愁容盡解。

第二幕《紙扇訂情》

一日，僮僕徐康捉了畫眉鳥，放在雀籠中賞玩。

徐澄雖有莫愁伴讀，仍覺在書房中讀書過於沉悶，老師便准他與莫愁到樹蔭下讀書。徐澄無心書本，趁老師不留意，偷偷着莫愁於下課後留下來。

1　全劇場目由本書編著者加入。

老師責備徐澄，命他以「燕子」為題賦詩一首。徐澄作了三句，卻想不到結句，幸得莫愁拋扇提點，才把詩完成。老師不知莫愁提點，讚賞徐澄，認為孺子可教。莫愁離去為老師備茶，王府老僕到來，告知有人約老師赴宴。徐澄雀躍萬分，游說老師答應，並命人備轎送老師赴約。

老師離去後，徐澄四處尋找莫愁。莫愁捧茶回來，得知老師赴約，欲往稟知太君。徐澄以採花贈太君為名，留住莫愁。莫愁感激徐澄憐惜之心，便留下與他採花。

二人到園中，忽聞鳥聲，發現籠中的畫眉鳥。徐澄佯作問鳥，實問莫愁身世。莫愁不願相告，只說鳥愁是因被困。徐澄為慰解莫愁，即放了畫眉鳥，讓牠恢復自由、遠走高飛。莫愁被少主誠意打動，便將家人遇害的經過相告。

徐澄深恨邱丞相恃權逼害忠良，揚言他日高中，必為莫愁報仇雪恨，又誓言到時親捧鳳冠霞帔，迎娶莫愁。莫愁深受感動，乃贈紙扇為謝。

徐康來到園中，着少主往見太君，徐澄着莫愁等候他折返。

第三幕《鴛鴦分散》

徐澄往見太君，太君說徐澄的父親已被復職，將出任總鎮，又說太師為媒，徐澄將迎娶邱丞相的千金邱彩雲。徐澄拒絕與彩雲成親，並怒罵邱丞相逼害忠良，要求待他的父親回來作主。太君十分生氣。

侍婢銀鳳一向妒忌莫愁得親近少主，這時向太君誣告莫愁勾引少主。太君大怒，命人帶莫愁出來施以家法。徐澄大驚，坦言並非莫愁勾引，而是自己對莫愁有意。莫愁所贈紙扇從徐澄懷中跌出，銀鳳即告知太君少主終日身懷的便是莫愁親手繪製的紙扇。太君更怒，命人將少主和莫愁分開軟禁，不許二人見面，並決定下聘彩雲。

第四幕《常態頓失》

三個月後，徐澄被逼與彩雲成婚。洞房之夜，徐澄對莫愁念念不

忘，又恨自己無力反抗，被逼對莫愁薄倖負情[2]。彩雲本以為徐澄高攀相府，必對自己百般呵護，卻見他心神恍惚，心中不禁生疑。

銀鳳捧酒到來祝賀，徐澄乘機探頭窗外，聽見徐康在窗外報訊，說道莫愁被責打。徐澄聞言頓失常態，丟下彩雲往看莫愁。

彩雲追問銀鳳內裏究竟，惟太君曾吩咐眾人不許向彩雲洩露實情，銀鳳未敢告以真相，只說莫愁曾是少主的伴讀侍婢。彩雲難堪新婚被棄，即往稟知太君。

第五幕《結義金蘭》

莫愁被鎖房中，心中時刻掛念徐澄，春梅送來喜宴食品慰問。莫愁得悉少主與彩雲已成親，不禁心灰意冷。

莫愁深悔感情被騙，痛恨世態炎涼，萬念俱灰下欲自縊。徐澄趕到門外，解釋不是心存薄倖，乃為勢所逼，希望莫愁原諒。莫愁自問無緣高攀，堅拒開門。徐澄聲言甘願殉愛，莫愁着急，開門相見，二人互訴心曲，徐澄願奮力與封建藩籬抗爭，堅決要與莫愁永不分離。

太君、彩雲及眾侍婢到來，徐澄再向太君請求准許他與莫愁一起。太君怒斥二人，徐澄受刺激不支暈倒，眾侍婢扶他回新房。太君責莫愁勾引徐澄，欲加以嚴懲，彩雲制止，並願與莫愁結為金蘭姐妹，圖博取徐澄的好感。

第六幕《慧眼一雙》

銀鳳見莫愁又博得彩雲結為姊妹，妒意油生。一日，銀鳳趁莫愁捧藥到徐澄的房中，故意碰跌藥碗，並乘機責打莫愁。彩雲見狀，加以制止，着莫愁再去煎藥，又命銀鳳前去服侍少主。

2　這裏編劇者似乎沒有考慮到古代官宦之家公子可以妻妾並娶的情況；若徐澄娶彩雲為妻、娶莫愁為妾，會較切合時代背景，卻一定程度地削弱此劇的悲劇成份。另一方面，徐澄拒絕娶彩雲為妻，是因邱丞相曾陷害莫愁的家人。

銀鳳得知徐澄欲出來散心，即稟知彩雲。彩雲大喜，命銀鳳取鏡為她整妝。徐澄出來，彩雲刻意搔首弄姿，但徐澄卻視而不見，只不斷呼喚莫愁。彩雲大怒，問他為何只深愛莫愁，徐澄坦言最愛莫愁一雙慧眼。彩雲着銀鳳扶徐澄入房休息，心中卻盤算怎樣使徐澄對莫愁死心。

相府大夫前來替徐澄看病，彩雲向大夫威逼利誘，以黃金千兩為賞，命他在藥方上加「心上人一雙眼睛」作藥引[3]。大夫貪財，依照彩雲吩咐開寫藥方，隨即帶着銀票遠走高飛。此事被王府老僕竊聽，深為莫愁不忿，但他自知人微言輕，惟有暫時忍氣吞聲。

太君到來探視徐澄，彩雲告知相府大夫有良方治病，惟要求莫愁犧牲眼睛。太君一向厭棄莫愁，且相信相府大夫必言之有理，即命莫愁到來，游說莫愁犧牲雙眼，並承諾相贈白銀千兩及養她終老。

莫愁為救徐澄，願意犧牲雙目，卻不願接受金錢。老僕奪門而入，告知莫愁實情，勸她切勿中計。莫愁洞悉中山王府中人假仁假義，堅拒獻出雙目。彩雲露出猙獰面目，命令相府僕人強行將莫愁雙目挖去。

第七幕《雙宿雙棲》

莫愁喪目出走，痛不欲生；她憎厭炎涼世態，不願再留世上受苦，欲圖自盡。徐澄聞莫愁喪目噩耗，趕來找尋莫愁，願與她雙宿雙棲。莫愁透露輕生之念，勸徐澄勿毀前程。徐澄加以安慰，勸她不要輕生。

王府眾人趕來，徐澄責罵眾人逼害，決以身殉作控訴，毅然與莫愁雙雙投湖殉愛。二人死後化作一對鴛鴦，在湖上永不分離。全劇終結。

3　如此罕見藥方，難有說服力。

<h1>（五十六）</h1>

<h1>《血濺烏紗》（1983 / 1997）</h1>

開山資料

　　《血濺烏紗》由國內著名編劇家楊子靜及陳晃宮編劇，於 1983 年在廣州首演，其後羅家寶及鄭培英（1936－）的「廣東粵劇團」亦先後於 1983 年 8 月及 1985 年到香港演出此劇，備受好評。

　　本書的劇情簡介是根據劇本曲文及「漢風粵劇研究院」在 1997 年 11 月 7 日於香港大會堂音樂廳作本地戲班的香港首演；當時參與演出的主要演員有梁漢威（飾演嚴天民）、李鳳（劉少英）、新劍郎（賈水鏡）、林錦屏（程氏）、陳鴻進（劉松）及朱秀英（先飾蘇玉，後飾程尚書）等。

主要角色及人物

文武生	嚴天民，河陽縣知府
正印花旦	劉少英，劉松的女兒
小生	賈水鏡，河陽縣貪官，嚴天民妻程氏的表弟，賴仁的姐夫
二幫花旦	程氏，嚴天民的妻子，賈水鏡的表姐
丑生	賴仁，河陽縣都頭
老生	（先飾）蘇玉，珠寶商人 （後飾）程尚書，刑部尚書，程氏的父親
第二丑生	劉松，客店主人
第三旦	蘇蘭君，蘇玉的女兒，嚴天民的侍婢
第三生	僮兒，嚴天民的家僮

劇情大要

第一幕《鐲禍》

珠寶商人蘇玉有無價鳳鐲一隻，河陽縣都頭賴仁見到，惡言叫蘇玉以賤價出賣，要脅否則誣告他是盜賊。蘇玉決意不賣，趁機逃返客店。這天，恰巧客店的東主劉松破柴時不小心砍斷了自己的拇指。

夜半，賴仁偷進蘇玉房間盜取鳳鐲，驚醒了蘇玉，糾纏間蘇玉咬斷賴仁拇指，賴仁用劉松的柴刀砍死蘇玉。劉松女兒劉少英聞聲到來，見一黑影閃過，便大聲喊賊。賴仁逃跑至店外，被劉松追上，卻轉身假裝幫忙追賊。

賴仁為掩飾自己罪行，誣告劉松經營黑店並殺害蘇玉，把劉松逮捕。

第二幕《認罪》

劉松被貪官賈水鏡逼供，劉松自知清白，不肯招認。水鏡以劉松的劈柴刀、行囊內一些珠寶及從死者口裏取出之拇指為證據，既知劉松失了拇指，頓時肯定劉松是殺人兇手。劉松誓不認罪，受刑至暈倒。

劉少英衝入公堂，為父親辯護，說那晚見到一個黑影，暗示身材酷似站在公堂上的賴仁。賴仁惡言相向，一時忘形，露出包紮了的手指，又急忙收藏起來。賈水鏡不信少英所言，命衙差把她趕出衙門。

賈水鏡識穿賴仁是真正兇手，賴仁獻上鳳鐲，請求包庇。水鏡既是賴仁的姐夫，又見美玉在前，遂與賴仁設計誘使劉松認罪。

賈水鏡與賴仁到獄中，告訴劉松他們已經逮捕真兇，而這真兇正是劉松的女兒劉少英。劉松深知女兒不可能是兇手，猜測她必定是為救自己頂罪承認；他不忍女兒受罪，改口招供承認自己才是真正兇手，並畫押結案。

第三幕《冤案》

新任知府嚴天民、夫人程氏及侍婢蘇蘭君到達河陽縣郊，在「李

離廟」前歇息。嚴天民素以李離忠義為鑑，與夫人入廟參拜，並把李離事跡向隨員敍述，說李離是春秋時晉國人，一向以公正嚴明為人稱道，一次因判錯案而枉殺無辜，雖得晉侯寬恕，卻在朝上自刎謝罪。

賈水鏡及從屬恭迎嚴天民，劉少英到來呼冤，把狀紙呈上。天民命水鏡呈上案卷，並欲連夜重審。水鏡採用拖延政策，請天民翌日才開堂，並與賴仁設計繼續掩飾真相。

第四幕《錯判》

嚴家侍婢蘇蘭君聽雁叫而思念失散的父親，天民的妻子程氏勸她不要悲傷，並盼望她們很快便會團聚。

程氏表弟賈水鏡到來拜見程氏，並呈獻鳳鐲。程氏既知嚴天民為人耿直，一向不接受禮物，卻又見鐲動心，終於接受。賈水鏡趁着嚴天民離家，請程氏准許他到嚴天民書房，把劉松案的供狀及證辭補加到案卷。程氏深知若天民知悉此事定必責備她並把水鏡革職，但既接受了厚禮，又經水鏡多番懇求，還是容許他照辦。

嚴天民回家，審閱劉松案的有關文件、供狀及證辭，雖知證據確鑿，但又多番提醒自己須考慮周詳，切勿誤判。賈水鏡及賴仁到來，天民命人把劉松帶上審問。劉松見水鏡及賴仁在場，畏懼他們逼女兒頂罪，惟有向嚴天民認罪。天民以為覆審結果無誤，便下令處斬劉松。

第五幕《冤斬》

劉松被劊子手、賈水鏡、賴仁等押至刑場，少英前來送別劉松，悲哀不已。劉松迅被處斬。

第六幕《求實》

一天，嚴氏夫婦在府衙外散步賞花，天民攙扶程氏，無意中見到她腕上的鳳鐲；他一旦知悉鳳鐲是賈水鏡所送，不禁生疑。蘭君取斗篷給程氏，也見鳳鐲，並說鳳鐲酷似她們蘇家的傳家寶。天民追問蘭君身世，知悉她父親也名蘇玉，一向經營珠寶生意，並有傳家寶龍、

鳳鐲一對。天民心中疑惑驟增，蘭君聞知蘇玉一案，知道父親遇害，悲極暈倒。

天民召來賈水鏡，質問鳳鐲來源，水鏡說是賴仁所贈。天民又召賴仁到來，賴仁訛稱曾以八十兩銀買得鳳鐲，無意中展露一手缺少拇指。天民懷疑賈、賴二人涉案，命二人在西廳等候。

天民命蘭君及家僮前去墓地合力揭開蘇玉的棺木，以尋找是否果有龍鐲。程氏心知事情不妙，欲勸天民停止追查；天民知自己可能枉殺無辜，堅持追查下去。

蘭君及家僮回報，說他們發現死者右臂上有龍鐲一隻，又說無意中在死者口中尋得半截拇指。天民驗察龍鐲，發現果然與涉案鳳鐲成對；察看斷指，更生疑心。他命家僮通報賈、賴，說明日午時開棺驗屍；他並耳語家僮及衙差，吩咐他們依計行事。

賈水鏡、賴仁既知明日開棺，連夜到墓地掘墳開棺，圖毀滅證據。天民的家僮及衙差在黑暗中衝出，逮捕了賈、賴。

第七幕《夜審》

公堂上，賴仁欲砌辭狡辯，卻被天民證實蘇玉口中斷指屬他所有，惟有認罪。賈水鏡請天民先命各人退下，再游說天民放過他及賴仁，說冤案的罪魁另有其人：當日嚴天民接到劉少英的狀紙，既沒有徹查也沒有開棺驗屍，實屬過失；而程氏貪贓，容許水鏡插入誣陷劉松的狀辭及證辭，也屬有罪；然而程氏父親官居刑部尚書，天民理應包庇，並讓各人繼續當官。

天民進退兩難，先把水鏡及賴仁收監，再質問程氏，並把她收監。劉少英在衙門外擊鼓鳴冤，更欲撞柱自殺，使天民更添內疚。

程氏父親刑部尚書駕臨嚴府，天民穿素衣罪帶、手捧自己官袍及烏紗帽跪迎，並承認錯殺無辜及聲言辭官贖罪。程尚書因與天民有岳婿之親，命天民復官，並給他尚方寶劍，命他繼續理案。

天民馬上開堂，先判賴仁及賈水鏡處斬於蘇玉墳前，再判妻子程

氏入獄十年。程尚書欲為愛女求情，無奈天民手執尚方寶劍，堅持秉公判案。

天民把蘭君及少英認為乾女，囑她們繼承他的田產，又把龍、鳳鐲歸還蘭君。天民自慚錯殺無辜、夫人貪贓涉案，及令蘭君、少英蒙冤喪親，深覺無顏當官，仿效李離，用尚方寶劍自刎謝罪。全劇結束。

（五十七）

《碧玉簪》（1997）

開山資料

　　《碧玉簪》是葉紹德據徐玉蘭（1921－2017）及金采風（1930－）主演的同名越劇改編，於 1997 年 2 月 7 日（正月初一）由「慶鳳鳴劇團」於新光戲院首演。當時參與開山的主要演員有林錦堂（飾演王玉林）、梅雪詩（李秀英）、阮兆輝（李廷甫）、任冰兒（李夫人）、尤聲普（王玉林的母親）、廖國森（王玉林的父親）、裴俊軒（顧文友）及葉文笛（孫媒婆）等。

　　有如越劇版本，粵劇《碧玉簪》也以第三幕《歸寧見母》、第四幕《三蓋衣》及第六幕《送鳳冠》為全劇高潮，當中正印花旦演員有不少感情戲。

　　據說《碧玉簪》在 1997 年是首次改編成粵劇，而早在 1956 年 3 月 2 日，羅寶文編劇、羅寶生撰曲、陳皮導演的同名電影以「戲曲片」形式公映，由新馬師曾、鄧碧雲、馬笑英及鄭碧影等主演。至 2004 年 1 月 18 日，新劍郎改編另一版本的《碧玉簪》由汪明荃、吳仟峰、新劍郎、任冰兒、尤聲普等於高山劇場首演。

主要角色及人物

文武生	王玉林，王裕的兒子
正印花旦	李秀英，李廷甫的女兒
小生 [1]	李廷甫，吏部尚書，李秀英的父親
二幫花旦	李夫人，李廷甫的夫人，李秀英的母親
丑生	(反串) 陸氏，王玉林的母親
武生（老生）	王裕，七品官員，王玉林的父親
第三生	顧文友，李秀英的表兄
彩旦	孫媒婆，貪財的媒人
第三旦	春香，李秀英的近身侍婢

劇情大要

第一幕《壽屏作聘》[2]

　　吏部尚書李廷甫夫婦獨生一女，名秀英，已到及笄之年。李夫人覺得秀英的表兄顧文友一表人才，欲將女兒許配給文友，惟廷甫認為文友不務正業，只靠家財度日，不配秀英。廷甫賞識友人王裕的獨子王玉林，認為他才貌雙全，將來必有成就。

　　適值李廷甫大壽，秀英往堂前祝壽，李夫人主張把秀英許配給文友，但秀英與廷甫反對。顧文友到來向廷甫祝壽，驚見秀英美貌，即表示要迎娶秀英。秀英厭惡文友，嚴詞拒絕，廷甫及李夫人亦怪責文友口出妄言。

　　王裕、夫人陸氏與兒子玉林到李府拜壽，秀英迴避。廷甫見玉林俊朗非凡，為測試他的文才，請他即席書寫壽屏。廷甫見玉林才思敏

1　此劇以小生演員採用「老生」行當扮演李秀英的父親，及以二幫花旦演員採用「老旦」行當扮演李夫人，在香港粵劇中也並非罕見。

2　全劇場目由本書編著者加入。

捷，與李夫人商量後，即向王裕提親。

王裕受寵若驚，一來怕自己官居七品，難高攀尚書門戶，二來怕聘禮寒酸，有失大體。玉林母親陸氏喜不自勝，游說王裕應允婚事。王裕躊躇之際，廷甫洞悉他的憂慮，接受玉林所書的壽屏作聘禮，王裕遂答應婚事。玉林向廷甫拜謝後，各人進內堂飲宴。

顧文友驚聞玉林與秀英婚事，深恨玉林奪他所愛，苦思拆散鴛鴦之計。剛巧孫媒婆領命到李府安排秀英出嫁事宜，文友以利誘孫媒婆，請她代謀計策。孫媒婆受賄，獻上計策，文友命她依計行事。

第二幕《媒婆作梗》

新婚夜，孫媒婆送秀英到新房，乘秀英不察，盜去了她的碧玉簪，並暗中將一封情書放在新房門前。秀英於新房等候玉林，想到嫁得才貌兼備的夫婿，不禁滿懷歡喜。玉林回返新房，見秀英貌美如仙，歡喜不已。

玉林欲關房門，發現門前書信，即出門外拆閱。原來這封信是顧文友所偽造，詐託是秀英寫給文友，說她對文友餘情未了，相約於歸寧[3]之日見面，並附上孫媒婆偷取的碧玉簪以表心意[4]。玉林驚覺秀英不貞，更怨受廷甫所騙，正欲到李家理論，但惟恐壞了王家名聲，便撇下秀英，獨自到書房睡覺。

秀英見玉林良久不回新房，不知是何緣故，無奈獨守空閨，一夜未眠。第二天清早，侍婢春香到來，知悉玉林沒有回返新房，憤憤不平，欲往找玉林，卻被秀英制止。秀英認為可能是玉林要預備考試，故乘夜讀書，以免被人騷擾。她梳洗後與春香前去向陸氏請安。

秀英嫁入王家已有數日，陸氏喜歡秀英知書識禮，期望抱孫。陸氏忽見春香自言自語、無精打采地走過，細問情由，才知玉林新婚以

3　古時習俗，女子出嫁後滿一個月，便可回娘家與親人相聚，稱「歸寧」。

4　秀英從沒有察覺玉簪不知所蹤、玉林從沒有考慮何以情書會落在門前，也沒有考慮核對秀英的筆跡，於理不合。

來一直都未踏足新房。陸氏着玉林前來解釋，玉林推說科期近，要努力攻書。陸氏雖覺有理，但亦不許他冷落妻房，即強推他入新房，並將門鎖上。

秀英見玉林態度冷淡，便上前細問原因。玉林討厭秀英假獻殷勤，不加瞅睬。兩人分坐一方，直到天明。陸氏清早到來，打開房門，玉林即奪門而出。春香告知原來昨夜二人分坐，未曾共諧鴛枕。陸氏大怒。

婚後一個月，李府派人送信給秀英，陸氏即着秀英拆閱。秀英說道已嫁入王家，理應由玉林拆閱。陸氏即着玉林前來，玉林卻說是人家的書信，不便拆閱。陸氏覺得有理，便着秀英親自拆看。

原來李夫人掛念愛女，信中着秀英與玉林回返李家團聚。玉林得知，頓時憶起新婚夜所拾情書說秀英於歸寧時將與文友重拾歡好，心中怒火重燃，堅拒與秀英同行。陸氏怕李夫人掛慮秀英，着她獨自回去探望親娘。

秀英去後，玉林為破壞和識穿秀英與顧文友的私情，即派人送信到李府給秀英，命她原轎去、原轎回、不得留宿，否則永遠不許再踏進王家。

第三幕《受屈難言》

秀英出嫁後，剛巧李廷甫亦回京述職，李夫人獨處府中，日夜掛念秀英。正值秀英歸寧之期，李夫人想到能與女兒相敍，心情十分興奮。

秀英於歸娘家路上，叮囑春香勿向李夫人道出遭玉林冷落的實情，以免老年人擔憂。到了李家，母女重逢，歡欣不已。秀英心內千言萬語，既不敢向母親訴說，卻難禁愁眉不展。李夫人猜想秀英在王家受了委屈，惟秀英與春香都支吾以對[5]。

5　此處女主角寧受委屈，卻不肯向母親坦言實情，略嫌牽強。

王家僕人呈上玉林給秀英的信，秀英驚悉丈夫着她原轎去、原轎回，為免夫妻關係雪上加霜，不得已向母親辭別。李夫人不願愛女離去，着秀英留宿一宵。秀英心內為難，又不敢向母親明言，故忍聽母親責之不孝，拉着春香踏上歸途。

李夫人心如刀割，不免怨恨秀英忍心丟下親娘。李家侍婢見秀英神色有異，猜測她在王家一定受盡委屈，卻不敢告知親娘。李夫人亦覺秀英舉止反常，即命人送信請廷甫回家做主。

第四幕《怨氣夫妻》

秀英回到王府，晚間陸氏仍將她與玉林鎖到房內。玉林原本以為可以拆穿秀英的姦情，不料秀英果真即日歸來，便斷定妻子刻意隱瞞姦情以收買人心。秀英認為玉林逼她拋下母親不顧，陷她背負不孝之名，故心懷怨懟。二人仍舊各坐一方，玉林睏倦，伏案熟睡。

三更時份，天降驟雨，一陣寒風吹入房間。秀英見玉林衣衫單薄，怕他着涼，欲叫他上牀就寢，但又不敢將他喚醒。她想到陸氏對己視若親女，為免玉林病倒令老年人擔憂，便欲推醒玉林。怎料玉林熟睡不醒，秀英沒法，欲把自己的斗篷給玉林蓋着，突然又想起玉林一紙催歸，心中憤恨，即放下斗篷。她又想起出嫁時父親曾着她要好好侍奉翁姑和夫婿，為免有傷父母體面，又再拿起斗篷，正欲蓋到玉林身上，又記起他無故對自己不瞅不睬，還是放下斗篷。突然玉林打了噴嚏、渾身發抖，秀英心想夫妻不應互相猜忌，即為玉林蓋上斗篷，之後坐在一旁入睡。

玉林醒來，罵秀英竟將女兒衣物覆蓋其體，是對他侮辱，並舉手欲打秀英。這時陸氏與春香到來，及時制止玉林。玉林盛怒之下離去，陸氏亦追了出去。春香見秀英又受委屈，提議告知李夫人，惟秀英不許 [6]。

6　這裏女主角一再寧受委屈而不肯把真相相告，有違常理。

第五幕《真相大白》

陸氏痛心玉林竟薄待秀英，惜苦無解決計策。這日，李廷甫趕到王府查明究竟，慘見女兒顏容瘦損，痛心不已。陸氏喚出玉林，玉林竟稱呼廷甫為「伯父」，並揚言要休棄秀英。廷甫大怒，指責玉林。玉林出示情書，以證秀英不貞。廷甫看信後，憤怒不已，欲責打秀英，但遭陸氏制止。

陸氏深信秀英淑德賢良，叫秀英即席寫字以對筆跡，結果與書信的筆跡果然不符。玉林不忿，即取出碧玉簪為證。陸氏着各人仔細思索新房可曾有外人進入及把碧玉簪偷去。春香突然想起新婚之夜，孫媒婆曾送秀英入新房，廷甫即命人傳孫媒婆到來。

孫媒婆初時不肯說出真相，至廷甫揚言用刑，才道出因顧文友私戀秀英，故着她偷取碧玉簪及偽造情書，圖破壞秀英及玉林的婚姻。真相大白，玉林深悔錯怪秀英，即上前謝罪。廷甫怒氣未平，着秀英隨己回家。秀英不肯，怕有失兩家體面，隨即暈倒。廷甫不想女兒再受折磨，命人扶秀英回李家休養。

玉林後悔莫及，求陸氏想辦法接秀英回府。陸氏着他勤讀詩書，他日以金榜題名酬答淑婦。

第六幕《再續婚盟》

玉林高中狀元，王裕與陸氏親到李府，欲接秀英回家，怎料卻遭廷甫及李夫人冷言相向。玉林親自到來，送上鳳冠霞帔，但秀英不加理睬。玉林沒法，求廷甫夫婦代為相勸，卻遭二人拒絕。玉林求王裕幫忙，王裕不肯，着他請求陸氏，但陸氏亦不答允。玉林作勢要出家做和尚，陸氏慌忙阻攔時，玉林順勢放了鳳冠到她手上。陸氏勉為其難向秀英奉上鳳冠，並求她原諒玉林，揚言願代兒跪下認錯。

秀英說錯不在陸氏，不應由她下跪。陸氏會意，推玉林跪到秀英跟前，秀英轉顰為笑，欲扶起玉林時，玉林順勢將鳳冠放到她手中。秀英感謝各人愛惜自己，又見玉林誠心悔過，願意回返王家與玉林再續婚盟。全劇終結。

<p style="text-align:center">（五十八）</p>

《李太白》（1997）

開山資料

　　《李太白》由香港著名編劇家蘇翁編劇，於 1997 年 8 月 29 日至 31 日在沙田大會堂、屯門大會堂及荃灣大會堂連續首演三場。演出由著名丑生演員尤聲普統籌，劉洵出任藝術指導。參與開山的均為香港甚為活躍的一線名伶，包括尤聲普（飾演李太白）、羅家英（唐明皇）、南鳳（楊貴妃）、阮兆輝（安祿山）、任冰兒（李白妻子）、新劍郎（陳元禮）、敖龍（楊國忠）、賽麒麟（高力士）、蔣世平（裴力士）、陳志雄（賀知章）、李明亨（孟浩然）及王四郎（北海國使臣）等，陣容可謂一時無兩。此劇特色之一，是主角尤聲普掛鬚、運用「鬚生」行當藝術演繹李白。此外，劇團以「尤聲普製作有限公司」名義演出，並無使用傳統班牌。

主要角色及人物

生 [1]	李太白，唐代著名詩人，有「詩仙」美號
正印花旦	楊貴妃，唐明皇的寵妃
冠生	唐明皇
二幫花旦	李白的妻子
小武	安祿山，節度使
丑生	高力士，唐宮得寵太監
武生	楊國忠，楊貴妃的兄長，官拜國舅、宰相
第二生	陳元禮，唐將
老生	賀知章，唐廷大臣
第二老生	北海國使臣
第三生	裴力士，唐宮得寵太監

故事背景

　　大唐帝國立國於公元 618 年，至玄宗（685-762；712-756 在位）登基，已享百年盛世。其時萬國來朝、物阜民豐、人文薈萃，玄宗寵愛楊貴妃（719-756），提拔國舅楊國忠（約 700-756）為宰相，終日沉醉於歌舞，朝政日衰。公元 755 年（天寶十四年），久懷異志的節度使安祿山（703-757）以「討楊國忠、清君側」為名，連同史思明（703-761）起兵發動「安史之亂」，竟牽連一代詩仙李太白（701-762）慘澹收場。

1　此劇男主角以「鬚生」行當演繹李太白，而並非使用自 1930 年代以來的傳統「文武生」行當。

劇情大要

序幕

　　北海國使臣聯同其他幾國使臣率領進貢行列，到達大唐首都長安城。

第一幕《金鑾醉寫》

　　大唐金殿內，明皇與楊貴妃召見北海國使臣，殿內列班左右的有國舅兼宰相楊國忠、大臣賀知章和孟浩然等。北海國使臣呈上以番文書寫的《太平表》，並謂若大唐朝中無法解讀此表，則北海國此後不再向大唐稱臣，更馬上遣兵進犯。

　　朝中果然無人能解讀《太平表》，明皇忽然想起昨夜夢裏遇見一位自言名「李白」的異士，彷彿身懷奇才，或可勝任解圍。大臣賀知章奏知明皇，謂李白是不世之材，曾失意科場。原來國舅宰相楊國忠及太監高力士因忌李白才華，借故在考試時把他驅趕。明皇賜李白「翰林學士」，命賀知章速召李白上殿。

　　李白正在長安街頭酒醉半醒，倒騎在驢子上。賀知章及孟浩然找得李白，連忙帶他入朝。明皇請李白解讀《太平表》，李白乘機責備楊國忠、高力士，又要他們為他侍讀兩旁。李白又要明皇賜他御酒三杯，楊貴妃慕才更憐才，請縵為李白奉酒。

　　李白果然解讀了《太平表》，明皇大悅，又命李白代他寫詔回覆北海國主，責成國主繼續年年進貢、歲歲來朝。李白又乘機要求楊國忠為他磨墨、要高力士為他脫靴。詔書寫畢，明皇設宴酬謝李白。

第二幕《百花題詞》

　　楊貴妃在「百花亭」設宴等候聖駕，太監裴力士及高力士侍候兩旁。宮人奏知貴妃，說明皇已轉往西宮，令貴妃感到被冷待之餘，又怕一朝聖寵盡，自己不知落得何種下場。高、裴二人相繼奉上龍鳳酒、太平酒、通宵酒給貴妃娘娘，高力士又建議召李白前來伴飲。

李白前來，與貴妃把酒談話甚歡。高力士建議貴妃召梨園樂伎助興，貴妃嫌梨園歌調早已聽厭，請李白填寫新詞。李白與楊妃邊飲邊寫《清平調三章》，楊妃命樂工配以管絃樂舞給她觀賞。

第三幕《長安兵陷》

東平郡王安祿山登壇點將，祭旗誓師，矢誓替天行道、滅唐稱皇。祭天完畢，安祿山率兵出發。

第四幕《馬嵬埋玉》

安祿山軍隊攻陷長安，明皇率楊妃、高力士、楊國忠及護駕軍隊往成都避難，行列途經馬嵬坡，將軍陳元禮入帳奏知明皇，謂有軍士因怨恨楊國忠專權，已把他斬殺。明皇大怒，欲懲軍士，楊妃洞悉大勢，請明皇下旨赦免，好待軍心團結，繼續前行。

士兵間傳言有將官催促明皇誅殺貴妃，否則誓不護駕。未幾，軍士更圍困聖駕，兵變如箭在弦，一觸即發。楊妃知難逃一劫，請求賜死以換軍士護駕保國。明皇不忍傳旨賜死貴妃，貴妃命高力士先宣諭六軍，謂貴妃經已賜死。

明皇捨不得貴妃自盡，軍士強把明皇與楊妃分開，並把紅羅掛於楊妃頸上。楊妃把明皇訂情所賜金釵交還明皇留為紀念，之後離帳自盡。明皇悲極暈倒，甦醒後命高力士把金釵為楊妃陪葬。軍嘩平息，明皇起駕。

第五幕《汛地逼降》

安祿山與永王璘分兵對抗唐軍，安祿山為收民心，設計羈留李太白，並勸他效命。李白重氣節，拒絕變節，更斥責祿山背棄楊貴妃及明皇的恩惠，勾結番兵叛國。

太監裴力士已改投安祿山，也力勸李白叛唐。安祿山為表示器重太白，特意叫樂伎演出當日太白為楊妃作的《清平調三章》。李白聞歌憶念楊妃，本無心觀舞，卻見群伎中有一甚為面熟，細看之下，知

是自己妻子。二人相認，李妻謂本欲攜子到長安找尋李白，不幸被祿山軍士俘虜。

祿山請李白擔任軍師，更誘之以厚利。李白不從，願以身殉。裴力士勸祿山保全李白性命以安民心，但把李白送給永王璘，一可結納永王，二則乘機散播謠言，謂李白變節效力永王，以報復李白拒絕歸順。

第六幕《唐將平亂》[2]

唐將郭子儀奉命平亂，與安祿山列兵大戰，祿山不敵被殺，安史之亂平定。

第七幕《潯陽撈月》

戰事平息，李白被人誣告曾效命永王璘而獲罪，被囚於潯陽，幸得郭子儀營救，死罪得免，改判流放夜郎[3]。這晚賀知章、孟浩然等人聞知李白將乘船出發，到渡頭相送，卻不見李白蹤影，乃到附近市集尋找。

李白在酒肆買醉後，回到停泊在渡頭的船上，恐怕流放夜郎將生不如死。李白叫妻子不用相隨，李妻則矢誓與他同甘共苦。李白死意已決，又以屈原自比。

李白見明月倒影水中，詩興大作。這時賀知章、孟浩然等人折返，李白謂要邀月共飲，瞬間跳落水中。眾人合力把李白救起，但已返魂乏術。全劇結束。

2　劇本第六幕並無標題，此場目為本書編著者所擬。
3　古代國名，大約位處今天貴州省的六盤水和畢節一帶；見網上「維基百科」。

《張羽煮海》（1997）

開山資料

　　楊智深撰寫的《張羽煮海》於 1997 年 5 月 16 日至 18 日在香港文化中心大劇院首演，共演四場。是次演出由當時的「臨時市政局」特約製作及主辦，動員了一批香港粵劇及演藝界活躍份子參與，包括黎鍵擔任策劃、關錦鵬出任「執行導演」、黎海寧擔任「劇場藝術顧問」、何應豐負責舞台美術、張國永負責燈光設計、黎笑齊及張豫美設計服裝、戴信華設計音樂、香港著名粵劇導師及藝術指導劉洵及尤聲普擔任「藝術指導」，及龍貫天任「統籌」。這次演出被市政局主辦單位標榜為「大型詩化傳奇粵劇」，演後獲不少好評。不少文化界人士及觀眾均認為是次製作融合了不同媒體，新穎的燈光、佈景及音樂設計也令觀眾耳目一新[1]。當時參與開山主要演員有龍貫天（飾演張羽）、南鳳（瓊芝公主）、李鳳（媚芝公主）、陳劍烽（東龍太子）、尤聲普（張義）、廖國森（張守真）及敖龍（北海龍王）等。

　　據說「張羽煮海」故事原屬民間傳奇，以此為題材的劇作始於元雜劇作家李好古（年份待考）的《沙門島張生煮海》[2]。黃卉的《元代戲曲史稿》對此劇的故事有詳細介紹，可見劇中人物的名號及故事情節與楊智深所編《張羽煮海》有明顯的出入[3]。

1　見黎鍵、楊智深合編《大型詩化傳奇粵劇〈張羽煮海〉文獻資料彙編》（1999）。

2　見《中國大百科全書・戲曲、曲藝》「李好古」條，1983:196-197。

3　見黃卉《元代戲曲史稿》，1995:267-268。

主要角色及人物

文武生	張羽
正印花旦	瓊芝公主，封「芙蓉湖主」，媚芝的姐姐
小生	東龍太子，瓊芝的未婚夫
二幫花旦	媚芝公主，瓊芝的妹妹
丑生	張義，張羽的家僕
武生	張守真，張羽的父親
第二武生	北海龍王，瓊芝公主的父親

故事背景

　　時值宋代，北海龍王有兩女，長女「瓊芝公主」封「芙蓉湖主」，幼女號「媚芝公主」。

劇情大要

序幕《花愁》

　　媚芝公主和眾仙女在芙蓉湖上載歌載舞，多日來，均聞岸上簫聲不絕，且如泣如訴。媚芝的姐姐瓊芝公主歌舞間潸然落淚，坦言是受簫聲感動，並欲上岸酬答簫聲。

第一幕《酬韻》

　　張羽及老僕張義在芙蓉湖上泛舟。張羽本是官員，一向清廉自奉，因不滿權貴藉公營私而罷官歸里。老僕張義知悉老爺張守真即將從關外返家，囑張羽小心應對老爺的問話。張羽見玉壺酒盡，叫張義到岸上買酒。

　　張羽面對湖光山色，不禁觸景傷情，期盼邂逅仙女共效鴛鴦，方算不枉此生。張羽一邊想入非非、一邊吹簫寄意。

　　突然，張羽隱聞樂聲和奏他的簫聲，並見一女子脈脈含愁。瓊芝

坦言因聽到簫聲而傾慕張羽，但惟恐仙凡相戀會把百世修煉毀於一旦。張羽見仙姬鍾情，喜出望外，答應與她同生共死，永不相分。瓊芝芳心已許，但見時候不早，乃先行告辭，囑張羽等待她傳書以訂佳期。張羽、瓊芝相繼離去，躲在一旁的東龍太子現身，見未婚妻瓊芝傾慕凡夫，深感不悅，並矢誓拆散這對仙凡戀人。

第二幕《歸期》

張羽的父親張守真一向忠君愛國，聞知張羽罷官回家，連夜策馬回府，向兒子查詢原委。這時東龍太子擋着張守真的去路，怪責張羽情挑他的未婚妻瓊芝公主，命守真約束兒子，否則興波作浪，把全城百姓殺害。

第三幕《箋傳》

張羽在書齋思念瓊芝，突然有飛鳥傳書，叫張羽往芙蓉湖等候瓊芝。媚芝到來，故意捉弄張羽，叱喝他為何擅闖倩女幽居，說要把他捉拿。張羽求情，媚芝乃把他帶到瓊芝跟前。張羽喜見瓊芝，欲訴衷情之際，瓊芝說道今夕正逢父王壽誕，須率領眾仙女往拜壽，促張羽回去。張羽癡纏不走，瓊芝乃撕下衣袖，題詩以作盟心訂情之證。瓊芝說此「湘袂[4]」法力無邊，能分江破浪，囑張羽好好保全。

第四幕《責子、闖海》

是日適逢張羽亡母的忌辰，張守真回府，向張義詢問公子近況；老僕一心祖護少主，說張羽夜夜苦讀，心懷報國壯志。豈料這時張羽從外回返，守真責罵張羽放浪形骸，無志功名，又責張義隱瞞真相。張羽力言自己明辨忠義，因不屑與權奸同流合污，故憤而罷官，守真怒氣稍息。

張羽轉身欲行，守真聞到脂粉香味，乃質問張羽曾否癡纏女色。

4　「袂」即「衣袖」，粵音 [mai6]。

張羽否認，守真憤而掌摑。張羽坦告與瓊芝公主邂逅及相戀的經過，出示訂情「湘袂」，又說「湘袂」法力無邊，今後他自可忘卻功名、坦腹醉月，與仙女共諧連理。

守真怒悉愛子消沉壯志，且證明東龍太子所言屬實，乃揮鐧撲打張羽。張義奮力阻擋，並促張羽認錯，惟張羽不肯屈服。守真憶記東龍威脅殺害全城百姓，又見兒子固執冥頑，一時怒不可抑，舉鐧痛擊張羽，張羽應聲倒地。張義以為少主死去，痛哭起來，守真恨錯難翻，促張義殮葬愛子。守真既去，張義發現張羽尚有一絲氣息，決定利用公主所贈「湘袂」拯救少主。

張義憑「湘袂」法力，攜少主破浪乘風，直達北海龍宮，欲進宮求藥，但被蝦兵蟹將截擊。張義向蝦兵展示「湘袂」，蝦兵立時聽命，先把張羽抬入宮中療傷，再引張義往見龍王。

第五幕《祝壽》

北海龍宮內，眾仙正為龍王慶賀大壽，瓊芝及媚芝率領眾仙女獻上歌舞。一曲舞罷，龍王問瓊芝何以今年姍姍來遲。媚芝不懂事，直言瓊芝與凡夫暗訂白頭。龍王大怒，責瓊芝欲推翻與東龍太子所訂婚盟，並警告謂她的三片金鱗雖歷百世修煉，倘仙凡相戀，便會毀於一旦，她亦難享萬年仙壽。然而瓊芝謂寧願自毀金鱗，甘心與張羽共歷人間苦樂。龍王更怒，命人用仙索綑綁瓊芝。

張義闖入龍宮，原想找瓊芝營救張羽，卻見她已被綑縛，乃向龍王乞取仙藥拯救張羽。龍王既知張羽正是瓊芝愛郎，要脅張義答應阻止張羽與瓊芝相戀，否則仙藥欠奉。張義以少主生命為要，被逼答應龍王所求。

第六幕《驚變》

這邊廂，瓊芝雖被仙索綑綁，卻趕繡羅衣，託媚芝帶給張羽；那邊廂，張羽服仙藥後在水府鮫洞漸漸甦醒，焦急追問何時與瓊芝拜堂

成親。張義心知瓊芝將嫁給東龍太子，但不敢向張羽直言，只能支吾以對。

媚芝到來，說瓊芝被父王逼嫁東龍太子，今託她交還訂情羅衣。張羽大驚，又聽見送嫁鼓樂，乃衝出鮫洞找尋瓊芝。瓊芝在花轎內見張羽追來，卻無法擺脫仙索。張羽多番奮力衝擊送嫁儀仗，卻不敵蝦兵，終被打暈。

第七幕《煮海》

張羽甦醒，即到東海岸邊守候。東龍到來，辱罵瓊芝方才在婚宴上哭哭啼啼及揚言與張羽殉情。張羽懇求東龍讓他與瓊芝殉情，東龍不信二人膽敢捨身，叫蝦兵押瓊芝到來。瓊芝決意與張羽殉愛，立時剝下三片金鱗。東龍下令，到日上中天、鼓聲敲起，二人便須引劍刎頸。

張羽及瓊芝交拜天地，在水邊掬水對飲代替合巹交杯。他們追憶當日因和奏而邂逅，瓊芝請張羽吹簫寄意。其時日上中天，東龍敲起鼓聲，二人既知死期將至，仍追憶當日袂上訂情詩句，估不到「花淚從今不須流」竟一語成讖。二人刎頸在即，矢願頸血化作烈焰煮乾東海，以報逼殉之仇。

張羽、瓊芝殉愛感動天庭，二人頸血果然化為烈焰，煮乾海水；東龍太子悔恨枉作小人。全劇結束。

（六十）

《呂蒙正 · 評雪辨蹤》（1998）

開山資料

　　《呂蒙正 · 評雪辨蹤》於 1998 年 2 月 28 日首演，是當年香港藝術節委約創作，由阮兆輝編劇及扮演主角呂蒙正、著名舞台劇導演毛俊輝擔任劇本顧問、劉洵擔任藝術顧問。參與開山的其他主要演員有陳好逑（飾演劉月娥）、尤聲普（店主婆）、賽麒麟（老家僕）、敖龍（老家僕）、郭俊聲（少家僕）、廖國森（劉仲實）、葉文笳（劉夫人）、鄧美玲（香梅）及陳志雄（雷老爺）等。

　　根據演出場刊，《呂蒙正 · 評雪辨蹤》特點在「突出傳統戲曲中以演員及戲劇為主的美學觀……強調傳統『窮生』與『青衣』兩大行當的藝術……」。此劇自首演後經常重演，並成為阮兆輝的首本劇目之一。阮兆輝編寫此劇時曾參考元雜劇《呂蒙正風雪破窯記》、潮劇《呂蒙正》和粵劇《王寶釧》。

　　1956 年，由馮志剛導演、任劍輝和吳君麗主演的粵語電影《呂蒙正祭灶》也是講述呂蒙正由貧窮至顯貴的故事。

主要角色及人物

窮生	呂蒙正，貧窮秀才
青衣	劉月娥，宰相千金，後嫁呂蒙正為妻
丑生	（反串）店主婆
老生	劉仲實，宰相，劉月娥的父親
老旦	劉夫人，宰相夫人，劉月娥的母親
小生	相府少家僕
二幫花旦	香梅，相府侍婢
第二老生	相府老家僕
第二丑生	雷老爺，考生

故事背景

北宋初年，呂蒙正（946-1011）出身貧窮，居於破窰，後憑努力終於成為宰相。

劇情大要

第一幕《緣由天賜》[1]

相府門外有老、少家僕在佈置花燈，準備吉時將至，劉丞相的女兒月娥拋綵球招親。宰相及夫人只育獨女，對她甚為愛惜，因怕錯配婚姻，寧願由天注定。相國聲言接得綵球的人，不論貧富，即可與女兒成婚，但為免招引市井之徒，規定參加者必須是應邀到來的王孫公子，並先要接受詩文測試。

一眾王孫公子來到相府門前等候，見路過的呂蒙正被雨淋濕，嘲笑他是一頭妄想「混水摸魚」的「落湯雞」。蒙正一時感觸，吟詩一首

1 全劇場目由本書編著者加入。

自嘲。劉月娥在相府內聽到詩句，讚嘆不已。月娥又請眾公子為「一樹奇花傍柳蔭。蜂來蝶往不能侵。」兩句續詩。眾公子啞口無言，蒙正提筆直書「此花不許凡夫採。留與蟾宮折桂人」。月娥深慕蒙正才華，故意把綵球拋向蒙正。

蒙正不願高攀相府，把綵球交還香梅，解釋自己家境清貧，不忍妻子捱窮，又說剛才只是過路，本來無意求親。月娥知道蒙正為人正直清廉，更添情愫，便游說蒙正不應辜負天賜良緣，蒙正亦感激月娥賞識，遂答應入相府論婚。

第二幕《親情割斷》

蒙正隨月娥入府，蒙正上前向岳丈、岳母請安，仲實一見蒙正衣着寒微，拒絕以翁婿相稱。月娥力言蒙正才高氣昂，他日必成大器，勸父親不要以衣裝取人。

蒙正看清仲實愛富嫌貧，不甘遭他侮辱，告辭欲去，卻被月娥挽留。仲實鑑於自己身為宰相，若招寒儒為婿，恐怕無顏面在朝廷立足，乃命家僕拿出白銀百両，欲把蒙正打發，但遭蒙正拒絕。劉夫人亦規勸月娥退婚，但月娥誓言無論如何也不會離棄蒙正。仲實大怒，命月娥脫下羅裳與除下金釵，並馬上離家。月娥悲憤依從，正欲踏出門外，卻不忍親情斷絕，回頭哀求仲實回心轉意。蒙正亦受月娥真情感動，跪下懇求仲實。然而仲實鐵石心腸，月娥無奈，隨蒙正離開相府。

第三幕《知足常樂》

月娥自出娘胎從未離開相府，如今走在尋常街巷，有點不慣，頻頻回望。蒙正以為她後悔離家，月娥表示心意已決，但希望蒙正對天發誓愛她到老。蒙正依言照辦，月娥破涕為笑。蒙正攙扶月娥走了一個時辰，到一窰前停下，並說已到他的居所。

月娥因不見有房子，不明蒙正所指。蒙正解釋此乃一所荒廢的磚窰，不費分文便可進住。蒙正帶月娥彎身進門，說小斗室已具備了廳

堂、書齋、廚房及臥室。月娥環顧四周，見空空如也，蒙正解釋在角落廚房中的小窩與少許米便是呂家的「傳家之寶」及「呂家米庫」；另一端的一堆禾稈草是冬暖夏涼的牀鋪；窰的前後更是風景如畫。月娥見蒙正家徒四壁仍能苦中作樂，對蒙正更為敬佩。二人知足常樂，新婚生活充滿歡愉。

第四幕《男兒未遇》

「白馬寺」有和尚兄弟名「唐七」與「唐八」，因家貧自幼被送入佛門。他們雖身為僧侶，卻全無憐憫之心，一向白眼蒙正，更不滿他常到寺中討飯。他們得知劉仲實丞相要求寺中高僧對蒙正閉門不納，是以施展技倆作弄蒙正。佛寺平日一向是先敲鐘後吃飯，這天偏是吃過飯後才敲鐘。蒙正聽到鐘聲，匆匆趕來，原希望可以拿一點齋飯給自己及月娥充飢，卻發現眾僧早已用飯，更無半點剩餘，頓感莫名沮喪。

眾僧裝作若無其事圍火取暖，蒙正飢寒交逼，想靠近火盤，眾僧刻意圍攏不讓蒙正走近。蒙正靈機一觸，暗地裏把衣布撕碎拋入火中，眾僧嗅到燒焦味慌忙起來察看，蒙正乘機坐近火盤。唐七示意唐八取一碗茶給蒙正，蒙正不虞有詐，伸手欲接，唐八佯裝失手，將茶潑熄火盤，更譏諷蒙正「無福消受」。蒙正遭眾僧嘲弄，滿腔怨忿無路訴，憤拾碳枝在寺外牆上題詩兩句；詩云：「男兒未遇氣沖沖。惱恨闍黎 [2] 齋後鐘。」

第五幕《評雪辨蹤》

劉夫人念女心切，差遣老僕人冒風雪送銀両及米糧到窰裏給月娥。月娥收下，滿心歡喜地煲了粥待蒙正回窰，不知不覺睡着。

蒙正在家門前發現大小腳印，懷疑月娥難抵生活貧窮，另結新歡。他不停胡思亂想，又感到飢寒難耐，進窰後便搥氣蜷縮而睡。月娥醒來見蒙正在睡，拿了一條褲子替他蓋上，蒙正搥氣把褲子扔在地

2　指高僧，也泛指僧人、和尚。

上。月娥盛了一碗粥給蒙正，蒙正質疑月娥何來有米，決不肯吃，屬言「寧可清貧，不可濁富」。月娥承認早前曾有人送米來，蒙正更深信月娥背他偷漢。

蒙正借意出外賞雪，拉着月娥問為何地上有釘鞋大、小腳印。月娥妙答因蒙正壯志滿懷，所以草履也變釘鞋，又說那些小腳印是自己外出眺望蒙正時印下的。蒙正拗不過月娥，便正色道「富貴不能淫、威武不能屈、貧賤不能移」的大義。月娥說自己全部辦到，並憶述當日拋擲綵球至下嫁蒙正的經過。蒙正頓時語塞，但仍對腳印一事不肯罷休，更拾起竹枝說要打那個穿釘鞋的。月娥見蒙正氣得面紅耳赤，乘機戲弄他，走出窰外作狀向人說話，叫他下次別穿釘鞋，免得蒙正「評雪辨蹤」。

月娥坦言母親家僕送米的實情，蒙正知自己錯怪賢妻，連忙賠罪。月娥盛粥遞給蒙正，蒙正敘述早前遭眾僧作弄及譏諷的經過，說得投入之際，作勢潑熄火盤，竟把自己手中的粥也潑瀉。蒙正大驚，怕無粥裹腹，月娥連忙安慰他，謂家中有足夠米糧。前嫌既釋，夫妻和好如初。

第六幕《不離不棄》

蒙正到墟場買文房四寶準備上京赴考，月娥在家替他收拾行裝。是日為臘月廿四謝灶之日，蒙正突然說要酬神，卻無錢買酒醴，惟有用紙筆畫出祭品。蒙正向灶君老爺禱告，希望保佑月娥；月娥在旁聽到，深感蒙正情深義重。

月娥送蒙正出窰，蒙正指着窰前空地，答應此行必然高中，到時這裏將會停放迎接月娥的香車寶馬，以報答她的不離不棄。二人以「老爺」、「夫人」相稱，對未來的日子充滿憧憬。

第七幕《窮鬼高中》

考試後，蒙正與一眾考生滯留京師客店等候放榜。此店雖名「迎賢店」，但店主婆為人勢利，見蒙正清貧，便經常留難，並且惡言相

向。同是住在店裏的雷老爺也是考生，雖七十多歲、屢考不中、見識淺薄，但因富有，店主婆便不停巴結及獻上百般殷勤。

店主婆多番催促蒙正交租，蒙正錢盡，辯說既然此店名為「迎賢店」，店主婆便應多加體諒進住的英賢。店主婆破口大罵，驅逐蒙正，命他睡於橫巷。

一天，兩名報差終於到來通報狀元姓名，卻把姓「呂」錯說成「雷」，害得雷老爺空歡喜一場。報差最後更正，說高中進士一甲第一名的正是「呂蒙正」。蒙正在店外聽見，馬上進來，與店主婆撞個正着。店主婆知道眼前的「窮鬼」高中，連忙下跪求恕，眾人亦上前奉承蒙正。蒙正感慨自己廿年苦讀，見盡炎涼世態，今日終有出頭之日[3]。

第八幕《喜得紗籠》

蒙正與月娥穿上華服重臨白馬寺，眾僧想到昔日曾嘲弄蒙正，深感羞愧。禪師出門相迎，代表眾僧向蒙正請罪。蒙正寬宏大量，不記舊惡，更感謝眾僧當日關照。月娥亦盼望眾僧日後多體恤窮人。

蒙正走過當年題詩的牆壁，見壁上蓋着碧紗籠。禪師解釋說此牆因有狀元題詩，苔蘚不生，特用碧紗罩着以示珍重，並邀蒙正續詩。蒙正朗讀「男兒未遇氣沖沖。惱恨闍黎齋後鐘」兩句，一時百感交集，遂續詩兩句，云：「十載前時塵土暗。今朝始得碧紗籠。」眾人頻呼好詩，月娥盼望此詩能警醒世人切勿趨炎附勢。蒙正與月娥喜見苦盡甘來、夢想成真。全劇結束。

3　雖然這裏用上男主角「高中狀元」來解決劇情衝突，卻因屬史實，故不能說是「刻板公式」。

（六十一）

《熙寧變法》（2002）

漢風粵劇研究院於 2002 年首演《熙寧變法》的宣傳單張；（上至下）吳仟峰（宋神宗）、李香琴（高太后）、南鳳（柯雲）、尤聲普（司馬光）及梁漢威（王安石）

開山資料

　　《熙寧變法》由區文鳳編劇，由名伶梁漢威作曲及導演，於 2002 年 5 月 23 日至 25 日由「漢風粵劇研究院」於葵青劇院首演。當時參

與開山的主要演員有梁漢威（飾演王安石）、吳仟峰（宋神宗）、尤聲普（司馬光）、南鳳（柯雲）、李香琴（高太后）、賽麒麟（周用儒）、葉文（文彥博）、陳金石（韓琦）、溫玉瑜（呂惠卿）、蔣世平（蘇軾）及敖龍（曾布）。據演出場刊指出，區文鳳創作此劇旨在刻劃「中國人文化性格過度理想化的先天缺陷」。有評論者認為此劇的弊點是欠缺對王安石變法作正面描述，而一面倒刻劃變法帶來的惡果。

主要角色及人物[1]

文武生	王安石，北宋名臣
正印花旦	柯雲，民女
小生	宋神宗
老旦	高太后，宋神宗的母后
丑生	周用儒，王安石的老師
武生（老生）	司馬光，北宋名臣
第二老生	文彥博，北宋名臣
第三老生	韓琦，北宋名臣
第三生	呂惠卿，北宋名臣

故事背景

　　王安石（1021-1086）字介甫，是北宋著名政治家及文學家，曾於宋仁宗嘉祐三年（1058年）上萬言書，主張變法，但未被採納。公元1068年神宗即位，改元熙寧，王安石被召為翰林學士，由於變法與神宗意合，熙寧三年（1070年）拜相，推行青苗、均輸、市易、免役、農田及水利等新法，史稱「王安石變法」、「熙寧變法」。由於保守勢力反對，新法推行受阻，王安石一度罷官，但不久復職。熙寧九年王安石再度罷相，退居江寧，封「荊國公」。公元1085年神宗駕崩，哲

1　劇本及演出場刊均未注明行當與劇中人；這裏「主要角色與人物」由本書編著者擬定。

宗年幼繼位，高太后臨朝聽政，熙寧新法漸次被廢。王安石於次年（1086年）病逝，名臣司馬光（1019-1086）也於同年辭世。

劇情大要

第一幕《憶昔》

時值公元1085年春，也即大宋神宗元豐八年，荊國公府裏，侍婢柯雲捧酒到國公的寢室。王安石喝過酒，問柯雲有否聽聞皇上近況。柯雲說傳聞皇上病重，又聞新法將被廢黜。安石聞言不禁悲嘆，並默默回首往事。

第二幕《薦賢》

安石回首英宗治平四年（1067年）五月的光景，其時英宗剛駕崩，神宗即位，大臣司馬光鑑於天旱，欲見聖駕謀求紓解民困之策，剛巧遼、夏使臣也到殿上進見神宗及高太后。

金殿上，大臣司馬光、文彥博及韓琦等列班兩旁，遼、夏使臣要求大宋每年大幅增加賜金數目，否則放縱邊境軍民侵擾宋土。神宗吃驚，不置可否；遼、夏使臣態度囂張，悻悻然離殿。神宗有感被外敵欺凌，與大臣商討富國強兵之策。司馬光向神宗推薦時任江寧知府的王安石，說安石政績昭然卓越，是治國良才。神宗封安石翰林學士，命他馬上朝見。

安石上殿，鑑於自己曾向仁宗呈「萬言書」未被採納，未敢即時答應為神宗效命。司馬光勸安石不應退避，安石乃向神宗陳述他構思的「青苗法」及「市易法」。神宗喜聞新法，即封安石為「參知政事」。然而高太后卻堅持「祖宗法度不可廢」，對安石的能力亦半信半疑。神宗任命安石到大理寺審理「柯雪殺夫疑案」，以證明安石是治國良才。

第三幕《審案》

天牢裏，柯雪涉嫌殺夫，自辯是自衛殺人，但因官吏受賄，用嚴

刑逼她承認謀殺。柯雪受創垂危，妹妹柯雲到天牢一邊照料姐姐、一邊奔走為姐姐申冤。柯雲在打掃之際，有人傳訊說柯雪已死，柯雲悲憤，決定到府堂鳴冤。

呂惠卿、司馬光及王安石抵達大理寺準備審理柯雪一案，卻知悉疑犯死在天牢。三人以為無須開堂之際，又聞有人擊鼓鳴冤。原來柯雲擊鼓，衙差把她帶上公堂。

司馬光、呂惠卿認為既然柯雪已死，柯雲不必為姐申冤。柯雲力言姐姐殺夫是因自衛，申冤是為洗淨她的名節。王安石覺得柯雲言之有理，乃准她敍述兇案經過。原來柯氏姐妹本為豪門婢女，老爺一向脾氣暴躁，欲立柯雲為妾。柯雪為免妹妹被虐待，自願下嫁老爺。柯雲被老爺賣到別處，柯雪為她贖身。案發時老爺持利剪圖傷害柯雲，柯雪爭奪利剪時，錯手把他殺死。呂惠卿及司馬光認為柯雪「自衛殺夫」的理據有違祖宗法度，王安石則認為不必墨守祖法，判柯雪無罪及名節得以平反。

安石向神宗稟告審案結果，獲神宗嘉賞。神宗傳諭安石草擬變法。

第四幕《說法》

王安石及司馬光往翰林院太學講學，幾個太學生在門外談論到哪裏喝酒吃肉。有人見柯雲大清早已在一旁守候，想必是等待王安石大人，笑稱王大人定然「紅袖添香」。

原來柯雲因酬謝王安石還她姐姐清白，願委身為婢報答大恩；她聞知王大人今天在太學論法，特意前來等候。曾布、呂惠卿、蘇軾及幾位翰林學士、太學生到來，蘇軾抨擊新法是「官民爭利」，曾布及呂惠卿則為新法辯護。

司馬光及王安石講學完畢，自太學院走出來。司馬光抨擊新法中的「市易法」及「青苗法」斂取民資，不切實際，安石則堅持新法針對時弊，說即使舉朝大臣反對，他也絕不退縮。太學院門外，蘇軾、曾布及一群太學生亦加入爭論，眾人情緒漸漸激動起來。

王安石安撫各人，說朝廷將招攬提舉官到各地監察倉庫。太學生

聽見有進身之路，立時表示支持新法。司馬光及蘇軾反對安石草率授官，安石則表明不怕非議。

安石正欲離開之際，柯雲衝到他跟前下跪，旁人頓時側目，蘇軾乘機嘲諷安石。柯雲說民生不濟，自己家破人亡，欲委身為安石的婢女報恩，又說新法能改善民生，使「民不破家」。安石大喜，不理旁人，決定領柯雲回家。聽聞有進身機會的太學生馬上緊隨安石而去。

第五幕《廷爭》

相府裏，王安石帶柯雲到他已故老師周用儒的靈位前，憶述老師曾勉勵他「窮則獨善其身，達則兼善天下，君子守志以待時，進當念蒼生安危，退則灌園自給，不亢不卑，戛戛然為世之楷模。」安石又說柯雲不必向他感恩，卻應感謝周老師教導他明志及堅持之道，又坦言他的新法經已引起朝中不少大臣反對，自己地位亦可能一朝不保，囑柯雲到時回鄉以避牽連。

金殿上，高太后擔心王安石新法標榜「天命不足畏[2]，祖宗不足法，人言不足恤」必導致朝臣分裂，神宗則為安石辯護。神宗宣王安石、曾布、呂惠卿、司馬光、蘇軾等大臣上殿討論新法，司馬光批評新法有斂資、稅上加捐及與民爭利之嫌；蘇軾抨擊「市易」、「均輸」及「募役」等法考慮不週；其他大臣則質疑安石主事能力。安石願退居為副吏，請神宗改命司馬光主持變法。司馬光說若皇上堅持新法，他寧願貶官洛陽；神宗無奈封司馬光到洛陽為西京御史。神宗下旨即日推行新法，命安石派四十一位提舉官到各地監察倉庫。安石見支持新法大臣寥寥可數，便指派呂惠卿代行委任提舉官；惠卿遂成朝中群臣爭相巴結的新貴。

第六幕《思退》

變法推行後引起不少民怨，很多百姓四處流落或逃亡。鄭俠是皇

2　應作「天變不足畏」；見網上資料。

親國戚，目睹百姓苦況，畫了一幅「流氓圖」呈獻給太后，使她知道變法的惡果。高太后把「流氓圖」交給神宗，並請他召王安石見駕。

王安石深知變法令他眾叛親離，支持他的大臣既因利忘義，司馬光又在洛陽結黨反對新法。安石進見神宗及太后，太后展示「流氓圖」，責安石禍民，促他辭官。安石願以身殉來維護變法，神宗亦力保安石。太后無策，下跪懇求神宗罷免安石；神宗無奈，下旨削去安石的宰相職銜。

第七幕《拙落》

安石雖被罷官，神宗仍堅持推行新法。一年以來，民怨未息，更有農民聚眾起義。呂惠卿既得權勢，時刻擔心安石一朝復職會奪去自己勢位，故設計防止神宗復用安石。司馬光見河套大旱、飢民千里，且西夏乘機遣兵入侵，乃進見神宗及高太后，促請廢止新法。呂惠卿又把提舉官權利之爭推卸給安石，令神宗打消復用安石的念頭，下旨命安石出知江寧。

公元 1076 年（熙寧九年），安石與柯雲到達江寧，微服體察民情，聽到不少百姓痛恨變法，令安石幾欲暈倒。剛巧有位書生路過，柯雲請他借茶一盅。安石喝茶後稍感舒適，與書生交談，才知當今不少儒生拋書棄卷、盡在追求財貨，令安石更感悲痛。

第八幕《病篤》

十年後（1086 年），半山堂裏，柯雲時刻擔心安石病情。王夫人到來，說聽聞神宗駕崩，安石聞訊暈倒。安石昏睡中彷彿重臨神宗對他禮待的光景，又見司馬光抨擊新法與民爭利。安石自辯變法是盡志兼善天下，不料導致群臣爭權奪利，最後禍及萬民。

彌留之際，安石彷彿見老師周用儒前來讚賞他「不畏艱難，不避謗議」，又說「千秋後世，新法自有公論」。安石彷彿又見受災百姓、神宗、高太后、曾布、呂惠卿及司馬光等人的影像，隨即與世長辭。全劇結束。

（六十二）

《花蕊夫人》（2005）

開山資料 [1]

　　粵劇《花蕊夫人》的首演由名伶龍貫天、陳咏儀策劃和統籌，由葉紹德按龍貫天提供的故事意念編劇，於 2005 年 3 月 3 日由龍貫天、陳咏儀領導的「天鳳儀劇團」首演於新光戲院，其後於 3 月 9 日再演一場。當時參與開山的主要演員有龍貫天（飾演孟昶）、陳咏儀（花蕊夫人）、陳鴻進（趙匡胤）、李秋元（趙匡義）、呂洪廣（李昊）、溫玉瑜（王昭遠）、高麗（徐玉兒）、蔣世平（趙彥韜）和韋俊郎（謝行本）。

　　早在 1990 年代，蘇翁作曲、龍貫天和甄秀儀主唱的唱片《花蕊夫人》成為省、港、澳曲藝界的熱門歌曲，尤其《劫後描容》更膾炙人口，並迅速傳遍美國和加拿大的粵曲圈。據說當時在加拿大的華人社群裏，認識《花蕊夫人之劫後描容》的人，遠遠超過認識加拿大國歌的，故此曲曾經被冠上「加拿大國歌」之美譽。自此，龍貫天和蘇翁已萌生把《花蕊夫人》故事搬上粵劇舞台的念頭。

　　可惜蘇翁不幸在 2004 年突然離世，令改編計劃突然中止。其後，經過葉紹德和粵樂和民樂名家嚴觀發的合作，《花蕊夫人》的劇本終於順利完成。

　　據說此劇根據史實改編，但突顯花蕊夫人誓不毀節相從，寧願與孟昶同死，以及男、女主角間的愛情和衝突。劇本也曝露「十國降王

1　此劇簡介蒙名伶龍貫天執筆，並經本書編著者校訂，特此鳴謝。

無一倖免」和「降王后妃盡遭凌辱」等史實,足見趙匡胤和趙匡義兄弟的殘暴本性。

主要角色及人物

文武生	孟昶,蜀主,後世稱「後蜀主」
正印花旦	花蕊夫人,名費貞娥 [2]
小生	趙匡義,趙匡胤之弟,封晉王
二幫花旦	徐玉兒,花蕊夫人的近身侍婢
丑生	趙匡胤,宋主,後世稱「宋太祖」
老生	李昊,後蜀宰相
第三生	王昭遠,後蜀西南行營都統
第二老生	趙彥韜,後蜀都督
第四生	謝行本,孟昶的隨身侍衞

故事背景

「五代十國」期間,後蜀主孟昶(919-965)生性仁慈、愛民如子,平生最愛詩詞歌賦。他納青城才女詩人徐氏(?-976)為妃,賜封「花蕊夫人」,自此二人相愛相憐、朝夕吟詠。宋主趙匡胤深慕花蕊美色,乘孟昶疏於朝政,出兵攻破後蜀,把孟昶賜死,霸佔花蕊。

劇情大要

第一幕《青城初遇、計賺美人》

蜀主孟昶微服出遊體察民情,於青城山「九天丈人觀」遇上才貌相全的費貞娥,二人心意相通。適值宋主趙匡胤亦微服訪艷到此,戀慕貞娥的美色,因而種下惡根。

2　史載「花蕊夫人」原姓「徐」,名字不詳;此劇把她稱「費貞娥」。

孟昶把貞娥帶返宮殿，封她為「花蕊夫人」，自此長伴宮中，朝夕吟詠，並共商國事。

趙國軍營裏，趙匡胤向弟趙匡義述說在青城山未能奪取心儀美女費貞娥。經明查暗訪，匡胤得知與他山前口角者，正是蜀主孟昶。匡胤與匡義定計，伺機揮軍掃平蜀土，志在奪取美人。

第二幕《大婚宣戰》

蜀國金殿上，孟昶與花蕊大婚之日，得知趙宋大軍正駐紮蜀、宋邊境，並且蠢蠢欲動。

群臣商討對策，主戰和主和兩派爭論不休，最後孟昶決定迎戰宋軍，盼望蜀民不致成為宋朝奴隸。朝中文武百官士氣高昂，孟昶下旨大軍準備出戰。

第三幕《讒臣禍國、諸葛倒懸》

蜀軍準備出戰，後蜀都督趙彥韜為了自保，偷偷來到宋軍大帳，向趙匡胤泄露蜀國軍情虛實。

宋軍進犯，後蜀揮軍抗衡。後蜀西南行營都統王昭遠素以「再世諸葛」自稱，揚言戰無不勝，可惜陣上兩軍交鋒，王昭遠不堪一擊，兵敗如山倒，蜀國岌岌可危。

第四幕《去國題詞》

自從大婚之夜，孟昶下旨主戰，以為有大將衝鋒，局勢將會轉危為安，便繼續宮中吟詠，樂也融融。

偏殿裏，孟昶不料宋軍勢如破竹、瞬間兵臨城下。他見亡國在即、挽救無從，乃下旨投降。花蕊夫人被逼入宋，嘆息蜀軍不戰而降，臨行時寫下去國題詞，詩云：「君王城上豎降旗。妾在深宮那得知。十四萬人齊解甲。更無一個是男兒」。

第五幕《劫後描容》

　　蜀亡，孟昶被貶青城山佛殿出家為僧。花蕊得知，私訪蜀主，在佛殿中以上緣筆墨，為蜀主描容[3]。

　　花蕊將孟昶畫像懸掛深宮，託辭說是「張仙」畫像，與它日夕相對。

第六幕《同歸天地》[4]

　　花蕊與畫像朝夕為伴，被趙匡胤得知內情，一怒之下，賜予毒酒。

　　孟昶亡國，花蕊存貞，二人決意「大笑拂衣，同歸天地」，最後合唱一曲《長相思》[5]，雙雙殉國。全劇在纏綿哀怨中告終。

3　男、女主角在這裏唱出主題曲《花蕊夫人之劫後描容》，是原來蘇翁的作品。

4　這幕場目原作《殉愛－長相思》。

5　由嚴觀發作曲、填詞。

（六十三）

《還魂記夢》（2006）

名伶（左起）鄧美玲、李龍在《還魂記夢》
分別扮演杜麗娘和柳夢梅，攝於 2006 年

開山資料[1]

　　《還魂記夢》由溫誌鵬編劇，於 2006 年 11 月 24 至 26 日於沙田大
會堂演奏廳首演，其後於 2012 年重演。參與開山的演員有李龍（先飾

1　　此劇的「劇目簡介」由編劇者溫誌鵬先生撰寫，並經本書編著者校訂，特此鳴謝。

湯顯祖，後飾柳夢梅）、鄧美玲（杜麗娘、傅氏）、尤聲普（杜母、石道姑）、林寶珠（春香、韶陽道姑）及呂洪廣（判官、癩頭黿）。製作團隊由多位文化界名人組成，包括黎鍵（統籌），也斯[2]（文學顧問），耿天元（導演），鄧宛霞（藝術指導），關淑初和陳志毅（作曲），吳聿光（音樂指導）及游龍（擊樂指導）。

關於創作此劇的緣起，溫誌鵬說：「黎鍵、鄧美玲、溫誌鵬在一次茶聚中談及搞個小劇場式的粵劇演出，溫誌鵬問鄧美玲最近學了甚麼身段，鄧美玲答說學了《牡丹亭還魂記》裏《遊園》的扇子功，溫誌鵬說可以寫一齣描述湯顯祖當年如何創作《牡丹亭還魂記》的戲，使美玲的扇子功攝入其中。」

當寫到《遊園》的扇子功時，溫誌鵬發覺如非採用原來曲詞，那段扇子功就不能原汁原味的搬演。然而，假若全劇單是《遊園》一幕採用湯顯祖原文，其他地方卻用上溫誌鵬寫的新詞，文意會欠協調、感覺會欠統一。於是，溫誌鵬決定在新劇盡量採用湯顯祖的曲文，並引用「意識流」的手法，令新劇成為一齣別開生面的「文學粵劇」。

由於新劇需要湯顯祖出場，編劇認為應該由同一位演員兼演湯顯祖和柳夢梅，於是產生了每個主要演員兼演兩角的念頭，既考驗演員的功力，也考驗創作者的創作功夫。此劇原按「六柱制」分配人物，惟獨缺「小生」一柱。

統籌黎鍵對此劇的期望甚殷，於是邀請耿天元任導演、鄧宛霞任身段指導，還請詩人也斯創作演繹劇意的新詩，在幕與幕之間投影到台上的紗幕。

湯顯祖的《牡丹亭還魂記》原有五十五齣，《還魂記夢》從原著第十齣《驚夢》演至第三十五齣《回生》，是原著的一半和精華所在。此外，此劇更加插當年湯氏撰寫《牡丹亭還魂記》時的一些「插曲」：因

2　即香港著名詩人及學者梁秉鈞（1949–2013）。

女兒詹秀[3]早夭，促成了他寫《憶女》一齣。

黎鍵在《香港粵劇敘論》（2010 年）總結他認為《還魂記夢》的突破：「劇本結構參照了現代西方劇場的時空交錯手法，一反粵劇傳統式的『線性』敘事為主的結構，又結合文學詩詞，營造一種文人士大夫的優雅意境，為業界充當了試驗和創新的先鋒，開闢一條創新之路[4]。」

主要角色及人物

文武生	（先飾）湯顯祖 （後飾）柳夢梅
正印花旦	（先飾）杜麗娘 （後飾）傅氏，湯顯祖的妻子
二幫花旦	（先飾）春香，杜麗娘的侍婢 （後飾）韶陽道姑
丑生	（先飾）杜母，杜麗娘的母親 （後飾）石道姑
老生	（先飾）判官 （後飾）癩頭黿
第二丑生	陳最良，杜麗娘的老師

劇情大要

第一幕《遊園・驚夢》

湯顯祖在居所「玉茗堂」前翻動自己寫的《牡丹亭還魂記》，說出寫作原意，繼而引出麗娘與春香遊園一折。

3　湯詹秀（約 1590–1597）因天花夭折，時年七歲；見黃芝岡《湯顯祖編年評傳》，1992:217。

4　見黎鍵、湛黎淑貞《香港粵劇敘論》，2010:508。

麗娘無限感慨，說幽居三年從不知庭園春色如許，辜負了大好韶光。春香陪伴麗娘一會，怕夫人尋找，告辭退下。麗娘獨自遊賞，不覺困倦，隱几[5]而眠。花神引接柳夢梅到來與麗娘相見，二人一見鍾情，相擁於花間。

第二幕《尋夢·寫真》

麗娘好奇地向湯顯祖查問：「世間可真有死後回生的事？」湯氏回答說有真情的人，才可以起死回生；死後不可復生的，皆非世間至情的人。

麗娘聽罷，又進入戲中尋思柳生，越想越傷心，恐怕自己會因為思念而病亡。她為自己畫下真容，期盼死後可以留存人間，更吩咐春香將丹青埋於梅花樹下。

第三幕《鬧殤》

這邊廂，湯顯祖因時年七歲的長女詹秀病重而憂心如焚；去年喪子，今長女病危，惟借寫《鬧殤》表述傷心。那邊廂，麗娘也是病危。這邊侍婢小環與那邊春香同時呼叫，湯顯祖、杜母分別急步到兩個女兒房間。詹秀、麗娘雙雙死去，場上出現黑白無常引領兩個魂魄去了；不同的時空裏，兩家人同受失親之痛。

第四幕《憶女》

湯顯祖欲繼續寫《牡丹亭還魂記》，可是因喪女之痛，一度提不起精神。他拿起女兒穿過的衣裳，睹物思人，將「賞春香還是你舊羅裙」寫入戲中。舞台另一邊，春香在麗娘生忌之日遙祭，請出杜母。杜母哀祭之餘，把麗娘昔日穿的衣裙贈予春香。

湯顯祖躲在柴房續寫這段曲文，妻子傅氏關心丈夫，四處找尋，終於找到顯祖，知道他重新奮起精神，心生喜悅。顯祖說曾在廣州

5　靠着或伏在几案上。

聽到有馮孝將稚女死後回生的事，決定寫入劇中；更說當年往徐聞就任，過香山嶴，到多寶塔，看見外國商人到來賽寶的事，決定都寫入劇中。傅氏追問杜麗娘死去如何復活？顯祖答說關鍵就在《冥判》一幕。

第五幕《冥判》

判官殿上，判官勤勞地審理積壓的案件。鬼差把趙大、錢十五、孫心、李猴兒押上，判官查知趙大喜歡唱歌，錢十五喜造樓台，孫心好使花粉錢，李猴兒好男風，認為都是小瑕小疵，把他們分別貶作鶯、蝶、蜂、燕，去作「花間四友」。

判官召喚麗娘，問她因何而死。麗娘說在後院夢見書生，醒來之後日思夜想，後來身亡。判官命小鬼召喚花神到來解說，誰不知小鬼胡拉亂扯，把湯顯祖拉來，判官誤為花神，責他胡塗害了麗娘一命。顯祖否認犯錯，說麗娘是慕色而亡。判官又以為花神假充秀才，害了麗娘一命。顯祖怪責禮教樊籬將人性鎖禁，而且麗娘對柳生一見鍾情，亦屬難得。判官要求顯祖修改劇本，令麗娘不死，顯祖堅決不改，判官無奈，只好吩咐「花間四友」護送麗娘還陽。

第六幕《道覷》

身處梅花觀的石道姑出場，欲想唸詞，卻被顯祖打住，弄得不是味兒。顯祖離去後，石道姑介紹自己身世。顯祖以千字文描述石道姑出生以至婚嫁，說到洞房之際，石道姑因害羞而不肯唸下去。

韶陽道姑與小徒到梅花觀，乞求石道姑收留。石道姑想起快將要為已故的杜小姐做齋醮，擔心人手不足，答應收留師徒二人。

第七幕《拾畫．玩真．魂遊》

柳夢梅得住梅花觀養病，偶然在梅樹下拾到畫軸，打開細看，見到畫中麗人似曾相識，但又不知名姓，惟有喚作「姐姐」。

麗娘聞得柳生呼喚她，魂魄飄至，與夢梅重會，談論甚歡，兩情相悅。麗娘囑咐柳生勿負她所望，二人每夜得共枕席。

　　石道姑夜裏聞得柳生房傳出女聲，不禁懷疑小道姑，便向她查問。韶陽女說自己是正派人家，反而指責石道姑收留書生，存心不檢。陳最良到來，了解情況後，認為柳生並非浪子。麗娘見到兩個姑姑爭吵，事出自己，心中內疚，懇求柳生掘墳救自己回生。

第八幕《回生》

　　石道姑說見柳生將「王」字點了一下，即把火點加在上頭，變成「主」字，乃是麗娘的心願。道姑與柳生一起開棺，並叫侄兒癩头黿來幫忙。開棺後，麗娘樣貌果然像生前一樣艷麗。「花間四友」護送麗娘魂魄回陽，與柳夢梅再續前緣。全劇終結。

（六十四）

《德齡與慈禧》（2010）

（左起）名伶汪明荃（飾演慈禧太后）與新秀謝曉瑩（德齡）
在《德齡與慈禧》的演出，攝於 2010 年

開山資料

　　粵劇《德齡與慈禧》由羅家英根據著名劇作家何冀平（1951-）的
同名話劇改編，於 2010 年 1 月 13 至 17 日假座香港文化中心大劇院

首演，由李奇峰創辦的「粵劇戲台」（2007–[1]）與「福陞劇團」（1987–[1]）聯合製作，由李奇峰導演。參與開山的主要演員有汪明荃（飾演慈禧太后）、梁兆明（光緒皇）、陳詠儀（隆裕皇后）、謝曉瑩（德齡）、李沛妍（德齡[2]）、康華（容齡）、羅家英（榮祿）、尤聲普（裕庚）、李鳳（裕庚夫人）與阮兆輝（李蓮英）等。此劇首演後，很受觀眾歡迎，曾多次重演，至 2019 年已最少是第八度重演[3]。

何冀平於 1989 年由國內移居香港，曾編寫多部電影和話劇。她於 1997 年加入「香港話劇團」，翌年由「香港話劇團」首演她的話劇原版《德齡與慈禧》，由楊世彭導演。話劇原版於 2008 年重演，同年往北京作巡迴演出[4]。

主要角色及人物

正印花旦[5]	慈禧太后
文武生	光緒皇
二幫花旦[6]	德齡，裕庚的三女兒
第三旦[7]	容齡，德齡的妹妹，裕庚的五女兒
武生	榮祿，九門提督、軍機大臣
丑生	李蓮英，慈禧寵信的侍監
老生	裕庚，滿清皇室兼清廷大臣
第四旦[8]	隆裕皇后，光緒的皇后
老旦	裕庚夫人
第二老旦	渤藍康，俄國公使夫人
小生	勛齡，裕庚的兒子，德齡的二兄

1 另説創立於 1988 年。
2 謝曉瑩與李沛妍輪流飾演德齡。
3 據網上資料顯示，2013 年是七度重演；待考。
4 見網上資料。
5 據羅家英指出，此角色是以傳統「青衣」或「老旦」行當演繹。
6 據羅家英指出，此角色是以傳統「花衫」行當演繹。
7 據羅家英指出，此角色是以傳統「小旦」行當演繹。
8 據羅家英指出，此角色是以傳統「青衣」或「正旦」行當演繹。

劇情大要[9]

第一幕《歐遊歸國》[10]

義和拳民作亂平息，滿清與八國聯軍簽訂和約，日、俄正在東三省混戰。清廷大臣裕庚帶同妻、女出使法國四年後歸來，身兼九門提督和軍機大臣的好友榮祿過府探訪。裕庚認為大清若不維新，將會被列強蠶食；榮祿勸裕庚說話要謹慎，因為朝中早有大臣非議他維護洋人和縱容女兒行為西化。

突然傳來德齡和容齡姐妹的豪放笑聲和歌聲，裕庚命人請她們出堂。德齡和容齡身穿西服，以洋禮招呼榮祿，並示範西洋男女見面的禮節，嚇得榮祿不知所措。

裕庚不滿朝臣結黨謀私和漠視列強割據；榮祿雖認同維新變法，但堅持必須迎合慈禧太后懿旨，以免弄巧反拙。二人決志合力匡時補弊，等待時機勸太后推行新政。

榮祿辭行前，說太后着裕庚夫人帶同兩位女兒於三天後入宮觀見。裕庚囑咐夫人教女兒宮規儀禮，夫人叮囑德齡和容齡到宮裏必須謹慎言行。

入宮前一天，御監宣旨，說太后恩准德齡和容齡穿着西服進宮。

第二幕《妙語卻敵》

紫禁城慈寧宮裏，光緒皇帝的皇后隆裕正在聆聽太監宣讀大臣的奏摺。然而，不管是日俄旅順之戰，還是河南水患，皇后總是漠不關心。恭王的女兒長壽在旁侍候，隆裕既埋怨不得君寵，又探問太后因何召見裕庚夫人母女。長壽不知底蘊，怪責裕庚一家言行西化。

裕庚夫人帶同兩個女兒先觀見隆裕皇后；長壽對德齡、容齡的西

9　此劇的「劇情大要」由羅鳳華女士撰寫，並經本書編著者校訂，特此鳴謝。本書編著者蒙名伶羅家英先生慷慨提供《德齡與慈禧》劇本，謹致謝意。由於遷就劇情，劇中若干時序不符史實。

10　全劇場目由本書編著者加入。

式打扮評頭品足,隆裕訓示德齡、容齡宮例。太后即將駕到,隆裕命裕庚母女迴避。

慈禧前呼後擁而來,不理春寒,因玉蘭開遲而杖責種花人;又因宮人用去年梅花瓣上的雪來泡茶,將茶倒了;再因大學士光其上奏革舊維新,怒擲奏摺及將他貶謫;更因造燒賣的廚子失言,罰他掌咀。

慈禧召見裕庚母女,裕庚夫人與女兒戰戰兢兢地見駕。德齡姊妹爽直如故,因為失言,險遭懲罰,幸好慈禧賞識德齡的流利外語和容齡的芭蕾舞,對姐妹加以賞賜。

太監稟報俄國公使夫人渤藍康求見,隆裕和長壽均認為要拒見。慈禧恩准德齡發言,德齡指出拒見並不符合外交禮節;慈禧決定召見渤藍康,命德齡充當傳譯。

渤藍康態度驕橫,埋怨日本侵佔旅順,俄國因守護中國領土而傷亡慘重,意欲勒索賠償。慈禧聲明日俄交戰,滿清保持中立,渤藍康覺得這樣做法可笑。德齡追問渤藍康是否以官式身份發言,要求她收回言論和道歉,否則會紀錄在案,送交俄國政府。渤藍康自知失言,連忙致歉。

裕庚夫人知道宮規,拉德齡下跪求饒。隆裕認為德齡擅作主張,犯了「內眷不得論政」規條,必須鞭笞和監禁。光緒皇帝駕到,和隆裕爭論應否懲治德齡。慈禧因為樂見渤藍康前倨後恭,破例饒恕德齡,並封姊妹倆為女官,命她們侍候在側。慈禧的決定令光緒開懷,卻令隆裕和李蓮英不悅,擔心太后有了「新歡」,便不再寵信他們。

第三幕《放眼世界》

德齡入宮後,太后開始接受西洋事物,下令宮中裝上玻璃窗、電燈和電話。隆裕、李蓮英見德齡漸得慈禧信任,因而懷恨在心。長壽稟報,說容齡奉召帶兄長勛齡入宮覲見太后,於是隆裕等人同去看個究竟。

慈禧宮中,侍監小四子替太后梳頭,德齡為太后傳譯英國報章的報道,慈禧因而得知俄國亦已實行君主立憲,慨嘆自己未能到歐洲,

宮中又無世界地圖。德齡命人送上地球儀，向慈禧展示英、法、日、俄和中國在地球上的位置，並指出因甲午之戰和鴉片戰爭割讓的土地。

慈禧怪責小四子梳斷她的頭髮，嚇得小四子跪地求饒。德齡向慈禧解釋頭髮掉落是自然現象，太后之所以沒有察覺，是因李蓮英一向將脫髮藏在衣袖。德齡的話，給李蓮英聽到，心中生恨。

慈禧召見勛齡，並依他要求，端坐拍照。鎂光燈「噗」的一聲，長壽誤以為有刺客，隆裕喝令捉拿，光緒和隆裕等人衝前保護慈禧。經這番擾攘，慈禧掃興地擺駕離去。

眾人離去，剩下德齡和光緒，光緒向德齡學習英語會話，德齡替光緒取英文名 William。一直躲在暗處的隆裕趨前跪下，勸光緒勿取用洋名。光緒不滿隆裕以祖宗家法束縛他，並坦言他之所以冷落她，是因她攀附太后、搬弄是非、愛好弄權。隆裕為討光緒歡心，建議立德齡為妃，卻遭光緒怒斥。

第四幕《化解心結》

榮祿夜訪東暖閣，來到太后垂簾聽政之處，一邊抑壓內心感情，一邊表效忠貞。他勸慈禧既不應被西方事物迷惑，也不要殺害提倡變法的人。慈禧怪責榮祿替維新派出頭，嚇得榮祿下跪請罪。慈禧免了他罪，着他在東暖閣留宿。

翌日清早，李蓮英一邊走、一邊叮囑王太監須學會裝傻扮啞，以免招惹麻煩。剛巧這天德齡當值，李蓮英向她交代如何侍候太后晨起，之後藉詞與王太監和長壽先行離去。德齡見各人神色有異，正覺奇怪，侍婢四喜勸她趕快迴避，便又匆匆走開。

榮祿悄悄地步出東暖閣，卻與德齡碰過正着，惟有尷尬地急步離開。慈禧出來，問德齡看到甚麼，德齡坦言說看見榮祿，並說既然太后和榮祿青梅竹馬，他們即使做不成眷屬，也可成為知心好友。慈禧心結打開，吩咐德齡唱歌舒心，德齡選唱義大利民謠 *O Sole Mio*[11]。

11 中譯《我的太陽》。

第五幕《忠言逆耳》

慈禧寢宮外，德齡、容齡聽聞俄國戰敗，把在中國的領地和特權轉讓日本，對國事日衰不勝感慨，德齡決心要力挽乾坤。

光緒駕到，吩咐德齡姊妹向太后通傳。光緒心情激動，不斷翻閱劉坤一和張之洞呈上的《江楚會奏變法三折》[12]。

光緒向慈禧請安，慈禧怪責光緒冷落皇后，又憶述光緒初入宮時，年幼體弱，她曾百般呵護。光緒感激養育之情，母子[13]恩怨似暫化解。光緒拿出奏摺，提出維新變法，慈禧勃然大怒，怒將奏摺擲地，憤然離去。

光緒沮喪之極，德齡答應會設法將奏摺再次遞呈。德齡教光緒跳舞，二人藉舞蹈暫且拋開國事和煩惱。

暗處監視的隆裕見光緒和德齡共舞，妒火中燒。李蓮英乘機向隆裕獻計，叫她向太后建議把德齡許配給慶王抽大煙的幼子福祥。隆裕贊同，更急不及待要宣召福祥。

第六幕《會奏變法》

第一景

慈禧壽日，李蓮英忙於指揮宮人擺放賀禮；遇到無「隨送[14]」的，一律放到不起眼處。隆裕向李蓮英追問德齡的婚事，知道裕庚父女均反對配婚福祥。

軍機處送來急報，隆裕看後面色大變，卻決定延後通傳，要待德齡獻上壽禮才稟報。眾人雖知事態嚴重，但沒有人膽敢違抗皇后。

12 據網上「維基百科」，兩江總督劉坤一、湖廣總督張之洞於 1901 年聯名上呈《江楚會奏變法三折》，勸慈禧太后實施改革科舉和軍事制度、建立新式學校等新政。劇本原文作《三江楚會變法奏摺》，相信有誤。
13 其實慈禧並非光緒的生母，只是「嗣母」。
14 即附上孝敬他的禮物。

第二景

裕庚夫人陪同各國使節夫人入宮向太后拜壽，順道來看兩個女兒，見姊妹倆身穿西洋舞衣，叮囑她們避免惹事添煩。外報太后回宮接受家拜，裕庚夫人連忙迴避。

慈禧見太監和光緒進退有序地獻上如意，高興地追問德齡和容齡的壽禮。姊妹倆獻舞賀壽，舞到尾段，德齡取出托盤，交給容齡呈獻如意。慈禧欲取如意，容齡輕翻托盤，慈禧冷不防取到手的竟是《江楚會奏變法三折》，面色一沉，眾人驚愕。

基於內眷參政屬死罪，慈禧懷疑德齡曾受光緒指使；德齡卻一口肩承，令慈禧心中佩服。各人默然不語，隆裕喝令將德齡推出午門斬首。光緒捧玉璽跪地，求赦免德齡。

軍機處急報榮祿死訊，慈禧暈眩欲倒，查問下知道隆裕瞞報。慈禧命人宣讀榮祿遺摺，榮祿力陳張之洞《江楚會奏變法三折》可以力挽狂瀾。慈禧心動，命李蓮英收下奏摺。

隆裕追問如何處置德齡姊妹，慈禧忍痛下令驅逐二人離宮，更下旨將喜堂改成靈堂，準備祭奠榮祿；此舉等於太后承認與榮祿曾有親密關係，令宮中各人震驚。

第七幕《病入膏肓》

光緒三十四年（1908年），光緒、慈禧同時病重，太后傳諭時年僅三歲的溥儀繼位。德齡姊妹準備出宮，望空向慈禧拜別。這時宮中各人正忙於新帝登基，無暇理會姊妹倆。二人正欲離去，李蓮英趕到，說太后召見德齡。

德齡來到慈禧寢宮，只見太后病入膏肓。慈禧既知自己時日無多，也知大清山河被外邦蹂躪，明白大清非變革不可。她密令德齡出宮後，偕同父親和一眾大臣出使西洋，考察歐洲各國的君主立憲制度，回國後制定和施行新法。慈禧更叮囑德齡不可張揚，待一切準備就緒，方可報知軍機處。

慈禧祝願德齡覓得如意郎君，又吩咐她選唱一曲幫助自己安睡。

德齡輕唱德國《搖籃曲》，慈禧躺在御榻上安祥入睡。

未幾，太監宣告光緒帝和慈禧太后先後駕崩。劇終。

（六十五）
《獅子山下紅梅艷》(2011)

（中間站立）新秀演員莫華敏（飾演赤龍）和（前蹲）蘇鈺橋（飾演紅蛟）在
《獅子山下紅梅艷》的演出，攝於 2021 年的重演

開山資料 [1]

《獅子山下紅梅艷》的編劇者是當代活躍香港粵劇圈的新秀文武
生演員和編劇文華。據說，她十多年前於「黃大仙」區工作時，每天
遙望獅子山，感到說不出的親切，但似乎從未聽聞有關獅子山的傳
說。在她眼中，獅子山一面壓着九龍山，另一面與紅梅谷為伴，使
她聯想到有關八仙嶺的傳說，開始構思一個獅子山的神話故事。其

1　此劇的「劇目簡介」由編劇者文華女士撰寫，並經本書編著者校訂，特此鳴謝。

後，文華得到粵劇編劇班同學周潔萍的協助，為此劇的第二及第四幕撰曲。

《獅子山下紅梅艷》於 2011 年 11 月首演，故事寫文殊菩薩的坐騎「青獅」從無情到領悟到人間情味的過程，最後決定放棄重返仙班，寧願化作一座守護漁村的山。此劇是少有取材自本土題材的原創神話粵劇，採用了多樣的表演元素，文、武、舞兼備[2]。劇中六柱戲份平均，其他配角也有一定的發揮機會。

此劇開山演員包括文華（飾演青獅）、鄧美玲（柳紅梅）、文軒（同時兼飾柳忠豪和赤龍）、梁心怡（杜鵑）、呂志明（柳東）、劍麟（紅蛟）、陳秀麗（土地公公）和梅曉峰（郎中）。拍和音樂方面，由資深頭架吳聿光擔任領導，由余家龍擔任掌板。

此劇首演後曾多次重演，每次對劇本、人物的演繹以至舞台製作都作出或多或少的改動。

主要角色及人物

文武生	青獅，文殊菩薩的坐騎
正印花旦	柳紅梅，柳東的義女
小生	柳忠豪，紅梅的親弟 （兼飾）赤龍
二幫花旦	杜鵑，柳忠豪的未婚妻
老生	柳東，柳紅梅和柳忠豪的義父
丑生	紅蛟，赤龍的手下
第二老生	郎中
第二丑	土地公公

2　例如，其中一折由扮演青獅的演員揮舞長水袖，以展現抵禦海浪的衝擊，是男性劇中人運用長水袖的少有例子。

劇情大要

第一幕《下凡》

第一景《天庭受責、下凡贖罪》

文殊菩薩的坐騎青獅因沒有及時挽救墮山夫婦，被師尊責罰。師尊把他貶到凡間練歷人間苦難，從中學懂人情世故，並須化解一場災劫後，才能重返仙班。青獅手上的一對金鈴乃其「元神」，失去一顆損五百年法力，兩顆盡失即會神功全喪，化為山石。

第二景《漁船出海、愛侶送別》[3]

在漁村裏，村民準備出海之際，少女杜鵑趕來與未婚夫柳忠豪話別，送他香囊以解相思。

第三景《水妖翻浪、村民遇難》[4]

村民正在海中作業，紅蛟與水妖興風作浪。紅蛟的主子是赤龍，因赤龍的八個兄長被囚，紅蛟為赤龍鑄鍊金刀，用來劈開山嶺救出被囚的兄長。瞬間，風浪把村民捲走。

第二幕《相遇》

柳忠豪的姐姐柳紅梅到望夫石下禱告，祈求保佑出海失蹤的弟郎平安返家。這時，化身為俠客的青獅聽到哭泣聲，便上前查探究竟。紅梅哭訴漁村災劫頻生，弟郎與一眾村民出海遭狂風巨浪吞噬，相傳是有九條妖龍每年到來興波作浪，雖然曾沉寂多年，但近年又有赤龍為禍。

3　關上二幕，幕外繼續演戲。
4　開中幕，變燈，加入狂風暴雨聲效。

青獅暗喜有機會助人除災消禍，於是化名「施清」，向紅梅表示可以為村民降妖伏魔。紅梅欣喜，帶「施清」回家，等候赤龍重臨。

在水底，被俘虜的村民為妖魔充當奴役，苦不堪言。

第三幕《煉刀》

在水底黑洞裏，紅蛟和小妖勞役被囚村民鑄鍊赤龍刀，期待煉成後，赤龍用刀劈開山嶺，救出壓於八仙嶺下的八個兄長。

紅蛟稟告赤龍，說八龍被壓之處神光閃閃，是因文殊菩薩的坐騎青獅已化身人形，並住在柳紅梅的家中。紅蛟猜想，是因紅梅每天到望夫石哭訴，感動了仙將。

紅蛟向赤龍獻計，說由紅蛟化身漁夫，赤龍變身柳忠豪，向紅梅訛稱漁夫救起了柳忠豪，以騙取她的信任，然後等候機會趕走青獅。

第四幕《相知》

柳東在門前守候，等待養女紅梅和俠士「施清」返家。這時，柳東養子忠豪的未婚妻杜鵑到來探望柳東。原來，杜鵑的父親當日也與忠豪一起出海失蹤，杜鵑的母親因思念丈夫而病逝，杜鵑頓成孤女。柳東、杜鵑祝願「施清」早日能為漁村降伏妖龍。

「施清」寄住在柳家三天以來，每晚上山捕獵、每朝清早斬柴，已經感受到小小漁村裏鄉親間互相關懷、相扶相守的濃情，深悔當日沒有向墮山夫婦施以援手。

紅梅把親手縫製的寒衣贈送施清，謝他將挺身為鄉親降龍除魔。青獅初嘗人間百般情味，恐錯入情關，欲把自己仙家身世告訴紅梅，但見她怯羞掩面、情絲暗送，一時難於啟齒。

紅梅向施清細訴心事，說願與知音永伴、終老在漁村，又說若施清因降魔而命喪，她會此生不諧鸞鳳。施清亦鍾愛紅梅，卻擔心仙凡有別。他首次萌生留戀人間之心，決定連夜到地府，查明忠豪下落。

第五幕《設計》

　　紅蛟化身漁夫洪伯，帶赤龍所變的忠豪返回柳家。柳東一家和杜鵑不知實情，高興萬分，並視洪伯為恩人。然而，他們發覺忠豪前事皆忘，也視故人如陌路，便去找郎中給他醫治。

　　青獅夜探地府，翻查鬼錄，知道忠豪仍然在世，發誓要把他尋回。青獅回到柳家，見妖氣沖天，知到赤龍現身。

　　青獅欲擒拿赤龍化身的忠豪，但被柳東阻止。紅蛟、赤龍反指「施清」是妖龍所變，並訛稱是他搖動手上金鈴，才致翻風起浪。青獅怒打紅蛟化身的洪伯，紅蛟假裝傷重而亡。

　　紅梅帶郎中回家欲醫治忠豪，義父說施大哥已把恩公洪伯打死。紅梅不知內裏，哀求施清不要傷害弟郎。

　　赤龍取起利斧劈向施清，紅梅用身遮擋，身受重傷。施清欲擊殺赤龍，但被杜鵑攔阻，說願捨身代死。青獅見眾人受妖龍迷惑，辯解無從，知道只有覓得真的柳忠豪，才能令眾人明白真相。離開前，他解下一個金鈴，給紅梅以保平安。

第六幕《救生》

　　青獅尋遍各方，仍不見忠豪蹤影，感到心煩氣躁，不禁大吼起來，卻吵醒了土地公公，得知村民被赤龍囚禁於蒲台島底的黑風洞。土地公公願意引路，帶青獅趕往滅妖救人。

　　兩小妖趁赤龍不在，偷偷外出，飲飽食醉後，回到黑風洞。青獅得土地公帶領來到蒲台島，找到黑風洞，土地公趁青獅捉拿兩小妖時入洞救人。原來忠豪和其他被俘村民已被爐火燻盲雙眼，身體亦十分虛弱，都不願回村，怕成為家人負累。忠豪託青獅把杜鵑所贈香囊帶返給她。

　　青獅見到香囊，倍念紅梅贈他寒衣，頓時深悟人情，決定捨身來救眾人，便解下僅餘一顆金鈴交給土地公，囑他把它搗碎、分予村民塗上雙目，以恢復視力。他更囑土地公護送眾人返回漁村。

　　豈料赤龍折返黑風洞取金刀，與青獅惡鬥一番。失去了一對金鈴

後，青獅元神即將盡散，卻拚餘力戰勝赤龍。赤龍被降伏後，青獅也因力竭而昏倒。

文殊菩薩到來喚醒青獅，准許他回仙界重頭修練元神，否則便要化成石山。青獅表示甘願化作青山，以鎮守漁村，使妖龍不再來犯，並說不怕受風雨摧殘。

第七幕《團圓》

赤龍又興風作浪，引水過山，擬救壓於八仙嶺下的八龍。漁村村民惟有逃難，紅梅還被村民指責招來赤龍為禍漁村。

忠豪與一眾村民獲救返抵漁村，道出被赤龍捉去囚於海底、為他鑄煉金刀、被爐火燻盲，最後幸得神仙打救，並以金鈴一顆使他們得以復明。

忠豪並引述土地公所言，說搭救他們的神仙，正是文殊菩薩的坐騎青獅，他的金鈴乃仙將元神，元神一失，便會形神俱毀。紅梅恍然大悟，驚悔錯信妖龍，急披簑衣趕往尋找青獅，好把金鈴送還。

第八幕《化山》

紅梅奔波趕路來到斷崖，聽到獅吼聲，見一頭大獅子伏在石邊，身上披着自己縫製的披風，便猜到他是施清大哥。紅梅聽到青獅叫喚她的名字，走近輕擁，不禁淚眼盈盈。她忙把金鈴還給獅子，青獅回復人形。

青獅訴說金鈴元神已逝，取之無用，說寧留人間，化山守護漁村。紅梅自責當日不聽施大哥的說話，並說若他要化山，她將魂斷山下。青獅囑咐她切莫輕生，要盡孝供養義父；在他化山後，她應於山下遍種紅梅，長伴獅山。

紅梅感動了仙界，在花神的舞蹈中，獅子山景緩緩而見。紅梅、青獅在平台上相擁，兩人精神永遠守在一起。全劇終結。

（六十六）

《拜將台》（2011）

開山資料 [1]

《拜將台》由 1999 年成立的「桃花源粵劇工作舍」製作，首演於 2011 年 1 月 15 日，是「桃花源後唐 50 [2]」計劃（2006–2011）的「最終回」。本劇是「桃花源」首個創作長劇，也是創作主力吳國亮編寫的第一部粵劇。吳國亮先寫出故事大綱，並完成了開首兩幕戲，其後張群顯和周仕深分別負責文字改寫和音樂編配。此外，導演劉洵也在排練過程中參與了劇本改寫。在隨後的四次重演，均由吳國亮導演、吳國亮與張群顯聯合編劇。五次演出均由張家龍、黎宇文擔任監製。

此劇的開山演員包括洪海（飾演韓信）、鄭詠梅（瑤姬）、陳嘉鳴（呂后）、鄺宏基（蕭何）、宋洪波（劉邦）、黎耀威（項羽）、藍天佑（鍾離眛）。2015 年的重演屬「跨界演出」，由影視紅星馮寶寶演呂后、舞蹈藝術家楊雲濤演項羽；其餘五柱，除洪海、鄭詠梅外，由阮兆輝演劉邦、廖國森演蕭何、莫華敏演鍾離眛。2017 年，「桃花源」獲香港藝術發展局資助，赴韓國首爾在表演藝術博覽會期間演出此劇，屬「黑盒劇場版」。2018 年，應「藝發局」邀請作為「藝壇新勢力」的演

1　此劇的「劇目簡介」由編劇者之一張群顯博士撰寫，並經本書編著者校訂，特此鳴謝。

2　「後唐 50」即「唐滌生死後 50 年」；此計劃以「後唐・唐後・今日之後……」作為副題。《拜將台》首演的場刊說「創作是唯一的鳳凰重生之路！……所以『今日之後……』當然是創作，2011 年是《後唐 50》『最終回・創作時代』。」

出也是「黑盒劇場版」。2019 年 9 月的重演屬「劇院版」。

　　每次重演此劇時，「桃花源」都作出多方面的嘗試。除了「跨界」演出外，還包括：(一)開發粵劇和諧音色系統 (Harmonic Canto-opera Audio，簡稱 HCA)，致力解決粵劇各伴奏樂器之間音量不平衡的問題；(二)運用電影語言「蒙太奇」，配合板腔、說唱、曲牌三類粵劇唱腔，營造出三個空間的平行剪接；(三)音樂上匯聚了周仕深（2011）、黃寶萱（2015）和來自台灣的李哲藝（2017-2019）的設計；(四)2015 版本衍生出眾籌「粵曲小令」《拜將台》鐳射唱片的概念和項目，由演員義唱，目的是支持粵曲小令的長遠發展；(五)在演出長度 3 方面，經歷了多番嘗試和「黑盒劇場版」的經驗後，由最長的 225 分鐘版本，逐漸形成以 160 分鐘為目標的理念。

主要角色及人物

文武生	韓信，漢朝開國功臣
正印花旦	瑤姬，韓信的妻子
二幫花旦	呂后，劉邦的皇后
小生	劉邦，漢朝開國皇帝，後世稱「漢高祖」
老生	蕭何，漢朝開國功臣
武生	項羽，楚國大將
第二武生	鍾離昧，劉邦的頭號通緝犯

故事背景

　　漢高祖劉邦（約前 256-195）初定天下，猜忌功臣及手握兵權的韓信（前 231-196），而丞相蕭何（前 257-193）每每暗中保護韓信，令劉邦不敢貿然把他剷除。

3　　即「時長」(time duration)。

劇情大要

第一幕《大祭》

　　韓信設壇，既祭祀亡妻瑤姬，也悼念曾對他有恩的漂母。韓信感激劉邦允准他於都城長安宗廟以皇族大禮弔祭，劉邦應邀與呂后親臨祭奠。韓信憑藉軍功贏盡軍心、洗盡胯下之辱，可說是否極泰來。可是，在隆重的大祭盛典背後，卻暗含殺機、預示大禍臨頭。

　　一直以來，蕭何暗中保護韓信，並派兵抗衡呂后的部署，以平衡韓、呂雙方的勢力。呂后故意提及韓信遲到，蕭何藉口原定吉時與皇相沖，為韓信解圍。

　　呂后請韓信唱楚歌、請韓信手下韓雄舞劍，而明知韓雄就是劉邦頭號通緝犯鍾離眛，只是各有顧忌，還未到「攤牌」的時刻。歌舞之間，韓信、劉邦、呂后、蕭何各人暗自表達出心底的矛盾。歌舞既罷，劉邦臨行前命韓信親自緝拿鍾離眛。

第二幕《異域》

　　在韓信與亡妻瑤姬的互動中，二人既表達了思念、感激、恩愛、憂傷之情，也對現況形勢作出評估。是韓信的冥想進入了瑤姬的鬼域？還是韓信心靈的掙扎與直覺警示到留在劉邦身邊的高度危機甚至大禍臨頭？臨別時，瑤姬回頭叮囑韓信須「急流勇退、離開劉邦、理想點到即止」。

第三幕《密約》

　　劉邦與呂后話及家常，促她為兒孫未雨綢繆，呂后心領神會。

　　呂后叮囑蕭何當晚引領韓信入「未央宮」，但不准他帶一兵一卒。

　　呂后暗自盤算計策：若她拿出韓信與陳豨[4]的通信證據，必會令

4　原是劉邦手下大將，後背叛劉邦。

韓信百辭莫辯；但她顧慮蕭何與韓信親如父子，蕭何自當為韓信暗留生路。韓信進京只帶少量兵馬，乃剷除韓信的千載難逢時機。她於是派兩路兵馬截擊韓信，一路試探實力，另一路消耗韓信軍力。

第四幕《問天》

　　韓信正在冥想之際，鍾離眛遞上蕭何書函，說「晴空之上容不得兩個太陽」，又說韓信窩藏鍾離眛敗露，更着韓信速離京城，並說「切記今天你我萬萬不能碰面」。

　　鍾離眛向韓信提出兩個建議：其一是二人聯手反漢，將無可匹敵；其二是韓信取鍾離眛的人頭獻與劉邦，將可消解眼前災劫，但日後劉邦仍會伺機對付韓信。

　　韓信再度進入冥想，思憶過去項羽曾力數劉邦不仁不義、棄信背盟，於是頓悟，決定月夜離京。

第五幕《魂兮》

　　離京途中，韓信收到蕭何密函，謂身陷險境，韓信立刻傳令折返長安。鍾離眛抱異議，認為他們兵力不足，無必勝把握。韓信雖然明知內有乾坤，卻仍然一意孤行。

　　瑤姬現身，圖阻韓信歸程，韓信不理。臨近京都，韓信傳令準備蟒袍，說要大搖大擺地進京城，向劉邦問過明白。

第六幕《天下》

　　呂后大軍追上，與韓信軍隊交戰，韓兵雖在苦戰下擊退呂軍，但損兵折將，鍾離眛更受重傷。蕭何到來，問韓信因何到此，並埋怨他違背了密報所言「今天你我萬萬不能碰面」。

　　蕭何暗裏明白，他答應呂后引韓信入「未央宮」在先、暗中通風報訊着令韓信離京在後；今日如不見韓信也好向呂后交代，但呂后棋先一着，已將韓信引到蕭何面前，令蕭何進退失據。然而，蕭何決定再為韓信解困，說韓信帶兵當然無堅不摧，但今日韓信家兵寥寥可

數，而鍾離眛重傷，斷難全身而退。蕭何此計攻心，目的是要鍾離眛自甘獻頭。

鍾離眛果然中計自刎，蕭何着韓信把鍾離眛人頭獻與劉邦，以擺平與劉邦的衝突。然而，韓信卻惱恨兔死狗烹，決定返回淮陰，他日捲土重來。

蕭何眼見韓信不接受他解困之計，等於放虎歸山，他日必生靈塗炭。蕭何剎那間權衡利害，轉念說因為韓信兵微將寡，應該隻身由秘道直奔城郊。韓信深信不疑，不知蕭何已設下了請君入甕的圈套。

第七幕《禁宮》

韓信隻身走到秘道盡頭，驚覺身處「未央宮」，遇上早已守候的呂后，二人對罵一輪。呂后被罵得怒氣沖沖，威脅斬殺韓信。韓信說劉邦金口曾許諾他「三不死」，呂后以未央宮「不見天」可殺、紅絨鋪蓋「不見地」可亡、「竹刀代替鋼刀」可斬，將三不死一一破解。韓信恥笑呂后只知用狡言強辯以得一時之利，卻不懂用信守承諾來達長治久安。呂后拋下竹刀，氣憤而去。韓信拿起竹刀，慨嘆自己為情盡義，今後眾口鑠金、天地可鑑，於是自刎。

第八幕《拜將》

場面倒敘七年前拜將儀式，當時韓信蟒袍加身、賜盔、賜令。畢竟性格締結一己之命運，原來當日的拜將大典中，早已註定韓信最後的收場。全劇告終。

（六十七）
《孔子之周遊列國》（2012）

開山資料

2012 年 2 月 13 至 14 日，《孔子之周遊列國》假座香港文化中心大劇院首演，共演兩日三場。此劇的策劃者是孔教學院的院長湯恩佳，編劇者是香港著名的詩人胡國賢，首演的劇團是「玲瓏粵劇團」，參與開山的主要演員有阮兆輝（飾演孔子）、鄧美玲（先飾丌[1]官，後飾南子）、新劍郎（子貢）、陳鴻進（子路）、廖國森（顏庚）、溫玉瑜（顏回）、呂洪廣（公孫餘假）、阮德鏘（先飾彌子瑕，後飾冉求）和呂志明（衛靈公）。

主要角色及人物 [2]

老生	孔子，本名孔丘
正印花旦	（先飾）丌官，孔子的妻子 （後飾）南子，衛靈公的愛姬
小生	子貢，孔子的大弟子
小生	子路，孔子的大弟子
老生	顏庚，衛國官員，子路妻的兄長

1　據此劇編者胡國賢指出，「丌」粵音 [其]，也是「其」的本字。
2　此劇並非採用六柱制。

小生	顏回，孔子的大弟子
老生	公孫餘假，衛國大臣
老生	（先飾）彌子瑕，衛靈公朝中的權臣 （後飾）冉求
老生	衛靈公，沉醉酒色的衛國王侯

劇情大要

第一幕《去國別妻》

魯國家中，孔子向妻子丌官訴說心中的鬱結：身為大司寇的他，鑑於禮崩樂壞，乃致力抑制魯國貴族，以振興王室，但反招怨恨。最近齊國更向魯國君臣送上美女和駿馬，令君臣沉醉於酒色享樂。孔子慨嘆忠言逆耳、時不我與，決定到別國去，盼望覓得重用他的仁君。

孔子的弟子子貢、子路、顏回等人到來，表示願意追隨老師。眾弟子告辭後，孔子向妻子丌官話別，請她留在家裏，專心養育孩兒。丌官把自己隨身的羅巾贈給孔子，囑他睹物思人。

第二幕《初訪帝丘》

在衛國，大臣顏庚、公孫餘假與一眾官員準備上朝進見衛靈公。衛靈公的權臣彌子瑕到來，暗嘆自從靈公寵信愛姬南子之後，不上朝已有幾個月，對他的信任已大不如前。

衛靈公半醉半醒地上朝，仍眷念昨宵沉醉在南子的溫柔鄉。顏庚因是子路的妻兄，乃奏知靈公，謂治國奇才孔丘與一眾弟子即將到達衛國，並請靈公親自出迎，以示禮賢下士、彰顯德政。靈公未置可否，彌子瑕、公孫餘假卻明言反對禮待孔丘。靈公雖無大志，但為求博取仁君美譽，宣召孔子和弟子上朝。

孔子和弟子上朝，靈公假意下階禮待。彌子瑕出言嘲諷孔子，說他空談禮樂仁義，而不知治國之道在於強兵。子路、子貢不值彌子瑕的囂張，與他爭論一番。公孫餘假有意為難孔子，問他何以有治國奇

能，卻要改投衛國。顏回代答，說魯、衛同屬姬姓，孔子事魯、事衛，根本無異，公孫餘假無辭以對。靈公看風駛舵，請孔子留在衛國，佐輔他治國。

第三幕《子見南子》

　　顏庚、公孫餘假談論孔子是非，顏庚說自從孔子到衛國，雖得主公禮待，但只是「敬而不用」，又適逢太子起兵圖謀反，孔子乃借機告辭衛國。公孫餘假說孔子到了匡城後，匡人誤會他是殺死匡人的陽虎，把孔子和眾弟子圍困了一段日子。顏庚又說孔子其後到了蒲城，又被作亂的叔孫戍逼簽同盟協議，並逼他發誓永遠不返衛國。公孫餘假說孔子竟違反協議，重回衛國，但相信天生傲骨的孔子不屑透過南子來接近主公。

　　一夜，孔子被南子召見，準備求南子說服靈公勤政。他慨嘆諸侯互相吞併，天下大亂，禍及萬民，此番再回衛國，希望一展抱負。

　　宮娥奉南子命請孔子入內庭見面。孔子猶豫，怕一向任性妄為、好弄權謀的南子對他有所企圖，但無可奈何，只好隨機應變。這時子路從後趕上，說夫子深宵入內庭，於禮不合。孔子自信光明磊落，請子路毋用擔心。原來公孫餘假一直暗中監視孔子，今時見孔子與南子即將會面，速向主公告密。

　　南子在內庭等候孔子，一邊憶述坎坷的過去。她本是宋國貴族千金，惟是因宋、衛結為盟國，慘被獻給老邁昏庸的衛靈公，斷送了青春和幸福。為求自保，她犧牲色相，卻又招致賣弄美色、弄權謀私的惡名。她這番假傳主公聖諭召見孔子，其實是欲試探孔子是否真正的君子、聖人。

　　孔子到來，南子垂廉，說在這個禮崩樂壞的時代，夫子應識時務、懂變通，放下仁義幫助主公成就霸業。孔子拒絕南子所求，欲告辭離開。南子挽留夫子並賜座，坦誠說衛主昏庸、德政無望，並勸夫子往他國另覓仁君。孔子請南子勸諫靈公棄兵戎、行德政，南子命宮娥捲起珠簾，恭敬地向夫子行禮。孔子怕招來非議，又一向聞得南子

放浪形骸、不拘朝儀，乃囑南子謹慎，免招話柄。南子遂向夫子訴說過去坎坷的遭遇。

孔子正在讚賞南子坦誠悔過之際，靈公突然率領公孫餘假和一眾宮監到來，並責備南子、孔子深宵在內庭會面。南子解釋說是承主公命令，試探孔子來衛國的真正目的，並說已知道孔子是真正言行合一的聖人。靈公聽此，知道誤會了夫子和愛姬，乃向孔子謝罪。

孔子、公孫餘假離去後，南子請靈公今後重用孔子；靈公厭棄孔子不懂行兵遣將、只空談仁義，拒絕南子所求。

第四幕《在陳絕糧》

顏庚又與公孫餘假談起孔子的遭遇，說孔子雖然折服了南子，但無奈靈公急功近利，孔子乃率領弟子往宋國。豈料宋將桓魋假傳宋主命令，追殺孔子和一眾弟子，眾人幾經辛苦，才得脫險。其後孔子到了陳國，適值陳主寵信佞臣，吳國借辭入侵，孔子欲往楚國求援兵，卻又被陳國和蔡國的軍民誤會，再度被圍困。

孔子和一眾弟子被困在陳國和蔡國邊境的山野中，已有五天。眾弟子見糧食和水即將耗盡，擔心不已，惟孔子卻處之泰然，並彈琴高歌。孔子仍時刻把妻子送給他的羅巾帶在身上，這時不禁懷念丌官。

孔子不忘訓勉弟子必須養成臨危不亂、樂天知命的氣慨，又向他們講解「不患無位，患所以立」的道理。這時外面殺聲四起，武藝不凡的子貢孤身衝出，打敗敵兵，突圍而去找尋救兵。

第五幕《奉詔歸魯》

孔子在陳、蔡得援兵解圍後，到了楚國，一度得到昭王的重用。可惜昭王死後內亂在即，孔子便率領弟子回到衛國。

子路到來，慨嘆衛靈公、南子、彌子瑕等人死後，人事全非，可幸自己得到重用；衛國新君已登位，然而對孔子仍是「敬而不用」。子路向夫子表明心跡，說願意以身殉道；孔子囑他小心行事。

在魯國得到重用的冉求到來，帶上聖旨，請孔子回到魯國佐輔魯

君。孔子與弟子喜聞佳訊，卻又悲聞丌官經已在去年因病身故。孔子驚聞噩耗，悲傷不已，心神安定後，告別了子路，帶領眾弟子隨冉求前往魯國。

第六幕《夢會丌官》

　　孔子雖已回到魯國，仍然是無法施展治國抱負，惟有設館授徒、講解經書，時刻仍懷念亡妻丌官。他慨嘆十四年來周遊列國，既得不到重用，就連老妻最後一面也錯過了。

　　孔子入睡之際，丌官的魂魄到來探望丈夫。二人分別了十四載，今喜相逢，互訴衷情。丌官勸勉丈夫莫忘拯救萬民的大志，頓時啟發了孔子著寫《春秋》的宏願，藉記載大義來警惕「亂臣賊子」。

　　孔子在夢中醒來，決定撰寫警惕「亂臣賊子」的《春秋》。全劇終結。

（六十八）
《李治與武媚》（2013）

開山資料 [1]

《李治與武媚》由廖玉鳳編劇，由衛駿輝、陳咏儀領導的「天虹劇團」於 2013 年 11 月 20 至 22 日在香港沙田大會堂演奏廳首演，共演三場。製作團隊方面，由高潤鴻、陳志江擔任音樂設計，梁煒康任舞台監督、佈景及燈光設計。策劃及導演一職，本由名伶林錦堂擔任，可惜「堂哥」於演出前不幸遽然離世。

此劇的編寫，緣自林錦堂曾在接近千禧年 [2] 觀看了廣州名伶倪惠英和梁耀安等到香港演出的《驕后武則天》[3] 後，發覺自己與劇中唐高宗李治一角產生共鳴，萌生了扮演「李治」的意欲，便於約 2002 年授命隨他學習編劇的廖玉鳳依照他的理念，從新角度編撰《李治與武媚》供他首演。由於須兼顧人物、歷史、公眾固有觀念、故事的戲劇性、戲曲和舞台演出的時空限制，劇本經歷十年才在 2012 年完成。

這時「堂哥」大概考慮到個人健康狀況，決定將劇本交予衛駿輝和陳咏儀主演，自己退居導演。可惜在籌備演出期間，他於 2013 年 9 月 16 日辭世。製作團隊多番會議後，推舉梁煒康兼任「執行導演」，決定盡可能保留「堂哥」對此劇的構想，並秉承「堂哥」遺命，頭幕使

1　此劇的「劇目簡介」由編劇者廖玉鳳女士撰寫，並由本書編著者按《李治與武媚》粵劇本》校訂，特此致謝。

2　準確年份待考。

3　由廣州著名編劇家陳自強（1933–2002）編劇，廣州首演年份待考。

用了《寒鴉戲水》和堂哥親撰的小曲《波犯狂瀾》，由謝曉瑩負責填詞。故此，此劇稱得上是林錦堂導演作品的遺作。

當年參與開山的主要演員有衛駿輝（飾演李治）、陳咏儀（武媚）、宋洪波（榮福）、林寶珠（武順）、梁煒康（上官儀，兼飾說書人）、廖國森（長孫無忌）、陳紀婷（王皇后）、王四郎（程咬金）、關凱珊（張忠）和盧麗斯（大宮女）。

此劇於 2014 年 7 月 23 至 24 日於沙田大會堂重演時，應劇團要求，新增第三幕《入殼》。之後，此劇於 2016 年 12 月 5 日於沙田大會堂再度重演，又於 2017 年 1 月 18 日於香港文化中心大劇院為慶祝香港回歸及「錦陞輝劇團」廿周年演出。首演及三次重演共演七場。

2018 年「創高峰演藝文化有限公司」出版《〈李治與武媚〉粵劇本》以紀念林錦堂；書中由製作團隊成員撰文敘述首演的製作過程，並載錄完整劇本、雜誌上的報導和評論，及四次演出的海報和一些劇照。

主要角色及人物

文武生	李治，大唐「永徽皇帝」，廟號「高宗」
正印花旦	武則天，太宗賜號「媚娘」
小生	榮福，李治身邊大太監，後晉升太監總管
二幫花旦	武順[4]，武媚親姐，封「韓國夫人」
丑生	上官儀，高宗朝宰相 （兼飾）說書人
武生	長孫無忌，唐朝開國功臣、太宗朝的國舅、李治的舅父
第二丑生	程咬金，唐朝開國功臣，號稱「福將」
第三生	張忠，侍衛隊長
第三花旦	王皇后，李治元配
第四花旦	大宮女
第五花旦	值夜宮女

4　史載武順與女兒賀蘭氏均曾受高宗寵幸，見網上資料。

劇情大要

序幕

　　大唐貞觀皇帝病重，金殿上，廿歲出頭的太子李治承命聽政。朝臣議論紛紛，令一向體質欠佳的李治感到身心疲累。

第一幕《策勵》

　　太子李治在書房裏，述說父皇纏綿於病榻，初親政的他不諳國事，因而受到朝中元老和大臣的輕蔑。皇上才人武媚捧香茶夜訪，勉勵李治，並建議他先「怙惡養奸[5]」，等待時機，一舉把忤臣清除。

　　武媚與太子互相戀慕，但有感自己乃皇上才人，恐怕將來與李治建立婚配關係時，會招大臣非議。她決定以退為進，計議皇上死後先出家，寓意重生，約定李治於時機成熟時接自己回宮。

　　貞觀廿三年（公元649年）皇上駕崩，廟號「太宗」。太子李治奉旨登基成「永徽皇帝」後，每天上朝，一邊知人善用、銳意施行仁政，一邊大力拓展大唐疆土。

第二幕《感業寺》

　　武媚在感業寺出家一年，一直與李治保持私通關係。這晚在長廊密室苦等新君不見，不禁擔心李治會否變心。

　　李治黃夜趕來，與武媚相擁痛哭，互訴離情。李治欲帶武媚回宮，礙於開國功臣兼國舅長孫無忌聞訊前來阻攔。善於曲意逢迎的「福將」程咬金及時趕到，為了討好新君，出言解圍。

第三幕《入彀》

　　為了迎接武媚入宮，李治吩咐宮人在御園張燈結綵，王皇后卻命令不准鋪張。太監總管榮福左右為難，大宮女提醒他，說後宮之事當由皇后處斷。

5　「怙」音［姑］；「怙惡養奸」亦作「姑息養奸」，意指暫時不追究一些壞份子的惡行。

榮福撤去綵燈，李治宣皇后責問，皇后託辭說皇上與武媚久別重逢，春宵苦短，繁文縟節反會妨礙二人洞房。李治聽言，不明內裏，稱讚皇后體貼。

國舅長孫無忌入宮，向李治陳辭，說先帝朝中，早有預言說「將有『女主』覆滅大唐」，勸皇上打消迎武媚入宮。李治說迎武媚入宮已得皇后同意，之後拂袖而去。長孫無忌追問皇后何以同意武媚入宮，皇后說這是「請君入甕」之策：武媚一旦在她勢力範圍之內，將會任她摧殘。

第四幕《殺女》

王皇后聞得武媚誕女，到來武媚寢殿探望。皇后一向無生育，自感受到皇上冷落，更有蕭淑妃與她爭寵，所以一直扶持武媚，計劃先令皇上疏遠蕭淑妃，然後才對付武媚。

皇后進入武媚寢殿，適逢武媚不在，乃遣退宮女，獨自逗弄小公主。她以為四下無人，說出有謀害武媚之心，豈料被躲藏一角的武媚聽見。皇后離去後，武媚擔心生命危在旦夕，驚恐之下將計就計，把女兒扼死。

殺女後，武媚陪伴皇上重返寢殿探望小公主，驚見小公主死去，武媚乘機嫁禍皇后。李治堅信武媚斷無殺女之理，皇后百辭莫辯，被褫奪皇后尊銜、貶進冷宮。

第五幕《專擅》

皇上抱病，群臣奏章交由皇后武媚批閱。國舅長孫無忌入宮責問武媚干政，武媚嚴詞駁斥，並出示皇上玉璽，下令將長孫無忌收押天牢。

宰相上官儀聞訊前來，呈上群臣聯名奏章，為無忌求情，卻得悉武媚計劃一舉掃除元老大臣。武媚不為忠言所動，拂袖而去。

武媚的姐姐武順孀居積鬱，武媚恩准她入宮居住，並准許她在後宮閒遊。

第六幕《廢后》

　　貴為聖上的李治在寢宮養病，慨嘆無力主持朝政，幸得武媚匡持，才得以喘息。近日他的痛症雖然略減，卻患上昏花眼眩之疾。

　　宰相上官儀攜廢后奏章覲見皇上，力陳武后居心叵測，跪諫皇上廢后。武媚得榮福報訊，趕來阻止，奪去奏章，並傳令將上官儀收監。李治為上官儀求情，武媚答應從寬處理。

　　幾個值夜宮女私語，不信皇上有昏花眼眩和夜盲之症。宮女入宮，偷偷測試皇上視力，確定皇上果然視力模糊。

　　武順失眠，夜遊至李治寢殿，見李治病態懨懨，並且孤身一人，便上前為他按摩。李治錯認武順為武媚，與她享受一夕風流。

　　武媚前來撞破，言語間對武順有加害之意。武順驚慌離去。李治醒來，知道犯錯，試探武媚能否容許自己再納後宮，武媚大方應允。

　　太監榮福報上，說文武百官跪在宮外，求赦免上官儀父子死罪。武媚說只斬上官父子已是十分寬厚。李治質問武媚，說她曾答應「從寬處理」，武媚卻反口。

　　榮福復入報，說武順已自縊身亡，遺書請求武媚開恩放過子女。李治哀慟，武媚卻無動於衷。

　　經過這幾件事，李治對武媚大為反感，責備她喜怒無常、出爾反爾。武媚說如果她之死可以成就一位明君，她甘願犧牲性命。李治不忍下令處決武媚，卻知道與武媚已經道不同、不相為謀。武媚從此獨攬朝政。公元683年底，李治在悔恨中病逝。

尾聲《稱帝》

　　武媚於洛陽「則天樓」登基為帝，改國號「周」，號「聖神皇帝」。全劇終結。

（六十九）
《灰闌情》（2013）

開山資料[1]

粵劇《灰闌情》由周仕深按陳牧、胡芝風編劇的京劇《灰闌情》改編，由「演藝青年粵劇團」在 2013 年 5 月 24 日於香港演藝學院戲劇院首演。原先京劇《灰闌情》是改編自德國劇作家布萊希特（Bertolt Brecht; 1898–1956）的《高加索灰闌記》（1948），而布萊希特的創作則受元朝李行道之雜劇《包待制智勘灰闌記》[2]的啟發。

粵劇《灰闌情》的首演由著名戲曲表演藝術家胡芝風擔任客席導演、張秉權為文學指導、著名粵劇音樂領導駱慶兒任音樂指導及音樂設計、周仕深兼任唱腔設計、宋向民和戴日輝任擊樂領導，及李廸倫任音樂領導。開山主要演員包括林穎施（飾演雪貞）、王志良（楊勇）、洪海（包拯）、阮德文（包興）、鄒麗玉（都督夫人）、林小葉[3]（龍兒）、唐其鎖（管家）及陳惠堅（旺成）。

1　劇目簡介蒙編劇周仕深博士撰寫，並經本書編著者校訂，謹此鳴謝。
2　亦作《包待制智賺灰闌記》。
3　其後以「林芯菱」作藝名。

主要角色及人物

文武生	楊勇，都督的侍衛
正印花旦	雪貞，都督府的燒火丫頭
二幫花旦	都督夫人
小生	包興，包拯的師爺
丑生	管家，都督夫人的舅父
老生	包拯，世稱「包公」、「包待制」[4]
第三生	旺成，雪貞的兄長
娃娃生	長大了的龍兒

劇情大要

第一幕《救子》

都督兒子「龍兒」誕生百日，適值都督離府公幹，都督夫人於府中設宴慶賀。

都督侍衛楊勇回到都督府，報訊說都督因被奸黨誣陷，已經死去，聖上並下旨抄斬都督全家。都督府上下各人為保性命，各自慌忙逃生。

夫人只顧自己逃命，忙亂中遺下龍兒，由燒火丫頭雪貞救走。雪貞本與楊勇相戀，二人亦在慌亂中失散。

第二幕《餵子》

官兵四處緝捕都督遺屬，雪貞揹着龍兒逃至郊外，龍兒飢餓嚎啕大哭，雪貞無法餵哺，幸遇一位村婦施捨粥水給嬰孩充飢。官兵追至，雪貞帶着龍兒往荒山奔逃。

4 因包拯曾任「天章閣待制」。

第三幕《歷險》

雪貞揹着龍兒來到荒山野嶺，遇上狂風暴雨，凶險萬分。雪貞走過獨木橋後，把橋板移走，以阻止追兵行進，最終得以脫險。

第四幕《逼嫁》

雪貞帶着龍兒投靠兄長旺成，寄住三月，街坊鄰里議論紛紛，以為雪貞未婚產子。旺成的妻子受媒人婆唆擺，逼雪貞遠嫁山鄉。雪貞為保兄嫂和睦，亦為了龍兒的安全，答應帶着龍兒遠嫁。

第五幕《還子》

都督家破後，夫人寄居原任都督府管家的舅父家中。一天，雪貞與龍兒出外採藥，經過管家的住所，敲門借茶時，恰巧遇見都督夫人。雪貞一方面慶幸夫人與龍兒母子重聚，另一方面因與龍兒已建立感情，不捨得和龍兒分開。

雪貞正躊躇是否還子之際，管家帶同媒人婆向夫人說親，要她改嫁富翁錢老爺，更慫恿夫人放棄龍兒。夫人為免被龍兒拖累自己的婚事，狠心撇下龍兒不認，雪貞憤而帶走龍兒。

第六幕《奪子》

雪貞嫁後，丈夫早逝，與婆婆張媽及龍兒相依為命。楊勇上京後被奸黨羈囚，幸聖上查明真相，為都督昭雪，楊勇也獲釋。一天，楊勇趕路途中巧遇雪貞。

楊勇聽得龍兒口喚雪貞為母，誤以為她移情別戀，出嫁產子，悲憤莫名。幸經張媽解釋，楊勇與雪貞誤會冰釋，重歸於好。

夫人與「管家」亦得悉都督冤案平反，往訪雪貞，欲奪回龍兒來繼承都督遺產。雪貞不忿，到西州府向包拯大人申冤。

第七幕《判子》

西州包公府衙公堂上，夫人與雪貞為龍兒歸屬爭持不下。包拯為

試探真情，讓龍兒站在灰粉畫的圈闌內，命二母拉住龍兒，並說誰將龍兒拉扯出圈闌，龍兒及都督家產便歸誰所有。

　　夫人為了奪得財產，狠心拉扯龍兒；龍兒受痛，哭叫起來。雪貞不忍龍兒受傷，甘願放棄。

　　包大人明察秋毫，看出雪貞與龍兒感情甚深，惟是夫人和龍兒有血緣，亦不可斷絕關係。包拯思量一番後，終於判決都督家產須待龍兒長大成人後才可繼承。她詢問雪貞與夫人，看誰願意承擔撫養龍兒成人的責任。

　　雪貞向包拯許諾甘願教養龍兒；夫人因已改嫁，自知無法撫養龍兒，亦明白雪貞真心愛惜龍兒，因此同意交還龍兒給雪貞撫養。全劇告終。

（七十）

《搜證雪冤》（2014）

開山資料 [1]

　　《搜證雪冤》由名伶兼編劇家新劍郎編劇，於 2014 年 7 月 4 日至 6 日假座高山劇場首演，作為是年「中國戲曲節」的粵劇節目。當時參與開山的主要演員有李龍（飾演王英才）、龍貫天（文勇）、新劍郎（護國公）、王超群（何氏）、呂洪廣（知府）、溫玉瑜（恭王）、黎耀威（先飾吳峰，後飾王英華）和鄭雅琪（王英玲）。

　　《搜證雪冤》的特點之一是採用粵劇傳統「排場」。新劍郎指出每個「排場」由特定的劇情、人物、鑼鼓、曲牌、說白和身段功架組成，用簡單的方法說出故事，是傳統粵劇的重要元素 [2]。在編寫此劇時，他按劇情需要選用了《大戰》、《會妻》、《讀狀》、《搜宮》和《打閉門》五個排場，而避免扭曲劇情來遷就排場。新劍郎認為此劇是他編劇的代表作。在劇情上，此劇有同樣屬「排場戲」的《西河會妻》的影子。

1　此劇的「劇目簡介」由編劇者新劍郎先生提供，由本書編著者校訂，特此鳴謝。
2　見網上關於此劇的演出資料。

主要角色及人物

文武生	王英才，習武俠士
小生	文勇，習武俠士，王英才的師弟
正印花旦	何氏，王英才的妻子
老生	護國公平南王
丑生	知府
第二老生	恭王
第三生	（先飾）吳峰，賊幫首領 （後飾）王英華，王英才的弟弟
二幫花旦	王英玲，王英才的幼妹

劇情大要

第一幕《收歸麾下》[3]

恭王野外狩獵，遇上賊幫首領吳峰率眾強盜伏擊，寡難敵眾。剛好俠士王英才及文勇兩師兄弟路過，聯手擊退強盜，救出恭王[4]。恭王以二人救駕有功，將二人收歸麾下。文勇一向野心不小，刻意奉承恭王，得恭王收為乾兒；英才則被派往山西為將軍。

第二幕《必死無疑》

文勇對英才妻子何氏早有不軌之心，擬奪為己有。他借意送別英才，到崖邊時，乘英才不備，將英才推下河中。其時江水滔滔，文勇及各人以為英才必死無疑。

第三幕《反臉無情》

文勇到王家，假意祭奠英才，卻乘機輕薄何氏。英才父親護媳心

3　全劇場目由本書編著者加入。
4　這裏用上《大戰》排場。

切，與次子英華、三女英玲斥責文勇。文勇惱羞成怒，反臉無情，將王父打死；何氏、英華與英玲及時逃離脫險。

第四幕《攔路告狀》

何氏、英華與英玲到破廟稍歇，適逢知府出巡，三人向知府告狀。知府為官清廉正直，問明狀況後，答應為他們申冤。

第五幕《過府質詢》

知府帶同何氏過府向文勇查詢案情，與文勇理論一番。文勇恃着貴為恭王的乾兒，二話不說將知府打死。何氏乘亂逃離，文勇派人追捕。

第六幕《攔輿訴冤》

原來當日英才大難不死，為漁翁救起，並為他療傷。英才回家途中見何氏被人追趕，被逼投河，便把妻子救起，問明狀況[5]，決意不向文勇屈服。適逢護國公平南王代天巡狩，王氏一家攔輿告狀，請求王爺主持公道[6]。

第七幕《沉冤得雪》

護國公到恭王府拜會恭王，道明來意是向文勇查問。恭王有心祖護文勇，推說他上京去了。護國公不信，派英才手持先皇御賜黃金鐗前往搜府[7]，終於在地穴搜出文勇，並把他制服[8]，交予護國公發落。護國公決定把文勇移交刑部審訊，英才沉冤得雪，與妻子、英華和英玲團聚。全劇終結。

5　這裏用上《會妻》排場。

6　這裏用上《讀狀》排場。

7　這裏用上《搜宮》排場。

8　這裏用上《打閉門》排場。

（七十一）

《王子復仇記》（2015）

開山資料 [1]

　　《王子復仇記》是新進生角演員黎耀威第一個編寫的劇本，於 2012 年完成第一稿。此劇改編自莎士比亞的名著《哈姆雷特》（*Hamlet*），亦參考了何文匯教授改編的劇本《王子復仇記》，首演由「粵劇戲台」主辦、「吾識大戲」協辦，於 2015 年 2 月 13 日至 15 日在「葵青劇院演藝廳」開山。開山演員有黎耀威（飾演劉高舜）、陳咏儀（李后）、梁煒康（先飾劉宏照，後飾劉宏義）、阮兆輝（鄭馬倫）、李沛妍（鄭如菲）、溫玉瑜（榮祿）、詹浩鋒（南川）。首演製作由李奇峰出任藝術總監、高潤權任擊樂領導、高潤鴻任音樂領導、黃寶萱任音樂設計。此劇於 2017 年 4 月於高山劇場重演兩場，又於 2018 年 12 月由「長青劇團」主辦的「黎耀威作品展」中作第三度公演 [2]。

1　此劇的「劇目簡介」由編劇者黎耀威先生撰寫，並經本書編著者校訂，特此鳴謝。
2　是次演出由梁兆明飾演劉高舜。

主要角色及人物 [3]

文武生	劉高舜，南漢太子
正印花旦	李后，南漢王劉宏照的妻子
老生	（先飾）劉宏照，被王弟殺害的南漢王 （後飾）劉宏義，殺劉宏照後登基的南漢王
第二老生	鄭馬倫，太師
二幫花旦	鄭如菲，鄭馬倫的女兒
小生	南川，劉高舜的侍從

劇情大要

第一幕《鬼哭》

南漢太子劉高舜得知父王駕崩，與侍從南川從楚國趕回南漢。高舜路過荒林時，遇上父王鬼魂，向他哭訴被親弟劉宏義殺害。高舜對鬼魂所說半信半疑，但對父王之死因卻深深懷疑。

第二幕《瘋祭》

劉宏義登基成為「南漢王」，更與本來是「王嫂」的「李后」大婚。高舜裝瘋回宮，試探宏義是否曾殺害父王。宏義對此甚為不安，召太師鄭馬倫之女鄭如菲進宮，命令她試探高舜，看他是真癲還是裝傻。

第三幕《絕愛》

原來鄭如菲與高舜本是愛侶，但高舜為免露出破綻，在如菲面前裝瘋絕愛。高舜得知李后請得「長勝班」進宮演出，決定借戲班演出時再次試探宏義。

3 此劇並非採用完整的六柱制。

第四幕《戲探》

高舜宴請王、后，更安排戲班重演當日父王被殺之事。宏義大怒，命太師深夜往取高舜人頭，太師左右為難。

第五幕《罪母》

李后夜到高舜寢宮，責罵高舜惹事生非。高舜責備她重婚另嫁、失德敗節。李后剖白真情之際，太師趕到，勸高舜離宮。太師為救高舜，甘願殿後，捨身成仁。

第六幕《落紅》

宏義下旨捉拿高舜。如菲得知父親死訊，精神崩潰、變成瘋癲。高舜逃到楚國之際，遇上如菲，適逢宏義派人追殺高舜，如菲為救愛郎，犧牲自己。高舜心碎，決定回朝復仇。

第七幕《復仇》

適逢宏義萬壽之期，他得知高舜回宮，先囚禁李后，並佈下重兵，誓要斬草除根。高舜歸來，矢志復仇，李后為保高舜，死在宏義劍下。霎時間，深宮風起雲湧，似有鬼魅前來，高舜乘機將宏義刺殺。高舜驀然回首，慨嘆自己雖然為父親復仇成功，卻最終失去了身邊的一切。全劇終結。

（七十二）
《武皇陛下》(2015)

《武皇陛下》中（左起）譚穎倫（飾演武三思）、鄭雅琪（上官婉兒）、
阮兆輝（狄仁傑）、尹飛燕（武則天）、溫玉瑜（武承嗣）及司徒翠英
（張柬之），攝於 2015 年

開山資料 [1]

　　《武皇陛下》由名伶尹飛燕和新進編劇者周潔萍聯合編劇，是「金毅娛樂製作有限公司」的大型製作，2015 年 7 月 21 日在葵青劇院首演，由康樂文化事務署主辦，作為 2015 年「中國戲曲節」的重頭節目。此劇大綱由尹飛燕構思，她其後並擔當監製及導演。

1　　劇目簡介蒙編劇者周潔萍女士撰寫，並經本書編著者校訂，謹此致謝。

據說尹飛燕一直渴望演繹由少女至老年的武則天，視之為一項個人的挑戰。2012年底，她委託周潔萍執筆撰寫劇本。為了完成任務，周潔萍用了半年多時間參考多部歷史文獻、影視評論及先前以「武則天」為主題的電視劇製作。此劇劇情由少女武媚入宮起，至年老武曌禪位、駕崩止，全劇濃縮了六十年間的歷史，選取當中幾項歷史大事作為劇情的骨幹。

此劇開山演出的製作團隊動員接近一百人，主要演員有尹飛燕（飾演武則天）、阮兆輝（狄仁傑）、鄧美玲（王皇后）、藍天佑（唐高宗李治）、阮德鏘（上官儀）、鄭雅琪（上官婉兒）、溫玉瑜（武承嗣）、宋洪波（張易之）、詹浩鋒（李顯）、林子青（翠屏）、譚穎倫（武三思）、司徒翠英（張柬之）、陳澤蕾（先飾張昌宗，後飾宣旨太監）等。阮德鏘同時兼任執行導演及舞台監督。

音樂方面，由高永熙擔任擊樂設計和領導；劉國瑛擔任音樂設計及領導，並為第一幕《禍劫才人》及第九幕《納諫釋賢》撰寫原創小曲。「香港鼓樂團」應邀為第十幕《神龍起變》擔任鼓樂顧問，以鼓樂營造激烈高昂的氣氛。此外，全劇多個舞蹈場面由伍宇烈擔任「舞蹈編排顧問」、熊德敏擔任「執行舞蹈編排」。

據編劇周潔萍指出，此劇別具特色的地方包括以倒敍的方式揭幕，聚焦按照比例縮小製成的「乾陵」無字碑，然後看見年老孤獨的武則天靠在龍座上，面對無字碑沉思，舞台隨即利用幻燈機，向無字碑投射出一列文字。此外，第七幕《威武不驚》使用葵青劇院的旋轉舞台，配合涼亭的旋轉底部，在「公轉」與「自轉」交錯效果下，展現武則天與男寵在亭內調情和談笑用兵的從容自若。至第十幕《神龍起變》，殺手踏着電動滑板出場，象徵來去的神秘飄忽。

首演時，第一晚演出由晚上七時三十分至午夜十二時多，長度超過四小時三十分。精簡劇本後，第二晚演出時間大約縮減了四十分鐘，仍然長達接近四小時[2]。

2　過於冗長是不少當代香港粵劇演出的弊點之一。

主要角色及人物

正印花旦	武則天
文武生	狄仁傑，唐代忠臣
二幫花旦	王皇后，高宗皇帝的皇后
小生	李治，大唐高宗皇帝
丑生	上官儀，宰相
武生	武承嗣，武則天的侄兒
第三生	張易之，武則天的愛寵
第二武生	張柬之，忠臣
第四生	武三思，武則天的侄兒
第五生	李顯，高宗第七子，後來的唐中宗
第六生	張昌宗，張易之的弟弟，武則天的愛寵
第三旦	上官婉兒，武則天的寵臣
第四旦	翠屏，武媚的近身宮女

劇情大要

第一幕《禍劫才人》

　　舞台以佛殿為背景，女聲幕後合唱配合舞蹈員的舞蹈，敘述少女武媚進宮、與儲君私戀、太宗駕崩、於感業寺出家，最後王皇后出現，從感業寺帶走武媚的經過。

第二幕《蓄髮進宮》

　　宮中後花園裏，王皇后自覺受到蕭淑妃的威脅，又知道皇上李治念念不忘武媚，於是協助武媚回宮，並與她聯合對抗蕭淑妃。當武媚蓄回長髮，回復美艷時，皇后設計請聖上賞花，在後苑擺置酒筵，獻上美人。

李治入席後，一直為朝政和國事悶悶不樂，對宮女的載歌載舞視若無睹。此時，武媚出場，舞動長水袖，令李治眼前一亮。皇上驚訝眼前人疑似武媚，於是一問究竟。

武媚說因為得到皇后的憐憫，才得還俗回宮服侍君皇。李治聞言，興奮不已。皇后出來，為擅作主張請罪，並提議將武媚納進後宮。李治將武媚冊封為昭儀，並讚賞皇后的體貼周到。

此時蕭淑妃聞風趕到，欲進園中干預。皇后知情識趣，出來安撫蕭淑妃，留下李治與武媚在園中卿卿我我、互訴纏綿。

第三幕《殺兒誣陷》

武昭儀三年間為聖上誕下大皇子和小公主，得到李治專寵，皇后與蕭淑妃卻受冷落。皇后後悔當初養虎為患，來到昭儀宮中，借口探望小公主，臨走前，着昭儀必須服從自己，否則她與族人性命岌岌可危。

武昭儀鑑於自己處於下風，在皇后面前只能唯唯諾諾。但她不甘受到壓逼與凌辱，心生一念，與宮女翠屏密謀把小公主扼殺，嫁禍皇后，再買通太監，誣陷皇后和淑妃施行「厭勝巫術³」，以剷除所有對手。

當晚，李治到來昭儀寢宮探望小公主時，驚見小公主已死去。武昭儀在悲慟和哭喊中有所暗示，加上翠屏幫腔，李治認定皇后曾下毒手。

與此同時，太監攜同證據前來，密告皇后和淑妃在後宮施行「厭勝巫術」。李治大怒，決定廢皇后、貶淑妃。

第四幕《並掌江山》

王皇后與蕭淑妃被廢後，不久相繼死亡。皇上不只把武則天冊

3　古代一種據說能傷害人的巫術。

立為后，更容許她參與朝政，引起了朝中大臣如上官儀等的不滿。一日，太監王伏勝前來御書房向李治告密，謂經常出入內宮的道士郭行真為武皇后施行「厭勝」，定有不軌陰謀。李治雖然不信，但內心卻不無疑惑。

李治召見宰相上官儀，詢問意見。上官儀一向不滿武皇后把持朝政，且認為武氏跋扈囂張，提出廢后建議，李治卻猶豫不決。

武皇后聞風而至，李治使退上官儀。武后先向李治質問，見到李治態度強硬，隨即變為軟弱可憐，又哭又喊，自稱遭受奸人誣陷，懇求聖上顧念多年恩情。李治心軟，打消了廢后念頭。

突然，李治風眩病發，幸好武后扶持在側。武后說願代聖上分擔辛勞，李治亦別無選擇。從此，帝后二人同掌朝政。

第五幕《廢兒專政》

李治駕崩，太子李顯登基，但遺詔說軍國大事還須由太后武則天決定。李顯登基兩個月，朝中大臣仍多遵從太后旨意。李顯並無任何親信，欲提拔自己的丈人韋玄貞為相，卻遭到宰閣裴炎反對，內心不是味兒，惟有在內宮獨飲悶酒。

武則天的侄兒武承嗣與武三思到來向新帝奉承，又乘機試探風聲。李顯半帶醉意，搞氣說有意將帝位禪讓韋玄貞。武承嗣與武三思找到把柄，向姑母武則天告發。

武則天到來問罪，李顯矢口否認，卻被武承嗣指證。武則天怒斥李顯不成大器，下詔廢李顯為廬陵王，今後由自己親自主政。

第六幕《明堂登極》

金鑾殿上，武后下旨稱「神聖皇帝」，改國號「周」，並宣佈天下大赦，武承嗣封魏王、武三思封梁王、文武百官皆晉一級。

武承嗣、武三思、張柬之、上官婉兒、狄仁傑等大臣逐一上朝向新君致賀。武則天身穿龍袍上殿，接受眾人膜拜。

第七幕《威武不驚》

御花園裏，武則天與男寵張易之在涼亭裏輕歌言笑。太監到來報訊，說契丹入寇營州。武則天從容傳旨，派王孝傑、蘇宏暉前往抵禦[4]。

太監再報，說王孝傑誤中契丹伏兵，戰敗身亡。武則天不慌不忙地傳旨，派婁師德為清邊道副大總管，出戰契丹。亭內繼續輕歌，亭外再現戰事。最後太監稟報，說契丹李萬斬已戰敗伏誅。

第八幕《金殿爭鋒》

武則天朗讀駱賓王的《討武曌檄》，慨嘆錯失人才，於是召眾大臣上朝，商議招納人才的計劃。

宰相狄仁傑深得武則天倚重，尊為國老，但狄仁傑向來不屑男寵張易之兄弟與外戚武承嗣等人擾亂朝綱。此際，狄仁傑上朝途中遇上張氏和武氏等人，言語間發生衝突，不歡而散。

武則天請狄仁傑推薦人才，狄仁傑舉薦了荊州別駕張柬之，但遭到武承嗣與武三思等人反對。一直逢迎張易之、張昌宗的武承嗣乘機向武則天引薦張易之的三弟張昌義，張易之、張昌宗大喜。

狄仁傑力陳張昌義任洛陽縣令期間的種種惡行，更指控朝中有人為他隱瞞包庇，請求武則天命令大理寺立案調查。張易之、張昌宗大呼冤枉，指狄仁傑誣衊誹謗，說道兩兄弟有大功於國，可擔保三弟的清白。

武則天詢問眾大臣，要求各人列舉張氏兄弟的大功；武承嗣、武三思曲意逢迎，但武則天仍不滿意。有大臣因為說不出張氏兄弟有任何功績，被武則天下令收押。最後上官婉兒說張氏兄弟曾為聖上試藥，所以確實立有大功；武則天聽言，點頭稱是。

武則天既不想得失國老，也想保住寵臣，於是傳旨大理寺調查張

4　演出時，舞台上涼亭和舞台分別「自轉」，台上景物則環繞涼亭「公轉」。涼亭外另一演區展示兩方將士對戰，亭內武則天與男寵繼續調情。

昌義是否曾犯法。狄仁傑離去後，武則天安撫張氏兄弟，說即使三弟有罪，亦保證可因兄有功而獲得赦免。

武則天退朝後，張易之兄弟與武承嗣等人忿恨狄仁傑處處作梗，決定除之而後快。他們計劃買通酷吏來俊臣，誣告狄仁傑謀反，務求狄仁傑死於牢房。

第九幕《納諫釋賢》

狄仁傑被誣告，為免受酷吏來俊臣嚴刑殘害，在御史台寫下謝死表，直認謀反。他又寫了密函，藏於棉帛之中，擬向武則天鳴冤。

武則天收到密函，親自到臨牢房，問狄仁傑為何直認謀反，然後又藏書鳴冤。狄仁傑說道若當時不認罪，便會無命向聖君申冤。

狄仁傑同時向武則天進諫，要她遠離奸佞，不可重用外戚或寵臣。武則天勸告狄仁傑須容納異己，自言用人惟才，並說狄仁傑先前推薦的張柬之已升任洛州司馬。狄仁傑推薦張柬之為宰相，武則天一口答應。

狄仁傑向武則天說出遺願，請重立盧陵王李顯為太子。武則天怒指立儲是皇室家事，不容干涉。狄仁傑痛陳利害，堅持武氏必須把江山歸還李唐，與武則天針鋒相對。武則天無辭以對，一怒之下賜酒一杯。

狄仁傑以為獲賜毒酒，向武則天臨死進諫，說武氏大周不過是暫時看守李唐江山，最終也得歸還，說罷將酒一飲而盡，武則天擺駕離去。

太監到來宣旨，說狄仁傑謀反一案並無真憑實據，獲准即時恢復原職。狄仁傑這時才發現剛才飲的並非毒酒。

第十幕《神龍起變》

狄仁傑去世後，宰相張柬之見武則天年事已高，國事日非，大權旁落外戚和寵臣之手，於是與禁軍將領李多祚密議為大唐復國，是夜安排士兵埋伏禁宮，等待太子李顯發施號令。

李顯膽怯，驚怕事敗被殺。在上官婉兒與張柬之鼓勵與扶持下，李顯終於鼓起勇氣登上玄武門，令軍心振奮。

起義軍與殺手四處埋伏，在陣陣激昂戰鼓聲中把張易之、張昌宗兄弟誅殺。武則天被解除權力，移送上陽宮仙宮殿靜養。

第十一幕《禪位駕崩》

武則天禪位李顯，自居太上皇。是夜，上官婉兒捧藥到來上陽宮寢室覲見。此時武則天蒼老體弱，緬懷過往，拒絕接見上官婉兒。

武則天朦朧間見到李治，便告訴李治自己並無辜負所託。她又看到狄仁傑向自己進諫，着她歸還李唐江山。她接着見到兒子李顯，便告誡他要做個勵精圖治的明君。

武則天回顧過去：一生雖曾建立雄圖偉業，如今卻眾叛親離，榮華富貴盡成過去。悲傷中，她彷彿見到遠處龍座出現。武則天慢慢走前，最後倒下，死去時手仍緊攀龍椅不放。全劇結束。

（七十三）
《毛澤東》（2016）

開山資料 [1]

　　2016 年是毛澤東主席（1893–1976）逝世四十週年，《毛澤東》是星相大師李居明原創的第 26 齣粵劇，於 2016 年 10 月 1 日首演於北角新光戲院大劇場，並於 2017 年 1 月重演，同年 9 月赴日本演出，再於 2018 年 9 月載譽重演。此劇在日本大阪「梅田微風劇場」演出時，易名為《夢之戀人毛澤東》，並提供了全劇的日文字幕，據說曾引起日本觀眾極大興趣，被譽為「促進中日藝術文化交流」的代表作，締造了大型粵劇跨國演出的盛事。其後，此劇的中文劇本亦正式出版。

　　內容方面，李居明在劇中避重就輕，巧妙地避開敏感的政治議題，而着墨於毛澤東主席的感情世界。全劇的三段愛情故事中穿插了有趣的歷史素材和生活片段，為全劇加添一定的娛樂性。此劇結局由兩位歷史偉人在天界的對話帶引出李居明的人生觀和宇宙觀。

　　此劇也是近代「時裝粵劇」的成功嘗試，運用傳統粵劇唱腔和功架來演繹近代歷史人物，令觀眾耳目一新。參與開山的演員包括龍貫天（飾演毛澤東）、陳咏儀（楊開慧）、王超群（賀子珍）、鄧美玲（宋美齡）、鄭詠梅（江青）、陳鴻進（先飾宋母、後飾朱德、再飾盧雲子）、新劍郎（蔣介石）及呂洪廣（先飾楊昌濟、後飾何鍵、再飾林彪）等，均為當今香港粵劇界當紅名伶。

1　此劇的「劇目簡介」由新光戲院大劇場行政總裁黎鑑峰先生撰寫，並經本書編著者修訂，特此鳴謝。

《毛澤東》是李居明「虛雲三夢」粵劇系列的「第一夢」，第二夢是 2019 年公演的《粵劇特朗普》。第三夢是 2021 年公演的《共和三夢》。

主要角色及人物 [2]

文武生	毛澤東，共產黨主席
正印花旦	(先飾) 楊開慧，毛澤東的妻子 (後飾) 韋開揚，楊開慧的轉世投胎
二幫花旦	賀子珍，毛澤東的妻子
第三旦	宋美齡，蔣介石的夫人
第四旦	江青，毛主席的夫人
小生	蔣介石，國民黨領導
丑生	(反串先飾) 宋母，宋美齡的母親 (後飾) 朱德，紅軍將領 (再飾) 虛雲子，「虛雲老和尚」道教化的引申
老生	(先飾) 楊昌濟，楊開慧的父親 (後飾) 何鍵，國民黨軍閥 (再飾) 林彪，毛澤東指定的接班人
第二老生	蔡元培，北京大學校長
第三生	斯諾 [3]，到中國採訪的美國記者
第五旦	史萊 [4]，斯諾的女秘書
第五生	阿甲

劇情大要

序幕《虛雲一夢》

虛雲子是「虛雲老和尚」道教化的引申，他的夢境帶出全劇。

2 　此劇並非使用「六柱制」。
3 　Edgar Parks Snow，1905–1972。
4 　Agnes Smedley，1892–1950。

第一幕《蘿麥情迷、下個麵吧！》

1919年「五四運動」爆發，中國青年目睹列強侵迫、國難當前，紛紛投入救國的洪流。一位來自湖南的農民子弟來到北平，開展熱血青年澎湃激情的夢。毛澤東在北京大學求學時，曾委身於福佑寺，結識了楊昌濟教授的女兒楊開慧，兩情相悅，並對馬克思主義有共同的追求。聖誕之夜，大雪紛飛，開慧催促毛澤東向父提親，澤東擔心用米酒作禮物會太過寒酸。

北京大學校長蔡元培送來一瓶法國名酒，也要為兒子蔡和森向開慧提親。澤東、和森兩人均為楊昌濟的得意門生，楊昌濟一時左右為難。毛澤東以一段「經濟論」向楊昌濟分析「農酒」比「洋酒」優勝，顯露情理兼備、才智過人。楊昌濟命女兒為澤東下廚煮碗麵條，表示答允毛澤東和女兒成婚。

第二幕《經唸賭婚、你信教吧！》

1922年，孫中山爭取蘇俄的軍力幫助，對付出賣革命的袁世凱及其他軍閥，主張聯俄容共。蔣介石主張清剿共產黨，矛頭直指毛澤東。宋氏三姐妹出身名門，大女慶齡嫁給國父孫中山，二女靄齡嫁給銀行家孔祥熙，宋母希望三女美齡也找個有權有勢的夫婿。

1927年，已有妻室的蔣介石希望藉與宋家聯姻，增強他的權勢和地位，便向宋美齡求婚。宋母故意為難他，要求他將整篇《聖經·主禱文》一字不漏地唸出，才答允將美齡許配給他。蔣介石想起自己兒時，信教的奶媽經常在他耳邊唸誦《聖經》，便琅琅上口將全文唸出，神蹟般地過關，令宋母大吃一驚。蔣介石投其所好，信了基督教，得娶宋美齡。

第三幕《煎迫成敵、快開槍吧！》

1927年，毛澤東赴長沙領導秋收起義，與妻子楊開慧暫別。蔣介石害怕夙敵毛澤東，決心清剿共產黨人，派弟子軍閥何鍵炸毀毛澤東的祖墳。

1930 年，楊開慧被何鍵拘捕，被關押在國民黨的牢房。此時此刻，毛澤東正在井岡山紅軍指揮所內，雖然時空相隔，也無法阻擋兩人共通心曲[5]。

楊開慧痛斥何鍵的卑鄙行徑，寧死不簽與毛澤東的離婚書，在被押上刑場的一刻激昂高歌，浩氣凜然。何鍵的兩顆子彈未能取她性命，終要再補一發「魂飛魄散」槍。

毛澤東在井岡山得知楊開慧的死訊，又收到何鍵破壞毛氏祖墳的消息，激動萬分。他深深感激楊開慧的成全，讓他今後無後顧之憂，堅決走上革命之路。

蔣介石派兵圍困井岡山，紅軍女兵賀子珍為保護毛主席，與刺客槍戰，不幸中槍。在沒有麻醉之下，子珍要求毛主席用匕首割開她的手臂，取出兩粒子彈。子珍的英勇氣慨令毛主席頓生敬佩之心。因為賀子珍的乳名是「月亮」，毛澤東自此稱自己是「戰無不勝的紅太陽」，以示「太陽配月亮」、兩人志同道合。

第四幕《考天試命、我祭詩吧！》

毛澤東率領紅軍踏上二萬五千里長征，歷經千難萬險，來到瀘定橋，擬過橋渡河。原來，此乃走出四川的惟一出路，也是當年太平天國「翼王」石達開全軍覆沒之地。此時紅軍被國民黨圍剿，前無去路、後有追兵，正面臨石達開的同一命運。

生死關頭，毛澤東不懼天命，身先士卒，視死如歸，求天賜風助軍士奪取瀘定橋。此時，蒼天和應，刮起大風，他與朱德、子珍並肩率領敢死隊攀越鐵索橋，終成功奪取瀘定橋。

毛澤東詩祭英魂護佑，以水代酒，在石壁上刻上《長征》詩篇[6]，氣勢磅礴。

5　二人共唱一曲《玄武湖之春》互訴離愁之情。

6　詩句投影在舞台 LED 銀幕上；此幕戲並有多位武師參與演出。

第五幕《憫弱成龍、去延安吧！》

　　1936年，毛澤東領導紅軍到達延安。由於延安地理形勢奇特，易守難攻，加上1937年七七事變，日寇侵華，形勢複雜，令蔣介石兩邊難顧，紅軍得以休養生息。那時，每日平均有二百熱血青年投奔這個革命聖地。上海電影明星藍蘋改名江青，投奔延安、加入革命。她表演京劇《打漁殺家》，引起了毛澤東對她的注意。

　　美國記者斯諾為了解中國紅軍和毛澤東的故事，與女秘書史萊進入延安採訪，毛主席向他們講述自己的生活習慣和喜好，如打麻將、講笑話、吃辣、英語水平差等，妙趣橫生。

　　賀子珍不滿斯諾的女秘書史萊與紅軍戰士跳舞和擁抱，並在語言間產生誤會，鬧出了不少笑話。其後，史萊知道子珍是毛夫人後，感到極為尷尬。子珍怒氣沖沖下向毛主席提出要遠赴蘇俄療傷。子珍去後，江青頓成毛主席的新寵。

第六幕《毀祖二錯、今晚走吧！》

　　蔣介石痛敗遼沈、淮海及平津三大戰役後，民心盡失，又失去美國盟友的支持，盤算與宋美齡退守台灣，並計劃帶走大批黃金和文物，留下一窮二白的江山給共產黨。

　　蔣介石斥責何鍵雖然兩次毀壞毛澤東的祖墳，卻竟全無效力，令國民黨依然慘敗。何鍵說二度毀墳，負負得正，令毛澤東逃出生天，乃天意也。

　　宋美齡向蔣介石道出美國人表面上力抗共產黨，其實是挑撥各國分裂，藉機出售軍火謀利。蔣介石自知大勢已去，但求攜妻遠赴台灣安渡晚年。

第七幕《投胎幻示、十九歲吧！》

　　1949年10月1日，五星紅旗在開國大典中迎風飄揚。毛澤東悲喜交集，回顧作戰廿五年，犧牲了無數生命，自己也經歷了十八次的死亡危機，才換來新中國的成立。此時毛澤東用散板唱出「中國人民

站起來！」，贏得全場掌聲。

開國慶禮前，十月下起了瑞雪，群眾興奮地起舞慶祝。毛澤東遇上一位十九歲女孩「韋開揚」，竟與十九年前逝世的楊開慧樣貌相同。他好奇查問，知道韋、楊二人甚至連生日也相同。臨別時，女孩熱情地邀請毛澤東將來到她家開設的麵店品嚐。毛澤東見到「慧妹」重生、並在自己建立的新中國過着幸福的生活，深感安慰。

江青身為新中國「國母」，理應登上天安門城樓參加開國慶典，卻受共產黨元老訂下的「三約」所制，被送往俄國治療扁桃喉核。江青忿忿不平，爬上城樓，豈料手背卻遭白鴿啄痛。她感到被侮辱，立下毒誓要奪得勢位。

第八幕《一怒翻天、氣煞我吧！》

1961 年，毛澤東退居二線，江青與林彪不滿劉少奇當上國家主席，設下計謀，欲以挑撥離間之計，除去政敵。

林彪向毛澤東送來一隻意大利名牌痰盂，並暗示外國間諜可能在痰罐內暗藏乾坤。毛主席果然發現痰罐底部藏有竊聽器，一怒翻天，決定重新披甲上陣 [7]，繼續鬥爭和作戰。

第九幕《曉夢歸真、蔣先生吧！》

1976 年 9 月 10 日，毛澤東在書房接見盧雲子，認為自己戰無不勝、萬壽無疆，連死神也能戰勝。盧雲子打開電視，令毛澤東明白自己已在昨日逝世。

盧雲子引領兩位故人與毛澤東相見。第一位是賀子珍。她在俄國多年，受盡冷落，最後患上精神病，在四人幫倒台後、毛澤東死後兩年才得回京瞻仰丈夫的遺容，卻從無怨言。

第二位故人是蔣介石，曾經是毛澤東的夙敵。兩位風雲人物經歷

7　發動「文革」時，毛主席時年六十二歲。

一生鬥爭，終在苦難禍福中感悟人生，明白人生終要輪迴轉世，世事離不開因果天數。兩人舉杯對飲，泯卻一生仇恨。

尾聲

一曲《天數歌》[8]總結了毛澤東一生的建國事業：戎馬倥傯，波瀾壯闊，嚐過鬥爭之苦，享過愛情之甘，最後放下恩仇得失，感悟千秋因果皆天道天數。全劇告終。

8　調寄《花非花》。

（七十四）

《宋徽宗・李師師・周邦彥》（2016）

《宋徽宗・李師師・周邦彥》的場刊封面

開山資料 [1]

　　《宋徽宗・李師師・周邦彥》為高潤鴻及謝曉瑩領導的「金靈宵劇團」成立的第一屆演出劇目，於 2016 年 5 月 30 及 31 日首演。此劇由正印花旦謝曉瑩自編自演，上海越劇「國家一級演員」史濟華擔任導

1　　此劇的「劇目簡介」由編劇者謝曉瑩女士撰寫，並經本書編著者校訂，特此鳴謝。

演，著名音樂領導高潤鴻擔任音樂設計，並撰寫了小曲《夢玉人》。開山演員包括龍貫天（飾演宋徽宗）、謝曉瑩（李師師）、阮兆輝（周邦彥）、陳鴻進（張迪）、梁煒康（蔡京）、黎耀威（張商英）、王潔清（李蘊）、吳立熙（高俅）、劍麟（金使）、陳紀婷（蘭香）等。此劇的特色創意之一，是首演的兩場分別有不同的結局。

主要角色及人物

文武生	宋徽宗
正印花旦	李師師，青樓名妓
小生	周邦彥，著名詞家，李師師的摯友和恩師
二幫花旦	李蘊
丑生	張迪，內侍
老生	蔡京，宰相
第三生	張商英，尚書
第二丑	高俅，奸臣
第二老生	金使

劇情大要

序幕《夢中逢》

宋徽宗趙佶夢見仙姬李師師，被她美麗高傲、一如孔雀的嬌姿吸引。皇上對佳人一見傾心，題下詩句[2]。

第一幕《青樓追夢》

權相蔡京刻意散佈皇帝搜集美人、藏在皇家宮苑「艮岳[3]」的消息；內侍張迪奉命拿畫像到各地妓院尋訪聖上的夢中人。

2　此折新曲《夢玉人》是後來的《生死緣》小曲的變調。
3　宋徽宗下令興建的皇家宮苑。

醉杏樓的花魁李師師閉門謝客，只接見摯友兼恩師周邦彥。到青樓訪豔的徽宗聽見師師琴聲，索聲上樓。師師先是隔簾痛斥簾外來客的唐突，後談至國家大事，師師情不自禁掀簾相見，才發現眼前人竟是當今聖上，而自己竟是當今聖上的夢中人[4]。

第二幕《風起雲湧》

宋室適逢內憂外患，徽宗雖有勵精圖治之心，卻受制於蔡京、高俅、童貫等奸臣。蔡京、高俅、童貫等主張聯金抗遼，其實各自暗地為自家建立軍權。他們在朝堂上與尚書張商英針鋒相對，借李師師逼皇上拒納周邦彥上書的良策，徽宗無奈只得同意聯金征遼。

第三幕《纖指破橙》

帝主微恙，師師邀約周邦彥詢問朝上之事，邦彥多方試探，借秋扇為喻示愛，師師婉言拒愛。徽宗突然到訪，邦彥連忙躲到牀下。

第四幕《金使造謠》

蔡京和張迪等與金使密謀聯手滅遼，並答應割讓城池。他倆又獻師師畫像，教唆金使在御前唱出周邦彥的《少年游》，以渲染周、李二人發生了私情，希望藉此除去邦彥和師師。

第五幕《詞禍問罪》

周邦彥在街上聽到自己創作的曲子《少年游》，頓時驚惶失措。原來當晚他與師師會面時，一時詞興大發，以一曲《少年游》描繪佳人「纖指破橙」的光景。他推想奸黨將該曲傳遍街頭巷尾，意在對付自己。

徽宗怒氣沖沖趕到醉杏樓，向師師問罪。不管師師如何解釋，徽宗決意要將邦彥即日發配充軍。師師無奈哭求聖上允許她送恩師一程。

4　此段用上《燕子樓》唱段及小曲《生死緣》；一襲龍鳳鮫綃巾是為此劇專門製作。

第六幕《蘭陵送別》

師師送別周邦彥，唱出一曲《蘭陵王》[5]；邦彥和歌寄意，師師歌罷拜謝師恩。

旁觀的徽宗被歌曲感動，又見師師執弟子之禮，明白二人果然是師徒關係。徽宗重才，赦免邦彥之罪，還把他官封「大晟府樂正」。

第七幕《尾聲》[6]

結局甲：

尚書張商英奉旨捉拿蔡京等奸臣，人贓俱獲，諸奸伏誅。天家也有真情愛，宋徽宗終抱得美人歸，周邦彥含淚送嫁。宣和七年（1125年），金兵分兩路南下攻宋，徽宗傳位其子欽宗。靖康元年（1126年），金兵攻入開封，徽、欽二帝被金人擄到五國城，史稱「靖康之難」。次年，北宋滅亡。全劇結束。

結局乙：

尚書張商英奉旨捉拿蔡京等奸臣，人贓俱獲，諸奸伏誅。可惜國勢已如日落西山，面對北宋即將滅亡，面對兩重恩愛，不勝負荷，師師返璞歸真。宣和七年（1125年），金兵分兩路南下攻宋，徽宗傳位其子欽宗。靖康元年（1126年），金兵攻入開封，徽、欽二帝被金人擄到五國城，史稱「靖康之難」。次年，北宋滅亡。全劇結束。

5 寄調《寶誕香》。

6 除首演外，其他演出只上演「結局甲」。

（七十五）
《玉簪記》（2016）

開山資料 [1]

《玉簪記》由鄧美玲領導的「玲瓏粵劇團」在 2016 年 4 月 13 日首演於沙田大會堂演奏廳。此劇由周仕深按明代劇作家高濂（萬曆年間人士）原著及崑劇版本《玉簪記》改編，在粵劇唱念基礎上融合崑劇《琴挑》、《偷詩》及《秋江》的經典演出身段。是次演出由著名戲曲表演藝術家胡芝風任藝術指導，著名京崑藝術家耿天元任導演，著名粵劇表演藝術家陳笑風任演出顧問，周仕深兼任唱腔設計，著名粵劇音樂家吳聿光任音樂指導，戴日輝任擊樂領導及佘嘉樂任音樂領導。此劇開山的主要演員有鄧美玲（飾演陳妙常）、黃偉坤（潘必正）、梁煒康（姑母）、呂洪廣（艄翁）及詹浩鋒（進安）。

主要角色及人物

文武生	潘必正，書生
正印花旦	陳妙常，「女貞觀」小尼姑
小生	進安，潘必正的書僮
丑生	（反串）「女貞觀」觀主，潘必正的姑母
老生	艄翁

1　劇目簡介蒙編劇周仕深博士撰寫，並經本書編著者校訂，謹此鳴謝。

劇情大要

第一幕《下第》

陳妙常因戰火與父母失散，流落異鄉，為避禍到「女貞觀」出家為尼。書生潘必正因病錯過科期，未敢返家，與書僮進安投靠早年出家、現任「女貞觀」觀主的姑母。

姑母喚妙常向必正奉茶，妙常起初誤會必正為尋常香客，冷淡對待，後得知必正為觀主的侄兒和知書識墨，對必正態度改觀。必正與妙常互憐身世，情愫已生。

第二幕《琴挑》

妙常掛念雙親，於雲房彈琴舒懷。必正月夜閒步庭院，隨琴音尋至雲房。妙常初感必正唐突，後知必正亦是識琴之人，遂邀他彈奏一曲。

必正以琴歌《雉朝飛》寄寓愛慕之意，又藉妙常所彈《廣寒遊》曲意挑逗妙常，妙常礙於清規戒律，謝絕了必正的美意。

必正假意離開雲房，卻躲藏門外；妙常受必正挑逗，心中暗泛情思，自言自語透露心聲時被必正聽到。必正得悉妙常情意，但礙於兩人身份，未能互通情愫，心中苦惱。

第三幕《問病》

必正感染風寒，臥病不起，姑母憂心忡忡，與妙常同往探視。必正向姑母描述病況，妙常安慰必正，說他很快便會康復。

姑母與妙常離去後，書僮進安假說妙常請必正到她房中一敍；必正聽言，一躍而起，被進安揭穿他裝病的詭計。

第四幕《偷詩》

妙常心中鬱悶，於雲房填詞一首，吐露情思。必正偷入雲房，趁妙常瞌睡之際偷取詩稿，得悉妙常思凡之念，暗中藏起詩稿，並喚醒妙常。

妙常欲向觀主告發必正偷入雲房；必正取出詩稿，揭露妙常已動凡心。妙常無可辯解，遂與必正訂下終身之約。

第五幕《逼侄》

姑母察覺必正與妙常暗通情愫，為必正前途着想，逼必正提早進京赴試。姑母命妙常為必正餞行，兩人難捨難離。

第六幕《秋江》

姑母親送必正登程往臨安赴試，必正百般推辭，但在姑母堅持之下無奈登船啟程。

妙常趕到江邊，僱小舟追趕必正，艄翁出言安慰。妙常追舟趕至，與必正於秋江上互訴離情，約定堅守前盟，之後含淚告別。全劇終結。

《西域牽情》（2018）

《西域牽情》的場刊封面

開山資料 [1]

　　《西域牽情》是以絲綢之路為背景的原創粵劇，由王潔清編劇、統籌及主演，由「青草地粵劇工作室」製作，2018 年 3 月 12 及 13 日於高山劇場首演。開山時參與演出的主要演員有黎耀威（先飾殷志遠，

1　劇目簡介蒙編劇王潔清女士撰寫，並經本書編著者校訂，特此鳴謝。

後飾殷復生）、王潔清（小河公主）、梁煒康（先飾阿克阿雄，後飾奧爾得）、阮德鏘（先飾樓蘭國王，後飾斯文赫定）、瓊花女（多娜）、譚穎倫（先飾莫成功，後飾徐熙）、黃成彬（先飾鄭豐年，後飾帕巴依）、江駿傑（阿地里，兼幕後唱者）、鄺純茵（先飾樓蘭女，後飾風沙女）、鍾颫文（先飾漢臣，後飾斯洛夫）、沈柏銓（先飾霍全，後飾舞蹈男）和張偉平（先飾衛平，後飾漢臣）等。其他參演者有陳玉卿、李晴茵、林貝嘉、曹采意、周洛童、千言、陳榮貴、蘇永江、文俊聲、阮志忠、杜詠心及余仲欣。

王潔清畢業於香港理工大學，曾受專業社會工作訓練，過去曾多次到國內從事義務教育工作。三次遊歷絲綢之路後，她渴望撰寫關於絲路風土人情的粵劇劇本。2017 年 3 月，她再遊絲路，並在烏魯木齊的博物館得見「樓蘭美女」的乾屍，衝擊下觸發了無限想像。回港後，她「帶着對西域二千多年歷史文化和前人開拓中西文化交流及文明的敬意[2]」，把西域風情注入「絲路姻緣邂逅、誓約千載長留[3]」的浪漫故事，寫成《西域牽情》。此劇意圖將漢代自通西域之後東西文化交匯之盛況、西域風俗文化、草原音樂、西域服裝、道具、擺設等呈現粵劇舞台，並希望藉着新的題材給觀眾一定程度的新鮮感，尤其希望吸引年青觀眾接觸粵劇。

此劇於 2019 年 11 月 25 和 26 日在高山劇場重演，仍由首演的主要演員擔綱演出。

2　引述自首演的場刊。
3　引述自宣傳首演的海報。

主要角色及人物

文武生	(先飾) 殷志遠，漢朝使節 (後飾) 殷復生，清朝官員
正印花旦	小河，樓蘭國公主
丑生	(先飾) 阿克阿雄，愛慕「小河」的青年 (後飾) 奧爾得，探險隊員
武生（老生）	(先飾) 樓蘭國王 (後飾) 斯文赫定，探險隊長
二幫花旦	多娜，戀慕阿克阿雄的樓蘭民女
小生	(先飾) 莫成功，殷志遠的隨員 (後飾) 徐熙
第三生	(先飾) 鄭豐年，殷志遠的隨員 (後飾) 帕巴依，探險隊員

劇情大要

第一幕《異域風情》

漢朝一自張騫通西域，東西文化貿易往來越趨頻繁。漢大使殷志遠奉命率使團出使西域，抵達樓蘭市集，眼見一片繁盛，並感受到熱情純樸的民族風情。

第二幕《樓蘭國宴》

樓蘭國王設國宴款待志遠及漢使團，小河公主獻上西域歌舞，與志遠一見鍾情。

漢使團為西域帶來中土絲綢、草藥及造紙技術，令西域人大開眼界。樓蘭亦獻上于闐玉及葡萄，彰顯坎兒井造福西域世代人民的至偉工程。

小河於席上頭患復發，惹起志遠擔憂。

第三幕《報施種情》

　　小河帶領志遠看罷坎兒井工程，二人展露了愛國愛民之情。

　　志遠目睹小河對因戰事而失去家園的孤兒們關懷憐憫，為之動容。孤兒們視小河為母親，並表示希望志遠成為他們的父親，令二人感到既尷尬又心甜。

　　小河頭患再發，相信頭患與母后早亡同樣是因曾受到詛咒。志遠直言懷疑是小河頭上所戴的家傳玉石引起頭痛，小河感到被冒犯，一怒下拂袖而去。

第四幕《殤緣玉殞》

　　志遠鍥而不捨，終於查出小河傳家玉石為「殤緣玉」，是引致小河頭患之根由，便運功為小河療病。志遠又配製中草藥給小河服用並精製草藥包，令小河依然可把家傳玉石配戴身上。

　　小河為表謝意，把親製的樓蘭服送給志遠並為他披上，二人四目交投，難掩互相傾慕之情。

第五幕《羅布傷離》

　　小河病癒，與志遠同遊羅布泊，情深漫舞。小河贈以粉紅及紅玫瑰，以明示感激及愛慕之情。惜志遠肩負使團西行重任，未敢接受，二人於羅布泊傷感分離。

　　分別一載，小河單思成病。一直傾慕小河的阿克阿雄默默守護小河。

第六幕《故城重訪》

　　七年後，志遠啟程回漢土，期待到樓蘭與佳人結合，豈料樓蘭已破落至面目全非。志遠遇上阿克阿雄，得知小河數年前已黯然離世。阿克把小河留給志遠的遺書及殤緣玉交給志遠。

志遠因必須趕回中原覆命，臨行時答應阿克阿雄回朝覆命後再來拜祭伊人。孰料離開之後，整個樓蘭包括小河之墓一夜之間淹沒於黃沙之中。志遠追悔莫及，遺恨長留。

第七幕《千年盟誓》

　　一千六百年後的清朝末年，列強侵略中國，外國探險隊以探測為名，在新疆搜索瑰寶，樓蘭遺址終於再被發現。轉世多回的志遠此世是大清負責新疆事務的官員殷復生，與外國探險隊員一同探索樓蘭遺址。

　　在一條細小河流的旁邊，探險隊發現小河公主的棺木，小河的屍首重現世上。相隔一千六百年，志遠與小河終於再遇上。志遠過去一切記憶，在這不真實的空間中全部湧現。二人相見，深情相擁，再次翩翩共舞，猶勝萬語千言。全劇終結。

（七十七）

《桃花扇》（2001 / 2018）

《桃花扇》的場刊封面

開山資料 [1]

　　《桃花扇》由楊智深編劇，早於 2001 年由「康文署」委約由他創辦和主持的「穆如室」製作，並假座「葵青劇院」及「沙田大會堂」首

1　　此劇的「劇目簡介」由編劇者楊智深先生撰寫，並經本書編著者校訂，特此鳴謝。

演四場[2]。2018 年，楊智深重新修訂劇本，再由康文署主辦，於高山劇場新翼演出兩場，作為新版的首演。參與的主要演員有阮德文（飾演侯朝宗）、康華（李香君）、陳嘉鳴（李貞麗）、廖國森（楊龍友）、呂洪廣（蘇昆生），和王希穎（寇白門）。尾幕《壇心》裏，由著名流行樂歌手兼作曲家倫永亮特別創作長達三十分鐘的新小曲，相信是至今粵劇劇目中最長的一首。舞台美術由上海越劇院一級服裝設計師張豫美設計，曾文通設計佈景，馮國基負責燈光設計，劉洵擔任導演。

2001 年的《桃花扇》首演由紅伶文千歲飾演侯朝宗，陳好逑飾演李香君，鍾麗蓉飾演李貞麗，溫玉瑜飾演楊龍友，洪海飾演史可法，任劍聲飾演蘇昆生，鄭詠梅飾演卞玉京。演出採用「雙旦一生制」，配合三位老生分別扮演三個劇中人，有別於六柱制，也是一個突破。2004 年，香港演藝學院畢業生在演藝學院歌劇院也曾演出此劇，由文軒飾演侯朝宗、鄭詠梅飾演李香君、洪海飾演史可法。

主要角色與人物

文武生	侯朝宗，明末名士
正印花旦	李香君，金陵媚香樓名妓
二幫花旦	李貞麗，香君的養母
老生	楊龍友，侯朝宗的好友
第二老生	蘇昆生，香君的唱曲師傅
第三老生	阮大鋮，馬士英的黨羽，也是曲家
第三旦	寇白門，秦淮名妓
第四旦	卞玉京，媚香樓妓女

2　當時亦邀請京劇大師創作同名京劇，進行兩個劇種的藝術交流。

劇情大要

序幕《卻匲[3]》

　　明末清流士人侯朝宗是「復社[4]」的領袖，時刻彈劾大臣馬士英、阮大鋮等奸黨。「媚香樓」的花魁、「秦淮八艷」之一的李香君愛慕侯朝宗才華，願委身下嫁。馬士英欲收買朝宗，託阮大鋮獻上金銀珠寶，由朝宗好友楊龍友引線，在梳攏之日作為賀禮。

　　朝宗不明內裏，正想接受厚禮；香君得悉，大鬧華堂，退卻妝匲，令朝宗羞愧不已。其後眾人得知北京城破、崇禎皇駕崩，不約而同失聲痛哭。

第一幕《贈扇》

　　眾士子沿街哀悼崇禎，并痛斥新帝「福王」原是鄭妃之子，繼位不合法紀。這時馬士英的黨羽阮大鋮率領手下到來，驅趕滿懷怨言的士子。朝宗到此，感銘無端，哭天下無主。

　　香君送信，說史可法被困揚州，命朝宗向諸藩鎮請兵解圍。倉促聚散，香君寄語朝宗以天下安危為重、毋念兒女之情。朝宗將崇禎帝昔日欽賜的寶扇贈與香君，永為之念[5]。

第二幕《題扇》

　　香君送別朝宗後，矢志杜門謝客、守樓表貞。「媚香樓主」李貞麗雖是香君的養母，但二人年紀相差不遠，情同姐妹。貞麗既明白香君的情操，卻又擔心營生日益困難。

3　「匲」即「奩」，粵音 [廉]，本指載放女子梳妝用品的小匣子；引申作「嫁奩」，指古時女子陪嫁的財物。

4　是創立於明代崇禎初年的學術和政治組織，宗旨是興復古學和對抗奸黨。

5　楊智深原文指出這幕戲在時空上與史書所載有出入，而同樣情況也出現於孔尚任的原著。

當日香君卻匳，激怒了馬士英，士英為了洩憤，託楊龍友送上金銀，要買香君送給富商田仰作妾。香君誓死不從，闖死撞牆，昏倒獲救，點點鮮血卻濺到寶扇之上。

李貞麗束手無策，楊龍友說田仰並未曾見過香君花容，大可李代桃僵；貞麗出於姐妹之情，代替香君出嫁。

龍友拾起寶扇，發現上面有先帝崇禎御印、朝宗題詩、香君血跡，深感此扇既有君臣之義，也有兒女之情。在數點血跡之上，龍友補題數筆，化血跡成桃花，以紀念此情此景。

香君醒來，得悉貞麗代嫁，苦斷肝腸。同樓姐妹卞玉京自知難容亂世，決定捨卻紅塵、避靜庵堂。香君也決定與師傅蘇昆生遠走天涯、避禍躲災。

第三幕《哀歌》

南明福王登基後，受到擁立他的一班奸臣擺佈，終日以歌舞為樂，視烽煙於不顧。這天，宮裏正排演阮大鍼的新戲《燕子箋》。

史可法死守揚州，期望援兵來救。朝宗到來報信，說四鎮皆擁兵不發，圖謀自立。可法聞言，悲嘆大勢去矣。

朝宗深愧無能，欲自刎，可法攔止，脫下金盔銀甲，拜託朝宗呈上福王，惟願福王能思改過，振作朝政。

朝宗含淚拜別，回首間，可法自刎，死不瞑目。

第四幕《漁閒》

貞麗嫁給田仰後，為大婦不容，被打發到漁家。貞麗逍遙江海，回首人生順逆，百般滋味湧上心頭。

南明敗亡，朝宗了無生趣，欲投江之際，被貞麗喝止。故舊相逢，互道前塵各種遭遇，惟有嘆息。朝宗得知香君守樓、貞麗代嫁，心魂俱喪、無地自容。貞麗暖言寄贈，希望朝宗莫再英雄氣短，之後二人

依依惜別[6]。

第五幕《劫寶》

香君逃難中眼見官婦被擄、淪為歌姬，也目睹群臣將福王獻給滿洲人做俘虜[7]。

清兵奉旨執行剃頭令，蘇昆生堅決不肯，在搏鬥中受傷。香君上前相助，遺下桃花扇。清兵見扇乃前朝遺物，揚言要把它毀掉；香君再三乞求，說扇乃訂情信物、國破家亡亦僅餘此扇作寄託。清兵不理，把扇撕破。

第六幕《壇心》

白雲庵道士為史可法的衣冠塚開壇超度。這時雪雨紛飛，阮大鋮、福王等鬼魂亦來領受香火祭品。本來天各一方的侯朝宗、李香君、李貞麗、楊龍友、蘇昆生同來祭奠。茫茫人海中，各懷心事，終對面相逢，夢影前塵。全劇終結。

6　此幕即原著《逢舟》；楊智深原文説：「喜其塑造貞麗角色之跌宕離奇，對人生奇變，甘之如飴，寫煙花女子，亦是前所未有，最後寄身漁閒，雖知道漁樵問答是中國傳統一個非常重要的文化符號，能夠在山水間得意逍遙，反襯功名中人的無奈。情致寫得淡雅唏噓，與平淡中見閱歷。」

7　楊智深原文説：「這幕的寫法有別於傳統戲曲，底幕發生的事情與香君在前幕的唱做配合，由香君的視線，寫意的述説了南明皇朝瓦解的過程，以及富貴名門的下場，同時也傳達了香君內心的悲痛。」

（七十八）
《百花亭贈劍》（2018／2019）

開山資料[1]

《百花亭贈劍》是毛俊輝導演作品，由 2018 年第 46 屆「香港藝術節」委約及製作，並由「香港賽馬會慈善信託基金」獨家贊助，屬於「賽馬會本地菁英創作系列」，於 2018 年 3 月 2 日至 4 日於香港演藝學院歌劇院首演三場。

此劇改編自唐滌生於 1958 年為吳君麗、何非凡編寫的同名粵劇，由毛俊輝及江駿傑擔任聯合改編，陳守仁擔任文學顧問。音樂方面，由李章明擔任音樂總監與頭架，更為全劇設計音樂及作曲、編曲，包括第五幕的主題曲《哭訴》。此劇的主要演員有王志良（飾演江六雲）、林穎施（百花公主）、洪海（鄒化龍）、林芯菱（江花右，即「江湘卿」）、符樹旺（八臘）、朱兆壹（安西王）、酈梓煌（龍彪）、盧銘章（虎豹）、陳鎧汶（田翠雲）等。

此劇有別於「唐劇」版本，第五幕與尾聲都是重新編寫，序幕至第四幕保留了唐劇的故事框架與主要曲白。為配合現代劇場的敘事方式與演出長度只有二小時三十分鐘（包括中場休息），此劇刪減了支線人物（如田連御），並將每幕篇幅減短，同時調動了一些劇情細節[2]。

1　此劇的「劇目簡介」由編劇者之一江駿傑先生撰寫，並經本書編著者校訂，特此鳴謝。

2　例如，將原來的第一幕分成序幕、第一景與第二景。

表演形式方面，為配合「讓年輕人進場看戲」的方針，此劇強調「以戲為主」和「簡約與到位」，所以適量減少鑼鼓、把一些口古改成口白、加快演員話語和動作節奏。此外，幕後的設計與運作均引入現代劇場的系統模式與精英團隊，包括陳志權負責佈景設計、陳焯華設計燈光、譚嘉儀負責服裝設計、袁卓華設計音響、陳寶愉擔任製作經理，和洪海擔任戲曲表演指導等。

　　此劇於 2019 年 3 月 1 至 2 日於香港沙田大會堂重演，劇名為《百花亭贈劍（更新版）》，同樣是由「香港藝術節」委約及製作；同年並在國內深圳、廣州和上海演出 [3]。

主要角色及人物

文武生	江六雲，十二路御史之一，化名「海俊」
正印花旦	百花公主，安西王的愛女
小生	鄒化龍，十二路御史的統領，江六雲的姐夫，江湘卿的丈夫
二幫花旦	江湘卿，化名「江花右」，江六雲的姐姐
丑生	八臘，忠於安西王的內侍
武生	安西王，百花公主的父親
第三旦	田翠雲，百花公主的近身侍婢
第三生	龍彪，綠林軍首領
第四生	虎豹，綠林軍首領

3　由於新冠病毒疫情，取消了到台灣和英國演出。

劇情大要 [4]

序幕

　　元朝，安西王不斷擴軍和廣招才俊，令朝廷懷疑他密謀作反，派遣鄒化龍統領「十二路御史」及大軍駐守衡山監視。江六雲是御史之一，化龍是六雲的姐丈，六雲奉命潛入安西王宮探察軍情。

　　鄒化龍查出安西王宮由內侍八臘專權，囑咐六雲攀附此人，以便進身。同時，化龍希望六雲借機尋找自己失散五年的妻子，也即是六雲的姐姐江湘卿。

第一幕《闖宮》

第一景

　　安西王計劃起兵回朝奪位，安西城內戒備森嚴，嚴防朝廷密探進入。城內猛將雖多，安西王仍欲招賢。八臘希望能掌握兵權為主效命，可惜安西王不允，認為兵權應由他的女兒「百花公主」執掌。

　　安西王傳百花公主上殿，希望公主早日找個如意郎君；但公主不問姻緣，只求每日練兵、為父王效命。

第二景

　　江六雲儒生打扮，化名「海俊」，到王府外擊鼓，聲言控告八臘毀掉科場。八臘着人捉海俊問話，見他身份可疑，欲把他殺死。海俊與兵士糾纏之際，安西王見海俊文武兼備，命令八臘釋放和善待，並決定將他收納帳前。

　　八臘覺得安西王收納海俊而將自己薄待，有失寵之感。他想到殺害海俊的妙計，先把他灌醉，然後帶進百花亭、安置到公主的牙牀上；因為公主曾下命令，說任何男兒妄入百花亭，定斬不饒。

4　根據 2019 年《百花亭贈劍（更新版）》。

第二幕《贈劍》

六雲不虞有詐，果然被灌醉。八臘依計行事，把酒醉的海俊扶進百花亭。

翌日朝早，百花公主的近身隨員江花右到來，發現海俊。原來花右本名「湘卿」，是六雲的姐姐。六雲向姐姐道出自己化名「海俊」潛入宮中的目的、以及姐夫鄒化龍的近況。花右聽聞公主回亭，見前無去路，惟有安置弟郎到百花亭假山後藏身。

公主與一眾女兵練劍後回百花亭，見花右缺席晨操，並神不守舍，又發現有男兒衣衫在牀上，以為花右偷情，欲舉劍殺之，被海俊衝出攔止。一輪擾攘，海俊與公主四目交投，情愫頓生。

公主遣退眾人，借機送海俊出亭，又勸他切莫踐踏梅花。海俊知道公主有鍾愛之心，決定躲在梅林，靜觀其變。公主自語對海俊傾心，被海俊偷聽到並揭破公主愛意，二人表明心聲。

公主把腰間一把百花劍贈海俊以訂終生。海俊動了真情，反思自己的真正身份後，決定接受寶劍，今後與佳人相親相愛。

第三幕《過營》

鄒化龍聽聞江六雲入贅安西王宮，未知真偽。六雲過營到來，向化龍坦言深愛公主，化龍面色一沉。六雲也帶來姐姐湘卿的消息，說她已化名「花右」，成為百花宮的女先鋒。

六雲希望化龍念及親情，罷息干戈，要求假如有日揮兵進宮，也給百花公主留生路。化龍勸六雲放心，說如果一天公主兵敗，可走南門。六雲聽言頓感安心，便告辭回宮。

江湘卿到來與化龍重聚，道出幾年來思君之苦，又說公主對她情如姐妹。但可惜湘卿這次是偷偷盜令而來，不可久留。化龍聞「盜令」二字，便心生一計，決定灌醉妻子，盜取令牌，準備偷襲安西王宮。

第四幕《盤夫》

百花宮內，公主因夫婿久久未歸而坐立不安。婢女田翠雲道出駙

馬與江花右經常往來私語，公主由是心生妒火。

八臘拜見公主，說海俊偷過敵營，必是朝廷派來的奸細，勸公主早下殺手，免留後患。八臘去後，六雲回宮，公主問他與花右的關係，他只好承認姐弟之情。公主又問「過營」一事，六雲初時支吾以對，後知不能迴避，惟有道出真相，並囑咐公主一旦遇困時可從南門逃命。

公主如夢初醒，當機立斷，交令牌給六雲，着他再過敵營，取休戰和書解除困局，令二人此後愛得光明磊落。六雲拜謝公主情深，高舉求和令往見化龍。

八臘帶安西王到來搜尋海俊，安西王責罵公主沉溺兒女私情而不辨忠奸，公主卻以死誓證夫郎忠誠。八臘恐防有變，勸安西王立即起兵。公主獲告知鄒化龍在南門駐紮重兵，對六雲頓生疑心。

軍士報訊，說敵軍先前憑偷得令箭混入王宮，並偷襲百花營，令三千女兵傷亡殆盡。安西王感嘆大勢已去，傳令眾人棄城逃生。

百花公主傷心欲絕，回憶誓盟，舉劍欲自盡之際，田翠雲闖出阻止，並勸公主留身以待捲土重來，更願意代公主身殉。敵兵殺聲四起，公主決定留身復仇，臨行前回身禮敬翠雲大義。

第五幕《決戰》

第一景

安西王與八臘走避不及，被鄒化龍擒拿。

一戰功成，但化龍知道自己私自出兵偷襲安西城，已令朝廷震怒；同時，朝廷憑內探知道他的妻子曾為百花公主效命，更怕招來通敵罪名，故與湘卿商量如何尋找出路。鄒化龍想出「殺安西王，以表忠心」之計，但遙聞人聲吶喊、鼓聲四起。

原來百花公主率領綠林軍殺到，誓要營救安西王。化龍發現局勢扭轉，怕綠林好漢乘機起義，令朝廷降罪。這時傳來綠林軍要求「殺死江六雲，重建百花宮」的呼聲，湘卿深深明白丈夫的困難處境，願榮辱與共、功罪同擔。

化龍再心生一計，命令江六雲出城勸公主撤兵。化龍轉身入後堂，說去找安西王。湘卿感到事態可疑，偷偷跟着化龍。

第二景

江六雲被逼成為人質，上戰場與公主講和，公主怒火沖天，不留情面，與六雲一輪打鬥，佔了上風。

六雲舉起百花劍，圖自盡證明自己對公主的真情，卻把公主打動。此時，綠林軍首領龍彪與虎豹催促公主攻陷百花宮，然後將綠林軍收編，否則玉石俱焚。公主後無退路，傳令殺入百花宮。

朝廷官兵突然衝上，與綠林軍對峙。鄒化龍向公主笑臉相迎，同時八臘引領安西王到來。安西王勸女兒撤兵，然後與六雲進城，一家和好，共敘天倫。公主一怔，即懷疑父王已投靠朝廷。這邊廂安西王、鄒化龍與八臘勸公主撤兵，那邊廂龍彪與虎豹催促公主進兵，令百花公主左右為難。

此際湘卿突然衝上，向公主與六雲道出這場「入城陰謀」：原來化龍與安西王密謀將所有罪名推在江六雲身上，然後把他交予朝廷問罪，以換取兩人回朝共享榮華。公主質問父王，安西王無辭以對。

公主慨嘆自己為了父王半生勞碌，父王卻為脫謀反之罪，竟逼自己出賣愛郎。六雲也忍不住責罵化龍與安西王貪戀權力、毀掉親情。湘卿勸公主與六雲衝出禮教樊籠，活出光明。

公主與六雲承諾一生長相廝守，決定手牽手離開百花宮，逆路前奔。二人去後，綠林軍與官兵交鋒，一時難分勝負。化龍欲殺安西王之際，被八臘殺死。湘卿見狀，悲痛衝前擁抱化龍。

尾聲

江六雲與百花公主策馬奔馳穿過梅林，二人懷着有家難返的傷痛，卻得來與知心人一生相伴的憧憬。全劇終結。

（七十九）

《粵劇特朗普》（2019）

《粵劇特朗普》廣告英文版

開山資料 [1]

 《粵劇特朗普》為「虛雲三夢」系列之二，為李居明原創「新浪潮粵劇」的第 34 齣，首演於 2019 年 4 月 12 日至 15 日，地點是北角新

1 此劇的「劇目簡介」由新光戲院大劇場行政總裁黎鑑峰先生撰寫，並經本書編著者校訂，特此鳴謝。

光戲院大劇場。此劇曾引起一些國際媒體關注及報導，登上《紐約時報》、CNN、BBC、法國、俄羅斯及日本等外國傳媒雜誌及網站，並吸引了一批青年學生以及外國觀眾進場觀賞。粵劇衝出國際、引起全球討論，是香港粵劇史上罕見的現象。

為了編寫此劇，李居明收集歷史資料、緊貼當今國際時事，把劇情貫穿由 1960 年代至 2019 年的中、美、朝鮮三國外交關係，並十易其稿。作品突破傳統題材，除描寫尼克遜訪華、乒乓外交、四人幫鬥爭、毛澤東、周恩來、江青等政治人物，更把當今風雲人物特朗普、金正恩也寫入劇中，並說到美、朝會談、5G 科技和中、美近年的貿易紛爭。結局表達對「和平」的憧憬，指出「團結和互愛」才是人類未來的希望。

此劇一如《毛澤東》，再次雲集香港多位粵劇紅伶；一位演員兼演多個劇中人，也是此劇的特色之一。開山演員包括龍貫天（先飾年輕特朗普 [2]，後飾特朗普總統，再飾川普）、新劍郎（先飾周恩來，後飾劉少奇，再飾林肯 [3]）、陳咏儀（先飾江青，後飾川普的愛人蓓麗）、陳鴻進（先飾尼克遜 [4]，後飾金正恩）、王超群（先飾周恩來的夫人鄧穎超，後飾紅衛兵飄紅）、鄧美玲（先飾金正恩的夫人李雪主，後飾尼克遜夫人 [5]，再飾毛澤東的侄女王海容）、呂洪廣（張春橋）、一點鴻（紅衛兵頭目仇大虎）和蕭郎（特朗普的女兒伊萬卡 [6]）。

全劇舞台設計運用多媒體技術，舞台實景和動畫效果相結合，穿越北京首都機場、中南海、白宮，甚至火葬場、太空艙等場景，為粵劇舞台增添新氣象。雖然作品具濃厚時代感，但仍保留粵劇基本的唱、做、唸、打甚至傳統唱腔。

2　　Donald Trump，生於 1946 年。

3　　Abraham Lincoln，1809–1865。

4　　Richard Nixon，1913–1994。

5　　Patricia Ryan Nixon，1912–1993。

6　　Ivana Marie Trump，生於 1981 年。

據場刊說，此劇的創作靈感來自近代粵劇四大名丑廖俠懷於 1940
年代上演的《甘地會西施》、《希特拉夢會藺相如》及《潘金蓮槍殺高
力士》等一系列為抗日而寫的荒誕粵劇。2009 年，美國總統奧巴馬
(Barack Obama, 1961–) 訪問北京時會見了與他樣貌身材相近的弟弟馬
克 (Mark Okoth Obama Ndesandjo, 1965–)，也是促成本劇大膽創作的
元素之一。此外，奧巴馬在電視訪問中直指美國總統之最大尊貴是到
五十一區了解外星秘密，也啟發了此劇的結局。

《粵劇特朗普》是李居明「虛雲三夢」粵劇系列的「第二夢」；第一
夢是 2016 年公演的《毛澤東》；第三夢是 2021 年公演的《共和三夢》。

主要角色及人物

文武生	(先飾) 年輕特朗普 (後飾) 特朗普總統 (再飾) 川普，特朗普的孖生兄弟
正印花旦	(先飾) 江青 (後飾) 蓓麗，川普的愛人
老生	(先飾) 周恩來 (後飾) 劉少奇 (再飾) 林肯總統
丑生	(先飾) 尼克遜 (後飾) 金正恩
二幫花旦	(先飾) 尼克遜夫人 (後飾) 李雪主，金正恩夫人 (再飾) 王海容，毛澤東侄女
小生	仇大虎，紅衛兵頭目
第三旦	(先飾) 鄧穎超，周恩來夫人 (後飾) 飄紅，紅衛兵
第四旦	伊萬卡，特朗普女兒
第二老生	張春橋，「四人幫」成員之一

劇情大要

序幕《因緣際會、粵劇來點創意吧！》

2017 年，美國總統特朗普的女兒伊萬卡入住白宮，在父親的行李中，赫然發現一本英文版的《毛主席語錄》。她得知 1972 年美國總統尼克遜訪華時，年方廿六歲的父親便曾隨行。伊萬卡坐在沙發上好奇地把毛語錄翻閱起來，不知不覺入夢。

第一幕《狼謀虎踞、跳隻忠字舞吧！》

1972 年，乒乓球世界冠軍運動員莊則棟執行了「乒乓外交」，促成美國總統尼克遜訪華。周恩來總理在北京機場迎接尼克遜總統，締造中美友誼破冰經典一幕。文革頭目江青不滿未安排她接機和參加歡迎國宴，帶領一群紅衛兵衝入機場叫囂搗亂，又在尼克遜夫婦前大跳忠字舞，表面上是娛賓，實際上別有用心。周總理為保全國家形象，下令解放軍士兵攔截江青及紅衛兵。

江青誣陷周恩來安排夫人鄧穎超接待尼克遜夫婦是私心作祟，事實上鄧穎超剛從醫院得到周總理患膀胱癌的確診報告，到機場欲阻止丈夫在國宴上喝茅台酒。周總理聽到壞消息卻處之泰然，但哀嘆國運之不濟，並向妻子深情表白。

第二幕《球迴智轉、打場乒乓球吧！》

一場乒乓外交，揭示中、美二百年來亦友亦敵的關係。七十二歲的毛澤東在中南海書房迎接尼克遜夫婦，尼克遜恭敬地請他在英文版《毛主席語錄》上簽名。毛主席向訪華團一行五十二人每人贈送一本英文版毛語錄，而當時年僅廿六歲的特朗普正是團中最年輕的美國富豪。

中美兩位元首交換禮物。尼克遜向毛主席贈送一隻總統專用杯子，毛主席解釋「杯子」意即「一輩子」，象徵中美人民友誼延續一生

一世。毛主席贈送尼克遜一對國寶熊貓作為中美友誼象徵，後世稱「熊貓外交」。

毛主席向尼克遜提議打場乒乓球賽，兩人一邊打球，一邊談及鬱結廿年的心事。毛主席提到兒子毛岸英死於韓戰，美國是他的「殺子仇人」，又訴說自己一生為革命的犧牲。尼克遜帶來一批珍貴相片，展示廿年來中美友誼的歷史片段。作為美國總統，尼克遜說他的理想是拯救黎民、停息戰爭、追求人類和平。

毛主席得知訪華團中有一個氣焰囂張的年輕人特朗普，預料他將會成為未來中國的大敵，命周總理在國宴上挫他銳氣。

周恩來總理向毛主席報告在文革期間，有人在天安門前攝得太空飛碟。毛主席聽此，親述外星神仙的典故。

第三幕《舌劍唇槍、請003出場吧！》

江青在國宴席上設下陰謀，利用紅衛兵精英「34號飄紅」暗中在廚房搗亂，令周總理難堪。張春橋借用中美友誼酒，逼周總理用烈性茅台向尼克遜敬酒；尼克遜見狀，設法解圍。

毛主席派替身003當宴會表演節目的主禮，廿六歲的特朗普被抽中與周總理同席進餐，向總理提出中國還存有娼妓等連串問題，總理巧妙唱曲作答。特朗普向總理講述自己孖生兄弟川普流落中國，希望能與他團聚。

江青、張春橋等四人幫成員已殺死國家主席劉少奇，此際更指使紅衛兵頭目仇大虎赴開封，把劉少奇鞭屍後毀屍滅跡。

第四幕《陰算陽謀、推劉衛黃火葬吧！》

特朗普與孖生兄弟川普出生在美國，卻有個中國籍的奶媽。當年奶媽帶兩兄往中國四川會夫，不料兄弟在開封失散，特朗普回到美國，川普卻留在開封。文革時川普在開封火葬場當殯葬小工，見盡死不瞑目的屍體，並親手為他們合上眼睛，更以慈悲心安撫亡靈。

川普與童年在孤兒院認識的愛侶蓓麗自小青梅竹馬，兩人嚮往自由生活，約定找機會逃亡美國。兩人唱起《雪絨花》[7]訂情，川普感慨中國的坎坷而流淚。

川普在火葬場意外發現名叫「劉衛黃」的屍體尚有一口餘氣，把他救活後，知他是國家主席劉少奇。此時，紅衛兵頭目仇大虎奉命到來鞭屍及毀屍滅跡，川普受正義感驅使，機智地救劉少奇脫險。

劉少奇向川普敘述他曾遭遇的冤屈，並留下絕命書，用笑聲控訴政治的悲涼。川普為等待劉少奇平反昭雪的一日，甘願放棄與蓓麗逃亡美國的機會，兩人忍痛分離。

第五幕《帝城異域、金爸爸的賢妻受驚吧！》

時空由 1972 年轉移到 2019 年，朝鮮領袖金正恩[8]與夫人李雪主於美、朝越南談判破局後訪問美國，特朗普在白宮恭迎。兩國最高領導人會面，不談政治而是暢談生活，曾留學瑞士的金正恩要下廚為特朗普烹煮芝士火鍋，揭露特朗普每天吃「快餐」食物，與總統身份有天壤之別。

特朗普向金正恩敘述他的奮鬥史，當中歷經了無數起跌方攀登上當今全球霸主的寶座。兩人又談及參與「可口可樂」的生意合作，以及中美貿易戰和 5G 科技霸權爭鬥等課題。

金夫人李雪主在特朗普女兒伊萬卡的陪同下入住白宮，卻無意中在前總統林肯的書房遇上林肯的靈魂。原來一百五十年來，林肯的靈魂每天依然準時上班，卻無人知曉箇中玄機。

伊萬卡來找父親特朗普，着他趕赴五十一區外星人基地主持緊急會議，告知已破解外星飛碟五音之意。

7　即電影《仙樂飄飄處處聞》的插曲 Edelweiss。
8　飾演金正恩的粵劇紅伶陳鴻進為營造特別形象，採用了「馬師曾腔」演唱。

第六幕《魚目混珠、求你扮我父親吧！》

伊萬卡邀請金夫人喝咖啡，談及「特朗普精神」正在全世界掀起一場全方位的大革命。

在伊萬卡的安排下，特朗普的孖生兄弟川普由中國來到美國。此時白宮傳來特朗普被外星人綁架消息，而中、美、朝三國會議於翌日舉行，伊萬卡靈機一動，請伯父川普假扮父親，權充總統，處理國事。

作為對川普的回報，伊萬卡安排川普與蓓麗重逢，可惜老年蓓麗患上腦退化，無法認出川普。川普唱出當年的情歌《雪絨花》，終於喚醒蓓麗的記憶而相認。

伊萬卡又帶來另一位坐着輪椅的神秘老人。老人手拿「毛語錄」和佛珠，見到川普時激動發狂，卻因患喉癌而不能說話。原來，老人便是與川普在火葬場有一面之緣的紅衛兵頭目仇大虎。川普感慨祖國已經歷了最苦難的日子。

第七幕《靈愁鬼辯、把冷氣較大一點吧！》

川普以美國總統身份主持中、美、朝三國會議，化解國際關係危機，達成和平協議。面對美國新聞記者，他從容不逼地回答問題，自嘲是多年來在火葬場安慰亡靈練就的奇才，勸喻各國以和為貴，「雙贏」才是人類大方向。金正恩夫婦不知內裏，對特朗普一改霸氣形象，覺得不可思議。

川普回憶過去曾為 8341 個不能瞑目的死人合上眼睛，伊萬卡表示極大興趣，要求川普去白宮為一個未能安息的靈魂合上他永難瞑目的眼睛。

林肯的靈魂認為川普是個成就豐功偉績的大人物，故選中與他溝通，並向他揭示一個人類的秘密：林肯未能瞑目，是因為地球人不停爭鬥，面對一年後火星人將大舉進攻地球，地球人必須團結，人類希望盡在一個「和」字。全劇結束。

<div align="center">

（八十）

《木蘭傳說》（2019）

</div>

開山資料[1]

　　《木蘭傳說》全名是《花木蘭外傳之木蘭傳說》，由新進編劇梁智
仁參考花木蘭（412-502）身處的北魏（386-534；「南北朝」時期「北
朝」第一個皇朝）時代史料和粵語電影木蘭故事編寫而成。「鳳翔鴻
劇團」與「青年同行基金」推出這齣新劇，是為慶祝中華人民共和國
70 周年國慶及粵劇成功「申遺[2]」10 周年，由中原地產冠名贊助，並
由中國著名皇家書法家愛新覺羅任行題字。整個製作的籌備歷時兩
年，於 2019 年 8 月 9 至 25 日假西九文化區戲曲中心大劇院公演，共
演 16 天 20 場[3]。《木蘭傳說》雖被視為「鳳翔鴻劇團」的《花木蘭》[4]
（2016）的「前傳」，但除了人物有重疊外，全劇的花木蘭自始至終均
以男裝示人，劇情亦另闢蹊徑。《木蘭傳說》由衛駿輝身兼製作總監
和主角、李奇峰擔任藝術顧問、彭慶華任導演、高潤權和高潤鴻領導
21 人樂團伴奏。此劇糅合了傳統戲曲藝術和新科技，由張建業統籌特
殊效果，包括 3D 投影和旋轉升降舞台[5]，以製造立體效果。前面兩側

1　此劇的「劇目簡介」由羅鳳華女士撰寫，並經本書編著者校訂，特此鳴謝。
2　即申請使粵劇被「聯合國教科文組織」列入「人類非物質文化遺產」名錄。
3　公開發售門票的只有五場，其餘場次均為主辦機構的慈善專場。8 月 9 日和 17 日
　　兩場是「中原地產」冠名贊助，為「愛心力量中原慈善洗腎中心」籌募經費。
4　2016 年，衛駿輝（即「衛駿英」）首度親自監製和導演同是梁智仁新編的《花木蘭》，
　　至 2019 年底已演出超過十三場。
5　舞台的轉動和升降幫助了營造懸崖高台的效果。

的觀眾席亦安排了「激鼓樂社」的鑼鼓演出以烘托氣氛。另因運用新科技，把落幕換景的時間縮減了，連 15 分鐘中場休息，全劇只長約 2 小時 45 分鐘。

《木蘭傳說》並非採用傳統的六柱制，而用雙文武生、雙正印花旦。開山主要演員有衛駿輝（飾演花木蘭）、梁兆明（劉元度）、宋洪波（程璞玉）、黃春強（呼延朗）、謝曉瑩（呼延婷）、李沛妍（飛鳳郡主）、阮兆輝（夏侯術）、廖國森（柔然王）、吳立熙（趙天）和莫華敏（鐵狼）等，動員了約 35 位演員參與。

此劇的故事「以戰爭開始，以愛結束」，創作主旨揭示戰爭帶來的禍害痛苦，讓人反思，珍惜和平。

主要角色及人物

文武生	花木蘭，魏國將軍，託名「花弧」代父從軍
文武生	劉元度，魏國將軍
正印花旦	呼延婷，呼延朗之妹
正印花旦	飛鳳郡主，魏王之女
小生	程璞玉，魏國將軍，與木蘭是青梅竹馬之交
武生	呼延朗，柔然國師，呼延婷之兄
老生	夏侯術，魏國元帥
第二老生	柔然王
第三生	趙天，魏國將軍
第四生	鐵狼，柔然王的侍衛

劇情大要

序幕

北魏與柔然兩國大戰，令百姓流離失所。相依為命的呼延朗、呼延婷兄妹隨眾逃避戰火，呼延婷因鞋子破損，無法再走，呼延朗愛妹情切，背負妹妹逃亡。

二人遇上敵兵發箭追擊，呼延婷為救兄長，以身擋箭，身受重傷，彌留之際，叮囑兄長要好好地活下去。呼延朗目睹愛妹逝世，痛哭高呼、誓言報仇。

第一幕《和約生亂》

在鑼鼓齊鳴、莊嚴肅穆中[6]，北魏國元帥夏侯術、將軍木蘭和劉元度等依次排班，緩步到場；代表魏王主持議和典禮的飛鳳郡主亦接着登台。

柔然王率領國師呼延朗和近身侍衛鐵狼前來議和，簽約前，命呼延朗獻上美酒，以示兩國訂盟之好。呼延朗獻酒時，說明該酒非平常之物，乃是其妹親手釀製。飛鳳郡主微聞酒香，想像呼延婷必是絕世佳人，表示渴望結交。呼延朗語帶相關，說她倆一定有機會相見。

木蘭恐防不測，勸飛鳳郡主拒絕喝酒。劉元度認為禮之所在，不應推辭，郡主一飲而盡，以示敬意。鐵狼乘眾人不察，向劉元度耳語後又走開。飛鳳郡主簽署和約，忽然暈倒。原來，柔然人早已暗中在酒裏下藥。

危急之際，木蘭的同袍劉元度竟然倒戈。木蘭和程璞玉等人即使奮力還擊，無奈寡不敵眾，無法保護飛鳳郡主。然而，劉元度手下留情，沒有傷害魏國軍士。結果，劉元度與柔然王一眾挾持飛鳳郡主而去。

第二幕《忠奸難辨》

魏軍帳中，夏侯術對劉元度的變節痛心不已，卻不明白何以元度既叛國負義，卻又手下留情、沒有傷害魏國將士。

木蘭、程璞玉和趙天三人奉召入帳，為劉元度的變節爭論一番。程璞玉一腔怨憤，指責劉元度不忠不義、叛國賣主；木蘭不信劉元度賣主求榮，認為他一定別有隱衷。

6　演出時，鼓樂隊位處前排觀眾席的兩側。

二人爭辯不休，夏侯術命木蘭、程璞玉和趙天前往敵營拯救飛鳳郡主，並生擒劉元度返國，好待他予以審問。

第三幕《進退維谷》

第一景

劉元度和柔然王在軍帳外交談。柔然王希望鯨吞中原，當然求才若渴，對棄國來投的劉元度甚為器重。劉元度要求柔然王入主中原後，要許他劃地稱王。柔然王欣然答應。

國師呼延朗聽到柔然王的承諾，暗中命鐵狼偷襲劉元度。鐵狼雖精於武藝，卻技遜一籌，反被劉元度制服。柔然王見此，笑言比武較技是柔然風俗，着令鐵狼退下。

第二景

夜幕低垂，木蘭、程璞玉和趙天三人伺機潛入敵營[7]，分頭查探。木蘭憑着靈巧敏捷的身手，避過重重險阻，深入敵營。

第三景

木蘭在軍帳外遇見酒後的劉元度，追問他為何投敵；元度未有吐露真情，反而制服木蘭。原來元度知道柔然王正暗中監察他的舉動。柔然王見劉元度不念舊情和生擒木蘭，對元度大為讚賞，命令先將木蘭押下，待祭祠冰川之神時，殺木蘭作血祭。劉元度一面惟惟諾諾，心中卻暗自盤算。

7　此場運用三度空間投影配合演員動作，營造夜探敵營的緊張驚險。

第四幕《冰川之神》

第一景

　　國師呼延朗曾告訴柔然王，說要化解國家面臨的天災浩劫，必須將飛鳳郡主投入冰川以祭祠冰川之神。呼延朗更稱此舉可將惡運轉予魏國，故此柔然王假意議和，卻暗中設計擄走飛鳳郡主。

　　祭祠冰川神之日，柔然國師呼延朗主持祭禮。他頭戴面具，手執祭杖，與眾人合跳祭神舞。舞罷，士兵帶出飛鳳郡主和木蘭，並催逼二人走上高崖。

　　獻祭典禮開始，柔然王要求劉元度先殺木蘭，再推飛鳳郡主落冰川，以示效忠。劉元度略作猶豫之際，早已混入柔然軍營的趙天在營中放火，引起混亂。劉元度乘亂，揮刀欲劈開木蘭的鎖鏈，豈料程璞玉趕至，誤以為元度舉刀斬殺木蘭，連忙發箭，劉元度中箭，跌落冰川。

　　木蘭悲慟，指責璞玉魯莽，更聳身一跳，直落冰川。程璞玉見狀，欲救無從，惟有強忍傷痛，乘亂先救出飛鳳郡主。

第二景

　　逃亡路上，程璞玉等人遇見夏侯術元帥率領的援兵。原來劉元度曾飛鴿傳書，叮囑夏侯術趕來營救。眾人相遇，連忙保護飛鳳郡主回國。

第五幕《冰封佳人》

第一景

　　這邊廂，木蘭墮入冰川，不省人事，甦醒後，踽踽獨行，四處尋找劉元度。那邊廂，先前劉元度中箭受傷，跌入冰川後暈倒，醒來後，步履蹣跚地尋找出路。

　　木蘭、元度各自摸索了好一會，終於相見。木蘭追問元度投敵原因，元度坦誠相告，說假意倒戈是為暗中保護飛鳳郡主。二人嫌隙頓

消，繼續試圖走出冰川，無意中發現一具冰封女屍，並撿得書簡，於是好奇翻閱。

第二景

呼延朗獨坐帳中，賞玩一支本是用來送給妹子作嫁妝的髮簪。

如夢如幻中，呼延朗看見妹妹的身影。兄妹談及呼延婷婚嫁之事，呼延婷害羞，掩面含笑而去。

呼延朗醒來，知剛才只是夢境幻象，痛恨戰爭使他家破人亡；他重申誓要報仇，讓敵人一嚐在戰爭中痛失至親之苦。

第三景

木蘭和元度知道冰封女屍是呼延婷的遺體，同時也明白呼延朗阻止兩國議和的原委。木蘭認為呼延朗既然能埋妹屍於冰川之內，冰川必然有出入通道，於是二人努力尋找，終於發現通道。

第六幕《戰場哀鴻》

木蘭和劉元度走出冰川，發覺呼延朗等人早已在出口守候。木蘭為保護受傷的劉元度，與呼延朗苦戰。木蘭、元度退至崖邊，元度不幸失足跌倒，木蘭緊握元度的手，但元度為免拖累木蘭，奮力掙脫，自甘墮崖。

木蘭目睹摯愛墮崖，悲痛欲絕，怪責呼延朗挑起戰爭，使生靈塗炭。木蘭的責問使呼延朗再次勾起愛妹在戰陣中箭而亡。他痛苦錐心、神志迷惘、時哭時笑，更狂呼高叫，說要別人也嚐失去至親之苦。

柔然將士發箭射向木蘭，神志錯亂的呼延朗幻見親妹即將中箭，連忙衝前以身阻擋。呼延朗自以為替愛妹擋了一箭，頓時解開了心中鬱結，含笑而終。

呼延朗雖死，木蘭卻仍然無法開懷，及至程璞玉和趙天攙扶劉元度上前，木蘭始化悲為喜。白雪紛飛中，四人走上高台昂然而立。全劇告終。

（八十一）
《醫聖張機》（2020 / 2021）

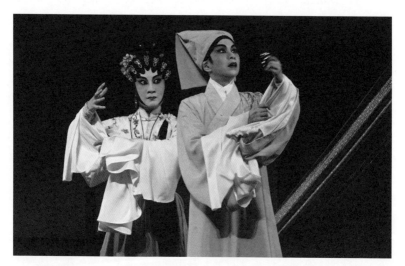

《醫聖張機》中（左起）御玲瓏（飾演寒煙）與文華（張機），攝於 2021 年

開山資料 [1]

　　《醫聖張機》是本港粵劇圈活躍的生角演員和編劇文華於 2020 年
創作，時值新冠病毒在香港爆發，致原定於同年 12 月 5 日和 6 日假座
高山劇場新翼演藝廳的首演被逼取消，改以錄像在「油管」（YouTube）
免費播放，舞台首演延至 2021 年 10 月 30 至 31 日假座高山劇場新翼
演藝廳舉行。

1　　此劇的「劇目簡介」由編劇者文華女士撰寫，並經本書編著者校訂，特此鳴謝。

此劇由著名資深生角演員新劍郎擔任藝術總監,著名演奏家和資深音樂工作者李石庵[2]撰寫主題曲,韓燕明擔任武術指導,彭錦信負責音樂設計,游龍擔任擊樂設計,梁煒康擔任燈光設計,玲芷負責編舞,歐嘉雯負責電腦投影製作。參與演出的主要演員有文華(飾演張機)、御玲瓏(寒煙)、芳曉紅(柳妖)、溫玉瑜(黃仙)、劍麟(蝠妖)、蘇鈺橋(徒孫)及文俊(子儒),當中不少是現今活躍的年青演員。

據文華的自述,她於2020年初開始構思此劇時,是受到當時香港醫護人員對抗新冠病毒疫情的「勇毅和無私奉獻的精神所感動」,故希望寫一個在一定程度上反映社會現實的粵劇作品。搜集資料期間,她並發現近二、三十年在世界各地發生的大規模疫症和天災,似是大自然向人類發出警號。她說:「人類對自然界資源貪婪豪奪、不尊重天地間走獸魚禽山林等生命,終於陸續見到自然界的反噬。這種種令我想到中國傳統故事中異獸妖魔,不少都是受人侵犯,才積怨成魔。於是我把故事從單純的醫生救人,鋪寫到人與妖的對立,期望帶出人類要與自然界和解的訊息,為地球的永續作出反思及補救行動。」

此劇的主人翁張機(即張仲景;150–219)是東漢末年的醫學家,有《傷寒雜病論》留傳後世,被奉為中醫辨証論治、製方用藥的「萬世寶典」,後世亦稱他為「醫聖」。張機的成醫過程並不見於史料文獻,成就亦是後世才得到彰顯。劇中文華虛構了張機解救一場病疫的過程和立志著書的原因,希望透過張機的故事「向那些不求名利、默默耕耘的人物致敬,感謝他們對蒼生福祉作出的巨大貢獻。」

2021年,此劇於「第二屆粵劇金紫荊頒獎禮」中獲頒「優秀新編劇演出獎」。

2　即文華的父親。

主要角色及人物

文武生	張機，醫師
正印花旦	寒煙，受「柳妖」控制的幽魂
二幫花旦	柳妖
丑生	蝠妖
老生	黃仙，本黃鼠狼，後得道成仙
小生	徒孫，黃仙的徒孫

劇情簡介 [3]

序幕《前塵如夢》[4]

晚年的張機手捧《傷寒雜病論》，無私地傳授弟子，企望造福後世的同時，不禁回憶自己過去成醫路上的奇妙遭遇。

第一幕《懸壺濟世》

黃鼠狼是「黃仙」的徒孫，因拒絕歸順妖魔界而被蝠蝠妖打傷，幸有「降魔鈴」趕走蝠蝠妖。時值瘟疫爆發，行醫濟世為懷的大夫張機因追尋疫病根源到達鄡城，於破廟借宿，救治了受傷的徒孫。徒孫感恩，把「降魔鈴」送給張機，以保平安。

第二幕《積怨成魔》

妖殿中，修煉了千年的魔界教主「柳妖」與眾妖訴說多年來動物界一直受人類的貪婪所殘害，致痛苦不堪。柳妖鼓動妖魔界眾妖聯合報復，計劃派蝠蝠妖用毒霧傳病，令瘟疫擴散，使人類遭受浩劫。

3　劇目簡介由編劇者文華女士撰寫，謹此致謝；本書編著者按 2021 年 10 月 30 日的舞台首演加以補充。

4　2021 年 10 月 30 日舞台首演時刪去了「序幕」。

少女寒煙本來是良家婦女，可惜父母雙亡，復遭奸人殺害，幽魂受控於柳妖。柳妖指令寒煙和眾女鬼用金錢和美色誘殺過路的人。

本來是黃鼠狼但修煉八百年而得道的「黃仙」遇上柳妖，規勸柳妖放下怨懟，可惜被拒。

第三幕《破廟相遇》

一晚，張機埋頭研究藥理之際，寒煙到來，先用金錢試探張機，張機不為所動。寒煙改用美色挑逗，並放催情煙霧撩起張機的慾火。但張機為人正直，忍痛用針自刺以保持自制，並把寒煙趕出廟外，更把頭撞到門上使自己失去知覺。寒煙乘張機暈倒後穿門入廟，但始終不忍把他傷害，最後悄然離去。

第四幕《黃仙贈方》

蝠妖不斷播毒，張機在城門外設醫帳，擺美酒陣等候黃仙到來。蝠妖到來欲殺張機，張機無意中搖動「降魔鈴」，把蝠妖嚇走。徒孫帶師傅黃仙到來，黃仙見張機濟世仁心，告知張機瘟疫乃蝙蝠作惡，須得蝠妖毒血作藥引才能解毒，又贈張機百草醫書。

第五幕《幽魂魔劫》

魔界妖殿中，寒煙因沒有攝取張機魂魄，被柳妖重打三十鞭，終再度被逼前去偷取張機的「降魔鈴」和把他殺害。

第六幕《重逢露真》

一眾女鬼在寒煙的指揮下以歌舞和美色誘惑世人，並加以殺害。寒煙攝取了他們的魂魄，正擬回妖殿交差時，巧遇到山林採藥的張機。張機表達愛意，寒煙不想連累張機，故意藉口拒絕他。

寒煙被張機真情所動，終於說出自己的身世和處境。張機感謝寒煙未有加害自己以至受鞭撻，寒煙則敬他君子磊落不懼險，人、鬼互生情愫。寒煙受張機感動，決定反抗魔控，答應會為張機取得蝙蝠血

來製治病解毒之藥。

這時柳妖到來，寒煙着張機躲在一角。寒煙對教主詐說已把張機殺害，並呈上「降魔鈴」。教主大喜。

第七幕《人鬼逃亡》

張機與寒煙逃亡，可惜走不出柳妖佈下的樹陣；幸黃仙及時趕到，阻止柳妖向張機下毒手，並讓張機帶走從蝠妖手臂抽取的血，以研製克服瘟疫的藥引。

黃仙着柳妖放過世人，柳妖堅持世上無一好人。黃仙令柳妖吞服「記靈丹」，使她得以回憶自己成魔之前遇上的好人和愛人。

第八幕《從善釋怨》

柳妖追上寒煙和張機，人、鬼都願捨己救對方；其後黃仙也趕到，說服柳妖化解怨仇，讓張機回返人間。

第九幕《陰陽永別》

寒煙送張機來到陰陽界，人、鬼依依不捨。想到身處普救眾生和私愛之間，張機一時難於取捨。寒煙鼓勵張機完成濟世心願，並須把醫術藥理編寫成書，留傳千古，造福萬民。全劇終結。

（八十二）
《白蛇傳》（2022）

開山資料

　　2022 年的《白蛇傳》是廖儒安根據京劇版本改編，由「艷陽天粵劇坊」於 2022 年 10 月 31 日假座高山劇場首演，主要演員有康華（飾演白素貞）、梁振文（許仙）、曉瑜[1]（小青）、郭啟煇（法海和尚）、劍英（鶴童）、鄺成軍（鹿童）、羅妍（仙翁）和多位扮演水族和護法的「群眾演員」，特點之一是採用年青演員組合，使演出整體呈現獨特的朝氣。

　　首演製作上的另一個特點是佈景的抽象和簡約，使用同一個象徵雷峰塔和斷橋的畫景貫穿多幕戲；服裝上也放棄華麗而恰到好處。故事上，這版本與 1961 年的「仙鳳」版本沒有太大出入，但編劇者力求唱段簡潔、沒有使用冗長的「主題曲」、在適當地方加入具有「京腔」味道的唱段，和巧妙地運用間歇的「靜場」，為「白蛇」故事注入新的思維。

　　導演由資深、著名的粵劇導師劉洵先生擔任，在處理《水漫金山》一折的武打場面時，夾雜舞蹈化的「慢動作」，頗有電影味道，也是神來之筆。

　　全劇分十幕，但幕與幕之間緊接，避免了「悶場」。首演當晚七時三十五分開場，至十時五十分閉幕，不計中場休息的十五分鐘，全劇演出長三小時。

1　即年青演員「謝曉瑜」。

主要角色及人物

正印花旦	白素貞，白蛇精的化身
文武生	許仙，在藥店工作的書生
二幫花旦	小青，青蛇精的化身
小生	鶴童，崑崙山上守護仙草的仙童
武生	法海和尚，金山寺的住持
第三生	鹿童，崑崙山上守護仙草的仙童

劇情簡介

第一幕《遊湖》

　　小青伴隨姐姐白素貞到西湖遊玩，道出她倆本是修煉千年的蛇精，今化身為人，到江南觀看世情。姐妹二人到達「斷橋」，突然遇上天雨，小青見遠處有書生手持雨傘朝她倆方向走來，素貞望向書生，竟然被書生瀟灑風度迷倒，看得入神。

　　原來這個書生正是在藥店工作的許仙，今天乘亡母生忌到墳前悼念，剛好拜祭完畢，在歸家途中。素貞與許仙一見鍾情，情愫頓生。許仙召喚艄公撐小舟順路送素貞和小青回家，小青在舟上趁機造就姐姐與許仙接近。臨別時，素貞囑咐許仙翌日到家探訪。

第二幕《說親》

　　翌日，許仙果然依時到訪，素貞感激許仙昨天借傘，許仙道出身世。素貞拜託小青詢問許仙曾否娶妻，自己先行迴避。

　　小青既知許仙未婚，請他與姐姐成親；許仙說身家清白，恐怕無力養家，小青說姐姐有遺產享用，經濟不成問題。許仙說要回家稟告家姐，小青囑他先成親、後稟告。許仙推說無媒、無聘禮，小青說她便是媒人、雨傘便是聘禮。許仙無辭以對，與素貞拜堂成婚。

第三幕《下山》

金山寺的住持法海和尚知聞許仙與蛇妖成親，派小沙彌前去請許仙到金山寺，卻被小青阻止。法海十分憤怒，決定親自前去素貞家，向許仙揭發白素貞的蛇妖身份。

第四幕《說許》

許仙買了水果回家給素貞，知道素貞已有身孕。素貞回房休息之際，法海到來，請許仙到門外面談。法海直言素貞是千年蛇妖化身，將來必趁機把許仙吞吃，但許仙不信。法海囑咐許仙在端午節給素貞喝雄黃酒，使她現形。許仙有感法海胡言亂語，拂袖而去。

第五幕《驚變》

時值端陽佳節，許仙在藥店喝得半醉，捧着雄黃酒回家，向素貞及小青奉酒。小青及素貞深知雄黃酒可使她倆打回原形，爭相婉拒。小青去後，素貞終於敵不過丈夫殷勤美意，喝了雄黃酒，酒後頓覺暈眩，惟有到帳裏休息。

許仙煮好解酒薑湯，擬叫素貞起來喝湯，豈料揭開布帳，被素貞的原形嚇死。素貞悲慟，決定冒險到崑崙山盜取仙草救活許仙。

第六幕《盜草》

素貞到崑崙山擬盜取仙草，大戰守護仙草的鶴童和鹿童。素貞因身孕而不敵，但她救夫熱誠感動了仙翁，得贈仙草。

第七幕《觀潮》

許仙回生後，在江岸遇上法海。法海一再游說許仙離棄素貞，許仙在半信半疑之際答應拜入佛門，跟隨法海回到金山寺。

第八幕《水漫》

　　小青、素貞到金山寺請求法海准許許仙回家與素貞團聚，但法海不允，並召喚護法到來擒拿小青和素貞。姐妹倆不甘示弱，也召喚水族到來與護法對抗。連場打鬥後，素貞因腹痛而敗陣，幸好及時被水族營救。

第九幕《逃山》

　　許仙被困於金山寺，卻聽聞外面的打鬥聲。他想念素貞，便懇求小沙彌放他離開。小沙彌害怕法海問罪，當然不敢放走許仙，無奈在許仙苦苦哀求下，被他真情感動，終於釋放許仙。小沙彌怕師傅問罪，決定自己也逃走、離開金山寺。

第十幕《斷橋》

　　素貞逃離戰陣，卻因體力不支倒在地上。小青尋至，把姐姐扶起。二人走到斷橋，素貞回憶當日在此地與許郎邂逅並訂情，不禁百感交集。

　　許仙到來，被小青怪責背信棄義。小青擬殺許仙，卻被素貞阻止。小青不忿，揚言斷絕姐妹情，自己返回崑崙，卻終於被許仙、素貞真情打動。三人發誓此後不離不棄。全劇告終。

結論：香港粵劇創作的未來

當「南戲」形成於北宋時，它在匯聚了漢代百戲、唐代戲弄和北宋雜劇裏所有如獨唱、對唱、合唱、器樂、扮官、扮男、扮女、扮僧道、扮神鬼、扮野獸、扮物件、科白戲（類似今天的話劇）、吞劍、噴火、走索、摔跤、對打各式兵器，以至融會唐詩、宋詞、小說、話本、諸宮調、鼓子詞、變文等本來是互不相關、各自為政的項目，作為搬演長篇、具時代性和社會性的故事的手段，成就了能媲美古希臘悲劇、歐洲浪漫派歌劇，以至電影的「總體藝術」（Total Art Form），自此被元雜劇、明傳奇、崑劇、京劇和無數地方劇種所繼承，「震撼」地觸動了無數心靈。今天回顧戲曲的輝煌歷史，它當遠遠不止於「以歌舞演故事」，而是「以所有藝術手段」搬演「震撼」的故事。

戲曲曾是「震撼性」的藝術形式，但當然歷來並非每個劇目都能震撼人心。早在戲曲的輝煌時期，便已經有惟利是圖、因利成便、因陋就簡的藝人東施效顰，最後把戲曲變成陳腔濫調，令不少觀眾誤解戲曲語言膚淺、落後、老土、冗長、吵鬧、敷衍、說教、過時、狹隘，因而卻步。這告訴我們，任何偉大的藝術形式都難逃避生、老、病、死的里程。當一天戲曲面臨「以陳腔濫調作無病呻吟」時，必會受到群眾的唾棄。

廿世紀中國的西化和現代化，以至今天戲曲面對其他藝術形式和媒體的挑戰，令所有戲曲劇種被邊緣化，並須為存活而奮鬥、摸索新路。摸索中，有些劇種和劇作變得保守，退縮進「唱做唸打」的堡壘、

揚棄了「以所有藝術手段演故事」的本性、否定了不斷擁抱新生事物的本來面目，並忘記了「震撼人心」的初衷。

不論是「以歌舞演故事」還是「以所有藝術手段演故事」，理解「故事」自然是欣賞戲曲的第一步。一部完整的戲曲作品通常篇幅很長，這基本形態是自「南戲」已經定型。長篇故事有利於把現實事件、真人真事的千絲萬縷搬上舞台，每每有更強的渲染力，令觀眾深受感動。

可惜的是，一方面有些故事並非奠基現實，反而把「長篇」作為刻意模仿的「模式」，因而欠缺合理的情節或人物的展現；另一方面，把「歌舞」凌駕「故事」的戲曲作品也往往只滿足於牽強的故事情節。久而久之，習非勝是，難怪有不少戲曲從業員、觀眾甚至誤解戲曲的人士養成了一種偏見，以為戲曲故事括免於「合理性」。

過去香港粵劇圈有兩句與劇情有關的「戲諺」，其一是「人包戲」，其二是「觀眾好易呃」。前者是說遇上劇情薄弱或「犯駁」的戲，演員可以依賴自己功力、名氣和魅力來彌補；後者是說一般觀眾的知識和判斷力未必能夠覺察劇情的漏洞。隨着時代的進步，戲曲藝人必須明白「人包戲」並非容忍「劣質」劇本的藉口，事實上所有劇目的演出都應該是「人包戲」，相信也沒有認真的演員會因為劇本的完美無瑕而「慳水慳力」。而觀眾教育水平的提高、資訊的流通也使「易呃」的觀眾不斷減少。

今天香港粵劇 220 齣常演劇目中仍充斥不少劇情薄弱、草草收場、屬「人包戲」劇目。這些作品在過去之所以成功，往往歸功開山演員的唱功、魅力，並遇上捧偶像、要求不高和知識水平有限的觀眾。與本書收錄的其他劇目相比，《碧海狂僧》、《三年一哭二郎橋》、《血掌殺翁案》、《碧血寫春秋》、《征袍還金粉》以至《無情寶劍有情天》，在今天也許一定程度上被視為「人包戲」的例子，若非經過大幅修訂，這類劇目的搬演很難吸引年青觀眾的興趣。

長篇故事需要延長演出時間，在過去曾經造就了「越長越好」的審美標準，其實是植根於觀眾的消費心態，以為一部戲曲越長便越

「便宜」、「抵睇」。今天在新、舊價值觀交替的香港社會，冗長的戲受「消磨時間」和「抵睇論」的觀眾歡迎，卻令欣賞藝術、健康意識日漸提高的年長觀眾和年青觀眾卻步。從抽樣訪問得知，今天不少觀眾認為三小時[1]的粵劇演出已是他們「專注力」、「耐心」甚至「忍受」的極限。

縱觀本書收錄的八十二個具代表性的粵劇劇目，儘管唐滌生的十六個作品在今天流於冗長和偏重藉「高中」、「立功封王」來解決衝突，一般而言是經得起時代考驗、仍有一定程度的震撼性；若經剪裁、校訂和釐清不合情理的細節[2]，它們自當更趨完美。當中，《帝女花》、《紫釵記》等已成經典。

《鳳閣恩仇未了情》和《榮歸衣錦鳳求凰》是香港粵劇詼諧傳統的代表作，情節複雜、流暢卻不違背常理，感人之深媲美嚴肅的「唐劇」。

過份依賴封建時代皇帝的無上權威和臣民的忠君愛國作為劇情的推動力，是陳腔濫調的具體呈現，蹧蹋了《碧血寫春秋》的主線。同樣，把劇情的急轉直下歸咎為巧合或庸才所誤也削弱了《無情寶劍有情天》的說服力。相信仔細的校訂可以優化這兩劇的劇情。

雖然父母之命、媒妁之言的年代早已遠去，但瀰漫《夢斷香銷四十年》[3]全劇的淡淡哀愁、無奈和淒美每每觸動曾經滄海的當代觀眾；它感人至深，不愧稱得上是粵劇悲劇的代表作。一定程度上，《西域牽情》也成功地營造了那份莫名的傷感。

《還魂記夢》運用了現代電影「平行時空」的意念，雖然並非一般觀眾容易欣賞，但仍屬脫俗的嘗試。

《英雄叛國》和《德齡與慈禧》借鑒話劇，是值得鼓勵的方向。唯

1　由起幕至落幕、連休息時間計算。

2　參閱陳守仁、張群顯《帝女花讀本》（2020；2022修訂版）和陳守仁、張群顯、何冠環《紫釵記讀本》（2021）裏的校訂工作。

3　本來並非香港劇目，但已經成為香港粵劇常演經典。

一可惜是兩劇流於冗長，主題也被過多的唱腔所蒙蔽，與話劇的精簡背道而馳。從抽樣訪問得知，不少香港當代觀眾寧選話劇、放棄「大戲」，正因話劇精簡、直接、易明，而粵劇則冗長、繁複、深奧。

《毛澤東》和《粵劇特朗普》是現代粵劇突破之作，其獨特題材、時代意識和豐富的舞台效果既吸引了不少年青觀眾，也媲美 1930 年代薛覺先藉「西化」把古舊粵劇變身為「時髦藝術」，令都市觀眾趨之若鶩。

新版《百花亭贈劍》（2018 / 2019）標榜改革粵劇，把傳統身段和鑼鼓精簡，給人清新感覺。單從不少粵劇圈保守人士批評它「不像粵劇」可見，它的嘗試是成功的。同樣，近年較為大膽的嘗試，如上面提及的《還魂記夢》、《西域牽情》，沒有一齣不曾招致「唔似粵劇」（「不像粵劇」）或「唔係粵劇」（「並非粵劇」）的評語。然而，《百花亭贈劍》基本上並非「唐劇」傑作，作為改革試點，劇情上的缺憾反而削弱了革新的努力。

不少成功的作品一再說明，所謂「震撼」並非必須動員千軍萬馬，也非必須敘述可歌可泣的故事。具有說服力的劇本引領演員「入戲」，精益求精，誠意的演繹牽引觀眾「入戲」，從而感動觀眾。感人是成功的基礎，「震撼」取決於神來之筆和非凡演繹。本書收錄的劇目中，《萬世流芳張玉喬》、《帝女花》、《紫釵記》、《鳳閣恩仇未了情》、《夢斷香銷四十年》、《西域牽情》以至《粵劇特朗普》都曾給本書編者和不少觀眾深深的「震撼」，稱得上是香港粵劇表表之作。

香港編劇家唐滌生一生創作了超過 430 部粵劇，估計至今保存在博物館、圖書館、大學資料庫和私人收藏的劇本約有一百部，當中不少仍待開發。未來，開發湮沒已久的「唐劇」除了是一項刻不容緩的傳承任務，其成果也將為編劇者提供題材和靈感。

早在 1940 年，著名電影導演和粵劇編劇麥嘯霞總結當時的粵劇發展時曾說：「在這過渡時期裏，粵劇雖然難免處於幼稚階段而未盡如人意……若粵劇能循序漸進、提高水準、淘汰瑕疵、保持固有優點、優化劇本的內容及結構，是大有可能打造出純粹美善的新粵劇

的[4]。」麥氏這觀點，在今天仍然有一定的參考價值。

簡言之，未來戲曲和粵劇之路也許離不開適當地精簡劇中的「唱做唸打」成份、力求「故事」合理[5]、開發新鮮題材、避免陳腔濫調、秉承過濾性[6]地承傳傳統劇目、剪裁劇目篇幅到不超出三小時、借鑒其他藝術手段、融合「新生意念」、賦予故事時代和社會意識、堅持寧缺毋濫[7]，並不忘「震撼人心」的初衷。

4　見陳守仁編注《早期粵劇史：〈廣東戲劇史略〉校注》，2021:46。

5　隨着現代觀眾教育水平的不斷提高，「合理性」是沒有止境的；沒有「最合理」，只有「更合理」。

6　極之需要的是「過濾性」甚至「批判性」地繼承傳統。

7　這是麥嘯霞的名言，見陳守仁編注《早期粵劇史：〈廣東戲劇史略〉校注》，2021:202；雖然麥氏的觀點主要是針對電影，但同樣適用於粵劇。

參考資料

（按出版年份、編著者姓氏筆劃排列）

中文資料

陳卓瑩：《粵曲寫唱常識》（廣州：南方通俗出版社，1952 年）。

陳卓瑩：《粵曲寫唱常識（續集）》（廣州：南方通俗出版社，1953 年）。

陳卓瑩：《粵曲寫作與唱法研究》（上、下冊合訂本）（香港：百靈出版社[1]，約 1960 年）。

陳卓瑩：《粵曲寫唱常識（增訂本上冊）》（廣州：花城出版社，1984 年）。

陳卓瑩：《粵曲寫唱常識（修訂本下冊）》（廣州：花城出版社，1985 年）。

靚少佳口述、林涵表筆錄：〈粵劇小武表演藝術漫談〉，中國戲曲研究院編《表演經驗》（第一輯）（北京：中國戲劇出版社，1960 年，頁 49−60）。

高寒：〈李後主生平紀略〉，《李後主》（電影特刊）（香港：出版資料不詳，1968 年，頁 3）。

雛鳳鳴劇團：《雛鳳鳴劇團第二屆公演〈辭郎洲〉特刊》（香港：雛鳳鳴劇團宣傳部，1969 年）。

雛鳳鳴劇團：《紅樓夢》（演出特刊）（香港：華星娛樂有限公司，1983 年）。

龍榆生：《唐宋詞格律》（上海：上海古籍出版社，1978 年）。

錢南揚：《永樂大典戲文三種校注》（北京：中華書局，1979 年）。

錢南揚：《戲文概論》（上海：上海古籍出版社，1981 年）。

1 相信此書是《粵曲寫唱常識》（1952）和《粵曲寫唱常識（續集）》（1953）的「翻版」，但對香港研究者產生了重要的意義。

梁沛錦：《粵劇研究通論》（香港：龍門書店，1982 年）。

梁沛錦：《粵劇劇目通檢》（香港：出版社資料不詳，1984 年）。

周兆新：〈李好古〉，《中國大百科全書 · 戲曲、曲藝》，（北京及上海：中國大
　　百科全書出版社，1983 年，頁 196-197）。

錢法成：〈十五貫〉，《中國大百科全書 · 戲曲、曲藝》，（北京及上海：中國大
　　百科全書出版社，1983 年，頁 353）。

陳冠卿：〈夢斷香銷四十年〉（劇本），《南粵劇作》，第二期，1985 年，頁 1-
　　51。

李嶧：〈薛覺先年表〉，李門主編《薛覺先紀念特刊》，1986 年，頁 52-56。

李鐵口述、李焯桃執筆：〈戲曲與電影：李鐵話當年〉，香港市政局編《第十一
　　屆國際電影節粵語戲曲片回顧》，（香港：香港市政局，1987 年，頁 68-
　　69）。

莫汝城：《粵劇聲腔的源流和變革》，（廣州：廣州市文藝創作研究所粵劇研究
　　中心，1987 年）。

陳淑賢、余慕雲：〈香港粵語片目錄（1946-1959）〉，香港市政局編《第十一
　　屆香港國際電影節粵語戲曲片回顧》，（香港：香港市政局，1987 年，頁
　　130-168）。

俞為民：《宋元四大戲文讀本》（南京：江蘇古籍出版社，1988 年）。

俞為民：《宋元南戲考論》（台北：台灣商務印書館，1994 年）。

余從：《戲曲劇種聲腔研究》（北京：中國戲劇出版社，1990 年）。

莊永平：《戲曲音樂史概述》（上海：上海音樂出版社，1990 年）。

邱桂瑩、鄭培英編：《粵曲欣賞手冊（第一冊）》（南寧：南寧地區青年粵劇團，
　　1992 年）。

黃芝岡著、吳啟文校訂：《湯顯祖編年評傳》（北京：中國戲劇出版社，1992 年）。

謝柏梁：《中國悲劇史綱》（上海：學林出版社，1993 年）。

編輯委員會編：《中國戲曲志 · 廣東卷》（北京：中國 ISBN 中心，1993 年）

編輯委員會編：〈望江南〉，載《中國戲曲志 · 廣東卷》，（北京：中國 ISBN 中
　　心，1993 年，頁 542）。

何建青：《紅船舊話》（澳門：澳門出版社，1993 年）。

賴伯疆：《薛覺先藝苑春秋》（上海：上海文藝出版社，1993 年）。

賴伯疆：《廣東戲曲簡史》（廣州：廣東人民出版社，2001 年）。

楊建文：《中國古典悲劇史》（武漢：武漢出版社，1994 年）。

黃卉：《元代戲曲史稿》（天津：天津古籍出版社，1995 年）。

盧瑋鑾編：《姹紫嫣紅開遍：良辰美景仙鳳鳴》（卷一、二、三）（香港：三聯書店（香港）有限公司，1995 年）。

林鳳珊：〈二、三十年代粵劇劇本研究〉，香港大學中文系碩士論文，1997 年。

黎東方：《細說清朝》（上海：上海人民出版社，1997 年）。

江獻珠：《〈蘭齋舊事〉與南海十三郎》（香港：萬里機構・飲食天地出版社，1998 年）。

余慕雲：《香港電影史話（第三卷）—— 三十年代：1930 年–1939 年》（香港：次文化堂，1998 年）。

余慕雲：《香港電影史話（第五卷）—— 五十年代（下）：1955 年–1959 年》（香港：次文化堂，2001 年）。

盛巽昌：《毛澤東與戲曲文化》（南寧：廣西人民出版社，1998 年）。

馮梓：《芳艷芬傳及其戲曲藝術》（香港：獲益出版事業有限公司，1998 年）。

馮梓：《〈帝女花〉演記 —— 從任白到龍梅》（香港：匯智出版有限公司，2017 年）。

廣東省戲劇研究室編，《粵劇唱腔音樂概論（增訂本）》（北京：人民音樂出版社，1999 年）。

黎鍵、楊智深編，《大型詩化傳奇粵劇〈張羽煮海〉文獻資料彙編》（香港：香港臨時市政局市政總署文化節目辦事處，1999 年）。

陳守仁：《香港粵劇導論》（香港：香港中文大學音樂系粵劇研究計劃，1999 年）。

陳守仁：《香港粵劇劇目概說 —— 1900–2002》（香港：香港中文大學音樂系粵劇研究計劃，2007 年）。

陳守仁：《唐滌生粵劇劇目概說（任白卷）》（香港：匯智出版有限公司，2015 年）。

陳守仁：〈麥嘯霞熱血灑在桃花扇〉，《香港電影資料館通訊》，第 76 期，2016 年 5 月，頁 21–23。

陳守仁：《唐滌生創作傳奇》（香港：匯智出版有限公司，2016 年）。

陳守仁：〈薛覺先、唐雪卿攜手尋突破、反壟斷〉，《香港電影資料館通訊》，第 78 期，2016 年 11 月，頁 3–4。

陳守仁：〈電影對粵劇教育和傳承的貢獻：《十年一覺揚州夢》保存的唱腔和排場〉，梁寶華編《粵劇與傳統音樂傳承國際論壇 2019 論文集》，（香港：

香港教育大學文化與創意藝術學系、香港教育大學粵劇傳承研究中心出版，2019年，頁84–93）。

陳守仁：《粵曲的學和唱——王粵生粵曲教程》（增訂第四版）（香港：商務印書館，2020年）。

陳守仁：《早期粵劇史——〈廣東戲劇史略〉校注》（香港：中華書局（香港）有限公司，2021年）。

陳守仁：《粵劇簡明讀本》（香港：三聯書店（香港）有限公司，2023年）。

陳守仁：《香港粵劇簡史——社會文化變遷中的聲腔、劇目、藝人》（香港：三聯書店（香港）有限公司，2024年）。

陳守仁：《唐滌生創作傳奇》（增訂版）（香港：中華書局（香港）有限公司，2024年）。

賴伯疆、潘邦榛編：《粵劇藝術大師馬師曾》（北京：中國戲劇出版社，2000年）。

編者不詳：《林家聲藝術人生》（香港：周振基出版，2000年）。

嚴小慧整理：〈香港首演的新編及改編粵劇劇目（1995年6月至2002年3月）〉，《戲曲資料中心通訊》，第5期，2002年，頁7–12。

嚴小慧整理：〈香港首演的原創及改編粵劇資料（2002年4月至2003年2月）〉，《香港戲曲通訊》，第6期，2003年，頁10。

香港文化博物館編：《文武兼擅——吳君麗戲劇藝術剪影》（香港：康樂及文化事務署，2004年）。

鄧兆華：《粵劇與香港普及文化的變遷——〈胡不歸〉的蛻變》（香港：香港中文大學音樂系粵劇研究計劃，2004年）。

岳清：《烽火梨園——1938至1949年香港粵劇》（香港：一點文化有限公司，2005年）。

岳清：《錦繡梨園——1950至1959年香港粵劇》（香港：一點文化有限公司，2005年）。

岳清：《如此人生如此戲台——粵劇文武生梁漢威》（香港：一點文化有限公司，2007年）。

岳清：《新艷陽傳奇》（香港：樂清傳播，2007年）。

岳清：《花月總留痕——香港粵劇回眸》（香港：三聯書店（香港）有限公司，2019年）。

岳清：《大龍鳳時代——麥炳榮、鳳凰女的粵劇因緣》（香港：中華書局（香港）有限公司，2022年）。

劉再生:《中國古代音樂史簡述》(北京:人民音樂出版社,2006 年)。

薛覺先:〈南遊旨趣〉(1936 年),《香港戲曲通訊》,2006 年第 14、15 期合刊,頁 1。

陳非儂口述、余慕雲執筆、伍榮仲及陳澤蕾重編:《粵劇六十年》(香港:香港中文大學音樂系粵劇研究計劃,2007 年)。

賴伯疆、賴宇翔:《蜚聲中外的著名粵劇編劇家唐滌生》(珠海:珠海出版社,2007 年)。

余勇:〈淺談粵劇的起源與形成〉,崔瑞駒、曾石龍編,《粵劇何時有 —— 粵劇起源與形成學術研討會文集》,(香港:中國評論學術出版社,2008 年,頁 52-96)。

余勇:《明清時期粵劇的起源、形成和發展》,(北京:中國戲劇出版社,2009 年)。

張力田、郭英偉、李穎:〈粵劇起源、形成問題初探〉,崔瑞駒、曾石龍編《粵劇何時有 —— 粵劇起源與形成學術研討會文集》,(香港:中國評論學術出版社,2008 年,頁 97-102)。

程美寶:〈淺談粵劇起源與形成的研究議題和方法〉,崔瑞駒、曾石龍編《粵劇何時有 —— 粵劇起源與形成學術研討會文集》,(香港:中國評論學術出版社,2008 年,頁 117-128)。

編纂委員會編:《粵劇大辭典》(廣州:廣州出版社,2008 年)。

黃偉:〈「江湖十八本」與粵劇梆黃聲腔源流〉,崔瑞駒、曾石龍編《粵劇何時有 —— 粵劇起源與形成學術研討會文集》,(香港:中國評論學術出版社,頁 224-244,2008 年)。

黃偉:《廣府戲班史》(北京:中國社會科學出版社,2012 年)。

劉文峰:〈試論粵劇的形成和改良〉,崔瑞駒、曾石龍編《粵劇何時有 —— 粵劇起源與形成學術研討會文集》,(香港:中國評論學術出版社,2008 年,頁 12-21)。

謝小明:〈粵劇源流初探〉,崔瑞駒、曾石龍編《粵劇何時有 —— 粵劇起源與形成學術研討會文集》,(香港:中國評論學術出版社,2008 年,頁 103-116)。

黎鍵著、湛黎淑貞編:《香港粵劇敘論》(香港:三聯書店(香港)有限公司,2010 年)。

王勝泉、張文珊編：《香港當代粵劇人名錄》（2011 年版）（香港：香港中文大學音樂系粵劇研究計劃，2011 年）。

龍劍笙、梅雪詩口述，徐蓉蓉筆錄：《龍梅情牽五十年》（香港：新娛國際綜藝製作有限公司，2012 年）。

張文珊：〈盧有容小傳〉，《香港戲曲通訊》，2013 年第 39、40 期合刊，頁 2–3。

鄭寶鴻：《百年香港華人娛樂》（香港：經緯文化出版有限公司，2013 年）。

陳嘉倩：〈主人公勞鐸 愛音樂成癮〉，載《世界日報》（芝加哥／美中西部），2014 年 8 月 29 日。

文華、周潔萍：《文華粵劇劇本選——〈獅子山下紅梅艷〉》（香港：天馬菁莪粵劇團、紅出版（青森文化），2015 年）。

陳守仁、李少恩、戴淑茵、何百基編：《書譜絃歌——二十世紀上半葉粵劇音樂著述研究》（香港：匯智出版有限公司，2015 年）。

吳雪君：〈香港粵劇戲園發展（1840–1940）〉，香港文化博物館編《戲園‧紅船‧影畫——源氏珍藏「太平戲院文物」研究》，（香港：香港文化博物館，2015 年，頁 98–117）。

阮兆輝：《弟子不為為子弟——阮兆輝棄學學戲》（香港：天地圖書有限公司，2016 年）。

阮兆輝：《生生不息薪火傳——粵劇生行基礎知識》（香港：天地圖書有限公司，2017 年）。

阮兆輝：《此生無悔此生》（香港：天地圖書有限公司，2020 年）。

阮兆輝：《此生無悔付氍毹》（香港：天地圖書有限公司，2023 年）。

阮紫瑩編〈唐滌生參與及改編電影作品年表〉，陳守仁《唐滌生創作傳奇》（香港：匯智出版有限公司，2016 年，頁 191–203）。

阮紫瑩編〈唐滌生粵劇作品年表〉，陳守仁《唐滌生創作傳奇》（香港：匯智出版有限公司，2016 年，頁 205–231）。

陳守仁、李少恩、戴淑茵編：《省、港、澳粵劇藝人走過的路——三地學者論粵劇》（香港：匯智出版有限公司，2016 年）。

陳國慧主編：《香港戲曲年鑑 2014》（香港：國際演藝評論家協會（香港分會）有限公司，2016 年）。

廖妙薇：《舞袖回眸——廿一世紀香港粵劇備忘》（香港：懿津出版企劃公司，2016 年）。

廖妙薇：《脂粉風流 —— 香港當代粵劇名伶錄》（香港：懿津出版企劃公司，2019 年）。

岑金倩：《戲台前後七十年 —— 粵劇班政李奇峰》（香港：三聯書店（香港）有限公司，2017 年）。

羅麗：〈《夢斷香銷四十年》二三事：開山資料訪尋〉，《故紙尋芳 ‧ 銀幕覓蹤》（北京：學苑出版社，2017 年，頁 3–7）。

梁沛錦、湛黎淑貞：〈香港粵劇藝術的成長和發展〉，王賡武主編《香港史新編》（增訂版）（香港：三聯書店（香港）有限公司，2017 年，頁 723–774）。

廖玉鳳編：《〈李治與武媚〉粵劇本》（香港：創高峰演藝文化有限公司，2017 年）。

陳守仁、湛黎淑貞：《香港神功粵劇的浮沉》（香港：中華書局（香港）有限公司，2018 年）。

王馗：《粵劇》（北京：文化藝術出版社，2019 年）。

伍榮仲：《粵劇的興起 —— 二次大戰前省港與海外舞台》（香港：中華書局（香港）有限公司，2019 年）。

中國戲劇出版社編委會編、陳守仁導讀、編審：《中國戲曲入門》（香港：中華書局（香港）有限公司，2020 年）。

中國戲劇出版社編委會編、陳守仁導讀、編審：《戲曲知多點》（香港：中華書局（香港）有限公司，2020 年）。

陳守仁、張群顯合編：《帝女花讀本》（香港：商務印書館（香港）有限公司，2020 年）。

陳守仁、張群顯合編：《帝女花讀本》（修訂版）（香港：商務印書館（香港）有限公司，2022 年）。

馬鼎盛策劃、彭俐著：《千年一遇馬師曾》（香港：天地圖書有限公司，2020 年）。

陳守仁、張群顯、何冠環合編：《紫釵記讀本》（香港：商務印書館（香港）有限公司，2021 年）。

麥惠文著、張意堅編：《麥惠文粵曲講義 —— 傳統板腔及經典曲目研習》（香港：中華書局（香港）有限公司，2023 年）。

鍾明恩：《粵劇與新冠肺炎 —— 香港粵劇在危機中的傳承》（香港：中華書局（香港）有限公司，2023 年）。

編者不詳：《唐宋詞三百首精賞》（香港：風華出版事業有限公司）。

英文資料

Huggett, Richard, *The Curse of Macbeth, With Other Theatrical Superstitions and Ghosts.* (London: Picton Publishing Ltd., 1981)

Greer, Germaine, *Shakespeare: A Very Short Introduction* (New York: Oxford University Press, 1986)

Chan Sau Yan, *Improvisation in a Ritual Context: The Music of Cantonese Opera* (Hong Kong: Chinese University Press, 1991)

McFarlane, Brian, *Novel to Film: An Introduction to the Theory of Adaptation* (Oxford: Oxford University Press, 1996)

Cannon, John ed., *The Oxford Companion to British History* (New York: Oxford University Press, 2002)

Dunton-Downer, Leslie and Alan Riding ed., *Essential Shakespeare Handbook* (London: Dorling Kindersley Limited, 2004)

Chan Sau Yan,"Cantonese Opera,"in Chan Sin-wai ed. *Routledge Encyclopedia of Traditional Chinese Culture* (Abingdon: Taylor and Francis, 2020, pp. 169–185)

日文資料

田仲一成：《中國祭祀演劇研究》（東京：東京大學東洋文化研究所，1981）。

網上資料

黃志華：〈《胡不歸》小曲勝似先曲後詞〉，2013 年，blog.chinaunix.net.